Richard Taruskin

THE OXFORD HISTORY OF WESTERN MUSIC

Music in the Late Twentieth Century

牛津西方音乐史

卷五 20世纪后期音乐

［美］理查德·塔鲁斯金 著
何弦 班丽霞 译
洪丁 校

华东师范大学出版社
·上海·

华东师范大学出版社六点分社　策划

目　录

引言:什么的历史? ··· I
前言 ·· XVII

第一章　从零开始 ·· 1
第二次世界大战余波中的音乐:日丹诺夫主义,达姆施塔特

新时代 ·· 1
冷战 ··· 9
谴责与悔过 ·· 10
打乱队形 ··· 18
零点 ·· 21
两极化 ·· 26
达姆施塔特 ·· 29
固着 ·· 32
"整体序列主义" ·· 37
扰人的问题 ·· 49
扰人的答案 ·· 50
仪式中的慰藉 ··· 60
封面人物 ··· 65

第二章　不确定性
凯奇与"纽约学派"

- 手段与结果 ································· 74
- 谁的解放？ ································· 82
- 穷尽 ······································· 91
- 纯化与对纯化的不满 ·························· 101
- 许可 ······································· 107
- 再谈音乐与政治 ······························ 115
- 内化的冲突 ·································· 119
- 否定冲突 ···································· 125
- 新的记谱法 ·································· 134
- 保持神圣性 ·································· 139

第三章　顶点
巴比特与冷战序列主义

- 改弦更张 ··································· 145
- "主流"十二音技法 ···························· 154
- 大奖 ······································· 163
- 通往新/旧音乐的路径 ························· 170
- 为大人物而作的安魂曲 ························ 179
- 学院派，美国风格 ···························· 188
- 整体化的音乐时空 ···························· 194
- 充分实现 ··································· 204
- 另一场冷战 ································· 210
- 逻辑实证主义 ······························· 213
- 新的赞助及其成果 ···························· 216
- 精英与他们的不满 ···························· 222
- 飞地中的生活 ······························· 227
- 但是你能听到它吗？ ·························· 232
- 终极实现还是归谬法？ ························ 235

第四章　第三次革命 ... 242
音乐与电子媒介：瓦雷兹的职业生涯

　　录音带 ... 242
　　旧梦成真 ... 245
　　生成合成之声 ... 250
　　一位不合时宜的极繁主义者 ... 256
　　"真实的"相对于"纯粹的" ... 261
　　新技术的传播 ... 268
　　大科学时期 ... 277
　　美好结局 ... 288
　　大问题重现 ... 295
　　互惠互利 ... 300
　　复兴或收编？ ... 304

第五章　对峙（I） ... 311
社会中的音乐：布里顿

　　历史还是社会？ ... 312
　　事实与人物 ... 317
　　一位现代英雄 ... 321
　　社会主题与主导动机 ... 326
　　讽喻（但讽喻什么？） ... 340
　　异国情调/色情 ... 350
　　以挑战来服务 ... 359

第六章　对峙（II） ... 364
历史中的音乐：卡特

　　无需解释 ... 364
　　从民粹主义到解决问题：一种美国式的职业生涯 ... 373
　　理论：时间屏幕 ... 383

实践：第一四重奏 …………………………………… 390
　　接受 …………………………………………………… 405
　　完全无功利的艺术？ ………………………………… 409
　　在顶峰 ………………………………………………… 417

第七章　六十年代 ……………………………………… 426
变化中的消费模式与流行音乐的挑战
　　他们是什么？ ………………………………………… 426
　　青年音乐 ……………………………………………… 431
　　英伦"入侵" …………………………………………… 439
　　变节 …………………………………………………… 442
　　"早期摇滚乐"变为"摇滚乐" ………………………… 453
　　融合 …………………………………………………… 464
　　无偏见的融合？ ……………………………………… 467
　　激进的风尚 …………………………………………… 476

第八章　和谐的先锋派？ ……………………………… 489
极简主义：扬、赖利、赖希、格拉斯；他们的欧洲效仿者们
　　新的创新点 …………………………………………… 489
　　传奇性的开端 ………………………………………… 496
　　作为精神规训的音乐 ………………………………… 501
　　术语中的矛盾？ ……………………………………… 505
　　"古典的"极简主义 …………………………………… 513
　　结构的秘密 …………………………………………… 520
　　"所有音乐皆为民间音乐" …………………………… 528
　　一部后现代主义杰作？ ……………………………… 536
　　"跨界"：谁居上风？ ………………………………… 542
　　大都会的迪斯科 ……………………………………… 548
　　美国化 ………………………………………………… 555
　　封闭"精神圈" ………………………………………… 561

第九章　一切之后 ································· 574
后现代主义：罗克伯格、克拉姆、勒达尔、施尼特凯
- 后现代主义？ ································· 575
- 音乐中的开端 ································· 580
- 关于拼贴的插入语 ······························ 588
- 作为剧场的拼贴 ······························· 592
- 变节 ·· 601
- 仿作美学 ····································· 609
- 可及性 ······································· 613
- 认知约束？ ··································· 624
- 何去何从？ ··································· 630
- 一个提议 ····································· 639
- 苏维埃音乐的尾声 ······························ 644
- 复风格 ······································· 650

第十章　千年之末 ································· 661
后读写的到来：帕奇、蒙克、安德森、佐恩；新赞助模式
- 元老们 ······································· 663
- 终端的复杂性 ································· 666
- "大科学"黯然失色 ······························ 669
- 20世纪的"口头性" ······························ 674
- 流浪汉出身 ··································· 675
- 虚构的民间音乐 ······························· 684
- 女性堡垒 ····································· 690
- 音乐与电脑 ··································· 695
- 精英阶段 ····································· 696
- 频谱主义 ····································· 702
- "然后，MIDI随之而来！" ························ 705
- 首批成果 ····································· 707

身着后现代主义服装的现代主义者? ………………………… 710
未来一瞥? …………………………………………………… 716
回归自然? …………………………………………………… 720
付费点歌 ……………………………………………………… 724
新的话题性 …………………………………………………… 727
新精神性 ……………………………………………………… 736

索引 …………………………………………………………… 744

引言：什么的历史？

> 这一论点无非就是，从所有过往的记录中探寻并搜集线索：哪些特定的学问和艺术，在这个世界的哪个时代、哪个地区繁盛，它们的古老遗存，它们的进步，它们在全球各处的迁移（因为各门学科也会像民族一样迁移）；还有它们的衰败、消亡与复兴；以及主要的作者、书籍、学派、承续、学院、学会、大学、公会——总之，与这门学问有关的一切。尤其重要的是，我希望各个事件能与其起因联系起来。所有这一切，我都会以历史的方式来处理，而不像批评家们那样，在褒贬上浪费时间，我只会历史地陈述事实，仅仅稍稍掺杂自己的判断。至于如何编写这样一部历史，我特别建议，其中的事件与论述材料不能仅仅选自历史与评注；同时，也要从最早的年代开始，以有规律的顺序，参考各个世纪（或更短时期内）写就的主要书籍；这样一来，在浩瀚的书海中各处采撷（我并不是说要精读所有的书籍，那样的工作将会永无止境），观察它们的论证、风格和方法，每个年代的文采风韵或许就会如魔法般地起死回生。
>
> ——弗朗西斯·培根，《论诸学科的尊严与增进》[①]

[①] Francis Bacon, *Of the Dignity and Advancement of Learning*, trans. James Spedder, in The Works of Francis Bacon (15 vols., Boston, 1857—82), Vol. III, pp. 419—20.

若加以必要的变通,培根的任务也就是我的任务。培根在世时并未完成他的任务,而我完成了——但也仅仅靠的是大幅缩小范围。我所做出的变通,正如本书标题所示(并非由我选定,而是被委派;为此我要感谢牛津大学出版社)。培根所说的"诸学科与艺术"变成了"音乐";"全球各处"变成了"欧洲",并从第三卷开始加入了美洲。(我们仍将这一范围大致称为"西方",尽管这一概念正发生着奇异的变化:一本我曾经订阅过的苏联音乐杂志曾报道钢琴家叶甫根尼·基辛[Yevgeny Kissin]在东京举行的"西方首演"。)至于"古老遗存",音乐中几乎没有。(稍稍夸张地说——在雅克·夏耶[Jacques Chailley]那本书名十分宏大的《音乐四万年》[40000 ans de musique]中,前三万九千年只占了其中的第一页。②)

但正如这本书的绝大部分内容所证实的那样,我仍是挂一漏万,因为我非常严肃地对待培根的规定——探究事件的原因,不仅引用原始文献,还要对它们进行分析(观察它们的"论证、风格和方法"),途径也应包罗万象、尽量彻底,不基于我自己的偏好,而基于我对需要包含哪些内容,以满足因果解释和技术说明这两方面要求的判断。大多数自称"西方音乐史"或任何关于其传统"风格分期"的书籍,实际上都是概览式的。它们收录并赞美相关的保留曲目[repertoire],却很少会真的花精力去解释,这些事件为何发生、如何发生。而本书尝试写作的,是一部真正的历史。

矛盾的是,这就意味着本书并不将"全面覆盖"视为最主要的任务。本书并未提及许多有名的音乐,甚至连一些有名的作曲家也没有出现。书中的选择与省略都不代表价值判断。我从未问我自己这首或那首作品,这位或那位音乐家是否"值得一提",我希望读者们也会认为,我既没有宣扬,也没有贬低我在书中提到的内容。

但是,既然提到了普遍性[catholicity],我还要解释一些更加基本的原则。很明显,囊括欧洲与美洲产生的所有音乐并不是本书的目的,

② Paris, 1961, trans. Rollo Myers as *40,000 Years of Music* (New York: Farrar, Straus & Giroux, 1964).

也不是本书的成就。一些人不免失望或错愕,因为只要看一眼目录就能马上确认,这里的"西方音乐"意味着一直以来在一般学术史中所指的:它通常被称为"艺术音乐"或"古典音乐",它看起来与传统经典[canon]有着令人起疑的相似性。长期以来,这一传统经典因其在学术训练中占有公认的支配地位,而遭到大量正当的炮火攻击(而这种支配地位现在已处于不可逆转的衰弱过程之中)。在这些炮火攻击之中,非常具有挑战性的例子来自火力全开的罗伯特·瓦尔泽[Robert Walser],一位研究流行音乐的学者。他借用马克思主义历史学家埃里克·霍布斯鲍姆[Eric Hobsbawm]著述中的术语来描绘我们这里所说的保留曲目。瓦尔泽写道:

> 古典音乐正是被埃里克·霍布斯鲍姆称为"被发明的传统"的一类东西,是由如今的利益驱动所建构出的有着一致性的过去,用以创建或合理化今天的制度或社会关系。传统经典就像一锅大杂烩——贵族与中产阶级音乐,学院派、宗教、世俗音乐,为公众音乐会、私人社交聚会和舞会所写的音乐——通过其作为 20 世纪最具威望的音乐文化的功能,它成功地获得了一致性[coherence]。③

人们在 21 世纪仍继续宣扬着这样的大杂烩,这究竟是为什么呢?

音乐经典这一概念具有异质性,这是不可否认的。的确,这也是它最主要的吸引力之一。我拒绝瓦尔泽的阴谋论,但同时我对他所说的社会与政治的意涵也绝对有所共鸣,这在本书接下来的章节中都显而易见(而对于那些不同意我观点的人来说,我写的所有内容都会显得过于刺眼)。但正是这种共鸣驱使我对具有异质性的音乐经典再一次(或许也是最后一次)做出全面综合的考察——其前提是,用一个经过修正的定义来增补瓦尔泽所抨击的一致性。他提到的所有音乐种类,以及本书所涉及的所有音乐种类,都是读写性的[literate]种类。也就是

③ Robert Walser, "Eruptions: Heavy Metal Appropriations of Classical Virtuosity," *Popular Music*, II (1992): 265. 瓦尔泽借用的权威著作是 Eric Hobsbawm and Terence Ranger, eds., *The Invention of Tradition* (Cambridge: Cambridge University Press, 1983).

说,这些种类最初都通过"书写"这一媒介进行传播。以这种方式在"西方"传播的音乐,其极大的丰富程度与广泛的异质性正是它真正的显著特征——或许标志着西方音乐的不同之处。这值得对其进行批判性研究。

我所说的批判性研究,并不是将读写性[literacy]视为理所当然,也不是简单地将其兜售为西方独有的创造,而是就它的后果对它进行"盘问"(正如我们的怀疑诠释学[hermeneutics of suspicion]现在所需要的一样)。这套书的第一章对读写属性的音乐所带来的特定后果作出了相当详细的评价,这一主题恒定不变地存在于接下去的每一章中(多数时候若隐,也会常常若现),直至(特别是)最后的章节。因为这一多卷本叙事的基本主张,或者说最首要的假定前提,即西方音乐的读写性传统至少在其拥有完整具体外形的情况下是具有连贯性[coherence]的。它的开端清晰可见,它的终结也已经可以预见(且同样清晰)。正如前面的章节主要聚焦于思想与传播中的读写与前读写[preliterate]模式之间的相互作用(中间部分的章节也尝试着援引足够的例子,来让读者意识到读写与非读写[nonliterate]之间的相互作用),最后的章节集中讨论了读写与后读写[postliterate]模式之间的相互作用,这种作用从至少 20 世纪中叶开始就已有迹可循,而且(以反冲的形式)将读写性传统推向了最终的顶点。

而这绝不是在暗示,这几卷书中的所有事物都属于一个单线条的故事。我与接下来的学者一样,对现在所谓的元叙事[metanarratives](或者更糟糕的"主导叙事"[master narratives])持怀疑态度。的确,本书中的叙述最主要的任务之一,便是解释我们占统治地位的叙事是如何兴起的,并说明这些叙事都有着包含开端和(隐含的)终结的历史。对于音乐来说,最主要的叙事首先便是审美[esthetic]叙事——描述"为艺术而艺术"这一成就,或是描述(从目前的情况来看)"绝对音乐"[absolute music]这一成就——这种审美叙事维护艺术作品的自律性[antonomy](通常还会累赘地加上"基于它们是艺术作品"作为"免责声明"),并认为这是价值判断所必需的且具有追溯效力的标准;其二是一种历史叙事——就叫它"新黑格尔主义"吧——这种叙事赞美进步的

(或是"革命的")解放,根据艺术作品为这解放事业所作的贡献来对其进行价值判断。这两者都是德国浪漫主义陈腐老套的压箱底传家宝。这些浪漫的传说都在关键的第三卷中被"历史化"[historicized]了,之所以关键,是因为这一卷为我们现在的思想文化提供了一个过去。这么做是基于我十分相信,在思想史[intellectual history]之中,没有任何普适性[universality]的主张能够存活下来。瓦尔泽所举出的每一个音乐种类都有它自己的历史,甚至连那些他没有提到的也一样。对于所有读者都将会非常明显的是,本书的叙事一方面花了很大的力气将一些"小故事"(对各种各样东西的个别叙述)聚合起来,另一方面也同样关注前文中粗略描述过的那种史诗式的叙述。但音乐读写属性的总体轨道,也只是所有故事中那特别具有揭示性的一部分而已。

* * * * *

它所揭示的第一件事便是,在这些范畴内叙述的历史,都是精英式风格流派的历史。因为直到近代(在一些方面甚至直到如今),读写能力及其成果一直都是由社会精英严密看护的特权(甚至是保命)财产,这些社会精英是教会的、政界的、军界的、世袭的、选举的、职业的、经济上的、教育界的、学术的、时尚界的,甚至是罪犯。毕竟,还有什么能让高艺术成为"高"艺术呢?要把这个故事铸造成关于音乐的读写性文化的故事,不管愿不愿意,都会让它不由分说地成为一部社会史——在这部矛盾的社会史中,获得读写能力的途径日渐加宽,随之而来的还有文化上的额外收获(这一历史有时候也被称为趣味的民主化[democratization of taste]历史)。这一历史中的每次转折都会伴有一个反推力,这个反推力希望重新定义精英地位(及其相伴的风格流派),并让它更上一层楼。正如皮埃尔·布尔迪厄[Pierre Bourdieu]以文献全面记录的一样,文化产品(在布尔迪厄的阐述中,首先是音乐)的消费是社会阶层化[social classification](包括自我阶层化[self-classification])最基本的手段之一,因此它也是社会分工[social division]的基本手段之一,它还是西方文化中最具争议的领域

之一(尽管这已是人尽皆知的事)。④ 宽泛地来看,关于趣味的争论跨越阶级分化的界限,要分辨其中的读写性与非读写性类型再简单不过了;但在精英阶层内部,争论也同样剧烈,同样热火朝天,同样对事件过程有着决定性的影响。针对"趣味"这一争议之地,从第四章开始直至全书结尾,本书会给出大量的,而且我要说是史无前例的论述。

当然,如果非要为这一叙事指定一个最重要的推动力,我会选择言行中体现出来的社会争端——文化理论家将言行称为"话语"[discourse](其他人则会说那是嗡嗡的杂音)。这些争端有着众多擂台。或许最显眼的便是有关"意义"的擂台,它曾被天真地设想为一个非真实的[nonfactual]领域,所以在很长一段时间里,这一领域几乎曾被视为专业学术研究的禁区,其原因正是音乐不像文学或绘画那样具有确切的语义性(或是"命题性"[propositional])。但相比其他意义,音乐的意义并没有更多地受到单纯的语义性解释的约束。只有当"言说"[utterance]能够引起关联时,才被视为有意义的(或没有意义的),如果不能引起关联,那么"言说"便无法让人理解。本书中的意义用来代指所有范围内的关联,如果用生活中的惯用语句来表示,它包括"如果是真的,那就意味着……",或是"那正是'母亲'[M-O-T-H-E-R]这个词对我的意义",或是简单地说:"知道我什么意思吗?"它包括含义、后果、隐喻、情感依恋、社会态度、所有权权益、所暗示的可能性、动机、重要性[significance](区别于意义[signification])……以及相关的简单语义性解释。

虽然对音乐的语义性解释从来都不是"真实的",但这些解释中出现的主张却是一个社会事实——这一事实属于最重要的一类历史事实,因为这些历史事实清晰地联系起了音乐史与其他一切的历史。例如当下对德米特里·肖斯塔科维奇音乐中意义的热烈争论,以及其中那些针锋相对的论断。其中一方认为肖斯塔科维奇的音乐揭示出他是持不同政见者,但另一方则认为他的音乐显示出他是"苏联忠心耿耿的音乐之子"——就这件事还有另一个观点,声称他的音乐与他的个人政

④ 与本文目的最相关的内容请见他的 Distinction: *A Social Critique of the Judgement of Taste*, trans. Richard Nice (Cambridge, Mass.: Harvard University Press, 1987).

治倾向并无关系。但人们如此热情地推崇这些论断，这恰好证明了，无论在他生前或（特别是）死后（当冷战结束之后），肖斯塔科维奇的音乐在世界上有着怎样的社会和政治角色。史学家在这场争论中则不偏向任何一方。（有些读者或许知道，作为批评家，我已经倒向了其中一方；我愿意认为，那些不知道我倾向的读者，在本书中更不会发现我的倾向。）但要全方位地汇报这场争论，并发现其中暗含的意义，则是史学家不可回避的责任。在这样的汇报中，史学家要指出这一音响作品中的什么元素引发了这些关联——这是种恰当的历史分析，在本书的叙事中充满了这种分析。如果你愿意，就叫它符号学[semiotics]吧。

但当然，符号学太常被滥用了。批评中有个老毛病，近来的学术中也有这个毛病，即假定艺术作品的意义完全由其创作者赋予，就在"那儿"等着一个特别有天赋的诠释者来解读。这个假定会导致严重的错误。正是这个错误，让被过度高估的阿多诺[Theodor Wiesengrund Adorno]的著作失效，也正是这个错误，让1980年代和1990年代"新音乐学家"们（男男女女全都是阿多诺的信徒）的著作如此惊人地迅速老去。撇开所有借口不谈，这仍旧是一种独裁主义[authoritarian]且反社会的[asocial]话语。它仍然为有创造力的天才和宣扬天才的人（即天赋的诠释者）赋予了神谕般的特权。从史学方法论的角度上来看，这完全无法接受，尽管这也像其他所有事情一样是历史的一部分，而且也应当为其写上一笔。历史学家的小把戏则是把问题从"它有什么意义"变成"它曾有过什么意义"。这样一来，那些徒劳的推测和自以为是的论辩就转变成了史学的阐释。简单来说，它所阐明的就是界标[stakes]，"他们的"界标，以及"我们的"界标。

并非所有关于音乐的有意义的话语都属于符号学范畴。其中很多都是评价性的。只要价值判断不仅仅是史学家自己的判断（对此培根早有先见之明），那么它在历史叙事中也同样有着荣耀的地位。贝多芬的伟大性便是个极好的例子，因为本书后几卷中会多次论及此事。就其本身而言，贝多芬的伟大性这一概念"仅仅"是一个观点而已。将其认定为事实，则是史学家们的越界，也正是主导叙事产生之处。（由于史学家们的这种越界经常编造出历史，所以本书会对此投以大量关注。）但说这么多已经

让人注意到,正是在其非真实的基础上,这些论断通常有着很大的述行[performative]意义。正是以贝多芬的被人感知的[perceived]伟大性为基础的陈述与行为,构成了贝多芬的权威,这种权威当然是历史事实——这种权威实际上还决定了19世纪晚期音乐史的进程。若不将其纳入考量,人们便很难解释那时(甚至直到如今)发生在读写性音乐制作[music-making]这一领域中的事情了。史学家是否赞同关于贝多芬权威的感知,对于整个故事来说无足轻重,他也没有记录下这一点的责任。这样的记录构成了"接受史"——这在音乐学中还相对较新,但(许多学者现在都同意)它与创作史[production history]同样重要,而后者曾被视为历史的全部。我尽了最大的努力,把时间公平分配给这两者,因为对于任何自称能代表历史的叙述来说,这两者都是必要的因素。

* * * * *

为了回应真实的或是被感知的状况而做出的陈述与行为:这正是人类历史最本质的事实。在过去常常被轻视的"话语"实际上就是故事本身。它创造出新的社会与思想文化的状况,然后更多的陈述与行为便会对其做出回应,这是个永无休止的能动作用链[chain of agency]。史学家需要警惕一种倾向(或是诱惑),不能通过忽视最基本的事实来简化历史。要对历史事件或历史变化做出有意义的断言,就必须具体说明这些事件和变化的行为者[agents],而行为者只可能是人。认为人类的活动并未介入能动作用,这实际上是谎言——或者最起码是回避的借口。这种情况会因为疏忽大意而发生在草率的历史编纂(或是无意中服从于主导叙事原则的历史编纂)中。而故意使用这一做法的,则是宣传[propaganda](即有意与主导叙事狼狈为奸的历史编纂)。我举出两个例子,分属于前述两者(然后让读者来定夺,如果其中之一是尚可原谅的疏忽,那么哪一个是疏忽,哪一个是宣传)。第一个例子来自皮耶特·C. 范·登·图恩[Pieter C. van den Toorn]的《音乐、政治与学院》,这本书对1980年代的所谓"新音乐学"进行了批驳。

迷人的语境问题,也是一个美学问题以及历史、分析-理论问题。一旦个体作品流行起来是因为其自身所包含的内容及其自身的性质,而非因为其所代表的事物,那么语境作为对这种超然性[transcendence]的反映,其自身的史学定位便更加独立了。大量的语境都可以让人觉得,在这些语境中,注意力被集中在作品本身之上,被集中在它们的天性——即它们的直接性[immediacy]以及这种被当代听众感知的关系——之上。⑤

第二个例子来自马克·伊万·邦兹[Mark Evan Bonds]的《西方文化中的音乐史》,这是距离本文写作时间最近的在美国出版的音乐叙事史。

到16世纪早期,中世纪的固定形式[*forms fixes*]中最后留存下来的回旋歌[rondeau]已经基本消失,被结构更加自由,且基于大量模仿原则的尚松[chanson]所取代。出现在1520年代和1530年代的是为世俗歌词配乐的新方法,即法国的巴黎尚松[Parisian chanson]和意大利的牧歌[madrigal]。

在1520年代,一种新型的歌曲出现在法国首都,它现在被称为巴黎尚松。这一体裁最著名的作曲家是克洛丹·德·塞尔米西[Claudin de Sermisy](约1490—1562)以及克莱芒·雅内坎[Clément Jannequin](约1485—约1560)。他们的作品被巴黎的音乐出版商皮埃尔·阿坦尼昂[Pierre Attaingnant]广为传播。巴黎尚松反映出意大利弗罗托拉[frottola]的影响,它比更早的尚松更轻巧,更注重和弦的使用。⑥

这种类型的写作为每个人都找到了不在场证明。所有主动动词的主

⑤ Pieter C. van den Toorn, Music, Politics, and the Academy (Berkeley and Los Angeles: University of California Press, 1995), p. 196.

⑥ Mark Evan Bonds, A History of Music in Western Culture (Upper Saddle River, N.J: Prentice Hall, 2003), pp. 142—43.

语都是概念或无生命的物体,所有人类的行为都用被动语态来描述。没有任何人被视作是在做[doing](或在决定)任何事。在第二个片段的描述里,甚至连作曲家们都不在场,他们只是承载着"出现"这一事件的非人格的媒介物,或是被动的载体。因为没有人做任何事,所以这两位作者也就从来无须处理动机或价值、选择或责任。而这,就是他们的不在场证明。第二个片段是一种速记式的历史编纂,会不可避免地陷入呆板的全面纵览,因为它仅仅描述了对象,或许作者认为这样才能保证其"客观性"。第一个片段则是严重得多的越界了,因为它从方法论上来说就具有非人格性[impersonality]。它将人类的能动性消灭殆尽,是为了精心保护作品-对象的自律性,这实际上也阻止了史学角度的思考,作者显然认为这种思考威胁到了他所持的价值观的普适性(在他看来,这就是有效性)。这种企图就好像被抓了个现行,它想要巩固的正是我口中所说的"伟大的非此即彼"[the Great Either/Or],这也是当代音乐学最大的祸根。

伟大的非此即彼似乎是无法回避的争论,所有经过学术训练的音乐学家们都对它非常熟悉(因为他们不得不在刚起步时的研讨课上持续这种争论),它可以被概括为同代人里最有名望的德国音乐学者卡尔·达尔豪斯[Carl Dahlhaus](1928—1989)的著名问题:艺术史是艺术的历史,还是艺术的历史?这真是毫无意义的区分!一种伪辩证的"方法"使这一区分变得必要,这种伪辩证法将所有的思想置于死板且做作的二元化[binarized]术语之中:"音乐是否反映出了作曲家周围的真实?抑或,音乐提出了另一种可供选择的真实?音乐与政治事件和哲学思潮有着共同的根源吗?抑或,音乐被写出来就只是因为它总会被写出来,而不是因为作曲家(或许只是偶尔)想要用音乐回应他所生存的世界?"这些问题全都来自达尔豪斯《音乐史学原理》的第二章,这一章的标题——"艺术的重要性:历史的或是美学的?"——也是个牵强的二分法。整个这一章以它的方式达到了一种经典的状态,那就是一盘彻头彻尾、名副其实的空洞二元论的沙拉。[7]

[7] Carl Dahlhaus, *Foundations of Music History*, trans. J. Bradford Robinson (Cambridge: Cambridge University Press, 1983), p. 19.

这一类见解早就被看穿了——似乎只有音乐学家们还被蒙在鼓里。我们那一代人在读研究生时,喜欢在教授们背后读(常常是大声地互相朗读)一本言辞粗鄙的小册子——戴维·哈克特·费舍尔的《历史学家们的谬论》,其中有一个标题"构思问题的谬论"举出了这样一个让人难忘的例子:"拜占庭的巴西尔:老鼠或织布鸟?"[Basil of Byzantium: Rat or Fink?](作者评论道:"或许,巴西尔就是现代卑鄙小人[ratfink]的典型。"⑧)没有什么能先验地决定更应该反对"两者皆可",而不是反对"非此即彼"。当然,如果对于理解文化产品来说,创作史与接受史的确同样重要且相互依赖,那么其结果就是,分析的类型常常会被构思为互相排斥的"内部"与"外部"范畴,这些范畴可以且必须在共生的情况下运行。这就是本书写作的前提假设,这也反映出笔者拒绝在这个和那个之间进行选择,而是选择欣然接受这个、那个和其他。

西方音乐史中长期以来处于统治地位的内在论[internalist]模式近来受到了挑战(这一模式的统治地位在很大程度上造就了达尔豪斯那原本难以解释的声望),究其原因,这种统治地位的身后是两个世纪以来的思想史,我会尝试着适时地阐明这些原因。但在此我要先对这些模式在近来学科历史中的统治地位发表看法,解释其特殊的原因——这些原因与冷战相关。冷战期间,在看似彻底极权化的两者周围,总体思想文化氛围过于两极化(因此也是二元化的)。那么,对于严格的内在论思想来说,似乎唯一可供选择的替代方案就只有被极权主义拉拢,因此完全腐败堕落的话语了。如果你认可社会性的视界,那似乎看起来你就成了上述意识形态威胁的一部分,威胁到了创造性个体的完整性(和自由性)。在德国,达尔豪斯被视为格奥尔格·克内普勒[Georg Knepler]的辩证对立面。在东德,后者对应着前者,具有同样的权威。⑨ 所以,在他自己的地理、政治环境中,他的意识形态认同

⑧ David Hackett Fischer, *Historian's Fallacies: Toward a Logic of Historical Thought* (New York: Harper Torchbooks, 1970), p. 10.

⑨ See Anne C. Shreffler, "Berlin Walls: Dahlhaus, Knepler, and Ideologies of Muisc History," *Journal of Musicology* XX (2003), pp. 498—525.

[ideological commitments]是为大家所公认的。⑩ 在英语国家,实际上没有人知道克内普勒,达尔豪斯在这里的影响更加致命,因为他被相当错误地吸收进了本土学术的实用主义里。这种实用主义自认为没有意识形态上的认同,也没有理论上的先入为主,因此能够看到事物的本来面貌。当然,这也是一种谬论(或许有些冤枉,但费舍尔将其称为"培根式的谬论")。现在我们全都承认,我们的方法基于理论,并由理论引导,即使我们的理论并未被有意识地事先规定[preformulated]或清晰阐述。

本书的叙事也在引导下进行。我正在对这一叙事的理论假设以及因此而产生的方法论逐一进行摊牌,碰巧的是,它们并未被事先规定;但这并不会让它们变得不真实,也不会削弱它们作为使能者[enablers]与抑能者[constraints]的力量。到写作结束时为止,我已有了充分的自觉,意识到我所得出的方法与《艺术界》[Art Worlds]中所倡导的方法有着密切的关系,这是艺术社会学家霍华德·贝克尔[Howard Becker]所著的一本方法论概述。这本书在社会学家们那里十分有名,但在音乐学界还尚未被广泛阅读,我在本书的第一稿完成之后才发现了这本书。⑪ 只要对贝克尔书中的原则做一个简单的描述,便能够完整地描绘出我想要在本书中使用的前提假设。我认为,理解贝克尔的著作,在概念上不仅能惠及本书的读者,也会对其他作者有所裨益。

正如贝克尔所构想的,"艺术界"是由行为者与社会关系构成的整体,它在各种各样的媒体中生产出艺术作品(或是维持艺术的活力)。要研究艺术界,就要研究集体活动[collective action]与协调[mediation]的过程,这正是传统的音乐历史编纂中最常缺失的东西。这样的研究尝试着回答极具复杂性的问题,诸如"创作贝多芬第五交响曲需要

⑩ See James M. Hepokoski, "The Dahlhaus Project and its Extra-Musicological Sources," *Nineteenth-Century Music* XIV (1990—91), pp. 221—246.

⑪ 英国社会学家彼得·马丁[Peter Martin]的一篇书评让我注意到了贝克尔的著作,这篇书评是"Over the Rainbow? On the Quest for 'the Social' in Musical Analysis", *Journal of the Royal Musical Association* CXXVII (2002), pp. 130—146.

些什么?"如果你觉得这个问题可以用一个词——"贝多芬"来回答,那么你就需要读一读贝克尔了(或者,如果你有时间的话,就读一读我的这本书吧)。但当然了,任何人只要对这件事有所反思,便不会给出这样的答案。巴托克曾给出过一个很有用的例子,这种答案才能真正解释其原因。他干巴巴地评论道,"如果没有匈牙利农民音乐(当然同样如果没有柯达伊),就不可能写出"柯达伊的《匈牙利诗篇》[*Psalmus Hungaricus*]。⑫ 解释性的语言描述了强有力的行为者与协调性因素之间的动态关系(也是真正意义上的辩证关系):机构及其捍卫者、意识形态、涉及赞助者的消费与传播模式、听众、出版商与广告宣传员、批评家、编年史撰写者、评论员等等,在界线被划出之前,这种关系实际上是无穷无尽的。

界线应该划在哪里呢? 贝克尔将一段有趣的引文放在全书的开篇,引文正面涉及了这一问题,直接将他引向了他的首个也是最关键的理论要点,即"所有艺术作品,就像所有人类活动一样,都涉及一批人(通常是一大批人)的共同活动,通过他们的合作,我们最终看到或听到的艺术作品才得以形成,并延续下去"。这段引文来自安东尼·特罗洛普[Anthony Trollope]的自传:

> 我的习惯是每天早晨5:30就要坐到桌边,关于这一点我对自己毫不含糊。有个上了年纪的男仆,他的任务就是把我叫醒,为此我每年会多付给他5英镑,他对这一职责也毫不含糊。在沃尔瑟姆科罗斯[Waltham Cross]的这些年里,他总是准时为我送来咖啡,从未迟到一次。我认为,对于我获得的成就而言,他的功劳比其他任何人都大。我可以在那个时间起床,并在我穿好衣服吃早餐之前完成我的文字工作。⑬

⑫ Béla Bartók, "The Influence of Peasant Music on Modern Music," in Piero Weiss and Richard Taruskin, *Music in the Western World: A History in Documents* (New York: Schirmer Books, 1984), p. 448.

⑬ Howard Becker, *Art Worlds* (Berkeley and Los Angeles: University of California Press, 1982), p. 1.

打个比方说,在接下去的内容中会出现不少咖啡店的侍者,正如书中出现的那些巩固传统(偶尔是法律)、调动资源、传播产品(通常会在此过程中改变产品)、创造名声的行为者们一样。他们全部同时是潜在的使能者和潜在的抑能者,在他们创造的状况之中,也正是创造性行为者活动的地方。尽管说了这么多,作曲家仍然是讨论中最突出的部分,因为那些被人最仔细分析的人工制品署上了他们的名字。但署名这一行为本身就是权力的工具,也宣扬着主导叙事(在这里更直接点按照字面意思来说,就是"大师叙事"),而这一行为本身也必须接受"盘问"。从某种意义上讲,第一卷第一章可以作为示范,展现如何对作曲家和作品在整个历史中所占的位置进行更加现实的评价:首先,因为这一章中完全没有指明任何作曲家;其次,因为这一章在讨论任何音乐制品之前,其使能[enabling]的过程已经占据了相当大的篇幅——这个故事角色里有国王、教宗、老师、画家、抄写员、编年史撰写者,而这一过程就像是一个《罗生门》式的合唱团,其中充满了矛盾、分歧、争端。

 关注话语和争端的另一个好处就是,这样的观点防止了因为懒惰而出现的庞然巨石般的叙述。熟悉的"法兰克福学派"范式将20世纪音乐的历史塑造成了简单的双方对战,其中一方是如英雄般的抵抗者们的先锋派,另一方是被称为"文化产业"的均质化商业巨头。而本书倡导对实际的陈述和人类行为者("真正的人")的活动进行近距离观察。于是,"双方对战"的范式不免成了这种近距离观察最明显的牺牲品。研究流行音乐的史学家们一次又一次地指出,文化产业从来都不是一整块巨石,只需要读上几本(作为证据,而非作为神谕的)回忆录,就能弄清楚,先锋派也不是一整块巨石。在这两个想象虚构出的实体内部,有时也存在着激烈的社会冲突,它们的不和谐滋生了多样性;适当注意它们内部的争端,便会对它们的相互关系做出复杂得多的叙述。

 在以上这个关于前提和方法的简短说明中,包括了我的两个主张,即在观察现象时不拘一格的多样性手段,以及大大扩张的观察视界。如无意外,这个说明应该能够解释为何本书有着如此之长的篇幅。若

要为自己辩护,我只能说,我确信书中那些使篇幅拉长的内容,也同样能让人兴趣高涨、受益其中。

理查德·塔鲁斯金

埃尔塞利托[El Cerrito],加利福尼亚

2008 年 7 月 16 日

前　　言

许多人都相信，所有历史都关乎当下，因为正是当下的困境推动了我们对过去的兴趣。我并不一定全然同意。我认为，不必坚称没人会为了过去本身而研究过去——特别是那些遥远的过去。当我以表演中世纪和文艺复兴音乐为生时，除了财富、名誉、权力之外，我并未意识到我还有任何其他隐秘的动机。但当我的志趣转向更近的过去时，我非常清楚地意识到，我的动力来自对当下的不满，我希望了解其根源，并将这作为改良的第一步。

如果我们接受一个前提——过去离我们越近，我们就会对它抱有越多好奇心，那么我们便能更好地解释所有音乐史教师们都得面对的一个现象：在音乐史叙事的前端，似乎所有人都在用相同的材料进行教学，可一旦教到20世纪，特别是20世纪后期，老师们就必须自己在丛林里开辟出一条羊肠小道。在处理这一时期时，没有任何两个老师会在话题或是例子的选择上完全相同。出现这种状况通常被认为是随着时间流逝，出现了越来越多以至于让人困惑的资料，也因为人们对音乐史中较早的时期已经达成了相对稳定的共识。但实际上，近年来这些共识已经变得相当不稳定了，即使关于20世纪之前的时期也是如此，还要注意到，资料的激增并不能解释老师们在教学中选择开辟的道路。

在这一卷中，具有统摄性的主题是冷战及其并未被充分承认的对艺术的影响（且不说这种影响被有意地最小化了）。冷战是政治和文化上的两极分化时期——这种两极化在音乐风格方面再明显不过了，但

除了伦纳德·B. 迈尔[Leonard B. Meyer]口中"波动的静态"[fluctuating stasis]或是"多样性中的愉悦"[delight in diversity]之外,鲜有对这一两极化的解释。但即使多元主义[pluralism]生根发芽,重大进展持续发生,20世纪后期从总体上也并不让人觉得有多么愉悦。没有哪个时期如此具有争议性,即使与19世纪晚期关于勃拉姆斯与瓦格纳之间的口诛笔伐相比,又或者与20世纪早期关于勋伯格与斯特拉文斯基之间的喧哗争吵相比,亦是如此。这些争议甚至延续至今也并未减少,它们让任何关于这50年音乐史的探讨变成争论,或者至少会引起有争议的回应。《牛津西方音乐史》2005年六卷版所引起的反响便足以证明这一点。

《牛津西方音乐史》强调美国发生的事件及其对音乐的影响,这也是引起争议的元素之一——在英国和西欧评论者眼里,这是个被刻意夸大的重点。当然,我承认在书中有关美国的事务的确非常突出,但很难说这是刻意的夸大。毫无疑问,美国在这一时期从欧洲那里继承了音乐上的领导地位——刚开始时是因为战乱让欧洲流失了大批音乐家。这就像阿道夫·希特勒送来的礼物一般,正是由于他,到1945年为止,勋伯格、斯特拉文斯基、巴托克、兴德米特、克热内克、科恩戈尔德、米约以及其他一些作曲家,步拉赫玛尼诺夫、瓦雷兹、布洛赫的后尘,与他们一样来到了美国。他们当中的许多人留了下来并成为美国公民。战后欧洲先锋派兴起的条件,在很大程度上也是由"美国军事管理政府办公室"所创造的。举个特别有名的例子,达姆施塔特假期课程就由这一美国占领军机构赞助并进行最初的管理。在这一课程中,欧洲式的整体序列主义诞生了——这是对苏联艺术政策的直接回应,比曾被公开承认的任何回应都更加直接。主要以约翰·凯奇和莫顿·费尔德曼为代表的美国先锋派音乐,由获得慷慨赞助的西德广播电台进行了热情推广宣传(用比约恩·海勒[Björn Heile]的话来说,这些广播电台"竞争的不是资源,而是声望")。正是美国先锋派的音乐为欧洲的实验派定下了基调。(当然,这种对先锋派音乐史无前例的、自吹自擂的公开支持,仅仅且恰好延续至冷战结束,并在东、西德重新统一之时戛然而止。)再后来,作为第一个源自美国的读写性音乐风格,极简主义

对欧洲音乐家们产生了革命性的影响，正如早些时候，欧洲在音乐上的创新深刻地影响了美国音乐家，特别是那些在国外学习的美国音乐家。即使在这一时期，也曾有一个重要的战后交叉流动——许多欧洲作曲家来到美国学习和就业。再者，折中主义、后现代主义、以商业类型的音乐恢复邦交等等制衡趋势，其最主要的推动力同样来自美国，它源自美国的青少年文化和1960年代的社会动荡，这些都是从美国蔓延到欧洲，而不是相反。正如预期的那样，我书中的重心被欧洲人视为沙文主义，但我更认为，他们的抗拒才是沙文主义，因为他们的指责中并没有反证或是反例。

在西方音乐家们眼里，美国所引领的方向是所谓进步的（因此也值得他人拥戴）；为了衬托，这些音乐家们又给苏联所引领的方向打上了反动的耻辱烙印。但正是对这些术语的使用很好地证明了，在冷战时期，审美判断被心照不宣地政治化了。本书的任务之一便是厘清这种政治化，这就像驱魔的必要准备步骤一般，先得逼迫恶魔现形。本册叙述中的主角实际上是战后的超级大国，而不是那些在战争结束时已经精疲力竭、穷困潦倒的老牌音乐文化领袖国家，这一点只不过从真正意义上保证了本书的叙述与历史事实相一致。

因此，本书的写作目的并非引起争论，而是纠偏修正。当然，这正是最具争议性的主张。

理查德·塔鲁斯金
2008年11月

第一章　从零开始
第二次世界大战余波中的音乐：日丹诺夫主义，
达姆施塔特

> "我无法继续。我要继续。"
> ——塞缪尔·贝克特[Samuel Beckett],《无名者》
> [*The Unnamable*, 1953]

新时代

[1]第二次世界大战以全世界前所未见的一声怦然巨响结束了。美国空军1945年8月投向日本广岛和长崎的原子弹让两座城市在顷刻间化为瓦砾碎石。原子弹在数秒之内夺走了约114000条生命。支持这次轰炸的人们认为，若盟军进攻日本本岛，会不可避免地造成大得多的伤亡人数；谴责这次轰炸的人们则坚称，把军方伤亡人数与平民伤亡人数相提并论，这种野蛮的计算方式让盟军的道德优越性荡然无存。

每个人都不得不察觉并面对的事实则是，人类已经进入了一个新时期，这也有可能成为人类的终结期。活在原子时代的人们已无法相信任何人类事物的长久性。人类个体的生命和命运被不可避免地视为脆弱的消耗品。战争带来的持久后遗症，让人们与遭到灭绝的威胁相伴而生。它给20世纪后半叶投下了长长的阴影。它也是这一时期生活中起主导作用的现实。人类的生存或是活动，没有哪一个方面可以逃脱它的影响。

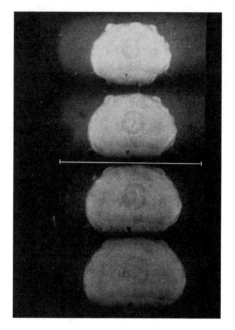

图 1-1 轰炸实施三周之前的核弹试验

20世纪中叶的紧张气氛存在于原子弹的阴影之下。在战后的余波中,或许让-保罗·萨特[Jean-Paul Sartre, 1905—1980]和其他法国作家们所推动的存在主义哲学最能概括[2]这种张力,根据这一刺耳但影响力巨大的哲学,人的自由是一种诅咒,信仰中不可能再有让人躲开这一诅咒的庇护所。即使在一个超越道德的、中立的世界里,抛开所有道德上的确定性,人类依然负有道德上的责任;但是,只有基于一个人自发的、不可靠且不断受到威胁的个人原则(原则中不可有先天的信仰),他的选择——即使是再可怕的选择(比如投下原子弹的决定)——才能被证明为是正当的。我们别无选择,只能做出选择。

一个人从来都不可能乞求外在的法律或道德标准来解除他自己负担的个人责任(正如许多为纳粹服务的人所尝试的一样)。一个人不可能指望他人来确认自己的合法性,因为其他人也一样不可靠,一样容易堕落。只有肩负起做出选择的风险,人们才能(抱着一线)希望去获得本质[essence],即真正的存在,而非仅仅是偶然性的存在。这种冷酷无情的清教徒般的哲学,在被人们所感知到的无助面前,给出了小小的慰

藉，但其代价却是失去所有的道德保障与轻松欢愉。无怪乎，正如精神分析学家埃里希·弗洛姆[Erich Fromm]那本畅销的存在主义入门读物的标题所说，人们希望"逃离自由"。

这些支离破碎的感知和接踵而来的不适感多少有些滞后，特别是对胜利的一方来说。战后紧接着出现的胜利喜悦，推迟了这些感受。而且，这次胜利有着全新的性质。因为决定太平洋战局最终结果的并不是武器力量本身，而是技术优势。科学赢得了这场战争，让人类免于法西斯的威胁。美国物理学家J. 罗伯特·奥本海默[J. Robert Oppenheimer，1904—1967]指挥了在新墨西哥州洛斯阿拉莫斯的原子能研究项目。1942—1945年期间，将日本彻底击败的原子弹便在这里设计和制造。奥本海默被广泛视为战争英雄，其后也成了文化英雄。后来他由于国家安全问题，在政治上声名狼藉，这也清楚地表明，当人们意识到胜利的惨痛代价时，神经质般的猜疑也最终浮出水面。但在战争刚刚结束时，科学与技术获得了空前的威望。

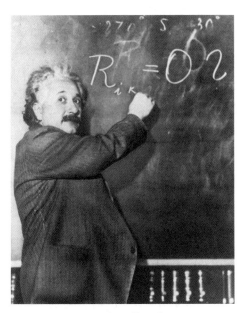

图1-2　阿尔伯特·爱因斯坦

阿尔伯特·爱因斯坦[Albert Einstein，1879—1955]的形象正象征着这种声望。这位杰出的德国物理学家为了逃避纳粹，作为难民来

到美国。他被认为间接促成了盟军的胜利，因为正是他写给罗斯福总统的信，让政府首次注意到原子能的军事潜力。爱因斯坦成了家喻户晓的名字，成了智者的同义词，他那祖父般的容貌、蓬松的头发，还有海象般的胡子，[3]成了大家熟知的符号。俗话说，"全世界只有12个人能懂爱因斯坦"，这句话标志并巩固了他的地位，以及科学本身的地位。"先进的"现代科学晦涩难懂，这也成了其价值的隐性证据；战争的胜利基于如 $E=mc^2$（这公式本身也成了惯用语）一样的神秘公式，这则是更加明确的证据。

前面的几段引入性文字提出了几对矛盾的或"辩证的"主题——胜利与不安、责任与逃避、作为救世主的科学与作为毁灭者的科学、神秘性与实用性、智识与野蛮、对进步的信仰与全面的怀疑。这些主题将会是接下来几章中的"定旋律"，与它们随行的还有无处不在的瓦砾与废弃物的意象，以及令人麻痹（或是启发灵感）的对重建的希冀。我要讲述的所有奇怪且矛盾的音乐事件和音乐现象，必须被视为对应着那些让全世界心灵统统失衡的、棘手且无解的窘迫困境。

这种即将来临的矛盾心理，可以在有关亚伦·科普兰[Aaron Copland]第三交响曲的事件中看到一丝预兆。第三交响曲写于1944年夏天——正好是美国军队的诺曼底登陆日之后不久——至1946年夏天之间，这部交响曲是终极性的"伟大的美国交响曲"。美国作曲家们所创作的第三交响曲总是会有贝多芬式的"英雄性"倾向；在科普兰的这首交响曲中，由战争结束所带来的陶醉感更是助长了这种倾向（或许因为他与罗伊·哈里斯[Roy Harris]之间的竞争，这种倾向已经非常明显）。

这种陶醉感体现在赞美诗[hymns]和号角曲[fanfares]中。谐谑曲（第二乐章）基于一个进行曲般的乐思，科普兰在创作《普通人的号角》[Fanfare for the Common Man]时曾考虑使用但最终放弃了这个乐思，那首作品是他在1942年战时写来鼓舞士气的。终曲则基于这首《号角》本身，它在尾声中发展成了一个恢弘的结束句（例1–1），这曾被一些评论家拿来与贝多芬第九交响曲"欢乐颂"的高潮部分相

例 1-1 亚伦·科普兰,第三交响曲,第四乐章,高潮部分(最初的版本)

例 1–1（续）

提并论。巨型的乐队包括三管和四管的编制,还增加了一架钢琴、两架竖琴,以及由6人演奏的铿锵的打击乐组。尾声中,随着速度突然减半,音乐全力进入高潮,从各个角度来说,此处堪比科普兰《剧场音乐》[Music for the Theater]第一乐章的高潮部分——从各个角度来讲都是这样,除了作品的上下文。《剧场音乐》的高潮令波士顿交响乐团的听众们心生厌恶,因为它让人想起扭腰摆臀的脱衣舞女,但第三交响曲的高潮却在1946年10月18日的首演中(由科普兰的长期赞助人谢尔盖·库谢维茨基[Serge Koussevitzky]指挥)让同一批观众拜倒在它的脚下。一位评论家立即将它与哈里斯的第三交响曲并称为"由美国作曲家创作的两部最优秀的同类作品"。[1] 库谢维茨基则打破了这一并列的褒奖,直接宣称科普兰的交响曲是最伟大的交响曲。[2] 弗吉尔·汤姆森[Virgil Thomson]的一篇综合评论显示出他的嫉妒之情,这篇评论的标题——"作为伟人的科普兰"——多少有些讽刺意味。[3]

但在一片赞扬的背后,却出现了一些不满。科普兰的作曲家朋友们认为作品中过于外露的胜利调调让人感到不安,他们会有这种感觉,也可能是因为1946年的陶醉感逐渐让位于1947年那多少带着些宿醉的清醒反思(1947年正是萨特《存在主义》[L'existentialisme]英文版出版的那一年)。库谢维茨基最重要的指挥弟子是伦纳德·伯恩斯坦[Leonard Bernstein, 1918—1990],伯恩斯坦于1947年5月25日在布拉格的世界青年与学生联欢节[World Youth Festival]上指挥了这首作品的欧洲首演;两天之后,他写信给科普兰说,"亲爱的,这结尾真是罪过"。[4] 另一位作曲家同行阿瑟·贝格尔[Arthur Berger, 1912—2003],同时也是[6]第一个为科普兰写传记的作者,在1948年对末乐

[1] Cyrus Durgin, *Boston Daily Globe*,转引自 Howard Pollack, *Aaron Copland*, p. 417.

[2] *Time* magazine, 28 October 1946;转引自 Aaron Copland and Vivian Perlis, *Copland since* 1943 (New York: St. Martin's Press, 1989), p. 68.

[3] *New York Herald Tribune*, 24 November 1946;这是汤姆森少有的没有收录进文集并以书籍形式出版的评论之一。

[4] 伦纳德·伯恩斯坦写给亚伦·科普兰的信件,1947年5月27日;复印件见 *Copland since* 1943, p. 70.

章的评论中抱怨,认为其"炫耀又浮夸"。⑤ 1948 年 11 月,在刚刚建国的以色列,伯恩斯坦又在信中写道,他现在认为这首作品"相当宏伟",但接着便坦白说他已经"在靠近结尾的部分做了相当大的删减,相信我,这让作品变得非常不同"。⑥

事实上他把例 1-1 中的前 8 个小节拿掉了。一开始,正如我们所能预料的那样,科普兰被伯恩斯坦那"神经过敏"⑦的举动搞得有些恼火。他告诉一位采访者:"我在工作时小心仔细、速度很慢,在完成一部作品之后,我很少会觉得有必要对其进行修订,在出版后修订的状况更是少之又少。"但足够让人吃惊的是,他接着说,"我同意莱尼[Lenny]❶和其他几个人关于删减结尾的建议",并且已经让出版商把那个让人不快的段落从下一版印刷中删掉了;这个段落从未进行过商业录音。即使经过弱化,末乐章仍然能很好地纪念那令人欢欣陶醉的时刻;但是,如此神经分分的急迫修订行为本身(当时对此鲜有评论,出版商也从未提及这一变化,少量的初版乐谱也很快销售一空)或许更有象征意义。

到 1946 年岁末时,胜利者的陶醉感已经被往昔盟军成员国之间的相互猜疑所取代。在战时因为共同敌人而结成联盟的美国与苏俄,现在却因为外交政策变成了无法挽回的敌人。1941 年遭到背叛与入侵的苏联在战争中损失巨大(多达 2000 万条生命),在德国投降前不久的雅尔塔会议,以及不久之后召开的波茨坦会议上,苏方坚持沿着欧洲前线建立一个友好国家的缓冲区(即由共产党政府统治的国家)。

会议上达成的妥协方案未能满足这些要求,苏方认为有理由封锁前德意志帝国苏占区,并在东欧各国发起武装政变。早在 1946 年 3 月,也就是战争结束之后不到七个月,英国前首相温斯顿·丘吉尔[Winston Churchill]就在一场发表于美国的演讲中说,一道"铁幕"在

⑤ Arthur Berger, "The Third Symphony of Aaron Copland," *Tempo*, No. 9 (Autumn 1948), p. 25.

⑥ 伯恩斯坦写给科普兰的信件,1948 年 11 月 8 日;转引自 *Copland since* 1943, p. 71.

⑦ *Copland since* 1943, p. 71.

❶ [译注]"莱尼"为"伦纳德"的昵称,此处指伦纳德·伯恩斯坦。

欧洲从天而降，划出了东与西。生造出这个有名的短语，带来了一个决定性的时刻。冷战开始了。

冷战

冷战的全盛期至少持续到 1970 年代早期。到 1991 年苏联解体之前，它一直是欧美外交政策和国内政策中最主要的因素。冷战时期，美国及其在欧洲的盟国，苏联及其"卫星国"，这两大阵营之间在政治和意识形态上处于高度紧张的敌对状态。苏联于 1949 年成功地进行了自主原子弹试验，从那时起，冷战便有了转化为实际军事冲突的可能，开始成为可以摧毁人类文明的潜在威胁。那时有个广为人知的说法，世界正永久性地处于"第三次世界大战的边缘"。"西方世界"广泛认为，苏联的科学成就得到了间谍活动的帮助，这些间谍活动不一定由苏联人自己[7]进行，也可能由信奉共产主义准则的西方人来进行（的确发现了这样的西方人：在美国，朱利尔斯·罗森贝格与埃塞尔·罗森贝格[Julius and Ethel Rosenberg]就因为泄露"原子机密"被宣判有罪并处死；在英国，盖伊·伯吉斯[Guy Burgess]和金·菲尔比[Kim Philby]也暴露了身份，但其后二人逃往苏联）。政治上的怀疑不仅针对潜在的敌人，也在同胞之间滋长。这在此时的东方和西方都成了生活中的现实。

就在苏联成功引爆原子弹的那一年，"西方"国家集体采用和实施了"围堵"⑧政策（以美国外交官乔治·F. 凯南[George F. Kennan]一份著名的备忘录命名）。为了遏制苏联在欧洲的进一步扩张，"北大西洋公约组织"（北约）成立了。北约成员国宣誓，若任一成员国遭到武装袭击，便将其视为对整个北约组织的攻击。尽管其名称中只提到了北大西洋，但实际上北约所保证的共同防卫计划远远超出这一区域。这一组织的签约国包括非大西洋海岸线国家的意大利和丹麦，还有（1952

⑧ George F. Kennan, "The Sources of Soviet Conduct," *Foreign Affairs*, July 1947.（这篇备忘录原本署名为"X"，即现在广为人知的"备忘录 X"["The 'X' Article"]。）

年之后的)希腊与土耳其(在冷战早期,这两个国家的共产主义政变几乎成功)。

不用说,苏联将北约的成立视为挑衅,并用"华沙公约"予以反击,这一共同防卫条约在1955年由苏联及缓冲区内后来形成"苏维埃阵营"的国家一起签署,这些国家包括阿尔巴尼亚、保加利亚、捷克斯洛伐克、匈牙利、波兰、罗马尼亚,以及"德意志民主共和国"或称"东德"。在雅尔塔会议上,这部分德国领土被划归苏联占领军,而当德国其余领土由非军事化政府"德意志联邦共和国"统一时,斯大林却拒绝放弃这部分领土的管辖权。

[8]自然,作为报复,"西德"被北约组织吸纳,这样一来,"东方"与"西方"的界线正好被摆在以前共同敌人的领土中央。战争之后十年,欧洲与北美洲的所有国家形成了事实上的武装阵营——或者说,两个敌对的武装阵营,拥有针对对方的"确保相互摧毁"[mutual assured destruction(MAD)]力量。柏林的政治地位、发生在南北朝鲜边界线上的冲突被北约解释为在苏联授意下的入侵、非洲新独立国家的政治地位——所有这些地区矛盾都被放大成超级大国之间的较量,而这种较量有可能造成世界毁灭。

人们广泛认为,有可能造成人类灭绝的相互威胁,是对热核武器军事部署的唯一有效遏制,于是美国与苏联一起卷入了一场劳心伤财的军备竞赛之中,双方大量储备毁灭性武器的储备,此时其中已包括氢弹,其威力数倍于在日本爆炸的原子弹。1959年发生在古巴的革命,让这个紧邻美国的岛屿加入了苏联阵营,这让紧张气氛达到顶点。在古巴境内探测到的苏联导弹基地引发了1962年10月的"古巴导弹危机",这一导弹基地是针对北约在土耳其进行导弹部署的对策,这一事件实际上是两个核超级大国最靠近"确保相互摧毁"的时刻。

谴责与悔过

冷战的紧张感带来了长期焦虑,在这种焦虑的氛围里,艺术中胜利的修辞被添上武力叫嚣的色彩,这带来的不是陶醉感,而是与日俱增的

疑虑与恐惧。正是由于这种焦虑情绪的出现，科普兰的批评者们以及作曲家自己最终才会作出如此反应，他才会被说服，去弱化第三交响曲的结尾。苏联艺术家对冷战初期的焦虑感则要直接得多。在这个现存（且仍在扩张）的国家里，政府将监管整个社会视为自己的职责范围。

足够荒谬的是，在苏联内部，二战（被称为"1941—1945伟大卫国战争"）反倒成了表达相对自由的时期。二战早期，希特勒的军队轻而易举地在白俄罗斯和乌克兰获得了胜利，当地居民时常将入侵者视为解放者，这让斯大林非常恐慌，于是他放松了审查制度和政治压力，以重获知识分子的好感，利用他们进行战争时期的宣传工作。德米特里·肖斯塔科维奇的第七交响曲被题献给列宁格勒市，它的第一乐章生动地描绘了法西斯的入侵以及人民的英勇反击，这首交响曲被制作成微缩胶卷，并通过德黑兰和开罗送往美国。在那里，托斯卡尼尼［Toscanini］和全美广播公司交响乐团［NBC Symphony］合作对这首交响曲进行了广播。1942年夏天，这首交响曲得到了媒体的狂热追捧。

肖斯塔科维奇获得了极高的荣誉。他的第八交响曲（1943）是一首没有标题说明的大型作品，但毫无疑问这是首坚强不屈的作品，它也同样受到了热情的赞誉，即使这部交响曲中暗含的戏剧性远非社会主义现实主义［socialist realism］原则通常要求的乐观且"积极向上的"的宣言。这首作品之所以被接受，是基于它真实地反映了战争的恐怖和战争中的损失。[9]谢尔盖·普罗科菲耶夫［Sergey Prokofieff］有几部沉重的作品也基于这一原因被接受，比如他的第七钢琴奏鸣曲（1942）、第八钢琴奏鸣曲（1944），以及战争刚结束时创作的、阴暗的降E小调上的第六交响曲，这首交响曲首演于1947年11月25日。

随着冷战日益激化，斯大林式的全面控制报复性地卷土重来。老牌的社会主义现实主义理论家，安德烈·日丹诺夫［Andrey Zhdanov］被委以驯化艺术的重任。这时，日丹诺夫已是列宁格勒的共产党领袖和中央政治局的正式委员，他是苏联战后偏执的反西方外交政策的主要缔造者之一，也是共产党和工人党情报局［Cominform（Communist Information Bureau）］的主要组织者，这一组织接替了

共产国际[Comintern]（在战时为了向盟军表明姿态，由斯大林于1943年解散），是管理和协调共产党海外活动的主要代理机构。在持续扩张的苏联势力范围的世界里，日丹诺夫是仅次于斯大林的最有权力的政客。

在对由文化部管理的各个作家协会进行督导的过程中，日丹诺夫在苏联共产党中央委员会的总部召集了一系列特别会议。这些会议实际上是一系列政治审讯，在会上针对离经叛道的艺术家们提出了一系列指控，所涉及相关领域包括文学（1946）、电影（1947），最后是音乐。关于音乐的会议开始于1948年1月10日。会议一开始假托讨论歌剧《伟大的友谊》[*Velikaya druzhba*]中的缺点，这部歌剧由格鲁吉亚出生的不知名作曲家瓦诺·穆拉杰利[Vano Muradeli, 1908—1970]创作，被指在描述与俄国革命相关的事件时存在历史错误，并且使用了过多非专业观众难以理解的现代主义音乐风格。

然而，在接下来的三天里，这个名义上的替罪羊被抛到脑后，在一场令人恐惧的"谴责与悔过"的仪式中，27位音乐界的人物被拎了出来，这其中的主要目标是所谓的苏联音乐"四大作曲家"：普罗科菲耶夫、肖斯塔科维奇、尼古莱·米亚斯科夫斯基[Nikolai Myaskovsky]（一位多产的交响曲作曲家），以及出生于格鲁吉亚的亚美尼亚裔作曲家阿兰姆·伊里奇·哈恰图良[Aram Ilyich Khachaturian, 1903—1978]。哈恰图良在西方世界以一些色彩斑斓的协奏曲和一套芭蕾组曲闻名，芭蕾组曲中有一首振奋人心的《马刀舞曲》["Sabre Dance"]是众所周知的名曲。所有这些人的作品都被指责为"形式主义"。这一模糊不清的术语有着曲折的历史，在1948年之后的苏联音乐百科全书中，它被定义为"肯定艺术形式中自足性的一个美学概念，独立于意识形态内容或描绘性内容"。⑨ 在实践中它则代表着精英化的、被社会主义现实主义原则明令禁止的"现代主义"。

肖斯塔科维奇在1936年就曾被点名并受到政治攻击，这一次，他

⑨ "Formalizm," in *Muzïkal'naya èntsiklopediya*, ed. Yuriy M. Keldïsh, Vol. V (Moscow: Sovetskaya Entsiklopediya, 1981), col. 907.

受到了最粗暴的对待。俄罗斯最重要的专业民间歌舞团的领导——弗拉基米尔·扎哈罗夫［Vladimir Zakharov］在第一天就站出来，以"人民"的名义做出了审判。他告诉被召集起来的音乐家和官员们说，别管《伟大的友谊》了：

> 那并不是最重要的。穆拉杰利的歌剧实际上是更易理解的作品之一。但如果你看看我们的交响音乐，你会看到一些人的名字在我们中间冉冉升起，在这里、在海外，他们都非常有名。但我必须说，这些作曲家的作品对于我们[10]苏联人民来说，全都非常陌生且晦涩难懂。我们一直在争论，肖斯塔科维奇的第八交响曲好还是不好。在我看来，这个问题毫无意义。我想，从人民的观点出发，第八交响曲完全不是一部音乐作品，而是一部无论如何都与音乐艺术无关的"作品"。⑩

扎哈罗夫接下来的话让情况变得更加凶险。"我们在报纸上读到，在我们的工厂、集体农庄等等地方，工人们做出了种种英勇的行为，"他提醒在场的听众们，"问问这些人，他们是否真的喜欢肖斯塔科维奇的第八或第九交响曲。"如此一来便暗示着，肖斯塔科维奇因其"形式主义"而成为了"人民的敌人"——这是全苏联最危险的称呼。扎哈罗夫继续质疑他对苏联的忠诚：

> 这些作曲家的其中几位，认为他们自己在海外获得了成功，或者甚至认为他们被带到那里是为了代表苏联音乐文化的最高成就。但让我们看看问题之所在。我们这样举例来说，肖斯塔科维奇的第八、第九，或是第七交响曲在海外被视为天才之作。但实际上，是谁在这样看待这些作品呢？有许多人居住在海外。除了我们与之对抗的反动派、除了强盗恶棍、帝国主义者等等，那里也有

⑩ 转引自 Alexander Werth，*Musical Uproar in Moscow*（London：Turnstile Press，1949），pp. 53—54。

人民。看看这些作品在谁那里获得了成功,这会是非常有趣的一件事。在人民那里吗?我可以直截了当地回答说:不,不可能。

在听了所有这些恶意中伤之后,在被贴上了反人民的标签,并被认为与反动派、强盗恶棍、帝国主义者为伍之后,肖斯塔科维奇像被迫走上领奖台一般地,对这些建设性的批评表达了感激之情。"尽管我的作品中有很多失败之处,"他向会议承认道,

> 但在我的职业生涯中,我总是记挂着培养了我的人民和听众;我总是力争让人民接受我的音乐。我一直以来都倾听批评意见,也总是试着更努力、更好地工作。我现在也在听取批评,而且会继续听取,我会接受批评指导。⑪

在肖斯塔科维奇去世之后,他的朋友就已揭露,在"日丹诺夫打击"(日丹诺夫主义)[Zhidanovshchina]的余波之中,作曲家曾考虑过自杀,这已是众所周知的事情。然而,对于许多观察者来说,特别对于那些海外的观察者来说,最可怕的并不是对肖斯塔科维奇的羞辱,而是对普罗科菲耶夫的羞辱。因为普罗科菲耶夫与其他主要的苏联作曲家不同,他曾移居海外。他曾有过辉煌的国际性职业生涯,在西方世界也有很多朋友,他们都敬重他的才华与成就。他们曾认为(就像普罗科菲耶夫自己肯定也认为的那样),他的国际声誉会让他免遭官僚政治的干涉。据推测,普罗科菲耶夫曾被允诺豁免权,只有根据这一推测,才能说得通他为何会在1936年返回祖国,而这一年正值肖斯塔科维奇第一次遭到羞辱和威胁,从这一年开始,苏联的艺术政策进入了最严苛的时期。

即便如此,普罗科菲耶夫仍有让人印象深刻的抵抗力,让自己暂时幸免于难。例如,1939年,在与普罗科菲耶夫集中合作他的第一部苏联歌剧《谢苗·科特科》[Semyon Kotko]并将其搬上舞台的过程中,著

⑪ *Musical Uproar in Moscow*, p. 86.

名导演弗塞沃洛德·梅耶霍德［Vsevolod Meyerhold］（已经与作曲家间接合作过[11]《三个橘子的爱情》［The Love for Three Oranges］）消失了，也就是说，被逮捕并定罪。但普罗科菲耶夫并未受到波及，正如在对肖斯塔科维奇的攻击中并未提及他一样，而且他的歌剧制作如期进行（尽管根据臭名昭著的《苏德互不侵犯条约》［Hitler-Stalin pact］，台本遭到了必要的毁容般的更改）。回顾之下，这一系列事件显得很疯狂，但普罗科菲耶夫也从中看到了好兆头。日丹诺夫主义完全让他大吃一惊。

而此时此刻，在他第六交响曲的辉煌首演之后不到三周，普罗科菲耶夫就听说，自己在共产党中央委员会总部遭到了谴责，被斥为"即使到现在，仍未脱离为了创新而创新的幼稚教条，仍摆出一副艺术家的架子，仍因为错误地害怕平凡普通而感到痛苦"。在第六交响曲中，"两个普罗科菲耶夫扭打在一起；其中一个喜欢宽广的旋律和生动鲜明的主题发展，但却总是被另一个肮脏龌龊又反社会的普罗科菲耶夫以粗鲁的、毫无来由的方式打断并推翻"。⑫ 普罗科菲耶夫尤其被指责为藐视民间文化资源——这不仅是不爱国的行为，也是让他的音乐脱离普通听众的行为。

同样，普罗科菲耶夫也被迫公开认错，表达了他对党"精确指导"的感激，认为党的指导"将帮助我找到一种音乐语言，对我们的人民来说既通俗易懂又自然，也配得上我们的人民和我们伟大的国家"。⑬ 由于年事已高且健康状况很不稳定，他免于被审判员当面羞辱。他写了（至少签名了）一封信，此信被公开发表，以回应苏联共产党1948年2月10日颁布的"关于音乐的决议"。

这一决议裁定，苏联作曲家从此以后将声乐音乐置于器乐音乐之上；将标题音乐置于绝对音乐之上；避免使用非专业听众不理解的现代主义技术；在作品中大量引入民间文化传统；真正地模仿19世纪伟大的俄国作曲家们。即使在纳粹德国，作曲家们也从未受到如此待遇，他

⑫ Victor Aronovich Beliy，转引自 *Musical Uproar in Moscow*，p. 72.

⑬ Nicolas Slonimsky，*Music since* 1900（4th ed.；New York：Scribners，1971），p. 1374.

们被割裂于苏联之外的音乐界,风格发展的时钟被反向拨了回去。但音乐风格并不是最主要的问题。决议的要求从根本上来说,就是尝试着让音乐作品更容易被审查,特别是那些以文字和提纲体现出具体内容的音乐。

日丹诺夫式的指令很快传到了东欧正在形成中的"兄弟共和国"[fraternal republics]。1948年5月,即捷克斯洛伐克共产党政变的三个月之后,布拉格举行了第二届"作曲家和音乐批评家国际大会"[Second International Congress of Composers and Music Critics]。会上由汉斯·艾斯勒[Hanns Eisler]以德语起草了一份声明,这实际上是经过释义的"关于音乐的决议",在这份声明中,语气甚至变得更加强硬。它宣称,只有当作曲家们彻底放弃"布尔乔亚式的个人主义",进而让"他们的音乐变成伟大先进的思想和大众情感的表现手段",才能克服"在音乐及我们时代的音乐生活"中的危机。⑭

[12]且不说在蓬勃发展的苏联帝国中,每个国家都有不计其数的小作曲家的作品遭到否定,苏联四大作曲家的作品也大多被认为与"决议"不符,这些作品全都被禁演了。许多作曲家遭到报复。作为曾经最主要的替罪羊,肖斯塔科维奇被莫斯科音乐学院免除了作曲教授的职位。所有作曲家都被要求献出用来讨好的作品。肖斯塔科维奇的这类作品包括一首清唱剧《森林之歌》[Pesn'o lesakh, 1949],以及一首康塔塔《阳光照耀着我们的祖国》[Nad rodinory nashey solntse siyayet, 1952],两部作品都用了诗人叶甫根尼·多尔马托夫斯基[Yevgeniy Dolmatovsky, 1915—1994]的诗歌作为歌词。这位诗人是个服务于党的文人,他最出名的便是为"大众"歌曲(即政治宣传歌曲)写歌词。

这两部作品都以童声合唱为特色,普罗科菲耶夫的两部讨好之作也一样,它们是组曲《冬日篝火》[Zimniy kostyor, 1949—1950]和清唱剧《保卫和平》[Na strazhe mira, 1950]。这两部作品的歌词均来自萨姆伊尔·马尔沙克[Samuil Marshak, 1887—1964],这位诗人兼翻

⑭ "Declarartion of the Second International Congress of Composers and Musicologists in Prague, 29 May 1948,"转引自 Slonimsky, *Music since* 1900, p. 1378.

译家以他的儿童诗著称。普罗科菲耶夫去世之后演出的第七交响曲（1952）是他的最后一首交响曲，在这首交响曲中，他将自己的风格明显简化到了他认为"幼稚"的地步，这也让他私下里惭愧难当。基于政府的要求，他为作品换上了一个甚至更加"乐观"的结尾（以快速而愉悦的结尾代替了梦幻般怀旧的结尾），在这之后，这首交响曲才获得了政府的奖励，也正式恢复了他的名誉。

从1948年颁布"决议"直到1953年斯大林去世（他与普罗科菲耶夫同一天去世），在或许可以被称作"后日丹诺夫五年"的这段时间里，创作苏联音乐作品的都是极端训练有素的杰出作曲家们。这些作品强行模仿了50到100年前的俄国"经典"之作，其中有许多也可以与之媲美。但当然，如果听众得知这些作品的确切创作时间，如果他们得知，在那令人愉悦的民间风情背后，在那或平静或激动的老旧风格的背后，是恐惧与颤栗，那这些作品就会变得相当难以下咽了。一如既往，且不可避免，在与这些作品相关的历史之中，某种弦外之音变得愈加明显。这种弦外之音既不出于作曲家的意愿，也不出自那些强迫作曲家这样创作的人。

但它们最直接的、最想要表达的潜台词（也许这些潜台词如今已变得很模糊了）在历史上来讲却是同样重要的。强调关于童年的主题——即关于慰藉、纯真与稳定光明未来的主题——显然是为了应对冷战早期的焦虑，目前我们主要检视了"西方"世界中同样的焦虑。在俄国，战后短暂的胜利感转变成了不安感。1945年普罗科菲耶夫为管乐队（包括6个长笛和6个小号声部）、4架钢琴、8架竖琴、4支萨克斯管、扩展的打击乐组创作了一首《战争终结颂》["Ode to the End of War"]（哈恰图良在《交响诗》[*Simfoniya-Poèma*]中所用的编制比这更大，包括管弦乐队、管风琴、23支助奏长号），而他1950年创作的清唱剧中则有一首摇篮曲，由女中音独唱对着她的孩子（也对着她的整个祖国）轻声吟唱道："睡吧，别怕，在我们头顶的克里姆林宫里住着一位伟大的朋友，他会保卫你的生活和宁静的家。"在肖斯塔科维奇这边，他也对《第九交响曲》的修辞含义颇为神经质，这甚至比亚伦·科普兰还更早。在战争结束时，他正准备写自己的第九交响曲，但在广岛原子弹事件之后，他发现自

己无法像众人期待的那样，创作出一首赞颂斯大林的辉煌的合唱交响曲。[13]他的胆怯让他转而奔向了相反的方向：他的第九交响曲从总体上来讲是一首轻快、怪诞的作品，正像作曲家所暗示的，这是一首海顿式的作品。在日丹诺夫的会议上，这成了又一个攻击他的要点。

十分讽刺的是，此时肖斯塔科维奇和普罗科菲耶夫在党的授意下寻找的那种平静又舒适的情绪，其实与前者在第九交响曲中那出人意料的幽默和趣味相差无几。然而，并不是每个人都获得了慰藉。普罗科菲耶夫在西方世界的前同事们对此感到震惊。我们从信件和回忆录中得知，在巴黎认识普罗科菲耶夫的作曲家们（如弗朗西斯·普朗克[Francis Poulenc]和阿尔蒂尔·奥涅格[Arthur Honegger]），对于他遭到的虐待十分吃惊，也对他所回归的社会幻灭了（为了回归，普罗科菲耶夫抛下了巴黎的朋友们）。尽管发生了这一切，但直到那时，这个社会仍然是许多理想主义者心目中希望的灯塔。斯特拉文斯基对苏联的极权主义不抱任何幻想，不过他对于普罗科菲耶夫满足于这种"仁慈的暴政"感到十分震惊。这位墨索里尼曾经的仰慕者那时正住在好莱坞，他跟一位朋友谈到了欧洲人，他说："就我个人而言，他们可以有统帅、有元首；而我有杜鲁门先生[Mr. Truman]就心满意足了。"⑮

打乱队形

最切题、最让人回味的，便是德国作曲家斯特凡·沃尔佩[Stefan Wolpe，1902—1972]的反应了。作为"魏玛"柏林虔诚的共产主义者，他追随汉斯·艾斯勒的脚步，宣布为了政治行动主义[political activism]放弃自己所接受的精英训练，在示威游行和集会中指挥大合唱，创作激进的大众歌曲[*Kampflieder*]、革命康塔塔和清唱剧。1931年，由古斯塔夫·冯·旺根海姆[Gustav von Wangenheim]领导的工人戏剧集体"31号剧团"[Die Truppe 31]首次制作了《捕鼠器》[*Die*

⑮ 转引自 Nicolas Nabokov, "1949: Christmas with Stravinsky," in *Stravinsky: A Merle Armitage Book*, ed. Edwin Corle (New York: Duell, Sloan and Pierce, 1949), p. 143.

Mausefalle],沃尔佩为这个版本创作了配乐,而他也因此出名。他的配乐是为一个小规模的"爵士"小酒馆合奏创作的,其中包括小号、萨克斯管、钢琴和打击乐。沃尔佩被共产国际积极地宣传成行动主义作曲家。他的大众歌曲《未来是我们的》["Ours is the Future"](也被称为《红军》[Rote Soldaten])出现在1930年代纽约作曲家集团[New York Composers Collective]的《工人歌曲集第2册》[Workers Songs Book No. 2]以及其他许多共产主义出版物中。

1933年希特勒当权时,沃尔佩逃往维也纳,在那里他跟韦伯恩[Webern]上了一些配器课。1934年他前往耶路撒冷,在新成立的巴勒斯坦音乐学院的理论与作曲系当了主任。但沃尔佩继续以左派的政治观念招摇过市(挂着红手巾还向学生们宣扬革命),这让他丢了工作,也导致他在1938年搬到美国。在那里,他革命者的身份再也没有销路了。他摇身一变,成了一位十分吃香的私人作曲教师。他的作品也变得更加"私人"、更加抽象(尽管这些作品仍常常体现着心照不宣的政治纲领)。

战后,沃尔佩继续撤退,回到抽象领域之中,这是因为左派艺术家们随着冷战开始而遭到怀疑,但也是对其他一些事情做出的反应。苏联在战后的政治高压让沃尔佩痛苦地幻灭,他对普罗科菲耶夫遭到的迫害和羞辱感到非常惊恐。在某种意义上,他的幻灭仅仅确认并加剧了[14]他倒向政治和艺术上的先锋主义;但他此时掉头反对的乃是所有根深蒂固的权力,他现在看到,这权力显然是保守的,不容异己的。

1957年,沃尔佩的家乡柏林已是"东德"首都,当他此时回到这里进行访问时,他发现自己已无法应承旧时合作者旺根海姆(他此时已是满身荣誉的国家资助艺术家)的邀请,演奏自己以前创作的大众歌曲。在战后的环境中,这样的音乐似乎不再代表抗议,反而代表政治上的霸权和压迫。于是沃尔佩以健忘为借口,为招待他的主人播放了自己为小号、萨克斯管、钢琴和鼓所作的两乐章的《四重奏》[Quartet, 1950],结果听者表示无法理解。

这首作品使用的爵士乐组合与曾为31号剧团伴奏的组合一样,从这一点上来说这首作品很怀旧,但尽管如此,两者的音乐内容却完全不

同。在这首作品中,爵士乐的效仿对象是比波普[be-bop],这是一种战后纽约精英式的或是"先锋派"的风格,许多爵士乐爱好者觉得比波普不可理喻,就像"古典音乐"的爱好者们觉得十二音音乐不可理喻一样。当然,《四重奏》就像沃尔佩在美国创作的大多数音乐一样,使用了经过改进的十二音技法(他会继续用这种方法创作直到生命的尽头),而这种作曲技法曾一度被所有投身于社会事业之中的音乐家们厌恶。

沃尔佩在创作《四重奏》那生机勃勃的第二乐章(例1-2)时,脑海里是否有具体的标题提纲呢?这是个值得讨论的问题。沃尔佩曾在不同的采访中给出过两个有关此乐章的不同情节。有一次,他说这个乐

例1-2 斯特凡·沃尔佩,《四重奏》(1950),第二乐章,第1—5小节

章的灵感来源于昂利·卡迪耶-布雷松[Henri Cartier-Bresson]的一张照片,照片上的小孩在西班牙内战后的废墟里玩耍,这是个非常著名的隐喻,象征着政治灾难面前的乐观主义。在另一次采访中,他说这个乐章是为了庆祝中国共产党在1949年推翻蒋介石的统治(而坚定不屈的第一乐章则是为了纪念毛泽东著名的长征,也同样强烈地象征着面临困境时的决断)。

两个故事都可以是真的,我们也不用质疑作曲家真挚的灵感,只不过其音乐不再以大众歌曲的坦率直接来进行交流。要听者信心满满地解释它的"意思",或是猜出它的准确动机,这可能会有些勉强。但如果这会让有意的听者感到灰心,那同样也会让有心的审查者灰心,也许这才是重点之所在。沃尔佩战后的(或者说冷战时期的)神智主义[hermeticism]音乐故意明确地拒绝了日丹诺夫主义的指示。但仍有问题让人不得安宁。尽管沃尔佩发自内心地决定将自己的艺术节操封存于音乐之中,使其变得抽象,以致其内容像谜语一样难解;使其风格先进,以致仅有少数专业音乐家能从中找到乐趣;使其演奏难度高超,以致几乎没人能够胜任。但作为一位有社会良知的艺术家,沃尔佩自己对这样的选择作何感想呢?

零点

沃尔佩所处的位置带着一种固有的焦虑与沮丧,这是这个时代特有的产物,也造成了许多事件的奇特转变,在战争结束之前,人们从未[15]对此有所预料。这些事件中最值得注意的便是十二音作曲法(或者在战后被称为"序列主义")的起死回生,从许多人眼里那垂死挣扎、受众狭窄的状态摇身一变,似乎成了在西欧和美国的"严肃"作曲家中间具有统治地位的风格。("严肃"一词现在被认为是让人反感的标准,也带有牵强附会的统一性,但用在这里却没有问题,因为这正是当时使用的词汇:这一用法来自德语,是为了区别"古典"音乐与"流行"音乐。两者分别表达为 *ernste Musik* 或是 E-musik,即"严肃音乐",以及 *Unterhaltungsmusik* 或是 U-musik,意为"娱乐音

乐"。)这一事件之所以发生,其原因复杂且不同寻常,由一系列情况和人物聚合而成。

要审视这一事件,最好从1946年在巴黎出现的一本书开始,这本书有着最不巴黎的中心思想。雷内·莱博维茨[René Leibowitz,1913—1972]的《勋伯格与他的学派:当代音乐语言》[*Schönberg et son école: L'état contemporaine du langage musical*]是第一本以非德语写作的、有关维也纳无调性作曲家作品的大篇幅著作,[16]也是纳粹主义兴起之后全世界第一本关于这一领域的著作。作者是一位出生于波兰的音乐家——作为作曲家、指挥家和教师也同样活跃——他从1929年开始便居住于巴黎,但据他自己声称,他1930年代早期曾在柏林跟随勋伯格学习,并在维也纳跟随韦伯恩学习。战争期间为了躲避纳粹,他逃到了未沦陷的法国维希[Vichy]。他广受赞誉,有许多学生身居要职。

《勋伯格与他的学派》是一种对新黑格尔主义[neo-Hegelian]姿态的激进再现,而90年前,新德意志学派[New German School]的史学家兼发言人们就已宣告这一立场。副标题中所用的定冠词"the"("这")已让这一点表露无遗。(这)音乐语言是普适性的语言,它经历了独立的历史发展过程,在此过程中,(这)最先进的当代阶段,在任何特定时代都必然是(这)唯一有效且可行的语言。在1946年,这一"当代阶段"便是勋伯格学派所到达的阶段;任何没有达到这种历史进化水平的音乐都没有历史基础,也因此没有严肃意义。莱博维茨在全书最开始便写道,十二音序列音乐是"我们时代唯一真实且必然的音乐艺术表现方式"。他甚至进一步断言,若作曲家认识不到这一基本事实,那他根本就没有权利称自己为作曲家。

如果作曲或制作音乐的活动是为了解决那些有关个体意识的深奥问题,那么这个个体便有机会成为一位作曲家,一位真正的音乐家。对于作曲家来说,当他在当代音乐家的作品中发现对他来说属于这个时代的、他自己也想要使用的语言时,也就是他的个体意识突然出现的时刻。到那时,他可能已经多多少少精准地吸收

了以往的语言,他可能相信,自己已经从对他来说似乎提供了新的可能性的某种风格的探索中获益。但是,如果没有我们时代的某位大师来保证他个人语言的必要性与本真性,并提供确凿无疑的证据,那么他作为作曲家的真正意识就不可能是坚定的、不可动摇的。⑯

莱博维茨此书的英文版出版于1949年,亚伦·科普兰曾被邀请评论这一英文版,科普兰对于这本书中"教条的""狂热的"⑰腔调感到十分震惊;的确,书中独裁主义的潜台词显而易见,这与文字中(以正面的存在主义语气)口口声声宣称的"个人"相去甚远。说得委婉些,在一个刚刚摆脱希特勒的世界,在一个斯大林的势力仍在慢慢扩张的世界,"我们时代的大师"❷这样的语句有着令人不安的回响。但这本书所传达出来的精神仍然让人们广为顺从——甚至连科普兰自己也是,他在仅仅一年之后就一反初心,开始构思他的第一部十二音作品(细节见第三章)。很明显,赋予莱博维茨的文字以权威的,并不仅仅是他书中的独裁主义调调。

究其原因,还有一桩事实,即在纳粹控制的领土范围内,勋伯格和他学派的作品曾是被禁止的。这让它有了禁果般的光环。不仅如此,十二音音乐还变成了抵抗的象征[17](莱博维茨在战时的活动也体现了这一点,他曾秘密制作勋伯格早期十二音作品《管乐五重奏》的录音),又进一步成为创作自由的象征。碰巧,后一种看法的基础有着历史性错误:勋伯格的音乐被纳粹所禁,是因为作曲家的犹太身份,而非因为它是十二音音乐。事实上,十二音作曲家中曾经有过被官方接受的纳粹学派;也并非所有十二音作曲家都是反纳粹的。但在编造一个

⑯ René Leibowitz, *Schoenberg and His School*, trans. Dika Newlin (New York: Philosophical Library, 1949), p. x.

⑰ *New York Times Book Review*, 27 November 1949;转引自 Anne C. Shreffler, "Who Killed Neo-Classicism: The Paradigm Shift after 1945", 美国音乐学学会[American Musicological Society]第62届年会上陈述的文章, Baltimore, 8 November 1996.

❷ [译注]文中所用的"大师"即"master"一词有着多重含义,既可指"大师",也可指"主人、控制者、有控制权的人",等等。

许多人也认为序列音乐象征着不受腐蚀的纯洁性,这正是因为它(用苏联的术语来说)如此"形式主义"。因为他似乎只涉及"纯音乐的"结构关系,无关"非音乐的"表达,这种音乐无法被征用为宣传的工具。它唯一的政治立场似乎就是拒绝政治,赋予个人从压抑的公共领域中脱身而出的权利。阿多诺[Theodor Wiesengrund Adorno]所说的十二音音乐的"孤独的辩证法"[dialectics of loneliness][18]似乎让这种音乐成为了萨特存在主义的具体化身。

阿多诺在《新音乐的哲学》[Philosophie der neuen Musik]中写下著名的论断,这本书出版于1949年,此时他刚刚从战时流亡的美国回到德国。这本书被证明比莱博维茨的书影响更为深远,它给后者的旧进步主义教条加上了存在主义的观点。如果像存在主义者们声称的那样,本真性只能是个人化的,只能从内部获得其合法性,而不能是集体性的主张,不能从外部获得其合法性,那么凭借其自身难度回避流行性的音乐,一定比那些有潜力为大众代言的音乐更具本真性。十二音音乐只回应阿多诺所谓"音乐材料固有的趋向"[19],不回应广阔世界中的任何召唤,它似乎正体现着完美的艺术"自律性"。对于许多正在摆脱几十年压迫岁月的人来说,这种自律性可以被轻松地翻译成个人的或是政治上的自律性——即,个体的完整性。而在东方,这种压迫仍然继续存在着。

阿多诺和莱博维茨这二人关于音乐价值的思想有一个非常显著的区别。阿多诺的"自律性"理想很明显归功于浪漫主义以及对主观感受的赞颂。他将勋伯格十二音音乐中的自律性视为作曲家早期表现主义的升华;这就是为什么尽管它非常抽象,但对于阿多诺来说它仍是所有当代音乐中最具有人性的一种。就莱博维茨来说,尽管他对勋伯格十分崇敬,被他奉为顶点的却是韦伯恩。的确,他的大多数读者都是第一次接触到这样一位作曲家的作品,这些作品在他生前

[18] Theodor W. Adorno, *Philosophy of Modern Music*, trans. Anne G. Mitchell and Wesley V. Blomster (New York: Seabury Press, 1973), pp. 41—46.

[19] *Philosophy of Modern Music*, pp. 32—37.

一直保有晦涩难懂的名声,而到那时为止,他的音乐作品仍有很多并未出版。

莱博维茨强调韦伯恩的激进和纯粹。显然,他并不知道(那时的其他人也并不知道)韦伯恩真实的政治倾向,那会严重影响并破坏他的论点。他(或那时候的任何其他人)也无意于反思激进的艺术纯粹主义及其在政治领域的近亲。他满足地赞美韦伯恩"将勋伯格的成就投向未来",这让韦伯恩"化身成为勋伯格最激进的一面",[20]这也暗示着他拒绝勋伯格观点中[18]保守的部分(特别是关于无用的"主观性"成分)。莱博维茨认为,仅有韦伯恩一人懂得,作曲家最恰当的任务便是"攻克音乐的进化过程中最基本、最激进的那些问题"。要了解韦伯恩,就要了解"这种纯粹性的必要性"以及"将这一经验向前推进"到无法再继续推进的地步的必要性。[21] 莱博维茨认为,正是在韦伯恩身上体现出了音乐"伟大复兴"的希望,尽管"很明显,若没有暴力的反应,这样的复兴就不可能发生"。这些词句叫人不寒而栗;若将音乐替换成政治,它们的作者也许就是德意志第三帝国的宣传部长了。

但这些词句与那个时代错位且健忘的气氛非常协调地融合到了一起,特别是在德国和其他西欧国家,比如莱博维茨所在的法国北部,那里曾经被纳粹占领。一些人指望着欧洲战败国的未来,他们将当下视为"归零"[*Stunde Null*]或"零点",即没有过去的时代。从零开始,若二战的浩劫仍未摧毁这有污点的过去,那么就将其全部否认,这样做的必要性已经成了一句口号。德国作曲家的领军人物汉斯·维尔纳·亨策[Hans Werner Henze,1926—2012]此时刚刚开始自己的职业生涯,他写道:

> 在战争刚刚结束的几年里,没有人相信一个国家可以沦落至此——这份耻辱用几个世纪也洗刷不净。前辈作曲家们向我们保证,音乐是抽象的,不与日常生活发生关联,在音乐中存在着不可

[20] Leibowitz, *Schoenberg and His School*, pp. 210—25.
[21] *Ibid.*, p. 211.

估量且不可分割的价值(这正是为何纳粹会审查那些努力创造绝对自由的现代作品)……

现在每样东西都必须风格化、必须抽象:音乐被视为玻璃球游戏,被视为生活的化石。规则成了一种风尚,它让音乐有可能重新站起来,尽管没人会问为什么要重新站起来。规则让形式得以出现;每样东西都有规则和参数。表现主义与超现实主义曾经神秘遥远;我们被告知这些运动在1930年之前就已过时,已被超越。新的先锋派会再度确认这一点。我们的音乐所针对的听众应该由专家组成。公众将免于参加我们的音乐会;换句话说,我们的受众将会是出版社和我们的保护者们。㉒

因此,"韦伯恩狂热"变成了焦虑年代的音乐表达。亨策写道:"我们意识到十二音与序列主义是唯一可行的新技法:新鲜,能够生成新的音乐模式",㉓而不需要回顾已经死亡的、不光彩的过去。然而,刻意遗忘与赦免不尽相同,❸后者暗指悔悟与原谅。这可能是个危险的游戏:它带来慰藉,但它也会遮掩。正如心理分析学家和无数剧作家、小说家所警示的那样,被压抑的记忆正是恐惧症滋生的温床。

两极化

"勋伯格已死"["Schoenberg est mort"]——这是"归零"姿态的终极宣言,1952年2月,在勋伯格去世七个月[19]之后,皮埃尔·布列兹[Pierre Boulez,1925—2016]发表了这份宣言,他是位年轻的法国作曲家,那时他已正式跟随梅西安[Messiaen]学习,并私下跟随莱博维茨学习。无疑,莱博维茨预言的暴力在布列兹狂热般胁迫且偏执的修辞中

㉒ "German Music in the 1940s and 1950s," in Hans Werner Henze, *Music and Politics: Collected Writings 1953—81*, trans. Peter Labanyi (Ithaca: Cornell Universtiy Press, 1982), p. 40.

㉓ *Ibid.*, p. 36.

❸ [译注]此处的遗忘[amnesia]与赦免[amnesty]二词词根相同。

崭露头角。只要是读过这篇文章的人,就不会忘记它那令人惊恐的高潮,这部分在一篇稍后的讽刺文章中被扩张成了战斗口号:"自维也纳的新发现以来,任何没有体验到——我不是说理解,而是说真真正正地体验——十二音音乐语言的必要性的音乐家,都是没有价值的!因为他的时代并不需要所有那些曾经培养了他的作品。"㉔

甚至日丹诺夫都从未表达过比这更绝对、更固执的价值判断(很明显,布列兹的修辞样本是他那个时代的共产主义式的新闻写作)。纳粹的声音也在回响。赫伯特·艾默特[Herbert Eimert,1897—1972]是曾经遭到迫害的第一代无调性作曲家之一,在几年之后,他对一种经常出现的抱怨做出回应,并宣称"如果我们说只有跟随韦伯恩的作曲家才是真正的作曲家,那么这不是新的'极权主义秩序',这就是事实陈述"。纳粹种族理论曾经也是由法令确立的事实。无论如何,尽管有着传统的"审美"观念,很明显音乐家们将不会幸免于可悲的战后两极化;就像其他所有人一样,他们也参与其中并献上了自己的力量。

在音乐上两极化的早期征兆里,最鲜明的便是战后关于巴托克的激烈争论。战争结束仅仅一个月之后,巴托克于1945年9月在纽约去世。在接下来的几年时间里,巴托克的音乐遗产就像欧洲一样,被无情地分割为东方和西方两个区域。在他的故乡匈牙利,就像在苏联阵营的其他地区一样,他那些民间元素(而非现代主义元素)占主导地位的作品被文化政客们强买强卖为模范,他的其他作品则禁止在公共演出和广播中出现。由于巴托克的现代主义风格在他职业生涯的中期达到顶峰,比如人们常会开玩笑地说他只写了第一和第六两首四重奏。

与此同时,西方的先锋派则迷恋于被禁的作品,特别是第四四重奏,包括莱博维茨在内的一些批评家将其解读为序列音乐的雏形。巴托克的其他作品则被他们忿恨地扔进历史的垃圾桶,有时候会用上非常恶毒的字眼,比如莱博维茨1947年(在一本由让-保罗·萨特本人编辑的杂志《摩登时代》[*Les temps modernes*]中)攻击巴托克,认为他在

㉔ Pierre Boulez, "Eventuellement...," *Stock-takings from and Apprenticeship*, trans. (as "Possibly...") by Stephen Walsh (Oxford: Clarendon Press, 1991), p. 113.

战争期间"妥协",并写出了像流行的《乐队协奏曲》[Concerto for Orchestra]一样在风格上平易近人的作品。㉕ 这种语气是毫不掩饰的政治谴责,残忍地侮辱了巴托克所坚持的反法西斯原则和由此带来的痛苦牺牲。

巴托克被指责为在道德上失败,这就像在紧随其后的纽伦堡审判中对纳粹的"被动合作者"的指责一样。莱博维茨写道:"我们在创作中是纯粹还是妥协,这完全由我们自己选择,这一事实也正意味着我们有责任达到前者,避免后者。"㉖巴托克没能亲历这一挑战,那些在他去世后对他进行严厉指责的人,很大程度上本着新出现的存在主义精神断言道,比起面对孤独的历史职责,他更多地在寻求社会认同。

[20]但最让人震惊的(也是最有影响力的)挑衅来自布列兹。因为,莱博维茨有几分得意地预言到的暴力反应,转而变成了对这场新兴革命的挂名领袖进行诽谤中伤。逻辑是这样的:如果要抛弃过去的一切,那么勋伯格也应当被抛弃。(他不是宣称自己是伟大传统的守护者吗?)但布列兹夸大了勋伯格与韦伯恩之间的差别,认为二人在本质上而非仅仅在程度上有所不同,这让他有了借口同时否定莱博维茨与勋伯格,也让他自己成为了年轻序列主义作曲家的领袖。丹东[Danton]已让位于罗伯斯庇尔[Robespierre]。

"勋伯格探索的十二音领域容易遭到激烈的斥责,"布列兹断言道,"因为它一直走错了方向,在整个音乐史上都很难发现同样错误的观点。"㉗这个重大的错误便是尝试着将新的调性组织方式与传统的"古典"形式、传统的"表现"修辞互相调和:"所有那些对和谐音上的表现性重音的无尽期待,那些假倚音,那些听起来极度空洞的琶音、震音、重复音。"㉘因此,勋伯格与处于一战和二战之间的其他新古

㉕ René Leibowitz, "Béla Bartók ou la possibilité de compromise dans la musique contemporaine," *Temps modernes* III (1947—1948), pp. 705—34; trans. Michael Dixon, as "Béla Bartók, or the Possibility of Compromise in Twentieth-Cenrtury Music," *Transitions* 1948 (Paris) no. 3 (1948): 92—122.

㉖ Leibowitz, "Bartók," *Transitions* 1948, no. 3, p. 120.

㉗ Boulez, "Schoenberg Is Dead," in *Stocktakings from an Apprenticeship*, p. 211.

㉘ *Ibid.*, p. 213.

典主义者们被归为一类,被视为阿多诺所谓的"温和的现代主义"[gemässigte Moderne],㉙被构陷为没能阻止纳粹崛起的"温和自由派"。韦伯恩才是指明道路的人,在诸如他的《交响曲》和《钢琴变奏曲》中,他所指的方向就是基于"序列功能"的"序列结构"。布列兹建议忘掉勋伯格:

> 像韦伯恩一样,我们要去研究音乐的证据,它们来自一种尝试——即从材料中生成结构的尝试。也许我们要将序列的范围扩大到半音音程之外:微分音程、不规则音程、噪音。也许我们要将序列的原则运用到声音的四个组成部分上:音高、时值、力度/起音、音色。也许……也许……㉚

达姆施塔特

尽管布列兹用了假设性的语气,他所提议的某些序列主义中的新拓展到 1952 年时已经在实践中出现,实践者中有布列兹自己,也有其他一些音乐家们。从 1946 年起,这些音乐家们每年夏天都聚集于达姆施塔特的一个特别音乐机构。达姆施塔特位于德国中部的黑森州,也就是说属于美国占领区。这一系列"新音乐国际暑期课程"[Internationale Ferienkurse für Neue Musik]由音乐批评家沃尔夫冈·施泰内克[Wolfgang Staineck,1910—1961]和作曲家沃尔夫冈·福特纳[Wolfgang Fortner,1907—1987]创立。美国军事管制政府透过其"戏剧与音乐部"分管音乐的主任,美国作曲家与音乐学家埃弗雷特·赫尔姆[Everett Helm,1913—1999],先是批准了这一系列课程,然后又从经济上积极资助了这些课程。(福特纳在纳粹时期十分活跃,也相当成功,但此时他摇身变成热切的"后勋伯格主义者"。他或许是最明显想

㉙ Adorno, "Das Altern der Neuen Musik" (1954), trans. Susan H. Gillespie (as "The Aging of the New Music"), in T. W. Adorno, ed., *Essays on Music*, Richard H. Leppert (Berkeley and Los Angeles: University of California Press, 2002), pp. 197—98.

㉚ "Schoenberg Is Dead," p. 214.

要在"零点"神话中寻求庇护的人之一。)这系列课程有两个主要目标:第一,宣传美国的[21]政治和文化价值观——盟军着力于重新教育德国人民,筹备民主建制,这是总体目标的一部分;第二,为之前欧洲的法西斯统治区或法西斯占领区(主要是德奥、法国、意大利)的音乐家们提供一个聚集到一起的场所,引导他们接触在法西斯统治期间被禁或消失的音乐风格与技术,这样或许能在音乐上对他们进行进一步的重新教育。第一个目的主要是美国赞助者们的目的。"暑期课程"在最早的阶段是与"文化自由议会"[Congress for Cultural Freedom]相提并论的,后者是反共产主义组织,由作曲家尼古拉斯·纳博科夫[Nicolas Nabokov]领导,这一组织由美国政府的中央情报局秘密资助,是美国外交政策的工具。(两者的不同之处在于"暑期课程"的财政资助从来都不是秘密。)第二个目标更针对专业性内容,最早是德国人的目标。两个目标互惠互利——这是互相"拉拢"的经典案例。这一"暑期课程"很快便被人们视为"达姆施塔特学派"[Darmstadt school],在最早的几年里,美国在这一学派中的存在感非常强烈。美国音乐家的讲座非常频繁,逃往美国的德国人也是,比如音乐学家利奥·施拉德[Leo Schrade],尽管他本来是中世纪音乐的专家,在达姆施塔特他讲的却是查尔斯·艾夫斯[Charles Ives]和斯特凡·沃尔佩,随着日丹诺夫主义的兴起,后者放弃了自己的左派政治认同。艾夫斯、哈里斯、科普兰、沃尔特·辟斯顿[Walter Piston]、沃林福德·里格[Wallingford Riegger]以及其他"美国主义"作曲家们的音乐在达姆施塔特上演,同时上演的,还有此时已经成为美国公民的保罗·欣德米特[Paul Hindemith]的音乐。

在1946年的第一期课程中,亨策指挥演出了布莱希特[Brecht]与欣德米特的《教育剧》[Luhrstück vom Einverständnis],在希特勒当政时,这部剧因为政治(而非风格)原因被禁演。欣德米特的音乐与在希特勒治下演出的音乐,从风格上来讲并无太大区别,这一事实最终让他的音乐在达姆施塔特显得有些多余。它并没有深化"零点"神话重要的政治目的。但日丹诺夫主义使这一课程发生了最具决定性的变化,达姆施塔特关注着这一行动的新闻,感到既惊恐又着迷。

图 1-4　皮埃尔·布列兹、布鲁诺·马代尔纳、卡尔海因茨·施托克豪森在达姆施塔特，1956

为先锋派音乐家们提供一个免于所有社会或政治压力的、受到保护的空间，成为当时迫切的愿望（特别是在1949年这一课程的管理权从美国占领军政府移交到新的西德政府之后）[22]（"先锋派"此时完全是美学上的定义，而非政治术语——也就是说，再没有布莱希特了！）。简言之，此刻最有必要的，便是以自由创造的名义在达姆施塔特培养那些在苏联阵营中遭到压抑的音乐。而这就好像是要服从某种文化上的牛顿定律一般，也同样带来了相反方向的压迫。

亨策留下了对1955年达姆施塔特的生动回忆，很好地捕捉到了令人不快的反讽意味，最让人担心的事情重现了。那时占有领导地位的是1951—1952年最先到这儿的三位年轻作曲家。一位是布列兹；另一位是卡尔海因茨·施托克豪森[Karlheinz Stockhausen, 1928—2007]，这位德国作曲家早在1952年就搬到了巴黎跟随梅西安学习；还有一位是布鲁诺·马代尔纳[Bruno Maderna, 1920—1973]，这位意大利作曲家兼指挥家最初到这儿时是领工资的教员，除了作曲之外他还教指挥和分析。1955年，教作曲课的是亨策、马代尔纳和布列兹。"事情变得相当荒谬可笑，"亨策回忆道：

> 布列兹将自己视作最高权威，他坐在钢琴前，两旁则是马代尔纳和我自己——我们看起来一定像是法庭上不情不愿的助理审判员。当年轻作曲家带着他们的作品前来讨教时，只要这些年轻作

曲家的作品不是韦伯恩式的,布列兹便会直接不予理会:"如果不是韦伯恩的风格,就很没意思。"

我反感的不是韦伯恩的音乐,而是滥用和曲解他的美学,甚至是他的技术和这些技术的动机与意义。正是布列兹和施托克豪森带头,让这变成了一种惯例式的官方音乐思维,在这种思维中,无权无势的那批人不得不在实践中带上宗教般的虔诚、集体荣誉感、奴隶般的服从。……总是会有人谈到法则和秩序。想象一下:这就像是官僚政治决定了人们应该如何作曲,应该以何种风格作曲,应该符合什么标准。㉛

真是讽刺,冷战早期各行各业都出现了这种局面。(要提一提最著名的例子:对苏联扩张那偏执般的抵抗,带来了美国民主进程中最严重的倒车,即以参议员约瑟夫·麦卡锡命名的"麦卡锡"时期,在他搜寻叛国者的过程中,许多无辜的美国人遭到了侵犯式的、破坏式的调查。)这里的这一讽刺事件虽然有所启示,却远非一清二楚。如果调查一下1949至1954年期间达姆施塔特创作或是为达姆施塔特创作的音乐作品,就会发现另一个讽刺性的事实:这些作品跟韦伯恩有着相当大的距离,韦伯恩对音乐材料那一丝不苟的控制,在这里却因为一些更紧急的事情而被彻底牺牲掉了,而韦伯恩在战前和战争期间从未想过要追求这些事情。指出并评论这一矛盾之处,将有助于看清战争幸存者们继承下来的世界。

固着

可以确认归属于"达姆施塔特学派"最早的作品,既不由亨策提到的任何一位作曲家创作,甚至也不是一首十二音作品。那是一首梅西安创作的钢琴作品,大概可以翻译为《时值与力度的模式》[*Mode de valeurs et d'intensités*]。[23]作品创作于(或开始创作于)1949年夏

㉛ Henze, "German Music in the 1940s and 1950s," p. 43.

天,此时他正担任"夏季课程"的教员。第二年,这首作品作为一套四首《节奏练习曲》[*Étude de rhythme*]中的第二首出版,它实际上是一首"实体化"[hypostatization]的练习曲,即在一定限制下对音响元素或事件进行组装,对其进行整体的规定[determination]("固定"[fixing])。这一概念在韦伯恩的作品中可以找到直接的先例。韦伯恩在他的《交响曲》《弦乐四重奏》《钢琴变奏曲》中已经试验过对特定音高与特定音区进行固定分配。正像作品的标题所暗示的一样,梅西安将这种固定分配的原则延伸到了另外三个领域之中。

[24]梅西安用来组装这首作品的材料包括 36 个不同的音符,每一个都有着独一无二的音高、时值、响度、起音组合。他们被有组织地编目,并记录在了乐谱之前的一张一览表里(例 1-3)。这 36 个音高被安排为 3 个互相重叠的音区(梅西安将其称为"分部"[divisions]),包括半音音阶中所有 12 个半音,每个音陈述一次。在乐谱中,每个分部都有自己的谱号,见例 1-4 中所给出的乐谱第一页。同一音区的音高只能出现在一个分部中。每个分部中,为给定音高安排的时值,来自 3 个重叠分部的另一种集合。分部 I 里包括了从三十二分音符到附点四分音符(即 12 个三十二分音符)之间的所有时值,以三十二分音符递增:这也是某种三十二分音符的"时值半音阶"[chromatic scale]。❹ 分部 II 则把每个音符都翻了一倍:即十六分音符的"时值半音阶",从 1 个十六分音符到 12 个十六分音符(即附点二分音符);分部 III 把每个音符再次翻倍:即八分音符的"时值半音阶",从 1 个八分音符到 12 个八分音符(即附点全音符)。

[25]因此在每一个区域中,音高与时值之间都有固定的关系,随着音高的下降,时值系统性地变长。作品中的最高音也是最短的音,而最低音则是最长的音。此外,还有一个包含有 12 种(在这里,12 这个数量又一次等同于半音阶中的音符数量)任意起音方式的列表,每个音符都被指定了其中一种起音方式,音符的响度也来自一个列表,其中包含

❹ [译注]此处原文中的"半音阶"用以形容由递增的时值(而非音高)组成的等级序列。因此,本章译文会在这样的"半音阶"前面加上"时值"二字以示区别。

例 1-3 奥利维尔·梅西安,《时值与力度的模式》,写在作品开始之前的一览表

这首作品的规划中包括 36 个音高、24 个音符时值、12 种起音方式、7 种力度等级。作品完全根据规划来进行创作。

起音方式：1 2 3 4 5 6 7 8 9 10 11

（再加上普通的、无特别标记的起音,即为一共 12 种起音方式。）

力度：ppp pp p mf f ff fff
 1 2 3 4 5 6 7

音[Tones]：规划中包括 3 个分部[Divisions]，即每个分部 12 个音的旋律分组，每个分部跨越几个八度，相互重叠。同名的音在音高、时值、响度上各不同。

分部 I：从 1 个♪到 12 个♪的时值半音阶(等)

分部 II：从 1 个♪到 12 个♪的时值半音阶(等)

分部 III：从 1 个♪到 12 个♪的时值半音阶(等)

总共 24 种时值：1 2 3 4 5 6 7 8 9 10 11 12
 13 14 15 16 17 18 19 20 21 22 23 24

下面是规划：

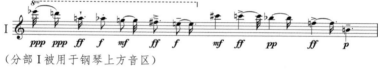

（分部 I 被用于钢琴上方音区）

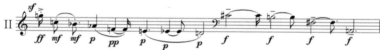

（分部 II 被用于钢琴中间音区）

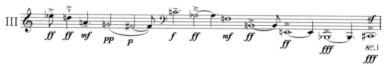

（分部 III 被用于钢琴较低音区）

7 个渐增的响度。因此,每个"音级"[pitch-class]（或"音名",如 A、降 B、B 等）都在 3 个不同的音区中陈述,每次使用不同的时值、响度、起音方式。但由于在规划中,没有任何一个音高、时值、响度、起音方式的组合会重现,所以每一个音符都是完全互不关联的元素。八度等同[octave equivalency]没有特别的意义；织体被彻底"原子化"[atomized]。在旋律连接[melodic conjunction]中重复出现的只有连线（分部 I 中的前两个连线；分部 II 中的第 2—3、4—5 和 6—8；分部 III 中的第 4—

5) 下面的音符。那么,更准确一点来说,作品中一共有 30 个"元素":其中 25 个是单音符,4 个是 2 个音符的组合,一个是 3 个音符的组合。

例 1-4　奥利维尔·梅西安,《时值与力度的模式》,第 1—10 小节

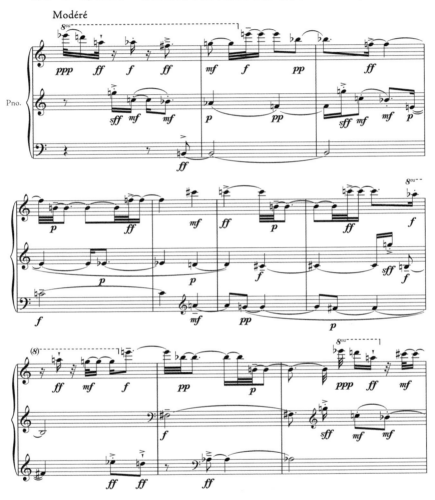

这首音乐作品中有持续不断的元素"对位",这些元素则来自上文中提到的有着严格限制的表单,即看似是随机关系的单个实体化对象。施托克豪森将其称为"声音马赛克"。声音的"活动部件"[mobile]这个称呼也许更接近于它的效果。某种整体发展从所有 3 个区域的总体倾向上显现出来,然后递减并放慢;分部 III 结尾处雷鸣般的低音升 C 出

现了3次,似乎将整个作品分成了3个部分,最后一次(用评论家保罗·格里菲斯[Paul Griffiths]的话来说)非常有效地"让音乐终止"。[32](这真不是什么让人吃惊的事;用一个又长又响的低音结束一首作品并非闻所未闻。)如果不管"分部",不同的音区在起音方式和响度上也各具特性,例1-5是钢琴家兼梅西安学者罗伯特·谢洛·约翰逊[Robert Sherlaw Johnson]的概要图表,其中以单线条进行的方式展示了"微粒"[particles]的完整序列。最后,中间一行包含3组连线的谱表[26]因此带有一定程度的"动机一致性"[motivic consistency],所以尽管构成因素具有随机性,尽管它具有原子化的织体,音乐听起来绝不会是完全随机的。

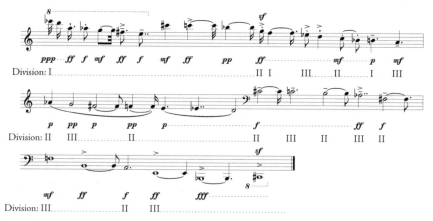

例1-5 奥利维尔·梅西安的规划减缩至单一进行(由R.S.约翰逊进行概要)

但我们仍会好奇,为何梅西安要有意追求这种随机的印象;或者更确切地说,为何有人要以如此一丝不苟的细节制造出明显带有随机性的结果。(甚至,当3行谱表像第56小节中一样,排列出一个朴素老套的减三和弦时,这也只是一个"偶然",更有可能指认出这个和弦的,是眼睛而不是耳朵;见例1-6。)以梅西安的这个例子来说,答案或许要从他的宗教信仰中去找。在这里,不可知的规划所带来的令人费解的

[32] Paul Griffiths, *Olivier Messiaen and the Music of Time* (Ithaca: Cornell University Press, 1985), p. 151.

结果,能够象征人与神之间的关系。

例 1-6　奥利维尔·梅西安,《时值与力度的模式》,第 54—56 小节

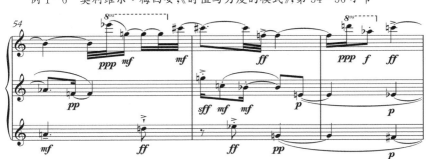

晦涩难懂的结构令人想起中世纪对声音的思索,这对梅西安来说已是老生常谈。它们传达了"不可能性的魅力"[charm of impossiblities]——我们只可以用理性,而非感性,去理解这些崇高的真理。在创作《时值与力度的模式》之后不久,梅西安写了一首管风琴作品,叫做《64 种时值》["Soixante-quatre durée"],这是他《管风琴曲集》中的第 7 首也是最后一首。它的标题指的是一连串"半音化"的时值,从 1 个三十二分音符开始增长,直至倍全音符,这让《时值与力度的模式》中的分组显得像小儿科一样。听者能够区别出由 57 个而不是由 56 个或 58 个三十二分音符组合起来的时值吗? 又或者所有这些煞费苦心的理性计算是种"神学的"手段,只为吓退理智(但也多少让理智得以慰藉)?

但《时值与力度的模式》的特别之处在于,它对 12 这个数字的痴迷,这也让它成为时间的象征符号。虽然 3 个音高分组在实际操作中是无序而非有序的,但正如初始表格中所列出来的,它们看起来像是序列。此外,梅西安将时值构思为"半音阶"并让它们与音高映射[mapping],组成一对一的关系,这看起来(或者说可以看起来)像是在处理序列音高结构和普通"古典"节奏之间的感知差距,而这也是让他的学生布列兹非常困扰的问题。

"整体序列主义"

[27]1951 年的达姆施塔特学习班将梅西安的意图诠释为"整体序

列主义",至少当他在班上播放这首作品的录音时是这样。特别是布列兹,他认为这首作品非常有启发性,不仅因为它似乎整合了《勋伯格已死》一文中列出的"声音四要素"(这当然是受到梅西安"分部"的影响),也因为整首作品诞生于一套规则之中。研究梅西安的学者彼得·希尔[Peter Hill]将这套规则称为"有着梦幻般细节的一套先验性规则"。㉝它让人们看到了一个新的乌托邦:"整体"或"完整"序列主义。

人们需要做的就是将严格的序列安排引入梅西安式的四个领域之中。布列兹在为两架钢琴创作的《结构》[*Structures*,1951]中,也正是这么做的。他向梅西安的例子致敬,并宣称他要将梅西安仅仅满足于暗示的东西变为现实。他将《时值与力度的模式》中分部 I 的音高组合用作《结构》中一条实在的音列,将梅西安用来制造马赛克的采石场"石块"变成了组织严格的音高和音程序列。接下来,梅西安的 12 个"半音化"时值也被组合成了确切且严格的固定顺序,派生自音高顺序,但独立操作。派生的方法是数学中的"映射",即一一对应的一套系统。像之前一样,出发点是梅西安的音符时值分部 I,其中每一个相连的音高都被配以"三十二分音符时值半音阶"中相连的"时值级"[degree]。因此降 E(音高 1)被配以三十二分音符,D(音高 2)被配以十六分音符,A(音高 3)被配以附点十六分音符,降 A(音高 4)被配以八分音符,以此类推。

但梅西安让这一音高/时值的组合持续贯穿《时值与力度的模式》,而布列兹则将音级与时值按照顺序位置(即括号中的数字)独立地联系起来。这让他得以创造出节奏序列的 12 个"置换排列"[permutations],节奏序列与 12 个音高序列的可能移位明确对应(如果只从数字上来说),也让他得以独立地安排音高与节奏序列——就像中世纪"等节奏"[isorhythmic]经文歌中的克勒[color]与塔列亚[talea]一样。其结果便是一套完全空想的先验规则——之所以如此,皆因其对应原则是纯概念性的,在听觉上完全无法感知音高移位原则的关系,而这套规则正是基于这一关系。

㉝ Peter Hill,"Piano Music II," in *The Messiaen Companion* (Portland, Ore.: Amadeus Press, 1995), p. 319.

原因在此。如我们所知,当任何十二音音高序列在进行移位时(例如向下移位1个半音),都会产生新的音级排序,这一新的排序中保留了原有的音程关系。(那么,十二音技术最基本的元素之一,便是一条"音列"实际上是一条"音程列",因为它由一系列连续的音程组成——即非常重要的动机式的"基本型"[Grundgestalt]——当音列进行一系列变形时,这一系列音程恒定不变。)例1－7A中所列出《结构》音列的变形(下移1个半音)被向下移位了2次,每次皆列出音名和重新排序的音高数:

例1－7A 皮埃尔·布列兹《结构》音列的变形

E♭	D	A	A♭	G	F♯	E	C♯	C	B♭	F	B
(1)	(2)	(3)	(4)	(5)	(6)	(7)	(8)	(9)	(10)	(11)	(12)

下移一个半音,变成:

D	C♯	A♭	G	F♯	F	E♭	C	B	A	E	B♭
(2)	(8)	(4)	(5)	(6)	(11)	(1)	(9)	(12)	(3)	(7)	(10)

再下移一个半音,变成:

C♯	C	G	F♯	F	E	D	B	B♭	A	E♭	A
(8)	(9)	(5)	(6)	(11)	(7)	(2)	(12)	(10)	(4)	(1)	(3)

[28]在例1－7B中,相同的映射操作则以时值"阶"表示,每一次都保留了时值与音高数的原有分配:

例1－7B 皮埃尔·布列兹《结构》的时值"阶"变形

布列兹的整体"预设作曲策略"[precompositional strategy]可以用一对"魔方"[magic square](例1－8)来表示。第1个魔方中最上方从左至右的第1行,以及最左边从上至下的第1竖行,其中的数字对应着前例

中梅西安"分部I"的原音高/时值顺序。请注意在这些魔方中，数字1总是指降E(即原序列中的音高1)以及1个三十二分音符的时值(即时值半音阶中的第1个"音级")；数字2总是指D(原序列中的音高2)以及1个十六分音符的时值(时值半音阶中的第2个"音级")；数字3则是A(音高3)以及1个附点十六分音符的时值(第3个时值"音级")，以此类推。因此，从左边一栏开始向下看，"移位"并不以连续的半音进行(如示例中一样)，而是以音列中音程的实际顺序进行。

例1-8　皮埃尔·布列兹，《结构Ia》，"O"和"I"矩阵

1 2 3 4 5 6 7 8 9 10 11 12 2 8 4 5 6 11 1 9 12 3 7 10 3 4 1 2 8 9 10 5 6 7 12 11 4 5 2 8 9 3 6 11 1 10 7 5 6 8 9 12 10 4 11 7 2 3 1 6 11 9 12 10 3 5 7 1 8 4 2 7 1 10 3 4 5 11 2 8 12 6 9 8 9 5 6 11 7 2 12 10 4 1 3 9 12 6 11 7 1 8 10 3 5 2 4 10 3 7 1 2 8 12 4 6 11 5 11 7 12 10 3 4 6 1 2 9 5 8 12 10 11 7 1 2 9 3 4 6 8 5	1 7 3 10 12 9 2 11 6 4 8 5 7 11 10 12 9 8 1 6 5 3 2 4 3 10 1 7 11 6 4 12 9 2 5 8 10 12 7 11 6 5 9 3 8 1 4 2 12 9 11 6 5 4 10 8 2 7 3 1 9 8 6 5 4 3 12 2 1 11 10 7 2 1 3 10 12 8 7 11 5 9 6 11 6 12 9 8 2 5 4 10 3 1 6 5 9 2 1 11 4 3 12 7 10 4 3 2 1 7 11 5 10 3 12 7 10 8 2 5 3 10 9 1 7 6 12 11 5 4 8 2 1 10 3 9 10 11 12

如果第1个魔方中的12栏(从左至右、从上至下地看)代表原音列12种可能的移位，而同样的12栏从右至左、从下至上地看，则代表着12种可能的逆行[retrogrades]。第2个魔方中的数字(从左至右[29]或从上至下)代表12个倒影音列[inverted row]的形式，从右至左、从下到上则是倒影逆行[retrograde-inversions]。这些音高音列以及与它们相联系的时值音列再次由数字得以联系。根据这些规则，只有在这一套任意的数字对应中(即只有通过专门的定义或惯例)，一系列已知的时值才可以被称为另一些的"倒影"[inversion]。

梅西安为其余的"声音成分"给出了无序的"调式"[modes]，而布列兹在作品里按照一个甚至更加晦涩难懂的程序来序列化这些无序"调式"(实际上，这一程序如此晦涩，以至于1958年前都没人发现它)。只要进一步细分渐变的程度，梅西安列出的7种响度就可以被轻易扩

张到 12 种：

1	2	3	4	5	6	7	8	9	10	11	12
pppp	*ppp*	*pp*	*p*	*quasi p*	*mp*	*mf*	*quasi f*	*f*	*ff*	*fff*	*ffff*

梅西安的 12 种起音方式也可以沿用（尽管做出了微调，微调的原因稍后将做说明）。

《结构》与梅西安的《时值与力度的模式》一样，响度与起音方式的结合并不出现在单个音符上，而是出现在整体"结构"上，这一结构包含了一个单一完整的横向音高序列和时值的"矩阵"[matrices]。每一部分都会包含 48 个音列，每架钢琴 24 个。根据两个魔方中从右至左的斜线，布列兹为每架钢琴衍生出一系列 24 种响度的序列。基于梅西安原始序列（"O"矩阵）魔方中的斜线构成了钢琴 I 的响度序列，另一个基于倒影（即"I"矩阵）魔方中的斜线则构成了钢琴 II 的响度序列。

这些斜线形成了"韦伯恩式的"回文[palindromes]，这也正是布列兹选择它们的原因。为了充分构成 48 个元素，在每个魔方的顶端和侧边，布列兹从第 7 个[30]顺序位置获取了相同的从左至右的斜线，构成了又一个回文，然后将它们正向和反向排列。因此（对于"O"矩阵来说）：

从右至左的斜线跨过了：

12	7	7	11	11	5	5	11	11	7	7	12
ffff	*mf*	*mf*	*fff*	*fff*	*quasi p*	*quasi p*	*fff*	*fff*	*mf*	*mf*	*ffff*

第 7 顺序位从左至右的斜线则是：

← | →

2	3	1	6	9	7	7	9	6	1	3	2
ppp	*pp*	*pppp*	*mp*	*f*	*mf*	*mf*	*f*	*mp*	*pppp*	*pp*	*ppp*

起音方式的序列与音高/时值的序列通过相反的斜线（从左上一直跨越至右下，以及从第 6 顺序位置的右上到左下）相配合。布列兹显然并未预见到的是，数字 4 和 10 碰巧并未处于他所选的所有斜线之中。在响度序列之中，他将这两个缺失的响度（*p* 和 *ff*）包括了进去，企图

蒙混过关。在起音方式序列中,他则直接略过这两者,结果得出了仅有10个数字的序列。

仍需确定的只剩下交汇(但独立)的音高与时值序列以何种顺序呈现。既然已经有了魔方的存在,便可以用更加机械化的方式进行选择,似乎作曲家可以安心地坐在椅子上,让音乐自己来进行创作。总之,实际的作品完全是通过"预设作曲"完成的。因此在《结构》的开始处(例1-9),钢琴I直接以"I"矩阵最上方从左至右的数字顺序(与梅西安的

例1-9 皮埃尔·布列兹,《结构Ia》,第1—15小节

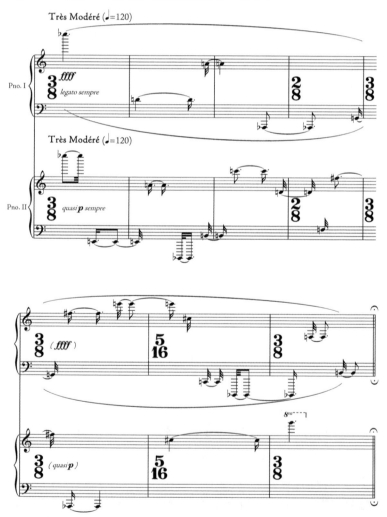

例 1-9（续）

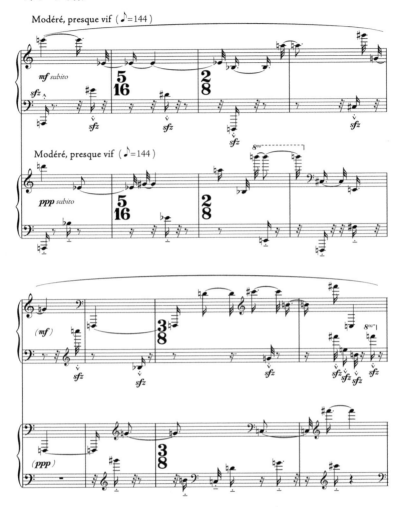

组Ⅰ相符)奏出基本音高序列的 12 个移位：1(＝降 E)7(＝E)3(＝A)10(＝降 B)12(＝B)9(＝C)2(＝D)11(＝F)6(＝升 F)4(＝降 A 升 G)8(＝升 C)5(＝G)。(括号中的音高是直到第 64 小节的钢琴Ⅰ音列的起始音高；例 1-9 只写出了前两个音列。)然后，以例子没有写出的类似的机械化方式，钢琴Ⅰ用同一个魔方底部从右至左数字决定的顺序，奏出逆行的 12 个移位：12(＝B)11(＝F)9(＝C)10(＝降 B)，等等。

钢琴Ⅱ上的操作则刚好"相反"(互为倒数)。首先它以"O"矩阵(即梅西安的原初序列)顶部从左至右数字决定的顺序奏出 12 个倒影，

接着(从第65小节开始)它以同一魔方底部从右至左数字决定的顺序横穿过12个倒影逆行:5(＝G)8(＝升C)6(升F)4(升G降A),等等。

至于时值序列,它们的顺序首先根据其在魔方中横排或竖行的位置决定,然后(从第65小节开始)由序列第一个时值的长短决定。同样地,两架钢琴[31]的操作刚好相反。例1-9中钢琴Ⅰ的第一个时值序列是♩.♪♩♪♩♩♪♩♪♩♪♩♪♩♪♩,对应着矩阵"Ⅰ"右侧从底部到顶部的数字顺序,或是最底部从右至左的数字顺序;第2个时值序列是♩♩.♪♪♩♩♪♩♪♩♪♪♩♩,对应着左边相邻的竖行(或是底部倒数第2横排);第3个(例1-9中并未写出,但可以很容易地推测出)是♩♪♪♩♩♩♪♪♩♪♩♩♩♩,对应相同方向相邻的竖行或横排,以此类推。(如果使用断奏,那么时值则以两次起音之间的时间计算,而不以声音持续的时间计算。)

[32]在第65小节(例1-10),钢琴Ⅰ变成了3个音列的对位式组合。标记为 *ppp* 的音列使用了以12开头的"Ⅰ"矩阵序列(从左至右开始第5竖行,或是从上至下的第5横排);标记为 *pp* 的音列使用了以11开头的序列(从左至右第8竖行,或从上至下第8横排);标记为 *pppp* 的音列使用了以10开头的序列(从左至右第4竖行,或从上至下第4横排)。在第73小节,钢琴Ⅰ演奏的单音线条使用了以9开始的序列(从左至右第6竖行,或从上至下第6横排),以此类推,直到1。

与此同时,钢琴Ⅱ已经开始使用在"O"矩阵中从右侧竖行(从下往上数)或从底部横排(从右往左数)起的时值序列模进,直至矩阵的左侧或顶部。在第65小节[33](例1-10),模式得以翻转:这里钢琴Ⅱ的时值序列选自从左至右的竖行或从下至上的横排。但选择的顺序不再只由预设的规则(用数学术语来说,就是"算法"[algorithm])决定。换句话说,在这里,也只在这里,布列兹似乎"自由地"选择呈示的顺序——即,在作曲中,自发地进行选择。(准确地来说,从上往下数,横排的顺序是5/8、6/4、2/11、12/9、10、7/1/3,每组斜杠数字代表同时以对位演奏出的音列。)布列兹从未承认自己的这一自发性选择,但他的确承认了另一些事。其中之一便是他所谓的"密度"[density],即作品任

例 1-10 皮埃尔·布列兹,《结构 Ia》,第 65—81 小节

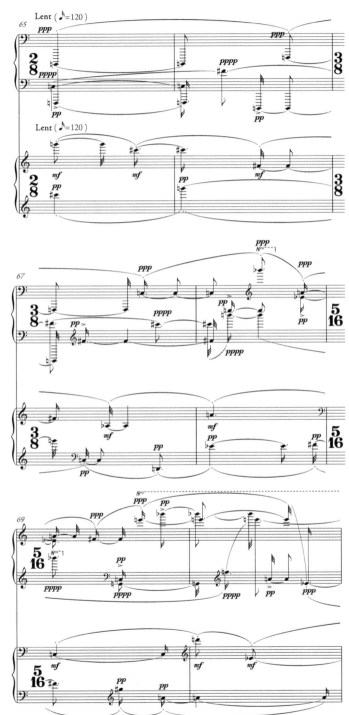

例 1-10（续）

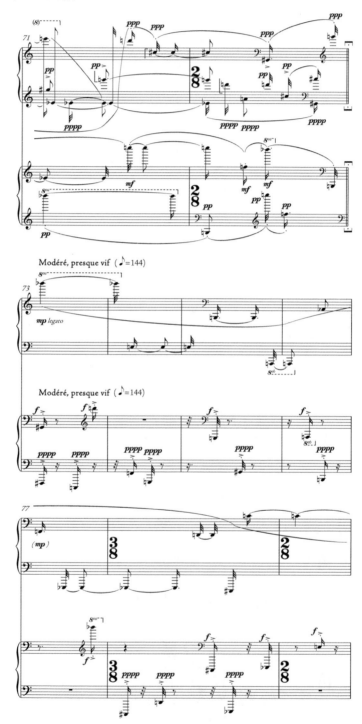

例 1-10（续）

一段落中同时部署的音列数量。[34]每架钢琴上对位线条的数量从 1 个到 3 个不等（即，总共有可能从 4 个到 6 个不等）。甚至在这里，布列兹似乎都是尽可能根据"规则"来行事的。由"斜线"指派给相同力度水平的连续序列通常被放在一起演奏。但也不总是如此，这些不一致的地方必须被看成是"自由"[liberty]。另一个明显的"自由"便是音区的分配。尽管作品所用的记谱法看起来像是传统的钢琴音乐，但却没有按照惯例事先将演奏者的左右手分别放在[35]上方和下方的谱表中，将任一音符放在上方或下方谱表中也不指示这个音的音区。对位线条常常相互交叉，随意地从一个音区跳到另一个音区（通常是极高或极低的音区），不可能将这样的织体听成像梅西安《时值与力度的模式》中一样的连贯线条。因此，从听觉效果上来说，布列兹的作品与梅西安的全然不同，尽管后者是前者的原型。没有一种统一的"实体化"是可以让耳朵形成习惯的。由于布列兹将他的"声音四要素"处理成独立变量，所以任何音高都能够以任何响度、任何时值、任何起音方式出现在任何音区。

[36]不仅如此，我们还可以看到，梅西安很明显将他的音乐"原子"[atoms]或"微粒"[particles]设想为声音，而且在设置他的算法时将听觉因素（如更大的响度与键盘低音区的支撑力量）考虑在内，但布列兹的算法则是完全抽象或"概念化"的。特别是布列兹的 12 个力度等级序列，无论是假设这些力度等级可以与音高和时值一样作为独立的实

体在操作中实现,或者是将音区排除在外的前提下把这些等级分配给各个音高的做法,这些全都是空想。

而且,当织体密度变大,音区的混合会造成太多的相互冲突,不可能依靠耳朵将单个的音符组成对位线条。因此,音乐作品"表层"的声音与这声音之所以如是的规则,二者之间的关系也无法通过聆听来进行感知。用最直率的语言来说,"整体序列主义"所带来的悖论就是:一旦得知(或决定)构成某一作品的算法,便有可能说明乐谱(即乐谱中所包含音符)的正确性,其明确与客观的程度更甚于其他任何一种音乐;但在聆听这一作品时,听者却无法得知(不管听上多少遍,也无法得知)哪些音符是对的,或者更确切地说,无法得知哪些音符错了。

的确,布列兹不在记谱法中使用符尾横杠,这甚至让人们在视觉上也很难辨别音符的对错。(因此,与之相同,鉴于本章前文中艰深乏味的解说,我完全可以理解读者们为何会略过这一部分。)吊诡的是,将织体极度碎片化,使其成为微粒,这确保了所有一丝不苟的"预设作曲"规划(即音乐的基本理论依据)对听者(甚至对读谱的人)都不起作用。无人能够感知音乐中产生的秘密(即它的算法,或先验的规则),它们只对某位坚定的分析者的头脑起作用(这就是为什么在这么长的时间里一直无人揭开这些秘密)。

[37]因此,技术分析作为一项独立的音乐活动,其价值迎来了前所未有的增长。(有人曾在达姆施塔特听到布列兹说,音乐会的时代已经过去了;乐谱不再需要被演奏出来,只需要被"阅读"——即,被分析。)于是,随着整体序列主义的发展,出现了一个新的音乐学专业方向,即音乐分析家[music analyst](有时候大概等于音乐理论家[music theorist]这一更老更宽泛的称呼),同时一些专门的期刊也就成了这一实践的出路。最早出现的期刊是《序列》[Die Reihe],它被广泛视为达姆施塔特的内部刊物,由维也纳出版商"通用出版社"[Universal Edition]在1955年至1962年期间发行,由施托克豪森和同样固执的赫伯特·艾默特共同担任编辑,后者早在1924年就出版了十二音音乐的实践方法小册子,这也是同类书籍中的第一本。《序列》的英文翻译于

1958年至1968年之间在美国出版,虽然标题可以被翻译成 *The Row* 或是 *The Series*,但美国版仍保留了其德语标题。

扰人的问题

但为什么人们认为这一切是可取的呢?或者,如果不可取,至少是不可避免的呢?这个问题有许多不同的回答(这些回答通常互相矛盾),也引发了不少论战。许多人站在社会性的角度,厌恶这种与普通听众绝缘的音乐,将它与"勋伯格已死"这类宣言中傲慢自大的修辞联系起来,将它与精英主义(即有意使用艰深的风格创造出某种社会精英,并将不熟悉此风格的人排除在外)联系起来,还认为它滥用了科学的威望。(所有这些批评也全都可以套用在中世纪的游吟诗人身上,但游吟诗人们并未遭到这样的批评,因为在那时候,社会精英这一概念并没有什么值得道歉的地方,至少在艺术圈里是这样。)另一方面,音乐、修辞以及对艰深之物的狂热崇拜全都被赞许为必要的保护措施,从社会或商业的层面上使艺术免遭管控、使艺术家们的自由免遭剥夺。反过来又有人驳斥道,再没有什么比"整体序列主义"(或者更概括一点来讲,任何根据算法来作曲的方法)更具有管控性、更加严格地控制艺术了。然而,某人加诸自己身上的规范准则,不管他如何热切地呼吁别人与之同行,这或许也无法与政治权威加诸人们身上的规范准则相提并论。那么,难道这只是清教徒式的主张吗?

布列兹给出了他自己的答案,在很久之后(此时他也早已放弃了"整体序列主义"的乌托邦之梦),他对一位意气相投的采访者提到了更温和一些的原因:实验式的好奇心。他说,他想"知道音乐关系中的自动性[automatism]能走得了多远"。[34] 将事物推至极境,这对于现代主义者们来说,总是充满了吸引力。可以说,就我们所知,自马勒和斯克里亚宾的时代起便是如此。我们也知道,布列兹的老师梅西安在曾经

[34] Boulez 与 Celestin Deliège 的对话,转引自 Dominique Jameux, *Pierre Boulez*, trans. Susan Bradshaw (London: Faber and Faber, 1991), p. 52.

满是嘲讽的环境中,仍是极少数延续极繁主义[maximalism]星火的人。但为什么偏偏在此时此刻,极繁主义会在这么多年轻作曲家中死而复生呢?用数学算法来作曲的方法到底又有什么吸引力呢?在另一位重要的达姆施塔特校友,意大利作曲家卢奇亚诺·贝里奥[Luciano Berio, 1925—2003]的口中,这种被布列兹称为"自动性"的方法,是"以不用亲自参与的方式写作音乐"。

[38]布列兹并非没有意识到,这种使用了最严格控制手段的作曲过程带着本质性的悖论,即使对最有学问的听者来说,也许这一手段下的产物倒不如偶然性的产物。他在对《结构》进行预先分析的文章末尾写道:"从我们已经仔细检视过的规约[prescriptions]中,生成了无法预料的结果。"㉟(的确,一如他的风格,他进一步将这句话变成了一个教条:"创新就是将不可预料变为必要。")这已经开始接近存在主义者的思维——一方面是关于自由意志与必然性之间关系的思考,另一方面是自由意志与偶然性之间关系的思考。但是,如音乐理论家罗杰·萨维奇[Roger Savage]所说,自由地决定"将作品的结构交予序列操作来进行控制",这意味着什么?又或者这是否真的意味着自由的决定?这与能动性和责任又有什么关系呢?

扰人的答案

针对这些难以对付的问题,恩斯特·克热内克[Ernst Krenek]在1960年给出了异常直率和启示性的回答。他的成名作《容尼奏乐》[*Jonny spielt auf*]是"爵士时代"[jazz age]最受欢迎的欧洲歌剧。在几十年里,克热内克的职业生涯和他的作曲方法都经历了大起大落。他先是被艳俗的物质主义社会所青睐,然后又成了政治难民,出人意料地投身十二音作曲法,认为它象征着"人性的孤寂与异化",㊱又(或许不大情愿地)将其视作音乐中唯一合乎道义的形式。

㉟ Boulez, "Possibly...," in *Stocktakings*, p. 133.
㊱ 转引自克热内克的讣告 Edward Rothstein, "Ernst Krenek, 91, a Composer Prolific in Many Modern Styles" (obituary), *New York Times*, 24 December 1991.

图1-5　恩斯特·克热内克

在克热内克这一代人中,实际上唯独他一个人被"整体序列主义"的艰深和精密所强烈吸引。当时达姆施塔特的年轻作曲家们正在鼓吹并实践这一方法。这些年轻作曲家们对克热内克商业上成功的过去持怀疑态度,并且(以一种相当厚颜无耻的代际政治)漠视了他1954夏天到1956年夏天之间的示好,将他拒之门外,让他感受到了双重的孤立。而当克热内克发现这一切时,他对"整体序列主义"更加着迷了。(1961年,达姆施塔特发生了一场小小的丑闻事件,夏季课程的师生们倾巢出动,去嘲笑本地歌剧院正在上演的一部克热内克的作品。)对克热内克个人的敌意将他排除在"达姆施塔特学派"本身之外;再者,当他得其门而入时,就达姆施塔特官方路线来说,整体序列主义已是明日黄花了。但这些情形更加显得他投入整体序列主义怀抱这件事意味深长,因为这一切正说明,[39]它的吸引力不只具有宗派性,也不只是一种转瞬即逝的现象,而是真正意义上的时代标志。

克热内克最严格的序列作品是为女高音和10件乐器所作的《六节诗》[*Sestina*,1957]。歌词为作曲家自己所作,其内容是对我们现在正在考虑的哲学问题的思索。歌词以精心组织的中世纪韵文形式写成,

克热内克（也是位兼职音乐学家）注意到，新音乐中的神智主义与游吟诗人的"闭合诗歌"[*trobar clus*/"exclusive poetry"]有着相似性。克热内克从普林斯顿大学教员及文学批评家 R. P. 布莱克默尔[R. P. Blackmur]那里学到了六节诗的形式。后者曾主办一系列讲座，而克热内克也被邀请作了"音乐思维与声音中的新发展"的讲座。六节诗被认为由游吟诗人阿尔诺·丹尼尔[Arnaut Daniel]发明，其中包含 6 个诗节，每个诗节 6 个诗行，每个诗节中的 6 个结束词[end-words]都是相同的，但每次都以不同的顺序呈现。

6 种结束词的顺序通过置换排列得出，克热内克马上就发现，这种排列也可以被套用在音列的置换排列上。第 1 个诗节中的结束词顺序（123456）在接下来的诗节中被不断反复重组，最后一行的结束词与第 1 行的结束词配对，倒数第 2 行的结束词与第 2 行的结束词配对，倒数第 3 行的结束词与第 3 行的结束词配对：123456→615243→364125→532614→451362→246531；置换排列到这里就必须停住了，因为下一种（第 7 种）和第 1 种一模一样。取而代之结束整首诗的，是 3 行使用了所有 6 个词的叠歌[*tornada*/refrain]，其中每个诗行要用到 6 个词中的 2 个。

虽然作品在纽约演出，但克热内克的诗歌用他的母语德语写成，这首诗思索了"整体序列主义"的美学和存在问题，把一套用来置换排列的相关词语用作每一诗行的结束词：*Strom*（流动/潮流）、*Mass*（测量/计量）、*Zufall*（偶然/机遇）、*Gestalt*（外形）、*Zeit*（时间）、*Zahl*（数字）。最后的叠歌总结这一主题：

Wie ich mit *Mass*	如我以计量
bezwinge Klang und *Zeit*,	控制声音与时间，
entflieht *Gestalt*	外形消失在
im unermessnen *Zufall*.	无法计量的偶然之中。
Kristall der *Zahl*	数字的结晶
entlässt des Lebens *Strom*.	让生命流动。

为了用音乐来代表诗歌所象征、所思索的无尽或环形置换排列,克热内克将音列划分为次级的六声音列[hexachords],按照例 1－11 中所示,依据数字改变(或者用他自己的话来说,"转动")它们,音高数字代表着上文所提到六节诗中结束词的数字。由此得到的数字流可以进一步通过一般的序列技术(逆行、倒影、倒影逆行)进行排列,根据一套类似于布列兹在《结构》中使用的算法,它们也可以被用于时值、响度、起音方式等元素的序列化。正如《结构》中一样,也正如作曲家清醒意识到的一样,人耳听觉无法理解这些算法所制造出的声音序列,只有追根究底的理智思维才能做到这一点。

例 1－11　恩斯特·克热内克《六节诗》中的环形置换排列

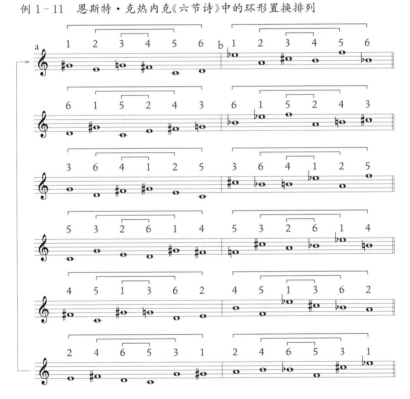

[40]克热内克的《六节诗》首次演出并录制于 1958 年 3 月,不久之后得以出版,起先并未引起反响。但在 1959 年,作曲家受邀回到普林斯顿参加一个关于"高级音乐研究"的研讨会,并在会上发表了一篇名

为"序列技法的范围与局限"["Extents and Limits of Serial Technique"]的文章。除了其他内容之外,他还在文章中描述了他近期的几部作品,包括《六节诗》。一些在场人士认为他的发言过于坦诚,甚至有些令人不悦,这篇文章与其他几篇会上的文章一起发表在《音乐季刊》[The Musical Quarterly](1960年4月)的一期特刊上,引起了广泛的注意。这期特刊在两年之后又重新以书籍的形式再次出版,书名叫做《现代音乐的问题》[Problems of Modern Music]。

克热内克提到施托克豪森在达姆施塔特讲座上的一席话——"布列兹的目的在于结果;而我的目的则在于过程",他赞同施托克豪森所暗示的重作曲家(生产者)轻听众(被动接受者)的观点,并且在写作中完全不考虑后者的存在。在描述自己早前一首整体序列主义实验作品时,他断言道:"这首作品中,在任何地方出现的任何东西,全都是预先计划好的,因此从技术上来说,它们也全都是可预料的";但他马上又对这一说法做出了限定修饰,许多人把这看成是惊人的坦诚招供。他承认道:"材料的准备和安排以及作品中的操作,全都是序列式预设的结果,但这些过程所产生的听觉上的结果,不会像这些过程的目的一样,那么直观。从这个角度来说,产生的结果是偶然的。"�37换句话说,音乐听起来怎么样,这并不重要。

[41] 在说明了《六节诗》中的算法之后,克热内克又做了一番坦白。对于那些认为整体序列主义这一手段保证了对音乐材料最大限度控制的人们来说,这番坦白甚至更加危险:

> 如果音调的进行由序列规则决定(例如在经典的十二音技术中),而且这些音调进入音乐的时间点也由序列式的计算预先决定(例如在《六节诗》中),那么便不再可能自由决定(即由"灵感"来决定)哪些音应该在什么时刻同时出现。换句话说,作品中所谓谐和的[harmonic]元素将会完全是在与"和声"[harmony]这一概念无

�37 Ernst Krenet, "Extents and Limits of Serial Techniques," in *Problems of Modern Music: The Princeton Seminar in Advanced Musical Studies*, ed. Paul Henry Lang (New York: Norton, 1962), p. 83.

关的前提下进行操作而产生的结果,不管是在调性或无调性或其他音乐中都一样。在作品中任何地方发生的任何事,都是预先构思的序列组织的结果,但正因为相同的原因,这也是种偶然性的事件,因为那个发明出这一机制并使用之的头脑,并未预料这一事件本身。[38]

这一点以前也有人承认过,只是并未如此直接。但克热内克继续用直截了当的措辞回答了上文中提出的问题——"这为什么是可取的?"以前从没有人这样做过。他将《序列》上最近对《结构》的分析作为自己传道的"经文",这篇分析终于揭示了《结构》中的算法,因此这也暗示着,他的评论不仅是一位日益年迈且被孤立的人物所进行的个人反思,也描述了欧洲年轻作曲家们的态度。(这篇分析的作者捷尔吉·利盖蒂[György Ligeti]是位匈牙利作曲家,在1956年匈牙利的反共暴动期间移民到了奥地利。)一开始,克热内克便解释了在前一段引文中,为什么他要给"灵感"这个词加上表示嘲笑语气的引号:

事实上作曲家已经变得不相信自己的灵感,因为这灵感并不像设想的那么清白无辜,而是受限于回忆、传统、训练、经验等诸多元素。为了避免被这些幽灵支配,作曲家更加倾向于设置一套非人化的机制,根据其预设的模式发展出不可预知的状态。利盖蒂对这种情形的描述非常好:"我们站在一排自动售货机面前,我们可以自由选择要把硬币投入哪一个机器,但同时我们也被迫选择了其中之一。一位作曲家按自己的意愿构造起自己的牢狱,然后在其中自由行事——即:不是完全的自由,但也不是完全的约束。因此自动化[automation]并不是自由决定的对立面:相当自由的选择和机械化[mechanization]在选择这一机制的过程中结合了起来。"换句话说,创造这一行为发生在一个至今仍被完全忽视的领域之中,即设置序列指令(选择哪一个自动售货机)这一过程。

[38] *Ibid.*, p. 90.

之后发生的事则由所选的机制所预设[predetermined],但这些事件本身并不在预计[premeditated]之中,除非它是预设操作的无意识结果。不可预料是必然的。偶然意外已嵌入其中。㊴

从某种程度来说,这就像是现代主义态度在"零点"险境中的"归谬法"[reduction ad absurdum]:随机或无意义的结果,总好过带着过去的痕迹。这看起来着实像是不惜一切代价追求新颖——确切来说,不惜牺牲的昂贵代价是"回忆、传统、训练、经验",[42]是意识之源[sources of consciousness],特别是艺术意识之源,也是行事负责的能力之源。这种弃权是如此极端,如此引人注目,以至于吸引了同时代哲学家的目光。时任加州大学伯克利分校教员的哲学家斯坦利·卡维尔[Stanley Cavell](也是位训练有素的音乐家)几乎是立即对克热内克的文章做出了回应,这篇文章发表于1960年12月,并修改成为一篇著名的论文,《失衡的音乐》["Music Discomposed"]。此文发表于1965年,其后被广泛转载,本身也成了评论与争辩的主题。

出于嘲弄的目的,卡维尔对克热内克的姿态即刻做出了反应,他一再重复地挖苦道:"这并不严肃,但却有意味。"㊵他从当时更广阔的专业艺术文献出发,不得不承认这种姿态是一种"嘈杂又悬而未决的情绪"的"症候",㊶这种情绪不仅出现在音乐中,也出现在所有当代艺术中。他辨认出了存在主义的语言(或行话),他说道:"意识到决定论[determinism]的存在,便会搅起关于自由、关于选择、关于责任等可能性的哲学思辨,这并不少见。"但此处有着巨大的、前所未有的不同。"更常见的动机是,在面临决定论时维护责任,而这些新观点却将维护选择放在维护责任之前(即对每件事的责任,除了对'选择'这一行为之外)。"㊷这是最终极的"逃离自由"。卡维尔用熟悉的对立概

㊴ Ibid., pp. 90—91.
㊵ Stanley Cavell, "Music Discomposed," in *Must We Mean What We Say?: A Book of Essays* (Cambridge: Cambridge University Press, 1976), p. 195.
㊶ Ibid., p. 187.
㊷ Ibid., pp. 194—195.

念来形容整体序列主义中的悖论。他说道:"从拒绝传统这一点上来看,克热内克是个浪漫主义者,但他对个人的力量既不重视,也无信心;从依赖规则这一点上来看,他是个古典主义者,但他又对文化的传统财富既不重视,也无信心。"㊽这位哲学家揭示出了如此根本的不一致性,他认为这会破坏掉这种音乐的有效性——或者至少破坏了为这种音乐的存在所作的辩护的有效性。卡维尔断言道:"如克热内克一般的哲理性思考无法为它开释,也必不能用于包庇它,使它免受审美评价。"㊾但当卡维尔给出有意的致命一击时,他又突然似乎是不经意地认同了这种音乐有效性的来源——或者,更确切地说,为何这音乐实践被证明如此吸引人(或如此具有安抚性),为何理智的音乐家们清醒地意识到其中相伴相随的悖论,却还是如此广泛地从事这种音乐,卡维尔认同了个中缘由。

这位哲学家声称:"事实上,克热内克所怀疑的,是作曲家是否有能力将任何观念感受为自己的观念。"㊿卡维尔把这称为"虚无主义"[nihilism],〔51〕因为这与他眼中任何艺术品的终极价值都互相矛盾(这一论点最终回到了伊曼纽尔·康德[Immanuel Kant]):"一件艺术品(与陈述不同)不表达某种特定的意向,也不(像技术技能与德行一样)达到某种特定的目标。但我们可以说,艺术是为了宣告一个事实,即人类完全可以对他们的生活有所意图(你也可以说,他们能够自由地进行选择),即人类的行动在中立的自然与固化的社会这一场域中,完全是连贯且有效的。"〔52〕整体序列主义"所呼唤的事物是音乐上的系统化组织(且不说是完全的系统化组织),它与它被听到(或旨在被听到)的任何方式都无关"。因此,这肯定表达了"对艺术创作过程的蔑视"——进一步讲,它蔑视(或怀疑)"艺术是为了宣告"这一"事实"。这样的音乐似乎在说,我们再也无法"对我们的生活有所意图"。它沮丧地暗示道:"没有

㊽ *Ibid.*, p. 196.
㊾ *Ibid.*, p. 196.
㊿ *Ibid.*
〔51〕 *Ibid.*, p. 202.
〔52〕 *Ibid.*, p. 198.

[43]任何个人表达,没有任何我们现在不得不说的事情,能够以当前我们共享的惯例和准则传达出其意义。"[48]因此,若要为艺术,实际上,若要为任何人类行为正名,那么"必须战胜品味",因为任何共识意义上的品味都基于已然难以为继的信仰。[49]

卡维尔谴责这种虚无主义式的失败主义[defeatism]。但整体序列主义所要求的这种弃权,或许可以被更多地看成是在表达一种存在主义的绝望,而不是单纯的虚无主义。这是一群艺术家充满激情的强烈反应,他们不再相信个人自我的无上价值,即浪漫主义所颂扬的"自律性主体"[autonomous subject],在这样一个时代,数以十万计的个性化自我或许会在某个按钮被按下之后便不复存在。在此时,表达个人意图或感受都毫无意义,因为在如此具有毁灭性的力量面前,最完美的计划看起来如此无效,而个人感受又是如此微不足道。想必布列兹在"裁定"艺术必须超越个人时,这就是他所想要表达的。这种独裁式的做派是无能时的虚张声势。

于是人们转而躲进了利盖蒂直言不讳的"强迫症"[compulsion neurosis][50]之中——精心设计的机械化方法让人们接触到比个人愿望与品味、比美的主观标准更加坚固的事物。斯坦利·卡维尔在克热内克的伪技术性文字中嗅出的轻蔑味道,在布列兹的话里甚至更加明显:"剥去音乐身上的污垢,赋予它文艺复兴以来一直缺失的结构。"但同样明显的是,文字中的蔑视不仅针对传统艺术或是传统听众,也针对一个整体的观念,即为了人而艺术。人们唯一的慰藉便是抛下所有个性、感受和表达意图。这些就是所谓的"污垢"。艺术家自己的个性和感受也无法幸免。在广岛原子弹爆炸之后,每个人都觉得自己如污垢一般。剩下唯一负责任的决定便是面对那灾难般的偶然性,找出一种作曲方式,能够除掉作曲家那微不足道的个体,能够让某些"更加真实"的事物现身。还有什么能比数字更加真实呢?

[48] *Ibid.*, p. 201.

[49] *Ibid.*, p. 206.

[50] György Ligeti, "Pierre Boulez: Entscheidung und Antomatik in der Structure Ia," *Die Reihe* IV (1958): 60.

于是，原子弹时代早期的这种绝望的反人文主义[antihumanism]向一种古老的前人文主义[prehumanism]寻求安慰——它比通常所谓的"文艺复兴"还要古老得多。就我们所知，在布列兹这个不甚精准的描述背后，他脑海中指的是14世纪的新艺术[Ars Nova]，以及马肖[Machaut]和迪费[Du Fay]的等节奏经文歌。在他最早的宣言之一里，实际上布列兹提到了他的灵感来源——当时刚出版不久的迪费作品全集的前言（其作者纪尧姆·德·范[Guillaume de Van]是位移居法国的美国人，原名威廉·卡罗尔·德文[William Carrolle Devan]。巴黎被占领期间，他投靠了德国政府，当了巴黎国家图书馆[Bibliothèque Nationale]的音乐部主任）：

> 等节奏技术是14世纪音乐理想最完美的表达，只有很少人能参透其中的奥义[arcanum]，也是对作曲家能力的至高考验……。某一计划中严格的方面预先决定了节奏结构中最微小的细节，这种严格的方面所带来的限制并未减少作曲家的灵感，因为他的经文歌给人带来的印象是自由、自发的作品，而实际上却严格奉行了等节奏的规则。[51]

[44]虽然布列兹将这一精英化的"奥义"称为"我们西方音乐中对待节奏最理性的态度"，并将其赞扬为"现代研究的先驱"，[52]但它基于一个柏拉图式的（在柏拉图之前，是毕达哥拉斯式的）信念，即数字是终极不灭的真实，正如19世纪《音乐手册指南》[Scholia enchiriadis]中令人难忘的表述一般——就连续发展的西方音乐理论传统而言，这本教材位于其源头之处。书中这样宣告："音符转瞬即逝，但数字，即使被有形的音高和运动所污染，仍然永远留存。"[53]

[51] 转引自 Boulez, "Stravinsky Remains," in *Stocktakings from an Apprenticeship*, p. 109.

[52] *Stocktakings*, p. 109.

[53] *Scolica enchiriadis* (ca. 850 CE), trans. Lawrence Rosenwald, in P. Weiss and R. Taruskin, *Music in the Western World: A History in Documents* (2nd ed., Belmont, CA: Thomson/Schirmer, 2007), p. 34.

仪式中的慰藉

　　这正是整体序列主义(当然是徒劳地)想要复兴的信念——尽人力所及,将有形的(即易逝的,在时光摧折中注定要消失的)和太过人性的事物排除在外。最终,它带着被大肆吹捧的理性主义,从根本上成为某种宗教式的复兴,它在梅西安那公然虔诚敬神的艺术中的根源也不再显得那么异常。正如宗教在仪式中寻找表达,我们以施托克豪森的《十字交叉游戏》[Kreuzspiel]来结束关于达姆施塔特"零点"的讨论,似乎也十分相称。这首作品是施托克豪森对1951年夏天自己在那里的经历做出的即时回应。

　　施托克豪森成长于传统的天主教家庭之中(克热内克与布列兹也一样),他从童年起就异常虔诚。对于他来说,纳粹岁月首先是宗教冲突的年代,在战争最后的日子里他失去了自己的父亲。而他自己所经历的"零点"正带着这种色彩,像是宗教上的再次献身[rededication]一般。这时他献身于一个非传统的宗教,深受小说《玻璃球游戏》[Das Glasperlenspiel]的影响。这部小说的作者赫尔曼·黑塞[Hermann Hesse, 1877—1962]是位和平主义者,他的写作中表现出对亚洲宗教信仰,特别是佛教的兴趣。施托克豪森对小说的主角约瑟夫·克内西特[Joseph Knecht]产生了强烈的认同感,克内西特与他一样,都是孤儿,都有音乐天赋,都在科隆音乐学院[Cologne Musikhochschule]学习,而且都致力于标题中所说的"玻璃球游戏",这是一种半僧侣式的练习,结合了"科学准则、对美的崇敬和冥想"。施托克豪森相信,这样的活动将音乐家和"神的仆人"[spiritual servant]这两者的使命感联系到了一起。㉞他为自己找到了通往前人文主义音乐理想的道路,并成为它的狂热倡导者。(前文引用的亨策所描述的"零点"感受中也提到了"玻璃球游戏",这无疑是暗指施托克豪森的布道。)施托克豪森最初通过赫伯特·艾默特接触到十二音音乐。艾默特住在科隆,他给了施托克豪森一本自己二十五年前的教科书的副

　　㉞ Michael Kurtz, *Stockhausen: A Biography*, trans. Richard Toop (London: Faber and Faber, 1992), p. 24.

本,这本书曾被纳粹所禁。艾默特又建议施托克豪森参加了 1951 年的达姆施塔特夏季课程,正是在这里,他听到了梅西安的《时值与力度的模式》,并立即感到这与黑塞想象中的玻璃球游戏非常相似。而施托克豪森在为自己的新发现兴奋之余,也发现这一季在达姆施塔特引起轰动的狂欢般的"金牛犊之舞"(选自勋伯格未完成歌剧《摩西与亚伦》[*Moses und Aron*])似乎已经完全过时了。对于施托克豪森来说,勋伯格也已经死了。

他向阿多诺解释了这种印象。当时,阿多诺已经接手了本来要由勋伯格亲自讲授却因病[45]未能成行的作曲课,并针对另一位学生提交的一首不成熟的整体序列主义作品,询问其中的动机发展,学生回复道,"教授,你这是在一幅抽象画中寻找一只鸡"。⑤ 这番话成了达姆施塔特的传奇,不仅因为它语气无礼,也因为它极富感召力。它也令人难忘地证明了这位不知名的年轻作曲家的自信,而且立即为他吸引了一批追随者。

正如《时值与力度的模式》或《结构》一样,施托克豪森的《十字交叉游戏》以他口中的"声音微粒"替代了"鸡"(传统的动机发展)。不同的是,在梅西安与布列兹的作品中,构成作品的微粒以静态的方式布局,而施托克豪森的作品则体现了一种动态的展开过程,其中的音可以被比作演员或仪式行为中的参与者,它们除了自我完成之外别无其他目的——所以标题才中用了"*spiel*"(即"游戏")一词。预先设定的不只是事物的"状态",似乎还有它们要怎样"做",它们将会"变成"怎样。

[46]这首作品的乐谱中包括 2 位木管演奏者(双簧管和低音单簧管)、钢琴家(同时演奏木鱼)和 3 位打击乐演奏者,3 位打击乐演奏者共同演奏 8 个一套定音的鼓[tuned drums](其音高像很多早期现代主义和声一样,是交替的纯四度和三全音)和 4 个尺寸不一的吊钹。总共使用 12 件乐器,有其明显的含义。作品从时间顺序上来说有三个主要部分,以速度变化相区分,段落之间由过渡段相连接。在前 13 个小节中("慢速的"引子,例 1 - 12),钢琴和打击乐分别引入它们的"半音化"[chromatic]区域。与音高相关的钢琴给出了一系列十二音聚集[aggregates],这些聚集被排列成三音和弦,其中第一个和弦位于音区极限

⑤ *Ibid*., p. 36.

例 1-12 卡尔海因茨·施托克豪森,《十字交叉游戏》,第 1—13 小节

Tumbas:通巴鼓;Damper pedal:弱音踏板

双簧管、低音单簧管或钢琴中的力度每增长 1 级,通巴鼓[tumbas]的力度必须增加 1 级或 2 级。

Tom-toms:通鼓;Felt sticks:毛毡鼓槌

① 完满时值,不加颤音,音符时值末尾用手按鼓面制音。
② 在⌐或♪时,鼓槌不应离开鼓面。

位置,这一和弦一直保持。套鼓给出一对节奏序列,由高音和低音通巴鼓(或称为康佳鼓[conga drums])交替奏出:每一次击打高音鼓,都必须在下一次所有 12 个"半音"音级出现之前插入低音鼓上不同数量的律动[pulses]。这些序列中的第 2 个(第 7 小节中间开始)只是一个梅西安式的律动"半音阶":1 次律动,然后 2 次,然后 3 次,直到 12 次。在最开始给出的那个序列里,数字顺序被打乱:2 8 7 4 11 1 12 3 9 6 5 10。计算第一段中从头至尾的律动组[pulse-groups]可以显示出,没有哪两组是相同的,它们全都

是整个时值"半音化"范围中的置换排列。相同的持续置换排列原则也被用在钢琴上的音高序列里,最后也被用在管乐中。标题中的"十字交叉游戏"跟随一套复杂的算法或预设作曲规则,但观察它的结果却十分简单。在钢琴对音高序列的第一次"线性"陈述中,第 14 小节(例 1-13A),12 个音高处于极端音区中,组成两个六音音列:高音区的降 E、D、E、G、A、降 A,以及低音区的降 D、C、降 B、F、B、降 G。第一部分的最后一次陈述[47]开始于第 85 小节的正中间(例 1-13B),在这次陈述中,音区位置被颠倒过来,第一个六音音列此时出现在低音区,而第 2 个则出现在高音区。

例 1-13A 卡尔海因茨·施托克豪森,《十字交叉游戏》,第 14—20 小节

例1-13B 卡尔海因茨·施托克豪森,《十字交叉游戏》,第85—91小节

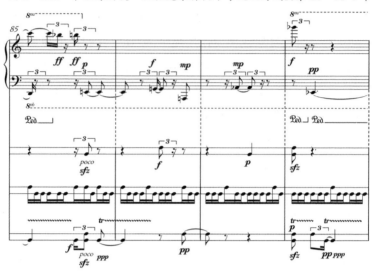

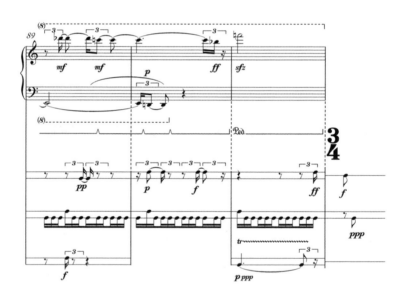

这是最明显的"十字形交叉";还有许多其他的十字交叉,涉及音色、力度、节奏,要了解这些结构,无法依靠感官来感知,只有通过费力的分析才行。从这种意义上来说,《十字交叉游戏》的写作正如《结构》中一样晦涩、一样神秘又模糊。但在这首作品中,持续的律动与对比鲜明且明显在进行互动的音色,又为作品赋予了一种"叙述"感,或是处于

时间之中的发展进行感,这也让算法得以实际运作。这一点,再加上它[48]奇异的记谱和"打嗝式"[hockety]的织体(不时叫人想起爵士打击乐),给了这首作品一种不那么禁欲式的、不那么拒人于千里之外的感觉,甚至让人觉得它"被具象化玷污"了。无论如何,在"整体序列主义"的禁欲世界中,《十字交叉游戏》算是轻松悦耳的作品。施托克豪森在接下来的作品里抛弃了持续的律动,这或许就是原因之一,尽管听众们对《十字交叉游戏》做出积极的回应,但他仍将其保留不作发表近十年之久。我们已经看到,在早期冷战紧张的政治氛围中,对听众有吸引力可能会被[49]污名化为"妥协"。至少,道德纯洁性上的小小失误,便会让一位先锋派作曲家失去他在业界的威望,即他的政治资本,(足够吊诡的是)这最终会让他难以获得资助,难以得到推广。

封面人物

　　1960年,先锋派绘画的拥趸哈罗德·罗森贝格[Harold Rosenberg]这样写道:"在艺术中,对新风尚的追求现在已经成为专业需要,就像在俄国,只有被认可为革命者,才有资格享受特权。"㊹他的话无意间引出了一些源自冷战政治的讽刺——在有关艺术的意义和目的的争辩中,"西方"所持的立场总认为艺术是非政治的、非商业的、不可被利用的,而罗森贝格最主要的讽刺,恰恰是这种立场对艺术的政治化的、商业化的利用。

　　如果我们想了解这一古怪又明显的事态中有关音乐的那一面,1950年代最具有代表性的人物一定是匈牙利作曲家捷尔吉·利盖蒂(生于1923年),上文中我们已经看到过他广为通传的对《结构》的分析。他职业生涯的起伏,与同时发生在他同胞巴托克的遗产上的灾难,刚好形成了一个讽刺般的对位,又或是颠倒的镜像。

　　利盖蒂完成音乐教育并开始作曲生涯之时,正值战后匈牙利"日丹

㊹ Harold Rosenberg, *The Tradition of the New* (Chicago: University of Chicago Press, 1982), p. 9.

诺夫主义"最严格的时期。他在1949年毕业于布达佩斯的李斯特音乐学院,正是在这一年,匈牙利共产党取得绝对权力,开始根据苏联的"关于音乐的决议"来对艺术进行调控。作为犹太人,他在战争期间过着充满恐惧、东躲西藏的生活,当苏联解放者来到匈牙利,他充满了喜悦。正如许多原本左倾的东欧知识分子一样(就像他告诉采访者的那样),他也发现,苏联治下的生活经历让他态度急转。("如此多的人都相信这个乌托邦,然后,他们又是如此完全失望——不只是失望。"[57])本着挑衅的精神,他也因此改变了自己的作曲偏好,从巴托克和斯特拉文斯基式的风格,走向了先锋派——此时在匈牙利,先锋派仍然意味着勋伯格。

那时,在匈牙利这样的音乐并无任何演出或出版的可能,因此利盖蒂开始效仿一些苏联作曲家——为了赚钱写实用性的音乐(民歌改编曲和学校合唱曲),"严肃"音乐则被锁进抽屉。用作曲家的话来说,其中一首作品"完全是十二音的,节奏如机械一般"。[58] 即使在"铁幕"背后,作曲家们也感到了这种自相矛盾的需求,决定以自由的名义拜倒在算法的脚下。

利盖蒂抓住机会,在1956革命失败之后离开了匈牙利,这次革命在短暂地颠覆了共产党政权之后再次被苏联军队镇压。他跨越国境,在12月进入奥地利,并最终于1957年2月到达科隆。他一直与艾默特与施托克豪森通信,在后两者的安排下,他获得了一份津贴,以支付生活费用,这样他便得以在艾默特的新音乐工作室工作。[50]这个位于科隆的工作室设立在由国家支持的广播电台里。利盖蒂在达姆施塔特度过了七个夏天,这年夏天便是其中的第一个。然而,他在西方世界出产的第一部作品,并非音乐作品,而是对《结构》的分析。达姆施塔特的东道主,也是《序列》的编辑们,急切地想要发表这篇文章。

要总结冷战环境下的讽刺与矛盾心理——想要奔向自由,同时又想要逃离自由,就像存在主义哲学家和心理学家们以大量笔墨书写的那般——再没有什么比这篇文章更切中要害了,这位刚刚逃离苏联的

[57] 转引自 Paul Griffiths, *Gyögy Ligeti* (London: Robson Books, 1983), p.11.
[58] *Ibid.*, p.14.

难民欢乐地写道:"根据自己的愿望选择自己的监牢","在这些高墙中自由行动"。在同样不同凡响的结论中,这位来自"历史唯物主义"世界(在那里,政府规定,为了未来的乌托邦,要牺牲当下的幸福;在那里,以社会进步的名义,"审美"领域与"艺术"领域的自律性遭到了质疑)的逃亡者以技术进步的名义呼唤着同样的牺牲。

既然在音乐中,纯粹的结构只能够通过时间来实现,那么序列主义这一层次的音乐就成为带有时间这一维度的作品。因此,音乐作品从本质上来说便不再是"艺术作品";现在作曲有了另一个特性,那便是去研究在材料中新发现的关系。这样的态度或许会受人非难,被指责为"非艺术"[inartistic]——但若今天的作曲家想要走得更远,除此之外他们别无他法。[59]

当然,利盖蒂在德国度过的第一年带有研究性质。"我像块海绵一样吸收着,"他告诉一位采访者说,"在好几个月里我什么也没做,只是聆听磁带和唱片。"[60]对布列兹作品的分析是一篇论文。在德国,这种被称为"特许任教资格论文"[*Habilitationsschrift*]或是"就职论文"的文章,是用来正式证明作者精通此行当,也是进入专业院校的门票。利盖蒂在德国创作的头几首音乐作品从类型上来说十分相似,这位来自"落后的"或是"发展迟缓的"东方世界的新移民以此证明了,他并不是个乡巴佬。其中为管弦乐队而作的一首大型作品《幻影》[*Apparitions*]是全方位的极繁主义尝试,需要包括 63 行五线谱表的乐谱。这部作品的意图十分明确,它有意最大化了彼时匈牙利音乐家们所理解的巴托克音乐中最激进的元素,也有意让关于巴托克的这一看法适应于在达姆施塔特处于支配地位的意识形态和方法论。

1955 年,布达佩斯出版了两本关于巴托克的重要著作,两本书的作者是同一个人——厄尔诺·兰德卫[Erno Lendvai, 1925—1993],一

[59] Ligeti, "Pierre Boulez: Entscheidung und Automatik in der Structure Ia," p. 63.
[60] 转引自 Griffiths, *Gyögy Ligeti*, p. 22.

位在布达佩斯的李斯特音乐学院讲授分析课程的音乐学家,而利盖蒂在移民前也一直在这所音乐学院工作。[61] 两部著作系统地展示了兰德卫的论点,即巴托克的作品是按照意大利文艺复兴时期建筑师口中的"黄金分割"(或称为"神圣比例")来组织结构的,一般认为这种比例支配着自然之物的比例,正因如此,它对人脑来说也自然是惬意的。

(按照黄金分割将一根线分成两段,则较长一段与较短一段的比率,等于线条全长与较长一段的比率。就像圆的周长和其直径的比率,即圆周率"π"一样,黄金分割无法在十进制数字体系中被准确表达出来,只能写出近似值,通常是 1.618。斐波那契数列中两个相邻数字[51]的比率无限接近黄金分割。在这一数列中,两个前后相连的数字相加则得出后一个数字,例如:1、1、2、3、5、8、13、21、34 等等。换句话说,1/2、2/3、3/5、5/8 等等的比值无限接近黄金分割。)

兰德卫分析了许多巴托克的作品,以证明巴托克将斐波那契数列与黄金分割的比率用到了时间性的领域之中,以控制他作品中组成部分的长度,也因此生成这些作品的结构形式。他的理论在音乐学家中并未获得广泛认同,但在 1956 年,以这一理论为基点(基于其"形式主义"),出现了对兰德卫完全不恰当的政治谴责,这也导致兰德卫失去了他在音乐学院的职位。鉴于兰德卫所受的磨难,为巴托克的"形式主义"观点辩护从未显得如此具有政治紧迫性。为了显示自己与这位前同事团结一致,利盖蒂有意在《幻影》前两个乐章的比例中从头至尾使用了斐波那契数列。他用了典型的达姆施塔特算法,远比兰德卫认为巴托克所使用的要更加精确(但碰巧的是,另一位先锋派音乐家伊恩内斯·泽纳基斯[Iannis Xenakis]也开始使用相同的作曲方式。泽纳基斯出生于希腊,生活在巴黎,实际上他是位训练有素的建筑师)。

这一乐章的音高材料发展自音簇,音簇这一和声效果代表着巴托克在另一个音乐维度上的激进极端,它被用在例如《第四弦乐四重奏》或是钢琴组曲《在户外》[*Szabadaban*]中。最重要且直接的是,利盖蒂

[61] Ernö Lendvai, *Bevezetés a Bartók-müvek elemzésébe* (Introduction to the analysis of Bartók's works); *Bartók stílusa* (Bartók's style) (both Budapest: Zenemukiadö, 1955).

按照自己的理解，在一个完全回避民间音乐因素的语境中，发展了巴托克音乐观念的意涵，果断支持将这位伟大的匈牙利作曲家视为比肩勋伯格与韦伯恩的、普遍意义上的现代作曲大师（尽管利盖蒂的德国东道主们或许难以接受这种观点）。无论如何，这与匈牙利共产党政府所宣传的巴托克的形象完全相反，因此这在实际的音乐层面对有关巴托克遗产的争论作出了贡献，而这场持续进行的争论明显是冷战音乐景观中的一个侧面。

但西方世界也同样参与了冷战的形象塑造与宣传，这在对利盖蒂的接受过程中也是重要的因素。除了《幻影》之外，利盖蒂待在"自由世界"的第一年里还为新的媒介，即"电子音乐"，创作了两首小作品。电子音乐在二战以来才刚出现，因此它对那些认为自己正从零开始重新创造音乐艺术的音乐家们来说，有着巨大的吸引力。艾默特在科隆广播电台［Cologne Radio］为电子音乐设立了一个工作室——这也是欧洲的第一个电子音乐工作室——施托克豪森从1953年开始就一直在这里工作。

第四章会勾勒出电子音乐的早期历史，但在这里也值得提前说一说利盖蒂1957—1958年的电子音乐习作。他曾提到，早在他来到西方世界之前，他就已经被这一媒介所吸引，因为电子音乐的作曲家在进行创作的同时，也实现了实际发出声音的作品，所以这样的作品根本不需要表演者、出版商或是其他任何社会媒介。或许那会让它看起来像是遁世者的福音，但从利盖蒂的角度来看（或者从任何在苏联阵营中成长起来的作曲家的角度来看），它确保了音乐免遭官僚政治的干预与介入。

［52］利盖蒂的第2首电子音乐作品《发音法》［*Artikulation*，1958］缘起于在科隆工作室工作的几位音乐家和技术员共同关心的事情：这个问题由来已久，即音乐与说话［speech］之间的关系。他们独具特色地以"原子化的"［atomistic］方式来切入这个问题，不从句或词，而从音韵学［phonology］的角度——即单个的语音单位［phonetic units］——其依据是通讯理论家维尔纳·迈尔-埃普勒［Werner Meyer-Eppler］制定出的一套"声波讯号"［sound signals］分类体系。他在波恩大学的演讲让施托克豪森大受启发。在作品里，利盖蒂根据一套算法从一份很

大的迈尔-埃普勒列表中选出一些"声音原子"[sound atoms]进行拼接,这套算法将44种声音样式划分成10种类别(或称为"文本"[text]),将它们改进成"词",再改进成"语言",然后是带有语调轮廓、让人联想起说话的"句子"。另一套算法将音乐划分成四个轮唱式的录音音轨。得出的结果被进一步混缩成为两个立体声声道,以便作品能够以录音的形式发行。

没有乐谱(也因此无法对成品进行分析),因为作曲家基于一张粗略的图表并依靠耳朵来进行工作。没有必要进行规约性的记谱,因为一旦电子音乐在录音带上固定成型,便完全不需要任何表演,只需播放设备即可。电子音乐最重要的意义之一,也是最初未被人们料到却又最终出现的一点,即它让作曲与记谱之间千年来的关系首次产生了变动,指向了音乐"后读写性"[postliteracy]的道路(但并非所有人都在寻找这条道路)。这将会是本书最后一章的一大主题,实际上是最大的主题。

然而,在12年之后,德国的朔特[Schott]出版社(也是欧洲最有影响力的公司)对外宣称,他们委约一位名叫赖纳·魏因格[Rainer Wehinger]的技术员,"获得"了利盖蒂《发音法》的"听觉谱"[Hörpartitur]。跟任何乐谱一样,它可以让人在聆听作品时跟读,但此外它再无任何实际用途——甚至无法用来进行分析,因为乐谱并未足够详细地体现出声音的确切频率或时长。乐谱以主观印象的方式来表现这些声音,将它们精心设计成任意形状,对应各种音色与发声特性。

按照《发音法》中细小声音的顺序,这些形状从左至右出现,它们的空间频率[spatial frequency]与一个网格相配合,表示持续的秒数。"乐谱"上方的小圆圈用来表示轮唱式的效果,"乐谱"被分成四个象限,以表示四个立体声音轨。或许是有意而为之,魏因格设定的形状让人想起那些可能会在现代绘画中看到的说不清道不明的物体,比如西班牙画家胡安·米罗[Joan Miró, 1893—1983]的画作。根据利盖蒂传记作者理查德·托普[Richard Toop]的说法,在创作这首作品时,作曲家脑海里想着的正是米罗画中那些古怪的超现实形象。⁶² 既然如此,

⁶² 见 Richard Toop, *Gyögy Ligeti* (London: Phaidon, 1999), p.57.

这个有着奇特称呼的"听觉谱"（实际上并非必须用它来听任何东西）更像是某种与作品平行的工艺品[objet d'art]——除了传统的装订乐谱样式之外，朔特出版社还将《发音法》的"听觉谱"印刷成适合挂在墙上的颜色鲜明的大幅海报发行，这就更加深了其工艺品的印象。它实际上是以一首音乐作品为基础，或者说由一首音乐作品限定的视觉艺术作品。

图1-16　赖纳·魏因格为利盖蒂的《发音法》制作的"听觉谱"中的一页（Mainz：B. Schott's Söhne，1970）

[53]因此，这份乐谱的目的在于装饰或庆功，而非实践。它是为了巩固这首作品及其作者地位，并反映出出版商的威望而产生的"产值"，它证明利盖蒂已经成为某种"个人崇拜"的对象。相比"严肃的""古典的"音乐领域，这种个人崇拜在商业流行音乐市场中要常见得多。他那标志般的地位有很大一部分都来源于他职业生涯（从东方到西方那令人瞩目的转变）中充满戏剧性的境遇。说白了，利盖蒂的名声已经让他变成了某种冷战的战利品，或者说让他变成了封面人物，这种地位又再次反馈到他的名声里。于是，我们又回到了我们出发点，即冷战中政治的两极化制造出了可供利用的产品。

若是利盖蒂没有加入西方先锋派的阵营，他便不会获得如此的地位。作曲家及指挥家安杰伊·帕努夫尼克[Andrzej Panufnik，1914—1991]同样也在差不多的时间从苏联阵营叛逃到西方，却落得石沉大海般的结果。在故乡波兰，他是位十分受尊敬的人物。在1954年的一次旅行演出中，他在英国寻求政治庇护，脱离波兰共产党政府。他悲伤地回忆道："（他）从波兰的第一号人物变成英国的无名小卒。"[63]

与达姆施塔特的先锋派相比，帕努夫尼克的音乐可以被描述为"温和的现代派"。他的作品大部分是按照传统的形式来创作的——序曲、交响曲之类——这些形式在达姆施塔特被视为异端，但[54]在他的家乡却并非如此，所以这些作品缺乏宣传价值。直到1970年代，冷战的影响逐渐变小，帕努夫尼克才获得一些支持者，其中最出名的是经验丰富的指挥家利奥波德·斯托科夫斯基[Leopold Stokowski，1882—1977]，在美国长时间的职业生涯结束之后，他于1973年回到了祖国英国。1991年，在帕努夫尼克去世之前不久，他的入籍国（英国）授予了他骑士爵位。但是，在充满政治压力的年代，没有风格及政治上的"异见"印记，一位东欧作曲家很难引起多少同情与关注。

这个时代另一位具有超凡魅力的人物，则是最招摇的达姆施塔特先锋派作曲家施托克豪森。他的出版商"通用音乐社"给了他明星级的待遇，就像朔特出版社给利盖蒂的一般，为他出版了海报等等，然后他终于成为了流行文化世界中的小小偶像。他的《钢琴曲 XI》[*Klavierstück XI*，1956]由许多碎片构成，这些碎片可以用许多不同的顺序来演奏，它们必须通过定制来印刷在一页巨大、沉重的纸页上，以避免演奏中需要翻页。出版社不仅将印刷优美的乐谱卷成一卷，安置在一个硬纸筒状的包装里，还为这份乐谱提供了一个定制的可折叠谱架，谱架上有夹子，能将这个笨重的东西固定在钢琴上方。

这一时期，没有其他"严肃"作曲家能够从商业出版社那里获得这般积极的推广。这深刻地证明了施托克豪森和利盖蒂作为文化英雄的

 [63] 转引自 Adrian Thomas，"Panufnik, Sir Andrzej," in *New Grove Dictionary of Music and Musicians*，Vol. XIX (2nd ed.；New York：Grove，2001)，p. 46.

地位,也证明了出版商愿意为了获得声望而做出牺牲。但所有这些声望,及其附带产生的(这些制作考究的作品的)"商品化",的的确确改变了"达姆施塔特学派"作为先锋派的地位。当资本企业开始与政府一起被卷入冷战的文化政治,文化信息不可能不被影响。到1980年代,达姆施塔特实际上已经成为一个"衣冠楚楚"的建制;1991年出版的一本书籍中列举了这一著名的夏季课程的赞助者们,其中包括"音乐出版商、汽车制造商、电台、电视台以及大量国家与城市官员"。针对达姆施塔特出现的不可避免的负面反应被广泛宣传为"先锋派之死"[death of the avant-garde],在评价这种反应时,需要牢记企业对它的收编。它的消亡早已隐含在它成功的本质之中。

第二章　不确定性
凯奇与"纽约学派"

手段与结果

[55]在美国,与欧洲战后先锋派相对应的是一群作曲家与表演者,他们聚集在约翰·凯奇[John Cage, 1912—1992]这一极富感召力的人物周围。这群人的手段方法与他们的欧洲同行大相径庭,以致许多同时代的观察者觉得他们缺乏基本的吸引力。然而,比起这些不同之处,他们与欧洲同行们却有着更深层次的相同点,因为两者皆寻求"自动性"[automatism],皆坚决从艺术产品中剔除艺术家的自我或个性。这是传统的现代主义目标(比如何塞·奥尔特加·伊·加塞特[Josè Ortega y Gasset]在1925年一篇著名文章中所阐述的"去人性化"[dehumanization]),这一目标被推到了迄今为止难以想象的极端。

美国人以惊人的直率开始着手此事,他们几乎把自己完全排除在有可能被任何人设想为音乐主流的范围之外。凯奇尤其如此,他是个根深蒂固的特立独行者,长期以来都被人们视为立足于正统音乐世界边缘之上的玩世不恭者——或者至少是个"达达主义者"。然而,战后的存在主义情绪,特别是欧洲的"零点",将他变成了主流,他暂时成为或许是世界上最具有影响力的音乐家。

就像他早年的导师亨利·考埃尔[Henry Cowell]一样,凯奇出生并成长于加利福尼亚,远离欧洲中心论主流的权力核心。他接受的所有正式音乐教育几乎就只有童年时期的钢琴课。他从未在音乐学院学

习过,也从未接受过通常被视为进行音乐创作时必备的基础技能——诸如视唱、练耳等的训练。从 1935 年夏天开始,他在加州大学洛杉矶分校和南加州大学旁听了一些勋伯格的理论课程,从那以后,他便说自己是勋伯格的弟子,① 但作为一位作曲家,他除了跟阿道夫·魏斯[Adolph Weiss](真正的勋伯格弟子,也是第一位使用十二音体系的美国人)零星上过几节私人课之外,其余全凭自学——就像个"原始人"一般。他曾兴高采烈地告诉一位采访者:"音乐中的音高元素,整个儿从我这儿溜走了"②——这无疑有些夸张。但也可以这么说,他的整个职业生涯都致力于反击一种霸权,即在制造音乐时处于基础地位的传统音高组织体系(和声、对位和所有其他)。除开一些无甚前途的学徒之作,他最早的几部原创性作品(以 1935 年创作的一首《四重奏》为开端)都是为打击乐重奏创作的,其中除了传统的打击乐器之外,还包括罐子、锅子和其他日常用品(他确实将其中一首作品命名为"起居室音乐"["Living Room Muisc"])。

[56]在创作这些作品时,凯奇将他阐述过的一种理论付诸实践。他在一场名为"音乐的未来:信条"["The Future of Music: Credo"]的演讲中阐明了这一异常成熟的理论。在邦尼·伯德[Bonnie Bird](当凯奇还是位年仅 28 岁的无名小卒时,这位舞蹈家曾雇用凯奇给她的舞蹈课伴奏)的帮助下,他于 1940 年在西雅图首次发表这一演说。"当前创作音乐时所使用的方法,主要是和声及和声在声音这一领域中于某种程度上的延展,但这对于作曲家来说远远不够,因为作曲家所面临的,将是声音的整个领域。"③ 换句话说,勋伯格已经"解放了不协和音",凯奇现在提议完成解放噪音的工作。他对打击乐的兴趣,正是基于此。

但这篇文章的影响力远不止此。凯奇预想出了一种音乐,照他的

① 关于凯奇声称自己曾跟随勋伯格学习作曲,见 Michael Hicks,"John Cage's Studies with Schoenberg," *American Music* VIII (1990): 125—40.

② Alan Gillmor,"Interview with John Cage (1973)," 转引自 David Revill, *The Roaring Silence. John Cage: A Life* (New York: Arcade Publishing, 1992), p. 30.

③ John Cage,"The Future of Music: Credo," in *Silence: Lecutures and Writings by John Cage* (Cambridge: The M.I.T. Press, 1966), p. 4.

话来说,这种音乐包括"由内燃发动机、风、心跳和山体滑坡组成的四重奏"。他还预感到了一些反对之声,对于这些反对者们来说,"'音乐'这个词之于18、19世纪的乐器是神圣的,是保留给这些乐器的",他建议在新的创造中废除"音乐"这个词,将其代替为"一个更有意义的术语:有组织的声音[organized sound]"。由此浮现出一个更加激进的观点:

> 作曲家(声音的组织者)将会面对的不仅是声音的整个领域,还有时间的整个领域。随着电影技术的出现,"一帧"或是一秒钟的片段或许都将是时间度量中的基本单位。没有节奏会超出作曲家的掌控。④

所以,按照凯奇的设想,未来的音乐不仅会在音响的层面上以一种声音代替另一种声音,也会需要一种全新的音乐元素的排序方式,即将时值(而非音高)作为基本的组织原则。凯奇提出,时值是基本的音乐元素,因为它是所有声音——也包括静默在内——所共有的。也因此,他断言道,他是唯一一个从其根源(即"激进的")层面以新的方式来处理音乐的当代音乐家。于是,大多数凯奇的早期打击乐作品,就像大多数他在此后一生中所创作的作品一样,都以抽象的时长结构[durational schemes]为基础——他把它们称为会被声音填满的"空的容器"[empty containers]——用以代替古典传统中的抽象和声结构。

《想象中的风景第一号》[*Imaginary Landscape No. 1*](例 2 - 1)创作于1939年,这是凯奇第一首用声音来填满空的容器的作品。容器由4个部分构成,每部分包括15(3×5)个小节,部分与部分之间由间奏隔开,间奏的长度从1个小节开始逐次增加至3个小节,最后一个4小节的尾声完成了这一渐增过程。(例 2 - 1 里的是前两个部分以及前两个间奏。)作品的声音由一个四重奏组成,其中有一架加弱音器的钢琴、一个吊钹和两个可变速的唱机转盘[turntables],转盘以各种速

④ *Ibid.*, p. 5。

例 2-1 约翰·凯奇,《想象中的风景第一号》,开始处

例 2–1（续）

度播放单频电台测试的录音，并且会以警报般的滑音在不同的速度之间滑动。这一标题的确与其超现实主义的背景相关；凯奇被委约为科克托[Cocteau]的演出《埃菲尔铁塔上的新郎新娘》[*Les maries de la tour Eiffel*]提供配乐，六人团[Les Six]在1921年已经为这部滑稽短剧创作过芭蕾舞音乐。对于凯奇来说，"想象中的风景"这一概念显然在空间上与他预设的时间结构形成了一种类比；他数次将这一短语用在标题之中。

[57]在稍后的打击乐作品中，凯奇吸收了与各种亚洲和加勒比音乐相联系的乐器或音响，比如印度尼西亚的佳美兰[*gamelan*]，即一种金属的打击乐队（例如凯奇的两首《金属中的构建》[*Constructions in Metal*]，分别创作于1939和1940年）；或是非洲裔古巴流行音乐，其中非洲西部击鼓元素与拉丁美洲带有切分特征的舞厅舞节奏被结合到了一起。在凯奇的收藏中，有一份打击乐器的清单，来自他在1940年组建的常规巡回演出重奏团，[58]重奏团表演的是他自己和其他作曲家的打击乐作品，这份清单中包括花样繁多的非裔古巴人乐器（邦戈鼓[*bongos*]、其哈达响板[*quijadas*/*rattles*]、葫芦状刮板[*güiro*/*scraped gourd*]、马林布拉钢片琴[*marimbula*]、沙锤[*maracas*]、响棒[*claves*]、

等等)。⑤

凯奇的演出由 10 件打击乐器组成的重奏来完成(其中的成员有他的妻子仙妮娅[Xenia]和梅尔西·坎宁安[Merce Cunningham],坎宁安后来成为了杰出的现代舞者)。凯奇的演出在 1943 年 2 月 7 日纽约现代艺术博物馆[New York Museum of Modern Art]的一次音乐会中达到高潮。这次演出被新闻界广泛报道,其中包括《生活》[*Life*]杂志上刊登的一幅照片,这为他赢得了最早的声誉。音乐会的节目包括凯奇的《构建》,以及古巴作曲家阿马德奥·罗尔丹[Amadeo Roldán,1900—1939]的一些作品,对整场音乐会节目的报道中主要突出了其带有异国情调的猎奇价值。音乐家们身着正装、表现得体、一丝不苟。但很明显的是,尽管其姿态礼貌且友好,凯奇已提前宣示,他毫不妥协地抛弃了战后的先锋派。他实际上拒绝了整个欧洲的艺术音乐传统,但同时又要在其中占有一席之地。

甚至在那场音乐会之前,凯奇就已迈出了一步,这一步让他日后更加声名狼藉,也让他在 1940 年代更具创造力。邦尼·伯德的学生,一位名叫西维拉·佛特[Syvilla Fort]的非裔美国人舞者为她 1940 年的毕业舞蹈演出编了一支独舞,这支新原始主义的舞蹈[59]名为《酒神节》[*Bacchanale*]。她请凯奇为这支舞创作伴奏。舞蹈演出场地太小,无法安置打击乐合奏,所以(当回想起考埃尔在拓展钢琴技术上所做的试验时)凯奇往钢琴琴弦之间插入了金属螺丝、橡皮擦以及其他日常用品,以此改变音高或音色,从而创造性地将一架普通钢琴变成了一架由一个人演奏的打击乐队。他将他的发明称为"预置钢琴"[prepared piano];怀疑者们则叫它"擅改律键盘"[well-tampered clavier]。❶

看一看乐谱(例 2‑2)就能证实,凯奇的新原始主义是传统的,且

⑤ 乐器清单:"List of Percussion Instruments Owned by John Cage" (2 July 1940),现存于 John Cage Archive,Northwestern University Music Library;专题研讨会上分发的资料:Tamara Levitz, "The Africanist Presence in John Cage's Bacchanale," University of California at Berkeley musicology colloquium,24 March 2000.

❶ [译注]此处原文中的"well-tampered clavier"指怀疑者借巴赫著名的《平均律键盘曲集》["Well-Tempered Clavier"]之名,对凯奇的"预置钢琴"进行讽刺,认为他对钢琴的处置是擅自胡乱改动。

以固定音型驱动,一直以来(或者说似乎一直以来)这都正是斯特拉文斯基在《春之祭》中建立起来的新原始主义。而这首作品的音高或音色听起来如何,在谱上是完全看不到的,因为预置钢琴发出的声音与驱动琴弦的琴键,这两者之间不再有某种必然且可预期的关系。从这种意义上来说,预置钢琴的乐谱就像是琉特琴或键盘乐器的古老"指法谱"[tablature],这种指法谱在16、17世纪时被广泛使用。它直接规定演奏者的演奏动作,与演奏时发出的声音却只有间接关系(基于琉特琴的调律,在凯奇的例子里则基于乐谱附带的钢琴预置说明)。

在1940年到1945年之间,凯奇为他这一新的打击乐媒介创作出了大概20多部作品。这些作品构成了20世纪键盘音乐中的主要部分之一。首先,它们大半都是犹如狂欢一般的舞蹈音乐,像最初的《酒神

例 2-2 约翰·凯奇,《酒神节》,"钢琴预置"说明表及乐谱首页

钢琴预置说明[Piano Preparation]

音	材料	琴弦 (从左到右)	与止音器的距离
	小螺丝	2-3	约3英寸
	挡风雨条*	1-2	**
	带螺母的螺丝 和挡风雨条*	2-3 1-2	** **
	挡风雨条*	1-2	**
	挡风雨条*	1-2	**
	挡风雨条*	1-2	**
	挡风雨条*	1-2	**
	挡风雨条*	1-2	**
	挡风雨条*	1-2	**
	挡风雨条*	1-2	**
	挡风雨条*	1-2	**
	挡风雨条*	1-2	**

*纤维制的

**根据实验决定位置与弱音装置的大小

例 2-2（续）

节》一样，带有一种居高临下的新非洲主义[neo-Africanist]倾向——例如《原始人》[*Primitive*]或《图腾先祖》[*Totem Ancestor*]（均作于1942年）——但在1944年前后，凯奇开始用这一媒介创作非舞蹈伴奏的"纯"音乐会作品。他为这一媒介所创作的作品，其顶峰便是长达一个小时的套曲《奏鸣曲与间奏曲》[*Sonatas and Interludes*，1946—1948]，其中的奏鸣曲采用了斯卡拉蒂式的结构（带反复的单二部曲式

乐章),间奏曲则常常由被稀稀拉拉填满的时间容器[time-containers]构成。这是凯奇对当时时髦的新古典主义做出的唯一妥协。

然而,从凯奇职业生涯中的重要性来看,他最有地位的预置钢琴作品是六个乐章的组曲《冒险之夜》[The Perilous Night, 1944],这一作品承载并试图传达一种非常强烈的情感。凯奇总是说这部作品带有他的"自传性"。⑥凯奇的传记作者戴维·雷维尔[David Revill]很有说服力地将它与凯奇在性取向问题上所受的精神创伤联系起来。凯奇重新定位了自己的性取向,并最终在 1945 年与他的妻子离婚,开始了与梅尔西·坎宁安一对一的同性伴侣关系,这段关系一直持续到他生命的最后。

如今相对宽容的时代或许很难让人想起,同性恋绯闻曾经被打上耻辱的烙印,也会影响原本体面的社会地位,要在这样的处境中重新整理自己的人生,是种情感上的磨砺。总之,凯奇尝试用《冒险之夜》来表达,也由此来缓解他在私生活中经历的焦虑。一位批评家被预置钢琴的新奇音色震惊,缓不过神来。于是这部凯奇所有创作中最像是私人告白的作品,在这位轻浮的批评家笔下,被谴责为听起来像是"塔楼里的啄木鸟"。⑦ 此时,可想而知凯奇痛苦的心情。这位内心受到伤害的作曲家,在余下的一生中总会谈起这段经历。其后,他曾告诉一位采访者:"我无法接受音乐的目的在于交流这一学术观点。"⑧另一次,他甚至更激烈地说道,[60]在《冒险之夜》遭到惨败之后,"我决定放弃作曲,除非我能找到比交流更好的理由"。人们或许会说,漠然的庸人给凯奇带来的挫折,让他具备了真正的先锋派艺术家所需要的愤恨和攻击性。

谁的解放?

[61]他找到了什么更好的理由呢?他要给出的答案带有唯灵论[spiritualistic]且稍微有些"东方",这一答案在 1940 年代借鉴自一位印度朋友吉塔·萨拉巴伊[Gita Sarabhai],彼时二人正互相教授对方

⑥ 见 Revill, *The Roaring Silence*, p. 84.
⑦ *Ibid.*, p. 88.
⑧ *Ibid.*, p. 89.

音乐,凯奇也从他那里了解到印度的"塔拉"[tala]这一概念,即一个预设好的节奏组织模式(类似于本书论及梅西安时所涉及的中世纪经文歌中的塔列亚[talea]),他认为其中反映出了自己关于"容器"的概念。吉塔(引用她自己的印度音乐老师的话)告诉凯奇,音乐的目的是"让头脑清醒、冷静,从而使之更易受到神圣的感召"。⑨

面对一位抱有怀疑态度的采访者,凯奇迫于压力又编造出一个不那么带有"宗教感"的版本:"音乐的功能即改变头脑,以使它的的确确对经验开放,这必然是很有趣的。"⑩ 从本质上来看,凯奇的信条最终[62]可以归结为哲学家们口中的特殊主义[particularism]或"朴素实在论"[naïve realism]:坚定地回避理论或是任何进行概括的心智活动,这样便能去经历、去享受"真实"或外部世界那本真的多样性,便能感知所有事物(例如声音)自身的个体性[individuality]。

然而,最终目的并不会带来行动纲领。凯奇日复一日、一个作品接着一个作品地经营着自己的创意事业,他投入了实验科学模式的怀抱,据他自己说,这继承自他的发明家父亲。于是,凯奇将研究而非交流作为目的:这并不是许多现代主义艺术家参与其中的理论式研究,这种现代主义的理论式研究导致的结果是对已知技术的拓展和合理化[rationalization],使之走向可精确预测的目标(例如,十二音技术的发展,拓展且合理化了"基本型"的原则;或例如,韦伯恩对勋伯格十二音作曲法的进一步完善);凯奇所从事的则是一种真正的实验性研究,其中实验者的行为不可预知,且尽可能未经计划。自此,凯奇花费了大量的巧思来规划如何阻挠预先计划的结果,这样一来,他造出的产品便完全摆脱了他自己的意愿、偏好、品味。简言之,他预见了声音的解放并努力实现之。

但声音的解放绝不是作曲家的解放,也不是任何其他人的解放。实际上,它更像是走向了相反的方向。凯奇设计这一煞费苦心的方法是为了实现他的新目的,尽管他常常将这一方法描述为包含着不确定性[indeterminacy]或偶然性[chance],但它们只能是无秩序的混沌。

⑨ *Ibid.*, p. 90。

⑩ Gillmor, "Interview with John Cage (1973)," 转引自 Richard Kostelanetz, *Conversing with Cage* (New York: Limelight Editions, 1988), p. 43。

从表面上(但仅仅是从表面上)的悖论看来,声音的解放需要奴役甚至羞辱所有与之相关的人类——包括作曲家、表演者、听者——因为这需要完全压抑自我意识[ego]。

凯奇声称,通过沉浸于禅宗的寂静主义[quietistic]哲学之中,他悟出了这些准则。1940年代晚期和1950年代早期,禅宗在欧美知识分子中间是种很时髦的爱好。回顾一下,似乎很清楚的是,彼时对禅宗的普遍迷恋,与前一章中提到的对存在主义的兴趣,两者互相联系,且都是对原子时代和新兴的冷战带来的压力做出的间接回应。从1945年开始,在美国受教育的铃木大拙[Daisetz Suzuki, 1869—1966]开始了他在哥伦比亚大学那广为人知的、抚慰心灵的禅宗主题讲授课程。众多纽约人聚集在哥伦比亚大学聆听这一系列课程,凯奇也是其中之一。同样旁听了铃木课程的还有杰克·凯鲁亚克[Jack Kerouac, 1922—1969],这位作家身体力行地定义了"垮掉的一代"——一群波西米亚式的艺术家和知识分子。他们通过荒谬的行为与不经考虑的经验,以看似浪荡、混乱的方式来追求天然去雕饰的本真性[authenticity]。这一诉求也自命为由禅宗思想改编而来。

"禅"在日语中为"冥想"之意,是一种反智性的精神训练。它将理性思想视为违背自然,它的目标是通过系统地拒绝理性思想带来的虚假安全感,从而获得突然的灵性启示。它的主要方法有"坐禅"[zazen],即长时间仪式化的冥想,同时清除掉脑中的所有预期;还有"公案"[koan],即故意自相矛盾的谜题和说法,有时会对错误的答案(即带有预期式[would-be]逻辑的答案)施以体罚,以此作为某种形式上的厌恶疗法。[63]"非预期"这一原则很明显(或许只是表面看来)与凯奇理想中的实验音乐有关;而凯奇在写作和采访中的一些片段,或许已经暗示着,他很爱用公案那种令人困惑的方式来表达自己的观点。

大概正是凯奇于1950年全神贯注于禅宗哲学之时,一位正跟随凯奇学习的颇有抱负的作曲家克里斯蒂安·沃尔夫[Christian Wolff](生于1934)——他父亲是位著名的出版商——为凯奇带来了一本他父亲新出版的《易经》[I Ching],或称之为"变化之书"。这是一本中国

古代的占卜手册,记载着如何解读预兆,并以此获得无法通过理性推论得出的知识。使用《易经》的人会把 3 枚铜钱(或是 6 根棍)抛掷 6 次,以确定要将 64 种卦象(由 6 根连续或断开的线条组合而成)中的哪一种作为根据,进而回答关于未来或其他一些未解之事的问题(图 2-1 列出了 64 卦中的前 16 卦)。凯奇将卦象与音乐参数(音高、时值、响度、起音方式等)结合到一起,由此将掷硬币的方式转换为一种手段,以摒弃他自己的嗜好和愿望(或者如他所说,摒弃"记忆、品味、喜欢与否"⑪),而这些因素都影响着创作过程中的种种决定。一旦设定好掷硬币如何决定音乐中的结果,他便会放弃对过程的控制,"非意向性地"[non-intentionally]进行作曲,正如禅宗所规定的那样。

图 2-1 《易经》中的卦象。每一个都由连续(阴)和
断开(阳)的线条组成

尽管这看似某种晦涩的宗教混合体,尽管那或许正是凯奇自己心中的正当理由,他将禅宗与《易经》合而为一,这个做法真是灵光乍现。

⑪ Cole Gagne and Tracy Caras, *Soundpieces: Interviews with American Composers* (Metuchen, N.J.: Scarecrow Press, 1982); 转引自 Kostelanetz, *Conversing with Cage*, p.91.

预设占卜图表与音乐结果之间的关系,恰恰正是布列兹、施托克豪森以及达姆施塔特的同事们通过对十二音序列原则的多重运用,所探寻的那种音乐生产算法。两者的不同之处仅仅在于,布列兹在设定好结构的总体轮廓之后,将他作品中的具体内容交给序列操作来进行控制,而凯奇则将他作品中的具体内容交给幸运女神[Dame Fortune]。后者从直接得多的路线走向了这个时代所需要的"自动性"。

的确,虽然凯奇和布列兹在背景和创作方法上各不相同,却立刻将对方奉为知己。他们1949年在巴黎见面,彼时布列兹刚刚写出了他的《第二钢琴奏鸣曲》。这首在篇幅上肆意延伸的作品以韦伯恩式的微小音高细胞[pitch cells]处理勋伯格式的作品长度,建立起饱满却又未完全成型的动机织体。织体中以碎片化、"点描式的"手法制造出的音域、力度、发音法[articulation]等元素,绝不会共同组成[64]任何反复出现或是能够让人记住的实质上的主题,也绝不会定型为任何类型化的结构模式。它实际上是一份反对新古典主义的严正宣言,也反对所有音乐上的"惯常之事"。刚刚创作出《奏鸣曲与间奏曲》的凯奇,在听完布列兹演奏这首作品之后,"因其极大的复杂性而颤抖"。⑫《易经》,克里斯蒂安·沃尔夫偶然赠送的礼物,让凯奇获得了能够匹敌(实际上是超越)布列兹那反传统杰作的手段。

凯奇通过掷硬币创作的第一部作品被命名为《变化的音乐》[Music of Changes],真够恰当的。就像布列兹的奏鸣曲一样,这是首为钢琴而作的庞大、宏伟的严肃作品,包括数个原子化[atomized]或是点描式风格的乐章。凯奇在创作《变化的音乐》期间,与布列兹保持了活跃的通信(现已出版),而这时布列兹也(部分受到凯奇的影响)在创作《结构》——他最具有自动性的作品。在信件里,他们愉快地对自己精心设计的方法做了细节化的技术描述,他们在信中显得十分兴奋,这也为历史学家和分析家们提供了绝好的文献来源。有时候凯奇的信会相对简短,他会对此向布列兹道歉并做出解释,他在一封信中提到,"我花了大量时间来掷硬币,这让我的脑袋空空如也,

⑫ 转引自 Revill, *The Roaring Silence*, p. 99.

且开始影响到了我其余的时间"。⑬ 这优雅的措辞表明,凯奇在探索音乐的"真实"时,愿意在多大程度上抛弃自己的个性和习得的才智。布列兹对此表示尊重,或许还有那么一点妒忌。这也让二人最终分道扬镳。因为,尽管布列兹的序列性操作在乐谱上发生的一系列音乐事件[events]之间建立起了多样、任意的关系,凯奇的机遇性操作却生成了真正的原子化的续发事件,其中每个事件的生成都独立于另一事件。他的方法明确地摧毁了相互关系(他洋洋夸口道"将它们剔除掉了"⑭),因为对建立这种相互关系的注意力是以自我为中心的[egoistic],这会挫败非人格化[impersonalism]。而这种非人格化不仅是禅宗所需要的,也是"零点"情绪所需要的,(如布列兹自己大声坚称的,)每一个在此时还活着的人都不得不参与到这种情绪之中。凯奇宣布,包含着大量重要抽象关系的音乐击败了音乐的整个天性(或"真实")。人们用分析取代了聆听。

他嘲讽道:"说起作曲家,人们总觉得他们拥有为音乐而生的双耳,但这基本上意味着,他们听不到任何被呈现在耳畔的东西。"⑮布列兹的产品中充满了关系,可以通过传统的方式来对它进行解析。它的事件可以被简化为总体规则。它的方法可以通过理性推演得出。尽管其中带有零点的修辞,但所有这些都非常可靠地指向"为音乐而生的双耳"、掌控性的心智、体面的道德责任。通过在作曲过程中引入机遇性操作,凯奇站在这一修辞的背后发出了挑战,并放弃了所有传统的艺术价值。(从某种程度上来说,凯奇践行了他自己所鼓吹的方法——无条件地接受机遇的馈赠——的最好证明,便是《变化的音乐》中偶尔出现的三和弦式的和声,而序列音乐的作曲家则一定会将这种和声从谱上清除得干干净净——见例 2-3 第 1 小节中"D 小三和弦的第一转位"。)对于欧洲人来说,这放弃得太多了。布列兹和施托克豪森二人均

⑬ 约翰·凯奇写给皮埃尔·布列兹的信,1952 年夏;Jean-Jacques Nattiez, ed., *The Boulez-Cage Correspondence*, trans. Robert Samuels (Cambridge: Cambridge University Press, 1993), p. 133.

⑭ Paul Hersh, "John Cage," *Santa Cruz Express*, 19 August 1982;转引自 Kostelanetz, Conversing with Cage, p. 79.

⑮ John Cage, "45' for a Speaker," in *Silence*, p. 155.

例2-3 约翰·凯奇,《变化的音乐》II,乐谱的第4页(方块状的符头表示按下琴键但不弹出声音)

在凯奇式的"不确定性"这一方向上摆出了象征性姿态,这种姿态可见于前一章中描述过的施托克豪森的《钢琴曲 XI》(1956),也[65]可见于布列兹的《第三钢琴奏鸣曲》(1955—1957)。后者是一部五个乐章的作品,其中的乐章(或是布列兹口中的"构形成分"[formants])的顺序可

以围绕着正中央第三乐章的"星座"[Constellation]来进行重新排列，乐章中段落的顺序也会发生某些有限状况下的变化。(同样，凯奇在他1953年的《钢琴音乐4—19》中已经抢先使用了这一概念，其中包括了根据《易经》得出的材料，乐谱印在一叠16张未经装订且可以任意调换顺序的纸页上，它们"可以演奏成单个分开的作品，也可以演奏成一首连贯的作品，或是："[原文如此]。)

布列兹也发表了他自己的宣言，这篇文章叫做"Aléa"（即拉丁语中的"骰子"），文中以他新创作的奏鸣曲为例描述了"开放形式"[open form]的概念，在为这一概念追根溯源时，他小心翼翼地避开了凯奇，却在法国文学先锋派那里从斯特凡·马拉美[Stéphane Mallarmé]一直谈到了当代小说家阿兰·罗布-格里耶[Alain Robbe-Grillet，1922—2008]。对于正在进化中的音乐的偶然性理论来说，他的主要贡献便是"aleatoric"（"偶然的、任意的"）这个词语。这个词现在通常被用来描述在某种程度上根据机遇性操作或自发式决定来创作（或演奏）的音乐。然而，布列兹与施托克豪森可以接纳的不确定性，其程度从未接近凯奇音乐中的不确定性；也正因为这暴露出他们的先锋性中有所局限（或者用相反的方式来说，暴露出了他们残余的保守性），所以凯奇对他们构成了一种威胁。

1958年，凯奇与欧洲同仁们的交往达到了最高点。这一年，凯奇与钢琴家戴维·图德[David Tudor，1926—1996]拜访了达姆施塔特，他们在那里举办了音乐会，凯奇还组织了一场关于实验音乐的研讨会。（稍早些时候，在1954年多瑙埃兴根的旧的欧洲新音乐节上，他的露面惨遭揶揄。）凯奇在达姆施塔特展现出了非凡的魅力。在一张拍摄于当年夏天布鲁塞尔国际博览会[Brussels World Fair]期间（博览会上，飞利浦音响公司[Philips audio company]设置了一个展馆，并委托了一些欧洲先锋派作曲家来为其创作背景效果音乐，以展示公司的音响设备）的照片上，凯奇与来自欧洲的同仁们有如在家中一般地放松，这张照片常被转载（图2-2）。那年秋天，在达姆施塔特校友卢奇亚诺·贝里奥的邀请下，他在米兰呆了几个月，贝里奥将自己设在由国家资助的广播电台里的实验音乐工作室提供给凯奇使用。

图 2-2　大西洋彼岸的先锋派齐聚于飞利浦展馆，布鲁塞尔国际博览会，1958：约翰·凯奇仰卧在地上。跪在他身旁的是（从左至右）阿根廷出生的德国作曲家毛里西奥·卡赫尔［Mauricio Kagel, 1931—2008］、厄尔·布朗［Earle Brown］、卢奇亚诺·贝里奥和施托克豪森。这几位身后站着的是荷兰作曲家亨克·巴丁斯［Henk Badings, 1907—1987］、保加利亚出生的法国作曲家兼音乐作家安德烈·布库赫西列夫［André Boucourechliev, 1925—1997］、布鲁诺·马代尔纳［Bruno Maderna］、比利时作曲家和音乐理论家昂利·普瑟尔［Henri Pousseur, 1929—2009］、飞利浦公司的瑟利亚欣小姐［Mlle. Seriahine］、法国作曲家吕克·费拉里［Luc Ferrari, 1929—2005］和皮埃尔·舍费尔［Pierre Schaeffer］

在那之后，凯奇与他们之间的关系明显冷了下来。欧洲的同仁们总带着传统继承感（尽管或许他们试着否定之），他们从未能让自己与随意生成的声音互相和解，而凯奇，这个天真单纯的美国人，则乐于用这样的声音填满他的时间容器。凯奇很喜欢提起一位荷兰作曲家曾对他说的话："你在美国一定很难创作音乐吧，因为你离音乐传统的中心如此遥远。"当然，凯奇回复他道："你在欧洲一定很难创作音乐吧，因为你和音乐传统的中心如此靠近。"[16]

[16]　John Cage "History of Experimental Music in the United States," in *Silence*, p. 73.

凯奇的听众，不管是美国的还是海外的，越来越多地来自更加兼容并蓄的视觉艺术界和现代舞蹈界，而非来自紧绷的音乐建制之中，甚至不来自已经成型的先锋派建制之中。他只不过是太轻而易举地"将尔等远远抛下"，或者对旁人来说看似如此。"我喜欢寻开心，"诗人约翰·霍兰德[John Hollander]在一本美国的新音乐杂志上嘲讽道，"但我会忍住冲动，在我作为评论家时，不会像凯奇先生作为作曲家时一样去寻开心。"[17]但凯奇可不只是在寻开心。他的规划正如整体序列主义者的一样复杂、一样严苛、一样无情。

[66]机遇性操作绝不是为了省力。凯奇的动机与那些批评他的作曲家们的动机并无不同，他的产品（只要他还是为惯常乐器创作音乐）与这些作曲家们的产品在相似性上远超后者准备承认的程度。不同的只是手段。但在许多人眼里，手段比动机与结果更为重要。而这在很大程度上与现代主义相关。

穷尽

[67]这也在很大程度上与浪漫主义相关。凯奇的行为比其他任何个体的行为更能揭露出浪漫主义的推动力与现代主义的推动力之间潜在的连续性，甚至（或特别）对于现代主义中最顽固的先锋派来说也是如此。在这一境况之下，他那令人不安的存在再次掀起了19世纪的美学之争，将先锋派重新劈作两半，成了德国诗人弗里德里希·席勒[Friedrich Schiller]在写于1795年的一篇文章中提到的"素朴的诗人与感伤的诗人"。对于感伤的这类诗人来说，"他们灵魂若没有马上致力于沉思自身的游戏，便会苦于没有感想"[18]。这样的艺术家是自我主义者，永远都在声明他们的意图、分析他们的方法，甚至在意识到他们的意图和方法导向自我的消亡时，仍是如此。正因这样，他们才会需要

[17] John Hollander, "*Silence* by John Cage," *Perspectives of New Music* I, no. 2 (spring 1963): 138.

[18] Friedrich von Schiller, *Naïve and Sentimental Poetry; and, On the Sublime: Two Essays*, trans. Julius A. Elias (New York: Frederick Ungar Publishing, 1966), p. 129.

《序列》这样的杂志。这本杂志是"感伤的"达姆施塔特学派的宣传工具,充满了科学或是伪科学的解释,充满了官方口吻的辩护,尤其是,充满了理性化[rationalization]。

素朴的诗人(用席勒的话来说)赞美"客体自身",而非"诗人的反思性理解"。或者用凯奇的话来说,"这种划分[68]是理解与经验之间的划分,许多人认为艺术必须与理解相关,但并非如此"⑲。席勒说,放弃理性反思让人"安定平和、纯粹、愉悦"。或者如凯奇所说,"最高目的就是全无目的。这会让人以自然的运作方式与自然达成一致"。⑳ 说这番话时,凯奇认为自己在表达着禅宗的主要原则,即使这金句本身改写自他曾读到过的印度艺术学者阿南达·库马拉斯瓦米[Ananda Coomaraswamy, 1877—1947]的文字。但是,挪用并改写"东方"哲学也不是什么新鲜事了。凯奇所做的,正是德国浪漫主义作家阿图尔·叔本华[Arthur Schopenhauer]已经做过的事情,而后者在一百年前已经对瓦格纳造成了决定性的影响。叔本华也宣称自己将印度教和佛教的智慧带到了西方世界,但实际上他是在引领一种新的浪漫主义美学。

对于凯奇"有目的的无目的性"[purposeful purposelessness]的原则来说,不管它与印度教或佛教有着怎样遥远的联系,它都是伊曼纽尔·康德[Immanuel Kant]"无目的的合目的性"[Zweckmässigkeit ohne Zweck]㉑的直接后裔(或者用音乐术语来说,是它的转位)。康德在他出版于1790年的《判断力批判》[Critique of Judgement]中用这一概念来定义崭新的西方"审美"[the esthetic]的观念。像凯奇一样,康德追求纯粹。在康德的定义中,审美是一种全然超越实用性的美的品质。审美对象完全是为了它们自己而存在(即,被制造)的,对于制造者来说,它要求"无功利性"[disinterestedness]和热情投入,对于观察

⑲ Thomas Wufflin, "An Interview with John Cage," *New York Berlin* I, no. 1 (1985);转引自 Kostelanetz, *Conversing with Cage*, p. 115.

⑳ John Cage, "45' for a Speaker," in *Silence*, p. 155.

㉑ 见 Immanuel Kant, *Critique of Judgment*, Vol. I, §17: "*Beauty* is the form of the *purposiveness* of an object, so far as this is perceived in it *without any representation of a purpose.*"

者来说,它也要求相应的无功利行为与忘却自我般的观照。可以说,正如我们所知,两百年来自律的艺术作品占据了一个特别的神圣化领域,人们为它留出了特别的场所(博物馆与音乐厅,"艺术的圣殿"),在这些场所中,需要遵守某些特别的虔诚的行为模式,或者说,当有所必要时,这样的行为模式会被强加到人们头上。

正如我们也早就知道的,音乐在某种程度上缺乏对自然的明显模拟,所以它具有与生俱来的抽象性,于是它很快便被浪漫主义艺术看中,成为了最神圣的自律性艺术。除了这个原因,也因为在音乐这种表演艺术中,制造者与观察者之间还站着一个可能爱管闲事的中间人,"古典"音乐发展出了最仪式化、最具有社会阶级属性的实践。就像许多艺术家一样,特别是在自由民主的美国,凯奇有意识地反对这种臭名昭著的压迫性的社会实践:"作曲家,"他告诉一位采访者,"是天才,指挥把每个人差来遣去,表演者们则是奴隶。"㉒(那听众呢?他们是无辜的旁观者。)然而我们会看到,他的作品在不知不觉间继续维护着这种实践。

作曲家的地位得以巩固,演奏者的身份被贬低,这正是因为对自律性艺术作品的新浪漫主义观念将二者的角色完全区分开,并为他们赋予了极不平等的价值。作曲家创造出从潜在意义上来说不朽的审美客体[esthetic object]。演奏者只不过是转瞬即逝的中介者[mediator]。有的音乐作品与自我中心式的演奏价值挂钩太过紧密(如炫技性的协奏曲),有的音乐作品太过明显地迎合观众的需求或奇想,有的音乐作品甚至太过于能够代表作曲家的个性,这些作品都被视为是有缺陷的,用康德的词来说,那是因为它们都有一个"目的"[Zweck],一种功利主义的目的,而作品的自律性[69]会让步于这种"目的"。艺术唯一真正的目的,就是超越这种功利主义的目的。

就像我们早就知道的一样,完全符合这种标准的音乐,就是"绝对音乐"[absolute music]。当这件事落到凯奇头上时,他要放大并纯化

㉒ Interview with Arlynne Nellhaus, *Denver Post*, 5 July 1968; Kostelanetz, *Conversing with Cage*, p. 106.

绝对音乐这一概念，其程度远超浪漫主义的预期。在他 1950 年代的作品中，浪漫主义艺术达到了其整个发展历程中最让人震惊、最自我颠覆式的纯粹状态。凯奇的"禅宗"时期以这种吊诡的方式代表了西方艺术中的一个至高点，这个至高点早有预兆，只不过鲜有认可。如此一来，绝对音乐（这个在西方世界最被珍视的信条）这一观念中那问题重重又自相矛盾的一面，以前所未见的大胆方式被再次暴露了出来。

凯奇又一次开启了所有的老问题：一种天生便受到时间限制的艺术形式，如何达至超验的客体化[transcendent objectification]？一部音乐作品真实的本体状态[ontological status]（即，其作为"客体"的状态）究竟是什么？如此的（或是作为一个观念的）"音乐作品"与其表演有着怎样的联系？与其被书写的乐谱又有怎样的联系？波兰哲学家罗曼·茵加尔顿[Roman Ingarden]曾揶揄地总结所有这些麻烦的本体论难题，并问道："肖邦的 B 小调奏鸣曲在哪里？"[23]凯奇为此给出了最强有力，因此也是最让人不安的答案。

我们已经看到，类似于布列兹《结构》的形式主义作品，其基本结构，即它的"作品性"[workhood]可以与它的听觉经验无甚关系。凯奇那具有高度确定性的"容器"甚至更加晦涩难懂，因为它们与填充在容器中的常常完全不确定的声音，甚至关系更浅。凯奇完全意识到了这些问题，而且在他 1959 年的《关于无的演讲》["Lecture on Nothing"]中，他还以一种既玩笑又一本正经的方式来面对这些问题。这篇文字以某种禅宗式的公案开始，公案的不断重复形成了一段咒文[mantra]："我无话可说，而我正说着，这就是诗。"

然而，"演讲"一文并不是真正的演讲；它是一个典型的凯奇式的作品，其中包括一个预设的时间容器。这里填充进去的是符合语法规则的句子中的常见词，它们大体上与填充这一过程本身相关。这里是其中的一个片段，读者被邀请大声地朗诵出这些句子，按照词之间的空隙布局来作停顿：

[23] Roman Ingarden, *The Work of Music and the Problem of Its Identity*, trans. Adam Czerniawski, ed. Jean G. Harrell (Berkeley and Los Angeles: University of California Press, 1986), pp. 2—6.

Here we are now at the beginning of the
eleventh unit of the fourth large part of this talk.
More and more I have the feeling
 that we are getting
nowhere. Slowly , as the talk goes on
, we are getting nowhere
 and that is a pleasure
. It is not irritating to be where one is
. It is only irritating
to think that one likes to be somewhere else.
 Here we are now
, a little bit after the beginning
of the eleventh unit of the
fourth large part of this talk .
 More and more we have the feeling
 that I am getting nowhere
Slowly ,
as the talk goes on , slowly
, we have the feeling
 we are getting nowhere

.
 That is a pleasure
 which will continue .
 If we are irritated ,
 it is not a pleasre .
Nothing is not a pleasure
if one is irritated , but suddenly
, it is a pleasre ,
and then more and more it is not irritating
(and then more and more and slowly).

Originally , we were nowhere ;
If anybody is sleepy , let him go to sleep
. Here we are now at the beginning of the
thirteenth unit of the fourth large part
of this talk. More and more
I have the feeling that we are getting
nowhere.

文字大意：
现在我们在这里，在这次演讲第四大部分❷
第十一单元的开始。
我越来越有一种感觉
我们不会到达
任何地方。慢慢地，随着演讲的继续，
我们不会到达任何地方
那是种愉悦。
在所在的地方，并不让人恼火。
让人恼火的，只是想要在其他地方的想法。
现在我们在这里，
比这次演讲第四大部分
第十一单元的开头
之后的一点点。
我们越来越感觉到
我们不会到达任何地方。
[70]慢慢地，
随着演讲的继续，慢慢地，
我们感觉到

❷ [译注]由于将原文译作中文之后，无法按照原文词语顺序保持空隙的布局排列，所以此处中文译文仅为原文整句翻译，不保留原文的空隙布局。

我们不会到达任何地方。
那是种愉悦
愉悦将会继续。
如果我们感到恼火,
那便不是种愉悦。
没有什么不是种愉悦
如果有人感到恼火,但突然,
它是种愉悦,
然后它越来越不让人恼火
(然后越来越慢慢地)。
最初,我们就不在任何地方;
如果有人困倦,让他去睡觉。
现在我们在这里,
在演讲第四大部分第十三单元
的开头处。越来越
我感觉到我们不会达到
任何地方。

凯奇《想象中的风景第3号》[*Imaginary Landscape No.3*,1942]按照彼时他的风格创作,其乐谱中包括几个音频振荡器[audio-frequency oscillators],两个变速唱盘[variable-speed turntables],一个电蜂鸣器[electric buzzer]和几个其他的音频器材。9年之后,当凯奇邂逅禅宗和《易经》,他又回归了自己发明的这种超现实体裁,通过掷硬币找到一种方式,来创作出一份完全确定的乐谱,而这份乐谱会制造出一种彻底的不确定性,也因此是一种彻底自律的表演。

达成这一突破进展的作品便是《想象中的风景第4号》[*Imaginary Landscape No.4*,1951],在这份乐谱中,24位演奏者在一位指挥的带领下,演奏12架收音机。每两位演奏者被指派给一架收音机:其中一人控制音量旋钮,另一人则负责调频。乐谱以很传统的记谱法书写,看起来像是相当错综复杂的对位,根据乐谱,演奏者在特定时间

将旋钮调至特定的频率(在这一特定的频率可能有,也可能没有广播信号)和特定的音量(其中有许多地方都比适合聆听的音量要小声得多)。

指挥执行的所有速度变化只与"作品"的记谱相关,而与听觉经验无关,这里的听觉经验完全取决于不可预测的、不可控的元素。他精心安排的动作,通常并不会引起可辨认的结果,这也恰好标志着作品这一概念的抽象与自律。作品的首次演出被安排在深夜,此时几乎没什么广播节目。这次首演显然惨淡收场,但正是它的寥寥然更加强有力地展示出,(作为一个理想客体的)规定的作品与实际中的演出,这二者之间那种本体性的联系是多么不稳定。

演出中总会有尴尬的笑声,但是任何一点点揶揄都一定是错觉。弗吉尔·汤姆森告诉凯奇,他认为不该给花钱买票的观众演出这样的作品,凯奇听后十分不快,这也造成了两人长久的不和。[24] 或许不用说,这首作品从未被录制过。录下来做什么呢?

[71]可够奇怪的是,凯奇对不确定性最极端的实验,著名的《4分33秒》[4′33″, 1952]却数次被录制,成了一种标志。它的副标题是"为任何独奏乐器或重奏乐器所作的静默",凯奇(据他的传记作家所说,凯奇提到这部作品时总是非常"虔诚"[25])把它称作自己的"无声作品"。但这一用词并不恰当。这首作品其实是为无声的一个或多个演奏者而作的,他/他们进入一个表演的空间,明确表示出三个乐章的开头和结尾,这三个乐章的时间安排和内部"结构"细分均由偶然性操作预设,但不会发出任何意向性的声音。(通常来说,演奏者是一位钢琴家,他通过小心翼翼不发出任何声响的开合琴盖来表示乐章开头和结束。)构成这首作品的,是这些被衔接起来的时间范畴内任何听者听力所及之处的声音。

乍一看,这正是自律性艺术作品的对立面,因为作品中的声音完完全全是偶然性的,脱离了作曲家的控制。(凯奇常坚持道,他创作这一作品的目的,是要消解艺术与生活之间的界限。)但受控于作曲家的,并不仅仅是声音,构成一首音乐作品的,也不仅仅是声音。在现代音乐会

[24] Revill, *The Roaring Silence*, p. 196.

[25] *Ibid.*, p. 166—167。

生活的社会规则之下,作曲家控制的不仅是声音,还有人,一首作品不仅被它的内容所定义,还被它引发的观众行为所定义。如哲学家莉迪娅·戈尔[Lydia Goehr]所说:

> 正是因为凯奇的具体规定,人们聚集一堂,通常是在音乐厅里,在给定时段内聆听音乐厅的声响。颇为反讽的是,正是凯奇规定一位钢琴家坐在钢琴前,完成整部作品中的演奏动作。听众向演奏者鼓掌,作曲家则承认这是"作品"。无论我们对音乐性声响的物质性认识已发生什么变化,作品这一概念在形式上的束缚依然以反讽的姿态存在着。[26]

她机智地用问句评论道:"凯奇之所以决定如此创作,是否因为他认识到:如果人们出于传统的、形式的束缚而被迫聆听四周的声音,他们就只会去听四周的声音?"

这是个深奥的政治观点。一首被兜售为从审美中解放出来的作品,事实上让一位充满警觉的哲学家充分意识到了"审美"这一范畴所强加的所有束缚。在一种武断的框架之下,这些声音一面是噪音,另一面又突然变成了音乐,变成了一件"艺术作品"。钢琴琴盖落下之时,审美纯粹因为指令而产生。观众被邀请——不,是被命令——以恭敬沉思的态度去聆听周遭或自然的声响,正像他们聆听贝多芬第九交响曲时一样。

那种态度并非自然的产物,而是贝多芬的产物。引发这种态度的行为,丝毫不会将艺术拉回尘世。相反地,"生活"在这段持续的时间内被夸大,达至超越。因此,《4分33秒》即为终极的审美夸大[aggrandizement]。就像其他任何音乐"作品"一样,它有一份出版的、带有版权的乐谱。乐谱页面上的空间从左至右根据流逝的时间来划分。大多数页面都画上了垂直的线条,用来表示通过偶然性计算得出的时间衔接节

[26] Lydia Goehr, *The Imaginary Museum of Musical Works: An Essay in the Philosophy of Music* (Oxford: Clarendon Press, 1992), p. 264.

点,作品的持续时长正取决于这些时间节点。其中有一页恰好没有这些标记,留下了一页空白。如果将空白的一页作为版权保护对象不是一种审美上的夸大[grandiosity],那还有什么是审美上的夸大呢?

[72]所以凯奇的激进观念在远离传统实践(包括传统权力关系)的同时,也同等程度地强化了传统实践。这些实践保持了一种"艺术作为哲学"的传统,这完全是西方浪漫主义传统的一个阶段。《4分33秒》最著名的前身不是音乐艺术作品,而是一个视觉艺术作品:画家马塞尔·杜尚[Marcel Duchamp,1887—1968]的《泉》[Fountain,1917]。杜尚后来成了凯奇的密友和导师。一个先锋派艺术家协会曾邀请杜尚为其组织的一次无评审的展览提交一件作品,杜尚也是这一协会中的杰出成员。他买了一个商业制造的陶瓷小便斗,签上"R. Mutt"的名字,然后寄了出去。当作品遭到拒绝,杜尚吵嚷着退出了这个协会,让他的"现成品"[readymade]或"拾得物"[found object]变成了轰动一时的公案,这个作品也吊诡地成了20世纪早期最著名的艺术作品之一(图2-3)。

图2-3 马塞尔·杜尚,《泉》
[Fountain,1917];复制品,1964

杜尚的《泉》所引起的即时效果,类似于凯奇早期的偶然作品:它暴露出,在自由这一自我宣传的面具之下,还有残余的或是"暗藏的"束缚在持续运作,它迫使甚至最极端的现代主义者承认自己对过去依依不舍,或是承认自己的虚伪。然而,一经展出,这一作品便获得了新的意义:它是一次试验,或一种极限情况,不仅根据艺术家的意图,也根据它

被接受的方式来定义艺术的性质。

如果人们走过他签名的小便斗,不按照制造商生产它的目的来使用它,而是按照观看画廊中更加传统的艺术的方式来观看它,那么他们这种"超然的"沉思行为即将它定义为——或者用更强烈一点的语气来说,将它转化为——一件艺术品。即使正如有时人们声称的,是杜尚的签名(公认的"天才"手笔)让水管设施变成了艺术,这一行为仍需要公众的合谋。他们可以拒绝杜尚的姿态,但他们并没有拒绝。正如在《4分33秒》中一样,艺术是被其引发的行为所定义的。愤世嫉俗者们轻声嘟囔(哲学家们也承认),这些日子,要进行艺术创作,只需一个画框即可。

但《4分33秒》不像《泉》,没有选择通常满是排泄物的物件来转化成艺术,不具备后者那固有的挑衅性。相反,凯奇对这一作品抱有一种完全是虔诚的观念(这也是迄今为止大多数观众对它的反应)——之所以有这种虔诚,不仅因为它被神圣化了的性质,也因为贝多芬式的传统中那神圣化了的艺术。为了与那种传统保持一致,它被留给一位音乐家,以实现将生活转化为艺术这一终极超越。因为音乐并不像小便斗(或任何其他实体物品[physical object])一样自动与"生活"产生关联。

音乐根本没有必然的实体存在,在录音的时代更是如此。(凯奇这首作品的时长正好是一张 12 英寸 78 转[73]唱片一面的长度,这只是种偶然吗?)即使有人在美术馆展出一个空的画框,那也是一个实体物品,有"常规的"实用性的关联,用以限制观看者的反应。画作与画框不仅是艺术客体[art object],也是生活中的客体。《4 分 33 秒》则真正是一片空白、一片虚空,可以让任何人在此写下任何事。凯奇静默的演出在某种程度上不与任何其他艺术媒介产生关系,它与周遭的"生活"完全剥离,而这周遭的生活通常包含有许许多多的音乐。但所有那些音乐都被"静默"明确地排除在外了。

纯化与对纯化的不满

那被排除在外的音乐正是伴随着我们日常生活的实用性音乐,它

们并不需要专门用来对它们进行沉思的神殿,所有的流行音乐也是如此。就像20世纪中期任何其他被神圣化了的艺术(例如一首托斯卡尼尼录制的贝多芬交响曲)一样,凯奇在《4分33秒》中的态度正是对流行事物的纯化,而凯奇这一作品中的纯化则特别切中要害,因为在他的早期打击乐和预置钢琴音乐作品中,全都充满了流行音乐的回响。当凯奇摇身一变,成了提倡"纯粹"的先知,成了"贝多芬"式的存在,他的早期生涯便被重写为神话,这个神话不再涉及任何与亚洲音乐或非裔古巴音乐相关的内容(正是这些音乐启迪了凯奇在美国西岸的青葱岁月),尽管它的确时代错位般地预示了凯奇将要发现的非意向性[non-intentional]与偶然性。

举例来说,以下文字节选自凯奇自己对他第一首预置钢琴作品的描述。这篇文章发表于1973年,其标题有如寓言或童话一般:

钢琴是如何成为预置钢琴的

在30年代后期,华盛顿州西雅图的康沃尔艺术学校聘请我为现代舞课程弹伴奏。这一课程由邦尼·伯德教授,她当时已是玛莎·葛兰姆[Martha Graham]的公司里的一员。在她的弟子中有一位非常出色的舞者,西维拉·佛特。就在佛特演出自己作品《酒神节》的前三四天,她请我为这部作品创作音乐。我应承下来。

那时我有两种作曲方式:我既为钢琴或管弦乐队写十二音音乐(我曾跟随阿道夫·魏斯和阿诺德·勋伯格学习),也为打击乐重奏——为三位、四位或六位演奏者所写的作品——写音乐。

西维拉·佛特将会在康沃尔剧场进行表演,这个剧场的两翼没有空间,也没有乐池。但是,在剧场舞台前端的一边有一架钢琴。尽管西维拉的舞蹈作品挺适合使用打击乐重奏来伴奏(因为这些乐器可以暗示非洲),但我用不了;因为如果用了打击乐重奏,舞台上留给她表演的空间就太小了。我被迫只能写一首钢琴作品。

我花了大概一天时间,非常认真地试着想要找到一条非洲十二音音列。我没那个运气。我确定,问题出在钢琴上,而不出在我

身上。我决定要改造钢琴。

除了跟魏斯和勋伯格学习之外，我也跟亨利·考埃尔学过。我常听到他在演奏一架三角钢琴时用手指和手掌拨动琴弦或制止琴弦振动，以此改变钢琴的声音。我特别喜欢听他演奏《报丧女妖》[The Banshee]。在演奏时，亨利·考埃尔先用一个楔子保持踏板被压下（或是叫一位助手坐在键盘前，一直保持踏板被踩下，有时候助手就是我），然后他会站在钢琴背后，用手指或指甲纵向摩擦低音琴弦，并用手掌横向扫过低音琴弦。在另一首[74]作品中，我记得他用了球形织补箍[darning egg]，在键盘上弹颤音的时候把织补箍沿着琴弦纵向移动；这制造出了一种泛音的滑奏声。

在决定了通过改变钢琴的声音以创作出适合西维拉·佛特《酒神节》的音乐之后，我走进厨房，拿起一个馅饼盘，把它带到起居室里，并把它放到了钢琴的琴弦上。我弹了几个键。钢琴听起来已经有所改变，但盘子却因为振动四处弹跳，而且一会儿之后，有些改变过的声音就不再出现了。我尝试了更小的物品，把钉子放在琴弦之间。它们会在琴弦之间或是沿着琴弦纵向滑动。我突然想到，螺丝或是螺帽可能会保持原地不动。它们的确没有动。我很开心地注意到，只要通过单次预置，就可以制造出两种不同的声音。一种声音洪亮空旷，另一种声音温和柔弱。只要使用弱音踏板，便会听到柔和的声音。持续不断的发现让我感到很兴奋，带着这种兴奋感，我很快写出了《酒神节》的音乐。……

当我最开始把物品放置在琴弦之间时，我渴望控制声音（即能够重复发出这些声音）。但是，随着音乐离开我家，在一架又一架钢琴上被一个又一个钢琴家演奏，我便明白过来，不仅任何两位钢琴家从根本上互不相同，任何两架钢琴也绝不一样。我们在真实生活中面对的，不是重复这些声音的可能性，而是每种情况下独特的声音质量和特征。

预置钢琴、我对艺术家朋友的作品的印象、研习禅宗佛教、在旷野和森林中漫步寻找蘑菇，所有这些都引导着我，让我按照事物出现、发生时原本的样子去欣赏它们，而不是欣赏它们被掌控、被

维持、被强迫成为的样子。㉗

凯奇在这里为他自己赋予了一个完全欧洲式的音乐祖先,这其中就包括了勋伯格。在所有同时代的作曲家中,勋伯格是最坚称自己传承自贝多芬的那一位,但他实际上并未对凯奇的新原始主义作品《酒神节》造成半分影响。而在考埃尔那极其不拘一格的遗产中(这其中涵盖了所有"世界各民族的音乐"[Music of the World's Peoples],引号中是考埃尔在纽约新学院大学[New School]那颇受欢迎的课程的名字,出自这一课程的一套唱片也用了这个名字,这套唱片曾经相当畅销),凯奇仅仅选择了爱尔兰神话的一面,也是最欧洲的一面,用来导向他那自我构建的叙事。在其后的人生中,凯奇甚至将他灵性哲学中的印度和日本根源替换成了欧洲和欧美的根源,说自己终其一生都与詹姆斯·乔伊斯[James Joyce]和亨利·戴维·梭罗[Henry David Thoreau]有着潜在的密切关系。与此同时,凯奇开始拥抱他曾一度回避的主流文化形势。

他开始着迷于"大科学",即冷战期间由政府资助的科学项目,特别是电脑技术和对太空的开发。他向勒加伦·希勒[Lejaren Hiller](一位电脑工程师,也是伊利诺伊大学的音乐写作程序的早期实验者)寻求帮助,设计了一个招摇卖弄的混合媒体表演,叫做《HPSCHD》(即电脑术语中的"羽管键琴"[harpsichord])。这一作品由瑞士羽管键琴演奏家安托瓦妮特·菲舍尔[Antoinette Vischer]委托,菲舍尔几乎不知道自己会被置于何种境地。她的钱让凯奇得以使用大型电脑并雇用程序设计员。模拟《易经》中掷硬币的电脑程序让凯奇得以制造出足够多(过百万)的随机决定,这让 7 位键盘演奏者(其中之一便是菲舍尔夫人)、52 架播放着电脑随机生成"曲调"(这些曲调生成自 52 种不同的调律体系)的磁带录音机、52 个电影胶片投影仪与 64 个幻灯片投影仪(播放[75]太空旅行的场景,其中有些来自老科幻片)在四个半小时里忙个不停。这次表演于 1969 年 5 月 16 日在伊利诺伊大学校园的大礼

㉗ John Cage, *Empty Words*: *Writings '73 to '78* (Middletown, Conn.: Wesleyan University Press, 1979), pp. 7—9.

堂中进行(图 2-4)。

图 2-4　由约翰·凯奇和勒加伦·希勒进行的《HPSCHD》的首演,伊利诺伊大学香槟分校[University of Illinois at Champaign-Urbana],1969

另一个航天时代的华丽铺张之作是《黄道图》[*Atlas eclipticalis*,1962],凯奇在这一作品中用了 86 个器乐声部,这些声部可以同时演奏,也可以演奏其中的一部分,可演奏任何时长,可使用从独奏到完整管弦乐队的任何组合。他将星象图投影到巨型的乐谱纸上,在任何有天体的地方写上音符,然后再用《易经》来辅助决定哪行谱用哪种谱号,以及将乐队中的哪种乐器分配给哪一行谱。彼时纽约爱乐交响乐团的指挥伦纳德·伯恩斯坦在 1964 年 2 月的一次演出中选择了《黄道图》(这是凯奇到那时为止的作品中唯一能够用得上整个乐团的),来向人数空前的观众介绍先锋派作品。(凯奇的先锋派同行厄尔·布朗[Earle Brown]也有一首作品被安排到节目里,同时演出的还有维瓦尔第的《四季》和柴可夫斯基的《悲怆交响曲》。)

这次演出一败涂地,许多人将它与斯特拉文斯基《春之祭》那丑闻般的首演之夜相提并论。然而,两场演出有个非常重要的不同之处:乐队加入观众一起进行抵制。当凯奇鞠躬行礼时,他听到乐队在自己身后发出嘘声;在最后一场演出里,乐队从中破坏,不演奏自己规定的部分,而是演奏音阶或一些老套的曲调,对着自己乐器上的麦克风唱歌或是吹口哨。一些演奏员怒气冲冲地把麦克风扔到地上,还要踩上几脚,然后强迫凯奇自掏腰包赔偿。

这些都是令人遗憾的无礼举动,但要解释这些举动,或许不能仅仅将它们理解为人们通常所说的——缺乏想象力的保守音乐家们所表现出的庸俗市侩。相比任何其他现代主义作曲家,凯奇在其职业生涯中的不同时刻都更经常地面临演奏者们,特别是管弦乐队中音乐家们的对抗状态。1977年,洛杉矶爱乐乐团表演完凯奇的另一首管弦乐队作品之后,乐队成员之一写信告诉《洛杉矶时报》[Los Angeles Times]说:"演奏这堆类智性的[quasi-intellectual]垃圾不需要接受任何音乐训练,只要有能力在尴尬难堪的30分钟里发出噪音即可。坐在舞台上,作为其中的一分子,这让我觉得羞愧难当。"㉘如前所述,凯奇自己已经承认且不时谴责道,自浪漫主义以降,被神圣化了的作品-客体[work-object]周围所形成的社会实践,其方式常常让表演者们,特别是让那些被指挥的表演者们失去人性。让这些音乐家们保有人格尊严感的唯一途径,便是去信仰以交流或自我表达(扩大来看,也包含了[76]集体性自我表达的概念)为特征的审美。而凯奇终其职业生涯想要破除的,正是这一概念。若是被要求表演这种非意向性原则的作品,这种矛盾便会让许多音乐家觉得难受,因为这种作品呈现在表演者眼前的,是一套特别任意化的(因此也可能是特别有辱身份的)指令。表演者们被剥夺了常规的创造性合作感(或是对此的幻觉),这让他们无法忍受。

《黄道图》中的接触式麦克风将每位演奏者的声音汇入一个混音控制台,控制台由惯常的偶然性原则进行操作,为整首作品程序的不确定性又加上了另一个维度,这特别让演奏员愤怒。厄尔·布朗解释道:"即使你选择了尽职尽责,你的声音也有可能会被关掉。有可能听得到你,也有可能听不到。"㉙尽管作曲家在表面上看来(从他自己的角度来说是真心地)打算抹掉他在作品中的自我——而且表面上(也同样是真心地)如凯奇自己所说,反对"音乐的传统惯例,即由作曲家告诉其他人做什么"——但这位作曲家却变得比任何时候更加像是个独断专横的天才,演奏员则比任何时候更像奴隶。他强迫其他人与他一起抹掉自

㉘ Letter to the editor, *Los Angeles Times*, 30 January 1977; 转引自 Revill, *The Roaring Silence*, p. 207.

㉙ 转引自 Revill, *The Roaring Silence*, p. 208.

我,由此变成了一位压迫者。他的抹除是自愿的,他们的却不是。

甚至连那些倾心于凯奇的独奏者也意识到,他的作品有如悖论一般,为旧的等级制度添砖加瓦。凯奇说道,通过使用偶然性操作,他能够转变他的"职责,从做出选择变为提出问题"。㉚ 他说,作品完成时,他与观众一起享受了发现这首作品的乐趣。只有演出者无法享受这种乐趣,责任被推卸到了他们身上,他们不得不做出选择,但他们必须对作曲家转而提出的问题提供劳心劳力的答案。

钢琴家陈灵[Margaret Leng Tan]是凯奇键盘音乐(包括预置钢琴作品)的杰出倡导者,她曾抱怨自己被排除在了乐趣之外。在"偶然音乐"的表演中,她的自由并未得到巩固,反而被减少了:"当你处理好所有材料时,你真的能给出率真自然的演出吗? 如果他[即凯奇]第一次听,那么对他来说这是种发现,但这对我来说却不是发现。"㉛作曲家凌驾于演奏者之上的权威再次被吊诡地放大了。对天才的夸大是确凿无疑了。如果要指责对贝多芬的夸大,那么也同样要指责对凯奇的夸大。但此处最主要的悖论或矛盾正与最高纲领主义者们[maximalists]所一直面临的一样。在某个时刻,数量无可避免且颠覆性地让质量产生了转化。在某个时刻——但是在哪一刻呢?——艺术家的无功利性和人工制品的超然性不可避免地变质成为冷漠和离题。这已经成了"纯化论"现代主义的悲剧与宿命,而凯奇则是(或变成了)最纯粹的纯化论者。

许可

《新格罗夫美国音乐词典》[*The New Grove Dictionary of American Music*](出版于1986年)断然声称,约翰·凯奇"对全球音乐产生的影响力,比20世纪任何其他美国音乐家都更大"。㉜ 众多艺术家承

㉚ 转引自 Kathan Brown, "The Uncertainty Principle," *The Guardian* (London), 3 August 2002.

㉛ 转引自 Revill, *The Roaring Silence*, p. 190.

㉜ Charles Hamm, "Cage, John (Milton, Jr.)," in *New Grove Dictionary of American Music*, Vol. I (London: Macmillan, 1986), p. 334.

认凯奇对自己产生了影响或受到了他的启迪,如果仅仅按照这些艺术家(而非仅仅是音乐家)的数量来衡量他的影响力,那这当然有可能。"他有着极高的威信,"艺术商人利奥·卡斯泰利[Leo Castelli]——先锋派画家和雕塑家的积极[77]推广者——在提到凯奇时如是说,"毕竟,他是位上师[guru];他的存在、他那奇妙的镇定自若,仅仅这些事实本身对我们所有人来说,就已经很重要了。"[33]

画家罗伯特·劳申贝格[Robert Rauschenberg](生于1925年)是凯奇最亲密的朋友之一,他曾说,正是凯奇的例子"给了我许可,让我能够做任何事",[34]当他想做的事情违抗了当时资深的现代主义者们时,更是如此。作曲家莫顿·费尔德曼[Morton Feldman,1926—1987]不仅是凯奇的亲密伙伴,也是许多画家的朋友,他说凯奇不仅给了他,也给了每个人"许可"。[35] 凯奇那愉快接受的态度,从前文中特定的哲学意义上来说是"天真的",这让他极富感召力,即使说不上是解放者,也是引导者。这样的角色在很多方面犹如一百年前李斯特在先锋的"新德意志乐派"[New German]中所扮演的角色。

然而,在崇拜凯奇并把自己看成是凯奇门徒的艺术家和音乐家们之中,就算不是大多数,也有许多人似乎都在很大程度上误解了他。有一场艺术运动通常被视作与凯奇这个圈子里的作曲家们相互联系,这场艺术运动被称为抽象表现主义[abstract expressionism]。它从1940年代中期开始直至1970年代在纽约蓬勃发展,这正是凯奇活动的最高峰期。也正是在这一时期,纽约成为了与巴黎平起平坐的国际艺术中心。这是绘画领域第一个对欧洲艺术家产生重大影响的美国画派,从这个角度来说,它也与凯奇对欧洲产生的影响相平行——凯奇在他达姆施塔特的讲座之后,有了许多欧洲的门徒。

但正如这场运动的名字所暗示的,抽象表现主义画家的主要兴趣

[33] Leo Castelli, in "John Cage: I Have Nothing to Say and I Am Saying it," American Masters documentary directed and coproduced by Allan Miller, written and produced by Vivian Perlis; PBS broadcast 16 December 1990.

[34] Robert Rauschenberg, 同前注。

[35] Morton Feldman, "Liner Notes," in *Give My Regards to Eighth Street: Collected Writings of Morton Feldman* (Cambridge, Mass.: Exact Change, 2000), p. 5.

在于个人表达的自由和情感交流的强度,而这正是凯奇宣布放弃的。杰克逊·波洛克[Jackson Pollock,1912—1956]正好是凯奇同代人,在他的"行动绘画"[action paintings]中,这位艺术家向地上铺开的帆布大力泼洒颜料。这种绘画常被看作"颜料的解放",就像凯奇常常喜欢说的"声音的解放"一样。但这种比较是误入歧途的。波洛克的诉求是更自由的行动,有时候会被描述为,进一步从形式中解脱出来,更好地通过颜色这一媒介来表达他感受的个体性。若是引用尼采那瓦格纳式的古老二元论,波洛克便是典范的"酒神式的"艺术。凯奇的诉求则刚好相反:始终严格地约束他的行为,好让他创作的声音从他自己的愿望和感受中解脱出来,这样便能与自然更加调和。这是种最极端的"太阳神式的"艺术。

伊恩内斯·泽纳基斯[Iannis Xenakis,1922—2001]是最常被用来与凯奇作比较的欧洲作曲家之一。驱动着他作品的是与凯奇相似的太阳神式的冲动,以及相似的对哲学中现实主义(或是特殊主义[particularsim])的投入。泽纳基斯是位出生于罗马尼亚、说希腊语、居住在法国的作曲家,在决定投身音乐事业之前,他接受过全面的数学和工程学训练。他在这些技术领域的专业知识,足够让他找到比如著名现代建筑师勒·柯布西耶[Le Corbusier](其真名为夏尔·让纳雷[Charles Jeanneret,1887—1965])助手的工作。泽纳基斯力求让自己的音乐实践直接基于经典数学公式,即所有真理观念中最非人化、最超然之物。正是他与柯布西耶合作设计了1958年布鲁塞尔国际博览会的飞利浦展馆,而这一设计所使用的原理已经在他的一些作品中有所体现。

[78]泽纳基斯最出名的便是他自己口中的"随机音乐"[stochastic music],"随机的"这一形容词来自数学中的概率论[probability theory]。他拒绝"整体序列主义"中超定的[over-determined]因果关系㊱(在写于1954年、发表于1961年的一篇很有煽动性的文章中,他断言

㊱ Iannis Xenakis, "La musique stochastique: Éléments sur les procédés probabilistes de composition musicale," *Revue d'esthétique* no. 14 (1961).

道，整体序列主义只是成功地让听众觉得漫无目的、莫名其妙），他也拒绝"偶然"音乐中欠定的[underdetermined]意外事件（他宣称，偶然音乐是创造性这一职责的禅让退避），他所寻找的音乐将从众多看似随机的音乐事件中创造出一种可识别的形态，这很像大量偶然事件——比如凯奇钟爱的掷硬币——以逐渐的方式走向一个可预测的结局（硬币正反面出现的数量相等）。

在面对一个两难境地（一边是夺回自由意志，另一边是在面临存在主义悲观情绪时做出有意义行为的可能性）之时，这便是这位作曲家给出的回应——他在抵抗运动[Resistance movement]中度过战争岁月并痛苦地失去了一只眼睛。这种存在主义的悲观情绪导致音乐中出现了各种卑微的屈就服从，要么屈从于自发的严格管控（以整体序列主义为标志），要么屈从于宿命论（以偶然性操作为标志）。泽纳基斯随机音乐中的事件从宏观上来说有所计划，但从微观上来说不可预料。它的个体元素无足轻重，但它们制造出了一种强烈的集体性陈述。泽纳基斯将一部作品题献给那些"无人知晓的政治犯"和"数以千计名字已被遗忘的人们"（但这些人为自由事业作出的非协作性的、单然无效的贡献，从集体性上来说却是具有决定性的），这最直接地表达了随机音乐中具有统摄力的政治隐喻。

泽纳基斯的《变形》[*Metastasis*]首次演出于1955年的多瑙埃兴根音乐节[Donaueschingen Festival]，整个作品由一种复杂的滑奏[glissandos]织体组成，它们在时间和空间中互动。作品中44件❸弦乐器的每一件都有一个单独的声部，所以没有任何线条会特别突出。但是，所有乐器以同等的地位共同制造出了音高曲线平稳上升和下降的总体印象。主导着菲利普展馆的设计原则，同样是无尽的弯曲（或者说从直线而来的位移，即"变形"）。在图2-5A到图2-5D中，有《变形》草稿谱的其中一页，还有泽纳基斯为展馆设计的建筑草图，同时列出的还有这二者的最终实现形式（即完成的乐谱，以及实际建成后的建筑）。草

❸ [译注]根据1967年出版的《变形》的乐谱[Iannis Xenakis, *Metastaseis* (London: Boosey & Hawkes, 1967)]，作品中共需要46件弦乐器，此处疑为本书作者错漏。

稿和草图中特别值得注意的是,曲线是如何在整体上从直线那不确定的多样性中产生的,犹如对法西斯的胜利是从个体牺牲者那不确定的多样性中产生的一样。

图2-5A 伊恩内斯·泽纳基斯,《变形》的草稿(1953)

图2-5B 飞利浦展馆的第一个模型

在《皮托普拉克塔》[*Pithoprakta*,1956]这一作品中,泽纳基斯第

一次使用了"云"效果,这一效果后来成了他名字的同义词。这个标题的意思是"概率中的动作"[actions through probabilities];在各种各样数学公式的控制下,所有看似随机的声音汇聚起来,其目标是从"噪音"中产生出传统上可被辨认的音乐曲调。该作品由55件乐器组成的乐队演奏,其中包括一对长号,演奏类似前一个作品中的滑音,还包括一个打击乐演奏员,在木琴和木鱼上奏出看似随机的、捣乱一般的标点;但主要的声响由46件独奏弦乐奏出,此处它们发出极端不连贯的声音——先在乐器上轻敲出无音高的声音,然后逐渐变成有音高的拨奏——这些声音被组织成了多个连续变化的进程。

[79]这些聚集在一起的音乐微粒有着各不相同的密度,正是它们带来了时间中的进行感,给人一种变化中的星云形状的印象。它们由所谓的马克思韦-玻耳兹曼定律[Maxwell-Boltzmann law]来控制,这一定律能够预测气体分子在不同压力和温度下的运动。作曲家可以说是调整着概念上的压强和温控器,单个的音乐分子似乎保持着随机的运动轨迹,但整体来说它们的运动符合这一定律的预期。

泽纳基斯的音乐可以被解读为对"达姆施塔特"序列主义的负面批评。作曲家在1980年对一位采访者说道,听着这种音乐,

> 我们的注意力无法跟随所有各种各样的事件,所以我们转而形成了一种整体印象。那就是[81]我们大脑对团块现象[mass phenomena]的反应——这不是科学计算的问题。我们的大脑做出了某种统计型的分析!我们不得不去处理与气体分子运动论[kinetic gas theory]中一样的对象。㊲

泽纳基斯坚称,这种聆听的过程是自然的;引发这种聆听的音乐是一种现实主义的(或者从科学上来讲是"真实的")音乐。由此暗示,序

㊲ Bálint András Varga, *Conversations with Iannis Xenakis* (London: Faber and Faber, 1996), p. 78.

图 2-5C 《变形》乐谱中相对应的一页

图 2-5D 飞利浦展馆(1958)

列主义音乐所预设的那种不切实际的细节式聆听(由于我们的思维过程所限)是空想的、虚假的。不足为奇,泽纳基斯与凯奇有所共鸣,后者同样通过诉诸自然(尽管更多是指我们感官所经历的自然,而非科学理论意义上的自然)来为他自己的先锋主义正名。事实上,泽纳基斯是最早支持凯奇的欧洲人之一,他将凯奇视为亲善的外国人:"我喜欢他的想法,这当然是美国社会的典型产物,"他对一位采访者说道,"他处理音乐时的自由和无偏见吸引了我。"他认为凯奇口中继承自亚洲哲学的"神秘主义色彩"非常天真,而关于凯奇没有公然投身于某种政治倾向这一点,则太典型地成了欧洲人眼中美国式的自鸣得意,但是"至少他尝试了某些不同的事情,而且站在了序列主义绝对论[absolutist]潮流的对立面"。㊳ 但他接着说:

> 如果凯奇没有过多地依赖诠释者和即兴,那么他的音乐可以非常有趣。那就是为什么我一直远离这股潮流。依我看来,作曲家在最微小的细节上左右他自己的作品,这是他的特权。要不然他就应该与他的表演者一起分享版权。

㊳ *Ibid.*, p. 55—56。

关于凯奇,泽纳基斯犯了最常见、最明显的错误之一,即将他看成是人的解放者,而非声音的解放者,从未意识到凯奇也和他一样厌恶即兴(并不一定出于相同的原因),从未意识到凯奇也在最微小的细节上左右了他最具影响力的作品(尽管有时候在谈话和采访中他企图掩盖这一事实)。在凯奇的钦佩者和同事中,这种误解十分典型,在凯奇的批评者和对手中也一样。就像我们在下文中将要发现的一样,甚至连凯奇某些最热忱的弟子也会对他的目的产生相同的误解。然而这类误解在艺术史中十分常见。这些误解可能很具启发性。的确,我们常常"必须"误解那些我们跟随的事物,这样一来它们的权威性才能成为一种赋能[enabling],而非束缚力。

再谈音乐与政治

[82]以凯奇为榜样来为个人自由正名的艺术家们,他们所遗忘的正是凯奇从谁那里解放了什么。从长远来说这并不重要。传达出的信息并不总是被接收到的信息,艺术史中满是这样的例子,自称是追随者的人通过对前辈意图的误读,成为了创新者。哈罗德·布鲁姆[Harold Bloom](生于1930年)在1970年代提出了文学史中的一个著名理论,将这类误读升华至所有创造性演化背后的主要决定因素或驱动力。[39] 某位艺术家误读了他口口声声追随的榜样,这一事实也并不一定会以任何方式反映在他自己的作品之中,或是反映在他挂名"上师"的作品的本真性[authenticity]或价值之中。然而古怪的是,尽管凯奇最大的志趣在于驾驭人类的冲动以将它们排除在声音之外,尽管他也从不给表演者(或聆听者)任何真正的自由来进行选择,这样的一位音乐家却被奉为人类的解放者。这证实了暗示的力量,证实了解放[liberation]的诱惑力(抱有"解放"这一观念的艺术家们伴着回响于耳边的美国民主制度修辞长大),也证实了大多数艺术家与非艺术家所共

[39] 见 Harold Bloom, *The Anxiety of Influence* (New York: Oxford University Press, 1973), and *A Map of Misreading* (New York: Oxford University Press, 1975).

有的自相矛盾的需求——在权威的基础之上为他们的自由正名。在体系的管辖控制之下,凯奇每次仅仅靠着使用"解放"这个词,就能让那些不像他一样出奇镇定的人们得到许可,随心所欲。这种悖论可以一路追溯至卢梭的《社会契约论》[Social Contract],它费心费力地呼吁着要解放人类,如果有必要的话,不惜违背其意志,把自由硬塞给被舒舒服服地奴役着的人们。

例如克里斯蒂安·沃尔夫,即那位赠给凯奇一本《易经》从而在不经意间促成了他的偶然性操作的作曲家,他在自己的音乐作品中最关心的是要给予演奏者们他所谓的"议会制般的参与"[parliamentary participation],即有多种选择的自由,这与作曲家或指挥那"君主式的权威"刚好相反。⑩ 例如在他的《为钢琴家而作的二重奏 II》[Duo for Pianists II]中,他有意留下了不完整的记谱,以便迫使演奏者(最初的演奏者是沃尔夫自己和美国钢琴家弗雷德里克·热夫斯基[Frederic Rzewski])自己来决定个中细节,而这些细节以往通常由作曲家来决定:有时是确切的时值,有时是确切的音高,有时是音区。就像在施托克豪森的《钢琴曲 XI》[Klavierstück XI]中一样,音乐被写成了分散的块状,演奏顺序留待确定。其中一位演奏者要根据另一位演奏者刚刚选了什么来决定选择哪一块。

以下选自《二重奏》的记谱就非常典型。冒号之前的数字表示时长的秒数。冒号之后的数字表示这段时间内演奏的音符数量,它们选自预设好音高的"音源集"[source collections],而出现在上方和(或)下方的 x 记号则指示演奏者应该在键盘上的高音区或低音区演奏。因此,以下这一乐谱构造

$$
\begin{array}{cc}
 & x\!-\! \\
1 & 3a \\
-\!\!\!-\! : & x\!-\! \\
4 & 2b
\end{array}
$$

⑩ William Bland and David Patterson,"Wolff, Christian," in New Grove Dictionary of Music and Musicians, Vol. XXVII (2nd ed. ; New York: Grove, 2001),p. 504.

[83]所表示的是在四分之一秒的空间中,钢琴家必须从音源集 a 中选择 3 个音高,从音源集 b 中选择两个音高,并确保在演奏中这些音出现在比它们上次被选中时更高或更低的音区。这些音是单个奏出,还是以和弦的方式奏出(如果单个奏出,是将它们像旋律一样排列得较靠近,还是将它们如跳动的"点描派般"排列在相距较远的音区),是演奏得响还是轻,要如何区别开单个音的时值,所有这些都留待思维敏捷的演奏者来决定。

反应也得要敏捷,因为根据预先安排好的计划,其中每一位演奏者的选择都部分地由另一位演奏者给出的提示来决定。(用作曲家的话来说)对于要顾及"各种不确定因素下的精确动作"的演奏者来说,这首作品相当于一场令人兴奋的游戏。因为"并未依据可能性或是统计数值来具体地或是总体地计算出结构上的整体或是总体性",这场游戏的结果绝对无从预测。"乐谱没有制造出已完成的物品,[某些可以被视作]最多是无望的、脆弱的、易碎的[事物]。这里只有被即时清晰区分出来的部分。"

在沃尔夫后来的音乐中,记谱变得越来越不确定,表演者需要做出越来越多的选择,直到表演者实际上只是在一个宽松的范围内进行即兴发挥。沃尔夫站在一个明确的政治基础上为自己的实践正名。在他看来,一个作品必须"给表演者尽可能多的自由和尊严"。虽然沃尔夫宣称"没有哪种声音是比另外一种声音或噪音更加可取的"(这听起来有凯奇模模糊糊的影子),但他又允许表演者们以自己的偏好选择声音,这简直一点儿也不凯奇了。

不似凯奇,沃尔夫对明确的政治喻义颇有兴趣。乐谱那不寻常的外观,以及他给予表演者的自由,用他的话来说,都是想要"激起一种感受,关于我们身处其中的政治局面,也关于民主社会主义[democratic socialism]这一方向会怎样改变这种局面"。在他最近期的作品中,这些坚定的信条把他拉了回来,让他使用了从劳动歌曲和抗议歌曲(类似于汉斯·艾斯勒,或是大萧条时期纽约作曲家集团[New York Composers Collective]的成员所写的那种)中借用而来的材料。(相比之下,凯奇坚决贯彻自己清静无为、不加干预的原则。他最直率的政治声

明已是声名狼藉:"世上并无太多痛苦;痛苦刚好适量。"[41] 沃尔夫曾经的双钢琴搭档弗雷德里克·热夫斯基(生于1938年)也被类似的冲动所驱使,完全离开了先锋派的领域。热夫斯基出生于马萨诸塞州,在哈佛接受教育,1960年代他居住于欧洲,先是进入了施托克豪森的圈子,这位技艺精湛的钢琴家首演了施托克豪森的《钢琴曲X》[*Klavierstück X*]。1960年代后期的政治剧变(在第七章中会有进一步详述)让热夫斯基相信,先锋派的私人游戏和他为之献身的社会使命之间有着不可调和的矛盾。最终的结果是,在1970年代早期,他以工人歌曲为基础,为钢琴创作了一系列传统且技艺辉煌的"英雄性"变奏曲,很明显以贝多芬丰碑式的"迪亚贝利"变奏曲为模范。

热夫斯基的《团结的人民永远不会被打败》[*The People United Will Never Be Defeated*]以智利的抗议歌曲《团结的人民永远不会被打败!》["¡El pueblo unido jamás será vencido!",1975](例2-4a)为主题,包括36个变奏。这首作品(就像政治鼓吹一样)有非常明确的目标受众,即广大喜爱炫技钢琴音乐会的听众们。但作品中仍然留有作曲家早前的先锋派音乐语汇,这些语汇顺利地融入了一种可以被政治(且当然可以被商业)利用的音乐语汇之中,而先锋派曾一度宣

例2-4A　弗雷德里克·热夫斯基,《团结的人民永远不会被打败!》,主题

[41]　Cage, *Silence*, p. 93.

称,不可能出现这种融合。第一个变奏将歌曲简单的旋律改编成极度分散的"点描派"织体,而这种织体在那时始终是与施托克豪森和布列兹的钢琴音乐相联系的(例2-4b)。

例2-4B 弗雷德里克·热夫斯基,《团结的人民永远不会被打败!》,第一变奏

内化的冲突

热夫斯基在政治上(或者至少是在美学上)对传统的有效"妥协",暴露出了1960年代晚期政治化先锋派中的一条断层线。有些人决定保持真实,尽管他们在政治上效忠于彼时自身已成为传统的先锋派美学原则;而另一些人在政治上对所谓"新左派"[new left]的效忠压倒了美学原则。有时候,这两种政治认同在同一个不幸的创造者身上彼此斗争。

最极端的例子要数科内利乌斯·卡迪尤[Cornelius Cardew, 1936—1981]。他是位英国作曲家,在皇家音乐学院[Royal Academy of Music]接受了传统的精英式训练,然后前往科隆,作为施托克豪森

的助手,在由德国广播电台开设的同样精英化(尽管其精英化的方式不同)的电子音乐工作室里工作了三年(1957—1960)。在 1967 年,他被任命为皇家音乐学院的教员,但在 1969 年,他受到由毛泽东在中国发动的文化大革命的影响,宣布放弃他艰深的音乐技术,将它们视为"资产阶级倾向"[bourgeois deviationism]。他和一些朋友以及志同道合的音乐家们形成了一个组织,其名为"乱写乐队"[Scratch Orchestra]。卡迪尤后来曾说,那是"一个音乐家、艺术家、学者、职员、学生等群体的集会,大家都希望参与到实验表演活动之中"。㊷ 这里提到的这种参与的意愿就意味着,他们已经准备好服从于一种激进的平等主义教条,[85]它与无政府主义接壤,先天的质量标准在其中无迹可寻。这一组织的格言是"表演之前没有批评"。㊸ 他们的主要活动包括集体的即兴创作。为了准备这种即兴创作,成员们写作并向组织中的其他成员教授"介于作曲与即兴之间"㊹的"乱写音乐"[Scratch Music]的例子。

在乐队起草的章程中,"乱写音乐"被定义为"伴奏,可在不确定的期间内连续表演"。㊺ 伴奏又被定义为"一种音乐,这种音乐允许单人表演者(在某次表演事件发生时)如其所是地被欣赏",它"使用任何手段——文字的、图形的、音乐的、拼贴的,等等"进行记谱。唯一的条件是,一首乱写音乐作品"可以在不确定的时段内表演"。一个必要的附加条件是,"音乐这个词汇及其衍生物在这里并不仅仅被理解为声音及其相关现象(即聆听等);它们所指的对象非常灵活,完全取决于乱写乐队的成员"。

对于局外人来说,要进一步得知其定义得等到《乱写音乐》[Scratch Music,1972]的出版,这是一本卡迪尤编写的选集,包括由他自己和 15 位其他乐队成员写作的"乱写音乐"例子。极少有"乱写"作品采用通常定义的音乐记谱法。许多作品都由图画组成,不带口述解

㊷ Cornelius Cardew, "Introduction," in *Scratch Music*, ed. Cornelius Cardew (Cambridge: The M. I. T. Press, 1974), p. 9.
㊸ *Ibid.*, p. 12。
㊹ *Ibid.*, p. 9。
㊺ "A Scratch Orchestra: Draft constitution," in *Scratch Music*, p. 10.

释,无法被轻易地翻译为章程中指明的那种连续动作。但其中有一些作品包括文字描述,时不时地暗示着其产物是清晰的音乐(或者至少是声音)。"拿一个封闭的圆罐(空的百事可乐罐),"其中一首作品这样开头,"重重地击打圆罐。让东西从倒可乐的出口掉进罐子里"。[46] 另有一张更加复杂的用来指导动作的秘方,[86]其标题为"带留声机的乱写乐队作品"[Scratch Orchestral Piece with Gramophone],文字如下:

> 取一张乐队作品的留声机唱片并播放,已知唱片上有一道划痕,划痕会让唱片重复播放某一条纹道[groove]。(现场)乐队伴奏这张唱片,尽可能地重复听到的音乐。(由此产生的,是某种由录音和现场表演形成的卡农。)唱片中的音乐最好不是很受欢迎的古典音乐。播放录音时不要太大声,表演者们也必须轻轻地演奏,以免跟不上录音中的音乐。
>
> 当音乐数次重复播放同一纹道,表演者们应该能够与录音同步演奏。整体音量在这里可能会提高。当某位成员跟不上录音的时候,他可以走向留声机并抬起唱针。这一动作应该被所有其他表演者看到,他们必须立即重新降低音量,像之前一样跟随录音。在两种情况下演出结束:a)(如果使用的是自动留声机)当留声机自己关掉的时候;b)(如果使用的是手动留声机)当唱片结束播放的时候。唱针划过唱片最内侧纹道时发出的清晰的咔哒声也可以被视作录音的一部分,在这种情况下,可采取类似于上文中描述的动作。
>
> 此作品可以由任何表演者(们)进行表演,根据情况,所选择的唱片应尽可能符合表演者所使用的乐器或嗓音。[47]

这本书最终给出了一个列表,标题是"1001 个行动,由乱写乐队成员创作"(图 2-6)。其中有一些,或许是大部分,完全是"概念性的",

[46] *Scratch Music*,p. 62.
[47] *Scratch Music*,p. 61.

554	Drop out	
555	Put your foot in it	
556	Be put out	
557	Lose track of time	
558	Lose face	
559	Put your left leg in	
560	Put your left leg out	
561	In, out, in, out, shake it all about	
562	Do as you would be done by	
563	Be done by as you did	
564	Eternalise	
565	Dangle	
566	Jangle	
567	Wrangle	
568	Tangle	
569	Mangle	
570	Spangle	
571	Blow the gaff	
572	Fall about laughing	
573	Jump up and bang your head on the ceiling	
574	Explode a hypothesis	
575	Expound a theory	
576	Make your blood boil	
577	Imitate Che Guevara as a small badger	
578	Change guard at Buckingham Palace	
579	"You'll never go to heaven if you break my heart"	
580	Who says?	
581	Be Rife	
582	Incline your head till it touches the ground	
583	Break the large glass	
584	Arrest a Policeman	
585	Singing Balls to the Baker, arse against the wall	
586	Climb every mountain	
587	"Fuck my old Boots"	
588	The two fingered sign of distaste in conjunction with something sweet and sugary, painted yellow, lusciously curving into the distance, taking her pants off, reaping the whirlwind and singing a twelve bar blues on the back seat of a tandem tricycle	
589	Come to a pretty pass	
590	Come to a pretty lass	
591	Sweat like a pig	
592	Burn the boats	
593	Shiver me timbers	
594	Splice the mainbrace	
595	Drink like a fish	
596	Swear like a trooper	
597	Arsenic and old lace	
598	Be written off	
599	Wreck yourself with a rusty mattock, the handle of which is exquisitely carved, inlaid with ivory and set with precious stones	
600	Translate the Hsin-Hsin Ming into Medieval Russian	
601	Write a précis of the Bible in words of not more than one syllable	
602	Play the whale	
603	Fish for compliments	
604	Fish for fivers	
605	Fish for the notes	
606	Land a gigantic catch	
607	Make a false entry and still hold back	
608	Giver her/him satisfaction	
609	Take it easy, but take it	
610	Demonstrate the sound of one hand	
611	Fall among thieves	
612	Fall into arrears	
613	Fall into disfavour	
614	Fall into disgrace	
615	Fall into a vat of boiling dung (or oil)	
616	A little of what you fancy	
617	Throw the world over, the white cliffs of Dover	
618	Turn a Chinese Revolution	
619	Make a Venetian blind	
620	Make a Maltese Cross	
621	Fly in the face of danger	
622	Put on a brave face	
623	Fly on the face of her Majesty the Queen	
624	Pollute a bowl of custard	
625	Dispute a Death sentence	
626	Rumble the Popish plot	
627	Give a detailed exposition as to the reasons for Titus not getting his oats	
628	Make peace	
629	Make war	
630	Make love	
631	Make friends	
632	Make amends	
633	Rake up your past	
634	Dig up your potatoes, trample on your vines	
635	"Gimme that thing"	
636	A cat's lick and a promise	
637	Grow younger from today	
638	Make-up	
639	Decree a repetition, of the Spanish Inquisition	
640	Keep your head in the presence of a tiger	
641	Make yourself a jacket out of National Velvet	
642	Invest in squirrels	
643	Go on for longer than you intended	
644	Go on for longer than you expected	
645	Go on for ever	
646	Throw fifty fits, make allowance for the proximity of spectators	
647	Laugh fit to bust	
648	Laugh till you cry	
649	Laugh till you break your jaw	
650	Lie on the bottom of a swimming pool and breathe in deeply	
651	Repeat 650 wearing an atomic powered kilt and seven league boots	
652	Up an' give 'em a bla' a bla' Wi' a hundred pipers an' a' an' a'	
653	Moonlight and roses and parsons' noses	
654	Every lassie loves his laddie, coming through the rye (misquote)	
655	"Someday my prince will come", Something with a pitch fork	
656	Home, home on the range, where the people are acting so strange	
657	Show them who's boss, then resign your position	
658	Run the gauntlet	
659	Be the object of a fugue subject	
660	Give a tonal answer to a rhetorically insulting question	
661	Be "cut to the quick"	
662	Be quick to the cut	
663	Do the dirty on somebody	
664	Breeze it, bugg it, easy does it	
665	Lose your cool	
666	Lose your virginity	
667	Lose your self respect	
668	Be caught with your trousers at the cleaners	
669	Beat your wife with a damp squid	
670	Pick your nose with a mechanical shovel	
671	Feel glad all over. (How did "Glad" enjoy it?)	
672	Be prepared at the post or (conversely) give somebody the pip	
673	Get the pip or (conversely) give somebody the pip	
674	Set the pips on a well known politician	
675	Loop the loop	
676	Squander your ill-gotten gains	

677	Beg for mercy	
678	Take yourself down a peg	
679	Question your bank statement	
680	Never say die	
681	Do or die	
682	Die the death	
683	Become a dyed in the wool dogmatic	
684	Unfrock a clergyman	
685	Bat an eyelid	
686	Turn the other cheek	
687	Whippoorwill	
688	Pursue a will o' the wisp	
689	Make a bloomer	
690	Rut	
691	Split your difference	
692	Turn up trumps	
693	Give a light show to a heavy audience	
694	Make a face at a tree	
695	Give away the game	
696	Let the cat out of the bag	
697	Hunt the thimble	
698	Make out a case for a logical bassoon	
699	Syndicate every boat you row	
700	Indicate every thing you see	
701	Celebrate every thing you are	
702	Dig a pony	
703	Photograph the back of your head	
704	Make a sculpture of the wind	
705	Paint your anus	
706	Fight the good fight, each and every night. Cor strike a light, with all thy might	
707	"Know the male but keep to the role of the female"	
708	Thank Lao Tsu for "707"	
709	Thank D C Lau for translating "708" from the original Chinese	
710	Conquer the ineluctable	
711	Know the wisdom of refraining from action	
712	Polish off a three-course breakfast at 3 o'clock in the afternoon	
713	Leap before you look	
714	Leak before you loop	
715	Loop before you leak	
716	Clean your teeth with a universal spanner	
717	Knock your friends down with a feather	
718	Swing a cat	
719	Swing a Blue Whale	
720	Up, up and away	
721	Help an old lady across the road against her will	
722	Drink a yard of ale	
723	Drink a yard of whisky	
724	Hold a special service in the memory of anyone attempting "723"	
725	Speak now or forever hold your peace	
726	Commit perjury	
727	Walk around London in Indian file	
728	Have a picnic on Hammersmith Bridge	
729	Say the unrepeatable	
730	Ball the Jack	
731	Touch the moon	
732	Be a bit of a bastard (which but is up to you(?))	
733	Play with your friends	
734	Play with your self	
735	Cycle up the steps of the Eiffel Tower, then cycle down again	
736	Walk backwards for a hundred yards then run backwards for a hundred yards	
737	Collapse as if exhausted, dissimulation will not be permitted	
738	Brush up your Shakespeare	
739	Do something for Pete's sake	
740	Part your hair from ear to ear	
741	Grow a moustache on the small of your back	
742	Run amok	
743	Make some Holy smoke without a celestial fire	
744	Take off your clothes before a paying audience sitting in total darkness	
745	Perform a five card trick on the back of each of your friends	
746	Execute a lithograph of a pig in a poke	
747	Count the number of hairs on the back of each hand, and take down the number of the difference, climb the same number of trees with a chamber-pot and a small goat strapped to your back	
748	Fiddle while Rome burns	
749	Given an imitation of the Vienna Secession, blindfolded and standing in a bucket of piranha fish	
750	Give a Royal Command Performance of Gavin Bryar's "Serenely beaming and leaning on a fivebar gate"	
751	Turn topsy-turvy	
752	Don't come that one	
753	Knit your brows so that they keep your eyelids warm in winter	
754	Perform "175" with your head tucked underneath your arms	
755	Now for something completely different	
756	Open up them Pearly Gates	
757	Swim the Channel underwater	
758	Fall asleep during page five of John Cage's "The Music of Changes", Book III	
759	Fall awake during Group 139 of Stockhausen's "Gruppen"	
760	Whistle to your hearts content	
761	Take some coal to Newcastle	
762	Kiss the Blarney Stone	
763	Wipe your slate clean	
764	Bake a canary	
765	Construct a short way to Tipperary	
766	Put off procrastinating till tomorrow	
767	Regurgitate an eel pie	
768	Put out a candle and apologise to it for so doing	
769	Flush the lavatory with one almighty stroke of t pen	
770	Drown one of larger types of rodent with the sweat of your brow	
771	Shave the cat with a few sharp words	
772	Confucian confusion	
773	Be redundant	
774	Learn to recognise St Peter's Square, and so is the Pope	
775	Confine yourself to a wheel chair for the day and make a round tour of the bottoms of crowded staircases. (Be a nuisance!)	
776	Remember something you had long since forgotten	
777	Board and leave a tube train inbetween stations	
778	Broadcast to the Nation	
779	Paint your face in the dress tartan of the clan Macleod	
780	Satire:– send up a balloon	
781	Forfeit your right to live	
782	Hold your own with one hand and someone else's with the other	
783	Argue till you are blue in the face (a coloured face?)	
784	Talk to a brick wall	
785	Ask a ticket machine for your money back	
786	Begin hesitantly, continue nervously, expound at great length and end in a blaze of glory	
787	Finger pie	
788	Suddenly become lop-sided	
789	Grow on trees	
790	Use your loaf	
791	"You're no fun anymore" – illustrate with	

图 2-6 科内利乌斯·卡迪尤,选自"1001 个行动的列表"(《乱写音乐》,1972)

因为它们只能多多少少依靠模糊不明的想象，而无法确切实现。列表中可供表演的项目是否真的作为"乱写音乐"演出过，这不得而知；但无论如何，这一列表出版之时，"乱写乐队"已然解散。乐队只持续了两年，或许最好把它归类为空想生活中众多失败的实验之一，这类实验在1960年代晚期急剧增多。

"这一切都必然发生变化吗？它变化了，"卡迪尤在回顾往事时说出这番塞缪尔·贝克特式的话。接下来，他描述了变化是如何发生的：

> 直到我向批评与自我批评敞开大门之时，"乱写"的内部矛盾日渐尖锐，引发这一矛盾的，很可能是市民和新闻界对我们1971年6月21日在纽卡斯尔市民中心[Newcastle Civic Centre]举行的音乐会的反应（我们的一场音乐会因为淫秽内容被取缔，新闻界在城里报道了这则丑闻）。批评与自我批评中产生的文件以"不满"为题进行了发表……两位共产党员拯救了"乱写"，让它不致解散。在8月23、24日对《不满》文件的讨论中，约翰·蒂尔伯里[John Tilbury]揭露出了乐队中的矛盾，提议成立一个"乱写意识形态小组"。我和其他几个人非常乐意加入这个小组，我们的任务不仅有研究政治性作乐[music-making]的可能性，还有研究革命理论：马克思、列宁、毛泽东。另一个目标是在"乱写"中建立起一个组织架构，这会让它成为一个真正意义上的民主乐队，将它从我那难以察觉的独裁领导式的控制之下解放出来，尽管我的领导本来应该是反独裁式的。[48]

但这个小组从未改组；小组成员逃离了自由。无政府主义理想与领导权的现实[87]之间存在着永久的政治矛盾，这并非唯一的原因。"乱写乐队"迎头碰上了最高纲领主义固有的两难困境：他们达到了极限。正如一位反对者嘲弄道的："当上一场革命已宣布一切均可，你怎

[48] "Introduction," in *Scratch Music*, p. 12.

么可能再进行一次革命呢?"⑭这个说法很刻薄。然而,先锋派作为当代音乐中的一股力量,最终黯然失色,造成这一结果的困境之一,正是包含在这一说法中的真相。

[88]像克里斯蒂安·沃尔夫一样,科内利乌斯·卡迪尤也不知疲倦地创作大众歌曲来煽动广受欢迎的激进主义,1974年他出版了另一本相当幻灭的书,名叫《施托克豪森服务帝国主义》[*Stockhausen Serves Imperialism*]。"如今一场凯奇的音乐会很可能是一个社会性的事件,"⑮他挖苦般地写道,且并未就此打住,他认为凯奇的"空[emptiness]并不会激起资产阶级观众的敌意,这些观众自信能培养出对几乎任何事的品味"。� 他发现,甚至连先锋派都可以在商业上被借用、被消费、被商品化;这一过程(纽约爱乐实验演出《黄道图》这一声名狼藉的事件便是最具戏剧性的例子)痛苦地揭示出"带着电子小玩意儿的先锋派作曲家和工作中的音乐家之间那尖锐的敌对关系"。㊼

至于施托克豪森,他已被驯服,他从前的弟子以"克制的容忍"㊽控诉了他对这一建制的认可,这种腐化堕落的认可在暗中日渐加剧。剩下来的全是陈腐的浪漫主义,马克思以历史唯物主义之名将其抨击为"人民的鸦片",此时卡迪尤也以相同的方式攻击了这种老旧的唯心主义艺术宗教信仰。

"像施托克豪森这样的推销员,"他写道,

> 会让你相信,跌进宇宙意识[cosmic consciousness]会让你脱离现实世界中环绕在你周围的痛苦矛盾。实际上,这种神秘主义的观点就是:这个世界是种幻觉,只是存在于我们头脑中的一种观

⑭ Charles Wuorinen, interview by Barney Childs (1962), in *Contemporary Composers on Contemporary Music*, eds. Elliott Schwartz and Barney Childs (New York: Holt Rinehart Winston, 1967), p. 371.

⑮ Cornelius Cardew, "John Cage: Ghost or Monster?" in Cardew, *Stockhausen Serves Imperialism and Other Articles* (London: Latimer New Dimensions Limited, 1974), p. 35.

㊶ Ibid., p. 36。

㊷ Ibid., p. 39。

㊸ Cardew, "Stockhausen Serves Imperialism," in *Stockhausen Serves Imperialism and Other Essays*, p. 48.

念。那么,这个世界上千千万万受压迫、受剥削的人民也仅仅是我们脑中幻想的另一面吗?不,他们不是。世界是真实存在的,这些人民也是真实存在的,他们正奋力拼搏,朝着一个重大的革命性变化前进。神秘主义说"每件活着的事物都是神圣的",所以别踩到草地,最重要的是,别伤了帝国主义者头上的一根毫毛。[54]

否定冲突

但是,有那么些人设法维持住了"革命"政治和进步审美之间那已经遭到磨损的类比关系,使激进政治与激进艺术得以调和,尽管他们使用的方法是重拾旧日理想,这个理想在那时简直难以为继。在1960年代,这个理想被人们称为"旧左派"[Old Left]。在导致了俄国革命的革命浪潮中,仍有理想主义残余,"旧左派"指的便是他们。他们拒绝看清,抑或拒绝承认革命已经遭到背叛。如世人所见,当苏联选择了强制实施艺术上的民粹主义时,这些艺术家们站在政治和审美的前线为旧的"革命"理想辩护。

或许其中最突出的便是路易吉·诺诺[Luigi Nono,1924—1990]。作为年轻的忠诚斗士,在墨索里尼独裁统治的最后日子里,他奋勇加入了意大利共产党。在那时,入党仍属于犯罪活动。最后[89]诺诺于1975年通过选举进入党中央委员会。1955年,诺诺与勋伯格的女儿努丽娅[Nuria]结婚。诺诺是位坚定的十二音作曲家,他深信岳父的作曲方法有其历史必然性,正如他深信共产革命的必然性一样。他的音乐语汇只会吸引精英式的小圈子,而他却献身于平等主义政治,他从未看清这两者之间的矛盾。虽然他始终是苏联经济和外交政策的忠实拥护者(他在迟至1988年最后一次正式访问了苏联),他所从事的音乐类型却于1948年在苏联遭到了强烈谴责,且从未得以"平反"。在诺诺最具明显政治性的作品中,他的政治认同与审美认同之间的反差特别突出,比如《一个幽灵在世上徘徊》[*Ein Gespenst geht um in der*

[54] *Ibid*., p. 49。

Welt，1971]，这首合唱作品的歌词选自马克思与恩格斯的《共产党宣言》[Communist Manifesto]，由带有庞大打击乐器组的乐队进行伴奏（弦乐也常常以类似泽纳基斯的演奏方式进行"敲击"）（图2-7）。虽然作品的歌词来源与表现意图如是，与热夫斯基的作品完全相当，但这部作品却首演于西德，而非在马克思与恩格斯被奉为开国元勋的东德。

图2-7 诺诺,《一个幽灵在世上徘徊》,开头处

在东德，像诺诺这样的音乐是无法上演的。这部作品也从未在苏联阵营中上演过。

诺诺借用阿多诺的话来为自己的音乐语汇辩护，而阿多诺也是位马克思主义者，马克思主义哲学的历史实践未在他的视野之中。诺诺音乐中不协和的音响[dissonance]，就像勋伯格音乐中的一样，可以被"辩证地"诠释为对资本主义社会中不可调和的矛盾（"不和谐"[disharmonies]）的批判。无论是苏联，还是"新左派"的前先锋主义者们，皆无法接受这种对音乐风格的隐喻性诠释。对前者来说，这就像是自我放纵的虚伪；对于后者来说，则像是刻板的乌托邦空想。诺诺命中注定，在他音乐最被赏识的地方，他的意识形态认同便会遭到贬低，反之亦然。他有一位志同道合的拥护者——魅力非凡且技艺精湛的钢琴演奏家毛里奇奥·波利尼[Maurizio Pollini]（生于1942年）。波利尼的音乐会成了诺诺最喜欢的场合。但同样，波利尼也不得不面对他的左翼政治共鸣与音乐政治现实之间的矛盾。

相反，表面上看起来逍遥自在的革命者们发明了"偶发艺术"[happenings]，这成了稍微快乐几分的伪政治极端。偶发艺术中的表演事件只经过最低限度的安排计划，介于音乐与戏剧之间，将凯奇"有目的的无目的性"与荒诞主义戏剧的意识形态混合起来。在荒诞主义戏剧中，剧作家如贝克特和尤金·尤奈斯库[Eugene Ionesco，1909—1994]抛弃了所有逻辑性的剧情发展、有意义的对话以及可理解的角色塑造，喜用大量出人意料的幽默，对试图理解不可理解的现实所做出的所有努力进行嘲讽。通过这些，荒诞主义剧作家们表达了存在主义哲学中的困惑、疏离与绝望。或许这么说更准确，在一场大型的演出之中，偶发艺术的实施者们压抑了他们的困惑与疏离，只剩演出中满是孩子气的乐趣与攻击行为。

第一个偶发艺术（一如既往地隆重庄严，一如既往地被误解）便由凯奇自己策划，1952年上演于黑山学院[Black Mountain College]——一个隐世于北卡罗来纳州的先锋派根据地。这一偶发艺术是《4分33秒》中观念的变体。凯奇提前用偶然性操作设定了一些重叠的声音[91]容器（这一次他将容器称为"区划"[compartments]），允许他和他

的表演者们选择一项活动,在指定的区划内进行表演。凯奇自己站在梯子上朗读一份讲稿,讲稿中包含了若干沉默的区划;一些诗人在轮到自己时,也爬上其他的梯子并朗读;其他人播放一部电影、放映幻灯片、播放留声机唱片、跳舞、演奏钢琴,同时罗伯特·劳申贝格将一些画悬在观众们的头顶上。这一作品的观念就像《4分33秒》中一样,是要将实用性的现实改造为自律性的艺术,"如果你走到城市的街上,你会看到人们带着各自的目的走来走去,但你并不知道他们的目的是什么,"凯奇以演讲的方式说道,"许多发生的事情都可以用无目的的方式来看待。"⑤生活的音乐是永恒的、非人格化的流动[flux]。

1956年到1960年之间,凯奇在新学院教了一门叫做"实验音乐作曲"的课程。在1958年,一些诗人、画家、作曲家加入了这门课程,其中包括乔治·布雷赫特[George Brecht]、艾伦·卡普罗[Allan Kaprow]、杰克逊·马克·洛[Jackson Mac Low]、迪克·希金斯[Dick Higgins],其中的一些人后来参与了一个松散的表演协会——激浪派[Fluxus]。激浪派由乔治·马修纳斯[George Maciunas]在1961至1962年组建,这一组织为卡普罗最早提出偶发艺术的概念提供了场所。布雷赫特是这群人中主要的理论家,他拒绝了所有理论。"在激浪派中,从未有人尝试在目的和方法上达成一致,"他在1964年写道,"这些个体们有着难以名状的共同点,他们只是简单自然地聚到一起,并发布、表演他们的作品。"然而他还是尝试着为其命名:"或许这个难以名状的共同点是一种感受,即艺术的范围比传统上看起来要宽得多,或者说艺术和某种长期以来建立的界限不再那么有用了。"⑤凯奇最初的偶发艺术(以及他后来的"音乐马戏团"[musicircuses])力图拥抱宏观世界,它调动起了事件中那不协调的、不可理解的多样性,这种多样性会创造出一种与生活中的完整性与复杂性类似的审美对象。相比之下,激浪派赞美微观世界,在单独的、个别的(就像存在主义者们所说的)"无目的表演"[actes gratuits]中反映出那种完整性与复杂性。最

⑤ 转引自 Michael Nyman, *Experimental Music: Cage and Beyond* (New York: Schirmer, 1974), p. 61.

⑯ 转引自 Nyman, *Experimental Music*, p. 64.

初,他们的偶发艺术只进行最低限度的规定,并谨慎适度地执行。例如布雷赫特的《管风琴作品》[Organ Piece],作品只包括一个单独的指令:"管风琴。"�57《钢琴作品1962》[Piano Piece 1962]中有另一个指令:"一瓶花放到一架钢琴上。"对于那些想要定义或举例说明什么是偶发艺术的人来说,最常被引用的布雷赫特的指令便是"在(往)一架钢琴上发现或制作"[Discover or make on(to) a piano]。他最出名的作品,《三个电话事件》[Three Telephone Events]包括以下指令:

- 当电话铃响起,让它继续响,直到它停止。
- 当电话铃响起,听筒被拿起,然后放回原处。
- 当电话铃响起,接电话。�58

在一份"演出笔记"中,可以明确看到它与《4分33秒》在概念上的紧密联系,其中这样写道:"每一个事件包含其持续时间之内发生的所有事情。"这之所以是布雷赫特最出名的作品,正是因为凯奇在被问及音乐的定义时,表面上看起来(却又一如既往不准确地)援引了这部作品。"如果电话铃响起,你接了,那便不是音乐,"他回答道,"如果铃声响起,你去聆听,那便是音乐了。"日本作曲家小杉武久[Takehisa Kosugi]在稍晚些时候加入了激浪派,为其贡献了一部作品,《神圣之灵7》[Anima 7],作品的指令是这样的:"尽可能慢地表演任何动作。"�59与这一组织相关的最著名的[92]作曲家拉·蒙特·扬[La Monte Young](1935年生于爱达荷)有一套操作指令叫做《作品1960》[Composition 1960],对这一组织的风格与美学产生了很大的影响。《作品1960》的其中之一带有传统的音乐记谱(见图2-8A),这是少有的这类作品之一。《作品1960》中的另一个则包括以下指令:"把钢琴推到墙边;推钢琴穿过墙壁;继续推。"�60在《作品1960♯3》中,无需特别指定的表演者。指令转而针对观众,他们可以在特定的一段时间内做他们想做的任何事情。

�57 Nyman, *Experimental Music*, p. 66.
�58 转载于 Nyman, *Experimental Music*, p. 67.
�59 转引自 Nyman, *Experimental Music*, p. 13.
�60 转载于 Nyman, *Experimental Music*, p. 70.

图 2-8A 拉·蒙特·扬,《作品 1960 ♯7》

随着时间的流逝,这一团体的活动沿着最高纲领主义的惯常进程走向了招摇卖弄和攻击性行为,且变得声名狼藉。一位名叫本·沃捷[Ben Vautier]的激浪派作曲家创作了若干近似于精神虐待的《观众作品》[*Audience Pieces*]。其中之一包括将观众锁在剧场内;(如果)当他们逃出来,作品则结束。理查德·马克思菲尔德[Richard Maxfield,1927—1969]创作了标志性的"激浪派"偶发艺术——"《卓敏农》的音乐会组曲"["Concert Suite from *Dromenon*"]。在这一作品中,拉·蒙特·扬决定点燃一支小提琴。针对观众的攻击性行为在白南准[Nam June Paik](生于 1932 年)的创作中达到了顶峰。(据同为激浪派成员的阿尔·汉森[Al Hansen]描述)这位出生于韩国的作曲家创作的《致敬约翰·凯奇》[*Hommage à John Cage*]包括了"在剧院中场休息时穿过剧院门厅拥挤的人群,用剪刀剪断男人们的领带,用刀片割开外套背部,往人们的头顶喷出剃须泡沫"。㉑ 在一次表演中,白南准注意到了凯奇本人。凯奇一脸不快,表演让他觉得(据评论家卡尔文·汤姆金斯[Calvin Tomkins]说,凯奇曾向他透露)"不知道自己对这些年轻人的影响是好还是坏"。㉒ 事后,梅尔西·坎宁安回忆道:"作品持续了好一段时间,然后南准就消失了。我们全都坐在那儿等,过了一会儿,他从某个地方打电话过来告诉我们,作品结束了。"㉓坎宁安在回顾这一经历时告诉一位记者说:"那很棒。"

㉑ 转引自 Nyman,*Experimental Music*,p. 74.

㉒ 同前注。

㉓ "Relations: Friends and Allies Across the Divide: Merce Cunningham and Nam June Paik," *New York Times Magazine*,16 July 2000,p. 11.

图 2-8B　白南准

其他人因为音乐会礼仪的规则被奇怪地困在这儿,没有任何明确目的地坐着干等,也许他们已经十分茫然了。或许白南准的目的就是要暴露这些音乐会礼仪规则。又或许这只是纯粹的攻击性行为。

但攻击性行为同样也是一种目的;因此像白南准这样的行为,在实践中看起来并不像在理论中那么单纯。[93]迪克·希金斯勇敢地面对了这一两难困境(同时他也将处于最高纲领主义阶段的激浪派放进了某种历史视角之中),其他成员未必会同意他的话,他评论道,这个团体终究是有目的的,其目的是(或已经变成了)重新引入现代音乐中已经失落的危机感。他在1966年写道:

> 危机感是必不可少的,因为当任何简单的作品变得容易达成,它就会失败。这样一来,冒着危险让作品容易达成,又仍保持作品非常简单、非常具体、非常有意义,这就更具挑战性了。作曲家清醒地意识到他的作品可能会给某些(即使不是全部)观众造成心理困境[psychological difficulties]。因此他坚持如此,从中发现兴奋感,直到他的作品从身体上甚至精神上危及他自己。⑭

这种对作曲家有着激励作用的情绪似乎变成了对往日丑闻的嫉妒,让他们积极追求观众给出的某种带有敌意的回应,而这些回应则会制造出传奇,正如《春之祭》的首演一般。笔者记得曾参加过一场音乐会,那

⑭　转引自 Nyman, *Experimental Music*, p. 74.

场音乐会的确成功地在那一丁点儿观众里激起了猛烈的反示威[counter-demonstration]。那场音乐会由激浪派的衍生团体"音之路"[Tone Roads]发起,"音之路"这个名字取自查尔斯·艾夫斯[Charles Ives]的一系列作品,音乐会在新学院 1964—1965 的乐季举办。节目中的最后一个作品由菲利普·科纳[Philip Corner](生于 1933 年)创作,在作品的末尾,一位小号乐手和一位长号乐手站在舞台中央,二人不屈不挠地吹出他们所能稳定保持的最高、最长的音,直到大多数观众落荒而逃。

留下来的观众要么一脸困惑地想看看究竟演出什么时候以及怎样结束,要么试着干扰、介入其中。许多纸飞机被投向舞台。观众们的嘘声开始与音乐家们发出的噪音互相匹敌。一位打心眼儿里发怒的赞助人跳上舞台,从乐手那里一把抢过乐谱,似乎这样做就能让他们安静;长号乐手追着这个企图破坏的人,又把乐器抢了回来。当演出场地的看门人命令所有人从音乐厅里出去时,作品终于结束了。到那时,舞台上有两个人,观众席里还有五个人。(笔者猜想,作品本来打算在最后一位观众离开后结束。)

白南准用一场叫做《性电歌剧》[Opéra sextronique]的偶发艺术,制造了 1967 年最大的丑闻。演出前张贴了一张海报,(本着《共产党宣言》的精神)宣告道:

> 在 20 世纪音乐的三大解放(序列音乐、不确定音乐、行动[actional]音乐)之后,我发现还有一条枷锁亟待打破。那便是前弗洛伊德式的虚伪[PRE-FREUDIAN HYPOCRISY]。为何"性"这一在艺术和文学中占有支配地位的主题却仅仅在音乐中被禁止呢?新音乐在落后于时代六十年之时,还有多长时间能担得起严肃艺术之名呢?以"严肃"为借口将"性"抹去,恰好破坏了音乐(与文学和绘画并列)作为古典艺术的"严肃性"。音乐史需要它自己的 D. H. 劳伦斯[D. H. Lawrence],它自己的西格蒙德·弗洛伊德[Sigmund Freud]。⑥⑤

⑥⑤ 同前注。

这场表演中有一位大提琴家,夏洛特·穆尔曼[Charlotte Moorman],她"上空"(用当今媒体常用的俗话来说,意即胸部赤裸)地出现在舞台上。尼古拉斯·斯洛尼姆斯基[Nicolas Slonimsky]的[94]描述不能更准确了,他说白南准"假装成大提琴的替代品,他赤裸的脊椎为穆尔曼的大提琴弓提供了指板,而他裸露的皮肤提供了一块区域,来进行断断续续的拨奏"。⑥ 警察们看到海报时已有所警惕,随时准备好以公然猥亵罪逮捕穆尔曼。她立刻就出了名,参加了数不清的"新闻事件"采访(其中包括一次在"今夜秀"[Tonight Show]上穿戴得整整齐齐地露面,这个深夜电视"脱口秀"节目当时由约翰尼·卡尔森[Johnny Carson]主持)。在这些采访中,她不屈不挠地为新音乐事业辩护,称其为与"第一修正案"(即言论自由)相关的问题。

正是在这一点上,艺术上的先锋派似乎融进了公民抗命[civil disobedience]示威游行(加州大学伯克利分校的"言论自由运动"[Free Speech Movement]点燃了示威的火种)的共同事业之中。这种游行示威随着不得人心的越南战事扩大而发展起来。然而,严肃参政并未激起激浪派或是音之路的挑衅行为。在政治局面剧烈动荡的时代,先锋派被疑为愚蠢轻浮。于是,先锋派为自己被逐渐削弱找到了理由,它在很大程度上蒸发得无影无踪了。我们会在后面的一章中看到,它的政治能量大部分都进入到了流行文化之中。

2000年,当白南准回顾自己曾经的活动时,他一笑置之,认为它们是"某种愚蠢的先锋派",是在着迷于凯奇和他所象征的自由观念之时"追星"的滑稽做派。⑥ 他承认,他自己曾身处其中的先锋派,多半由"幸运的中产阶级人士"构成。这些人发现,针对"完全自由"这一似乎是世界上最简单的观念,要找到一种有意义的应用方式,这实际上非常困难、让人沮丧。"我们一心只想创新,"他承认道。而此时,新奇事物已是贬值的货币。

⑥ *Baker's Biographical Dictionary of Musicians*(6th ed.; New York: Schirmer, 1978), p. 1279.

⑥ "Relations: Friends and Allies Across the Divide; Merce Cunningham and Nam June Paik".

但说真的,这场运动非同小可。它的基础是一种消极的异常状态,或许这是这个时代普遍传播的存在主义式的绝望在艺术中最极端的征兆。它的许多成员都做出了与凯奇一样令人印象深刻的放弃声明,又未能找到任何正面积极的途径来发泄他们的创作欲望。例如白南准与扬,他们曾是达姆施塔特的流亡者,有着扎实的学术功底。白南准曾是沃尔夫冈·福特纳[Wolfgang Fortner]的学生,福特纳是位德国的序列主义作曲家,而扬曾在洛杉矶跟随伦纳德·斯坦[Leonard Stein](生于1916年)学习,斯坦曾在加州大学洛杉矶分校当过勋伯格的助教。

马克思菲尔德的例子也许最具戏剧性。他在伯克利与罗杰·塞欣斯[Roger Sessions]共事,在普林斯顿与弥尔顿·巴比特[Milton Babbitt]共事,然后又赢得富布莱特奖学金[Fulbright Fellowship]前往意大利跟随最重要的意大利十二音作曲家路易吉·达拉皮科拉[Luigi Dallapiccola,1904—1975]与布鲁诺·马代尔纳[Bruno Maderna,1920—1973]学习。到他参与激浪派之时,他自己已经有些名气,《贝克音乐家传记词典》[Baker's Biographical Dictionary of Musicians]中关于他的条目提到,"在采纳极端的先锋派风格之前,他已经出色地掌握了作曲技术的传统语汇"。⑱ 他也是个熟练且报酬很高的录音工程师,受雇于慢转唱片时代早期最活跃的独立古典音乐厂牌之一,威斯敏斯特唱片公司[Westminster Records]。且不说那些毫不掩饰的破坏行为,比如烧小提琴(或是如白南准在《致敬约翰·凯奇》中指定的,将一把斧子拿到钢琴旁),在这样的背景之下,希金斯的《危险音乐》[Danger Musics]不仅仅是显得"毫无来由",更显得像是带有施虐/受虐[sadomasochistic]倾向。马克思菲尔德最后的表演是真正的自我毁灭。他在42岁时从洛杉矶一家酒店房间的窗户纵身一跃,自杀身亡。

新的记谱法

[95]厄尔·布朗(1926—2002)是凯奇的另一位早期同僚,在他

⑱ *Baker's Biographical Dictionary of Musicians* (6th ed.; New York: Schirmer, 1978), p. 1118.

所做出的努力中,矛盾没有那么明显。通过使用"图形记谱"的手段,他将表演者从他们惯常的约束中解放出来,让他们充分"意识到"自己参与制作了作曲家的音乐,这种图形记谱终于省掉了传统的乐谱符号。在《协同增效》[Synergy](其副标题为"1952 年 11 月")中,传统的符头与力度记号被布置在一张从上到下划出线条的纸上。演奏者们必须决定使用什么乐器、将谱号放在他们想放的地方、为每个音选择一种起音的方式、决定什么时候演奏这个音、要演奏多长(由空心或实心的符头表示演奏时值的上限)。一个月之后,在《1952 年 12 月》[December 1952]中,布朗给出了一份乐谱,乐谱上除了空白背景上的线条和矩形之外,什么都没有(图 2-9)。这些符号代表了"空间中的元素";这份乐谱"描绘了这一空间中的某个瞬间"。它需要表演者来"把所有这些调动起来",要么"坐着让它运动",要么"以各种速度运动着穿过它"。

《1952 年 12 月》受到了凯奇《4 分 33 秒》的直接影响,后者在同年 8 月已经(由戴维·图德)进行了首演。从它暧昧不明和"概念性"的特征来说,它的确与凯奇著名的"静默"之作相似;但是,通过将记谱变成某种"墨迹测试"[inkblot test]以引发表演者的联想,布朗很明显重新迎回了凯奇力求排除在外的"回忆、品味、喜好、厌恶"(有人或许会注意

图 2-9　布朗,《1952 年 12 月》

到,这与瑞士精神病学家赫尔曼·罗夏博士[Dr. Hermann Rorschach]最初设计墨迹测试的意图相一致,他的理论是,个体会将他们潜意识中的态度投射到模棱两可的情况上。)

在众多(特别是在 1960 年代)的作曲家中,布朗最早使用"概念性"记谱来引发表演者的想象(或偏见)。图 2-10 中的谱页来自《裸纸布道》[The Nude Paper Sermon, 1969],一部由埃里克·萨尔兹曼[Eric Salzman](生于 1933 年)创作的"音乐剧场"作品。这位作曲家兼评论家曾于 1950 年代晚期在达姆施塔特学习。在作曲家没有或仅给出很少提示的情况下,要求音乐家们(声乐独唱者、合唱、文艺复兴风格的合奏)在他们的乐器上对非传统的图形做出生理"反应"。在欧洲,最杰出的概念记谱倡导者是西尔万诺·布索蒂[Sylvano Bussotti](生于 1931 年),他的谱页常常被倾慕者们当做艺术印刷品挂起来。为了反映概念记谱的趋势,或许也为了怂恿支持这种记谱,凯奇出版了一本汇编,《记谱法》[Notations, 1969],其中包括征集自 269 位作曲家的谱页复印

图 2-10 埃里克·萨尔兹曼《裸纸布道:为演员、合唱、文艺复兴风格的乐器组而作的附加段》[The Nude Paper Sermon: Tropes for Actor, Chorus, and Renaissance Instruments](歌词由约翰·阿什贝利[John Ashbery]所作)中的谱页。笔者曾参与 1969 年 3 月 20 日此作品的首演,演奏低音维奥尔琴,这页乐谱正是笔者使用的乐谱

图 2-11　布索蒂，凯奇《记谱》中复制的谱页

件，用以展示"当今记谱法发展的多种方向"。⑩ 布索蒂的那一页如图 2-11（复制自凯奇的汇编），这实际上是对编纂者的新年问候。

[96]相比之下（也或许正如意料中的一样），凯奇自己的图形记谱总是明确详细、紧紧受控。诠释这些乐谱的表演者们发现，作曲家要求他们有超常的纪律性，他无法容忍陈词滥调且出了名的极难取悦。伦纳德·伯恩斯坦[Leonard Bernstein]也和许多人一样，误解了凯奇"不确定性"中的这个方面。在 1964 年纽约爱乐乐团演出凯奇《黄道图》的音乐会上，伯恩斯坦将四首乐队演奏的"即兴曲"放在《黄道图》之前作为引子。大致来说，这四首"即兴曲"在弦乐上奏出克莱采尔[Kreutzer]的练习曲、在铜管上奏出喧闹的号角、在木管上奏出"春之祭"式的琶音。

至于厄尔·布朗，他最广为演奏的是他的"开放形式"作品（这一术语由他创造，后来被用来描述许多作曲家的作品），这类作品中各个段落被处理为"移动的部分"，就像亚历山大·考尔德[Alexander Calder, 1898—1976]的动态雕塑一样，布朗也承认自己受到了考尔德的启发。

⑩　John Cage, "Preface," *Notations* (New York: Something Else Press, 1969), n. p.

《可用形式 I》[*Available Forms I*, 1961]为由两位指挥控制的大型管弦乐队[97]创作，它的乐谱包括一捆没有装订的谱页（比如图 2-12 中给出的一页），每一页上都标记了若干"事件"，每个事件都要求用不同组的乐器演奏，展示出极其不同的特性（有一些是静态的，有一些则很活跃；有一些用了传统的音符或符头来记谱，有一些则是"概念式"的记谱）。

图 2-12　布朗,《可用形式 I》

乐队中的每个成员都持有整套乐谱中的一半,两位指挥也分别持有一半乐谱。谱页的顺序由两位指挥事先独自决定。[98]每当乐谱翻页,两位指挥便将一只手的手指举起,以此示意演奏员要演奏五个事件中的哪一个,指挥的手势也调整控制演奏的速度(由他们自由判定速度是稳定还是多变)。理想地说,作品应该在一场音乐会中演出数次,让其动态效果倍增,让作品中那套有限的组成部分变成无限多样的排列。

保持神圣性

一如既往,允许在音乐中进行自由判定(特别是自由判定的速度或弹性速度)重新将个人化的诠释甚至个人表达引入了一个理想领域,而这些正是凯奇(这位终极的阿波罗精神追求者)力图从这一理想领域中排除出去的。如我们所见,这一领域正是理想化的自律艺术作品。在追求审美自律性这件事情上,凯奇最积极的竞争者是莫顿·费尔德曼。他们的手段大有不同。凯奇的方法一丝不苟且要求严格。费尔德曼曾于1940年代跟随斯特凡·沃尔佩(他绝不是凯奇的追随者,但他也是对超现实主义者和抽象表现主义画家们富有同情心的朋友)学习,他尝试着用更加自发式的方法来达到"无目的表演",即完全无动机的姿态。

他最早的作品("姿态")有三种类型:《投射》[*Projections*,1950—1951](五首)、《延展》[*Extensions*,1951—1953](四首)、《交叉》[*Intersections*,1951—1953](四首)。费尔德曼用"投射"表示一种尝试,"不是要'作曲',而是把声音投射到时间之中,使之免于作曲的修辞,这一修辞在此处无地容身。为了不让表演者(即我自己)卷入回忆(关系)之中,也因为声音不再有固有的符号性形态,我引入了与音高相关的不确定性"。[70] 实际上,最早这么做的便是他的作品。

费尔德曼比厄尔·布朗早两三年发展出了一种初步的图形记谱,以避免指定确切的音高。指定确切音高实在太容易陷入一种可预见的

[70] Feldman, "Liner Notes," p. 6.

图 2-13 莫顿·费尔德曼

模式,这种模式反映出社会中人类的条件反射,而非审美对象的自律性。他在方格纸上画出长度不等的方框,以表示大概的高、中、低音区,演奏者可从中自由选择任何音符。演奏者应该以"盲"或是"归零"的方式来进行每个选择,即在选择时不考虑逻辑顺序。大多数音符要弹得很轻柔,通常是"刚好能被听见"(这也是费尔德曼最喜欢用的指示),这样一来,偶尔出现的大声音符才会显得"无缘无故"。作曲家控制了时值,因此控制了总体的外形、音色、织体(在多声部媒介中时)。[99]《投射 I》(1950)为独奏大提琴而作。图 2-14 选自《投射 II》(1951),这首作品为包括 5 件乐器的合奏而作。

在名为《交叉》的系列作品中,演奏者被要求时不时地同步奏出起音,如此这些单独的"线条"便有了交叉,就像画布上交叉的线条一样。在《延展》系列中,作曲家偶尔会使用传统的记谱写出反复的小乐句,这些小乐句可能会持续反复多达 50 次(即延展它们自己),如此产生的便不是叙述性或逻辑性的连续体,而是一种氛围,其中有可能会呈现出难以预料的事件。这些精致的固定音型必须来来回回地出现,不带明显的韵律或原因,就像偶尔爆发的大声音符一样。决不能允许聆听者形

图 2-14　费尔德曼,《投射 II》中的谱页

成期待。的确,费尔德曼曾写道,在听他的音乐时应该"像是你没有在听,而是在看着自然界的某些事物一样",⑦这些事物不因任何原因而存在,它们无视且独立于观察者。

然而,从 1954 年开始,费尔德曼陡然放弃了图形记谱,终止了他这几个不同的姿态系列。原因很简单,也很有深意。在听了足够多自己作品的演出之后,他确信他的方法有一个不可取的副作用。他后来曾说道:"我不仅仅是让声音自由——我也解放了演奏者。"⑦正如凯奇在他之前就已经意识到的(也正如"乱写乐队"的经历所证实的那样),对人的解放只会让他们跟随自己的习惯或是一时的奇想,这又一次剥夺了音乐的自律性。于是,给自由判定加上限定便再次变得必要了,这也意味着再次回归到传统音高的记谱。音乐效果并没有太大的不同;凯奇挖苦般地说道:"费尔德曼使用传统记谱法创作的音乐就是他自己在演奏他的图形记谱音乐。"⑦但如果现在演奏者变成了代理人,仅仅演出作曲家自己给出的权威演绎版本,那么将作曲家的社会地位置于表演者之上这一矛盾现象便有可能卷土重来。

费尔德曼尝试着通过自动写作的程序来避开这一点。在他的《为四架钢琴而作的作品》[*Piece for Four Piano*,1957](例 2-5)中,那一

⑦　转引自 Nyman,*Experimental Music*,p. 45.
⑦　Feldman,"Liner Notes," p. 6.
⑦　转引自 Nyman,*Experimental Music*,p. 45.

例 2-5 费尔德曼,《为四架钢琴而作的作品》

所有钢琴同时奏出第一个声音。每个声音持续的长度由演奏者选择。每拍均为慢速,不一定相等。以最轻的触键起音,力度为轻。装饰音不应弹得太快。声音之间的数字即休止的拍数。

堆事先规定且随意重复的和弦,似乎[100]由键盘上偶然的"按手礼"[laying on of hands]创造出来。四位钢琴家复制作曲家那看似随意的碰触,并以不同(但并不是太不同)的速度、不同(但并不是太不同)的低响度来演奏。在更具重复性的时刻里,音乐制造出微光闪烁的混响般的质感,在独特的事件里,则像是高深莫测的揭示一般。周期性的全体休止让回声得以消散,然后再开始新的一轮。

[101]在费尔德曼职业生涯的这一时期,他创作的作品使用了有时

候被称为"自由节奏记谱"[free-rhythm notation]的方式,但这是用词不当。这些音乐的效果取决于相对一致却又在一定限度内变化的行动,作曲家靠他含糊不清的指示在所有演奏者那里激起了基本类似的反应。有些演奏者与聆听者能够做到让自己处于被动状态,他们通常会觉得其结果令人陶醉;而不能做到的人则会觉得这样的经验令人恼火。"50年代很棒的地方在于,"费尔德曼写道,"在一个短暂的时刻里——就比方说是六个星期——没人理解艺术。那就是这一切发生的原因。"⑭

在后来几年中,费尔德曼要求听众具备越来越多的消极忍耐力。他最后二十年中的音乐使用了完整、传统的记谱,创作了对"自律式"构想的器乐而言,时间尺度空前的作品,最大化了(也因此转化了)几个世纪以来的自律论美学概念。《为菲利普·加斯顿而作》[*For Philip Guston*, 1984]是为一位长笛乐手(兼中音长笛)、一位钢琴乐手(兼钢片琴)和一位打击乐手而作的三重奏,题献给作曲家许多的艺术家朋友之一。这首作品悄然展开,基本上始终如一,却又完全出乎意料,持续了四个半小时。《第二弦乐四重奏》(1983)是费尔德曼最长的作品,持续超过六个小时。乐评家保罗·格里菲斯在听了其中一首作品后,颇为敏锐地评论道:"所有你能说的就是,你在场;当它结束之后,你会说,你曾在场。"那音乐"让你既无法忽略,也无法理解,它介于这两者之间的一个稀薄地带",它有效地忽略了你。⑮

但它绝不是"家具音乐"[furniture music]。这种作品的完整演出必定罕见,它采用了传统的音乐会形式,且完全保留音乐会礼仪。在费尔德曼生前,并没有完整演出《第二弦乐四重奏》的尝试。1999年10月,一支由茱莉亚音乐学院研究生组成的年轻的重奏团"流动四重奏"[Flux Quartet]第一次做了这首作品的无删减演出。纽约新闻界在事先的报道中称这场演出为千载难逢的事件,音乐会的观众也如此认为。

⑭ Morton Feldman, "Give My Regards to Eighth Street," in *Give My Regards to Eighth Street*, p. 101.
⑮ Paul Griffiths, "A Marathon for 3 Players and the Ears," *New York Times*, 6 April 2000, Section E, p. 10.

费尔德曼以此种方式甚至比凯奇更加有力地保住了某种审美体验中的特殊性,这种审美体验来自乐评家瓦尔特·本雅明[Walter Benjamin]口中著名的"机械复制的时代"。⑯ 在这个时代,艺术变得太易获得,实际上失去了它的神秘感(或者如本雅明所说,失去了它的"灵韵")。

格里菲斯注意到,在《为菲利普·加斯顿而作》的一次演出中,静静坐着听完全场的观众不超过 12 个。"或许还有 20 个人留了下来,不断地到处移动。另外几个人来了又走,蹑手蹑脚地进进出出,好似游客之于一场长长的宗教仪式。"⑰ 如此一来,藏在"无目的表演"背后的动机终于昭然若揭。只有靠着极端的措施,对艺术那浪漫主义式的神圣化才能延续至科学的年代。先锋派已经变成了一个保守的派系,或许也是所有派系中最反动保守的一支(若是科内利乌斯·卡迪尤尚且在世,他一定会这样指控)。

⑯ 见 Walter Benjamin, "The Work of Art in the Age of Mechanical Reproduction" (1936), in Benjamin, *Illuminations* (New York: Harcourt Brace Jovanovich, 1968), pp. 217—53.

⑰ Griffiths, "A Marathon."

第三章　顶点
巴比特与冷战序列主义

改弦更张

　　[103]在"整体序列主义"和"不确定性"这两个阶段中，战后先锋派的影响之一便是，他们将战前十二音音乐那更加节制温和的技法放到了更靠近主流音乐风格中心的位置上，这让那些抗拒这种技法的人显得更加保守和无地自容。在1950年代和1960年代里，每个人都尝试了十二音作曲法，有一部分是出于好奇，有一部分则是为了回应一种持续不断的压力。在20世纪中叶，不管对哪种风格感兴趣，或者不管有其他什么艺术上的坚定信仰，实际上每个人都心照不宣地对一种历史主义的意识形态持肯定态度。为了与之保持一致，便产生了这种持续不断的压力。

　　例如，保罗·欣德米特就曾在《音乐创作技法》[*The Craft of Musical Composition*]中猛烈抨击勋伯格，认为其中方法"不自然"，这本战前的教材于1942年出版了英文版。欣德米特断言道：

> 　　大自然绝不会告诉我们，在某段已知时间和音高范围内让某一数量的音相互争斗是可取的。这种随意构思的规则可以被大量地发明出来，如果作曲的风格基于它们，我可以设计出比这全面得多、有趣得多的规则。对于我来说，相比跟随旧式学院派那最严格干瘪的自然音阶体系规则，把自己限制在这种自制的调性系统中更像是一种教条主义。……但是，对这种音乐（它违背自然，且由

流行时尚支配其规则)的兴趣已经明显衰落了。①

在1937年,欣德米特如此断言之时,这是个再普遍不过的观点了。然而到1955年时,甚至连欣德米特都在为大号和钢琴创作的一首奏鸣曲中构思了完全半音化的十二音主题(或音列)。如例3-1所示,到这

例3-1A 保罗·欣德米特,大号奏鸣曲中的十二音主题,草图

例3-1B 保罗·欣德米特,大号奏鸣曲中的十二音主题,草图

例3-1C 保罗·欣德米特,大号奏鸣曲中的十二音主题,草图

例3-1D 保罗·欣德米特,大号奏鸣曲中的十二音主题,草图

例3-1E 保罗·欣德米特,大号奏鸣曲最终采用的开篇主题

① Paul Hindemith, *The Craft of Musical Composition*, trans. Arthur Mendel (New York: Associated Music Publishers, 1942), p.154.

首奏鸣曲创作完成时,欣德米特已经像排除电脑程序故障一样剔除了这个十二音的元素;他最终选择的主题不再与一个音列完全吻合,尽管这个主题的确包括了所有十二个音级中的一些代表。但他对十二音作曲法那稍纵即逝的妥协心态显示出(又或许,是他竭力摆脱这一作曲方法对他的影响,这件事本身能够更加清楚地显示出),并非只有苏联作曲家才会感到顺应法定官方风格的压力。甚至连普朗克,这个看似最不可能使用十二音作曲法的作曲家,也在他为圆号和钢琴所作的《哀歌》[Elégie,1957]中屈服在这种作曲法的脚下。

从 1956 年开始,新任苏联领袖尼基塔·赫鲁晓夫[Nikita Khrushchev]实施了一场"去斯大林化"[de-Stalinization]运动,年轻的苏联作曲家也(悄悄地)写起了十二音音乐。对于他们来说,这是种象征性的不顺从态度;对于普朗克来说,这却类似于走向了相反的方向。(但是,当精英团体开始实践不顺从的态度时,其自身也可以转化为一种迫使人们顺从的形式。)[104]到 1960 年代晚期,十二音音列——或者比较中立地说,12 个不重复的音级的进行——甚至已经在迪米特里·肖斯塔科维奇的作品中崭露头角,他此时已是苏联作曲界的泰斗。他的《第十二四重奏》(1968)的开头(例 3-2)便充分体现了这些十二音元素。它们在明显带有降 D 大调"调性"特征的语境中出现,所以也不会引发对作品的审查。这种姿态变得十分常见,逐渐失去了它的震惊价值。

然而,有几位作曲家更加彻底、更加持续性地转向了十二音技法,这种转向也有其重大的历史意义。其中之一便是美国式"民粹主义"风格最杰出的代表,亚伦·科普兰。[105]对于他来说,采用十二音作曲法不仅仅是种技法上的发展。这也是一次有计划的撤退,从明确的美国风格[Americanism]和民粹主义撤退出来。这两者在紧张的冷战早期皆吊诡地成为政治上的可疑倾向。如第一章中提到的斯特凡·沃尔佩一样,科普兰出人意料地转向精英式的、传说中令人望而生畏的十二音语汇。可以说,这代表科普兰的恐惧进一步加深,同样如第一章所述,这种恐惧已经让他修改了自己《第三交响曲》的结尾,使之更加温和。

例 3-2　迪米特里·肖斯塔科维奇,《第十二四重奏》,Op.133,第一乐章,开始处

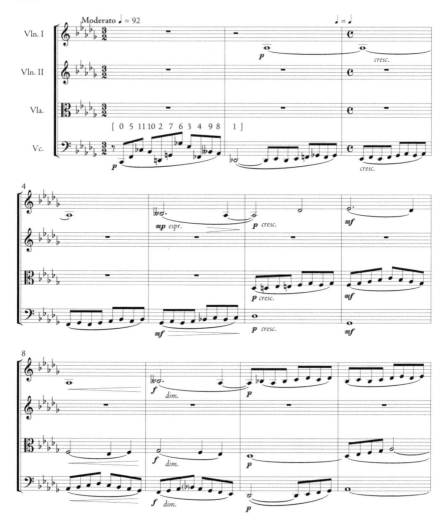

从 1947 年开始,通过众议院非美活动调查委员会[Committee on Un-American Activities of the U. S. House of Representatives],美国政府自己也实施了[106]小小的"日丹诺夫主义"——即让艺术家蒙受政治耻辱的公开听证会(听证会上的音乐家们实际上比苏联同行们更早遭此经历)。第一个音乐界的猎物便是汉斯·艾斯勒。1933 年,他为了活命逃离了德国,从 1942 年起便一直住在美国(主要住在好莱

图 3-1 在被传唤至众议院非美活动调查委员会之后,汉斯·艾斯勒和他的妻子露易丝于 1948 年登机前往维也纳

坞)。他于 1947 年 9 月面见委员会,1948 年 3 月即被驱逐出境,理由是(用委员会首席律师的话来说)他是"音乐领域中共产主义的卡尔·马克思"。② 在呈上针对艾斯勒的证据时,首席律师念了一些作曲家 1935 年访问莫斯科期间苏联媒体对他所作采访的片段。其中一个片段提到了科普兰的群众歌曲《五月一日走上街头》["Into the Street May First"]。另一个片段则提到了"在美国艺术家中有相当多的人转变为左派",他还说道:

> 要说美国音乐界最优秀的人们现在都有着极先进的观念(只有非常少的例外),我认为这不是夸张。他们都是谁呢?他们是亚伦·科普兰、亨利·考埃尔、沃林福德·里格[Wallingford Rieger],杰出的音乐理论家查尔斯·西格[Charles Seeger],最伟大的现代音乐专家尼古拉斯·斯洛尼姆斯基,最后是美国音乐界最

② Robert E. Stripling, 转引自 Nicolas Slonimsky, *Music since* 1900 (4th ed.; New York: Scribners, 1971), p. 1396.

闪亮的星星,伟大的指挥家,利奥波德·斯托科夫斯基。③

用当时的话来说,科普兰的名字被放在了一个非常令人生厌的语境之中。紧接着,1949 年在纽约华尔道夫酒店召开的"世界和平文化与科学大会"[Cultural and Scientific Conference for World Peace]上,科普兰引起了更加负面的公众关注。作为美苏友好全国委员会[National Council of American-Soviet Friendship](一个二战联盟时期遗留下来的组织)的成员,科普兰被拍摄到与刚刚遭受耻辱的肖斯塔科维奇一起(后者此时正奉斯大林之命作为苏联文化大使旅行)。科普兰的照片被印在《生活》杂志上,并配以大标题"傀儡与同路人装点共产主义前线"。

这一尴尬难堪的事件在次年发展到了更加凶险的地步,科普兰的密友、著名剧作家克利福德·奥德茨[Clifford Odets]被传唤至内务委员会作证。1950 年 3 月,科普兰遭到了一个退伍军人组织"美国退伍军人协会"[American Legion]的谴责。6 月,他的名字被一个臭名昭著的出版物《赤色频道:共产主义对广播电视之影响力的报告》[Red Channels: The Reports of Communist Influence in Radio and Television]列入了黑名单。这并没有影响他的收入,因为他的收入不来自娱乐产业。不过他对于《赤色频道》的反应却十分紧张:他在当月即退出美苏友好全国委员会,而在接下来的几年里,他实际上切断了自己与政治组织的所有联系。

[107]1953 年,科普兰遭受的政治压力达到了顶峰。彼时,德怀特·戴维·艾森豪威尔[Dwight David Eisenhower]刚刚当选总统,他曾是二战中获胜盟军的最高指挥官。为庆祝他的总统就职典礼,在华盛顿的一场音乐会上,原本计划由英裔影星沃尔特·皮金[Walter Pidgeon]与国家交响管弦乐团[National Symphony Orchestra]一同演出一首被广为推销的战时爱国主义作品《林肯肖像》[A Lincoln Por-

③ Hans Eisler, in *Evening Moscow* (Vechernyaya Moskva), 27 June 1936, read into the Congressional Record by Robert Stripling on 24 September 1947; Slonimsky, *Music since 1900*, p. 1399.

图 3-2　德怀特·D. 艾森豪威尔总统的就职游行,1953 年 1 月 20 日。亚伦·科普兰的《林肯肖像》原本计划在当晚的纪念音乐会中上演,但后来却从节目安排中被删除。四个月后,科普兰在参议员约瑟夫·麦卡锡的常设调查小组委员会面前作证

trait]。1 月 3 日,一位来自伊利诺伊的国会议员弗雷德·巴斯比[Fred Busbey]在一次众议院的演说中质问这一曲目选择道:

> 有许多可以选择的爱国主义作曲家,他们并不像科普兰一样有一长串问题重重的政治背景。总统当选之后将与共产主义及其他事情作斗争,如果在这样一位总统的就职典礼上演奏科普兰的音乐,那么共和党将遭到整个美国的嘲笑。④

这首作品的演出被取消了。作曲家联盟[League of Composers]——一个推广组织,科普兰曾于 1948 年至 1950 年期间担任其执

④　转引自 Aaron Copland and Vivian Perlis,*Copland since* 1943 (New York: St. Martin's Press,1989),p. 185.

行负责人——给《纽约时报》发了一份电报,抗议这次禁演,《纽约时报》也报道了这次事件。《华盛顿邮报》的乐评人保罗·休姆[Paul Hume]更进一步,在一篇名为《音乐审查制度暴露出的新危险》文章中为科普兰进行了辩护。在给这场"消过毒"的音乐会(最后音乐会中完全没有美国音乐)所写的乐评中,他在文章末尾嘲讽了"这种观念,即如果有国会议员抗议,那就要取消各个出生于美国的作曲家的音乐"。⑤ 美国公民自由联盟[American Civil Liberties Union]向就职委员会发出了一封抗议信,历史学家布鲁斯·卡顿[Bruce Catton]发表了一篇文章,嘲笑这一荒唐的事件是以自由的名义实施的政治审查制度。

　　公众关注从整体上来说偏向科普兰;但这个小小的丑闻引起了参议员约瑟夫·麦卡锡[Senator Joseph McCarthy]对艺术方面问题的关注,他那可怕的常设调查小组委员会[Permanent Subcommittee on Investigations]在揭发和惩罚"有政治背景问题"的美国人这一行动中已经占有主导地位。科普兰的音乐,同时还有一长串其他美国作曲家的作品,遭到了"贬损的"指控。在参议员麦卡锡的敦促下,美国新闻署在宣传中撤下了这些音乐,由美国国务院在海外开设的图书馆也停止出借这些音乐的专辑。最后,科普兰收到一份电报,传唤他于1953年5月25日亲自在麦卡锡参议员的委员会面前作证。

　　[108]实际上他5月26日才现身,延期一天是为了获得法律代理。小组委员会列出了一长串被认为属于"共产前线"的组织,并要求科普兰说明与这些组织的关系。委员会还特别要求他说明自己在1949年参与名噪一时的"华尔道夫会议"的过程,以及他在政治活动过程中结交的其他人的名字。依照法律顾问的建议,科普兰在作证期间十分合作;在需要谨慎处理的"点名"环节,特别是有关"世界和平大会"的参与者时,他准备了一份声明,证明自己在重新阅读了这次事件的新闻报道之后,"我个人并不记得在大会上看到过任何已发表报道中没有提到的人"。即使如此招供只是种策略性的行为,对于不得不进行这样的招供,科普兰仍

⑤ Paul Hume, "Music Censorship Reveals New Peril," *Washington Post*, 25 January 1953; *Copland since* 1943, p. 186.

感到十分愤怒。他藏起了自己的愤怒,却在日记中对此有所吐露:"在一个自由的美国,我有权与任何我喜欢的人公开联系;我有权签署抗议、声明、呼吁信、公开信、请愿书、赞助活动等等,没人有权质疑这些。"⑥

正是在这一压力重重的时期,科普兰转向了十二音作曲法。一方面,他从经历了重重困难才赢得的大批观众那里撤退,这种做法似乎出人意料,让很多人觉得不可理喻。科普兰已经成为一个象征,象征着成功的可能性(又或者,若以不同的方式来看,象征着妥协的可能性)。1948年,他迎合观众爱好的倾向让他对遭受了日丹诺夫打击的苏联作曲家们做出了难以置信的反应(若以不同方式看待此事,甚至可以说这是种冷酷无情的反应)。"他们遭到谴责,"一位记者引用他的话道,"是因为没有意识到,在过去几年里他们音乐听众的数量已经大大增长(你只要路过一家唱片店或是收音机店就能发现这一点),作曲家们再也无法继续只为少数懂行的人创作音乐。"⑦但在1949年的世界和平大会上,他做了一次演讲,名为"冷战对美国艺术家的影响",这或许能让人稍微理解接下来几年里他那看似自相矛盾的行为。他告诉听众:

> 近来,我一直在思考,相比真实的战争,冷战对于艺术来说更加糟糕——它弥漫着恐惧和焦虑的氛围。只有在活力、健康的环境中,艺术家才能以最好的状态来发挥作用。其原因很简单,创作这一行为是种肯定的姿态。一位在战争中为他心中所持目标而战斗的艺术家有他信仰的肯定的事物。如果那位艺术家能够活下来,他便能创造出艺术。但把他扔进一种怀疑、敌意、恐惧的情绪之中,他便什么也创作不出来。而这种情绪正是典型的冷战心态。⑧

当政府需要顺从姿态的时期,艺术作为"肯定的姿态"的地位就会变

⑥ 转引自 *Copland since 1943*, p. 193.
⑦ Copland, interviewed by Mildred Norton in the *Los Angeles Daily News*, 5 April 1948; 转引自 Howard Pollack, *Aaron Copland: The Life and Work of an Uncommon Man* (New York: Henry Holt and Co., 1999), p. 283.
⑧ 转引自 Pollack, *Aaron Copland*, p. 284.

得可疑。在那场针对巴托克"妥协"的荒谬指控中（发起这场指控的是曾受到政治迫害的莱博维茨），这种对于"肯定姿态"的怀疑就是正义的微小内核。对于 T. W. 阿多诺来说，"肯定的"这个词几乎等同于"法西斯主义"。冷战的紧张气氛让这一观点被用到美国艺术家身上。这些艺术家从未想到，自己的政府有可能采取类似的态度，他们更想不到，[109]除了给他们机会用自己的创作赚钱之外，政府还会尝试着控制或影响他们的作品。

正如美国人所说，当政治阵营发生改变时，就连《林肯肖像》这样有确定政治倾向的作品，都很容易变成政治足球被踢来踢去，即便其政治倾向似乎与爱国主义或与对自己的国家及其最伟大总统的认同一样无可争议。在战时，科普兰宣告效忠的国家曾与苏联结盟（正如艾森豪威尔将军自己在诺曼底登陆日所说的"我们骁勇的俄罗斯盟友"）。这个太容易被遗忘的事实回过头来玷污了许多美国艺术家诚挚的爱国主义。而且，随着历史被冷战重写，这一事实还让他们的爱国主义作品在政治上变得暧昧模糊起来。回头看看，至少若科普兰没有创作带有如此明显爱国主义或国家主题的作品，他的音乐便不会被选中在就职音乐会上演出，他也就能免遭被审查的可怕遭遇和可能由此引起的压抑。这真是个折磨人的两难境地。

"纯艺术"的象牙塔无法为苏联艺术家们提供充分的安全保障，但它对于美国艺术家们来说却可以被视作避难所。后者习惯于官方对艺术家们，特别是对那些涉及"高雅文化"的艺术家们"自由放任"[laissez-faire]（或者在英语中被称为"善意忽视"）的态度，却不习惯集权政府回报给合作式服务的积极支持与推广。科普兰于 1950 年 3 月（也正是"美国退伍军人协会"盯上他的同一个月）开始起草他的第一部十二音作品《钢琴四重奏》，这一日期上的巧合不禁让人想到，作曲家或许已开始在数字的"普适"（且政治上安全的）真理中寻求庇护，而不是在国家或大众方式的"特定"（且有政治风险的）现实中。

"主流"十二音技法

《钢琴四重奏》的第一乐章很好地展示了科普兰"主流"或是"中

立"的十二音作曲法。这一音列(例3-3)被用作传统意义上的主题,这意味着它将会按照标准的主题加工方法以及特定的序列程序进行变形。构建这一音列的原则是"互补全音阶"[whole-tone complementation],即在音列中使用两个刚好互相错开的全音阶。全音阶的音响从上个世纪之交以来就已常见于音乐之中,在主题之中,听起来最明显的便是这些全音阶片段,也正是这些全音阶片段让主题令人难忘。

例3-3A　亚伦·科普兰,《钢琴四重奏》,十二音主题的发展:互补全音阶

例3-3B　亚伦·科普兰,《钢琴四重奏》,十二音主题的发展:第一乐章的第一主题

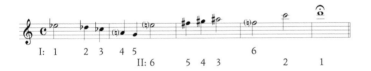

例3-3C　亚伦·科普兰,《钢琴四重奏》,十二音主题的发展:第一主题第一次出现

例3-3D　亚伦·科普兰,《钢琴四重奏》,十二音主题的发展:第二主题(例3-3C中音高内容的移位与逆行)

例3-3E　亚伦·科普兰，《钢琴四重奏》，十二音主题的发展：第二乐章的开头(小提琴)

例3-3F　亚伦·科普兰，《钢琴四重奏》，十二音主题的发展：第三乐章，第103—105小节的中提琴与大提琴

[110]这一主题的结构已经从微观上展现出了这首四重奏中主要的结构生成步骤：对模式的打破并最终补足。最开始的下行全音阶一直进行到6个音级中的第5个，然后被另一个全音阶打断，上行4个音级。接下来，第1个全音阶中被落下的音高[111]插入第2个全音阶，创造出一种音程式的、适合用于自然音阶终止式的音程进行(纯四度后面紧跟纯五度)。在音乐中，那种传统的终止式音响当然会被充分利用。但这也提出了一个问题：在十二音音列中做出的这种特别精巧的安排，其实只需使用简单得多的方式，以科普兰通常的作曲技法便可获得，这么大费周章是为什么呢？这个问题确认了一种印象，即，科普兰使用序列技法更多是因为这一技法所带来的"纯抽象的"(因此在政治上也是中立的、无可挑剔的)音乐语境，而非它所带来的"纯音乐的"可能性。

在主题中，互补全音阶闯入并打断第1个全音阶，这一模式也投射在了第一乐章的宏观结构上——每次主题出现时(除了最后一次)，都藏起了音列中的最后一个音。例3-3B中所示为最末尾钢琴上的完整主题。例3-3C中是开始部分的小提琴，此例的主题就像其余每次主题出现时一样，在本该是最后一个音的地方，却重复出现

了第 1 个音,似乎主题基于一个十一音的音列。正是这个十一音版本的主题,被作曲家以"正统的"十二音手法写出其逆行(但又以同样"正统的"调性手法向下移位四度,即移位至"属音"),以作为第二主题(例 3-3D)。

例 3-3 中的其余几个例子来自第二和第三乐章,以展示作曲家如何从最初的音列中(或者至少是从它的互补全音阶这一概念中)得出整个四重奏的主题材料。第二乐章的主要主题(例 3-3E)是另一个十一音旋律,它近似于例 3-3C 的倒影逆行。在这个主题的开头(而不是结尾)多出了一个音。被藏起来的音(即娜迪亚·布朗热[Nadia Boulanger]的弟子们口中的"隐藏音高"[*note câchée*],这已是她的陈年想法了)直到第 19 小节之前都并未现身。例 3-3F 来自第三乐章的尾声,此例中给出的概要展示了两个全音阶如何在内声部进行互补,并为作品宁静安详的结尾提供了和声上的收束。

回到第一乐章,钢琴部分的中间(例 3-4A)以及弦乐部分的末尾(例 3-4B)展示出科普兰是如何从音列主题的全音阶和自然音阶部分中分别提炼出和声,并用二者之间的对比、根据传统的"张-驰"概念来调控整体的和声。因此和声关系支配着这一乐章结构中的紧迫感,就像和声关系在"调性"音乐中带来的音乐结构上的紧迫感一样。正是这样的事激怒了"左派"(即达姆施塔特),让他们认为这代表着向传统、向非专业听众"妥协"。这说明,即便科普兰求助于序列作曲程序,他仍将自己视为生活在社会网络里并参与其中的作曲家。

但《钢琴四重奏》仅仅只是科普兰序列主义旅程的开头。在他创作生涯余下的大概 25 年中(尽管他活到了 1990 年,但他在 70 年代早期就已停止创作),他保留了两种作曲方法,[112]自然音阶式的,以及十二音式的。他说这两种方法是他的"流行"风格和"困难"风格;偶尔他会将它们称作"公众"方法与"私人"方法。但他在 1950 年代及其后创作的最大型、最具公众倾向的作品,也就是那类他最初在其中发展了"美国风格"音乐语汇的作品,却越来越多地依赖于"困难"风格。这些作品的音乐内容明显偏抽象,甚至偏"形式主义"。除了《第三交响曲》之外,科普兰最长且在此意义上来说最具野心的器乐作品便是由十二

例 3-4A 亚伦·科普兰，《钢琴四重奏》，第一乐章，第 55—61 小节

音技法写成的《钢琴幻想曲》[*Piano Fantasy*，1957]。这首作品只有一个紧密交织的单乐章，持续长达半小时，对听众的注意力相当有要求。这首作品的开头（例 3-5）很显然支持了科普兰那稍有防御性的观点："十二音主义不过是一种视角……它是一种方法，不是一种风格；因此它不解决音乐表达性的问题。"⑨音乐中出现了大跨度的音程跳动

⑨ Aaron Copland, "Fantasy for Piano," *New York Times*, 20 October 1957；转引自 Pollack, *Aaron Copland*, p. 446.

例3-4B 亚伦·科普兰,《钢琴四重奏》,第一乐章,第98小节至结尾

[113]和开放和弦排列,对于熟悉作曲家"美国风格"作品的人来说,可以从这音乐中察觉到"科普兰风"。但是,这种曾经在某种程度上带有主题内容功能的风格,现在完全变成了"自律性的"风格。

到目前为止,科普兰晚期创作生涯中最彻底、最根本的"公众"作品是一首由纽约爱乐委约的管弦乐作品,为一场1962年的庆典音乐会而创作,由伦纳德·伯恩斯坦指挥。这场音乐会是为了庆祝纽约爱乐搬迁至纽约城市爱乐大厅(现为艾弗里·费舍尔[Avery Fisher]大厅),❶这里也是庞大的综合性演出空间林肯表演艺术中心[Lincoln Center

❶ [译注]艾弗里·费舍尔大厅已于2015年更名为戴维·格芬[David Geffen]大厅。

例 3-5　亚伦·科普兰,《钢琴幻想曲》,第 1—22 小节

图 3-3　爱乐大厅（后来的艾弗里·费舍尔大厅，林肯中心，纽约，于 1961 年落成）

for the Performing Arts]最先完工的建筑。参加这场音乐会的有一大串公众人物，首要的便是美国第一夫人杰奎琳·肯尼迪，音乐会进行了电视直播，并为全国数以百万计的听众进行了广播。

有幸接到这样一份委约，不仅证明了科普兰作为创作者无可争辩

的名望,也同样认可了他与美国公众之间特别的关系。或许毋庸多言,在"严肃"作曲家中,科普兰实际上有着独一无二的地位。[115]因为他创作于 1930 年代和 1940 年代的那些美国风格作品,他的名字家喻户晓;然而他为自己职业生涯中最具公众性的时刻创作的作品却是特别严格的抽象作品。它的标题《内涵》[*Connotations*]暗示着它紧凑的动机"论证"(即它在形式上的程序)等同于它的内容;在广播作品之前的介绍说明中,科普兰强调道,整个二十分钟的作品都衍生自此作品开篇处"三个刺耳的和弦"(例 3-6A),每个和弦都包括核心十二音音列中的 4 个音符。结尾是一连串尖锐刺耳的"聚集",即十二音和弦。听众即使不对它们表现出明显的厌恶,也会觉得它们十分费解(例 3-6B)。对作品的即时反馈令人尴尬:"近乎于沉默的困惑,"⑩科普兰这样回忆道。

例 3-6A 亚伦·科普兰,《内涵》,开头处("三个刺耳的和弦"和紧随其后的结果)

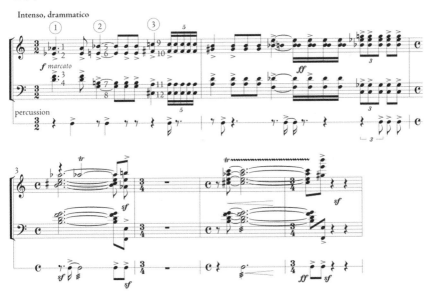

⑩ *Copland since* 1943,p. 339.

例 3-6B　亚伦·科普兰,《内涵》,结尾处

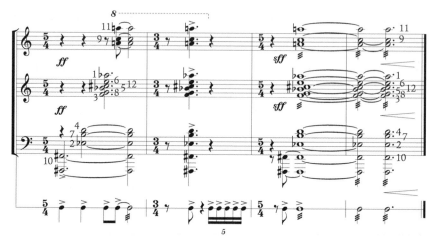

[116]科普兰以戏剧性的方式牺牲了自己来之不易、可谓独一无二的公众吸引力,只是为了看似"疏离的"现代主义姿态(至少在这场熠熠生辉的公众庆典音乐会中如此)。这似乎也能证明,十二音音乐大获全胜是一个不可避免、不可抵抗的历史过程所带来的结果。科普兰自己曾对伯恩斯坦提到过自己的风格转变,他谦虚地说道,他"需要更多的和弦"⑪——这暗示着,即便不管自负评论者们几十年来口中宣称的"调性的枯竭",至少作曲家自己的技法或风格资源亟待更新。

我们没理由期待一位作曲家会越过自己有意识的音乐喜好,去为他自己的音乐创作寻找资源。但由此得出的推论,即这样的喜好只会是自发的("发自内心的"),这便会与事实(至少是这个例子中的事实)有所矛盾——科普兰用来寻找新和弦的音乐语汇并不专属于他,而是一种新出现的"时代风格"。在林肯中心的听众中,有位持负面看法的评论者指控科普兰,认为他已经"屈服于归顺的姿态"。⑫ 这种说法如此直言不讳,充满了敌意。但我们也可以从科普兰自己颇具洞察力的一番话中看到这件事不那么惹人反感的一面。

⑪ Leonard Bernstein, "Aaron Copland: An Intimate Sketch," *High Fidelity*, November 1970; 转引自 Pollack, *Aaron Copland*, p. 448.

⑫ Paul Henry Lang, 转引自 Pollack, *Aaron Copland*, p. 501.

这番话来自科普兰在哈佛大学开设的一门讲授型课程。1952年,科普兰任哈佛大学的"诗歌讲席"[chair of poetry]教授,斯特拉文斯基也曾于1939年以这一讲席开设了专题讨论课。科普兰课程的名字叫做"近来欧洲音乐的传统与创新"。或许这一标题有意尝试着将注意力从他自己当下的创作考量或是从其他美国作曲家当下的创作考量那里转移开。但课程的内容却与这些考量息息相关。"十二音作曲家,"科普兰宣称(他并未透露自己近来也已成为十二音作曲家),"不再为了自我满足而写作音乐;不管他喜欢与否,他写作这种音乐,是为了反对一个声势浩大的对手。"⑬科普兰所想到的对手,当然就是共产主义(或者说是日丹诺夫主义),许多曾经支持苏联的人们现在都视之为致命威胁。但是,即便与斯大林式的艺术中那被强制管控的政治内容相比,当作曲家遭遇以反体制为名进行的艺术控制时,十二音音乐在形式上全然的纯粹性,仍是具有相当吸引力的避难所。"新和弦"可以有许多的来源。但那时似乎只有十二音音乐能如此可靠地保障艺术家,让他躲进自己的艺术方法体系之中以寻求特殊的庇护感。

大奖

或者,就像伊戈尔·斯特拉文斯基对一位巴黎记者所说的一番话(这番话是为了回答直至1952年时所有采访者都必然会提及的问题):"十二音体系?就个人来说,我有七个音就够了。但是,在那些自有一套体系的人当中,我唯一敬重的就是十二音作曲家们。不管十二音音乐有可能是其他什么东西,它肯定是纯音乐。"⑭

像科普兰一样,斯特拉文斯基略过了最有新闻卖点的部分:他自己已经开始挪用这个他曾长期反对的作曲体系(或者就像有人发牢骚般说道的,这个体系占用了他)。在世的最著名的作曲家"转向"序列主义事业,或者说对其"投降",这是个巨大的推动力,不仅对序列[117]音乐

⑬ Aaron Copland, *Music and the Imagination: The Charles Eliot Norton Lectures 1951—1952* (Cambridge: Harvard University Press, 1952), p. 75.

⑭ "Rencontre avec Stravinsky," *Preuves* II, no. 16 (1952): 37.

的声望来说如此，对支撑着序列音乐复兴的整个历史决定论观点来说也是如此。到斯特拉文斯基1971年去世之前为止，历史决定论的信条在那些历史被书写下来的地方实际上都是不容置疑的。而且，斯特拉文斯基走向十二音方法的过程显然是平缓渐进的，且从技法观点来讲是整齐有序的。这一过程被视作仿佛是历史进程的微观模型，也因此成为了晚近音乐历史中最常被重述的故事之一。

在1947年12月到1951年4月之间，斯特拉文斯基写了到那时为止职业生涯中篇幅最长的作品：一部叫做《浪子的历程》[The Rake's Progress]的三幕歌剧。这部歌剧以英国艺术家威廉·贺加斯[William Hogarth, 1687—1764]的一套油画（后来被制成版画）为灵感，画作中描绘了一个年轻浪荡子在道德和物质上的堕落。以贺加斯画中的场景为基础，英国诗人W. H. 奥登[W. H. Auden, 1907—1973]与作曲家一起定下了歌剧的情节，奥登再与一位更年轻的诗人切斯特·卡尔曼[Chester Kallman, 1921—1975]合作，将其写成了歌剧脚本。歌剧脚本有关自由选择及其后果，对二战后的存在主义来说，它是个非常适时的入门读本。为了配合歌剧中18世纪的故事背景，脚本最终被写成了优雅讲究的"时代"风格。

这出戏剧既有其时代背景，也有对现代的暗喻，两者皆有着相似的反讽性内容，斯特拉文斯基力求以音乐表达出这种反讽。他写出了表面上最直白的"新古典主义"乐谱，充满了以羽管键琴伴奏的宣叙调、分节歌、返始咏叹调以及具有高度形式感的重唱，包括歌剧末尾的道德说教五重唱（以引出从整个剧情中得到的显而易见的教训），这明显是参照了莫扎特《唐璜》末尾的六重唱。尽管其歌词是英语，这部歌剧却首演于1951年9月11日一个世界性的音乐节，地点则是18世纪建成的著名威尼斯凤凰歌剧院[Teatro La Fenice]。

如今，《浪子》已经是非常受人喜爱的经典歌剧，但最初人们对它的接受却充满了疑问。观看了首演的上流社会观众对它报以热烈的回应。然而，在音乐家中间，它却被贬称为轻浮时髦的杂锦拼贴。这也不奇怪：它那顽皮又漂亮、风格上充满怀旧之情的音乐，粗腔横调地夹杂着（如第一章所述）当时支配整个欧洲的幽暗"零点"情绪。它有着过于

自觉的风格性,如今这无疑可以被理解为对艺术危机的自觉,这似乎与达姆施塔特先锋派的作品一样,是对那未知时代的回应。但在那时,似乎这部作品的作曲家正满心欢喜地脱离于当代艺术需求之外。斯特拉文斯基生平第一次发现他自己被年轻一代的欧洲音乐家们所排斥。这种排斥给他的自尊造成了创伤性的后果。

多亏了罗伯特·克拉夫特[Robert Craft](出生于1923年),我们才能得知《浪子》首演给斯特拉文斯基带来的这种后果。克拉夫特是位颇有抱负的指挥家,他认识了斯特拉文斯基,并在后者刚开始创作这部歌剧的时候留下了很好的印象。实际上,二人在1948年3月的第一次会面,正是奥登将第一幕的完整脚本寄给斯特拉文斯基的那一天。斯特拉文斯基在加利福尼亚的家中雇用了克拉夫特,让他整个夏天协助自己的工作。克拉夫特的工作之一便是为斯特拉文斯基的手稿编目,这些手稿之前被妥善保管在欧洲,彼时刚被送达加利福尼亚。他的另一项工作是为斯特拉文斯基大声朗读《浪子》的脚本,以便这位将英语作为[118]第四语言的作曲家可以听到脚本中语言的地道发音。(克拉夫特起先很是不安,因为作曲家只要发现便于展示音乐的地方,就会毫不犹豫地配上"错误"⑮的音乐。)这位年轻的助手再也没有离开,他一直留在斯特拉文斯基的家中,直至作曲家于大约23年之后去世。

克拉夫特让斯特拉文斯基在许多方面觉得自己必不可少。他在音乐会巡演的过程中分担指挥任务,并在录音之前排练管弦乐队。斯特拉文斯基出版的五卷回忆录均为谈话形式,克拉夫特便是回忆录中与作曲家对谈的人。然而,他为斯特拉文斯基做的最重要的事,则是为这位七十岁高龄的作曲家提供了一个渠道,让他能走近那些他曾经忽略甚至藐视的新的音乐观念和写作方式,让他得以扛过《浪子》之后的创作危机。当斯特拉文斯基突然觉得自己应该迎头赶上的时候,克拉夫特已经准备好怂恿他了。克拉夫特了解第二维也纳乐派的无调性作品,他在斯特拉文斯基面前排练并指挥这些作品,并为他的雇主获取乐

⑮ 罗伯特·克拉夫特写给 Sylvia Marlowe 的信,1949年10月4日(承蒙 Kenneth Cooper 提供)。

谱甚至教材以便学习。他所做的这些事，让斯特拉文斯基得以在接下来的十六年里作为作曲家继续其职业生涯。

尽管斯特拉文斯基掌握序列技法的过程循序渐进且明显有迹可循，但这个过程实际上（因为这一转变在他的职业生涯中发生得如此之晚）相当特殊。事实上，他在成为十二音作曲家之前就先成为了序列作曲家；的确，他的例子让人们可以在这两种作曲家之间做出非常有用的区分。他的第一首序列主义作品是为男高音和5件伴奏乐器所作的"利切卡尔"[ricercar]，名叫"明天将是我跳舞的日子"["Tomorrow Shall Be My Dancing Day"]。它是《康塔塔》[Cantata]中的分曲，《康塔塔》的英语歌词由15、16世纪匿名作者所作。这也是在《浪子的历程》之后，斯特拉文斯基在1951—1952年紧接着创作的下一部作品。

按照创作顺序，《康塔塔》中首先创作完成的是一首利切卡尔"少女们来了"["The Maidens Came"]，为次女高与同样的伴奏组合而作。这首分曲完成于《浪子》首演之前的1951年7月；其余分曲则是在《浪子》首演之后写成的。这首康塔塔的其他部分将会使用序列技法，这一点在"少女们来了"中看不到任何预兆（除非这个古怪的事情也可算作是预兆——阿诺德·勋伯格，这位与斯特拉文斯基一样住在洛杉矶，但斯特拉文斯基从未拜访过的邻居，在《康塔塔》的创作过程中碰巧去世了）。但到创作"明天将是我跳舞的日子"时，斯特拉文斯基对自己昔日敌手倡导的作曲"方法"已是相当着迷——尽管在这次"处女航"中，他满足于在"七声音阶"或自然音阶的上下文中使用这种技法（想想他对巴黎记者所说的那番机智妙语）。

斯特拉文斯基似乎随意从"少女们来了"中挑选了一个小小的降A小调乐句，通过把低音谱号直接换成高音谱号将其移至C大调，又为了增加风味随意加入了一个微小的半音变化，最后便得出了一个十一音的"音列"，如例3-7A所示。以它的内容来说，它还远不是十二音音列，因为它只含有8个不同的音高，8个音高中的2个（C和E）相继重复，给出了明显的"调性"中心。但斯特拉文斯基却用了相当严格的"序列"技法来处理这一"音列"。在新的利切卡尔中，他将这一音列中的音程关系顺序留用作为预设的元素，新的利切卡尔中实际上含有一

系列卡农,卡农中对十一音主题的处理方式,与勋伯格处理十二音音列的方式相同:原型、逆行、倒影、倒影逆行。

[119]例 3-7B 中展示的是斯特拉文斯基匆匆记下的一张表,用来引导他自己创作利切卡尔,在表中他用自己特有的术语指定了"经典的"序列操作。主题后面紧跟的是它的"cancricans",即逆行;下方是"riverse",即倒影;然后是倒影的"cancricans",即倒影逆行。这张表最值得注意的地方是作曲家为倒影选择的音高水平,即向下移位三度并再现了原主题逆行顺序的开始音高,这样便保证了让整个复合体留在"C 调中",并在此处制造出"最后的终止式"。

例 3-7A 伊戈尔·斯特拉文斯基,《康塔塔》,利切卡尔 II("明天将是我跳舞的日子"),主题派生

歌词大意:所以我们现在不再歌唱……
明天将会是……

例 3-7B 伊戈尔·斯特拉文斯基《康塔塔》中的序列置换表格,利切卡尔 II

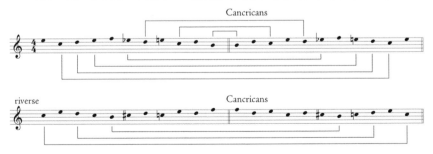

移位的原因可见例 3-7C。该谱例是《康塔塔》1952 年秋天首演时,斯特拉文斯基印在分发的节目介绍上的。谱例中是男高音声部(或

是斯特拉文斯基口中的"定旋律")的开始部分,包含了诗的前3行。通过接合处互相重叠的音,4个"序列置换"被结合为一体,成了一个单独的C大调旋律。斯特拉文斯基自己在乐谱上方画出括号,用以说明4个序列置换。更让人吃惊的是,出版的乐谱中也带有类似的括号,以提醒读者贯穿全曲的序列操作。

例3-7C 伊戈尔·斯特拉文斯基,《康塔塔》,利切卡尔II,男高音声部的开始部分

歌词大意:明天将是我跳舞的日子,愿我真爱有此机会,去看我的传奇戏剧。

例3-8是利切卡尔中的第4个卡农,这里保留了乐谱上方的括号,还加上了标签以帮助读者根据标准的术语辨认出"音列形式":P即原型,R即逆行,I即倒影,RI即倒影逆行。下方的标注则指示移位的半音数,它们总是以半音"上行":1即向上一个半音,11即向上一个大七度(11个半音)或是向下一个半音,[12O]以此类推。斯特拉文斯基设法掌握了一种先进的作曲技法,虽然时间很晚,但这显然让他松了一口气。从他在乐谱中自豪地给出音乐分析就能看出他的如释重负。他1952年的节目介绍也完全专注于从技法上描述音乐是如何创作的。以下是一个例子,描述例3-8中的音乐:

在第4个卡农里,第一双簧管跟随第二双簧管,两者之间相差1个二度音程,同时人声将定旋律以其倒影形式向下移位小三度至A音。在最后3小节,刚才一直以一个新节奏型进行伴奏的大提琴此时演奏出F调上定旋律的原始形式,同时人声与第一双簧管在A音上演奏原始形式。第5个卡农与第1个相同。第6个

例 3-8 伊戈尔·斯特拉文斯基,《康塔塔》,利切卡尔 II,第 4 个卡农

歌词大意:犹太人给我裁剪华服,与我有了巨大分歧,因为他们爱黑暗更甚于光明,邀请我真爱与我共舞。

的开头由人声唱出定旋律的原始形式……⑯

以这样的方式仅仅根据作品的技法步骤来进行描述,这又再次让人想起斯特拉文斯基对巴黎记者所说的话("不管十二音音乐有可能是其他什么东西,它肯定是纯音乐")。

但是,将斯特拉文斯基《康塔塔》的第2首利切卡尔描述为(或是设想为)"纯音乐",这真的恰当吗? 这首作品有歌词,且歌词诗意地叙述了基督的一生(但斯特拉文斯基在他的节目介绍中对此只字未提),这一事实能够被看成与作品的美学考量毫无关系吗? 然而更让人不舒服的是,这"第4个"卡农(见排练号18)所配的歌词反映出对犹太人古老的诽谤,而作曲家在纳粹大屠杀的七年之后选择了这些歌词来进行配乐,这一事实也同样被视为在美学上毫不相干吗(这也暗示着,如果对这种行为或是对由此行为产生的作品发怒,那对纯艺术[fine art]来说,便是凡夫俗子的反应——或者更糟糕,是种日丹诺夫式的反应)?

再进一步,对音乐纯粹性的追求(按斯特拉文斯基的话来说)驱使他求助于序列主义方法;所有以上那些令人不适的问题似乎都指向道德上的逃避。追求与逃避,这两者之间有没有相互关系? 我们要如何定义或评价这种关系呢? 要如何将这种关系与促使欧洲年轻作曲家们采用序列技法的政治、社会、道德议题(如第一章所述)相比较呢? 斯特拉文斯基是否也在实践着某种有意而为之的健忘症呢? 科普兰呢? 在何种情况下艺术家们有权(或应该有权)撇开生活中的残酷事实,仅仅致力于"音乐材料固有的倾向"? 他们总是负有(或应该负有)社会责任吗?

通往新/旧音乐的路径

[121]这些问题总是令人不安,它们在战后显得特别尖锐——在美国尤其如此,在这里纯粹的音乐技法研究与发展得到了制度化的支持,

⑯ 转载于 Eric Walter White, *Stravinsky: The Composer and His World* (Berkeley and Los Angeles: University of California Press, 1966), p. 431.

并达到惊人的、在欧洲从未被企及的顶峰。斯特拉文斯基身处美国，这很可能也以他意识不到的方式影响了他对序列主义的追求，决定了这一追求缓慢、循序渐进且带几分学术性的发展（与达姆施塔特学派彻底的革命姿态截然不同，这让人想起斯特拉文斯基自己早年的极繁主义时期）。

在决定使用标准的非重复十二音音级之前的一段时间里，斯特拉文斯基继续使用着不同长度和内容的"音列"。《康塔塔》之后的下一部作品是为3件木管乐器、3件弦乐器和钢琴而作的七重奏。作品的第二乐章是一首帕萨卡利亚，斯特拉文斯基以一个16个音符的固定低音为基础，在其上建造了[122]一个错综复杂的卡农结构，就像"明天将是我跳舞的日子"中一样，充满了倒影、逆行、倒影逆行。最后一个乐章题为"吉格"（但实际上是首多重赋格），很明显模仿了勋伯格《组曲》作品29（1926）中的吉格，因为斯特拉文斯基使用了与之几乎相同的七重奏配器。（斯特拉文斯基创作这首作品期间，克拉夫特在加州大学洛杉矶分校准备演出勋伯格的《组曲》，斯特拉文斯基出席了所有的排练。）在这首对位式的杰作中，斯特拉文斯基（令人误会地）在乐谱里写道，每件乐器都有自己的"音列"，意思是，每件乐器都有一个包括8个音的"无序音集"[unordered collection]，即从帕萨卡利亚的固定低音中提取而来的音阶，其中每一个都在它自己的移位上。

《威廉·莎士比亚歌曲三首》[*Three Songs from William Shakespeare*, 1953]中的第一首"听乐声声"（第8首十四行诗）["Musicke to heare" (Sonnet VIII)]将序列技法用在了只有4个音的"音列"上；《纪念迪伦·托马斯》[*In Memoriam Dylan Thomas*, 1954]用了只有5个音的音列。接下来斯特拉文斯基创作了两部大型作品——《圣马可颂歌》[*Canticum Sacrum*, 1955]是一部向圣马可致敬的康塔塔，为威尼斯圣马可大教堂的演出而创作；《竞赛》[*Agon*, 1957]是"为12位舞者而作的芭蕾"，由纽约城市芭蕾舞团[New York City Ballet]委托编舞家乔治·巴兰钦[George Balanchine]创作。作曲家在这两部作品中最早使用了常见的十二音音列。但在两部作品中，十二音的部分均含有短小的、个别的、自成体系的插入段，这些插入段是有调性中心的、非

序列的成分。

最后是《特雷尼》[Threni，1958]，一部35分钟的清唱剧，其歌词来自《圣经》中的《耶利米哀歌》[Lamentation of Jeremiah]。斯特拉文斯基制造出了一个既使用序列技法又是无调性的作品，这首作品从头至尾均使用了标准的十二音音列。为了准备创作这首作品，斯特拉文斯基做完了[123]《对位法研究》[Studies in Counterpoint]中的习题。这本十二音作曲法教材（第一本英语的此类教材）出版于1940年，其作者是刚刚移民的恩斯特·克热内克，彼时他正在瓦萨学院[Vassar College]教授作曲。克热内克1942年就已经完成了《哀歌》中诗篇的配乐，并于1957年出版。斯特拉文斯基也研究了这一作品，他着迷于这部作品中精妙娴熟的序列操作技法，并将其挪为己用，他也会将其改造为非常具有自己个人特色的技法。

这一技法受到韦伯恩对称音列结构的启发，而克热内克是最早分析这种音列结构的人之一。克热内克将其称之为技法性"轮转"[rotation]。更精确一点来说，这是一种循环置换的步骤，从某个音列包含的音或是音列中某一部分包含的音依次开始，将前一个起始音移到末尾，以此来改变音列或音列中这一部分的音程关系。克热内克依照韦伯恩的方式为对称构思再多加上了一个维度，他把这一技法用在了一个音列中互补的两半（或两个六音集合[hexachord]）上，以使两个六音集合以对称的方式相联系。

克热内克在他为《哀歌》所写的配乐中用了独特的音阶式音列，其中第2个六音集合的音程序列是第1个六音集合音程序列的逆行倒影。例3-9展示的是克热内克将"轮转"技法运用在《哀歌》的音列里。循环置换的步骤在每个例子中都伴有一次移位，以分别保持两个六音集合的起始音始终相同。如此一来，这些六音集合就成了克热内克口中的"调式音阶"，就像是把克热内克的轮转方法用到某个大调或小调音阶上，由此得出已知主音上建立起来的一系列自然音阶调式或八度音类[octave species]（多利亚、弗里几亚、利底亚，等等）。[124]他之所以会在创作一部现代复调宗教合唱时想出这个主意，很明显是因为他的"十二音调式系统"与中世纪音乐理论的调式

系统之间有着显而易见的联系。

例 3-9　恩斯特·克热内克,《耶利米哀歌》[Lamentatio Jeremiae prophetae]中的"轮转"(循环置换与移位)

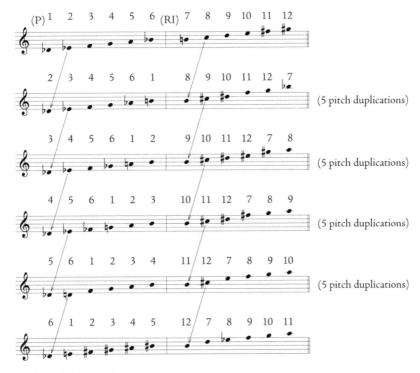

例中文字(由上至下):
(5 个音高复制)　(5 个音高复制)　(5 个音高复制)　(5 个音高复制)

但在移位的过程中,克热内克的调式系统严格来讲便不再是"十二音技法"。它在六音集合之间使用了重复的音高,因此这些六音集合的总和不一定会用尽所有 12 个音级。正如本书第一章引用过的文章中克热内克写道,"这种操作的目的并非让序列式的设计更加严格,而是使其放松,即一方面通过各种六音模式让音乐维持其参照十二音序列技法的框架,另一方面又不用总是使用完整的十二音音列"。⑰ 的确,

⑰　Ernst Krenek, "Extents and Limits of Serial Technique," in *Problems of Modern Music*, ed. Lang (New York: Norton), p. 75.

这种技法"放松"了序列设计，且远超克热内克所承认的程度，因为它围绕着一对恒定的音高（在这个例子里是降 D 和 B）产生了一系列音程的变化排列，这一对音高在某种意义上来说已经达到了调性中心的水平。保持"参照十二音序列技法的框架"这种温和的说法最小化了这一矛盾，克热内克实际上（也许是不经意地？）再次将调性的（或者说得更中性一点，"中心性的"）关系纳入了所谓的序列主义领域。

最终，克热内克也许将他轮转技法的这一特点看成了实验中的瑕疵，又或许他认为这种方法只适合用来创作当代的帕莱斯特里那式的音乐。无论如何，在之后的任何作品中，他都没有再用过这种方法。但它刚好为斯特拉文斯基提供了正在寻找的东西——这一策略让斯特拉文斯基得以从十二音技法中伪造出一种他熟悉的原料，这种原料正适合于他长期以来的创作偏好。我们已经看到，科普兰也采用了类似的方法：对于这两位作曲家来说，大费周章找到一条新的蜿蜒路径回到他们习惯的领域，这么做是值得的。因为出于各自不同的原因，他们都觉得自己需要"参照十二音序列技法的框架"来进行操作，或是被他人视为以此框架进行操作。为钢琴与乐队而作的《乐章》[*Movements*，1956—1960]是《特雷尼》的下一部作品。从《乐章》开始，斯特拉文斯基在克热内克开辟的技法中添上了新的一笔。他开始从六音集合阵列中连续的每一竖栏里抽取出音高，然后把这些成组的音高（他将其称为"纵合"[verticals]）当成和弦来使用。斯特拉文斯基曾写出这种方法的一个示例（见图 3‑4），以说明他为乐队而作的《变奏曲》[*Variations*，1964]中倒影音列的第 1 个六音集合。与示例一起给出的，还有他用他那生造的英语所写的另类的文字解释：

此乐谱中可以看到一些强调的八度、五度和叠奏的[doubled]音程，它们不应该与此作品的序列的（而非和声的）基础相矛盾；它的源头不是由不同声部组成的水平的对位[contrapunctical]，而是一个垂直的同步[simultaneous]（原文如此）发声的几个音符，这

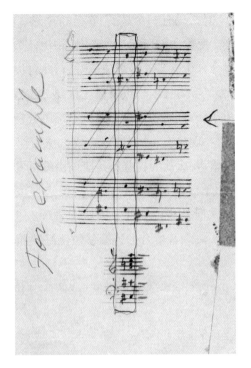

图 3-4 斯特拉文斯基对他
"纵合"技法的分析示例

些音符属于某些一同演奏的形式。⑱

尽管 A 和升 C 上有八度叠奏[doublings]，换句话说，以下展示的和弦并不是带有双重变化三音[double-inflected third]的传统三和弦（常见于斯特拉文斯基的"新古典主义"时期），而是真正的序列体系（至少是[125]他的序列体系）的产物，因为在框出的竖栏中 A 和升 C 都出现了两次，这一竖栏正是此和弦的概要。

斯特拉文斯基的神经分分既是揭示也是掩饰。实际上，他设计整个"纵合"技法的目的正是用来获取和弦（如示例中框出的和弦一样）。图 3-4 在例 3-10 中得以放大，例 3-10 所示的是阵列中可以得出的所有

⑱ 转载于 Robert Craft，*A Stravinsky Scrapbook*，1940—1971 (London: Thames and Hudson, 1983)，p. 120.

纵合。（由于第 1 个竖栏只有一个单音，在分析中这一栏通常被指定为"0"。）例 3-11 来自《变奏曲》，所示为实际作品中配置为和弦的全套纵合。这些和弦不时介入由 3 支长号组成的对位，此对位由音列中的互补六音集合轮转得出。（看得仔细一点便会注意到，代表着纵合[1]的和弦包括一个升 A 而非升 F；斯特拉文斯基序列作品的分析者们常常会注意到这类偏差；针对这一现象有不同的看法，要么认为作曲家为了悦耳而对这些音做出了调整，要么认为这些音是应该由编辑更正的错误。）

而在所有的（而不仅仅是那些包含着三和弦的）纵合中，究竟有什么特性对于斯特拉文斯基来说如此具有吸引力呢？再看看例 3-9 或例 3-10 便可以确认，六音集合的连续移位正好映照出原始形式中连

例 3-10　伊戈尔·斯特拉文斯基，《变奏曲》，从图 3-4 轮转的六音集合中提取出的"纵合"的完整表格

Verticals: 纵合
Sums: 总和

续音高之间的音程,或者说得简单一点,六音集合的倒影根据它自己的音程内容进行移位。正因为内置的倒影式对称,由任何六音集合"轮转"(置换加移位)带来的纵合的音高内容总会被对称地安排在初始生成音高(即"0")的周围,因此这个音高便在真正意义上扮演起了调中心的角色。

于是,在例 3-10 中,纵合 1+5、2+4、3(必然形成自我倒影)都可以围绕着 D 音(即 0 音高)进行对称的排列。斯特拉文斯基早已从全音阶和八声音阶中挖掘出了对称排列的和声。对于有此经验的他来说,当克热内克的轮转技法被扩展至纵合的提炼,这种技法为他提供了

例 3-11　伊戈尔·斯特拉文斯基,《变奏曲》,第 73—85 小节

verticals(纵合):② ①
(参例3-10) (见图3-4)

例 3-11（续）

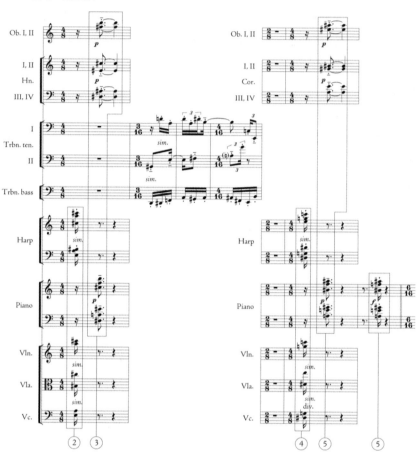

系统的方法，让他能够大幅扩张对称性和声构造的数量。这其中包括（但不限于）所有斯特拉文斯基的常见用法，比如"大-小三和弦"，[126] 可见于例 3-10 中阵列的位置 2（即斯特拉文斯基在图 3-4 中所做的示例），也可见于位置 4，即互补音列处。

而且，同样是这些作为纵合的对称轴心的"中心"音高，它们像轮转而来的"调式音阶"中的"主音"一样，不断地再次出现。通过强调这些关系，斯特拉文斯基很明确地意识到，他并未抛弃"调性体系"，而是（正如他在一次访谈中对克拉夫特所说的）在另一种调性体系中作曲（"我的调性体系"），这种体系的灵感来自勋伯格或韦伯

恩使用的严格对位的十二音语汇,也与之相联系,但并不与之全然相同。

从某种重要的意义上来说,纵合这一技法完全不是十二音技法,甚至也不是一个序列性的技法。斯特拉文斯基的纵合作为和声构造来说,与初始音列(或"序列")的关系非常小。特别是,它们与作为序列的序列(即在时间中展开的音程的序列或续进)没有太大关系。[127]相反,这一时间中的展开被冻结起来(或者说被"实体化"了),变成了垂直的平衡静止状态,就像《火鸟》或是《春之祭》中的许多和声一样。在斯特拉文斯基的序列主义音乐中,他追寻着他一直以来所追寻的事物。新技法让这一追寻的过程更加困难,但使用这种技法也为之增添了高超的技术性。根据存在主义式的职业道德,创造者在工作中遇到的阻力越大,其创造性的产物也就具有越多的"本真性"。这些方法必须是权衡之后,有意识地从多个选项中挑选而来,而不仅仅是不经思考地跟从于习惯和嗜好,不仅仅是受到条件反射的影响。

为大人物而作的安魂曲

[128]在斯特拉文斯基的最后一部主要作品中,可以看到他最纯熟的序列技法。这部作品就是1966年的《安魂圣歌》[*Requiem Canticles*]。(在接下来的1967年仅有一部小巧可爱但不甚重要的作品——为爱德华·里尔[Edward Lear]的儿童诗《猫头鹰与小猫咪》["The Owl and the Pussy-Cat"]所配的人声与钢琴音乐。)这首15分钟的作品为女低音和男低音独唱者、小型合唱队、小型管弦乐队所作,歌词选自安魂弥撒中的几小段经文。这首作品完成时,作曲家已是84岁高龄,那时他已十分虚弱,以为这将是他的最后一部作品。

不过,这首作品的音乐技法仍旧忠实于现代主义的探求精神。实际上,斯特拉文斯基在这首作品中第一次尝试了几种新的技法,作品中的一些元素让这部作品首先便成了分析者手中难解的谜题。就像所有现代主义者一样,这对斯特拉文斯基来说也是种骄傲,因为这让

他觉得自己再次站在了前沿(在经历了50年代早期的危机之后,这对他来说尤其重要)。"没有理论家,"在出版了的对话录中,斯特拉文斯基对罗伯特·克拉夫特自吹自擂地说道,"能够[129]说清楚靠近(《乐章》)开头处长笛独奏的拼写[spelling],如果仅仅是知道序列的初始顺序,他们也说不清末乐章最开头3个F音的来历。"⑲这3个F音其实就是3个"0"音高,来自与例3-10一样的阵列之中;但当然了,当斯特拉文斯基发出挑战的时候,唯一已经发表的对这种阵列的分析,便是早已被人们(除了斯特拉文斯基之外)遗忘的克热内克的文章。

斯特拉文斯基在《安魂圣歌》这首短小作品的各个部分中交替使用了两个不同的序列,而许多长大得多的作品(比如勋伯格长达整晚的歌剧《摩西与亚伦》[Moses und Aron])却仅仅以单一序列便能成功实现作品所需的丰富多样性。斯特拉文斯基为何要这么做是个谜。以这首作品的最后3个部分为例,便可以暗示某种答案。它们总结了《安魂圣歌》中的3种织体或媒介。"泪经"[Lacrimosa]是带伴奏的独唱;"拯救我"[Libera me]是和弦织体的合唱;"后奏"同样使用和弦织体,是用器乐进行的评注。

[130]在"泪经"(例3-12)中,音乐材料几乎全部来自一个如例3-10一般的"轮转式的"阵列,构造这一阵列的基础是第2个序列的倒影逆行(见例3-13)。女低音声部从右下开始,迂回上行至右手边的一栏,然后又跨到左手边的一栏,再向下,先从右至左、再从左至右地读出循环置换及移位的六音集合。与此同时,以持续音相伴的和弦就是10个纵合。最开始是从1到5直接呈示的第2个六音集合的纵合,[131]接下来是同样方法得出的第1个六音集合的纵合。(谱例最后插入的G音在多个声部上重叠,这只不过是第2个六音集合的"0"音高而已。)作品中剩下的其他一些音符来自另一个未经轮转、未经移位的音列。

⑲ Igor Stravinsky and Robert Craft, *Memories and Commentaries* (Garden City, N. Y.: Doubleday, 1960), p. 100.

"拯救我"(例3-14)来自类似的轮转式阵列,这里的阵列基于第1个序列的倒影逆行,其操作过程更加"自由"(即,更有选择性),其目的是为这首合唱生成和谐的和声,以模仿现实中东正教的"葬仪"[panikhida],即为逝者所做的仪式,模仿其"古老的"或"礼拜仪式性的"效果。这个乐章尤其让人心酸,不仅因为它预示着五年之后作曲家自己

例3-12 伊戈尔·斯特拉文斯基,《安魂圣歌》,"泪经"

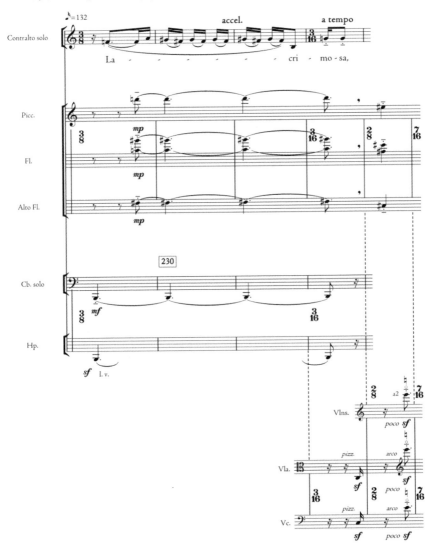

例 3-12（续）

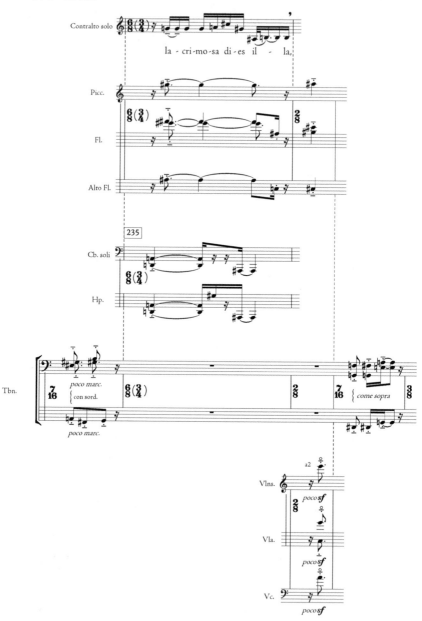

歌词大意：这是可痛哭的日子。

例 3-12（续）

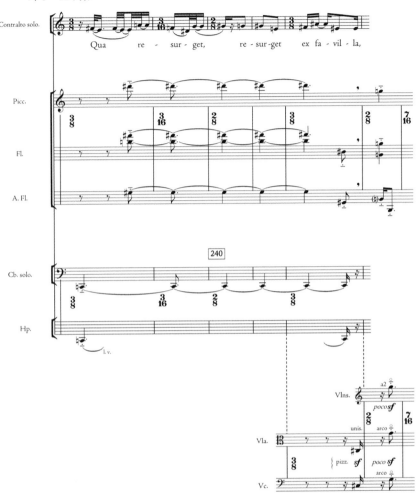

歌词大意：死人要从尘埃中复活。

的葬仪（在葬仪上的确演奏了这一乐章），也因为它显示出斯特拉文斯基用一种煞费苦心的策略从序列主义技法里榨取出和声，但在他更早阶段的创作中，他本可以用特别轻松的方式、在毫无疑虑与压力的情况下写出这些和声。"泪经"中的和声也同样是[132]巧妙的回溯，斯特拉文斯基在组织第 2 个序列时，让每个六音集合中的 5 个音高都可被归为一个单独的八声音阶——这一特征为旋律与支撑和声赋予了特有的熟悉色彩。

例 3-13 伊戈尔·斯特拉文斯基,《安魂圣歌》,"泪经"中的音乐素材阵列

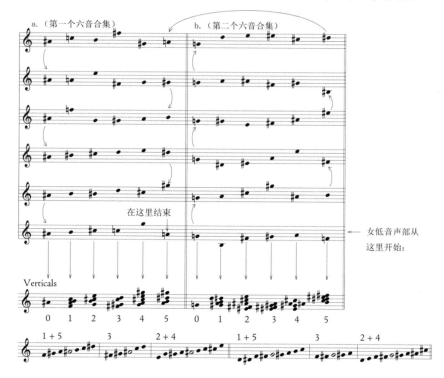

最后的"后奏曲"(例 3-15)同时使用了两个序列,它们仿佛被合而为一。斯特拉文斯基在这里放下戒备般地用了质朴的手法,让两个序列(例 3-16)直接与它们的倒影并肩而行,以生成由槌打击乐器(钢片琴叠奏管钟以及颤音琴)演奏的四声部和声。最开始圆号上的 F 音就是"0 音高",4 个集合形式[set form]都由此开始前进。鉴于两个集合之间音程关系的相似性,其结果便是近似于回文结构的序列进行,其中(很显然是)自为倒影的和声对称地排列在 F 音周围。F 音开始了每一条音列,并完成了和弦的对称结构,在此它被处理成了持续音,以便与和弦一致。与第 1 个和弦进行相比,接下来的和弦进行没有那么严格,但却延续了第 1 个的性质。逆行和倒影逆行组合、原型和逆行组合,产生了接下来的和弦进行。长笛、钢琴、竖琴持续奏出更复杂的和弦,这些和弦是纵合的"双调性"组合,而这些纵合则来自这两个集合。

例 3-14 伊戈尔·斯特拉文斯基,《安魂圣歌》,"拯救我"

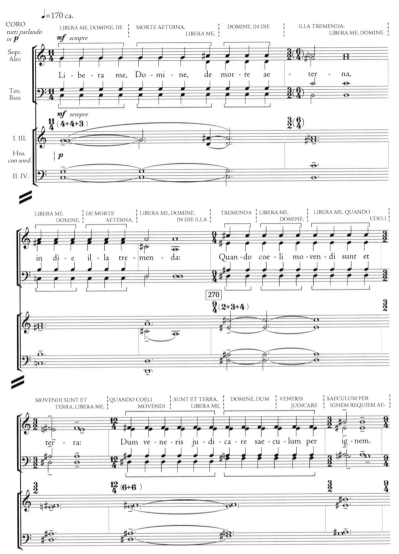

歌词大意:拯救我,上主,从永久的死亡中,在那可怕的日子,当天摇地动,当你带火来审判这世界。

[133]只有将从同一音高(或者说从"0 音高")开始的两对音列相互串联,斯特拉文斯基才能生成一个令人印象如此深刻的阵列。阵列中自为倒影的和声——小七和弦、增三和弦、全音阶片段、法国六和弦、减三和弦和减七和弦,以及其他不属于共性写作[common-practice]风格

例 3-15 伊戈尔·斯特拉文斯基,《安魂圣歌》,"后奏曲"

例 3-16　伊戈尔·斯特拉文斯基,《安魂圣歌》,"后奏曲"中的两个序列

例 3-17　伊戈尔·斯特拉文斯基,《火鸟》中的对称和声

的和声——全部都来自一种新的、支配着它们和声进行的音乐法则。这种法则足够新奇,却又简单到以至于在超过 20 年的时间里躲过了分析者的目光。它为作曲家使用某种和声语汇带来了新的切入点,而正是这种和声语汇,[134]为斯特拉文斯基早期的极繁主义芭蕾音乐提供了风格上的基石。将其与 56 年前《火鸟》中的一个特性段落(例 3-17)对比,便能确认这一点。

学院派，美国风格

《安魂圣歌》的首演（也是最后一次斯特拉文斯基的作品首演）由罗伯特·克拉夫特指挥，这场音乐会于 1966 年 10 月在普林斯顿大学校园里举行。音乐会的场所非常合适，因为在这之前的二三十年里，普林斯顿大学已经成了序列主义音乐理论与实践在美国的大本营，[135]这在很大程度上要归功于弥尔顿·巴比特的努力。实际上，正是大学的管理层在 1965 年代表一位校友的家庭委托斯特拉文斯基创作《安魂圣歌》这部作品，以纪念这位校友的母亲。

普林斯顿学派不免会被拿来与达姆施塔特学派相比，而前者的理论和实践与后者的极为不同。当然了，两者之间的不同与参与者的个性不无关系；但这也反映出了不同的建制结构，以及周遭智识、文化、经济环境上的不同。如我们在第一章中看到的，达姆施塔特序列主义是悲观主义的产物，反映出饱受战争蹂躏的欧洲的"零点"心态。靠着与过去一刀两断的观念，它才成长起来。普林斯顿学派的序列主义反映出美国式的[136]乐观主义。它站在科学威望的顶峰，依然致力于"进步"这一观念，此观念暗示着对过去（即对传统和责任的高度敏感）截然相反的态度。两者的相同之处在于，它们都主张严肃的艺术家只活在历史之中，而不活在社会之中，都主张若要实现历史的使命，便意味着抵抗诱惑，不能妥协于社会压力和社会奖赏。

普林斯顿学派的序列主义——或者更概括一点地说，美国战后的序列主义——反映出其主要实践者及主导理论家弥尔顿·巴比特（1916—2011）的非凡构想。巴比特接受过数学与形式逻辑的训练，也接受了音乐的训练，他很快便看到了一种可能性——即基于数学中的"集合论"[set theory]，对十二音作曲法进行合理的分析说明，并概括其理论基础。他在一篇名为《十二音体系中集合结构的功能》["The Function of Set Structure in the Twelve-Tone System"，1946]的论文中规划出了这种新的理论方法，他将这篇论文作为哲学博士学位论文提交给普林斯顿大学音乐系。一方面，那时在音乐专业的教员中没有

人能读懂这篇文章,另一方面,那时大学里也没有官方设置的音乐理论或作曲的哲学博士,因此巴比特并没有被授予博士学位,尽管那时他已经被系里雇为教授,而且最终为了表彰他的成就还授予他教席。这一反常且让人沮丧的境况刺激了巴比特,让他为将作曲认可为音乐研究的正统分支而积极游说。

与此同时,他那篇不被接受的博士论文以打字稿的形式广为传播,变成了或许是 20 世纪音乐史上最具影响力且并未发表的文献。(经过修订的章节最终作为独立的文章在 1955 至 1992 年间发表。犹如玩笑一般,巴比特最终在 1992 年被授予了迟来太久的学位。而在那时,他已经退休,不再进行大量的教学活动,也早已接受了几个荣誉博士学位,其中之一便来自普林斯顿大学。)这篇博士论文中精准的词汇以及逻辑清晰的表述对音乐学术话语造成了革命性的影响,而且这种影响不仅限于美国。

巴比特在他的博士论文中生造的几个术语,特别是"音级"[pitch class](由八度移位相联系且由单个字母作为音名的音级),很快就成了标准的术语,甚至在序列理论之外也是如此。因为一些音乐上的一般概念曾经需要累赘的语言来进行定义,而巴比特的这些术语则让它们得以命名。我假设本书的读者们能够理解另一个术语"聚集",它已经在本书中多次出现,指所有 12 个音级的完整集合。此外,巴比特还挪用了数学术语"配套"[combinatorial],如此便有可能澄清并合理化序列音乐中的一个重要概念。这一概念可以一路回溯至勋伯格,但由于它从未被命名,所以也从未有过对它的充分定义或正确解释。

所有这些术语都来自一个数学上的分支学科——集合论。它与逻辑学非常相近,主要在德国数学家格奥尔格·坎托[Georg Cantor, 1845—1918]的研究中发展起来。集合论基本上是对整体(或集合)与部分(或成员)之间关系的研究。以补全聚集[completion of aggregates]为基础的音乐,比如序列音乐,很明显可以用集合论来进行描述。每个[137]十二音音列都是恒定聚集的不同排序,这样一来,十二音集合最重要的特征便是:(1)其中特定部分与整体以何种方式相关,

(2) 各个部分互相之间如何相关。

例 3-18 是一个巧妙的分析图表，由乔治·珀尔[George Perle]制作并首先发表。图表总结了巴比特《三首钢琴作品》[*Three Compositions for Piano*，1947]中第一首所使用的整个"集合复合"[set complex]。《三首钢琴作品》是巴比特在将"集合论"构想为分析说明十二音作曲法的手段之后创作的第一部作品。图表中的集合复合包括了作品使用的所有音列形式，总共有 8 个：两个"原型"（原始排序）、两个逆行、两个倒影、两个倒影逆行。同类音列之间的移位总是保持一个三全音（即 6 个半音）的音程关系；倒影与非倒影之间总是保持纯五度（即 7 个半音）的音程关系。勋伯格的音乐中也常常如此。

例 3-18 乔治·珀尔总结弥尔顿·巴比特《三首钢琴作品》第一首中"集合复合"的分析图表

图表底部两行较短的乐谱中展示的是决定巴比特所选音列形式的条件。在每种情况下，这两个作为组成部分的"半音列"（即六音集合），其音高内容都重复了原型（P_0）中的音高内容。那么，这两个互补六音集合中未经排序的音高内容会组成一个音列，在这一作品中，这是恒定发生的，如果用集合论的术语来说，这是一个"不变量"[invariant]。图

表展示出巴比特是怎样将"十二音不变量作为作品中的决定因素",[20]正如那篇节选自他博士论文的重要文章的标题一样。"不变量"这一概念的使用增强了作品中的动机统一性,这远超仅仅使用"音列"概念所能保证的。可以说,"不变量"成了作曲百依百顺的走卒。

[138]另一种定义音列形式之间关系的方法是"配套",因为组成它们的六音集合可以进行互换配套,以此得出聚集。在最底部的总结性乐谱中列出未经排序的音高内容以形成上行的六音音阶,这揭示出了配套集合(即可以通过移位产生我们考察的"互补六音集合"的集合)的一个有趣特性。这些六音音阶(正如所有互补的十二音性质六音集合一样)从音程上来说是相同的,而且也是回文结构。无论从左向右读还是反过来读,它们都会制造出相同的全音或半音序列:T-S-S-S-T。(另一种考察其对称性的方法是从中间开始,向左右两边分别制造出一个互为镜像的三音音组 S-S-T。)

在巴比特的《三首钢琴作品》中,他不断地玩索着这些恒定量和对称性,还在其相互作用中玩"双关"。在套曲第一首的前两个小节中(此处很明显是致敬勋伯格《钢琴组曲 Op. 25》的开头部分),左手演奏 P_0,右手则演奏 P_6,这为全曲定下了基调(见例 3-19A)。每只手在这两小节中都完成一个聚集,但每小节的双手也同时构成一个聚集。第 3 至第 4 小节同样如此,其中左手演奏 RI_1,右手演奏 R_0;第 5 至第 6 小节左手是 I_7、右手是 RI_7;第 7 至第 8 小节中成对的配套则是 R_6 和 I_1。
[139]总的来说,巴比特设计了成对配套的音列形式,它们总结了不同排序之间的所有可能性:移位、倒影、逆行、倒影逆行。

从集合论的观点来看,特别有趣的是作曲家偶尔会模拟中世纪的分解旋律[hocket]技法,即一条旋律中的音符会由钢琴演奏者的双手交替演奏。我们已经分析了前 8 个小节的横向线性和纵向对位关系,也对这种织体做出了示例。当使用配套集合时,分解旋律这一设置便允许音乐中有如主题的变奏一般,出现"次级集合"[secondary sets],即聚集的其他排序。例如,前两小节中的音符[140]如果严格按照它们

[20] 文章出自 Lang, *Problems of Modern Music*, pp. 108—21.

例 3-19A　弥尔顿·巴比特,《三首钢琴作品》,第一首,第 1 至第 8 小节

例 3-19B　弥尔顿·巴比特,《三首钢琴作品》,第一首,最后两小节

出现的顺序来看,便会制造出两个次级集合,如下:

次级集合的使用为配套性加上了又一个维度,因为两个互补六音集合的音高内容互不相同,所有这些音高内容又以另一种方式生成了新的聚集。在整首作品中,巴比特都运用了这一原则来指导他对相连集合形式的选择。表 3-1 末尾圆括号中相应逆行的标记暗示着,次级集合也可以像其他集合一样进行相同操作;看看作品中第一首的结尾(例 3-19B),便能了解巴比特如何用这些逆行来结束整首作品,好让作品形成犹如回文的结构。就像欧洲处于"后韦伯恩"状态的同行们一

例 3-19C　弥尔顿·巴比特,《三首钢琴作品》,第一首,第 9 至第 17 小节

样,他也对韦伯恩作品中独特的对称性着迷;他也(还是和欧洲同行们一样)在集合形式的多种模式化互动关系中看到了一种方法,能够以其创造出真正的或"纯粹的"十二音法则。最后,巴比特与欧洲的同行们一样热切,想要找到途径将其他的"参数"或者说可测的变量(比如节奏和力度)并入序列设计的整体之中。

表 3-1

	次级集合A		次级集合B	
P_6:	E A B A♭ F♯　　G		D♭ F C E♭　　D B♭	(:R_6)
	／　　＼　／		／　　＼　／	
P_0:	B♭ E♭ F D C　　D♭		G B F♯　　A♭ E	(:R_0)

整体化的音乐时空

但巴比特与欧洲同行们的方法有着根本性的不同。在第一章提到过的作品如布列兹的《结构》或克热内克的《六节诗》中,"节奏序列"通过任意数字关联从音高序列中得出。C 音与数字 1 相关联,三十二分音符也与数字 1 相关联;升 C 和降 D 与数字 2 相关联,十六分音符也与数字 2 相关联;D=3=附点十六分音符;升 D/降 E=4=八分音符;以此类推。休止符则是任意插入的标点。巴比特看到了"达姆施塔特"方法中的任意性,认为这是个弱点。他利用自己所受的数学训练,为用在音高序列上的十二音置换步骤和用在时值序列上的置换步骤设计了可以进行明确论证的相同手法。特别是,他还发现了一种方法,可将形成音高倒影的方法系统地运用到时值上。

如果倒影概念的形成仍然有赖于传统的音乐记谱法(即将音乐轮廓按照想象出来的垂直坐标进行上下翻转),那就无法在音乐的时间度量中找到同样严格的线性概念,因为音乐的时间度量从左至右沿着水平坐标前进(在记谱中必定如此)。这是这一时间度量唯一的方向,这一方向符合真实时间流逝的不可逆转的、唯一的"方向"。但我们不一定要把倒影看成是音乐轮廓上的颠倒。我们可以毫无困难地把六度看成是三度的转位[inversion],❷ 即使两个音程同为上行或同为下行,也是如此。正是[141]这种看待音程的方式,让巴比特得以归纳出一种关于倒影的理论,即不将音高视为单个的振动频率,而将其视为"音高级",这样便能将倒影以同样精确的程度运用到时值之上。

在一个纯四度的同一方向上加上一个纯五度,你便能得到一个八度;一个大三度加一个小六度、一个小二度加一个大七度、两个三全音……都是一样。互为转位的两个音程相加总是会得出一个八度。传统上说明转位的方法之一正是基于这一事实:奏出中央 C,然后在它上方奏出 E 音,再将 C 移高一个八度(或将 E 移低一个八度),这样一来,

❷ [译注]"转位"与"倒影"的英文同为"inversion",同样有"倒置、反转、上下颠倒"的意思。

便得出了转位的音程。用数学集合论的术语来说,这一过程中用到了补集[complementation]的原则,即补全某一已知总量。任何音程都与它的转位互为补集,其恒定总量为八度。

如果将所有音程都视为最小音程(即一个半音)的倍数,那么这一关系便可以被轻易地概括为数字规则。因此,回头看看前一段中的第1个例子,一个纯四度(5个半音)加上一个纯五度(7个半音)等于一个八度(12个半音)。于是音程转位被缩减成了一个特殊的案例,数学上可以称其为"和为12的补集",用专业行话来说就是"补集模12"[complementation *modulo*/mod. 12]。就像9+3=12是个普遍适用的数学事实一样,一个大六度(9个半音)也是一个小三度(3个半音)的转位;以此类推。

而如果音程转位被视为算术补集的特殊案例,那么只要总量与时值单位的度量是恒定的,补集为已知总量的时值也就可以被视为同理。巴比特在他《三首钢琴作品》的第一首中便设置了这样的一个计划。时值恒定的单位(类似于半音)为十六分音符,恒定的总量(类似于八度)则是6。现在只差一个节奏"序列"(即数量的固定排序),便能完成与音高组织序列相类比的步骤。

让我们再来看看例3-19A中的前两个小节。这两个"分解旋律"声部有着相同的节奏分组。在两小节中,都有最初的一组5个十六分音符(或者更精确一点来说是5个十六分音符的起音,因为最后一个音符被延长至这一组音的结束),接着是1个单独的十六分音符(接下来的休止将其划分开)、一组4个十六分音符以及末尾的2个十六分音符。为了在最大程度上凸显出类比于音高排序的步骤,作曲家小心地选了这个四元素的序列——5 1 4 2。一方面,这一序列中所包含单位的总量是12,这样一来它的完整形式便能与一个音高音列的完整陈述恰好对齐。另一方面,它包含的两对元素(5+1、4+2)各自相加均等于6,这样一来要补全序列"模6"便不会再引入任何新的元素了。

首先,5-1-4-2的排序等于音高音列的"原型"排序;非常肯定的是,它符合两个声部(即两只手)中的原型形式[prime form]。现在再看看3-19B,这是乐曲的结尾处,其中包含了两个逆行[142]音列,如意料之

中一样，我们会看到两只手的节奏分组刚好颠倒过来：2个十六分音符＋4个十六分音符＋1个十六分音符＋5个十六分音符。在右手的第3至第4小节可以看到相同的节奏分组，其中的音高续进同样体现了一个颠倒的音列：2(E、升G)-4(A、升F、B、G)-1(升C)、5(C、D、F、降E、降B)。但这几个小节的左手奏出了一个逆行倒影，所以在这里巴比特使用了他的补集技法，用6减去颠倒的节奏序列中的每个数字，以得出分组的对应序列：4(F、降D、C、降E)-2(降B、D)-5(升G、A、G、E、升F)-1(B)。剩下的排序1-5-2-4与未逆行的倒影第一次出现时相一致，可见于第5至第6小节的左手：(F)-(C、降B、降D、降E、D)-(降A、E)-(A、升F、G、B)。

于是它变化着贯穿全曲。有时候巴比特以平均的十六分音符在一个单独的小节里写出音高序列，不用对比鲜明的音符时值，而用衔接［articulation］的方式划分出恰当的节奏分组。还有时候他不将音高序列写成12个独立的音符，而是写成4个三音集合［trichord］(即3个音的和弦)，然后按照节奏序列中恰当的组成元素给每个三音集合指定时值。乐曲的第1部分和第2部分由休止符划分开，第2部分使用了新的速度。在第2部分(例3-19C)中，作曲家将这两种变体用作对位。例3-18中音高序列的每一种排序都以两种形态出现，即跑动的十六分音符和三音集合。

这一作品中连续的段落由它们各自不同的织体进行区分。从第18小节开始的一段将集合形式处理为某种卡农，左手的部分从落拍［downbeat］开始，右手的部分则在小节一半的地方开始。从垂直方向来看，每半个小节都展示出一个由配套"次级集合"制造的聚集。从第29小节开始的一段不甚清晰的形式呈现出线性的音高序列，与其相伴的则是清晰表达的三音集合，"点描式地"表现出节奏序列。后者所标记的并不是连续的声音时值，而是和弦衔接之间连续的休止时值。

正如节奏序列的各种置换与音高序列的置换互相一一对应，力度也与其他参数互相配合，尽管不那么细化。贯穿整个作品，原型形式被标记为中弱［*mezzo piano*］、逆行为中强［*mezzo forte*］、倒影为强［*forte*］、倒影逆行为弱［*piano*］。在最后一段中，音乐回到原速时再次

以粗略的回文形式奏出第 1 段,整个力度水平被下调了两档:现在的原型是 pp、逆行是 p、倒影是 mp、倒影逆行是 ppp。

任何能在井然秩序与控制中发现美的人,也能在这里发现美。巴比特的成就对形式主义做出了愉快的肯定,而此时正值西方世界中的形式主义因为冷战而占据统治地位,正值艺术的价值(根据"新批评"学派的口号)要以"极端控制之下的极端复杂性"[21]来进行定义。在巴比特作为作曲家的职业生涯中,接下来的整个进程可以在这一特定意义上被描述为对美(或者用数学家们的话来说,对"优雅")的不懈追求。因为显而易见,在这一进程中,作曲家不断致力于对关系中那多层次的、细化的复合体进行不断增长的、包罗万象的秩序控制。

[143]他的早期作品可以被视作一套系统化的准科学程序,其目的是扩大这种控制,并将十二音系统概括为一种统一的理论。而这种统一理论中包含着奠基元勋们的所有成就。在巴比特的《为四件乐器而作的作品》[*Composition for Four Instruments*,1948]中,他将注意力转向了"派生集合"[derived sets]。这是他用来描述十二音音列(如韦伯恩《协奏曲 Op. 24》中的音列)的术语。这种音列可以被分解为 4 个有着相同音程内容的三音集合,每个三音集合都能被用来代表 4 个基本置换中的一个。

这首作品为长笛、小提琴、单簧管、大提琴而作,4 件乐器有着对比鲜明的音域和音色。整首作品由一个基本的音列衍生而来,这个音列仅仅在作品的结尾处被完整呈示了一次。这个音列中的最后 3 个音由每件乐器依次奏出(例 3 - 20A),音列见例 3 - 20B。这 4 个三音集合按照它们被奏出的顺序进行了大致排列:大提琴的三音集合标注为 a、小提琴的是 b、长笛的是 c、单簧管的是 d。很容易看到,当它们以这种方式进行排列,最后得出的音列是配套的,因为这两个六音集合($a+b$ 和 $c+d$)将半音阶分成了两个互不重叠的音区。第 1 个六音集合包括

[21] David Littlejohn, *The Ultimate Art: Essays Around and About Opera* (Berkeley and Los Angeles: University Press, 1992), p. 40.

例 3 - 20A 弥尔顿·巴比特,《为四件乐器而作的作品》,结尾处

例 3 - 20B 弥尔顿·巴比特,《为四件乐器而作的作品》中基本集合的 3 种形式:P_0、P_6、I_5

E 到 A 之间的所有半音[144]音级,第 2 个六音集合包括降 B 到降 E 之间的所有其他音级。如果这个集合移位一个三全音,或是在上方四度形成倒影,那么六音集合便会交换音高内容。通过将提到的这些音列形式以对位的方式相结合,新的聚集(次级集合)便会产生。

然而,在作品的主体部分,这个支配性的集合却被 4 个派生集合所代替。这 4 个派生集合被分别指派给了 4 件乐器。如例 3 - 21 所示,指派给单簧管的集合衍生自三音集合 a,指派给长笛的衍生自三音集合 b,指派给大提琴的衍生自三音集合 c,指派给小提琴的则衍生自三音集合 d。在每种情况下,这个(直接来自于例 3 - 20B 的)三音集合的原型形式后面都紧跟着 I、RI 和 R。这些派生集合像原始集合一样,保

持了同样的音高内容分布,将其带入六音集合,这就意味着它们继承了原始集合所有的配套性质。因此,在巴比特的"预设作曲"作品中,他设法将两种主要的结构性创新——勋伯格(的配套)和韦伯恩(的派生)——结合或综合为一种"派生集合的装置"。在后来的理论写作中,巴比特将其称为三音集合阵列[trichordal array]。

例 3-21　弥尔顿·巴比特,《为四件乐器而作的作品》中的 4 个派生集合❸

这首作品包括 15 个段落,与作品所包含乐器可能用到的分组方式(4 件乐器的独奏、4 种三重奏分组、6 种二重奏分组、全奏)相符。较容易分析的当然是没有伴奏的独奏部分,其中每件乐器只用"它的"派生集合(单簧管在开始处、大提琴在第 139 小节、小提琴在第 229 小节、长笛在第 328 小节)。作曲家写作这些独奏的方式让人回想起巴赫为无伴奏小提琴或大提琴创作的组曲和奏鸣曲,即用分割到不同音区的单线条来表示对位。例 3-22A 是巴赫《无伴奏大提琴组曲第五号》中赋格的开头部分(其中不同的音区被用来表示各个主题与答题);例 3-22B 中是巴比特《为四件乐器而作的作品》中单簧管独奏的前 15 个小节,其中的音符出现在 3 个不同的音区,例中的方框表示音符的分组。

❸　[译注]谱例疑有误,按照文字描述,第 1 行第 2 个音应为 E 音。

例 3-22A　J.S. 巴赫，《大提琴组曲第五号》，赋格

例 3-22B　弥尔顿·巴比特，《为四件乐器而作的作品》，第 1 至第 15 小节，框中为不同音区

例 3-22 的分析显示出，巴比特的单簧管线条中包括了一系列的"次级集合"(第 1—6 小节、第 7—9 小节、第 9—12 小节、第 12—16 小节)，每个次级集合都好像是将 4 个组成了单簧管派生音列的三音集合重新洗牌一样。[145]这些三音集合有着各不相同的音区，这也让它们能够在互相混杂的同时依然可以被辨认。第 1 个 RI(B、降 E、C)在一开始原样出现，确立起模式，然后出现在第 7 小节的上方"声部"、第 9 至第 11 小节的中"声部"，并再次出现在第 14 至第 15 小节的上方声

部。原型(降 D、降 B、D)在中声部横跨第 2 至第 6 小节,然后重现于最下方声部的第 7 至第 8 小节、上方声部的第 11 至第 12 小节,并再次出现在低声部的第 13 至第 14 小节。逆行(降 A、E、G)出现在最下方声部的第 2 至第 5 小节、最上方声部的第 8 至第 9 小节,然后在最下方声部的第 10 至第 12 小节、最上方声部的第 13 至第 14 小节再次出现。余下的一个三音集合,即倒影(降 G、A、F)[146]在第 2 至第 6 小节横跨最上方声部,在第 8 小节触及最下方声部,在第 12 小节的中间全部返回至上方声部,在第 15 至第 16 小节结束时再次触及最下方声部。

单簧管在第 36 小节由其他 3 件乐器延续(例 3-23),作曲家在设

例 3-23 弥尔顿·巴比特,《为四件乐器而作的作品》,第 36 至 59 小节

变音记号仅对所附音符有效。

例 3-23 续

计此处的织体时,让每一个单独的线条都被约束于各自的派生音列中,以三音集合接三音集合的方式呈现,每 4 个三音集合完成一个聚集。但与此同时,当 3 个线条形成一个复合体,一个音一个音地来看,这一复合体又完成了另一系列聚集(次级集合)。组成作品的 15 个段落不断地重复这一过程,派生集合在一个"维度"上持续不断地完成聚集,同时复合织体形成的次级集合又在另一个维度上完成聚集。如上文所暗示的,所有 4 件乐器只在最后一段中集合起来。

以此看来,《为四件乐器而作的作品》是形式主义艺术作品的典范。它将自身材料精巧加工至穷尽的地步,作品在这一过程中成型并获得其存在的理由。

[147] 用巴比特的学生及阐释者安德鲁·米德[Andrew Mead]的话来说,这部作品是"十二音作曲实践的分水岭",因为它"在多个维度上运用了纯自我指涉性的结构"。㉒ 阿多诺认为,这部作品从始至终由

㉒ Andrew Mead, *An Introduction to the Music of Milton Babbitt* (Princeton: Princeton University Press, 1994), p. 55.

"音乐材料固有的倾向"所驱动。(我们可以只将阿多诺的观念用在单个作品的产生上,不一定要像他一样将这一观念运用在整个音乐史中。)但当然了,这一倾向之所以是"固有的",仅仅是因为作者使其如此(米德的说法"自我指涉"已经暗示了这一点)。即便我们更愿意将这些规则看作是来自物质材料(或来自自然、来自神),但正是我们创造了这些规则并从中衍生出意义与满足——又或者并没有衍生出意义与满足。

巴比特在《为四件乐器而作的作品》中的规则既用于时值又用于音高,确实必须如此。一旦他找到方法将时值纳入序列设计,这也就变成他音乐中"固有"倾向的一部分。换句话说,巴比特看待作曲技法的方式与大多数他那一代科学家看待知识的方式一样:将其看作不断积累的事物,每次实验(或每部作品)都为其总量作出微小的贡献。一旦节奏被纳入序列的领域,将其排除在外的做法便成了一种倒退的形式。事实上,不尝试拓展便是不负责任。"进步"成了一种强加于人的"义务"。

而巴比特《为四件乐器而作的作品》中的时值序列——1-4-3-2,补集为模 5——不仅以近似于逆行和倒影的方式来运用,还根据一种模拟移位的新技法来运用。回到最开头的单簧管独奏(例 3-22B),我们也许会发现,在最开始节奏序列就以其原型形式出现了。起始音 B 的时值是一个十六分音符,接下来的降 E 持续了 4 个十六分音符,C 持续了 3 个十六分音符(包括音符后面紧接着的[148]十六分休止符),第 4 个音符降 D 持续了 2 个十六分音符。根据巴比特这一时期的构想,休止符也可以与声音一起被算作时值,这实际上意味着时值等同于两次起音之间的时间长度。被度量的并非声音的长度,而是(巴比特稍后将其称为)"时间点"[time points]之间的长度。接下来的 4 个音符(降G、降 A、E、降 B)的时值分别是一个四分音符、一个全音符、一个附点二分音符和一个二分音符。这些长时值是最初 4 个音符时值的 4 倍。所以最初的 4 个时值"事实上"(即从概念上来讲)是 1×1、4×1、3×1、2×1 个十六分音符,而接下来的 4 个时值则是 1×4、4×4、3×4、2×4 个十六分音符。可以很容易地预测并确定地看到,接下来的 4 个时值

是1×3、4×3、3×3、2×3；再接下来的4个是1×2、4×2、3×2、2×2。总之，整个序列被依次乘以序列中的元素（或者说依次按照序列中的元素"移位"）。

这一程序持续到第8小节的落拍。在此处，节奏变成了所有剩余节奏序列形式——逆行（2-3-4-1）、倒影（4-1-2-3）、倒影逆行（3-2-1-4）——的合成体，与原型形式一样，其中每个形式都如同原型形式般与自己相乘。《为四件乐器而作的作品》前两段中集合形式的分布（1对3）反映出乐器的分布（单簧管对其他3件乐器）。例3-24借用自安德鲁·米德的分析，展示出3个重叠的节奏序列如何在第8至第15小节共同制造出直观的音乐节奏，与此同时音高序列继续贯穿于聚集之中，既以直接续进的方式（穿过次级集合），又被分割到各个音区（派生集合）。因此单簧管在这些小节中奏出的每个音符都同时参与了一个或两个时值序列，以及两个音高序列。作品结尾处制造出丰满的织体，所有4件乐器同时进行以上的所有操作。

例3-24 弥尔顿·巴比特，《为四件乐器而作的作品》，重叠的节奏序列

充分实现

巴比特的下一部作品是《为十二件乐器而作的作品》[*Composition for Twelve Instruments*，1948，修订于1954]。正如作品标题所

允诺的一样,他在作品中尝试进一步延展控制的技法,[149]企图通过将时值设置为类比于完整半音音列的时值序列,让时值更加系统地成为序列织体这一整体中的一部分。为了做到这一点,音列中的每一个元素都被指派了两个数字,第 1 个数字指示这一元素在集合中的次序,第 2 个数字则表示从一个任意的"零"位置开始计算,距离这一元素的半音数。如果音列中的第 1 个音被设定为"零"音高,那么这个音便由一对数字(0、0)来进行定义,其余的音也从此处开始计算。一旦被设定为 P_0,这一音高数字在整个作品中便被视为恒定量或绝对值。例 3 – 25 中所展示的,便是这种双数字的指派方式被用在《为十二件乐器而作的作品》的音列上(也用在与这一音列呈纯五度的配套倒影音列上)。

例 3 – 25　弥尔顿·巴比特《为十二件乐器而作的作品》中 $P_0$❹与 I_7 的顺序与音高数("零"音高为 F)

节奏序列也遵照相同的双数字编目。一如既往,它的 12 个次序位置被标上数字 0 到 11,通过将半音替换成十六分音符,音高数被转变为时值数。因此例 3 – 25 中音高数的序列——0、1、4、9、5、8、3、10、2、11、6、7——会变成例 3 – 26 中的时值序列。这一时值序列以附点二分音符开始(即 12 个十六分音符),因为在模 12 算法中,12=0(即 13=1、14=2,以此类推)。例 3 – 26 中保留着 P_0 的音高,以显示出在使用这一系统时,一个音高间距(即音程)是如何直接转换成时值间距的。

❹　[译注]原文中此处为 P6,疑为编辑错误。

例 3-26 从 P_0 派生出的时值序列(弥尔顿·巴比特,《为十二件乐器而作的作品》):❺

例 3-27 中给出了最开始的 18 个小节,极其稀疏或者说点描一般的乐谱里第一次呈现出按照音高和节奏设计的音列,音列在音高上移位了 2 个半音,在节奏上移位了 2 个十六分音符。很显然,巴比特不想用一个持续一整小节的音符来作为开场。所以竖琴上奏出的第 1 个音是 G(F 加上两个半音),这就意味着最先出现在两次起音之间的时值间距将会是一个八分音符(0+2 个十六分音符)。因此在这个移位上,整个音高/时值序列的数字排序(即原始集合加上恒定量)就会是 2、3、6、11、7、10、5、0(=12)、4、1、8、9。根据两个起音之间的时间间隔,可以轻松地找到这些数字。例如,[150]第 12 个音符是第 6 小节单簧管上的降 D;它与下面一个起音(第 7 小节大管上的 G)之间的时间间隔正好是 9 个十六分音符,即时值序列中的最后一个数字;所有起音之间的时值都可以很方便地证实。

但降 D 并不是 P2 的最后一个音,原型音高序列从 G 开始。音高范畴要更加复杂一些。谱中的前 3 个音[151]与 P_2 中指示的音高和节奏都是相符的,但第 4 个音(圆号上的 D)却与预期不符。(符合预期的音应该是 E,但直到第 6 小节才在长笛声部上出现了 E 音。)那是因为巴比特从 D 音开始使用了另一个音列,即 RI_9。为了让情况更加复杂,他从第 1 小节的降 A 音开始使用了又一个原型(P_3),同时这个降 A 音也是一开始的 P_2 中的第 2 个音。

[152]实际上还有更多复杂性有待说明。根据分析得出,原来每个乐器声部参与总的序列复合体的同时,也奏出了它们各自不同的音列。例如,乐谱最上方长笛声部的前 12 个音就清晰地组成了另一个同时发声的原型形式(E 音上的 P_{11})。在长笛声部下方,双簧管声部的前 12

❺ [译注]按照原文中描述,例 3-26 谱中的第一个音应为附点二分音符。

例 3-27 弥尔顿·巴比特,《为十二件乐器而作的作品》,第 1 至第 18 小节

例 3-27 续

例 3-27 续

第三章 顶点

个音组成了 R_6，单簧管上是 I_8，大管则是 R_{17}。

[153]如此这般，整整一页全是这样，于是总共 12 个单独的集合形式（3 个 P、3 个 I、3 个 R、3 个 RI）同时出现，每个都从半音阶中不同的音开始，于是所有声部的第 1 个音又组成了另一个聚集（第 2 个音、第 3 个音……以此类推，全都如此）。第 1 个由同时出现的十二音序列组成的集合在第 36 小节完成。如果有人愿意花费时间和精力，便可以去验证上文中提到的事实，并充分细致地观察乐谱中的每个音如何做到多重功能，在同一时间参与到至少 3 个（有时候是 4 个）音高聚集之中，又发生在一个节奏序列之中（还有此处尚未描述的力度序列）。

另一场冷战

读者们或许已经注意到，巴比特完成的逻辑建构壮举比第一章中描述的达姆施塔特的"整体序列主义"丰碑还要稍微早一些。而这两者都早于梅西安写出《时值与力度的模式》，更别说布列兹的《结构》或施托克豪森的《十字交叉游戏》了。《为四件乐器而作的作品》在 1949 年以手稿复写本的方式由《新音乐集》[*New Music Edition*]出版，这本由作曲家担纲的期刊资金十分拮据，它由亨利·考埃尔在 1925 年创刊，彼时正由艾略特·卡特担任编辑。但除此之外，巴比特那些突破性的作品沉寂多年，正如他的博士论文一样。直到 1950 年代中期或更晚的时候，他的音乐和他的理论著作都没有得到广泛传播与讨论，也没有成为潜在的影响力。第一部将时值进行序列化的作品《三首钢琴作品》，直到 1957 年才得以重见天日，比它的诞生之日晚了整整十年。巴比特不得不等候在旁，眼看他认为不如自己的作曲家们"抢先一步"——对于一位致力于现代主义的音乐家来说，这是多么严酷的命运啊。而且，他所投身的现代主义还有着最强烈的意识形态，并永无休止地追求着原创性。

无怪乎，当巴比特终于得以进入公众媒体，他便以愤恨渲染自己谈话的腔调，这让战后先锋派里那满是冲突和党派之争的氛围更加浓郁。可以说，他的首次公开亮相是在 1955 年，当时他被《乐谱》

[*The Score*]（这本新发行的英国期刊致力于现代音乐）的编辑们邀请撰写关于他序列音乐实践的文章。他提交的那篇重要文章基于他未发表的博士论文，其标题十分谦逊——《十二音作曲法面面谈》["Some Aspects of Twelve-Tone Composition"]。文章向大众读者介绍了本书到目前为止提到的大多数概念。尤其是配套[combinatoriality]（以勋伯格《第四四重奏》中的片段为例）和派生[derivation]（以韦伯恩《协奏曲》中的音列为例），通过将十二音音列的概念重构为数学中的集合，巴比特对这两个概念进行了"概括和延伸，远远超出它们在作品中的直接功能"。㉓

他在文章中提出了将音程转位概念化，使其成为补集模 12，并且将相同的程序运用于时值或任何其他可以按数量来衡量并具体规定的音乐参数之上。在文章的末尾，巴比特以响亮且乐观的语气肯定了新的视野，不只是作曲[154]技法的新视野，也是审美自律性音乐这一整体概念的新视野。"即使这是篇非常不完整的论述，"巴比特写道，"它也指明了十二音音乐有可能从线性上、从微观和宏观的和声上、从节奏上（实际上是在所有维度上）根据这一体系中的根本设想来进行组织。"㉔

但是，文章开篇便义愤填膺地抨击了欧洲的先锋派，巴比特（显然被他们故作姿态的"勋伯格已死"激怒）鄙视地将他们称为没出息的"坏孩子"。不管是出于谦逊，还是想让这篇文章看起来不那么像是独角戏（实际上这就是一出独角戏），他以不带个人色彩的方式说起了故事。巴比特让他的欧洲读者们知道，在美国，"战争结束之时就已经有了创作整体十二音作品的特定基础"。

> 战争结束之后不久，据报道有一群年轻的来自法国、意大利、德国的作曲家，他们显然有着相同的目标，他们的作品得到了热切期待。然而，他们的音乐和写作技法与他们的手段最终呈现出非

㉓ Milton Babbitt, "Some Aspects of Twelve-Tone Composition," *The Score*, no. 12 (June 1955): 56.

㉔ *Ibid.*, p. 61.

常不同的态度,甚至连手段也大不相同,以至于在表面上就目的所达成的一致失去了其最重要的意义。最大的分歧之处可见于以下音乐中及音乐相关理论中的明显属性。数学,或者更确切地来说,算术被用作一种作曲方法,而不是被用作描绘或发现系统性预设作曲中的普遍关系。其结果便是一种最直接意义上的"标题提纲音乐"[program music],其发展过程不由描述性或叙述性的"提纲"来决定,而由数字性的"提纲"来决定。所谓的"整体组织",其实现方式是将不同的、从根本上来说互不相关的组织标准应用到音乐中的各个成分上,这些标准通常源于这一体系之外,于是(比如)节奏便因此独立于且可剥离于音高结构;这一做法在描述中被正名为音乐成分的"复调",尽管复调通常被理解为(除了其他很多特征之外)一种有组织的共时性原则。然而在这里,仅有的共时性被称为"复调"。在这里,解决十二音音乐最重要问题的方式是掩耳盗铃。所有维度中的和声结构,在任何事件中都被视为互不相关、毫无必要,或许还是不受欢迎的。因此偶然性和声的原则(或非原则)占有支配地位。最后,过去的音乐(实际上包括当下的所有音乐)被否定,不是因为它们被检验为(即便不是被赞美为)是什么,而是因为它们不是什么。诚然,这是种简便的方法,用以回避众多富于挑战的可能性,在这些可能性之中或许还包含着一些必要性。㉕

而欧洲的同行们也乐于回击并否定巴比特。凯奇安抚布列兹道,"他像个音乐学家一样"——这样一来便将巴比特推到了专为学术界保留的外围黑暗之中。㉖ 但巴比特陶醉于他的学术之中,他就此出发,将自己塑造成勋伯格唯一的合法继承人和又一位伟大的作曲家兼教师,且充分地意识到知识责任和其他可能甚至更加迫切的历史良知。在巴比特自己的艺术之中,他所重视的正是学院派艺术家一直以来所重视

㉕ Ibid., p. 53—54。

㉖ 约翰·凯奇写给皮埃尔·布列兹的信,1950 年 1 月 17 日;Nattiez, ed., *The Boulez-Cage Correspondence*. p. 48.

的,即展现出对音乐的精通和技术控制。与欧洲的先锋派不同,巴比特在扩展序列主义的边界时所寻求的绝不是[155]"自动性",即可悲地消灭自我。他在自己的世界中寻求着技术那令人愉悦的胜利,以及相伴相随而来的、一种令人目眩神迷的"自我无限化"[self-infinitization]㉗感受(此词出自社会学家丹尼尔·贝尔[Daniel Bell])。而那时,科学向科学的实践者和受益者所允诺的正是这种"自我无限化"。

就像他之前的勋伯格一样,巴比特看到了十二音体系显而易见的价值,即这一体系所独有的能力——将多种从客观上定义的关系统一为一个硕大无朋的复合体。通过扩展这一体系的范围,他也扩展了作曲家至高无上的控制权。他在作品中所使用的可被证明的关系,远远超过了感知的极限(就像他一开始就承认的那样),通过这一点,他展示出无限的权力。他不仅将这种权力与思维的权力相联系,还将其与绝对真理及与表达这种权力的自由相联系。

逻辑实证主义

战后现代主义在巴比特那里就是这样与支配一切的冷战之争联系了起来。巴比特深知,暴政可以对思想和表达施加影响,他也意识到,即使在开放的社会之中,主流意见(或是商业利益)也可能将非流行的或是深奥难懂的思想边缘化(或者甚至是在没有明确禁止的情况下将其排除在外)。于是,他和他那极其理性主义的音乐活动,与被称为逻辑实证主义[logical positivism]的哲学思想携起手来。逻辑实证主义是种最不屈不挠、最具怀疑性的经验主义。

这个术语可以回溯至1930年代,它所描述的这种态度,其"经典"表述可见于维也纳哲学家鲁道夫·卡纳普[Rudolf Carnap,1891—1970]的论著《世界的逻辑结构》[*Der logische Aufbau der Welt*,1928]。他像勋伯格一样,在纳粹掌权时期被放逐到国外。从1936年

㉗ Daniel Bell, *The Cultural Contradictions of Capitalism* (1976), in Patrick Murray, ed., *Reflections on Commercial Life: An Anthology of Classic Texts from Plato to the Present* (New York: Routledge, 1997), p. 435.

到 1952 年，卡纳普在芝加哥大学任教，在这期间他有很多的美国弟子，其中包括哲学家卡尔·亨佩尔[Carl Hempel]。亨佩尔是巴比特的朋友以及他在普林斯顿大学的同事（对巴比特的思想有着很重要的影响）。卡纳普的逻辑实证主义尝试将数学和自然科学的方法与精确性引入哲学领域。他坚持认为，哲学不应再是一个推测性的领域，而应成为一门分析性的学科，致力于保持推理论证的严格标准。对于逻辑实证主义者来说，只有当一个陈述被证明是从观察到的现象中有逻辑地派生而出，这个陈述才能被视为是真实可靠的。那么，能够正当有效地约束概念思维的，只有形式逻辑和直接观察——而不是传统，不是权威，不是政治或宗教教条、情绪、希望、欲望、愿望或恐惧，当然也不是威胁或报复。

在一场被广泛讨论的讲座"过去与目前关于音乐的性质与界限的观念"["Past and Present Concepts of the Nature and Limits of Music"]中，巴比特或许解释了卡纳普的思想。他宣称，"世上只有一种语言，也只有一种方法能够用来对'观念'进行言辞上的构想，并用来对这种构想进行言辞上的分析：'科学的'语言和'科学的'方法"。㉘ 在另一次讲座中，他引用了科学史学家迈克尔·斯克里文[Michael Scriven]的话，后者对逻辑实证主义一言蔽之道："如果我们想要知道事物为何如其所是……，若是使用除了科学方法之外的其他方法，[156]那只能说明我们对找到正确答案毫无兴趣。"㉙ 很明显，斯克里文这番警告般的说辞所针对的是宗教的盲从者和政治上的教条主义者。传统地看来，艺术被认为是从根本上保护着主观判断和品味，那么斯克里文的观点与如此的艺术又可能有着怎样的关联呢？

通过让个人的主观品味成为一种政治教条，日丹诺夫（作为苏联共

㉘ Milton Babbitt, "Past and Present Concepts of the Nature and Limits of Music," in *International Musicological Society: Report of the Eighth Congress*, New York 1961, Vol. I (Kassel: Bärenreiter Verlag, 1961), p. 398.

㉙ 转引自 Milton Babbitt, "Contemporary Music Composition and Contemporary Music Theory as Contemporary Intellectual History," in *Perspectives in Musicology*, eds. Barry S. Brook, Edward O. Downes, and Sherman van Solkema (New York: Norton, 1972), p. 180.

产党的代表）为上面的问题给出了答案。巴比特所寻求的，不仅是让他自己，也是让所有艺术家从品味的潜在专治中解放出来。他用言语去劝说，同时又用更加根本的方式，即以自己的作品为例，尝试着让真理而非美感成为判断艺术成就与科学成就的标准。好的音乐的标准，就像好的科学的标准一样，不会是它带来的愉悦，也不会是它所服务的政治倾向，而是它所包含的真理——即客观的、在科学上可验证的真理，而不是像日丹诺夫那样的人会定义的那种真理。

逻辑实证主义者提倡的科学真理的典范（以及巴比特随之提出的音乐真理的典范）当然就是数学。真理有赖于可以被说明的原则。在数学中，这些原则是公理和定理，即基本的真理假设和它们启用的证据。在科学中，它们是被观察到的现象和逻辑推理。音乐的"可观察量"[observables]来自它的声学现象，它的公理前提则来自它的动机内容[motivic content]或者（用勋伯格的话来说就是）基本型[*Grundgestalten*]。动机内容可以采用的最一般化的形式便是一个十二音音列。如果一个作品中的每个元素都可以用一个十二音音列来解释，那么每个元素便都可以被验证为真实可靠。这种可被论证的关系在音乐中体现得越多，音乐便包含有越多客观可证的真理。

我们已经看到巴比特自己的音乐如何充分满足了这些条件，他的评论者们也迅速地开始质疑他是在自说自话地赋予自己特权。同样令人不安的是，巴比特轻易地断言道，"只有一种语言，也只有一种方法"拥有唯一有效性，即他自己的方法，这似乎违背了言论自由的前提（或者更确切一点说，违背了从约束中解放的前提），而他的整个哲学都基于这一前提。他的这种断言暗示着，任何意见不同的人都应当遭到约束（而巴比特则有权力将这种约束施加于人）。但是，在二战胜利的余波中，只要科学在美国仍保有其前所未有的声望，巴比特的观念就承载着相当大的潜在分量，至少在学术圈中如此。

[157]碰巧，这种声望和分量在1957年得以大大增长，彼时正值苏联成功发射第一颗绕地球运行的人造航天卫星，斯普特尼克[Sputnik]（即"旅伴"之意）。美国的科学家和政客们既震惊又羞愧，于是他们进行了教育改革，特别是在冷战中优先的科学技术方面。政府在科学探

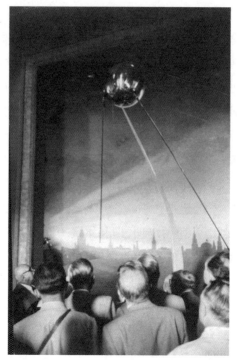

图 3-5 1957 年 10 月 4 日，苏联发射了人造地球卫星"斯普特尼克"（"旅伴"）；图中为科学家们观察卫星模型

索（即所谓的"大科学"）上的投入给和平时期的科技进步带来了战时发展原子弹般的紧迫感。此时，任何以"科学"为前提出发的论调都带着某种紧迫感。

新的赞助及其成果

巴比特抓住了这一时刻，既让人们对他的博士论文不再轻视，也为先进的音乐作品确保了一种新的学院式的赞助。勋伯格发展了序列技术，巴比特为其做了理论上的延伸，凭借由此带来的音乐中的"科学革命"，巴比特向普林斯顿大学的管理层提议给作曲授予和音乐学一样最高级的研究型学位，即哲学博士学位，作为其最终学位，以此来承认作曲在音乐研究中正当分支的地位。

他总结了自己的观点，并尝试在一次为特邀观众举办的即兴演讲中发表。演讲举行于檀格坞的伯克希尔音乐中心［Berkshire Music Center at Tanglewood］，这里是波士顿交响乐团夏季音乐节的主场，靠近马萨诸塞州的雷诺克斯。1957年夏天，巴比特受雇于此，教授一门关于十二音作曲法的研讨课。除了他的学生和其他感兴趣的音乐家之外，那天下午的听众里还有《高保真》［High Fidelity］的新编辑罗兰·盖拉特［Roland Gelatt］。这本在唱片收藏者和音响发烧友中广泛传播的杂志在附近的大巴灵顿发行。盖拉特正尝试着为杂志做出新的定位，让原本偏向高保真音响硬件设备的杂志内容变成偏向更严肃的音乐，他询问巴比特是否能发表这次演讲。巴比特一开始回绝了这个提议，解释道这只是即兴演讲，实际上并没有可供发表的文本。但是，演讲留下了录音带，最终巴比特同意将一篇编辑过的演讲文字记录发表在杂志1958年的2月号上。

他交上去的稿子名为"作为专家的作曲家"［"The Composer as Specialist"］。而盖拉特是位非常精明的编辑，他给发表的文章换上了一个更具挑衅性的标题。巴比特的小小演讲被发表为"谁在乎你听不听？"［"Who Cares if You Listen?"］，成了20世纪音乐史中再版最多、引起最热烈讨论的宣言。虽然巴比特的支持者们谴责标题的含义，但这个标题让文章提出的论点立刻恶名远扬（也立刻有了功效）。若不是用了这个标题，这篇文章或许永远不会赢得这么大的名气和效果，也不会因此在巴比特成功的使命中扮演如此重要的角色。

在文章的一些段落中，作者似乎的确是在取笑音乐爱好者（即他口中的"外行听众"）。"如果可以，请想象一下，"其中一段这样开始道，

[158]一个外行偶然听了一场关于"逐点周期性同胚"的［数学］演讲。最后，他声称："我不喜欢这场演讲。"在人群中可能有人会按照社交惯例，敢于问道："为什么不喜欢呢？"于是我们这位外行迫于压力，说出了他为什么无法享受其中；他觉得演讲厅太冷，演讲者的声音让人不舒服，而且他正因为一顿糟糕的晚餐而消化不良。可以理解，与他对话的人会认为这些原因与演讲的内容和

演讲本身的价值无关,而数学的发展本身也不会受到干扰。如果音乐会听众[听了一场如同数学演讲般的音乐会,比如弥尔顿·巴比特的作品]精通音乐生活中虚张声势的门道,他也会给出自己"我不喜欢"的理由——比如断言这部作品"没有表现力""平淡无奇""缺乏诗意",等等,重复地说着这类空洞词句:"我不喜欢,而且我说不出或我不想说为什么。"㉚

然而,在这一段之前,巴比特已经用精心挑选的语言和"爱因斯坦式的"论调摆出了原则,他和其他"当代严肃音乐"㉛作曲家们正是基于这些原则,才会写作不同于专门满足"外行人"诉求的音乐。一开始,它的"调性语汇"便被描述为更加"高效",不那么"冗余",这意味着(正如我们已经注意到的)它的每一个"原子事件"都参与到一个被大大扩张的功能关系场域之中——或者,如巴比特所说,这些事件"被定位于一个由音高集合、音区、力度、时值、音色决定的五维音乐空间之中"。

那么,拿这样的音乐与传统的音乐会或是流行音乐相比,前者的"确定性"水平大大提高,"语境性"和"自律性"的水平也大大提高。因此,任何如此创作出的音乐都有着独特的规则,只能从其自身出发进行推理,也因此从根本意义上来说比其他类型的作品更加具有"真正的原创性"。然而,要欣赏它的原创性,听众们必须接受当代"分析理论"的训练,就像物理学或是数学领域的听众一样。没有这样的训练,便不可能理解这种音乐。于是巴比特反问道:"面对无法理解的音乐或其他事情,外行怎么可能不感到无聊或是困惑呢?"然而区别在于,外行的无法理解会巩固科学的威望,但在音乐中,无法理解通常会导致相反的结果。这就是巴比特之所以抱怨的原因所在:"无聊与困惑被转化成了憎恶与谴责,我认为不可原谅的,仅仅是这样的转化而已。"那么,他所寻求的便是以赞助的形式让这些音乐免遭憎恶与谴责。"因此,我斗胆提

㉚ Milton Babbitt "Who Cares if You Listen?," *High Fidelity*, February 1958;转载于 P. Weiss and R. Taruskin, *Music in the Western World: A History in Documents* (2nd ed., Belomont, CA: Thomson/Schirmer, 2007), p. 483.

㉛ *Ibid.*, p. 481。

议,"他抛出了最高潮的那句话,"作曲家要彻底、果断且自愿地退出公众的世界,遁入私人表演与电子媒介之中,在真正意义上根除音乐作品中的公众元素与社会元素,这样才立即且最终有助于他自己和他的音乐。"[32]任何了解 20 世纪音乐史的人都能听得出来,这番话中回响着大概四十年前阿诺德·勋伯格"私人音乐演出社"[Society for Private Musical Performances]的声音。

[159]重大的不同(即时代印记)在于,这一论点以科学性为基础,这也指向了不同的赞助来源。巴比特文章的最后三段,也是最重要的三段,可以说是专为他大学的校长而写的:

> 大学给学者和科学家便提供了这样的私人生活。大学为这么多当代作曲家提供了职业训练和通识教育,这很重要。因此,也只有大学适合为音乐中的"复杂性""困难性"和"问题性"提供一个"家"。事实上,这一进程已经开始。
>
> 我并不想混淆音乐创作与学术研究之间的明显区别,尽管我可以断言,这些区别也并不比不同研究领域之间的区别更加根本。我有所疑问的是,这些区别(就其本质而言)是不是正当的理由,被用来拒绝向音乐的发展提供援助。而除了音乐之外的其他领域均获得了这样的援助。当然,直接的"实践"应用性(类似于音乐中"作曲技法的直接延展性")不是资助科学研究的必要条件。如果要宣称这样的研究之所以获得资助是因为在过去它最终带来了实践应用,那么也可以这样反驳,例如安东·韦伯恩的音乐在作曲家在世之时被视为(虽然他的作品也只是在非常有限的范围内为人所知)是与世隔绝的、专业化的、异质性的音乐作品中的极致;今天,在作曲家去世十几年之后,他的全套作品已经被一家主流唱片公司录制,我猜测,这主要是因为他的音乐对战后的非流行音乐世界造成了巨大的影响。我怀疑,在面对其终极意义的预言时,科学研究是否会比音乐作品更加可靠。最后,若要宣称那样的研究即

[32] *Ibid*., p. 484。

使在其最不具实践性的阶段,也对特定领域的知识总和有所贡献,那么对于我们的音乐知识来说,还有什么可以比真正具有原创性的作品贡献出更多呢?

赋予音乐与其他艺术和科学相同的地位,这对于我在前文中所描述的音乐来说,是它生存下去的唯一可靠手段。无可否认,就算这种音乐得不到资助,大街上人们吹口哨的曲调也不会受到任何影响,音乐文化消费者去听音乐会的活动也不会被妨碍。但音乐将会停止进化,而且,非常重要的是,音乐将不再活着。[33]

正如后来一位评论者曾干巴巴地提到,巴比特的最后一句话"常遭到抨击",因为它带着音乐进化论的一孔之见。[34] 这句话里的傲慢自大实在是昭然若揭,它的含义(一如韦伯恩曾经的战斗口号"其他所有都是业余爱好!")也同样明显,即只有一种当代音乐是"严肃的"且"原创的"。但这仅仅是巴比特计划中最不新颖的一面。本书的读者可以很容易地回溯至它的根源,即一个世纪之前新德意志乐派的争辩。一百年前是音乐与浪漫主义有机论[organicism]的类比,此时此刻是音乐与数学和物理学的类比,正是这种类比让巴比特的主张打上了无法抗拒的时效性印记,而普林斯顿大学也的确没能抗拒。

普林斯顿大学于 1961 年正式设置作曲专业的哲学博士。1964 年,这一学位首次授予英国作曲家戈弗雷·温汉姆[Godfrey Winham, 1934—1975]。除了音乐作品之外,作曲专业的博士候选人还必须提交一篇音乐理论和分析的论文。温汉姆的论文《阵列作曲》[Composition with Arrays]是对巴比特最新的技术延展所作的说明[160]和增补,接下来几年里提交的论文也如出一辙:菲利普·巴茨腾[Philip Batstone]的《十二音音乐中的多阶功能》[*Multiple Order Functions in Twelve-Tone Music*, 1965]、亨利·魏因贝格[Henry Weinberg]的《十二音集合的音高组织经作品所有层次进行转移的方法,一种以音高领域的类

[33] 同前注。

[34] Joseph Kerman, Contemplating Music: Challenges to Musicology (Cambridge: Harvard University Press, 1985), p. 104.

似操作方式转换节奏内容的方法》[*A Method of Transferring the Pitch Organization of a Twelve Tone Set through All Layers of a Composition, a Method of Transforming Rhythmic Content through Operations Analogous to Those of the Pitch Domain*,1966]、本杰明·伯莱茨[Benjamin Boretz]《元变奏：音乐思想基础研究》[*Meta-Variations: Studies in the Foundation of Musical Thought*,1970]。

一些较早获得学位的人——马克·德沃托[Mark DeVoto]（生于1940年）、迈克尔·卡斯勒[Michael Kassler]（生于1941年）、阿瑟·柯马尔[Arthur Komar,1934—1994]——更是完全没有提交原创的音乐作品。在基本研究观念中，有一部分便是不要区分音乐理论与作曲，至少官方上来说如此。但这带来了或许是意料之外的结果——在作曲博士学位的两项要求中，作曲这一项反而变得可有可无了。

卡斯勒的学位论文《三论》[*A Trinity of Essays*]便有着特别明显的症状：它的主要组成部分是一篇叫做"论十二音级体系理论"["Toward a Theory That Is the Twelve-Note-Class System"]的论文。这实际上是一个电脑程序，它可以"维护"巴比特式的音乐分析或创作中所需要的操作（分析和创作这两个过程被视为同一个行为中的两个"方向"）。从根本上来讲，卡斯勒设计这个程序并不是为了实际应用，而是为了检验巴比特及其弟子拓展过的十二音体系。其假设是这样的，就像电脑时代的任何科学理论一样，一种音乐理论也需要被合理化、被量化到能够对其进行编程，以证实其有效性（即证明它是正确的）。

由于罗杰·塞欣斯和巴比特在普林斯顿大学音乐系任教，所以对于有野心的年轻作曲家来说，这里本来就有着很大的吸引力。而设置作曲专业博士学位，则让作曲家们可以在此获得职业发展中无可匹敌的资质。其他大学也多少有些被迫地依样画葫芦。在十年之内，作曲专业的博士学位在美国就已经非常普遍了，而"博士音乐"[Ph. D. music]则广泛且心照不宣地被默认为序列音乐。这一现象，连同巴比特及其弟子们对十二音理论十分有说服力的"数学化"，促使十二音音乐牢牢扎根于美国大学体系那深厚的制度之中，在美国坚韧不拔地成长，但同时期的欧洲先锋派却正在将其抛到脑后。

然而，一旦"得其门而进入学院之中"（如普林斯顿的老校友约瑟夫·科尔曼[Joseph Kerman]所说），序列音乐还能保住它的先锋地位吗？很显然不能，它也并不希望如此。美国战后的序列音乐一直以来都是自负、严格的学院派风格，相比任何其他当代音乐家，序列音乐的实践者们对"先锋派"这一整个概念抱着更加怀疑、更加嘲讽的态度。新鲜的（且"科学的"）是，学院派与技术革新之间被划上了等号，而不是将学院派与古代知识的留存和传播相挂钩。于是，"学院派"这一在整个20世纪都被用来指责音乐上保守主义的术语，此刻却由一个自称崭新、激进的作曲学派来积极倡导。这其中暗含的悖论，以及随之而来的身份危机，给这场戏带来了一系列新的焦虑。

精英与他们的不满

[161]那些焦虑可见诸爱德华·T.科恩[Edward T. Cone，1917—2004]的写作之中，他是塞欣斯和巴比特在普林斯顿的同事，虽然他是位训练有素的作曲家，但他理论家和批评家的身份有着更大的影响力。他最有趣、最症候性的著述之一是一篇在研讨会上发表的稿子。这场研讨会讨论的是"作曲"的定义，在1967年由期刊《当代音乐学》[Current Musicology]的编辑部组织举办。这本期刊在不久之前刚刚由哥伦比亚大学音乐系的研究生创办。举办这场研讨会的目的是回应中世纪专家们（其中最著名的有加州大学伯克利分校的理查德·L.克罗克[Richard L. Crocker]），他们最近对传统观念中稳固不变的一首"音乐作品"[35]这一观念发出了挑战。大多数研讨会的投稿者对这一挑战的反应都是善意的打趣儿和幽默。

但科恩不是。他直接指出，中世纪专家们的挑战类似于当代先锋派中"不确定性"这一分支的作品中所隐含的对音乐作品的重新定义，他对两者的攻击充满了病态的狂热。或者倒不如说这是一种反攻，因

㉟ 克罗克和他的同事们提出了一些论点和推测，以挑战现代音乐家们的假设。关于这些论点与推测，可参见 "What is Art?" in R. Taruskin, *Music from the Earlist Notations to the sixteenth Century* (Oxford, 2009), pp. 64—67.

为他在结论中澄清道,他觉得他和他珍视的信仰(这一信仰在普林斯顿序列作曲家的作品中达到极致)本身遭到了攻击。"现在我们可能正在进入文艺复兴之后西方文化中最具决定性的阶段,"他承认,这一阶段与文艺复兴之前的文化有着惊人的相似之处,

> 但我发现,在任何意义下,若将当下发生的事件视为一种回归,回归到更加古老又或许是更加自然的感知方式,这种看法是具有误导性的。当然,我们所面临的,是对艺术这整个概念的攻击。如果攻击者获胜,不仅仅是我们所认知的艺术作品,就连艺术本身,也有可能会消失。一些作曲家——我在这儿用了"作曲家"这个词只是因为我不知道还能怎么称呼他们,或许能叫他们"非作曲家"[non-composers]——正大声宣告音乐之死,他们的做派让人想起某些时髦的神学姿态[即以"上帝之死"隐喻存在主义哲学],他们还鼓励跟随者们完成这桩谋杀。其他人更谨慎一些,但很明显他们也在试着推进这一过程,因为他们坚持认为,只要你想把它叫做音乐,它就是音乐,只要你想把它叫做音乐作品,它就是音乐作品。约翰·凯奇的姿态倒还更加诚实坦率。在数年前的一场谈话中,他说道:"我不宣称我正在做的是音乐,或艺术——也不主张它具有任何价值。我仅仅认为它是一种活动,是一个我目前碰巧参与其中的活动。"从纯粹个人观点出发,这样的姿态无懈可击;但如果自称为音乐家的人们普遍接受了这种姿态,那便意味着音乐的终结。
>
> 我们别再自我欺骗了。极端的先锋派并不是试着为艺术作品的构成给出新的定义,也并不是要创造出新的形式,也不是去鼓励新的感知形式。极端的先锋派在面对艺术时只有一种态度:它想要杀掉艺术。㊱

这种先天下之忧而忧的看法让学院变成了某种堡垒。就算堡垒中

㊱ Edward T. Cone, "What Is a Composition?" ("Musicology and the Musical Composition"研讨会上提交的论文), *Current Musicology*, no. 5 (1967): 107.

的人们宣称其目标如何先进,他们的心态仍是保守的。这群艺术家和学者自视为真正的文化左派(因为他们钟爱永恒的进步),[162]那么是什么驱使他们如此迅速地右倾了呢?科恩在稍后的一篇文章中给出了线索,这篇文章是发表于 1977 年的《一百个节拍器》["One Hundred Metronomes"]。文章标题所指涉的是在那之前不久的一部音乐作品,作曲家是捷尔吉·利盖蒂[György Ligeti],这位匈牙利流亡者当时已经成了达姆施塔特先锋派的象征。作品的名字叫《交响诗》[Poème symphonique]。作品没有乐谱,只有一套指令。根据这套指令,一百个带钟摆的节拍器被设置成各不相同的速度,全部上紧发条,然后任由它们慢慢停止摆动。最后一个节拍器停下来的时候,作品就结束了。虽然这首作品曾上演过几次,而且至少被一些听众和评论者视为真正的(甚至是动人的)音乐体验,但它在利盖蒂的作品中实属异类,它通常被贬为对"偶发艺术"草率的揶揄模仿。

科恩的文章可不草率。他把文章写成了他自己和一位(虚构的?)普林斯顿作曲研究生之间的谈话,或是一场斗智。这位研究生想要组织一场这首作品的演出,却被其他教员拒绝了,他在绝望中恳求科恩,希望能获得系里的允许,上演这部作品。科恩同样拒绝了他的请求,但至少为其给出了合理的解释,他的解释基于汤姆·斯托帕德[Tom Stoppard]的一句话,这句话引用自他的戏剧《戏谑》[Travesties]:"艺术家就是在某个方面有天赋的人,这种天赋让他能在某种程度上将某件事情做好,而对于那些没有这种天赋的人来说,这件事只能做得很差或者根本做不了。"㊲

那么,艺术作品唯一重要的定义便不是它所引发的效果,而是制造它(或接受它)时所需要的技术。要写出巴比特那样的作品,需要高度专业化的技术,以至于只有很少人(其中大多数在普林斯顿大学)能够完成,而要按照创作者的技法来接受作品,也需要听者有相应的技术。要造出一个像凯奇或是白南准那样的作品(或是像利盖蒂《交响诗》那

㊲ 转引自 Edward T. Cone, "One Hundred Metronomes," *The American Scholar* XLVI (1977): 444.

样的作品),则只需要耐性,要接受这样的作品,也只需要被动地忍耐。技术越稀有,带来的艺术也就越进步、越"高级"。不足为奇,这样的价值刻度将"音乐哲学博士学位"放在了审美阶梯的最高处。

这种观念还带着相当直白、相当强烈的精英主义意识,因为从本质上来说它挑选并维持了一群社会精英。这类音乐的创作与演出都会制造出精英的场合,就像贵族或教会赞助时代的高雅艺术一样。麻烦的是,把大学这样的公共建制放在类似于旧日里教会或贵族的赞助人地位,会让人察觉到其中的矛盾,即精英美学与政治或社会的平等主义之间的矛盾,而后者是现代民主观念的基石。人们在为精英美学辩护的时候,常常会将"精英"与"精英主义"区分开。他们认为,艺术家可以创作出为艺术自身而存在的精英艺术,而不助长或赞同以社会特权为目的的精英主义政治。

这种差别在理论中更容易成立,在实践中则不那么简单,而且社会精英主义可能会一如既往地巩固精英美学。"我们在普林斯顿接收杰出的、享有殊荣的新生们,"在作曲博士学位设立并运作了大概十二年之后,巴比特向一位采访者抱怨道,"他们在大学的第一年可能会修一门卡尔·亨佩尔的科学哲学课程,然后回到他们的寝室,[163]与我们社会中最没有知识文化的成员听着相同的音乐,这些成员将这类音乐欣然视为唯一有意义的音乐。"[38]这几乎就是在暗示着,设置"音乐哲学博士"的目的就是为杰出的、享有殊荣的人们提供一个庇护所。这类似于其他的精英教育,即不仅是为知识分子,更加是为社会的、经济上的精英阶层成员提供教育。

"在繁荣的假象之下,"社会学家万斯·帕卡德[Vance Packard]在他的《社会地位的寻求者》[*The Status Seekers*, 1959]一书中警告道,美国正在变成一个危险的分裂社会,社会中的成员不停地寻求着"新的方式,以在特殊阶层和非特殊阶层之间划清界限"。[39] 古典音乐在美国一直是

[38] Milton Babbitt, interviewed in Deena Rosenberg and Bernard Rosenberg, *The Music Makers* (New York: Columbia University Press, 1979), p. 57.

[39] 转引自讣告 Richard Severo, "Vance Packard, 82, Challenger of Consumerism, Dies" (obituary), *New York Times*, 13 December 1996, p. A24.

条社会阶层的分界线，一些人认为，它在一套新的规则之下扮演着自己以前的老角色。巴比特的苛责甚至可以被他的一些批评者解读为对流行音乐社会效益的认可。"通俗"音乐为各个阶层所享有，是"人民的"音乐，它默默地巩固了各阶级之间的团结。如果普林斯顿的新生们在课后仍保持接触这种"通俗"音乐，那么在受到威胁的民主政治中，这种音乐或许就会成为一个有价值的社会反作用力。1960年代，"音乐哲学博士"的设立成为有着重要意义的美国特色，我们将在第7章中看到，在同一个十年里，以上关于通俗音乐的推论大幅度提升了美国流行音乐的文化内涵。

巴比特继续哀叹道，他不仅与普通学生相互隔绝，还与他"在普林斯顿和茱莉亚音乐学院的非作曲家教员同事们相互隔绝，茱莉亚的情况稍轻一点"。他总结认为，目前的情况对于他定义的"严肃音乐"来说是有史以来最糟糕的。而他说这番话时，他于1957年提出的博士学位课程已经在大学里广泛实施。考虑到这一点，这似乎为这一评价又多加上了一层悲观的意味。

> 表面上看起来，1930年代和1940年的情况似乎更糟。那时的观众似乎更加经验老到，但那时的作曲家没有多少机会。现在我们的音乐的确得到了表演，可以录制一些唱片，时不时地还能出版。在那时，塞欣斯的作品每年可能会有那么一两次在小小的房间里上演。这种状况得以改善，但我们的观众并没有变得更多、更博学。我去听最好的当代音乐的音乐会时，一周又一周，我看到的总是那么百十来号人。我再说一次，因为这也与我相关，我的同事们（他们在纽约街头长大，常经历作曲家之间的较量）当中很少有人会去听年轻作曲家的音乐。我很不想用这个词，但这种情况带来的结果便是，许多年轻作曲家甚至在他们自己的专业领域之中都遭到了"疏离"（alienated）。这真是悲伤又病态的情势——严肃音乐活动的生存受到了如此严重的威胁，这威胁既来自专业领域之内，也来自专业领域之外。[40]

[40] *The Music Makers*, pp. 58—59.

巴比特不想说"疏离"这个词,因为这个词像是某种马克思主义的行话,会让人想起日丹诺夫的阴影。就像巴比特曾经有些沮丧地开玩笑道,"每个人都想创作我们的音乐,但没人愿意听这些音乐"。创作这种音乐是种让人陶醉的游戏,分析这种音乐也是。事实证明,正是聆听这种音乐的过程一直问题重重。如此看来,学院派序列主义的命运已成定局。它的发展与历年来其他形式的学院派音乐别无二致,它们或许可以被统一定义为"只有作曲家才能够喜欢的音乐"。

飞地中的生活

[164]美国战后的序列主义比欧洲的序列主义存活时间长得多,使之得以存活的赞助制度却存在于一个(在音乐和其他领域都一样)以商业为基础来运作的社群之中。这是一个封闭的飞地,它在温室中成长,它的培育者们毅然决然地转过身去,背对美国音乐生活中的其他分支。尽管巴比特在 1976 年吐露出这番疑虑,但许多人所经历的这种温室保护下的生活,都是他们音乐创作中的黄金时代。

而且,有些人会认为,这对于表演来说也是一样:作为美国大学校园中序列音乐建制化的一部分,勋伯格理想中为新音乐所设的私人表演场所也同样大规模地实现,并获得了很好的资助,而且但凡在有人创作"博士音乐"的地方,就会突然出现专攻于此的学生或是专业表演组织。音乐理论同样经历了剧烈发展的阶段。随着专业期刊对先进音乐作品及其作曲理论的关注,音乐理论的教职也得以激增。终于,在 1966 年,普林斯顿大学的教员、毕业校友、在读博士候选人以及其他有关作曲家形成了一个游说机构"美国大学作曲家协会"[American Society of University Composers(ASUC)],其中包括魏因贝格、波莱茨、唐纳德·马蒂诺[Donald Martino,1931—2005]、彼得·韦斯特加德[Peter Westergaard,1931—2019]和查尔斯·武奥里宁[Charles Wuorinen,1938—2020]。

学校里的首个"新音乐"组织是 1962 年在哥伦比亚大学成立的"当

代音乐小组"[Group for Contemporary Music]。(这一组织成立之时,哥伦比亚大学音乐系的学者们拒绝设置作曲专业的博士学位,但大学艺术学院仿佛故意无视音乐系的反对,很快便设立了博士学位的课程;双方关系不容乐观。)当代音乐小组的创始人里有哥伦比亚大学作曲专业的研究生——专业钢琴家武奥里宁,长笛演奏家哈维·佐尔贝格尔[Harvey Sollberger](生于1938年);以及当时仍是本科生的大提琴家乔尔·克洛斯尼克[Joel Krosnick]。克洛斯尼克于1974年加入了先驱性的组织"茱莉亚弦乐四重奏"。这一四重奏由当时茱莉亚学院的院长威廉·舒曼[William Schuman]于1946年创立,从巴托克和勋伯格的作品开始,专门在媒体中展示当代音乐。

哥伦比亚大学的当代音乐小组,就像普林斯顿大学的博士学位一样,被广为模仿。在哥伦比亚大学和其他地方(最终也包括各个音乐学院),表演者的种类大大增加,包括了各类的歌唱家和器乐演奏家;尤其是出现一种新的炫技型打击乐演奏家。新音乐式的炫技因此得到高度重视,这也让人们愈加关注经过扩展的表演技巧——扩张的音域、传统乐器(特别是钢琴)发出的新奇声音、用新奇的交叉指法奏出和弦或木管上的"复声"[multiphonics],等等——这与经过扩展的作曲技法一样。

在致力于学院派作曲及其理论的准科学期刊中,由普林斯顿大学自己出版的半年刊《新音乐视角》[*Perspectives of New Music*]独具权威。它的刊名稍微有些不合语言表达习惯,因为命名者,即这本期刊的赞助者保罗·弗洛姆[Paul Fromm, 1906—1987]是位德裔芝加哥酒商,他曾资助第一章里提到的"高级音乐研究研讨课"。[165]期刊编辑是当时布兰迪斯大学[Brandeis University]的教授阿瑟·贝格尔[Arthur Berger, 1912—2003]和贝格尔以前的学生本杰明·波莱茨(生于1934年),当时波莱茨正在写他的博士论文,导师是巴比特。第一期发行于1962年秋天,其中许多文章都有着会引起争辩或派系之分的尖锐观点。它们的目的是要在学术界里标出一块领地,即一块被承认、被尊重的权威领域。

从这个角度看来,《新音乐视角》创刊号中最典型的文章,其作者根

本不是作曲家,而是南加州大学的一位物理教员,也是位声学家,约翰·巴克斯[John Backus]。期刊编辑向他约稿,请他为当时已经有英文译本的四卷《序列》(第一章中提到过的发行于科隆的"达姆施塔特学派"刊物)做一个"科学的评估"。巴克斯炮制出一篇颇具攻击性的评论,文章将普林斯顿宣扬并实践的真正的音乐科学与欧洲先锋派欺骗性的伪科学对立起来。他描写后者的方式让人很容易觉得他们正是美国序列主义作曲家们嘲笑的对象,即武奥里宁所说的"约翰·凯奇和他一些朋友们的'作品'"。㊶

巴克斯否定了施托克豪森著述中的技术性语言,比如他认为这些技术性语言作为行话"大半是为了给读者留下深刻印象,以掩盖他对声学只有极端粗浅的知识这一事实"。㊷ 另一位不那么著名的作者则"假装展示数学方面的博学",巴克斯认为这是"纯诈唬","毫无防备的读者完全被这些话骗倒了"。㊸ 利盖蒂对布列兹《结构》的分析(见第一章的讨论)因为其清晰性得到了策略性的赞扬,但这种清晰性也仅仅是更好地暴露出巴克斯所说的"一种任意得惊人的方法",仅仅证明了"一种把数字命理学当做音乐的基础的神秘主义信仰"。㊹ 巴克斯对《结构》的结论本身便是学术圈内部谩骂的小小杰作:

> 可能性无穷无尽;通过编程,计算机可以根据这种预设写下音符,在很短的时间内就可以制造出足够用很多年来表演的音乐。使用不同的数字规则——比如像国际象棋中的马一样以 L 形前进,而不是像国际象棋中的象一样以对角线前进——便可以制造出足够演奏好几百年的音乐。

从积极的一面来看,《新音乐视角》的创刊号也有一篇巴比特的论

㊶ *Contemporary Composers on Contemporary Music*, p. 370.
㊷ John Backus, "Die Reihe: A Scientific Evaluation," *Perspectives of New Music* I, no. 1 (Fall 1962): 169.
㊸ *Ibid.*, p. 170。
㊹ 同前注。

文,其中展示了他对十二音技法最新的拓展。巴比特以往所做的音高与时间之间的类推并不完善,他对此不满意,并在这篇文章中提出了一种新的类推。这种新的类推基于音高与时间共有的特质,即间距。"既然时值能够度量时间点之间的距离,"他写道,那么,

> 正如音程能够度量音高点之间的距离,我们一开始便将音程诠释为时值。于是,音高数字便可以被转换成某一事件开始的时间点,即时间点数字。⑤

换句话说,让我们来想象音乐中的一小节,其中包括12个有编号的时间点,每个都对应半音阶中一个相继的音高点。因此,如果我们用0来指代一个音列中的第1个音高级(如G)[166]和这一度量值中最开始的时间点,那么1就同时代表着音高级升G/降A,以及小节中的第2个时间点;2则代表音高级A和第3个时间点,以此类推。实际上,巴比特只是采用了梅西安"时值半音阶"的老概念,但巴比特还将其与半音阶中的音高进行了同步(梅西安并没有做到这一步)。因此,一个上行的半音阶可以在概念上被转换成(或者用数学术语来说,"被映射为")3/4拍或6/8拍一小节中12个相继的时间点(比如十六分音符)。

如巴比特在其文章中所说,如果单个"时间事件"或时间点的目的是在音乐的进行中保持其身份,

> 那么只需要将其嵌入一个节拍单位(即通常音乐节拍概念中的一个小节),便可以使一连串时间点循环出现。同时,节拍的概念成为了系统结构中的本质要素。这一等价关系可被描述为"发生在与此小节相关的同一时间点上"。那么,这一带有12个时间点的"上行"排序"半音阶",便是一个被平均分成12个时间单位的

⑤ Milton Babbitt, "Twelve-Tone Rhythmic Structure and the Electronic Medium," *Perspectives of New Music* I, no. 1 (Fall 1962): 63.

小节,其拍号可能由时间点集合的内部结构决定,这一小节在功能上与音高级系统中的这一八度相一致。那么,一个时间点集合便是与"<"[即数量渐增]相关的时间点的一个序列排序。一开始,我并不想尝试避免音高系统元素与时间点系统元素之间的明显区别,即两者之间在感知上——而非在形式上——的区别。一个音高级系统中的某个音高代表可在独立状态下被辨认出来;某个时间点代表则因为其纯粹的排列性[dispositional]特征,而无法被单独辨认。但检视一个时间点集合会澄清其系统意义以及与这些新概念相关的合理的音乐意义。

例3-28是巴比特附在文章后面的"检视"或示例。例3-28A中的是一个假设的音高和时间点半音阶。例3-28B中则给出了一个12对数字的序列,每对中的第1个数字表示已知序列中的顺序位置,第2个数字则表示例3-28A(即假设的半音阶)中的音高/时间点位置。在例3-28C中,每对中的第2个数字与一个从G(=0)开始的音级相联系,而在例3-28D(原样引用自巴比特的文章)中,通过将数字与相同的节拍位置进行类似的关联,序列被转换成了时值。因此,从0到11这一升序排列中所包含的数字,在单单一个小节中找到了它们的位置。降序排列的数字必须等到"与这一小节相关的同样的时间点"在下个小节中再次出现。最后,在例3-28E中,数字序列的这两种演绎被结合起来,并分配至弦乐四重奏中的各个声部。

通过将特定的时间点序列映射到特定的音级序列上,巴比特创造了一种将时值序列化的手段。至少就他自己的满意程度来说,这一手段最终充分解决了约翰·巴克斯在指责布列兹《结构》时所说的"惊人的任意性"。以这一让时间点系统合理化的理论为基础,巴比特最终整合出了与音高和时值相应的12个响度等级——从 $ppppp$ 到 $fffff$ ——这样一来,便可以在又一个维度上让聚集完整,巴比特音乐中用来定位每个"原子事件"的坐标上,又增加了一个"关联性"的层次。

例 3-28 弥尔顿·巴比特"十二音节奏结构与电子媒介"["Twelve-tone Rhythmic Structure and the Electronic Medium"]中针对"时间点系统"的详细说明（《新音乐视角》，I：1［1962 秋］）

A. 假设的音高/时值半音阶

B. 音高/时间点序列

(0, 0) (1, 3) (2, 11) (3, 4) (4, 1) (5, 2) (6, 8) (7, 10) (8, 5) (9, 9) (10, 7) (11, 6)

C. 音高/时间点序列转换为实际的音高

D. 音高/时间点序列转换为实际的时值

E. 以上所有结合为一个弦乐四重奏织体

但是你能听到它吗？

[168]然而，其他分析者很快便注意到，巴比特的核心程序中有个

无法忽视的任意性(或者说"概念性")因素,即欺骗性的简单拍号。巴比特的 3/4 或 6/8 拍的小节仅仅被用作时间点的容器,从不会根据循环的节奏或重音模式来进行衔接处理,实际上它并不是"通常意义上音乐节拍中的一个小节",而(就像"中世纪"或"文艺复兴"经文歌被转换成五线谱时的小节一样)只是一种便利的记谱方式。将这些音乐重新以 4/4 或 7/8 拍划分小节,或者只是将小节中的一个八分音符移到左边或右边,对于分析者来说,一切就都变样了。但对于听者来说,却一点变化都没有。于是分析者所分析的音乐中展示出来的关系,便是在乐谱上看到的关系,而非在音乐中听到的关系。那么巴比特式的(普林斯顿式的? 美国式的?)战后序列主义是否只是一种"眼睛音乐"[Augenmusik]的繁盛呢? 如果答案是肯定的,这会不会让它的音乐质量,或是让对它来说至关重要的对真理的诉求变得无效呢? 如果会,那么是以怎样的方式使其无效的呢:美学上的? 还是科学上的? 这两者能互相区别吗? 如果能,怎样区别呢?

关于这些话题,几十年来人们一直争论不休,序列主义学派内部如此,外界也如此。一些人接受"人类的天性具有可塑性"这一观点,也相信所有的听觉习惯都是训练的结果。但即使连这些人都质疑巴比特理论的可行性,只不过出于对巴比特理论那乌托邦式的品质,他们在许多情况下还是采用了这种理论。三年之后的 1965 年,在序列主义的内部刊物《新音乐视角》上,巴比特在普林斯顿的同事彼得·韦斯特加德(1931—2019)对这一理论的语言表达了疑虑和担忧,他对这一理论的反对也日渐深思熟虑。在文章中他提到了《为十二件乐器而作的作品》(巴比特在这部作品中首次使用了 12 个元素的时值集合),韦斯特加德这样写道:

> 在勋伯格之前,音高结构至少已经让我们部分地适应了模 12 的音高关系;即,当任意原型音高集合最开始的音程升高半音、向上移动 13 个半音,或是向下移动 11 个半音时,我们有可能听出其中的家族相似性关系。但是,在巴比特之前,节奏结构是否已经让我们哪怕是部分地适应了模 12 的时值关系,即,一个附点四分音符紧跟一个十六分音符(即时值集合 P_0 中最开始的"音程间距"

[见例3-26]),与一个八分音符紧跟一个附点八分音符(即时值集合 P_2 中最开始的"音程间距"[见例3-27]),我们是否有可能听出这两者之间的类似关系呢?

以上给出的感知方面的问题在表演中更为突出。一位表演者在一件乐器上奏出的每两个起音会定义出这两个起音之间的时值,要区分这个时值是由10个还是11个十六分音符组成,这将会非常困难。但在《为十二件乐器而作的作品》中,定义时值集合的起音可能来自多达12个不同的演奏者,每个人都以不同的反应时间演奏着一件乐器。㊻

可能是出于编辑的要求,韦斯特加德给文章加上了一个脚注,承认所有这些问题"后来都在巴比特更近期的[169]程序中得以解决,这一程序将节拍位置与音高数相对应,也由此将时值与音程相对应"㊼——即,经由时间点系统得以解决。但很少有理论家承认,这样的"问题"通过时间点系统已经被圆满解决。他们更经常抱怨说,这种解决方式仅仅给这一理论加上又一个纯概念性的、非感知性的层次,从而让音乐离它的"听觉识解"[auditory construal]㊽可能性决然远去。生造出"听觉识解"这个短语的是乔治·珀尔,他不仅继续指责这类音乐,还指责与这类音乐相伴而生的分析著述,因为"无需强调的是,对音乐作品的分析应该与对此作品的感知相关"。㊾ 无需多言,从学院派序列主义在美国冉冉升起以来,珀尔视之为公理的观念就一直是最具争议性的主张之一。

或许内部"理论"纷争的高潮是由威廉·本杰明[William Benjamin]带来的。这位受训于普林斯顿的音乐理论家在1981年吵吵嚷嚷

㊻ Peter Westergaard, "Some Problems Raised by the Rhythmic Procedures in Milton Babbitt's Composition for Twelve Instruments," *Perspectives of New Music* IV, no. 1 (Fall-Winter 1965): 113.

㊼ *Ibid.*, p. 113n.

㊽ George Perle, *The Listening Composer* (Berkeley and Los Angeles: University of California Press, 1990), p. 114 (引用自 Joseph Dubiel).

㊾ *Ibid.*, p. 121.

地叛离了自己的队伍,(在由耶鲁大学出版的,《新音乐视角》的对手期刊《音乐理论期刊》[Journal of Music Theory]中)他指控道,"战后的先锋派音乐"是历史上首次"不能被即兴、被准确想象、被装饰、被简化或者不能以任何创造性的意识来演奏"的音乐,他觉得所有这些都证明了一种观点,即"它根本不是音乐"。[50] 多么强硬的说法。但本杰明并不比巴比特更有权力定义音乐。分析一下他和珀尔的评论,或许能帮我们厘清这场争论中的利害关键——以及处于这场争论中心的音乐话语的历史意义。

终极实现还是归谬法?

这些利害攸关的问题回过头来直指读写性音乐(即有记谱的音乐)的源头。本杰明提到的即兴、装饰、创造性演奏,全都是"口头"[oral]文化的实践,也反映出这种文化的价值观。它们的衰落标志着读写性全面占据了支配地位——在整整一千年里形成的支配地位。的确,在巴比特的作曲实践中,被最大化了的价值观——在一个很长的时间(即"结构")跨度中保持极端的(接近于"整体"的)密度、固定性,以及织体的一致性——恰恰就是与音乐的"空间化"相联系的那些因素,也正是读写性让这种音乐"空间化"成为可能。

战后序列主义作品中的"自律性"彻底到让每一首音乐作品都理想化地基于唯一的、公理性的前提,这种彻底的自律性同样也是读写性在观念上的产物。从这种意义上来说,读写传统中的艺术作品可以独立于艺术品的创作者而存在,也可以独立于记住这些艺术品的人而存在。那种很难记住、很难对其进行精确想象的音乐作品,或是那些(理想地来说)完全无法被熟记的作品,才最满足这种价值标准——如果这种价值可以被视为绝对真理的话。因此,读写性文化的独特之处便在于:对表演艺术作品中艺术统一性的观念,以及与之相对的,能够意识到这类

[50] Willliam Benjamin, "Schenker's Theory and the Future of Music," *Journal of Music Theory* XXV (1981): 170.

作品中整体之下各部分所具有的功能（我们将其称为分析意识）。在某种音乐里，分析可以潜在地替代表演或聆听（在极端的例子里，甚至实际上已经发生了这种替代），这种音乐便可以被视为最接近读写性理想的现实载体。从历史角度来说，它的确[170]代表了一个巅峰、一个顶点、一个穷尽之处。广泛看来，那可以被视为它最真实的历史成就——或者至少是它被描述得最准确的历史意义。

永远不会尘埃落定的问题是：其代价如何？之所以永远不会尘埃落定，是因为代价意味着价值观，而同样都有正当理由的不同价值观之间可能无法调和。从某一个角度看来或许是必然的高潮或顶点，从另一个角度看来或许就是某种价值观的歪曲和反常。那些只根据历史发展来看待和评价音乐的人会看到读写性在某种意义上的胜利；那些将音乐带来的社会交换视为音乐首要价值的人则会觉得这没那么值得赞颂。但此类事物与事件本身是价值中立的。价值观存在于观察者和他们的目的之中。

巴比特在《谁在乎你听不听？》中以"经典"的姿态展示出了显而易见的自大傲慢，如果你愿意，可以将其视作读写性带来的自负。然而，那种自负虽然令人生厌，却也不是完全脱离于它看似为之服务的正当理由。在20世纪音乐的巨擘们那里，（当然）特别是在目的论历史观的伟大传道者勋伯格那里，常常可以看到这样的表述，他们认为音乐不可逆转地朝着读写性实践（代表着"文化"和"自律性"）的胜利进化，将口头实践（代表着"原始性"和"偶然性"的返祖现象）中的每一种元素抛诸脑后。

正是这一点，让勋伯格和他之后的许多人对表演者、听众和其他人摆出了这种看似顽固不化的态度。他的弟子迪卡·纽林[Dika Newlin]记得他曾宣称"音乐不需要被表演出来，就像书籍不需要被大声朗读出来一样，因为它的逻辑已经被完美地体现在了乐谱之上；而表演者也完全是多余的，因为他们有着让人无法忍受的傲慢，只不过他们的诠释能让那些不幸无法读谱的观众们理解音乐"。[51] 至于听众，"我只知

[51] Dika Newlin, *Schoenberg Remembered: Diaries and Recollections* 1938—1976 (New York: Pendragon Press, 1980), p. 164 (记录于1940年1月10日).

道他们是存在的,而且就声学原因来说他们并不是必不可少的(音乐在空荡荡的音乐厅里听起来并不那么好),那么他们就只会碍事"。㊾

至此,我们已经多少意识到,许多社会、政治(包括音乐-政治)的因素引发了这种言论。我们没有理由假设勋伯格有意识地将自己打造成这种读写性音乐传统的捍卫者,我们也没有理由假设他像如今的史学家们一样,对"口头性"[orality]与"读写性"的议题感兴趣。然而历史事实依旧如此,20世纪的政治将读写性的话语推向了极端,回顾巴比特作为作曲家和作为作曲理论家的成就,它们似乎代表着一种历史极限。

我这么说,并不一定是要归罪于巴比特,认为他比勋伯格更能意识到自己的历史角色,而是因为,若视他为将读写性置于口头性之上的终极拥护者,这的确能帮我们解释,为何当他面对我们在前文中读到的批评时,能够泰然处之。1976年,为了纪念巴比特六十岁生日,《新音乐视角》特别发行了双刊。其中刊载了作曲家兼音乐理论家华莱士·贝瑞[Wallace Berry,1928—1991]的一封公开信,他在信中提出了一些大胆的问题。关于期刊中其他所有作者交口称赞的那种音乐,他质疑了其中的"听觉识解"。关于那些众所周知的[171]困难性或不可能性,关于一个令他痛苦的发现,即"我们这个时代的许多音乐,你的音乐和我的音乐,其存在从本质上来说都是疏离的",他质疑了这两者之间的关系。或许是为了抵消他谈论这些事物时的强烈情感,贝瑞通篇保持着某种超然与客套的语气,他继续说道:

> 我们许多人已经形成了一种可以理解的条件反射,认为这类事态中有种勇敢的反抗态度。但我无法想象有任何人会真的宣称对此毫不关心。我们也不能抗议说今天的音乐苦于缺少机会亮相(或者说如果它有更多机会亮相,现在广泛厌恶这种音乐的观众们[他们偶尔会从最"原始的"层次出发,对疏离陌生的音响等元素制

㊾ 勋伯格写给亚历山大·冯·策姆林斯基的信,1918年3月20日;in Arnold Schoenberg, *Letters*, ed. Erwin Stein, trans. Eithne Wilkins and Ernst Kaiser (Berkeley and Los Angeles: University of California Press, 1964), p. 54.

造出的效果感兴趣]便会更好地理解它,它也会更受欢迎)。这种让我感到绝望的疏离不只出现在(很大程度上将会继续被愚蠢粗鲁的商业考量所控制的)音乐厅中,还出现在我们的同行之中,他们是位于艺术与文化探险中心地位的经验老到的听众(当然有值得注意的例外以证明这一点)。我们不能再虚伪地去抨击那些与这种音乐疏远的人(认为他们专制、有偏见、漠然),他们了解今天的音乐和它之所以如是的历史基础……

音乐史上的某些插曲似乎最终被证明是迷人的死胡同。与此同时,这些片段又对同时期和紧随其后的音乐发展过程施加着至关重要且具有建设性的影响。它们的重要性不仅在于其影响力从某种程度上塑造了接下来的发展,还因为它们在许多个体表达的内在价值中、在说教的意义上也是重要的。是否有可能序列主义的终极发展达到了这样一个终点? 或者说,这种终极发展是否可以被合理地视为向这一终点前进的过程?㉝

巴比特对这个致敬自己的文集发表了回应,他在回应文章中的语气是非常客气的。他承认,在这期特刊的所有作者之中,"华莱士·贝瑞的文章最需要也最值得回应"。㉞ 但巴比特却没有中计,相反,他(很不同寻常地)将贝瑞的问题归入了与音乐品味相关的范畴,常言道,萝卜青菜各有所爱。与贝瑞一样,他也将自己的想法藏在一种不自然且彬彬有礼的语气之中,似乎有意回避这些想法中的情感包袱。但一如既往,明显的回避只会有效地唤起读者对所回避问题的关注:

我的确怀疑我们之间在态度上有所差异,这是一种标准上的差异。这种差异或许源自音乐之外,却最终发生在我们的音乐之中,这一过程也有可能刚好逆行,甚至是像逆行倒影一般。即便如

㉝ Wallace Berry, "Apostrophe: A Letter from Ann Arbor," *Perspectives of New Music* XIV/2—XV/1 (double issue, "Sounds and Words: Milton Babbitt at 60"): 195, 197—98.

㉞ Milton Babbitt, "Responses: A First Approximation," *Ibid.*, p. 22—23。

此,身在其中的我们更偏爱死胡同里相对的寂静和慰藉,而不是拥挤的阳关道上那些令人分神、烦扰的东西,尽管不少家伙在这样或那样的时刻找到了通向我们这条死胡同的路,即使只是因为他们误打误撞地拐进了错误的方向……正如艺术的哲学将艺术的实践者们带入了心智的哲学,我们的艺术铭记于心的是,某个音乐的心智无论创造出何种东西,都有另一个音乐的心智能够理解之,即使后者按照某种标准来决定自己不喜欢、不满前者的创造,或不满这两者由此遭受或享受的陌生疏离。

不过当然,巴比特精心遣词造句,让理解有可能通过分析的途径而来(而非贝瑞在文中提到的那些更加直接的感知方式),分析这种行为由经过此种读写性文化训练的人来进行,他们在思考音乐对象时,将其[172]视为一个空间化的整体。不管当时或之后,巴比特都无意让步于"口头"文化,他将口头文化等同于商业那"拥挤的阳关道"。牺牲掉听音乐的人(而非看音乐的人),则是他为得到纯粹性而准备付出的代价。

需要再次说明的是,巴比特在理论和实践中有意识探寻的纯粹性并不一定是本文所说的纯粹性。巴比特所探寻的纯粹性,与科普兰和斯特拉文斯基皈依序列主义作曲的显意识原因没什么差别。而这些显意识的原因则直接反映或确认了本章中提到的,引发他们行为的真正原因。如我们所见,科普兰总说他只是"需要更多的和弦"。斯特拉文斯基则更加直截了当地认为,重要的艺术变化只能靠"艺术内部不可抗拒的力量推动",而不是靠(如他所说)"马克思主义者们"希望引起的"社会压力"。[55] 可即使他这么说,他还是无端端地、迷信般地斜眼望向日丹诺夫(艺术方面最重要的马克思主义者),这让我们看到另一个不同的故事。在这个复杂的世界中,不仅是艺术家们,还有所有宣称自己是有意识的、自律的能动者的人们,都受到诸多因素的影响,对其中某些影响,他们也一定相对没有意识。而史学家的任务就是要意识到这

[55] Igor Stravinsky and Robert Craft, *Conversations with Igor Stravinsky* (Garden City: Doublyday, 1959), p. 127.

些影响因素,即使容易犯错,也要将它们诉诸笔端。

然而,即使考虑到巴比特的地位带有政治偶然性,他依然靠着连贯性和整体性保持住了这种地位,并为其在学术圈(甚至在那些像华莱士·贝瑞一样,相信这是条历史上的死胡同的人们中间)赢得了实质上的普遍尊重。只有当某些巴比特的同事和曾经的弟子开始对学院派序列主义索要那些外行听众抱怨其缺失的品质时(比如要求它具有传统的情感表现性),恶意的指控才会普遍出现。

正如一位批评家所说,这就像是让克莱尔·布鲁姆[Claire Bloom]或者某位同样有口才的演员"用所有她在表演奥菲莉娅或是苔丝狄蒙娜时的富有表现性的声音和姿态",来读巴比特那臭名招呼的假设的数学讲座"逐点周期性同胚"一样。㊵ 不管听者是外行还是数学教授,这种演出都只会显得愚蠢且不必要,还会让文本对象及其表演(就其各自目的来说)都显得不足。足够讽刺的是,当学院派作曲家们似乎准备好要从巴比特的强硬立场稍作撤退时,他们的地位便开始失去威信。彼时的潮流开始掉头反对那种毫不妥协的"真理"。但正是这种"真理",在冷战高峰时期的艺术中被大肆宣扬,也正是这种"真理"为美国的学院派序列主义提供了系统的哲学性支持。

但我们可以用更具讽刺性的一笔来结束本章。巴比特设计的时间点系统意味着在演奏中要精准地执行其节奏,即使对他的支持者们而言,这也显得超出人类能力所及。在设计这一系统时,巴比特就已经开始将电子媒介标榜为理论发展中必要的实践性辅助。前文中引用过的发表于《新音乐视角》的《十二音节奏结构与电子媒介》是最早宣传时间点系统的文章,文章中预言道,"这种十二音系统在音高与节奏[173]上的拓展"(就像巴比特所提议的一样)将会不可避免地"导致纯电子化音乐的可行性",这是因为只有电子化的手段才能让作曲家全面控制他的产品,才足以让他音乐中"必要的特性"以"听觉的形式被保留,而不仅

㊵ R. Taruskin, "How Talented Composers Become Useless," *New York Times*, Arts and Leisure, 10 March 1996, p. 31; 转载于 R. Taruskin, *The Danger of Music and Other Anti-Utopian Essays* (Berkeley and Los Angeles: University of California Press, 2009), p. 87.

仅是以明确记谱的方式存在"。㊼

换句话说,固定性和精确性已经存在于乐谱上的概念化领域之中,但只有依靠电子媒介,这种固定性和精确性才能被赋予音乐的物理声音领域。读写性要战胜口头性,最后需要牺牲有限的"人性",以让位于最终由电脑控制的、有着无限适应性且百依百顺的自动表演媒介。电子化的媒介允诺了(或者是威胁了,这取决于从哪个角度来看)艺术上终极的去人性化。这种去人性化是读写性从逻辑上来讲合理的(无可避免的?必然的?令人满意的?)后果,它终于露出了庐山真面目。

讽刺的是,正是同一个电子媒介,一边让作曲家能够以极端的"读写性"优势实现他们乐谱中的复杂性和所有细节,另一边又实现了完全不使用乐谱来作曲这一可能性,也因此开创了一个即兴(或者"实时")作曲的新纪元。最后,正如我们在后文中将会看到的,电子媒介将会颠覆读写性的胜利,并赋予音乐一个全新的未来。

㊼ Milton Babbitt, "Twelve-Tone Rhythmic Structure and the Electronic Medium," pp. 77—78.

第四章　第三次革命
音乐与电子媒介;瓦雷兹的职业生涯

> 我相信,用噪音制造音乐的做法将会继续,并且会越来越多,直到我们在电子仪器的辅助下制造出一种音乐。这些仪器将会使任何声音以及所有可以被听到的声音为音乐所用。[1]
>
> ——约翰·凯奇,"音乐的未来:信条"(1940)

录音带

[175]当年轻的约翰·凯奇做出这番胆大妄为的预言时,这似乎只是他在傲慢又空想的"信条"中所说的许多幻想之一,在第二章中可以看到选自这场讲座的片段。然而,他或是他的听众们都还不知道,实现这一预言的实践手段已近在眼前。五年前,在 1935 年柏林举办的一次收音机博览会上,德国通用电气公司[Allgemeine Elektrizitäts Gesellschaft]展示了一种名叫"磁带录音机"[Magnetophone]的新发明,这一设备将声音信号转变为磁脉冲,并将其无限期地储存在覆有金属氧化物的纸带上,然后回放成声音。实际上,半个世纪以前就已经有人从理论上描述了磁录音的概念。磁带录音机的祖先被叫做"录音电话机"

[1] John Cage, *Silence: Lectures and Writings by John Cage* (Cambridge: The M. I. T. Press, 1966), pp. 3—4.

[Telegraphone]，这项丹麦的发明可以依靠磁力将声音记录在一条很细的金属线上。这一发明曾在 1900 年的巴黎世界博览会上展出并获奖。（直到新世纪中叶，金属线录音机才最终被磁带录音机所取代。）

早期的磁带录音机和金属线录音机的回放只有很有限的频率范围，并且会被背景噪音（即嘶嘶声）严重干扰。没人预见到这样的机器会被直接运用到音乐上。通用电气公司设想将其用作办公室的听录设备，或是将其用来储存广播节目，比如需要进行重播的新闻公告。除了广播电台之外，早期购买这一设备的顾客中还包括纳粹的秘密警察盖世太保，他们用这一设备来录制招供等。但是，在战争期间，德国的技术发展被隐藏于盟军的视线之外，磁带录音机的技术此时得以发展，其动态响应和频率响应超过了唱盘；在录音过程中使用超声频偏磁［supersonic bias frequency］大大降低了背景噪音。

到 1940 年代初，德国的公司就已经在商业音乐录音制作中使用磁带录音机，而不是将声音直接录到唱盘上。由此改进的不仅仅是声音的质量，[176]磁带录音机可以连续录制的内容，也远超单面 78 转唱片所能录制的内容。可以说，有记录的最早以磁带连续录制并商业发行为唱片的歌剧是卡尔·玛利亚·冯·韦伯的独幕"土耳其风格"歌唱剧《阿布·哈桑》[*Abu Hassan*, 1811]。这份录音于 1944 年在演出现场录制，原本是为了在柏林电台［Radio Berlin］播放，剧中扮演法蒂玛［Fatime］一角的年轻女高音伊丽莎白·施瓦茨科普夫［Elisabeth Schwarzkopf］后来成了伟大的国际歌剧红伶。

而最重要的是，磁带录音易于操控，让剪辑合成成为可能。好的录音片段犹如电影中好的镜头一样，可以被拼接在一起。由一位歌手演唱的那些最好的音符可以被收录在一个单独完整的产品之中。录制下来的演出可以做到真正意义上的完美无瑕，只要将有瑕疵的部分挑出来替换掉即可。录音工作室里常常会听到关于独奏者的笑话，后者对录音回放赞叹不已，又被录音工程师揶揄道："是啊，你不就希望自己能演奏成那样吗？"

战后，美国占领军惊讶地在每个德国广播电台都发现了改良的磁带录音机。通用电气的所有专利都作为战利品落入盟军之手，不用交

专利费便可以在战胜国复制并出售这些机器。第一台美国的磁带录音机由安培公司［Ampex Company］于1947年制造，根据约翰·穆林［John Mullin］从法兰克福电台寄回来的两台录音机仿制而成。穆林是当时服务于美军通信部队的一位录音师。安培公司最早的顾客中有低吟歌手平·克劳斯比［Bing Crosby］，他开始在方便时用磁带录制他每周的节目，以便日后广播之用。

不久之后，敏锐的音乐家们便意识到，服务于商业录音的操控手段，同样可以为作曲服务。用于改善现场录制演出的剪辑拼接技术也同样可以用来创造种种声音的拼贴。此外，可以通过变化回放速度来改变录音中声音的音高、速度、音色。将一台磁带录音机的放音磁头与另一台的录音磁头连接起来，便能够将经过改变的声音储存起来并在作曲时使用。

但这还只是个开头。将录音机转盘上的带盘翻转，便可以反方向播放磁带，这样会大大改变声音的包络线［envelope］，即起音-衰减［attack-decay］属性：例如钢琴上弹出的一个音变成了"嗖"的一声，加速渐强，然后戛然而止。一段磁带可以被拼接成持续不断的循环，在回放时可以制造出一种固定音型般的效果。这样的固定音型可以蒙太奇般地拼贴成无限的模式和织体。其他的录音工作室设备，比如回音箱［echo chambers］、滤声器［sound filters］、混频器［mixers］，也可以用来加入录音电路，以对磁带上储存的声音做进一步的改变。

作曲家已经准备好去探索这些新的可能性，特别是刚刚复苏的战后先锋派成员们，包括所有互相敌对的派系。尽管他们或许对所有其他事情都无法达成共识，但却同样热情地欢迎新的技术奇迹。对于"零点"这一派来说，这种新兴技术将所有现存的传统与技术一笔勾销。在凯奇1940年的演讲中，他已经为首个真正的"20世纪的音乐制造手段"［177］降临在世上而欢呼。② 对于控制狂们来说，它提供了一种前所未有的确定性程度，因为在编接器［splicing block］上，（例如）最复杂、最精准的节奏关系都可以依照磁带那精细的测定长度来实现——

② *Ibid*., p. 6。

对于第三章末尾讨论过的音乐"空间化"这一概念而言,这是可以想象到的最字面意义的实例了。

例如弥尔顿·巴比特,"完全掌控自己的作品,成为所有你审视对象的彻底的主人,这个想法"③让他感到极为兴奋。而在相反方向(即激进的不确定性)的极点上,凯奇同样欢欣鼓舞,因为"这让作曲家有可能直接制作音乐,而不用借助演奏者这一中介的辅助"④——这更加证明了,人们眼中与先进作乐相关的两个极端在技术研究与发展这件事情上团结一致,全都十分投入。凯奇愉悦地预见了音乐记谱遭到淘汰荒废。对那些致力于解放的人来说,不管他们想解放的是声音还是人,都已能够隐约看到无限的前景。

旧梦成真

所有这些导向音乐"电声"合成(用之后的标准术语来描述)的手段,到20世纪中叶时都已经有了一定的基础。这甚至可以追溯至电流发明之前的音乐盒和其他精巧的机械发明,比如约翰·内波穆克·梅尔策尔[Johann Nepomuk Maelzel,1772—1838](他最出名的发明是钟摆节拍器)发明的"万和琴"[Panharmonicon],相当于一个由砝码和活塞来进行机械驱动的管弦乐队,贝多芬于1813年为这种乐器创作了《战役交响曲》(即《惠灵顿的胜利》)。

电力的出现导致了更多此类的发明,比如电传簧风琴[Telharmonium/Dynamophone]。这种机械重达两百吨,被用来在任何律制系统中发出"科学而完美的音乐",由发明家撒迪厄斯·卡希尔[Thaddeus Cahill,1867—1934]组装,并于1906年在纽约展出。一份流行杂志上刊登了一篇关于这架机械的文章,文章引起了费鲁齐欧·布索尼[Ferrucio Busoni]的注意。他是著名的钢琴家兼作曲家,或许也是当时最有影响力的教师。新世纪伊始,他在这种机械中看到了音乐获得解放

③ Milton Babbitt, in Joel Chadabe, *Electric Sound: The Past and Promise of Electronic Music* (Upper Saddle River, N.J.: Prentice Hall, 1997), p. 18.

④ Cage, *Silence*, p. 4.

的希望。布索尼在他的《新音乐美学概要》[*Sketch for a New Aesthetic of Music*,1907]中套用卢梭的《社会契约论》[*Social Contract*]宣称道:"音乐生来自由,赢得自由是它的命运。"⑤

通过使用类似电传簧风琴的机械,音乐或许就会打破落后技术给它带来的限制,最终达到它真正的目标,"即对自然的模仿,以及对人类感受的诠释"⑥(强调为原文所加)。那将会是真正的"绝对音乐",布索尼狂热地写道。他对自由音乐的幻想从未实现,但却在"预备和中间阶段(前奏曲与连接段)"⑦中有所预示,就像贝多芬重量级的"钢琴"[Hammerklavier]奏鸣曲 Op. 106 末尾赋格之前的引子一样。他的这种幻想与世纪中叶先锋派的乌托邦精神产生了古怪的共鸣:

> 这给耳朵、给艺术带来了多么美好的愿景,多么梦幻的想象啊!谁不曾幻想过能飘浮在空中呢?谁又曾完全相信他的梦想会变成现实呢?——让我们想象一下,音乐可以怎样被恢复至它原始、自然的本质;让我们将它从建筑学的、声学的、美学的教条中解放出来;让[178]它在和声中、在形式中、在音色中成为纯粹的创意和感情(因为创意与感情并非旋律独有的特权);让它跟随彩虹的线条,与云抗争,让阳光透出来;让音乐全然成为人类胸中映照、反射出的自然;因为它是鸣响的空气,它飘浮在空气中,也越过空气;在"人类"自身之中如此,就像在整个"创世"中也普遍地、绝对地如此;因为它可以在不失去张力的情况下聚拢、分散。⑧

这种对自由和自然性的幻想启发了许多 20 世纪早期的艺术家和发明家,让他们想象并实验各种各样的人工发明。其中最喧闹、最别致的派别便是"未来主义音乐家"[*musicisti futuristi*]。这群意大利艺术

⑤ Ferruccio Busoni, *Sketch of a New Esthetic of Music*, trans. Theordore Baker, in Three Classics in the Aesthetic of Music (New York: Dover Publications, 1962), p. 77.

⑥ *Ibid*., p. 76。

⑦ *Ibid*., p. 79。

⑧ *Ibid*., p. 95。

家将1909年发表的《未来主义宣言》运用到了音乐上面。《未来主义宣言》或许是这个时代最激进的反传统宣言,它的作者是诗人兼小说家菲利波·马里内蒂[Filippo Marinetti]。它提倡消除对艺术的记忆——在实践上来说就是摧毁博物馆与音乐厅(并不一定真的要做到)——并将艺术作为祭品去颂扬20世纪生活中那高度浪漫化的动力与危险:一场在规模上前所未见的战争(马里内蒂在1910年的宣言中称战争为"这个世界的自然清洁剂"⑨)与征服,尤其是为实现这些残暴理想提供了手段的所有机械。(而马里内蒂正是意大利法西斯党的创始成员之一,这并非巧合。)

"未来主义"[*Futurismo*]在文学与视觉艺术中找到了直接的表达,这两种艺术的媒介只需要想象与描述性的或图画性的技术便能创造出合适的人工制品。而音乐却需要设备;如果缺少了这样的设备,机械音乐多半从一开始就只是个空想。1913年(或许值得注意的是,这一年斯特拉文斯基的《春之祭》正好首演),音乐中出现了自己的小小宣言。这份宣言由画家路易吉·鲁索洛[Luigi Russolo,1885—1947]在米兰发布,题献给"伟大的未来主义音乐家"弗朗切斯科·巴利拉·普拉泰拉[Francesco Balilla Pratella,1880—1955]。彼时普拉泰拉刚刚完成了一首尖利刺耳的合唱作品,《赞美生活》[*Inno alla vita*]。鲁索洛宣言中的一段话在修辞上达到了高潮,当凯奇于1940年发表他那非凡的预言时,这段话或许已经回荡在凯奇的耳边(文中时时出现的有如吼叫般的大写字母也闪耀在凯奇的眼里):

> 在19世纪,随着机械的发明,噪音也诞生了。在今天,噪音大获全胜,以至高无上的地位统治着人类的感官。起初,音乐艺术寻求并获得声音中的纯粹和甜美;然后,它调和不同的声音,但也总是有意以温柔文雅的和声轻抚人耳。今天,音乐变得越来越复杂,它所寻求的声音组合以最刺耳、最奇怪、最粗糙的方式落进人耳。因此我们越来越接近于"噪音音乐"[MUSIC OF

⑨ Filippo Tommaso Marinetti, *Le Roi Bombance* (1910).

NOISE]。我们必须打破纯粹乐音这个狭窄的圆圈,去征服无限多样的噪音。⑩

鲁索洛在宣言末尾对噪音做了"科学的"分类,将其分为 6 个家族,发出这些噪音需要一些那时还尚未发明的技术手段,未来的乐队将会通过这些技术手段来制造那时的音乐:

1	2	3	4	5	6
轰鸣 雷 爆炸 撞击 泼溅 咆哮	口哨/汽笛 嘘/嘶嘶 喷鼻/哼	耳语 嘟囔 喃喃 熙攘的噪音 汩汩/咯咯/哗哗	尖叫/呼啸 尖锐刺耳声 沙沙声/窸窣声 嗡嗡声 噼啪声/爆裂声 摩擦发出的响声	金属、木质、石质、陶质打击乐器发出的噪音	动物与人的嗓音:喊叫、尖叫、呻吟、咆哮、笑声、喘息、抽泣 呜咽

[179]1913 年,鲁索洛带回一本书,名叫《噪音的艺术》[*L'arte dei rumori*],书中包括一些最早的未来主义乐器设计,它们被称为"噪音吟诵者"[*intomarumori*]。鲁索洛与一位叫做乌戈·皮亚蒂[Ugo Piatti](可能是化名,这个名字的意思就是"钹")的打击乐手一起开始修造这些乐器,将它们做成各种尺寸的盒子模样,再像早期的留声机一样在前面装上扩音喇叭,盒子里是一些发出声音的机械装置,由盒子后面的曲柄来驱动。这些乐器中包括一台发出噼啪爆裂声的乐器[*crepitatore*]、一台发出汽笛声的乐器[*ululatore*]、一台发出沙哑呱呱声的乐器[*gracidatore*]、一台发出汩汩声的乐器[*gorgogliatore*]、一台发出嗡嗡声的乐器[*ronzatore*]。在 1914 年至 1921 年之间,鲁索洛在米兰和巴黎指挥了一些使用这些乐器的"未来主义音乐会"。《一座城市的苏醒》[*Il risveglio di una città*]便是为这些乐器而作的典型作品。图 4-1 中是从一本意大利艺术杂志上复制下来的这首作品中的几小节,

⑩ Luigi Russolo, "The Art of Noises: Futurist Manifesto," trans. Stephen Somervell, in Nicolas Slonimsky, *Music since 1900* (4th ed.; New York: Scribners, 1971), p. 1298.

图 4-1 路易吉·鲁索洛,《一座城市的觉醒》,为未来主义"噪音吟诵者"合奏团而作的作品。谱页最左边从上到下分别是汽笛声发声器、滚筒发声器、噼啪爆裂发声器、刮刀声发生器、爆炸声发声器、嗡嗡声发声器、汩汩声发声器和嘶嘶声发声器

除此之外,作品的乐谱和分谱都已经遗失;意大利音乐学家们经过推测复原了"噪音吟诵者",并于 1977 年用它们录制了一张唱片。⑪ 从所有消息看来,这种音乐的吵闹程度足以引起观众们骚动的反对;曾有一次,恼怒的听众们爬上舞台企图以暴力终止演出。毫无疑问,这正合作曲家的胃口。

或许是受了雷斯皮基[Respighi]《罗马松树》[Pines of Rome]中夜莺片段的启发,马里内蒂在 1933 年尝试了一种新的方法:他将一些"田野录音"转录到 78 转唱片上,其中包括风景区的噪音、街头的音乐、人类发出的非语词声音("小婴儿的咿呀声""11 岁小女孩因为惊讶而发出的噢声",等等)、有节奏的环境噪音(滴答的水声、钥匙在锁扣里转动的声音、电门铃声)、各种乐器发出的单音、"纯粹的寂静"(即留声机唱针划在沟槽上的声音),等等,然后由助手站在留声机唱盘旁边,根据提示播放录音,将这些声音组装成拼贴作品。

⑪ *Musica futurista*, Fonit Cetra FDM 0007 (2 LP).

生成合成之声

一些国家的电气工程师则采用了另一种手段,他们设计了一些新的乐器。这些乐器发出的声音炫耀着它们电子化的出身,这让它们听起来专属于20世纪。其中1920年由俄国物理学家列夫·谢尔盖耶维奇·泰勒明[Lev Sergeyevich Termen, 1896—1993](他也是知名的电视机开拓者)发明的乐器或许是其中最早的,很可能[180]是最简单的,肯定也是最有名的。泰勒明认为他制造的是一个防盗警报器。在他的设备中,一对天线构成了一个电磁场,任何侵入其中的导电体(比如人体)都会触发无线电振荡器中的信号。

图4-2 列夫·谢尔盖耶维奇·泰勒明(利昂·泰勒明)与他的泰勒明电琴

若靠近盒子上方的垂直天线,信号(这种有控制的"啸叫声"就像在给早期收音机调频时,两个频道之间发出的声音)的音高就会变高;若靠近盒子旁边绕着的天线,信号就会变弱(如果接触这根天线,声音就会消失,这让音乐中的断续衔接成为可能)。泰勒明是位业余大提琴家,为了消遣,他以这种方式移动双手,让[181]看不见的电磁场应和着他演奏的曲目,比如马斯内的《哀歌》、圣桑的《天鹅》,等等。泰勒明发现自己不用

接触这件新乐器,只需在空中移动双手便能进行演奏,于是他将自己的发明命名为"以太琴"[etherphone]。1922年3月,泰勒明被召往莫斯科克里姆林宫,在弗拉基米尔·列宁(刚成立不久的苏维埃政府的领袖)的办公室中为他展示这一装置。大体来说,列宁将这台机器看作安保装置。他写信给红军领导人托洛茨基[Trotsky],建议他们设法弄些以太琴,以减轻克里姆林宫守卫官们的警卫任务。但他也授权给泰勒明一张可以在俄国免费旅行的铁路通票,以向人们展示他发明的不用接触即可演奏的奇妙乐器,并宣传电力的神奇之处(列宁最喜欢的口号之一便是"共产主义就是苏维埃权力加上全国电气化")。1924年,苏俄与德国签订了专利协定,泰勒明被送到海外去建立工厂,用以大规模生产这件乐器,它在销售时被称为"泰勒明电琴"[Termenvox]。

1927年至1938年期间,泰勒明在美国生活、工作,他一边是电气设备的推销者,一边也是苏联的间谍。这位发明家先后在德国和美国将自己的姓名注册为利昂·泰勒明[Leon Theremin],于是他的乐器便被直接称为"泰勒明琴"[theremin]。它的销售方式,以及通常用它来演奏的曲目(效仿自发明者),都让这件乐器被视作电子小提琴或电子大提琴一样的东西,而非新音乐的载体。很少有作曲家对它产生兴趣。约翰·凯奇专门在他的讲座"音乐的未来"中揶揄道,虽然这件乐器在其不间断的频率连续体中提供了"真正的、崭新的可能性",但"泰勒明电琴演奏家们"也"最多只能让这件乐器听起来像是某件老乐器,赋予它令人厌烦的甜美颤音,艰难地用它演奏过去的杰作"。实际上,凯奇抱怨"泰勒明演奏家们的行为就像审查员一样,为公众奉上那些他们会喜欢的声音"。那么让人烦恼的结果便是,"我们被挡在了新的声音体验之外"。⑫ 奥地利作曲家恩斯特·托克[Ernst Toch,1887—1964]的观点更加乐观,也更有想象力。这位后来移民至美国的作曲家在柏林亲眼目睹了泰勒明电琴。托克意识到这位发明家的音乐水平并不太高,而且后者在销售中只想将他的乐器定位为传统表演而非创作的媒介,因此他并不能很好地展现这件乐器的可能性。托克的反应与

⑫ Cage, *Silence*, p. 4.

布索尼可能做出的反应完全一样,他指出,"音乐的具体材料至今只包含了一系列有限的确切音高和一系列有限的确切音色",他抱怨说,"泰勒明在他的'音乐会'上越是试着接近它们,越是试着以欺骗手段制造出它们,他的展示对作曲家来说也就越无趣。"托克感兴趣的,并不是表演中所选择的平庸陈腐的音乐,而是

> 在"音乐会"之前以及在讲座中展示为未经加工的原材料的声音现象。这种声音现象通常类似于自然界中动物或气象发出的声音,在"音乐会"中它们是多余的副产品或是不被人注意的废品。在它们之中孕育着真正的新愿景,在这种愿景中,泰勒明电琴对作曲家们敞开怀抱,而作曲家对它将会带来的后果还一无所知。

[182]——因为人们在这些声音现象中听到的材料"处于确定音高之间,处于确定音色之间:它们对艺术家来说丰富、诱人、充满希望、令人陶醉"。⑬

为泰勒明电琴创作(或在泰勒明电琴上演奏)的大多数音乐都老一套地将其用作小提琴的替代品。第一部为这件乐器写作的音乐会作品是由苏联政府于 1923 年委约安德烈·帕先科[Andrey Pashchenko, 1885—1972]创作的《神秘交响曲》[Simfonicheskaya misteriya]。乐器那古怪的、异世界般的音色融合成了一首斯克里亚宾式的杂锦拼贴乐队作品。这件乐器最著名的协奏曲是一首充满东方主义情调的作品,在 1944 年由塞浦路斯裔美国作曲家阿尼斯·弗雷翰[Anis Fuleihan, 1900—1970]为俄裔美国小提琴天才克拉拉·罗克摩尔[Clara Rockmore, 1911—1998]创作,后者成为了全世界最熟练的"泰勒明演奏家"。罗克摩尔的特殊成就在于,她战胜了泰勒明电琴上固有的滑音,这种滑音通常出现在音高无缝连续体中的音与音之间。通过泰勒明为她设计的某些附件,她在电琴上实现了断奏,且能够在不牺牲

⑬ Ernst Toch, "Theremin und Komponist," *Neue Badische Landes-Zeitung* (6 December 1927), trans. Richard and Edith Kobler, in Albert Glinsky, *Theremin: Ether Music and Espionage* (Urbana: University of Illinois Press, 2000), p. 67.

干净音准的情况下演奏快速段落。

这是非常了不起的技艺,但根据托克的评论,这种技艺使这件乐器无法成为作曲家潜在的新资源。唯一充分利用了泰勒明电琴的"缺陷"的作曲家,是澳大利亚裔美国人珀西·格兰杰[Percy Grainger,1882—1961],他生前作为钢琴炫技演奏家为人所知。重要的是,他曾短暂地跟随布索尼学习,为后者关于音乐自由的理想主义概念所感染。没有"自然"调律系统的泰勒明电琴完全摆脱了与音程相关的偏见。

布索尼在他《新音乐美学概要》的结尾处,对微分音进行了反思。但他也警告道,如果将所有固定的调律系统与大自然那无限的资源相比,不管它们基于相等的半音、四分之一音,还是六分之一音,都同样是文化中具有任意性的人工制品。这位伟大的钢琴家大为光火,他认为十二平均律的键盘乐器"如此彻底地教化了我们的耳朵,我们再也无法听到其他任何东西——除了通过这个不纯粹的媒介,我们无法进行聆听。然而,大自然创造了无穷的渐变音高——无穷的!如今还有谁知道这一点呢?"[14]格兰杰很快就意识到,泰勒明电琴为作曲家提供了这种无穷的渐变音高。它能将布索尼对自由音乐的幻想变为现实。

他立即以一首名为《自由音乐》[Free Music,1907]的弦乐四重奏回应了布索尼的《概要》。在听了克拉拉·罗克摩尔的首演音乐会之后,格兰杰将这首作品改编成由4台泰勒明电琴演奏,还在1936年完成了一首续篇:为6台泰勒明电琴而作的《自由音乐之2》[Free Music No. 2]。在一封写给评论家奥林·唐斯[Olin Downes]的信中,他回应了布索尼对自然的狂想,欣喜地提到,在他所创造出的条件之下,"旋律可以自由地在空间中漫步,就像画家可以自由地画出自由的直线、自由的曲线,创造出自由的形状"。[15]他公开发表的描述更让人想起未来主义:"生活在一个能够翱翔于空中,却无法实现滑动和曲线音高的时代,这对我来说是很荒谬的。"[16]他为自己的滑音和音高曲线发明了一

[14] Three Classics in the Aesthetic of Music, p. 89.
[15] 转引自 Glinsky, Theremin, p. 252.
[16] 同前注。

种特殊的记谱方式。他将这些音标注在方格坐标图纸上,用不同颜色的墨水代表重奏中不同的乐器。但是,他从未出版这些乐谱;这些"自由音乐"作品也从未被表演。格兰杰没有让作品出版并表演的原因让人想起凯奇的观念——只要有人类卷入音乐表演之中,音乐就永远不会获得真正的自由:

> [183]太久以来,音乐都屈从于人类之手的限制,也屈从于中间人那干扰般的诠释,这位中间人就是表演者。作曲家想要直接对公众说话。机械(如果是以恰当方式构造的机械,并以恰当方式为其创作音乐)能够传达出人类表演者不可能做到的精细的情感表现。[17]

格兰杰这一类人会把持住自己的创意,静待能够实现这些创意的技术降临。1944年,他与一位相熟的工程师合作,设计了一台"自由音乐机器",将泰勒明电琴的滑音原理与一种机械装置结合起来,以精确地表演"那些对人类来说太复杂且难以做到的不规则节奏"。他们于1955年造出了工作模型,那时,磁带录音的技术也已经出现;但格兰杰已是江郎才尽,并未利用这种技术。

与此同时,正如列夫·泰勒明的传记作者艾伯特·格林斯基[Albert Glinsky]所写的,"关于泰勒明电琴的争论——它究竟是模仿人声的旋律性乐器,还是演奏微分音的声音资源——在大众视野中轻易地达成了一致;结论便是将这件乐器视为简单、离奇的娱乐"。[18] 1991年,苏联的解体突然在泰勒明电琴的家乡点燃了对这件乐器的新一波兴趣。从弗雷翰的音乐会之后,直到苏联解体之前,几乎没有为这件乐器创作的严肃作品。它反而变成了无处不在的音效,比如在广播剧中(最早出现在描写探案的广播连续剧《青蜂侠》[Green Hornet]中)、在广播科幻小说中,以及在恐怖片(或"心理惊悚片")中(从罗伯特·艾默特·

[17] 同前注。
[18] Glinsky, *Theremin*, p. 252.

道兰[Robert Emmert Dolan]1944年为《黑暗中的女郎》[*Lady in the Dark*]❶所写的电影配乐,以及次年米克洛什·罗萨[Miklós Rózsa]为阿尔弗雷德·希区柯克经典的《爱德华大夫》[*Spellbound*]❷所写的电影配乐)。1950年代,简单的泰勒明电琴设备被作为自助装配的套件售卖给青少年,并开始在以年轻人为定位的流行音乐中出现(其中最出名的是1966年"沙滩男孩"[Beach Boy]的《好心情》[*Good Vibrations*])。

还有一种装置,与泰勒明电琴相比不那么臭名昭著,也不那么令人惊叹,但如果从曲目上来说,它或许更加重要。这种乐器叫做"乐波琴"[*ondes musicales*],由法国工程师莫里斯·马特诺[Maurice Martenot,1898—1980]在1928年公之于众,现在人们以他的名字命名这件乐器,将其称为"马特诺电琴"[ondes martenot]。它与泰勒明电琴的发声原理相同。首先,表演者将一根手指插进一个圆环,然后用圆环将一根带子从一边拉到另一边,以平滑连续的方式变换音高。后来的乐器型号又加上了一排键盘,这样除了滑音效果之外,还可以用传统的调律系统来演奏。

马特诺电琴能更好地适应熟悉的音乐风格和演奏技巧,这让它更加轻松地进入了标准音乐实践。钢琴家们或是管风琴家们很快便能掌握它,它还可以用极低的声音有效地增强管弦乐队("六人团"的成员之一阿尔蒂尔·奥涅格[Arthur Honegger]更偏向于使用马特诺电琴,而非低音大管,正是因为这一原因),或者制造出充满颤音的高音呼啸。令人难忘的是,在奥利维尔·梅西安1948年的《图伦加利拉交响曲》[*Turangalîla-symphonie*]中,他用这种声音来唤起爱神的形象。战后,巴黎音乐学院开设了马特诺电琴的学习班,皮埃尔·布列兹在当地最早的名声便是这件乐器的演奏能手。

特劳托宁电琴[trautonium]是另一件与泰勒明电琴和马特诺电琴类似的电子乐器,1930年前后由德国工程师[184]弗里德里希·特劳

❶ [译注]其中文译名又作《嫦娥幻梦》。
❷ [译注]其中文译名又作《意乱情迷》或《爱德华医生》。

特韦因[Freidrich Trautwein，1888—1956]发明,但特劳托宁电琴并不像前两者那么成功。它的演奏方法是用一根手指按压一根标记出音高的连续金属线,这种演奏方法比泰勒明更加容易掌握,但它没有马特诺电琴的键盘优势。兴德米特表示自己要给每种乐器创作协奏曲或奏鸣曲,他也在1931年给特劳托宁电琴和弦乐写了《音乐会作品》[Konzertstück](从未出版)。后来特劳特韦因曾经的学生又给特劳托宁电琴的设计中加上了一对键盘。这件乐器的这种形式(或者至少是它的声音)为电影爱好者们所熟知——它出现在了阿尔弗雷德·希区柯克的惊悚片《鸟》[The Birds，1963]的电影配乐中,配乐由伯纳德·赫尔曼[Bernard Herrmann，1911—1975]创作,并由他与雷米·贾思曼[Remi Gassman]和奥斯卡·萨拉[Oskar Sala]一起制作。

一位不合时宜的极繁主义者

还有一位作曲家,他想要尽可能早地以电子乐器实现布索尼式的愿景,但他不得不静待时机。他就是法裔美国作曲家埃德加·瓦雷兹[Edgar/Edgard Varèse，1883—1965]。在先锋派的圈子里,他是位非同凡响又遭到孤立的人物。那时,音乐中的先锋派还无从谈起。就像伊恩内斯·泽纳基斯一样(见第二章),瓦雷兹在开始严肃地学习音乐之前,也接受过数学和工程学方面的训练。1907年,他在读了布索尼的《新音乐美学概要》之后前往柏林,找到这位作者,拜他为师。他甚至在一战之前就已经燃起了对电子乐器的兴趣。最早让他产生兴趣的是法国工程师雷内·贝特朗[René Bertrand]发明的早期声音合成器"戴拿风电琴"[dynaphone]。

1915年,瓦雷兹搬到纽约,先是试着成为职业指挥。他在美国最早的作品是一首庞大的乐队作品《阿美利加》[Amériques],创作于1918年至1921年之间。(作品的标题不仅仅指"新大陆";在欧洲语言的词汇中,"阿美利加"[an America]也常常表示某个重大发现。)作品显示出布索尼"自由音乐"的影响,其中有两台汽笛警报器——这种声音装置是一个金属圆盘,圆盘上是以等距离排列成圆圈的孔洞,圆盘由

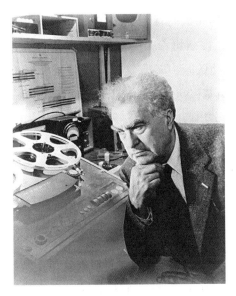

图 4-3　埃德加·瓦雷兹聆听《电子音诗》

手柄转动，转动时一股高压气流会冲过孔洞发出哨声，圆盘转动的速度决定了发出哨声的频率。这种警报器在发明之初被用作雾中警示信号，或是消防车或救护车的警报声。通常来说，它不会被视为乐器；但瓦雷兹在很久以后的一篇叫做《声音的解放》["The Liberation of Sound"]的论文中提到，他"总是感受到一种对持续不断的、流动的曲线的需求，而乐器无法带给我这种曲线"⑲——这正是格兰杰在他的《自由音乐》中所追求的。《阿美利加》需要由 11 位打击乐手来演奏，其中两位负责演奏汽笛。

[185]也正如格兰杰从弦乐转向了泰勒明电琴，在《阿美利加》1929 年的法国首演中，瓦雷兹以一对马特诺电琴取代了两台汽笛。在后来的一首叫做《赤道》[*Ecuatorial*]（其歌词取自玛雅圣书《波波尔·乌》[*Popul Vuh*]）❸的新原始主义合唱幻想曲中，他向其发明者订制了一对音域特别高、特别尖锐的泰勒明电琴，它们能够制造出近乎于超声波

⑲ Edgard Varèse, "The Liberation of Sound," in *Perspectives on American Composers*, eds. Benjamin Boretz nd Edward T. Cone (New York: Norton, 1971), p. 32.

❸ ［译注］一译为《波波武经》，其标题意为"人民之书""顾问之书""社团之书"或"议会之书"。

的频率，可以发出啸叫般的音色、高高的滑音和无穷无尽延续的音符，这些元素构成了瓦雷兹想象中的哥伦布发现新大陆之前的音乐，它们有着"自然且未开化的张力"。[20] 这首作品首演于 1934 年 4 月，由尼古拉斯·斯洛尼姆斯基[Nicolas Slonimsky]指挥，使用了特别设计的泰勒明电琴；但在乐谱出版时，谱中仍明确指出使用当时更易获得的马特诺电琴。

这首作品的乐谱直到 1961 年才出版。瓦雷兹 1920 年代和 1930 年代的音乐脱离于其所处的时代。他要（或者说试着要）将互补的新原始主义和未来主义精神植入新古典主义反讽的时代。他要让极度乐观的"噪音艺术"维持生机，但似乎在这一时期，悲观撤退很快便会成为高雅文化的防御手段。音乐未来主义的顶点是瓦雷兹粗犷的 3 部作品。这 3 部作品在 1922 年至 1931 年间创作于纽约，它们那有如夸耀一般的标题借用自科学界。《高棱镜》[Hyperprism，1923]和《积分》[Intégrales，1925]为小型管乐队和特大号打击乐组而作。《电离》[Ionisation，1931]单为打击乐而作：13 位演奏者负责 41 样乐器。

瓦雷兹"科学主义的"标题不易解读。高棱镜大概是指高强度的棱镜（即折射或光线弯曲）功能，因此也是指将某种形式上的整体（例如白色光线）分解为有着鲜明对比的成分（例如光谱色）。这种定义与瓦雷兹作品中松散的、片断式的性质有着或多或少、似是而非的联系，因为这首作品中有许多短小的、在节奏上形成对比的段落。在微积分学中，积分可以衍生出一系列函数；据此，瓦雷兹的标题可以被理解为指的是作品中包含着许多各不相同的段落，而这些段落因为这个标题而成为一个统一的整体。这两首作品从不同角度描绘了相似的现象——即一个整体被分解为既对比鲜明又互相联系的多样性成分。但任何奏鸣曲或是交响曲的乐章也能做到这一点。这种科学主义的标题并未解释作品，而是唤起了人们对作品的解释。

根据其潜在的标题提纲，打击乐作品《电离》或许更容易描述。与一些作品（比如约翰·凯奇那质朴的、阿波罗式的《想象中的风景》系

[20] Edgard Varèse, *Ecuatorial* (New York: Ricordi, 1934), prefatory note.

列)相比,《电离》有着更加宏大、更加浪漫主义的概念。那是因为,尽管《电离》有着貌似科技化的标题,但作品中所有那些新奇的音响可以轻易地让人意识到其中的表现性姿态。既像未来主义者们的"噪音艺术"一样,也像所有极繁主义者的作品一样,这些表现性姿态的目的在于传统的宣泄式的情感效果。这首作品也不像肖斯塔科维奇几年前创作的《鼻子》[The Nose]中的打击乐间奏曲那样流露出挖苦与讽刺。瓦雷兹想要坦率、直接地赞扬被时兴的新古典主义趣味的经典赶出局的音乐类型。但是,正如他在 1930 年巴黎举行的一次圆桌会议"音乐的机械化"[La méchanisation de la musique]中提到的一样,他希望以一种"能够为我们的情感和我们的观念提供音乐表达"㉑的方式来实现这一目标。彼时,《电离》正在创作之中。

[186]《电离》的开头阴暗寂静,夹杂着有如警报声的"弯曲"音高和大片不确定的"流动"音响。接下来,作品聚集起越来越多确定的节奏(比如排练号 7 陡然出现了整齐划一的三对二)、渐增的音量(比如排练号 9 处进入的高音和低音铁砧),其音域也逐渐升高,直至抵达火光四射般的高潮,好似发出了固定的音高(排练号 13 处的钢琴、管钟和钟琴)。这正如标题中提到的电气化学反应所产生的结果(即沉淀物)一般。

从《电离》到《赤道》,它们可以说是将 20 世纪音乐中作为互补的未来主义和新原始主义冲动推向了高潮,推向了暂时的终结,因为在它们之后,便是一段长长的沉寂期。在 1934 年到 1954 年之间,瓦雷兹只完成了 3 部不甚重要的作品:《密度 21.5》[Densité 21.5]是 1936 年应长笛演奏家乔治·巴雷尔[Georges Barrère]的委托,为无伴奏长笛所作的一首 61 个小节的作品,巴雷尔需要一首展示性的作品,来为他新的白金长笛做揭幕演出(当时测量的白金比重或密度正是 21.5);《空间练习曲》[Étude pour Espace]是一首由两架钢琴和打击乐伴奏的短小合唱作品(曾于 1947 年演出,但从未出版),节选自一首瓦雷兹断断续续创作了几十年但从未完成的大型合唱交响曲;《伯吉斯舞蹈》[Dance

㉑ 转引自 Fernand Quellette, *Edgard Varese*, trans. Derek Coltman (New York: Orion Press, 1968), p. 104.

for Burgess]是应一位朋友,演员伯吉斯·梅雷迪斯[Burgess Meredith]的要求,为一场规划中的百老汇秀而作,但这场秀并未演出。

在1940年代,瓦雷兹的名气一落千丈。因为没有持续不断的演出或录音,他变得以古怪而闻名。在沉寂的十年中,对他最有特色的一瞥来自美国超现实主义作家亨利·米勒[Henry Miller]。米勒在当时被广泛视为色情小说家,在他一本关于美国的旅行文集《空调梦魇》[*The Air-Conditioned Nightmare*]中,有一章是关于瓦雷兹的。这一章节最早由伦敦一家艺术杂志出版社出版,其标题是"与埃德加·瓦雷兹在戈壁沙漠"["With Edgar Varèse in the Gobi Desert"],开篇的情节便描绘了1929年瓦雷兹草拟他那首一直未完成的合唱交响曲《空间》[*Espace*]。从文章中读起来,这部作品就像是斯克里亚宾那首同样从未完成也不可能完成的神智学作品《神秘之诗》[*Mysterium*]的高科技升级版,而且还为已经失效的极繁主义脉动给出了恰当的墓志铭:

> 世界觉醒了!人性在前行。没有什么能够阻止。有意识的人性不能被利用,也不会被怜悯。前进吧!去吧!它们在前行着!成千上万双脚踏着、踩着、跺着、跨着。节奏改变了:快的、慢的、断续的、拖曳的、踩的、跺的、跨的。去吧!最终的渐强让人觉得这种前进自信满满又冷酷无情,这种前进将永不停止……将自己投向太空……
>
> 空中的声音,如魔术一般,仿佛有双隐形的手在操控一架神奇的收音机,将旋钮打开又关掉。这声音填满所有空间,纵横交错、重重叠叠、互相穿透、分道扬镳、互相覆盖、互相驱逐、互相冲突、互相碰撞。乐句、口号、话语、圣咏、宣言:俄国、西班牙、法西斯国家和民主国家,全都打破了它们瘫软的外壳。
>
> 要避免的是:政治宣传的腔调以及任何对当下事件和学说的新闻式的推测臆断。我想要剥去我们这个时代的矫揉造作和趋炎附势,达到我们这个时代中的史诗般的效果。我建议在各处使用来自美国、法国、俄国、中国、西班牙、德国革命的语句:流星,还有

那些反复出现的,在暗涌般的固定音型中砰然作响的锤击或悸动,一下又一下,有如仪式一般。

[187]我该喜欢狂喜甚至预言式的腔调——魔咒般的,但写作却被剥得干净清瘦,只剩动作,几乎就像拳击赛的解说,针锋相对,观众情绪紧张激昂,意识不到解说员的风格。还应该有一些来自民间的语句——因为它们有着人性的、尘世的品质。我想要囊括有关人性的一切,从最原始到科学的最尖端。㉒

"这可能是怎样的一种宣言呢?"米勒写道,"一个无政府主义者杀气腾腾地奔跑?一个三明治岛❹居民踏上征途?不,我的朋友们,这些言词出自埃德加·瓦雷兹,一位作曲家。"㉓作者有意将文字写成了容易引起共鸣的语气,这让读者很难认真看待被描述的主题。甚至对米勒这样的狂热爱好者来说,极繁主义也已经到了要依靠先发制人的讽刺笑话的地步了。"瓦雷兹身上让我感兴趣的是,"他继续说道,"他似乎无法获得被倾听的机会。"㉔但是,瓦雷兹之所以边缘化,不仅仅是因为那些投身于新古典主义复兴的"矫揉造作和趋炎附势"的人们对他漠不关心。他陷入了技术的僵局,想象着一种无法在真实声音中实现的音乐。

"真实的"相对于"纯粹的"

正是录音磁带的降临(本章最开始所述的发展)拯救了瓦雷兹,让他走出创作的瓶颈,带来了未来主义的复活,这与战后先锋派出现的时间完全一致。这让我们有可能这样来看待瓦雷兹在 20 世纪 20 和 30 年代的作品:它们不仅英雄般古色古香地回响着已经枯竭的过去,似乎

㉒ Henry Miller, *The Air-Conditioned Nightmare* (New York: New Directions, 1945), pp. 163—64.

❹ [译注]夏威夷群岛旧称。

㉓ 同注 22,页 164。

㉔ Ibid., p. 165。

也同样预示着充裕的未来。他发现自己被打造成新一代作曲家的导师,也成了他自己那一代里唯一运用"有组织的声音"[organized sound]㉕这种新技术的人。瓦雷兹(在一篇1940年发表的文章中)用"有组织的声音"一词来规避"那个老生常谈的问题:'但它是音乐吗?'"。这个问题无法回避,因为电子音乐的新媒介终于能够实现约翰·凯奇1940年的预言,"使任何以及所有可以被听到的声音为音乐所用",且其方式是完全具有实践性的。(凯奇还提议道,"如果'音乐'一词是神圣不可侵犯的",就将他预见的行为称作"声音的组织",而将作曲家称作"声音的组织者"。)这意味着音乐这一范畴顷刻之间便承认了多种多样的声音,没有任何音乐记谱法适用于这些声音,也没有任何已经存在的作曲规则适用于这些声音。但正如瓦雷兹在《声音的解放》中略带沮丧地预言道:"恐怕不久之后就会有音乐殡葬师开始使用规则来给电子音乐做防腐处理。"㉖

从一开始,电子音乐的作曲家们就自动分成了两大阵营。这与早前的阵营划分一模一样,未来主义者们希望在他们的音乐里涵盖生活中所有的声音,而那些我们不妨称之为合成主义者们[Synthesists]的人则希望找到新媒介特有的声音(因此这些声音如抽象艺术一般,脱离于现实生活中的声音)。前者在时间上较早,他们是"具体音乐"[musique concrète]的作曲家。这种音乐[188]宣传自己、为自己正名的基础,正是它与"具体"感知实在的声音世界之间的关系。

这一术语在1948年由皮埃尔·舍费尔[Pierre Schaeffer, 1910—1995]创造。他是巴黎的法国国家广播电台雇用的音响师。这一观念可以回溯至菲利波·马里内蒂在战前提出的"无线电合成"[sintesi radiofonici]。实际上,舍费尔最早的具体音乐作品就是通过拼接保存在留声机唱片上的声音来制作的。他通常用"闭纹"[locked grooves]来制造出固定低音,即后来由磁带循环[tape loops]制造的效果。最早的这类作品之一《噪音音乐会》[Concert de bruits]在1948年由法国广播

㉕ *Perspectives on American Composers*, p. 32.
㉖ 同前注。

电台播出,它甚至从标题上就让人回想起未来主义的语言。它的乐章包括《铁路练习曲》[*Étude aux chemins de fer*]和《锅盘练习曲》[*Étude aux casseroles*]。舍费尔的一些早期练习曲,如《紫色练习曲》[*Étude violette*]和《黑色练习曲》[*Étude noire*],是用皮埃尔·布列兹的钢琴演奏录音来创作的。

但是,舍费尔很快便用上了磁带编辑这一新媒介所允许的全新可能——拼接以及改变速率和包络线。他与广播电台工作室里另一位接受过一些正式音乐训练的音响师皮埃尔·亨利[Pierre Henry,1927—2017]一起创立了"具体音乐研究小组"[Groupe de Recherche de Musique Concrète,1950],并开始在磁带上发行完整成型的作品:第一部作品叫做《只为一人而作的交响曲》[*Symphonie pour un home seul*],整部作品都由操控身体发出来的声音组成,而不仅限于那些由发音器官发出的声音。最初的具体音乐工作室创作出了一部杰作,即亨利的《奥菲欧》[*Orphée*],或《奥菲欧的面纱》[*The Veil of Orpheus*,1953]。这部仪式剧是仅仅存在于磁带上的声音,形象地演出了奥菲欧的死亡——他被酒神的女祭司们撕得粉碎。[189]作品中有如偷窥癖般地(或许我们应该称其为偷听癖般的)专注于暴力,这与未来主义如出一辙。1953年,这部作品在多瑙埃兴根激起了观众暴力的反示威。

费舍尔在巴黎广播电台的工作室才刚安装好磁带录音机,就有许多杰出的战后先锋派作曲家,包括梅西安、布列兹和施托克豪森前去拜

图4-4 皮埃尔·舍费尔,"具体音乐"的先驱

访。但他们在做了两三个随意的实验之后，便相继离开。只有泽纳基斯留了下来，从事"具体音乐"创作直至 1960 年代。他沉醉于像《构成》[*Diamorphoses*，1957]一样的作品之中——这首作品中有飞机引擎、地震、汽车相撞的声音。亨利也像他一样，在一首关于暴力的诗歌中升华了自己战时的经历。

达姆施塔特的"零点"冲动需要一个不同的高科技出口，即德语中的"电子音乐"[*elektronische Musik*]，德国人对它最初的构想并不像英语世界中的"电子音乐"[electronic music]一词有着更广的适用性。德语中的"电子音乐"特指以电子合成声音为基础的音乐——越纯粹越好。合成声音中没有娱乐世界的烙印，而那些通常有趣或恐怖的具体音乐，却让人想起电台音效或是电影、动画中的配乐。在德语文化中的现代主义者圈子里，作曲家们重视"严肃音乐"[*ernste Musik*]（即"娱乐"的对立面）这一浪漫主义的观念，也重视艺术的自律性。所以，合成声音的中立状态，以及它摆脱了对现实世界的联想这一特点，成了它对这些作曲家们最主要的吸引力。（他们显然没有意识到，泰勒明电琴以及后来的特劳托宁电琴，在好莱坞被赋予了对现实世界的联想。）

如第一章所述，在德国，电子音乐活动的核心部门是 1951 年在科隆广播电台设立的工作室。工作室在美国占领军的资助下建立，由赫伯特·艾默特[Herbert Eimert，1897—1972]领导。艾默特是勋伯格的早期信徒，也是十二音音乐的权威，他不认为电子音乐像凯奇预言一样，是"音乐对所有声音的解禁"。艾默特将其视为序列操作中新的"参数"来源（例如控制音色的泛音），将序列主义的触角伸向了在传统乐器上无法度量也无法控制的因素。艾默特断言："非常肯定的是，如果没有安东·韦伯恩革命性的思想，便没有手段可以从音乐上控制电子材料。"他又以充满个人色彩的偏执语气说道："至于'人性化'的电子声音，可以留给那些缺乏想象力的乐器制造者们。"[27]现在我们知道他脑海里想的是谁了。

[27] Herbert Eimert, "What Is Electronic Music?" *Die Reihe* (English-language edition, trans Leo Black) I (1959): 6, 9.

创作于科隆的典型早期电子音乐作品是施托克豪森两首采用序列作曲法的《练习曲》[Studien，1953，1954]。构成作品的声音是最纯粹的"正弦波"，这是一种没有任何泛音的单一频率，只能在工作室的实验环境中获得，不会出现在自然界之中。这种声音由音频发生器[audio generators]或音频振荡器[audio oscillators]制造，这些机器可以通过编程来发出预先设定好的、人为的简单泛音结构。工作室里的另一台机器，示波器[oscilloscope]会对它们的声波进行分析，然后将其展示在屏幕上，这些声音便根据各自声波的样子来命名。

没有泛音的信号制造出一种波形，这种波形就像三角函数学生在坐标纸上画出的正弦曲线一样。人为强调偶数[190]泛音的信号会制造出带有平顶峰[flat peak]的波形，因此被称为方波[square wave]。强调奇数泛音的信号在屏幕上看起来则像是锯齿一般，因此被称为锯齿波[sawtooth wave]。另一种发生器则制造出"白噪音"，即同时展示全频率谱[full frequency spectrum]时发出的嘶嘶声。通过"带通滤波器"[band-pass filter]，白噪音可以被加工为可辨音域内不确定音高的声音。其他的声音调整装置还包括调制器[modulators]和反射器[reverberators]。调制器抑制两个声音的基本频率，并将其替换为它们的总和以及/或是它们的差别；反射器通过让声音在不同大小的声学箱[acoustical chamber]内反射，以达到增强声音的效果。

施托克豪森的《电子音乐练习曲 II》[Elektronische Studie II，1954]是首部不仅发行了事先录制的磁带，而且出版了乐谱（图 4-5）的电子音乐作品。作品的记谱与传统音乐的记谱相类似，是一对坐标格，垂直的坐标格代表量的大小，水平的坐标格代表经过时间。乐谱中有 3 个层次。最上方的一层表示正弦波波段的赫兹数，即每秒周期数（cps）。中间的一层是用来表示时长的刻度，以厘米为单位（其速率为每分钟 76.2 厘米磁带带长）。最下方的一层以分贝来表示音量的增大和减小。斜线和垂直线之间的关系代表声音的"包络"：垂直线代表突然的起音或是终止。斜线根据它们的倾斜度来代表渐强或渐弱的快慢。如第一章所述，在电子音乐作品中，乐谱与声音之间的关系不如往常，因为在这里不需要用乐谱来规定演奏者的动作。可想而知，施托克

豪森练习曲的乐谱可以用来在工作室中复制这首作品,正如建筑师的图纸可以用来复制一座建筑。但在实践中,电子音乐并不需要这样的复制,因为用另一台录音机就可以立即自动录下(即复制)原始磁带播放时发出的声音。

图 4-5 卡尔海因茨·施托克豪森,《电子音乐练习曲 II》
(Vienna: Universal Edition, 1954)

[191]至于第一章中提到的为利盖蒂 1958 年的《发音法》事后制作的"听觉谱",其实践意义就更小了。它就像是为了给工作室作品打广告而制作的一张海报或是一张艺术印刷品(以带有冷战调调的话来说,它所宣传的是:"西方"政府因为先锋派活动的政治宣传价值而准备对其投资)。但对这种新的音乐媒介来说,这只是它从幼年开始便介入其中的政治宣传语境之一。"具体音乐"和"电子音乐"之间的竞争是一场古老对抗中的新回合,即法国的清晰才智[clarté and esprit]对抗德国的深刻性[Tiefgründigkeit],也即法国艺术的怡然自得对抗德国艺术的劳心费力。"具体音乐研究小组"发表了一份官方声明,并将其刊印在欧洲最早的商业磁带音乐录音上(《"具体音乐"全景》[Panorama de "Musique Concrète"],在联合国教科文组织的赞助下于 1957 年发行)。声明以这样的警告开始:

> 对具体音乐最常见的误会之一,便是将它与全然不同的竞争对

手,即电子音乐混为一谈。电子音乐起源于德国,它所追求的完全是人造的、电子化的声音制品,是以正弦音[sinus tone]为基础建立起来的。实际上,具体音乐绝不会通过电子而回避"声音的现实主义",它会使用真实、自然、而非人工合成的声音,在特别的机器,比如录音机的帮助下对这些声音进行再加工……因此,"具体音乐"更多地来自声学[acoustics],而非来自电子学[electronics]。㉘

施托克豪森 1956 年的《少年之歌》[Gesang der Jünglinge]打破了这个微型的冷战。这首电子幻想曲的灵感来自《圣经》中《但以理书》[Book of Daniel]的一则寓言,讲述了三位犹太少年沙得拉[Shadrach]、米煞[Meshach]、亚伯尼歌[Abednego]是如何被尼布甲尼撒[Nebuchadnezzar]投入熊熊燃烧的火炉而不被烧死的故事。作品将男童声诵唱出的《圣经》经文与电子合成信号混合起来,但这两个层次保持了明显的区别。在作品中,甚至录制下来的嗓音都是根据序列主义原则来进行控制的。在作品首演时设置了 5 组用来播放作品的扬声器,声音在这些扬声器之间循环流动的"轨道"也是以序列主义原则来进行控制的。(几年之后,被录制在一张立体声唱片上用以商业发行的《少年之歌》版本不得不混缩至两个声道,于是原来的序列结构"方向性"便丢失了。)施托克豪森《接触》[Kontakte,1960]的第二个版本打破了另一个分歧:它将现场音乐表演(钢琴与打击乐)添加到早前完成的同名作品(1959)的"纯"电子乐谱上,由此将真实时间中的音乐表演(乐谱在其中承担着如常的作用)与固定于磁带之上且不需要媒介的音乐这两者之间的缺口弥合起来。这首作品还标志着严格的序列主义转向拼贴式的"瞬间形式"[moment form]。施托克豪森发展这种形式正是为了回应凯奇的不确定性。

后来,施托克豪森开始将他的拼贴技术运用于具体声音(通常是预先录制的声音)。他的《颂歌》[Hymnen,1967]基于世界各地国歌的

㉘ *Panorama of Musique Concrète* (London/Ducreter-Thomson DTL 93090).

声音而创作,这些声音通常被共同设置为一种电子对位,施托克豪森将这种对位称为"互调"[intermodulation]。通过这种互调,两首或更多首国歌中的声音会因为使用了环形调制器[ring modulator]而相互改变。环形调制器是一种工作室设备,[192]它会抑制声音中的基音,同时添加或减少声音的频率。施托克豪森希望以互调暗喻国际间的合作,或者更广泛地来说,暗喻"过去、现在和将来的普适性,遥远时空的普适性"。㉙ 就像半个世纪之前的斯克里亚宾一样,施托克豪森开始将他的音乐宣传为(或许也是构思为)一种手段,通过这种手段能够在实际中达成音乐中所象征的社会变革和历史变革。就像凯奇一样,此时此刻施托克豪森开始承担起了精神领袖的角色。

新技术的传播

磁带音乐传到美国多少是个意外。弗拉基米尔·乌萨切夫斯基[Vladimir Ussachevsky, 1911—1990]彼时是哥伦比亚大学的音乐教员,他于1951年获得了一笔拨款,用来代表音乐系购买一对安培磁带录音机,以录制学校举行的"作曲家论坛"音乐会并存档于图书馆。在两场音乐会之间,磁带录音机和麦克风都保存在乌萨切夫斯基的家里或是办公室里,他开始用这些设备来消遣,录下他自己演奏钢琴的声音并对其加以改变,最后他还获得了学校广播电台一位音响工程师的帮助。这位音响师发明了一种设备,用以获得并控制声音"反馈",即在播放磁带时,将输出的声音再接到同一台录音机的录音磁头上,以此制造出一种机械的声音反射[reverberation]。

1952年5月8日,乌萨切夫斯基在自己的一次作曲家论坛上展示了一些这种所谓的"实验"。只有其中一项有幸被配以标题,即"水下圆舞曲"(对声音反馈的展示)。彼时同样热衷于新声音实验的亨利·考埃尔在评论中提到,比起这种声音反馈装置在技术上的突破,他对其唤

㉙ Karlheinz Stockhausen, 唱片封套说明文字, *Hymnen für elektronische und konkrete Klänge*, Elektronische Realisation WDR Köln (Deutsche Grammophon Gesellschaft 139421/22 Stereo)。

起的诗意感受更有兴趣。这是典型的美国式的具体音乐,大体来讲偏向于对预先录制的音乐声(而非"自然"声音或是环境声音)做超现实的转化。关于声音反馈,考埃尔写道:

> 人们不会觉得这一系列机械重复与人类经验相关,然而对几乎每个人来说,这种效果都似乎在暗示着某种半遗忘的、飘忽不定的经验。经过一些人的独立验证,这些声音吻合于人类在麻醉过程中某个意识层面上听到的声音;还有些人想起自己曾在梦中听到过这种机械般的声音。㉚

乌萨切夫斯基对乐器音域和音色的拓展也获得了赞扬。"以四分之一的速度播放录音中钢琴上最低的 A 音,便可以制造出一个比最低音 A 还要低两个八度的 A 音,"考埃尔惊讶地说道,"基础音高已经听不见了,但它强有力的低泛音却制造出了一种前所未闻的音色。"乌萨切夫斯基所做的这些早期尝试,不管是实验还是作品,都发行在了一张商业录音唱片(《新音乐的声音》[*Sounds of New Music*,Folkways,1958])中,于是它们便永远地成为了美国电子音乐的早期"经典"。

奥托·吕宁[Otto Luening,1900—1996]是乌萨切夫斯基在哥伦比亚大学的一位同事。在一战期间及战争刚刚结束的时候,他曾在瑞士跟随布索尼学习。这让他对乌萨切夫斯基的磁带实验产生了很大的兴趣,他在这些实验中看到了[193]希望,认为它们能够最终实现布索尼关于"自由音乐"的浪漫愿景。吕宁邀请乌萨切夫斯基出席那年夏天在佛蒙特州本宁顿举行的一次作曲家会议,并展示他的这些实验。一位曾经的职业长笛演奏家开始与他一起进行实验,于是,在美国具体音乐的早期曲目中,便开始有了钢琴和长笛这两件乐器被操控处理的音响,并伴以打击乐和对话的声音。

㉚ Henry Cowell, "Current Chronicle: New York," *Musical Quarterly* XXXVIII (1952): 600.

1952年10月28日,他们这个夏天一起工作的成果在纽约现代艺术博物馆举行的一场"磁带音乐会"上揭开了面纱。这场音乐会得到了广泛的宣传和报道。利奥波德·斯托科夫斯基这位指挥界的巨星(曾在战时指挥了弗雷翰的泰勒明协奏曲首演,以及更早的瓦雷兹《阿美利加》的首演)也到场参加了音乐会,这为音乐会增色不少,他还为音乐会做了导赏致辞。他的致辞切中要点:"我常常被问及:什么是磁带音乐?这种音乐是如何制作的?磁带音乐直接用声音进行创作,不用事先在纸上写好乐谱,然后再发出声音。正如画家直接用色彩作画一般,音乐家直接以音创作音乐。"㉛在那晚的观众中,卢奇亚诺·贝里奥尤其着迷,那时他正在美国担任研究员职务。回家之后,贝里奥与年纪较长的意大利先锋作曲家布鲁诺·马代尔纳取得了联系,后者当时已经在达姆施塔特进行教学,并且在巴黎的具体音乐工作室和科隆的电子音乐工作室都有过工作经验。二人一起在由国家资助的米兰广播电台建立了"音乐音韵学工作室"[Studio di Fonologia Musicale]。贝里奥因此收到一笔资助,答应为意大利电视上播放的一系列电影制作电子原声配乐。

米兰工作室配备了极好的设备,举行了一系列的音乐会,发行了一系列简讯。最重要的是,政府拨款给工作室供其支配,于是它和达姆施塔特一样,成了又一块吸引国际人才的磁铁。工作室的第一次创作是由两位领导人共同完成的作品,《城市肖像》[*Ritratto di città*]。作品由工作日全天过程中的城市声音拼贴而成,有意致敬了未来主义先驱的成就,并在资助了工作室的广播电台进行播放。

在磁带音乐的早期经典曲目中,有3首都来自米兰工作室。这里的主流思想倾向于兼容并蓄,暗中对巴黎和科隆的纯粹主义抱有批判态度。这里创作的作品囊括了所有现有的技术。贝里奥的《主题》[*Thema*,1958],其副标题为"向乔伊斯致敬"["Omaggio a Joyce"],这首作品被广泛视为具体音乐的名作(或许也是唯一的具体音乐名作)。

㉛ 转引自 *Tape Music: An Historic Concert* (Desto Records, DC 6466),唱片封套说明文字。

它的音源是由作曲家的妻子,美国歌唱家凯西·伯布里安[Cathy Berberian, 1925—1983]朗读的詹姆斯·乔伊斯所著史诗小说《尤利西斯》[Ulysses, 1922]第十一章("塞壬")的第一页:❺

 褐色挨着金色,听见了蹄铁声,钢铁零零响。
 粗噜噜、噜噜噜。
 碎屑,从坚硬的大拇指甲上削下碎屑,碎屑。
 讨厌鬼! 金色越发涨红了脸。[194]
5 横笛吹奏出的沙哑音调。
 吹奏。花儿蓝。
 挽成高髻的金发上。
 裹在缎衫里的酥胸上,一朵起伏着的玫瑰,卡斯蒂利亚的玫瑰。
 颤悠悠,颤悠悠:艾多洛勒斯。
10 闷儿! 谁在那个角落……瞥见了一抹金色?
 与怀着怜悯的褐色相配合,丁零一声响了。
 清纯、悠长的颤音。好久才息的呼声。
 诱惑。温柔的话语。可是,看啊! 灿烂的星辰褪了色。
 婉转奏出酬答的旋律。
15 啊,玫瑰! 卡斯蒂利亚。即将破晓。
 辚辚,轻快三轮马车辚辚。
 硬币哐啷啷。时钟咯嗒嗒。
 表明心迹。敲响。我舍不得……袜带弹回来的响声……离开你。
 啪! 那口钟! 在大腿上啪的一下。表明心迹。温存的。
20 心上人,再见!
 辚辚。布卢。

 ❺ [译注]此译文引用自萧乾、文洁若的《尤利西斯》中译本,部分有所改动。参[爱尔兰]詹姆斯·乔伊斯著,萧乾、文洁若译,《尤利西斯》第二部,天地出版社,2019,页2233—2236。

嗡嗡响彻的和弦。爱得神魂颠倒的时候。战争！战争！耳膜。

帆船！面纱随着波涛起伏。

25　失去。画眉如长笛般啭鸣。现在一切都失去啦。

号角。呜咽的号角。

当他初见。哎呀！

情欲亢奋。心里怦怦直跳。

颤音歌唱。啊，诱惑！令人陶醉的。

30　玛尔塔！归来吧！

啪啪啪。啪啦啪啦。噼里啪啦。

天哪，他平生从没听到过。

又耳聋又秃头的帕特送来吸墨纸，拿起刀子。

月夜的呼唤：遥远地，遥远地。

35　我感到那么悲伤。附言：那么无比地孤寂。

听啊！

冰凉的，尖而弯曲的海螺。你有没有？独个儿地，接着又相互之间，

波浪的迸溅和沉默的海啸。一颗颗珍珠：当她。李斯特的狂想曲。嘘嘘嘘。

　　这首散文诗所代表的是小说中几个角色在都柏林街道上偶然听到的音乐。它是一首拟词[virtual verbal]的音乐，回响着蹄铁声（噜噜噜）、口袋中的硬币声（哐啷啷）、黎明的鸟叫声（婉转奏出酬答的旋律）、雾号声（遥远的、遥远的）。就像超现实主义的歌诗[song poetry]一样，奏出这音乐的是同音异形异义词（"Blew""bloom""blue"；"Ah，lure！""Alluring"）和头韵法（"Liszt's rhapsodies""Hissss"）。诗歌指明了乐器（横笛、手鼓、长笛、号角），甚至暗指了（或是戏仿了）曾经很出名的歌曲和咏叹调标题："当鲜花盛开在黑麦上"["When the Bloom Is on the Rye"]（l.6）、"再见，心上人，再见"["Goodbye，Sweetheart，Goodbye"]（l.20）、贝里尼歌剧《梦游女》中的"一切都已失去"["Tutto è sci-

olto"]（1.25）、弗洛托的歌剧《玛尔塔》中的"当我初见"["M'appari"]（1.27）、"夏日里的最后一朵玫瑰"["Tis the last rose of summer/Left blooming alone"]（1.35）。诗中甚至还有掌声[195]（啪啦啪啦。噼里啪啦）。整个第十一章常常被比作一首音乐作品，充满了主题发展、"转调"、拟声、对位、再现，等等，尽管关于它究竟模仿了什么曲式（奏鸣曲式？赋格？），文学分析家们各执一词。

贝里奥将乔伊斯的程序步骤作为出发点，就像他自己说的一样，"强调并发展了可感知的语词信息和音乐表达之间的转换"，[32]这种转换在乔伊斯的原作中本就存在。通过对朗读文本声音进行滤波、拷贝、剪切、拼接、速度改变、反转，并将其设置为与自身的对位（有时候是设置成同声齐唱），作曲家将拟词转换成颤音、延滑音、断奏，将原作中不连贯的语词变成连贯的声音（*Lisztsztszt'shissssssss*），或是将原作中在节奏上连贯的语词打破，变成周期性的碎片。有时候这一过程则反过来，将音乐声渐渐变成可理解的话语，就像乔伊斯诗歌中通过换行达到的效果一样，这进一步模糊了拟声与语义之间的界线。不管怎样，"我尝试着在话语和音乐之间建立起一种新的关系，在这种关系中，两者之一可以通过不连贯的变形成为另外一者"。[33]作曲家及电子音乐史学家乔尔·夏达贝[Joel Chadabe]这样评论道："贝里奥这么说，但乔伊斯或许也是这样说的。"[34]

相比之下，比利时作曲家亨利·普瑟尔[Henri Pousseur，1929—2009]的《交换》[*Scambi*，1957]则偏爱合成声音，回避具体声音。这首作品的标题意思是"快速的变化"或"交换"，基于滤波处理过的白噪音创作而成。作曲家将这首作品的创作过程比作声音雕塑：正如米开朗琪罗所说，要制作一尊雕像，人们所要做的就是去了解一块大理石上的哪些部分是需要被移除的，要用白噪音制作电子音乐，就是

[32] "Interview with Luciano Berio," in Barry Shrader, *Introduction to Electro-Acoustic Music* (Englewood Cliffs, N. J.：Prentice Hall，1982)；转引自 Chadabe，*Electric Sound*，p.49.

[33] Berio, "Poesia e Musica—un'esperienza," *Incontri Musicali* III (1958)；转引自 Chadabe *Electric Sound*，p.50.

[34] *Electric Sound*，p.50.

去了解要阻断声音频谱中的哪个部分。普瑟尔受到凯奇关于不确定性的演讲的启发,将《交换》打造成了一种"开放形式":一套关于滤波处理、音量设置、声音反射的详细说明,这套说明可以在工作室中以各种方式实现。

作曲家自己在米兰工作室里实现的版本被用作商业发行,这个版本(可以说是在作曲家的抗议下)成了"标准"版。贝里奥与普瑟尔合作,制作了另一个版本,以显示其多种实现的可能性,欧洲与美国的多位作曲家和工作室技术员也制作了不同的版本。但"作者身份"的传统观念根深蒂固。而且,尽管《交换》表面上呈现出自由的"开放形式",它还是代表了那个时代特有的努力方向——企图在某种媒介中保持住传统上对规定性乐谱的依赖,即使这种媒介威胁到了"书写"的卓越地位,也威胁到了"书写"所保障的社会等级制。

通过书写让音乐从作曲家传达到演奏者(或者这里的"实现者"),这将其中一方抬高到指挥官的地位,而将另外一方矮化到奴隶的地位。电子音乐给了人们摆脱这种社会关系的希望,因为它让作曲家成了直接且独立的客体制作者,就像画家或诗人一般。瓦雷兹期待电子媒介成为作曲家的救星。他在1921年的宣言中抱怨道:"在今天的创作者中,只有作曲家拒绝与公众进行直接接触。"㉟[196]磁带这一媒介带来了消灭中间人(即演奏者)的希望;但如此一来便没人可命令了。回想起来,电子音乐作曲家们似乎迟迟没有欢迎它(甚至是正视它),没有将它视为后读写时代的先驱。

另一位大量依靠乐谱的早期磁带作曲家便是凯奇,他欣然接纳电子媒介,将其视为他所有祈祷的答案,但当他在1950年代使用这一媒介时,只是将它当做填满偶然性预设"容器"的又一个方法而已。在凯奇发现偶然性操作之前,他的作品中便使用了这些预设作曲计划或乐谱,甚至在磁带录音出现之后,它们还依然控制着他的创作活动。而且,自相矛盾的是,磁带声音的使用让"不确定性"作曲的过程变得前所未有地费力。

㉟ 转引自 Quellette, *Edgard Varèse*, p. 66.

凯奇在贝里奥的邀请下于 1958 年来到米兰，为《丰塔纳混音》[Fontana Mix]（一个图表式的声音容器，他已经为其准备并填入了现场表演的声音）制作一次电子音乐实现，以作为《咏叹调》[Aria]的伴奏（这是凯奇为凯西·伯布里安写的一首声乐拼贴作品）。《丰塔纳混音》中的磁带创作原则类似于凯奇之前在《威廉姆斯混音》[Williams Mix, 1952]中使用的原则，后者是他的第一首电子音乐作品。两首作品的观念都与本章最开始的引言有关，即凯奇关于普世音乐的未来主义幻想，在这种音乐中"任何以及所有可以被听见的声音都要为音乐所用"。

《威廉姆斯混音》在凯奇的朋友路易·巴伦[Louis Barron]和贝贝·巴伦[Bebe Barron]的帮助下实现，他们二人在自己的公寓里建起一个小小的电子音乐工作室。他们在那里为科幻电影制作配乐，这其中后来还有一些很有名的电影，比如《禁忌星球》[Forbidden Planet, 1956]。凯奇从他们那里拷贝了一个百科全书式的音源库——大概有 600 种不同的录制下来的声音。他将这些声音剪切成数不清的小段磁带，然后根据尺寸将它们保存在大概 175 个信封中，然后把这些信封装进标有 A 到 F 的 6 个大盒子里，6 个盒子的标签如下：

A. 城市声音
B. 乡村声音
C. 电子声音
D. 手动制造的声音，包括"普通的"音乐
E. 由气流制造出的声音，包括人声
F. 需要扩音才能听到的小音量声音

凯奇用我们在第二章中说过的《易经》来设计乐谱。6 个盒子中的磁带段会被拼接成 8 个同时播放的音轨，每个音轨中的磁带段马赛克都由掷硬币的方式决定其来源、长度、音高、响度以及剪切方式。第一个任务是给掷硬币的规范编写一个长长的清单，以指导母带的拼接。厄尔·布朗在这个项目中自愿无偿地做了凯奇的技术助理，他回忆道：

任何人都可以掷那三枚硬币,然后写下正面、正面、反面,再来一次,反面、正面、正面,再来一次,噢,三个反面……任何人都可以,所以每当[197]有人前来拜访,约翰便会交给他们三枚硬币,告诉他们怎么掷,然后每个人都会坐在那儿掷硬币。那就是创作这首作品的过程。㊱

掷硬币的结果被列出来,然后转换成每个磁带音轨上的视觉再现,画出具体的尺寸。接下来便是困难的部分了。凯奇和布朗将乐谱放在一张大桌子上的玻璃板下面,然后剪切并拼贴磁带,接着将碎片一段一段地放到乐谱上,就像裁缝们做的那样。他们一直工作了五个月,从早上十点一直做到下午五点。

按照偶然性程序产生的结果,我们要把一堆堆信封刨来刨去,直到找到正确的那一封。我们拿出这个信封,拿出那段磁带,把磁带放到玻璃板上,玻璃板的下方放着乐谱,然后按照程序结果对磁带进行准确的剪切和拼接。接着我们把这段录音磁带敷到拼接磁带上,再在录音磁带片段之间擦上滑石粉,以防拼接磁带变黏。在完成这些之后,我们离结束就不远了,我们那时常常会去新泽西的一个工作室,将拼接磁带拷贝到一份完整的磁带上。我们甚至连磁带录音机都没有。我们听不到任何东西。我们所拥有的只是刀片和滑石粉,没有磁带录音机,是真的。如果我们需要用到录音机,我们会去巴伦的工作室。但约翰所使用的是偶然性程序。他不需要听。只有当你根据品味来制作作品时,你才需要听。这花了很长时间,太太太长了,而且剪切和拼接真是十分无聊。约翰和我面对面坐在桌子两边,我们东拉西扯地聊天。㊲

㊱ 转引自 Chadabe, *Electric Sound*, p. 56.
㊲ *Ibid.*, p. 56—57。

确实,在整个历史中,初期的电子音乐或许是最劳动密集型的音乐媒介。当贝里奥邀请凯奇去制作另一个"混音"时,米兰工作室对他的吸引力在于那里有一台可以生成随机数字的机器,用以代替掷硬币。但剪切与拼接还是要做。《丰塔纳混音》中使用的各种声音由工作室和意大利广播电台[Radio Italiana]提供,它比《威廉姆斯混音》要短得多。即便如此,这首作品也花了四个月时间来实现。面对屡见不鲜的(但现在是特别不公正的)指控——创作"偶然音乐"很简单,凯奇开始用一些先发制人的笑话来回避其伤害。比如,他告诉一位记者,要创作《丰塔纳混音》,他只需要买一把扫帚,带到米兰工作室,扫扫地,然后把其他每个人创作时用剩下的边角料拼到一起就成了。

当然,转头回顾之时,这些困难且无聊的工序赋予了磁带音乐先锋们一种传奇的英雄性因素,变成了一种骄傲。贝里奥在1982年的一次采访中回顾他的"向乔伊斯致敬"时,充分扩大了这一点:

> 为了达到某种效果,某些声音不得不被拷贝60次、70次、80次,然后再拼接到一起。然后这些磁带要以不同的速度再次拷贝,以制造出新的音质,这些音质要与凯西朗读文本的原声多多少少有联系……我没有向困难屈服。现在想起来很让人吃惊,我花了生命中的几个月时间去剪切磁带,而今天我可以用电脑在少得多的时间里达到相同的结果。㊳

大科学时期

[198]在节省劳力这件事情上,纽约又更进了一步。在纽约,吕宁和乌萨切夫斯基得以在媒体上曝光,紧接着便是更多赫赫有名的演出,最后还有物资津贴。1952年12月,他们二人受邀出现在"今日秀"上,当时的主持人是播音员及评论员戴夫·加罗韦[Dave Gar-

㊳ "Interview with Luciano Berio,"转引自 Chadabe, *Electric Sound*, p. 50.

roway]。1953年4月,他们的作品(其中包括他们的第一首联合作品《咒语》[Incantation])出现在由巴黎的法国广播电台[Radiodiffusion française]举办的具体音乐节上。接下来,他们受到路易维尔管弦乐团(由洛克菲勒基金会创办)的委约,为磁带录音机和管弦乐团创作一首音乐会作品。他们交出的作品《狂想变奏曲》[Rhapsodic Variations]于1954年3月20日在路易维尔首演,并于次年进行录制。

他们合作的方式很简单:他们一起对作品进行计划,安排谁创作哪个部分,然后各自回家完成自己的部分。吕宁和乌萨切夫斯基总共写了3首让电子音乐和交响乐团合作的作品。《循环诗与钟声》[A Poem in Cycles and Bells, 1954]由洛杉矶爱乐乐团委约并演出。纽约爱乐向他们委约了《磁带录音机与管弦乐队协奏曲》[Concerted Piece for Tape Recorder and Orchestra, 1960]。这首作品是为伦纳德·伯恩斯坦在全美国范围内都非常成功的儿童拓展计划广播节目而创作的。

"吕宁切夫斯基组合"也开始收到剧场音乐的委约,这也让磁带音乐这一"纯粹的"媒介有了最早的大范围曝光。他们一起为奥森·威尔斯[Orson Welles]1956年在纽约城市中心制作的《李尔王》[King Lear],以及1958年戏剧公会[Theater Guild]制作的萧伯纳戏剧《千岁人》[Back to Methuselah]提供了配乐"乐谱"。在阿尔弗莱德·希区柯克的电影《捉贼记》[To Catch a Thief, 1955]中,乌萨切夫斯基提供了一个短小的电子音乐片段,以补充电影的原声配乐。他的另一部作品《线性对比》[Linear Contrasts, 1958]在德国的巴登巴登音乐节[Baden-Baden Festival]首演,其中除了预录乐器声的变形之外,还有电子合成的声音。

两个教育背景如此传统的音乐家变成了纽约先锋派中的活力二人组,这相当让人意外。而他们任职的那个非常保守的音乐系则意识到自己正处于新音乐技术的最前沿——到那时为止,这里还是美国新古典主义的堡垒,由歌剧专家道格拉斯·穆尔[Douglas Moore, 1893—1969]担任领导,他是极受尊敬的霍雷肖·帕克[Horatio Par-

ker]的弟子和门徒。吕宁与乌萨切夫斯基开始为他们的学校吸引到拨款,拨款让他们得以购买更多的设备(比如振荡器,乌萨切夫斯基在《李尔王》的配乐和由此衍生的《为磁带录音机而作的小曲》[*Piece for Tape Recorder*]中开始使用这种设备),并于1955年在校园里建起一个电子音乐工作室,这也是这一媒介在美国的第一个大本营机构。

图4-6 奥托·吕宁和弗拉基米尔·乌萨切夫斯基在哥伦比亚大学麦克米兰剧场(现为米勒剧场)后面的小型教学工作室中,1960年前后

工作室起先在一个两层楼的卫兵室里,这里本来属于一个疯人院。后来工作室搬到了学校剧场后面的一个房间里,作曲家论坛音乐会便在这个剧场里举行。工作室占据了一座楼里的大片区域,这座楼原本专作工程办公室之用。之所以需要这些区域,是为了安放购置的RCA Mark II音乐合成器(洛克菲勒基金会于1959年拨款175000美元用于购买这项设备),这台机器硕大无朋,占据了一整面墙。它有大概750个真空管,以及通过扫描穿孔卡片以激活大批二进制转换的机械装置。它可以[199]制造出指定了精确音高、时值、音色的音,因此也将这些"参数"置于史无前例的精准控制之下。然而,即使整个剪切与拼贴的阶段都被省去了,这一过程仍被赋予了艰深性的传奇色彩。站在1990年代的优势地位上(即个人计算机的年

代),弥尔顿·巴比特津津有味地回忆起了许多固有的问题和临时解决方案:

> 这台机器极端难以操控。首先,它由纸来驱动,让纸通过机器并在上面打孔,这很困难。我们是以二进制来打孔的。机器完全是一片空白,没有任何预设,我们打孔出的任何数字都可以适用于这台机器的任何维度。模拟振荡器的数量汗牛充栋,但模拟声音设备总是会带来问题。我想不出来有什么是你无法获得的,但其他作曲家放弃了——这是个耐性的问题。马克斯·马修斯[Max Mathews](这位贝尔实验室[Bell Laboratories]的工程师那时正在进行有关电子合成语音的实验)曾经对我说:"你必须具有爱迪生的机械天赋,才能跟那些合成器共事。"而我则说:"不,我有约伯般的耐心。"❻ 我变得常常因为机械技术而恼怒。我不得不一直排除故障,我还完全依赖于实验室的技术工程师彼得·莫泽[Peter Mauzey]。但我学到了许多小把戏,怎样通过预调来减少编程时间,等等。有许多人看到这台机器都会说"这是台计算机"。但它从未计算过任何事情。在巨大且复杂的模拟工作室里,它基本上只是一台接入了磁带录音机的复杂开关装置。然而对我来说它依然是那么棒,因为我可以对声音进行详细规定,并立刻听到这种声音。㉟

[200]这台机器的性质改变了在实验室中制作的音乐的性质。根据款项中的条款,主要由乌萨切夫斯基代表哥伦比亚大学,并由巴比特代表普林斯顿大学,双方进行了协商,新的电子音乐工作室将由两个音乐系共同管理,并命名为"哥伦比亚-普林斯顿电子音乐中心"[Columbia-Princeton Electronic Music Center]。这个工作室成为了电子音乐工作室的模板,它们很快便如雨后春笋般在各大有作曲专业的美国高

❻ [译注]约伯,《圣经》中的人物,此处比喻以极大的耐心忍受困难的人。参《圣经·雅各书》5:10—11,《圣经(新标准修订版;简化字和合本)》,中国基督教三自爱国运动委员会、中国基督教协会,2002。

㉟ 转引自 Chadabe, *Electric Sound*, pp. 16—17。

校中冒了出来,特别是那些在 1960 年代便开始以普林斯顿为模本设立博士学位课程的学校(如第三章中所述)。

在这个过程中,美国的电子音乐在很大程度上被"普林斯顿化"了。它越来越多地呈现出某些特性、服务于某些目的,而这些特性和目的都可见于弥尔顿·巴比特在《新音乐视角》创刊号上发表的那篇颇具影响力的文章(见第三章)。这篇文章首次提出了"时间点"技术,并特别指出,唯有电子媒介这一工具可以根据系统所需,在无限多的速度中对时间做出精确区分。

但那时没有什么东西是毫无争议的。甚至在介绍这项新技术本身之前,巴比特就开始了对具体音乐拥护者们的猛烈攻击:

> 从音乐已经成为什么的断言,到音乐因此必须是什么的断言,这是种眼熟的谬论;从关于电子媒介属性的断言,到这种媒介所产生的音乐因此必须是什么的断言,不仅是相同的谬论(也因此谬论带来了看似不大可能的伙伴),还是对电子媒介所启动的作曲革命的误解。㊵

巴比特认为,那些被大肆吹捧的音源上的拓展,以及对传统音阶或是组织系统的解放,都与那场革命毫无关系。它反而是与那些组织系统在理论和实践中运用的边界有关。巴比特断言道:

> 音乐中的这场革命已经即刻且彻底地引发了一个转变,即音乐作品边界的转变——并不是从非电子媒介与人类表演者这一边界转向最广阔、最灵活的媒介的边界,而是从前者转向那些更有约束性、更错综复杂、更不易理解的边界:人类听者的感知能力和概念能力。因此,尽管每部音乐作品或许都可以被无可非议地看作实验(即关于音乐连贯性的某些特定条件的假设之具体体现),但

㊵ Milton Babbitt, "Twelve-Tone Rhythmic Structure and the Electronic Medium," *Perspectives of New Music* I, no. 1 (Fall 1962): 49.

任何以电子为实现手段的作品(且作品中采用了只有通过电子手段才能获得的资源)都会包含某些前提。这些前提因为以下两种原因之一而受到严格约束,要么因为感知和概念能力的特性中已确认的有限知识,要么因为音乐感知的孤立事实。这些前提本身主要通过电子媒介的辅助而获得,获得它们的目的便是将其融入特定作品的前提。[41]

巴比特以不那么正式的方式表述道,"手永远不会比耳朵快"[42](即,我们能听到的,永远多于我们能在物理层面上表演的),但合成器当然更快。通过简单的编程,它便可以做到"人类听觉器官听不到"的东西——即人耳无法对其进行有意义的解析。如何让事物保持在其界限之内呢?只有以过去最先进的系统为基础,[201]因为"它们所例示的假设已经过广泛的检验和确认",而且在形式的有效性上给出了一定保证。这就意味着,对电子音乐作品的判断,不可能逃脱"传统的"音乐标准。即使巴比特有心防范,总是给"传统的"一词加上讽刺式的引号,但他却一点讽刺的意思都没有。关于新媒介中所有那些前所未见的、无限的声音资源,就先到此为止吧!在巴比特的文章中,它们被事先贬低为在音乐上毫无意义:

> 极端的"非传统主义"[nontraditionalism]就是选择一个未经阐释的形式系统,这一形式系统中没有被阐释过的、在音乐上被验证的例子,而与其配套的规则同样没有得到独立验证。如此,要在两个步骤中从这么大量的可能性里做出无限制的选择,并由此产生出有效的结果,这种可能性极小,或者说,实际上这一结果本身就有可能是微不足道的,即很难被验证。[43]

[41] 同前注。

[42] Milton Babbitt, *Words about Music*, eds. Stephen Dembski and Joseph N. Straus (Madison: University of Wisconsin Press, 1987), p. 173.

[43] "Twelve-Tone Rhythmic Structure," p. 50.

那么,要寻求的便不是新奇的声音,也不是将声音从既存体系中解放出来,而只是更加精确地运用那些体系,允许它们沿着标定的技术发展道路在未来继续扩张、日益精巧。这样看来,电子媒介并不是布索尼和凯奇预言的、瓦雷兹翘首以盼的那种革命性的转变,而仅仅是手段方法上的精进,这种精进朝着学术上认可的方向前行,而这个学术上认可的方向,就是哲学博士式的序列主义。对某些人来说,巴比特似乎就是瓦雷兹那闷闷不乐的预言中提到的"殡葬师"。

因为纵然巴比特对这一新媒介明显持有最保守、最有约束性的观点,他也仍然是资金最充裕、在学院中声望最高的人。新媒介的影响力也就是这么来的。它的"经典"范例是哥伦比亚-普林斯顿电子音乐中心成立早期巴比特自己在 Mark II 合成器上创作的 4 首作品。其中 2 首,《合成器作品》[*Composition for Synthesizer*,1961]和《合奏》[*Ensembles*,1964],是单为磁带而作的;另外 2 首,《显圣与祈祷》[*Vision and Prayer*,1961](迪伦·托马斯[Dylan Thomas]作歌词)和《夜莺》[*Philomel*,1964](约翰·霍兰德[John Hollander]作歌词),将合成声音与女高音人声结合起来。作品中的女高音人声来自贝萨妮·比尔兹利[Bethany Beardslee,1927~],她是位充满活力的歌唱家,她在音准和节奏上有着惊人的准确度。她是纽约新音乐图景中的固定成员,她还曾经与巴比特的弟子戈弗雷·温汉姆[Godfrey Winham]结婚。

《合成器作品》是巴比特在电子媒介上的初次冒险。在作品开头,他似乎特别坚定地(在节目说明中)宣布道:"相比'新的声音和音色',这首作品更多是关于控制并规定线性和总体节奏、响度节奏和关系,以及音高续进的灵活性。"[44]作品中实际的声音似乎被设计为传统乐器发出的音色,比如钢琴、弦乐拨弦、木管(单簧管或萨克斯管,大管或低音大管)、标点一样的非固定音高打击乐器(实际上是间隔很小的聚集)。这样做是为了最低限度地将注意力引向许多作曲家心目中这一媒介最

[44] "Columbia-Princeton Electronic Music Center"(Columbia Records MS 6566,1964),唱片封套说明文字。

初的吸引力和卖点。

直到作品的结尾处,巴比特才开始发挥他在音色上的想象,在再现某些熟悉的节奏和轮廓线时,用经过滤波的白噪音代替了[202]确切的音高。要在实时演出中做到这种泰然自若且幽默的效果是很难的,几乎不可能,因为如果按照巴比特在第三章中所描述的,他的作品对演奏者的专注度有太高的要求。在这种效果之中便包含着强有力的、支持电子媒介的理由,它不仅有助于实现具有高度确定性的(比如巴比特的)作品,也有助于听者们欣赏这些作品。

在《夜莺》中,这种媒介被有效地应用于戏剧性效果。作品标题指的是奥维德[Ovid]的古典拉丁语诗歌《变形记》[Metamorphoses]中的一则神话。菲洛梅拉[Philomela]的父亲是希腊国王潘底翁[Pandion],她有位姐姐叫普鲁斯妮[Procne],姐姐的丈夫是色雷斯国王泰诺斯[Tereus]。泰诺斯强奸了菲洛梅拉,还割去了她的舌头,以防她指控自己。菲洛梅拉将自己的故事织进了一幅挂毯之中,并把挂毯送去给了普鲁斯妮。普鲁斯妮一怒之下杀了她的儿子,并把儿子的肉做成食物让她丈夫吃了下去。泰诺斯追逐两姐妹,想要杀掉她们,但众神将他们三人全都变成了鸟儿:普鲁斯妮变成了夜莺,泰诺斯变成了戴胜鸟(这种鸟会把自己的窝弄得很脏),被噤声的菲洛梅拉则变成了不能鸣叫的燕子。奥维德对神话作了一些改动,在其中加上了讽刺和报应,他让菲洛梅拉变成夜莺,普鲁斯妮变成了燕子,于是被割舌的妇人便成为整个森林中最甜美的歌手。

霍兰德的诗歌是一首内心独白,描绘了菲洛梅拉情绪上的变化——从因为被强奸而痛苦到因为被赋予歌声中神奇的力量而狂喜。巴比特让现场演唱与伴奏互相对峙,伴奏中则是同一位歌手录制在磁带中的声音以及合成的声音。开始处(例4–1)表现的是菲洛梅拉尚处于被噤声的状态,口齿不清地(在心中)尖叫着,她的声音由磁带中的女高音代表。磁带中的女高音唱出持续音E,并着魔似地回到这个音高,(你们大概可以轻松地猜到)这个音就是原型音列的第一个音高,而整首作品正是以这一音列为基础来建构的。伴随着保持音E的,是围绕着它的6个聚集,其旋风般的进行被一位分析家比作12个声部

例 4-1 弥尔顿·巴比特,《夜莺》,开始处

卡农。㊺

第 1 个聚集中的音符是例 4-2 中最上方一行给出的十二音音列，它们的顺序转化成了垂直间距（"向下"读）。因此得出的整个和弦在第 2 小节向上移位一个半音，以形成第 2 个聚集，然后在第 3 小节再次向下移位两个半音。这些移位的音程间距正是音列中音程间距的倒影，这一过程持续贯穿例子中的整个片段，不过自第 4 个聚集开始，这一音列中的一部分像前面一样垂直地呈现出来，一部分以更常见的方式呈现为有序的横向进行。

例 4-2　弥尔顿·巴比特《夜莺》中的魔方（原型-倒影矩阵）

	I_0	I_{11}	I_1	I_9	I_4	I_6	I_3	I_2	I_7	I_8	I_5	I_{10}
P_0	*E*	E♭	F	D♭	A♭	B♭	G	G♭	B	C	A	D
P_1	*F*	*E*	G♭	D	A	B	A♭	G	C	D♭	B♭	E♭
P_{11}	*E♭*	*D*	*E*	C	G	A	G♭	F	B♭	B	A♭	D♭
P_3	*G*	*G♭*	*A♭*	*E*	B	D♭	B♭	A	D	E♭	C	F
P_8	*C*	*B*	*D♭*	*A*	*E*	G♭	E♭	D	G	A♭	F	B♭
P_6	*B♭*	A	B	G	D	E	D♭	C	F	G♭	E♭	A♭
P_9	D♭	C	D	B♭	F	G	E	E♭	A♭	A	G♭	B
P_{10}	D	D♭	E♭	B	G♭	A♭	F	E	A	B♭	G	C
P_5	A	A♭	B♭	G♭	D♭	E♭	C	B	E	F	D	G
P_4	A♭	G	A	F	C	D	B	B♭	E♭	E	D♭	G♭
P_7	B	B♭	C	A♭	E♭	F	D	D♭	G♭	G	E	A
P_2	G♭	F	G	E♭	B♭	C	A	A♭	D♭	D	B	E
											↑(IR)	

奇怪的节奏压缩（第 3 小节中 5 个十六分音符的时间内出现均等的四连音或六连音，紧接着是 8 个十六分音符的时间内出现均等的七连音、❼3 个十六分音符时间内出现均等的四连音、13 个十六分音符时间内出现均等的八连音、❽7 个十六分音符时间内出现均等的十一连音）是第三章中描述的时间点系统的产物，3/4 拍的拍号或许已经暗

㊺　Richard Swift, "Some Aspects of Aggregate Composition," *Perspectives of New Music* XIV/2—XV/1 (1976), p. 241.

❼　[译注]此处与例不符，但原文如此，疑为原文有误。

❽　[译注]同前注。

示着这一点。相比人类,合成器显然更容易通过编程来实现类似的节奏,因为人类的"听觉器官"或许无法分辨被均分成 11 份的双附点四分音符和被均分成 7 份的四分音符加八分音符。机器的使用将作曲家从这些人类的感知限制中解放出来;按照现代主义者们一直期盼的"艺术去人性化"来说,这种解放的的确确是个突破。

[204]《夜莺》之所以与巴比特其他大多数作品不一样,是因为它有表征性的[representational]维度,这一维度给序列程序的诠释演绎带来了一种比喻性的上下文,而其他作品中对序列程序的诠释通常都是完全抽象的。诗歌的戏剧性情节在最后给出了情感上的解决,这也正好回应着巴比特的做法——他常会在作品结尾处以最简单的方式陈述音列材料。诗歌中最后一个诗节描绘的是菲洛梅拉的痛苦蜕变成了夜莺愉悦的歌声:

Pain in the breast and mind, fused into music! Change	胸中和心灵的痛苦,融化成了音乐!更让
Bruising hurt silence evenfurther! Now, in this glade,	殊死苦痛化作静默!现在,于这林中,
Suffering is redeemed in song. Feeling takes wing:	苦难被歌声救赎。情感张开双翼:
High, high above, beyond the forests of horror I sing!	高高地,高高地,我歌唱着飞过这可怖的森林!
I sing in change	我变化着歌唱
Now my song will range	我的歌声将在此刻蔓延
Till themorning dew	直到朝露
Dampens its face:	湿润了它的脸庞:
Now my song will range	我的歌声将在此刻蔓延
As once it flew	就像它曾
Thrashing, through	逆风飞翔,穿过
The woods of Thrace.	色雷斯的森林。

最后四行诗(例 4 - 3)终于唱出了基础序列 P_0 中聚集的音高,即例 4 - 2 魔方最顶部的一行——仅有这一次,且效果**丝丝入扣**。

例4-3 弥尔顿·巴比特,《夜莺》,结尾处(纯人声)

美好结局

[205]尽管如此,巴比特将"听觉器官"的极限作为作曲技术的极限,这种言论就像往常一样,必须平衡于一种无可避免的错位——即在作曲(或分析)中被概念化了的元素,与在聆听中可以被心耳[mind's ear]所解析的元素,这两者之间的错位。对于那些认为这的确是个问题的人来说,电子媒介没有给出任何解决方法。瓦雷兹正是这些人中的一员。巴比特回忆起,瓦雷兹刚到哥伦比亚-普林斯顿电子音乐中心并在演示中看到Mark II合成器的性能时,他是非常兴奋的。但根据瓦雷兹的记录,他(悄声地)告诉斯特拉文斯基,自己沮丧地看到这台机器被"十二音官僚主义者们"[pompiers des douze sons]㊻用到了无足轻重的地方,那些劳心费力的预设作曲计划产生出来的成果,在音乐上毫无价值,但仍在机器上得以实现。

瓦雷兹在发表的文章中更加委婉地这样说道:

> 今天的大多数电子音乐都没有让我印象深刻。它似乎没能充分利用这一媒介独特的可能性,特别是我一直关心的那些有关空间与投射的问题。我着迷于一件事,那就是人们可以通过电子手段即刻生成一种声音。在由人类演奏的乐器上,你得通过乐谱来使别人接受你的音乐思维,那么,通常是在作品完成之后很久,演

㊻ Igor Stravinsky and Robert Craft, *Dialogues* (Berkeley and Los Angeles: University of California Press, 1982), p. 109.

奏者必须以各种方式做好准备,以制造出人们所期待的那种声音。比起电子音乐来说,这一切太不直接了。在电子音乐中,你"实时"生成的东西可以即时且出乎意料地出现或是消失。因此,你并不是在为某些音乐上的东西编程,并不是在给某些需要被实现的东西编程,而是直接使用它,这给了你一个全然不同的音乐空间与投射的维度……对我而言,与电子音乐打交道是用活的声音来作曲,尽管那也许看似自相矛盾。……我尊重十二音方法,也尊重那些认为自己需要这一方法的人。但是,使用可获得的全部声音资源,似乎要富有成效得多……我尊重并钦佩弥尔顿·巴比特,但他所代表的关于电子音乐的观点与我完全不同。对我来说,他似乎想要对某些材料施行最大程度的控制,就好像他高高在上地面对这些材料一般。但我希望自己身处这些材料之内,可以说,成为这些材料声学振动的一部分。巴比特先组织他的材料,再将其交付给合成器,而我想通过电子手段直接生成一些东西……我不想预先对它的所有方面进行控制。[47]

[206]当瓦雷兹做出这番评论之时(1964年),虽然他年事已高(而且在使用电子设备的时候必须有技术辅助),却仍然设法制作了3首他自己的电子音乐作品。他将这3首作品视为自己的职业生涯之冠。

1953年,通过一位画家朋友的安排,瓦雷兹获赠了一台安培磁带录音机。他带着录音机去了那些未来主义者们会去的地方,比如钢铁厂、锯木厂和其他在费城城里以及费城周边的工厂。他又录下了家里的锣和其他打击乐器,以增强这些声音。在他的最后一首大型作品《荒漠》[*Déserts*]中,以这些经过增强的声音为原材料,形成了3个"有组织的声音"的附加段或插入段[tropes or interpolations]。这些插入段影响并评论着由典型的瓦雷兹式的重奏组奏出的音乐,重奏组中包括4位木管演奏者演奏的9件乐器、10个铜管(其中包括低音大号与倍低

[47] Gunther Schuller, "Conversation with Varèse," *Perspectives on American Composers*, pp. 38—39.

音大号)、1架钢琴、5位打击乐演奏者演奏的48件乐器。他从1949年开始创作这首作品,从《空间》的草稿中借用了一些片段。作品完成于1954年,这也是瓦雷兹二十多年来完成的唯一一首合奏作品。

这首作品的标题是不是在点头回应亨利·米勒那独一份的赞颂呢?对瓦雷兹的十年瓶颈来说,米勒这番高光般的赞颂或许是种安慰。这看上去很合理,但瓦雷兹给出了另一种解读,其中回响着1950年代早期的存在主义情绪。罗伯特·克拉夫特请瓦雷兹为这部作品的首版录音撰写了一份介绍文字,作曲家写道,对他来说,"荒漠"这个词不仅意味着"所有现实中的(沙的、海的、雪的、外太空的、空旷的城市街道的)荒漠,也意味着人类脑海中的荒漠;不仅是那些让人想到赤裸、冷漠、不朽的光秃秃的自然风貌,也是那些没有望远镜可以看到的遥远的内心世界,人类孤身独处于此,那是个神秘且本质上孤寂的世界"。㊽

作品在单独且平行的轨道上进行。首先创作的是器乐部分(乐谱里有一个说明,大意是可以在缺少录音带插入的情况下一直不停地演奏这些部分),但脑海里还是要一直想着预先录制好的声音。接下来是将瓦雷兹录制并保存的声音原材料实际塑形成为"有组织的声音"。1954年1月,皮埃尔·舍费尔邀请瓦雷兹前往他在巴黎的法国国家广播电台具体音乐工作室以完成这项工作。瓦雷兹于10月抵达工作室,在振荡器上录制了一些用作增补的声音。他快速地旋转旋钮,以获得他一直以来都非常喜爱的极端曲线,但此时更将其延伸到了以前从未想象过(或者说,即使想象过,也肯定从未达到过)的频率范围。

《荒漠》于12月在香榭丽舍剧院[Théâtre des Champs-Elysées]首演(四十年前在同一个地方上演的,正是《春之祭》那风暴般的首演)。首演由赫尔曼·谢尔欣[Hermann Scherchen, 1891—1966]指挥,他长期以来都是新音乐的专家,而且和瓦雷兹一样,年轻时都是布索尼的弟子。老派的现代主义者们带着典型的施虐\受虐般的愉悦迎向未来主义的回归。"这部作品对我们大打出手,实际上,它毁灭了我们,"有人

㊽ Edgar Varèse, *The Music of Edgar Varèse*, Vol. 2 (Columbia Masterworks ML 5762, 1960),唱片封套说明文字。

写道,"我们毫无还手之力;正是这部作品占有了我们,用它可怕的拳头将我们击得粉碎。"[49]演出由皮埃尔·布列兹进行导赏,布列兹为观众们复述了瓦雷兹在 1936 年的一场讲座。在那场讲座中,瓦雷兹将他的音乐比作互相对立的平面[planes]和互相对立的体积[volumes],[207]它们以永不停歇的动力互相吸引、互相排斥。瓦雷兹透过布列兹的讲座宣布,电子的降临将他的音乐从类比模拟中解放了出来。瓦雷兹总是尽力以打击节奏、力度、音高轮廓来间接表现空间中的运动,现在他可以直接这样做了,这还要多亏通过扩音器进行的有组织声音的立体声配置。

《荒漠》的器乐段落像极了瓦雷兹 1920 年代的合奏作品;似乎除了几十年前的这一突破之外,他的创作从未出现过任何其他的进展。正如在他的早期作品中一样,音高材料和非音高材料相互对立的关系决定了器乐音乐的形状——音高材料聚集成一个巨大的、静止的、常常是对称的"岿然不动的物体"(如例 4-4 中一样),与非音高打击乐"不可抵抗的力量"相互对立。录音带插段中的自由滑动音高揭示出,"十二个音符"这个庞大的体系是多么像一个监牢(正如布索尼在半个世纪前所坚称的那样),而电子手段轻易制造出的长长的、缓慢改变着的声音也印证着一个历史悠久的观念——作为脉动的节奏。只有在录音带段落里,岿然不动之物和不可抗的力量才能得以和解并整合为一体。或许这就是为何听众觉得这一作品(特别是"有组织的声音"的插入段落)如此动人,这也是为何当电子媒介为艺术的去人性化提供了新的动力时,听众们会觉得它如此人性。

1960—1961 年,受弗拉基米尔·乌萨切夫斯基的邀请,瓦雷兹在[208]哥伦比亚-普林斯顿电子音乐中心修改了第 1 和第 3 个录音带插入段(后者现在包括了预先录制的一架管风琴声音),这一修改由土耳其作曲家布伦特·阿雷尔[Bülent Arel, 1919—1990]辅助其完成,阿雷尔正受洛克菲勒津贴资助,在电子音乐中心工作。那时,瓦雷兹已经完成了一首专为录音带制作的作品,《电子音诗》[Poème électronique],

[49] Jean Roy, *Musique française* (1962); 转引自 Quellette, *Edgard Varèse*, pp. 188—89.

例 4–4 埃德加·瓦雷兹《荒漠》开头部分的对称音高空间

由飞利浦公司委约。在 1958 年布鲁塞尔国际博览会著名的勒·科比西耶-泽纳基斯展馆中，飞利浦公司以超过 400 个扬声器的装置，(如建筑师马可·特雷布［Marc Treib］所说)"在空间中的多个点位播放"㊾这首作品。勒·科比西耶快活地说道："400 张发出声音的嘴完全地包围着 500 位参观者。"㊿据大家所说，这种效果真是技术上的奇迹。即使那些对此感到不快的人，也觉得无法抗拒。

音乐的"声音路径"由一个混音控制台操控。这个控制台通过电话继电器［telephone relays］与扬声器、投影仪和彩色灯光装置相连，可以调控多达 180 个音频/视频信号。在博览会的六个月期间有将近两百万人聆听（并参观）了这一作品，在那之后它还不止一次地作为商业唱片发行。在电子音乐媒介短短的历史中，瓦雷兹八分钟的《电子音诗》

㊾ Marc Treib and Richard Felciano, *Space Calculated in Seconds: The Philips Pavilion, Le Corbusier, Edgard Varèse* (Princeton: Princeton University Press, 1996), p. 11.

㊿ Jean Petit, *Le Poème électronique Le Corbusier* (Paris: Éditions de Minuit, 1958), p. 25.

或许至今仍是传播最为广泛的全电子作品。飞利浦公司对作品的诉求是要创造出"声音在空间中的效果,因此也是运动的、有方向的、有反射回响的效果,到目前为止,这些效果还尚未被用在电子装置中"。当然,公司的首要目的在于展现其声音设备,而且一开始对于把这项任务交给一位先锋派作曲家还抱有疑虑。勒·科比西耶威胁般地坚持要求公司这么做。但公司的这种想法与瓦雷兹长期以来的音乐观念正好完美契合,勒·科比西耶设计用来配合声音的视觉呈现也是如此。

1957年秋天,瓦雷兹前往坐落于荷兰埃因霍温的飞利浦实验室。他把《荒漠》中没有使用的一些声音材料带到了那里,并进一步依托公司自有的录音馆藏(包括大量商业性的古典音乐录音)和声音合成装置。由此产生的结果便是在当时看来独树一帜、兼容并蓄的各种材料的聚合体。作曲家回忆并列举道:"采用的工作室录音里包括机器噪音、变过调的钢琴和弦与钟声、滤波处理过的合唱和独唱者的录音。"此外,"振荡器被用来录制正弦波,所有这些混缩成了真正从未有过的声音"。1959年,瓦雷兹回顾《电子音诗》(这首作品让委约公司的[209]经营者们甚为迷惑反感),他将其视为自己职业生涯的高点,是自己音乐目标唯一的至臻实现。他回忆道:"我第一次听见自己的音乐被真正地投射到空间之中。"[52]那也将是最后一次。不幸的是,随着博览会的结束,展馆被拆除,人们再也无法体验作品中这种具有空间性的投射。它只能出现在单薄的两声道室内立体声播放设备上了。

《电子音诗》与《电离》有着类似的发展轨迹,其确定性逐渐增加。在《电离》中,实现这一轨迹的方式是从非确定音高打击乐声到有确定音高打击乐声的转变。在《电子音诗》中,当初始的钟声一结束(荷兰和比利时特有的钟声,或许是为了纪念这首作品创作和演出的地点),抽象的"工作室"声音便会转变为与人类能动性相关的声音,比如由人的声带发出的声音(独唱或是合唱)、由手持鼓槌发出的声音、由键盘上的手指发出的声音。第一个幽灵般的人声——女声呻吟着"呜-嘎!"——差不多引用于瓦雷兹最早的新原始主义杰作《赤道》中的玛雅文字,这

[52] 转引自 Quellette,Varèse,p. 200。

图 4-7A 1958年布鲁塞尔国际博览会飞利浦展馆,瓦雷兹《电子音诗》最初的表演空间

图 4-7B 瓦雷兹《电子音诗》的草图

也让他的职业成了一个完整的圆环。与作品相配的是关于非洲部落服饰与发型的投影,由勒·科比西耶从他的图片集《当代装饰艺术》[*L'art decorative d'aujourd'hui*, 1925]中选取。尽管作品使用了当时最新的技术,所表现出的仍是一种非常过时的现代主义。在这样一个已经实际进行太空探索的时代,它的"未来主义"是回顾式的,甚至是怀旧式的(图4-7)。

大问题重现

[210]随着本书临近结尾,书中的叙述越来越接近当下,也会愈加清晰地揭示出,电子音乐真正革命性的地方在于它为作曲家和作品之间的关系带来了怎样的新可能性。电子音乐的作曲家完全可以像画家进行绘画或雕塑家进行雕塑那样来制作一份"乐谱":他所制造的是一件独一无二的原创"艺术品",而不是一套表演的指示说明。也因此,"乐谱"对于电子音乐来说很明显是个不恰当的词,因为乐谱是需要写下来的东西,而电子音乐则无需写作。它创造了后读写[postliterate]音乐文化的可能性。它从潜在的层面上导致了某种文化开始终结——本书中的历史正是这种文化的历史。

但是,音乐的读写性传统从未完全取代前读写的传统,因此也没有理由期待后读写文化会完全取代读写性传统。多种多样的现场音乐演出总是有它的社会性用途,其中一些将会继续保持其读写性传统,至少在人们可预见的范围内如此。要终结读写性传统,就需要终结它的所有社会性用途,以及所有基于读写性的社会关系。那样的社会超出了我们的想象。

正如电子音乐的历史本身所展现出来的那样,社会性问题是基础性的问题。对于某些作曲家来说,这一媒介最主要的吸引力之一(也是它带来的所有结果之一)便是它向人们许诺了"非社会性"[asociality],并以出人意料的方式从字面意思上实现了现代主义继承自浪漫主义的主要遗产——乌托邦式的个人主义。弥尔顿·巴比特此时终于能实现对电子媒介的绝对掌控,他欢欣鼓舞。同时回头看看他早前的呼吁(在

第三章引用的"谁在乎你听不听?"中),要作曲家"彻底、果断且自愿地退出公众的世界",以此"在真正意义上根除音乐作品中的公众元素与社会元素"。如此便能发现,涉及这种音乐(或任何一种音乐)的议题是多么无可避免地保持着其根本的社会性,不管这种音乐身处于多么高的象牙塔之上,也不管这象牙塔的墙有多厚。

以上是悖论之一。回顾第三章末尾提到的观点,即美国学院派序列主义是所有音乐之中最完美、最排他的读写性文化,这将会揭示出一个甚至更加根本性的悖论。巴比特选择了一种手段,用以保护他的纯读写性领域,使其免受社会性的介入——即借助电子手段免除表演者这一"中间人"。但或许正是这一手段,会让人们不再需要读写性。这种"物极必反"的趋势极好地例示了意外后果定律或"辩证法"。

就像瓦雷兹已经提到的那样,巴比特并不想放弃乐谱,因为只有乐谱才能展示出他作品的完整性。然而即便是巴比特也不可能放弃自己作品的公众演出,即使电子作品也一样。由于电子音乐的出现,完全铲除作乐中的社会因素有可能变为现实。但此时他也无法面对自己曾经的呼吁——当这一切还是乌有空想之时,他所呼吁的正是铲除社会因素。要说他是悬崖勒马,《显圣和祈祷》以及《夜莺》的存在便是最好的证据[211]——这两部作品将电子媒介与现场表演者(实际上是惊人的炫技大师、天后级的女歌唱家)结合了起来。

事实上,在具有潜在非社会性的电子媒介和公众音乐会这一具有显著社会性的惯例之间,从一开始就有着亟待解决的矛盾。观众们聚集在黑暗的音乐厅里,面向空空如也的舞台,觉得自己被囚禁了起来。将一对扩音器放到舞台上,这让观众们有了可供凝视的焦点,但这也会让他们觉得很蠢。而且观众们也会不知道要在何时鼓掌。调亮音乐厅的灯光可以解决这个问题(正如凯奇《4分33秒》中最后打开琴盖一样)。卢奇亚诺·贝里奥曾经试验过(至少一次,在一场作者出席的音乐会上),让演员在表演过程中缓慢地从椅子上站起来,然后脱掉他的外套。(这次试验似乎再也没有被重复过;其原因有可能是作者已经想不起来演出中使用的音乐作品是哪首了。)在其他音乐会上,听众被邀请像沉思的雕塑一般走来走去。但尽管如此,观众们仍感到强烈的不

适——这也可以理解,因为现场没有实时的、真正的音乐表演。这倒像是让他们来音乐会听那些他们在家就可以听到的录音,尽管音乐厅的设备要好得多。

那么,从一开始便存在着一种压力,即整合电子音乐与传统表演媒介。甚至在巴比特的声乐作品之前,我们已看到一些对这种压力的回应——在瓦雷兹的《荒漠》中,在吕宁和乌萨切夫斯基为磁带和乐队所作的协奏作品中,其中磁带录音和现场乐器表演的段落交替出现。更早的例子是布鲁诺·马代尔纳的《二维音乐》[*Musica su due dimensioni*]。这首作品1952年创作于科隆广播电台的工作室。这种解决方式在特定的例子中足够有效(而且在《荒漠》中从概念上来说也是有意义的),但显然也只是权宜之计。媒介的交替——即使如瓦雷兹在《荒漠》中那样技术性的首尾衔接(以无音高的打击乐器在媒介之间架起桥梁)——并不是整合;对这种权宜之计忍耐得越久,似乎只会越久地推迟真正的解决方式。

第一位专门将电子音乐整合进入现场表演的是1960年永久定居美国的阿根廷作曲家马里奥·达维多夫斯基[Mario Davidovsky,1934—2019]。他曾是巴比特的门徒,曾在檀格坞跟随巴比特学习。在巴比特的邀请下,达维多夫斯基开始(受古根海姆奖学金资助)在新成立的哥伦比亚-普林斯顿电子音乐中心工作。他最初尝试了稍有重叠的交替模式——为弦乐队和电子声音所作的《对比》[*Contrastes*,1960],然后便开始了一系列的《同步》[*Synchronisms*],他的名声也主要建立在此之上。

正如标题所暗示的,这一系列作品是电子声音和各种各样乐器或人声炫技表演的对位,其中人声仅有一例,即1967年创作的《同步第4号》,其歌词为《诗篇》的第13首。作品对作曲家和表演者有着相似的挑战,即通过探索当时新音乐表演者们所提倡的扩展的演奏技术,使其与几乎无限的电子声音范围进行匹配。这一概念被证实卓有成效;到1997年为止,达维多夫斯基的《同步》系列已多达11首。

[212]这一系列如此成功的原因之一便是,对自己已经接受的技术挑战,达维多夫斯基有着令人耳目一新的富有实践性和灵活性的处理

方式,尽管这种处理方式对这一媒介来说似乎是种纯粹主义(只允许合成的声音,从不使用具体音乐的声音)。磁带部分和现场部分之间的互动并不总是经过精确计算的。正如斯特拉文斯基早在1920年代所发现的一样(当时他正尝试用自动钢琴来给芭蕾《婚礼》[*Svadebka*/*Les Noces*]的乐谱进行伴奏),事实上不可能让现场表演的音乐与绝对固定速度的机械复制品完全同步;人类,不管他们的意图或是他们口中的态度如何,他们都很难那样去"感受"音乐。

因此,达维多夫斯基只在短小的复杂对位段落里让磁带部分和现场部分双方对等协作;在其他更长的段落中,一方明显成为另一方的伴奏。他写道:"(音乐中)引入了一种偶然性的元素,以允许现场表演者和恒定速度的磁带录音机之间出现不可避免的时间差。"[53]达维多夫斯基口中半开玩笑的偶然性,实际上就是双方在同步时产生的些许偏差。另一个潜在的陷阱是乐器所使用的平均律和电子音乐作曲家所使用的无限且连续的音高范围之间的矛盾,而达维多夫斯基并不想放弃电子音乐中可以使用的音高范围。于是他耍了点儿小花招。正如他所说:

> 很高密度的发音得到利用——例如只可能在电子媒介下完成的非常快速的一连串起音。因此,在这样的例子中——基于很快的速度和单个音的短时值——要让人耳感知到个别事件的纯粹音高时值是不可能的;尽管(可以这么说)人耳的反应的确会追踪密度的统计曲线。[54]

回想一下巴比特对合成器的研究,换句话来说,机器比人耳要快。由机器制造出的、小小的、有音高的声音组成了一道大大的弹幕,击溃了最训练有素的人耳的辨别能力,抵消了磁带与乐器之间的不协调感。然而,达维多夫斯基的机器并不是合成器。他在早期的电子音乐工作室里接受了"古典式的"训练,他剪切并拼贴"统计曲线"中的每一个声

[53] Composers Recordings CRI SD—204 (1965),唱片说明文字。
[54] 同前注。

例 4-5 马里奥·达维多夫斯基,《同步第 1 号》,结尾处

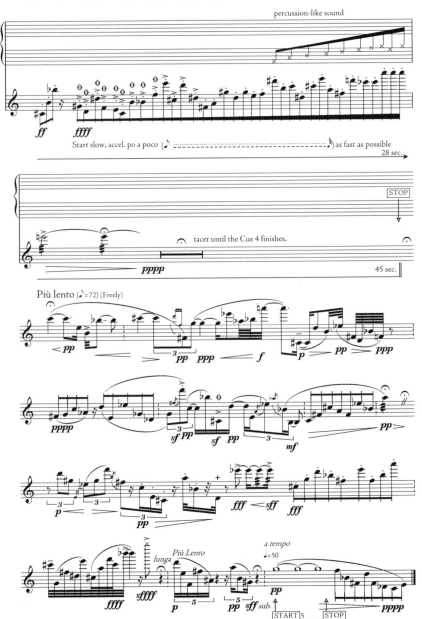

音（指出这一点特别有意思，因为达维多夫斯基不像贝里奥、凯奇或是巴比特，他从未自吹自擂地抱怨过他需要如何英勇地投入到繁重的案头工作之中）。

达维多夫斯基的《同步》系列通常被视为贝里奥《序列》[Sequenzas]系列的电子音乐版。后者是为独奏乐器而作的炫技练习曲，其中第1首是长笛作品，是1958年专为意大利新音乐明星塞维里诺·嘉泽洛尼[Severino Gazzelloni]创作的。（这个著名的系列作品最后总共有14首，最后一首为大提琴而作。）达维多夫斯基完成于1963年的《同步第1号》（例4-5）也为长笛而作。这首作品是为哈维·佐尔贝格尔写的，他是哥伦比亚当代音乐小组的创始成员之一。（随着这一小组的发展，《同步》系列的大多数都是为小组成员所作；1971年的《同步第6号》为罗伯特·米勒[Robert Miller]所作，他是小组中的钢琴家。这首作品获得了普利策奖。）

[213]《同步第1号》需要两位表演者，因为磁带部分必须再次插入到音乐之中，这一点在结尾处特别明显，在一段很长的长笛独奏段落之后，磁带部分回归，引入最后的终止。（见乐谱最后一页，即例4-5结尾处的"start/stop"["开始/停止"]。）因此不同的表演便可以有不同的长度：佐尔贝格尔自己录制的表演持续了4分15秒，而老一代的杰出长笛演奏家塞缪尔·巴伦[Samuel Baron]的录音则只用了3分45秒。似乎只要作曲家允许，甚至连电子音乐也能容纳"诠释"的存在。

互惠互利

1960年前后，现场表演与预录媒介之间的互动出现了另一种更加出人意料的形式。当时有一些作曲家（其中许多在当时都还持有东欧的国籍）开始在传统乐器上创作模拟"电子"声音的作品。这一媒介有两个方面对模仿者来说特别具有吸引力。其一是长长的、逐渐且不断改变着的声音，作曲家们在工作室里通过使用滤波器和电压控制的速率变化来制造出这种声音，这与人们对节奏、对清晰表达音乐结构的普通设想相矛盾。

通常来讲,节奏暗示着将离散的脉动清晰衔接到一起,那么这种以永无休止的连续音响为基础的音乐似乎事实上是无节奏的。(《李尔王组曲》便是个很好的例子。1956年,吕宁和乌萨切夫斯基在他们为奥森·威尔斯制作的莎士比亚戏剧配乐中选取出这一组曲,由CRI唱片进行录制。按照作曲家的曲目说明,作品中那"寒冷而孤独的声音"不断地改变着,没有清晰的断分。它不仅使人想起荒野上的狂风,还"暗示着,当李尔穿着他幻想中那满是鲜花、叮当作响的衣装四处漫游,他已经疯了"。[55])这为那古老的谜题给出了新的答案——怎样在时间性的媒介中唤起浪漫主义的"永恒性"。

电子音乐中还有一个方面抓住了一些作曲家们的想象(他们对这一媒介的其他方面并不感兴趣),即它使用了更大或更小宽度的"频带"[frequency bands]。这一现象在两种声音——即大多数乐器因其构造所发出的不连续的音高,以及一些传统打击乐器可以发出的"无音高"的声音——之间,占据了一个中间地带。瓦雷兹在《荒漠》的磁带插入段中已经探索了这一中间地带,将围绕在插入段前后段落中的音高和"非音高"乐器声音处理成某种类型的合成声音。他并没有试着用乐器本身来获得类似的效果。

但捷尔吉·利盖蒂这么做了。他于1958年在施托克豪森的科隆工作室合成了电子音乐作品《发音法》(见第一章)之后,便开始着手于另一首磁带作品,《大气层》[Atmosphères]。这首作品完全由缓慢调节的连续声音构成,作品标题与气象学相关,暗示着那些声音对利盖蒂来说有着比喻性的联想,这一点与吕宁和乌萨切夫斯基类似(顺带一提,当利盖蒂开始创作《大气层》之时,这二人的组曲是少有的出现在商业录音中的电子音乐作品)。

然而,在工作室里花了一段时间来发展这首作品之后,利盖蒂决定从头再来,将《大气层》写成"为不带打击乐的大型管弦乐队而作",正如最终在扉页上所呈现的那样。打击乐的缺席被解释为一种抨击性。1950年代的众多先锋派作品都跟随着瓦雷兹的榜样,大大扩张了打击

[55] Composers Recordings CRI SD—112,唱片说明文字。

乐"部分"，即使在室内作品中也是如此。但打击乐器主要是为了达到清晰断分的目的，而《大气层》的重点则在于，从有着持续不断的音色和织体流变的音乐中，将清晰断分驱逐出去。利盖蒂将这种音乐描述为"一种没有开始或结束的音乐"。（乐器的清单中的确包括钢琴，钢琴通常来说是件打击乐器；但它由两位执行者来演奏——作曲家在乐谱说明中写道，"他们不一定要是钢琴家"——其中一位[215]直接扫过琴弦，另一位则一直踩下弱音踏板；两人都不触碰琴键，因此不会用到琴锤。）

即使没有用到打击乐器，这首作品的乐队编制也非常之大：88个演奏者负责93件乐器（所有的长笛演奏者也兼奏短笛；单簧管演奏者之一同时演奏C调单簧管和降E调单簧管），每件乐器都有自己单独的声部，所以从严格意义上来说，这首作品可以被描述为一首庞然巨物般的室内乐作品。作品一开始便展示出这一点。开篇的和弦是为整个弦乐组的56位演奏者写的，每位演奏者都奏出不同的音符，音与音之间是尽可能小的音程间距。如此便能制造出一个巨大的音簇，覆盖从低音谱表下方的降E到女高音声部高音C上方一个增八度的升C之间的所有（平均律律制的）音高，这相当于同时按下钢琴键盘上三分之二的琴键。（准确地来说，利盖蒂牺牲了中音区的3个音高，以覆盖整个音区；如果有人愿意浪费时间来核实这一点，他便会看到这实际上不会造成任何感知上的差别。）18件管乐器又在此基础上加上了一些更小的音簇（低音大管提供了最低的音，比低音提琴的最低音还要低一个半音，如此这个音簇便覆盖了整整5个八度）。

这个和弦的起音为 *pp*，标记为 *dolcissimo*（非常柔和的），因此听起来并没有特别不和谐，倒是像遥远而模糊的轰鸣。在平均律的环境中，这是可以达到的最近似于电子工作室制造出的白噪音（即整个频谱同时发出声音）的效果。而利盖蒂调整这一和弦的方式，正是工作室中处理白噪音的方式，也是唯一的方式，即对其进行滤波。乐器们一组接一组地退出，先是渐弱，再逐渐消失，以避免清晰呈现出"带宽"[bandwidth]的收缩，直至最后剩下大提琴组和中提琴组。

整首作品是一连串以这一滤波处理为基础的精巧变奏，每个变奏

段落都标有一个排练号。在 B 段落中,整个乐队爆发出第 1 个和弦音簇,相比整首作品最开始的音簇,这里的音簇在两端各扩展了一个八度。在 C 段落中,这个和弦衰减成闪烁着的微光,所有乐器都从持续音变成了两个音之间的来回摆动;但因为完整的音簇始终持续着,表面上的旋律活动便不会制造出任何可辨识的音高内容变化。我们可以想象一下化学家口中的"布朗运动"[Brownian motion],或是泽纳基斯的统计学"云"效果(见第二章)——或许这是利盖蒂给这首作品取名《大气层》的另一个原因。

作品中唯一的一次清晰断分出现在 G 段落。作曲家在此前已经让一个音簇逐级上升,进入到 4 支短笛最顶端的音域(在数字录音技术发明之前,要让磁带或唱片录制下这种声音,就会产生令人毛骨悚然的"互调失真"[intermodulation distortion],许多人都把这种失真效果视为电子媒介产生的诡异滑稽效果)。与此同时,8 支低音提琴在最低音域咆哮着发出另一个音簇,利盖蒂忍不住要让它与最顶端的音簇产生鲜明对比。仅在此处,他为了对比的原则而放弃了缓慢转化。

H 段落和 J 段落之间的部分是利盖蒂所谓的"微复调"[Mikropolyphonie]的早期例子,这一部分也因此变得有名。微复调是微型、密集的卡农,但因其音高的饱和状态,它无法被听觉感知为卡农,而是引导作曲家写出了典型的微光闪烁的织体。在 K 段落中,作曲家设计了[216]一个千变万化的同音齐奏(叠奏)阵列,这个阵列以一个包含两个半音的三音和弦为基础——这个和弦可以被叫做"最小音簇";接下来(在 L 段落中),他通过在这个和弦的两端加上相邻的半音来逐渐增大带宽。

整个乐队奏出的音簇在 N 段落回归,弦乐的泛音让音乐听起来更加虚无缥缈。N 段落被标记为"回到最初速度"[Tempo primo],尽管这一标记完全可行(对指挥来说也是可操作的),但在这首作品的上下文中彻底没有节拍,因此也全无任何这一标记通常所指的速度概念,所以它不过是一种幽默罢了。弦乐的泛音在 P 段落中让位于甚至更加纤细的音响,弦乐演奏者们被要求在演奏时仅以左手手指半按下指板上的琴弦,这样就不会有集中的音高出现,而只有琴弓摩擦的声音。铜

管演奏者则被要求不像通常演奏时一样撅起嘴唇对准乐器的吹口,而只是轻轻地吹,这样一来,人们听到的便只有几乎察觉不到的经过铜管的气流。在弦乐奏出最后一段自然泛音滑奏(里姆斯基-科萨科夫是这一效果的先驱,斯特拉文斯基则让这种效果变得著名)之后,积聚起来的声音终于慢慢消散,只剩下自然的钢琴共鸣声,飘在乐谱中写出的最后几个"静默"小节之上。

复兴或收编?

《大气层》中劳心劳力的精准记谱法,以及由此而来的庞然巨物般的乐谱,都是作品中令人印象深刻的特点。这些特点为作品赋予了英雄式的光环,这一点与工作室中所使用的"经典"磁带技术一样——献身于繁重的苦工之中,以艺术之名做出牺牲。在斯大林死后,苏联阵营国家出现了十年的"解冻"期。这期间,一群波兰作曲家崭露头角,他们采用更加直接、激进的方式,在现场演出中重现电子音乐的声音世界。

那个时期,在那些被红军从法西斯统治下"解放"出来的国家里,出现了相当大的社会动荡。此时,苏联占领军以威胁性的回归为统治这些国家的专政提供保护。第一次苏联武装干预发生在1953年7月的东德,目的是镇压一次工人起义,这次起义是斯大林之死的直接后果。在匈牙利发生了另一次更加严重的(因为取得了暂时性成功的)反政权起义。正如我们所知,这次起义也在1956年遭到暴力镇压。同一年,波兰城市波兹南一间冶金厂发生非法罢工,罢工蔓延至其他城市,波兰似乎也面临着苏联的入侵。波兰共产党通过内部改革和一些放宽政策避免了这种可能性。波兰政府采取的措施多多少少让人回想起苏联在二战中采取的措施。新的领导层(以瓦德斯瓦夫·哥穆尔卡[Władysław Gomułka]为首,这位党内官员曾在斯大林时期因为极端的民族主义受到怀疑,也曾被短暂收监)希望通过放松新闻与艺术中的审查制度,以重获文化知识精英们的忠心。

其结果之一便是赋予波兰作曲家联盟[Polish Composers Union]

更多的自主权，包括允许通过所谓的"华沙之秋音乐节"[Warsaw Autumn Festival]向西方开一扇窗，[217]这项活动的目的是对当代音乐进行国际化展示。就像大多数类似改革一样，哥穆尔卡治下的波兰宽松政策在很大程度上来说只是表面功夫，并不会对政治或社会议题带来实质性的重要影响。但艺术仍是窗口，而且只要对现代主义的容忍被视为（虽然其中有着讽刺意味）良好的社会关系投资，那么波兰作曲家们就能拥有某种真正的创造自由。

他们宣传这种自由的方式，便是与西方先锋派进行整体上的竞争。现在回头看看，那或许只是另一种形式的归顺，受到另一阵营的强力影响，在不同模式的动机和风险之下得以维系。但许多作曲家的主观感受却是乐观且充满信心的，特别是这种自由让他们得以和西方的同行们保持联系，而与此同时在苏联阵营的其他地方，艺术家仍与西方世界隔绝。由此出现的创作繁荣期被称为"波兰文艺复兴"[Polish renaissance]，在一段时间里，这曾是音乐世界中的奇迹。

克里斯托夫·潘德雷茨基[Krzysztof Penderecki，1933～2020]的影响力最为巨大。他在1959年由作曲家联盟主办的年轻作曲家比赛中赢得了所有三项大奖，从而闪亮登场。他以奖金支付了第一次出国旅行，在意大利获得了路易吉·诺诺的支持，在巴黎获得了皮埃尔·布列兹的支持，最重要的是，他获得了海因里希·施特罗贝尔[Heinrich Strobel]的支持。施特罗贝尔是西南德国电台[Southwest German Radio]（位于巴登-巴登）的音乐节目编导，他也是德国历史最悠久、最有声望的新音乐事件多瑙埃兴根音乐节的主管。这一音乐节后来成了潘德雷茨基最主要的作品展示场合。

曾接受过专业小提琴训练的潘德雷茨基为1960年的多瑙埃兴根音乐节创作了弦乐和打击乐作品《折射》[*Anaklasis*]。作品中，他在确定音高和不确定音高之间的边缘上探索了许多非传统的演奏技巧。潘德雷茨基还有另外几首早期作品，都和这首作品一样，标题与感官性质相关，比如乐队作品《荧光》[*Fluorescences*，1962]、弦乐作品《多形体》[*Polymorphia*，1961]以及《关于声音的性质》[*De natura sonoris*，1966]。这些作品中充满了音簇、极端音区、罕见的音色，作

曲家将它们称为"音响作品"[sonority-pieces]。在几首合唱作品——《圣母悼歌》[Stabat Mater，1962]和《圣路加受难乐》[St. Luke Passion，1963—1966]——中，他将类似的"音响"技术与基督教经文结合起来，似乎是要在共产党统治的环境下，将另一种意识形态表达为文化上的不顺从。

毫无疑问，在这其中最出名的作品，也是整个华沙之秋现象中的代表作，便是潘德雷茨基出版于1961年的为52件独奏弦乐所作的《广岛受难者的挽歌》[Tren ofiarom Hiroszimy/Threnody for the victims of Hiroshima]。从概念和效果上来说，它与利盖蒂的《大气层》很相似，但在记谱上却大相径庭。在利盖蒂的作品中，那些长长的、持续变化的音调使用了传统的音符时值和非常慢的节拍器设定来记谱。而在潘德雷茨基的作品中，他直接在谱面上从左至右地以秒数标出了音符持续的长度。他没有按照传统方式规定每个音的音高，没有以不连续的半音积累起音簇。他意识到（就像一位弦乐演奏者会意识到的一样），要获得不确定的"频带"，有更简单的方法。弦乐器的音域并没有可以精确规定的上限。[218]因此，只要让一群小提琴演奏者演奏"乐器上的最高音"便肯定会制造出一个音簇。

在《挽歌》乐谱的第一页（例4-6），所有的乐器都被要求奏出它们的"最高音"；其结果便是让人难忘的刺耳声，是名副其实的尖叫，恰好符合作品那令人毛骨悚然的潜台词。作品中的其他声音材料由模糊的高音拨奏与一系列非传统演奏法发出的声音迅速交替而产生，这其中包括以弓子拉琴马下方琴弦、拉琴马正上方琴弦甚至拉弦尾绳，[219]以弓子的木头部分敲击琴弦、敲击琴身（就像泽纳基斯的《皮托普拉克塔》中一样），以及更加普通的靠琴马奏法[ponticello]、弓杆击弦奏法[col legno]、靠指板奏法[sul tasto]等效果。一位英语评论者冷淡地说道，潘德雷茨基让演奏者们"做了所有在乐器上可能做到的事情，除了真正的演奏之外"。�봤

㊽ Frank Howes，*The Times*；转引自 Bernard Jacobson，*A Polish Renaissance* (London: Phaidon, 1960)，p. 147.

例 4-6　克里斯托夫·潘德雷茨基,《广岛受难者的挽歌》,开头处

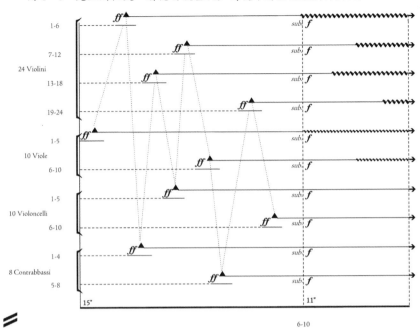

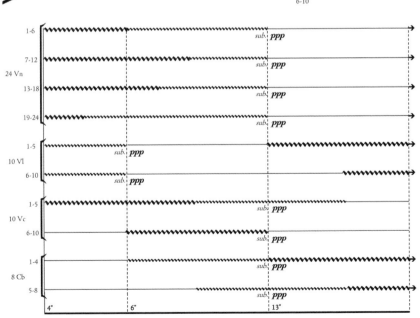

例 4-6 （续）

潘德雷茨基为每个特技般的效果设计了一种记谱符号,在电脑排版诞生之前,出版商不得不专门给每个符号铸件。有时候这些符号连续一组出现,形成逆行和卡农;但正如《大气层》中一样,这些卡农和逆行并不真正具有主题性。它们只是用特别的算法生成复杂织体的手段。加宽或收窄音高带宽的效果采用了图形的方式进行记谱,这是为了让指挥或分析者对这种效果产生概念化的理解;在分谱中,则有必要使用普通的半音音高记谱(有时候用特殊记号表示进一步奏出四分之一音),因为不像开头的高音音簇,这些地方必须经过精确计算。

印刷《广岛受难者的挽歌》的乐谱很难且很贵。波兰国家音乐出版社愿意给出可观的经费;而在西欧,施托克豪森以及(特别是)利盖蒂的先锋派作品也得到了类似的昂贵宣传。这两者似乎互相联系。在这两个个案之中,展示先锋派音乐即展示对创作自由的承诺,这也是冷战中的政治宣传红利。但潘德雷茨基与其他人的不同之处在于,他的例子中有着更加公然的政治因素。这首作品让人们关注美国军队对日本平民的致命袭击,关注这一历史上最具毁灭性的单次军事行动,这给苏联阵营带来了政治宣传红利。广岛核爆常被视为象征着美国的军国主义甚至野蛮行径,这也是战时反法西斯联盟决裂的原因之一。这让潘德雷茨基的先锋音乐作品在波兰的演出成了一项政治正确的活动。这本身就是一次文化政治的熟练操作。

数年后,我们透过潘德雷茨基的话得知,这首在出版时被叫做《广岛受难者的挽歌》的作品,在首次演出时使用了明显中立的标题,这个标题还稍稍带有凯奇式的风格——《8 分 37 秒》[8' 37'']。当时的出版社以印刷费预算太贵为由拒绝了这部作品的出版。(潘德雷茨基说)在波兰广播电台主管的建议下,他给作品加上了充满政治性的标题,好让它成为对政府具有吸引力的宣传品——首先是在巴黎,这部作品正式进入了由联合国教科文组织赞助的一次有奖比赛。[57] 这个故事

[57] Ludwik Erhardt, *Spotkania z Krzysztofem Pendereckim* (Warsaw: Polskie Wydawnistow Muzyczne, 1975), Wolfram Schwinger, *Penderecki: Begegnungen, Lebensdaten, Werkkomentäre* (Stuttgart: Deutsche Verlags-Anstadt, 1979). 感谢 Tim Rutherford-Johnson 提供资料。

听起来有些道理,因为在最开头的"尖叫"之后,作品中就再也没有任何图画式或者暗示性的元素了。而尖叫之所以听起来像是尖叫,只是因为它们被贴上了这样的标签。

那么这是否说明作曲家是位犬儒主义者?是位野心家?或者,他只是用计谋战胜了令人生畏的也常常是压迫性的国家官僚机构?也从而获得了对权威和压迫的象征性胜利(也有可能他像无数其他人一样,真心实意地谴责广岛核爆)?而官僚机构是否真的被战胜了呢?它不也获得了象征性的胜利么?在任何例子中,冷战双方都在玩着笼络收编的游戏;所有的阵营、所有的立场都在玩这个游戏。利盖蒂也同样从中获利。斯坦利·库布里克[Stanley Kubrick]在1968年的未来主义科幻片《2001:太空漫游》[2001: A Space Odyssey]的配乐中将《大气层》用作氛围音乐。这就像是给作曲家带来了一座名利双收的金矿,他的名字在宣传下广为人知,这还不算发行原声唱片时付给他的版权费(利盖蒂在提到这笔钱时称自己受到了蒙骗),这是先锋派们做梦也想不到的事情。

这两个故事都至少证明了,20世纪这个最具商业性与意识形态的世纪,在其历程中,甚至连先锋派——从其本质定义或从其清晰的目的来说,它都应该要抵抗商业或是意识形态对它的利用——也无法抵抗这种被利用的结局。

第五章　对峙(I)

社会中的音乐:布里顿

> 艺术处于人类行为的范畴之外,其目标、规则与价值皆不属于人,而属于被创造的艺术作品。因此,艺术那专横且令人神魂颠倒的力量,与它抚慰人心的惊人力量一样:它超脱于人类关心的每件事物,它让手艺人、艺术家或工匠在一个超然的、与世隔绝的、确定的与绝对的世界里,将他作为人的所有力量与才智全部奉献给他正在制作的东西。①
>
> ——雅克·马利坦,《艺术与经院哲学》(1920)

> 对立的关系已然形成;艺术变成了一面批判的镜子,映照出审美世界与社会世界之间无法调和的本质。②
>
> ——尤尔根·哈贝马斯,《现代性:一项未完成的方案》(1981)

① Jacques Maritain, *Art and Scholasticism* (1920), trans. J. F. Scanlan (New York: Scribners, 1930), Chap. III ("Making and Doing").

② Jürgen Habermas, "Modernity: An Incomplete Project," in *The Anti-Aesthetic: Essays on Postmodern Culture*, ed. Hal Foster (Port Townsend, Wash.: Bay Press, 1983), p. 10.

> 艺术既不是世界的镜子,也不是世界的替代品。它是对包含自然人的普遍现实的一种补充,该现实展示出人类可以存在的无限多样的方式。③
>
> ——乔治·罗克伯格,《关于音乐革新的反思》(1972)

> 科学家迷恋于革命的观念。④
>
> ——理查德·莱旺廷,《达尔文的革命》(1983)

历史还是社会?

[221]在进入"相对现在"(relative present)的最后冲刺阶段,也即历史上无距离的最近的过去之前,是时候在这一章与下一章进行盘点了。正如20世纪前60余年的现代艺术家所理解的那样,现代艺术最重要的问题与争论是,艺术家到底是生活在历史中,还是生活在社会中。当然,从字面上看,提出这个问题是荒谬的。因为包括艺术家在内的每一个人,显然既活在历史中,也活在社会中,社会(与人类其他事物一样)是历史的产物。但是,作为对价值与忠诚的一种隐喻,这个问题使某一时期的两难困境具体化了,在这个时期中,艺术家的价值与忠诚变得两极分化,并已触及危机的临界点。在许多人的心目中,一位艺术家要么服务于他的艺术,要么服务于他的社会,忠实于一方就要排斥另一方。每一位艺术家必须做出选择。

在艺术评论家克莱门特·格林伯格[Clement Greenberg]的文章《先锋与刻奇》["Avant-Garde and Kitsch"]中,对这种选择有坦率而明确的阐述。在20世纪关于美学与艺术的随笔中,这篇发表于1939年的文章可能是最有影响力的一篇。其标题阐明了直截了当的选择。一位艺术家可能是先锋派,或可能仅仅是生产伪艺术的[222]刻奇。这里

③ George Rochberg, "Reflections on the Renewal of Music" (1972), in Rochberg, *The Aesthetics of Survival: A Composer's View of Twentieth-Century Music* (Ann Arbor: University of Michigan Press, 1984), p. 235.

④ Richard Lewontin, "Darwin's Revolution," *New York Review of Books* XXX, no. 10 (16 June 1983).

没有中间立场,因为"有一种历史的优越意识"让那些创造"高级艺术与文学"的人形成了一个统一派系,这个派系"成功地让自身'脱离'社会",并在此过程中成功"找到一条有可能保持文化前行的道路"。⑤

格林伯格主张,重要的艺术家"从他们的创作媒介中获得他们的主要灵感",随后,"内容如此彻底地消融于形式之中,以至于艺术或文学作品无法整体或部分地还原为任何非它自身的东西","主题或内容变得如瘟疫一般,成了人们避之唯恐不及的东西"。⑥ 因此,在历史的晚期也即20世纪,最好的艺术家乃是"艺术家的艺术家"(artists' artists),最好的诗人乃是"诗人的诗人"(poets' poets),⑦这是必然的。这一时期真正有效的艺术"疏远了众多先前能够享受与欣赏雄心勃勃的艺术与文学的人,但如今这些人在艺术家们的手艺奥秘面前,却不愿或不能得其门而入"。格林伯格强烈暗示了这种社会疏离本身就是艺术有效性的一个标准。

正如我们所知,这些问题因20世纪中叶的政治而加剧。在一部分世界中,服务于社会的那项选择,被极权主义独裁统治严厉处置持异见者的邪恶需求所污染,而在格林伯格主要谴责的另一部分世界中,这一选择则被资本主义商业主义的堕落压力所污染。另一项选择,"无功利地"(disinterested)忠实于艺术需求,并维护艺术材料的历史进化,这导致一定程度的职业专门化,即使它提供了政治慰藉,也还是预示了体制上的孤立,并让艺术家们遭到与社会脱节的谴责,颇具讽刺意味的是,其脱节程度史无前例。

当然,这两种选择的分裂充满了反讽,正如现实生活中的一分为二(dichotomies)往往有此倾向。要求艺术家做出社会承诺的政治当局,却通过对"历史使命"的呼吁,来证实他们的要求(当然还有他们的压制)是正当的。格林伯格自己争辩说,"历史优越意识"所导致的先锋派之不合群,事实上是"一种新的社会批判与历史批判"。⑧(这种理解方

⑤ Clement Greenberg, "Avant-Garde and Kitsch" (1939), in Greenberg, *The Collected Essays and Criticism*, Vol. I(Chicago: University of Chicago Press, 1988), pp. 7—8.
⑥ *Ibid.*, pp. 8—9.
⑦ *Ibid.*, p. 10.
⑧ *Ibid.*, p. 7.

式让格林伯格相信他的美学是基于马克思主义的。)而且,在音乐世界中,理论上推动历史使命与风格自律发展的观念,主要建立在最具公众性的(因此是面向社会的)音乐体裁,如歌剧与交响乐的发展之上。

驱使艺术实践达到空前的 20 世纪危机的意识形态是有历史先例的,我们很熟悉那些先例。前述两种敌对的趋势可回溯至 19 世纪。在音乐中,反社会的一极起源于新德意志学派的历史主义,而相反的另一极起源于浪漫主义歌剧的平民主义与社会激进主义。我们已看到双方如何宣称自己是贝多芬的合法继承人——更确切地说,是继承了贝多芬身后接受(即"贝多芬神话")的诸方面。后来,双方又同样宣称自己承继了瓦格纳,与贝多芬一样,瓦格纳既是一位技术革新者,也是一位社会问题的声援者,他们拓宽了艺术感染力的社会基础。

[223]然而,从瓦格纳的时代开始,几乎不再有人能将这些角色结合起来。进入 20 世纪,它们越来越指向相反的方向。承诺就意味着放弃。如果技术上的不断革新会减少对听众的吸引力,那些致力于此的作曲家可以宣称自己做出了英勇牺牲。同样,对于社会的承诺限制了技术创新,也可被视为一种牺牲。对于这个大裂谷来说,唯一可能的例外是在歌剧领域,贝尔格的《沃采克》无论是技术上的显著创新,还是剧院里的扣人心弦,都提供了一个杰出范例。但它只是一个孤例,不太可能重复;因为正如我们已看到的,自贝尔格的时代以来,歌剧作为大众文化与作为高技术的场所,其位置已被电影篡夺了。

19 世纪的许多音乐家已感觉到,艺术音乐中将出现"社会"类别与"精英"类别的两极化。柴可夫斯基在写给他的赞助人冯·梅克夫人的信中生动地表达了这一点。作为音乐学院教育的产物,柴可夫斯基所受的教导是,"绝对音乐"不仅是音乐的最高形式,也是所有艺术的最高形式。他据此写道,"各式各样的交响乐与室内乐","要比歌剧高级得多"。⑨ 然而,尽管如此,他还是坚持写作歌剧,并最终认为自己主要是一位歌剧作曲家。因为,正如他在一段话中写道:"歌剧,也只有歌剧才

⑨ P. I. Chaikovsky to N. F. von Meck (1879); A. A. Orlova, ed., *Chaikovskiy o muzike, o zhizni, o sebe* (Leningrad: Muzika, 1976), p. 117.

能带你走近人民,与真正的公众结盟,使你不仅只属于孤立的小圈子,还能幸运地成为整个国家的财富。"⑩这段话自然被苏联音乐机构最大限度地加以利用。

柴可夫斯基甚至断言:"克制自己不写歌剧是一种英雄主义的方式。"他继续写道:"在我们这个时代就有这样一位英雄。"此即勃拉姆斯,一位柴可夫斯基原本鄙视的作曲家。不看其他,就从这一点来说,

> 勃拉姆斯是值得尊敬与钦佩的。不幸的是,他的创造性天赋是贫乏的,够不上他的抱负。尽管如此,他是一位英雄。而我缺乏英雄主义,歌剧舞台与它所有的平庸俗丽,无论如何都吸引着我。⑪

当然,柴可夫斯基写这段话时,不过是假惺惺地说说罢了;但他的反讽之所以有效,恰恰因为他假装同意一个普遍流传的观点,但他真正赞成的是(同样普遍的)相反观点。随着 20 世纪临近,并经过充满意识形态问题的世纪中叶之后,这些立场变得越发强硬和敌对,直到皮埃尔·布列兹切实地号召(英雄般地?恐怖主义地?字面上地?言不由衷地?)摧毁全世界的歌剧院,以便清除那些无关紧要的竞争性的社会要求,更快完成音乐历史的使命。⑫

我们最好通过聚焦两位杰出的作曲家[布里顿与卡特]来衡量这一症结,他们的事业常常被认为是对立的。某种意义上来说,他们分别是柴可夫斯基与勃拉姆斯的替身,就像柴可夫斯基表达的那种分裂一样。这两位作曲家都被他们的仰慕者奉为英雄,有时或许是过分赞誉;同时也被他们的诋毁者视为花架子。他们各自拥抱了 20 世纪美学二分法中的一方[224],其极端性将他们变为对立双方的象征。他们的追随者倾向于互相排斥,这进一步强化了分裂,这种分裂可定义 20 世纪"中间

⑩ Chaikovsky to von Meck, 27 September 1885; Chaikovsky, *Polnoye sobraniye sochineniy: Literaturnïye proizvedeniya i perepiska*, Vol. XIII (Moscow: Muzika, 1971), p. 159.

⑪ Chaikovsky to von Meck, 11 October 1885; *ibid.*, p. 171.

⑫ Jan Buzga, "Interview mit Pierre Boulez in Prag," *Melos* XXXIV (1967): 162.

三分之一"的音乐生活。

但是,这两位作曲家并非是受体制胁迫,才去拥护他们所象征的立场。他们都生活在政府对艺术采取放任政策的国家,也都没有长期隶属于学院派。因此,一方对于社会效用的承诺,不能归因于(像肖斯塔科维奇常常面对的那种)极权主义压迫;另一方对于提出和解决技术问题,并最大化地将话语表达复杂化的承诺,也不能归因于(像巴比特那样的)学术野心。

本杰明·布里顿[Benjamin Britten,1913—1976]是一位歌剧专家。他是20世纪中后期唯一称得上是大作曲家的人,他本人也了解这一点;他甚至对他的朋友兼同事作曲家迈克尔·蒂皮特[Michael Tippett,1905—1998]说过,正是因为这个原因,自己"可能是不合时宜的"。[13](20世纪中叶的先锋派当然同意这个说法。)但是布里顿在他选择的领域取得了无与伦比的成功,乃至于可以说,正是布里顿让歌剧这一体裁在它最艰难的岁月中保持了生命力,并防止它陷入专有的"博物馆"状态。

在某种意义上,正如柴可夫斯基所预言的那样,布里顿的成就使他成为自己国家——英国的音乐宠儿(而且布里顿 Britten 与不列颠 Britain 同音),自17世纪以来,英国从未产生过一位在国际地位上可与布里顿媲美的作曲家,更不必说在歌剧成就上了。他寻求并获得了前所未有的社会认同。1953年,布里顿有幸受皇室委托,为英国女王伊丽莎白二世加冕创作了一部歌剧。在临近生命终点时,他又被升任为超过骑士身份的"终身贵族"(life peerage)或高贵头衔,成为奥尔德堡的布里顿勋爵。布里顿总是明确地宣称,他对歌剧的投入源自他立志为公众服务的使命(这再次呼应了柴可夫斯基的观点)。他同样明确地寻求进一步将这一使命与一种在音乐上完全现代的(即便是折衷主义的)方式相调和,这种方式(某种意义上掩饰了他作为"国家"形象的声望)广泛吸收了近乎全方位的当代欧洲风格,以及一些亚洲音乐。这

[13] Humphrey Carpenter, *Benjamin Britten: A Biography* (New York: Scribners, 1992), p. 193.

一章,我们将有机会拿他的说教与他在各方面的实践做个比较。

美国作曲家艾略特·卡特[Elliott Carter,1908—2012]与布里顿形成了极端对比,就像勃拉姆斯所做的那样,卡特在大部分生涯中都如英雄般地拒绝歌剧舞台。只是在临近 90 岁时(或许是效仿老年威尔第)才出人意料地开始创作歌剧,名为《接下来是什么?》[*What's Next?*],这部独幕喜剧(首演于 1999 年)与其说是让他的音乐实践去适应一种新的媒介,倒不如说是为他的音乐实践创造了一种寓言化的(甚至很可能是善意讽刺的)舞台动作,这种音乐实践以其令人生畏的复杂性而闻名。这在他的作品中是一种反常,一种心智游戏或者妙语,它被坦率地呈现,并被坦率地接受。

卡特的主要媒介是抽象化命名的器乐音乐;弦乐四重奏在其作品中的中心地位,犹如歌剧之于布里顿的作品(尽管布里顿确实写过三部四重奏)。卡特所青睐的方法让人想到新批评(New Criticism)的形式理念:根本的统一性通过极端的表面多样性来表现——最大限度的[225]复杂性处在最大限度的控制之下。他极力反对风格上的折衷主义,有意拒绝国家性的(或是"美国主义的")创作身份,而更偏爱"普适性的"(即一般来说是欧洲中心论式的)创作身份。与布里顿一样,在卡特自觉的职业选择与风格轨道的社会含义方面,也有卡特本人的证词,我们将在下一章来探究它们。

事实与人物

1941 年至 1973 年间,布里顿总共为歌剧舞台创作了 17 部作品。战后,《彼得·格赖姆斯》[*Peter Grimes*](op. 33)使他声名远扬,这部歌剧以奥尔德堡的一个英国渔村为背景,靠近作曲家本人的故乡。1945 年 6 月 7 日,该歌剧由伦敦一个规模较小、知名度不高的歌剧舞台——赛德勒的威尔斯公司(现为英国国家歌剧院)首演后,几乎立刻传遍世界,某种程度上让人回想起 1920 年代的热门歌剧。三年中,它陆续演出于伦敦科文特花园的皇家歌剧院、纽约大都会歌剧院、米兰斯卡拉剧院,以及其他 16 家位于法国、比利时、德国、意大利、丹麦、瑞典、

奥地利、瑞士、匈牙利、捷克斯洛伐克与美国的歌剧院。

因《彼得·格赖姆斯》的商业成功,布里顿的时间变得自由,自此他几乎每年都演出一部歌剧。六年中完成5部歌剧之后,《比利·巴德》[Billy Budd](op. 50)成为他的又一次重要成功,这部歌剧是根据赫尔曼·梅尔维尔[Herman Melville]的船上故事而作。1953年的《荣光女王》[Gloriana](op. 53)受女王加冕典礼委约,是一部与新女王同名的伊丽莎白一世有关的历史歌剧。1954年的《旋螺丝》[The Turn of the Screw](op. 54),取自亨利·詹姆斯[Henry James]的幽灵故事,是一部室内歌剧(其"管弦乐队"由13件独奏乐器组成),这一体裁是为鼓励小型巡演公司而量身定做。最早演出此剧的巡演公司——英国歌剧团,由布里顿与他的终身伴侣彼得·皮尔斯(Peter Pears)创建。这是他坚决承诺把他的艺术带给人民的副产品。

布里顿的下一部歌剧完成于六年后的1960年,即根据莎士比亚戏剧而作的《仲夏夜之梦》[A Midsummer Night's Dream](op. 64)。它在奥尔德堡的一个海边村庄首演,布里顿与皮尔斯在那里创办了一个夏季音乐节。在此期间,他还写作了一部芭蕾舞剧《塔王子》[The Prince of the Pagodas](op. 57)与一部为教堂演出的中世纪奇迹剧配乐:《诺亚洪水》[Noye's Fludde](op. 59)。在后者的系列中还有三部"讽喻剧"(parables)或独幕教堂歌剧:《麻鹬河》[Curlew River](op. 71,1964)、《火窑剧》[The Burning Fiery Furnace](op. 77,1966)与《回头浪子》[The Prodigal Son](op. 81,1968)。布里顿的最后两部歌剧是为电视演出而作的《欧文·温格雷夫》[Owen Wingrave](op. 85,1970),以及根据托马斯·曼的著名中篇小说而作的《魂断威尼斯》[Death in Venice](op. 88,1973)。

后来的这些作品,虽不能与《彼得·格赖姆斯》的巨大成功相提并论,但至少有四部歌剧已同它一起进入永久的国际保留剧目,这四部歌剧分别是《比利·巴德》《旋螺丝》《仲夏夜之梦》与《魂断威尼斯》。在战后这个时期,没有作曲家能够接近这个纪录。尽管有两位作曲家也曾成功创作出国际性的保留剧目,此即斯特拉文斯基的《浪子历程》(1951)与普朗克的《加尔默罗会修女的对话》[Dialogues of the Car-

melites]》(1956)。弗吉尔·汤姆森的《我们大家的母亲》[The Mother of Us All](1947),是一部关于苏珊·B. 安东尼[Susan B. Anthony]的歌剧,在美国[226]上演过多次(部分原因是它适合于音乐学院与工作坊的制作),但从未在国外巡演过。

 作为歌剧专家,布里顿唯一可能的对手是吉安·卡洛·梅诺蒂[Gian Carlo Menotti, 1911—2007],一位生于意大利但长期居住在美国的作曲家,在歌剧这一体裁上,他甚至比布里顿还要多产,至1993年他已完成25部歌剧,其中大部分都由他本人撰写脚本。然而,梅诺蒂的音乐生涯存在着奇怪的不平衡,他先是取得令人惊异的成功,而后则近乎被世人遗忘。他的第一部舞台作品,是一部名为《阿梅利亚赴舞会》[Amelia al ballo]的喜歌剧(作于1936年,最常演出的是英译本Amelia Goes to the Ball),这部歌剧受到了极大欢迎,以至于大都会歌剧院在1938年接受了它的制作。这为梅诺蒂带来了源源不断的委托,其中有许多来自广播媒体。

 梅诺蒂真正惊人的首次成功是《神巫》[The Medium](1945),这是一部情节夸张的两幕室内歌剧,演员包括五位歌手、一位哑剧角色,以及14件乐器组成的伴奏管弦乐队。1946年,《神巫》在哥伦比亚大学布兰德·马修斯剧院首演,几年前这里也是布里顿首次尝试歌剧的地方(那是一部名为《保罗·班扬》[Paul Bunyan]的不成功的民谣歌剧或轻歌剧,脚本出自诗人奥登[W. H. Auden],他与布里顿一样是移居美国的英国移民)。《神巫》很可能是布里顿《旋螺丝》的先例或模型。它与一部名为《电话》[The Telephone]的滑稽序幕剧一起,制作于1947至1948年的百老汇演出季,并享受了211场的演出。1951年,梅诺蒂亲自执导了一部由《神巫》改编的好莱坞电影,美国政府曾在1955年安排过这一"连场双剧"的欧洲巡演。

 梅诺蒂的下一部歌剧名为《领事》[The Consul](1949),是一部真实主义风格的持续整晚的"音乐戏剧",讲述的是一个关于冷战时期的传奇故事,打算移民的主人公想从一个未具名的欧洲集权国家取得出境签证,却在绝望的努力之后以自杀告终。此剧也在百老汇成功上演,1950年作为演出季"最佳戏剧"获得"戏剧评论家圈奖"[Drama Critic's

Circle Award]与普利策音乐奖。次年,梅诺蒂受美国广播公司电视台[NBC]委托,创作了一部名为《阿玛尔与夜来客》[Amahl and the Night Visitors]的圣诞歌剧,剧中讲述了一个关于东方三贤士与奇迹治愈的故事。十几年中,电视台每年播放此剧,并由业余团体和工作坊频繁演出,这很可能是有史以来流传最广的歌剧。梅诺蒂的下一部歌剧《布利克大街的圣者》[The Saint of Bleecker Street](1954),是关于纽约"小意大利"区的一个所谓的奇迹制造者,此剧再次被百老汇搬演,获得"戏剧评论家圈奖"的最佳歌剧与最佳戏剧奖,并再次获得普利策音乐奖。

这些歌剧,尤其是《神巫》与《领事》,仍在被主要的歌剧院复排,至少在美国称得上是保留剧目。但此后的梅诺蒂再未取得重大的歌剧成功,尽管他的职业生涯又持续了40多年。他在世界重要舞台上的最后一部作品是《最后的野蛮人》[The Last Savage],讽刺现代生活(包括十二音音乐),1964年在大都会歌剧院演出失败。最后出版的第13部歌剧,是一部写给孩子们(和喜欢孩子们的人)的作品,名为《救命,救命,外星人来了!》[Help, Help, the Globolinks!](1968),剧情是关于外太空的一次入侵(电子音乐代表外星人)。后来他的作品首演都在州一级的场馆,其中最常用的是华盛顿特区的肯尼迪中心。歌剧《婚礼》[The Wedding](1988)被韩国首尔引进。晚年的梅诺蒂,更积极地作为舞台导演和音乐节执导,而不是作为一位创造性的人物(他执导了[227]在意大利斯波莱托与美国南卡罗来纳州查尔斯顿举办的"两个世界音乐节"[Festival of Two Worlds])。他最近的作品首演都是由他本人出资举办的。

在布里顿的创作继续保持旺盛的同时,梅诺蒂明显未能阻止歌剧的退潮,其原因可能与音乐风格与创意有关。梅诺蒂乐谱中的旋律语汇、和声语汇以及曲式过程,都让人联想到普契尼的歌剧,这些都不再吸引评论家的兴趣。而布里顿不断让人惊讶的是,他赢得了致力于现代主义的其他评论家的尊敬(现代主义是梅诺蒂积极抵制和蔑视的)。也或许,用梅诺蒂早期百老汇演出的标准来衡量他的成功是不公正的,甚至不断被传唱的其他歌剧的作曲家也无法复制这种成功。评论上的

成功与听众层面的成功绝对没有可靠的一致性。

但是，一位作曲家的成功昙花一现，而另一位作曲家的成功却节节攀升（例如，《比利·巴德》是在经历了最初的失败与为此所做的修订之后，才成为一部保留歌剧，就像威尔第与普契尼的某些杰作一样），这表明梅诺蒂的作品尽管在首次亮相时产生轰动效应，但它们的意义很快就被耗尽，而布里顿的作品则表现为潜在的意义，只有经过时间的推移，以及在表演者、听众与批评家参与的持续对话中才能揭示自身（或出现在批评话语的观照中）。这就是文化保持长久生命力的原因，也是塑造与构成"经典"（classics）的因素。

在这里，我们要关注的正是这一呈现过程，因为布里顿的历史意义似乎就在于此。只有这样，我们才有希望解释布里顿作为他那个时代音乐主要定义者的公认地位，以及他的耐久性，尽管他拒绝接受世纪中叶由先锋派圈子所支配的对于音乐当代性的狭隘风格定义。

一位现代英雄

为了实现自己作为音乐戏剧家的潜力，布里顿不得不克服重重困难。在他初入作曲领域之时，恰逢1930年代全球经济大萧条的开端，歌剧院作为一个机构也同时崩溃。在音乐剧场的体制结构中，不再有当学徒的可能性。颇具讽刺意味的是，原本下定决心要以职业作曲家而非教师来谋生的布里顿，却被迫进入电影工业，正是这一势力最严酷地威胁到歌剧舞台的持续生存能力。

与大约同时期美国的弗吉尔·汤姆森一样，1935年至1937年，布里顿靠为政府赞助的电影纪录片配乐为生。从事《煤层截面》[*Coal Face*]或《不列颠的和平》[*Peace of Britain*]这类电影的配乐工作，增强了布里顿对左派与和平主义观念的团结意识。《煤层截面》是关于采矿业的恶劣劳动条件（有些音乐由模拟工业声音的录音拼贴而成，预示了具体音乐的出现），《不列颠的和平》是关于国防开支给国家经济带来的负担。在经济大萧条的十年中，英国左派与和平主义观念同美国一样强劲，这十年也是法西斯主义在德国与西班牙取得胜利的十年，预示

着第二次世界大战不可避免地到来。

[228]1936年,布里顿为共产主义作家蒙塔古·斯雷特[Montagu Slater,1902—1956]的戏剧《蹲下,矿工》[*Stay Down Miner*]配乐,由左派剧院制作,与《煤层截面》相比,此剧在劳工问题上采取了更激进的立场。次年,他为一个同样激进的名为"和平誓言联盟"(the Peace Pledge Union)的组织,创作了一首《和平主义者进行曲》[*Pacifist March*]。他还为 W. H. 奥登与克里斯托弗·伊舍伍德的戏剧配乐,由群众剧院制作。30年代,另外一些激进的艺术家政治组织也迅速发展起来,奥登后来将这十年称为"低俗的、不诚实的十年"。⑭

1939年,布里顿与彼得·皮尔斯一起,在左派与和平主义浪潮中追随奥登与伊舍伍德,当战争阴云密布时从英国移民北美。在加拿大短暂逗留之后,布里顿与皮尔斯在纽约市郊住了一段时间,在那里结识了亚伦·科普兰,并成为他的朋友。布里顿与奥登早在英国时就有许多项目上的合作,如今在《保罗·班扬》中继续保持创造性的合作,这是布里顿旅居美国期间完成的最大型作品。他在美国也写了一些重要的器乐作品,包括小提琴协奏曲与为纪念父母亲而作的《安魂交响曲》[*Sinfonia da Requiem*]。

奥登与伊舍伍德余生都留在了国外,但布里顿与皮尔斯作为"依良心而拒服兵役者"(conscientious objectors),带着对未来命运的担忧,选择在战争最激烈的1942年回到英国。这个决定是在1941年夏天做出的。为了从墨西哥重新进入美国以获得永久移民身份,布里顿与皮尔斯去了南加利福尼亚。在那里,布里顿偶然读到英国作家 E. M. 福斯特[E. M. Forster]向英国诗人乔治·克雷布[George Crabbe,1754—1832]致敬的一篇文章,这位诗人以对萨福克东南沿海乡村生活冷酷而现实的描绘而著称。

作为一名萨福克郡人,布里顿被强烈的乡愁所俘获,他认为只有在他的原生环境中,在故土家园的怀抱中(并为其服务),才能实现自己的音乐潜能。追随福斯特的引导,皮尔斯买到克雷布的一本旧版诗集,他

⑭ W. H. Auden, "September 1, 1939."

和布里顿在其中发现一首名为《自治镇》[*Borough*](1810)的长篇叙事诗,诗中描述了奥尔德堡的生活,布里顿在移民前不久购置的家宅就在那个城镇,这加剧了他回国的决心。他与皮尔斯立即开始计划,以此为基础构思一部歌剧的情节。

图 5-1　本杰明·布里顿(钢琴边)与彼得·皮尔斯,
　　　　摄影:洛特·雅各比,1939 年

[229]1942年初,当皮尔斯与布里顿等待机会(战时机会稀少)订船回英国时,经科普兰推荐,谢尔盖·库谢维茨基指挥波士顿交响乐团演奏了布里顿的《安魂交响曲》。作品中的戏剧品质给库谢维茨基留下深刻印象,他问布里顿为什么从来不写歌剧。布里顿宁肯不提《保罗·班扬》,(他在《彼得·格赖姆斯》声乐谱的前言中)"解释说,构建一个场景、同脚本作家讨论、规划音乐结构、创作初步的草稿,并写作近一千多页的乐队总谱,这一切均需要免于其他工作的自由,而对于大部分青年作曲家来说,这在经济上是不可能的"。⑮

同年稍晚,库谢维茨基的妻子娜塔莉去世。她所继承的茶业财富已

⑮　Quoted in Philip Brett,*Peter Grimes* (Cambridge Opera Handbooks; Cambridge: Cambridge University Press, 1983), p. 148.

投资给丈夫在战前成立的出版公司("俄罗斯音乐出版社")。现在，为了纪念她，这位指挥家创建了"库谢维茨基音乐基金会"，用于委托各国作曲家创作重要作品。他们告知布里顿，他是第一位由基金会授予1000美元的作曲家。（下一位是巴托克与他的乐队协奏曲。）这就是《彼得·格赖姆斯》得以问世的原因，也是布里顿作为舞台作曲家异常多产的职业生涯，为何直到他40岁创作作品第33号时才开始起步的原因。

彼得·格赖姆斯，是布里顿与皮尔斯从《自治镇》中为他们的歌剧选出的主角，在福斯特撰写的关于克雷布的文章中，已经专门提到过他，"一个野蛮的渔民谋杀了他的学徒们，并被他们的鬼魂所纠缠"。[16] 布里顿与他的拍档完整地读完格赖姆斯的故事后，发现他尽管是一位虐待狂，但并非彻头彻尾的恶棍。克雷布是以更典型的现实主义而非浪漫主义的写作方式，利用格赖姆斯来揭示社会的不公。诗人这样记述他的渔夫：

> 没有成功能取悦他残酷的灵魂，
> 他渴望折磨与操控一个人；
> 他想让一个顺从的男孩
> 承受他粗暴之手的打击；
> 他希望在某个幸运的时刻
> 找到受他力量支配的感情动物。

正是由于英国的济贫院制度，才让他有机会放纵自己的残暴而免受惩罚。英国济贫院为他提供了贫困孤儿，这些孤儿完全没有公民权，他可以为了自己的目的剥削他们，不管那些目的是否合法。就像布里顿研究学者菲利普·布雷特[Philip Brett]所写，"与哥特式小说中典型的恶棍不同，格赖姆斯无需通过绑架，就能将别人置于他的完全控制之下；他只是利用了离他最近的济贫院而已"。[17] 但是，正如克雷布所阐

[16] E. M. Forster, "George Crabbe: The Poet and the Man" (1941); Brett, *Peter Grimes*, p. 4.

[17] Brett, *Peter Grimes*, p. 2.

明的,这将社会卷进了这桩罪行之中:

> 村里一些人在彼得的陷阱中看到
> 一个男孩,身穿蓝色夹克和毛毡帽;
> 但没有人询问彼得如何使用绳子,
> [230]或是什么瘀伤,让这年轻人屈服;
> 没有人看到他瘦骨嶙峋的背脊,
> 没有人在冬日的严寒中寻找颤抖的他;
> 没有人询问——"彼得,你有没有给
> "这男孩食物?——什么,伙计!这少年得活着;
> "想想吧,彼得,让孩子吃口面包,
> "如果安抚并喂饱他,他会把你伺候得更好。"
> 没有理由这样做——有人听到了哭喊声,
> 却平静地说:"格赖姆斯在训练。"

但是,在第三个学徒神秘死亡之后,小镇确实放逐了这个渔民,现在他必须独自捕鱼,并且只能去别人不去的地方。

> 彼得避开人群,在那里抛锚,
> 他垂着头,望着慵懒的潮汐
> 在它湿热黏滑的航道中缓慢滑行。

因此,克雷布揭露了双重的不公正:一是格赖姆斯对那些无助学徒们的残忍剥削,二是镇上居民对他们实则参与其中的共犯行为的虚伪反对。即使这个渔民有罪,但他被不公正地放逐的困境,对于像布里顿与皮尔斯这样的现代艺术家来说,也是一个颇有吸引力的复杂主题。与具有预言性的克雷布相比,这类艺术家继承了更具相对主义的责任与过失观念、更严格的社会正义感,以及对心理复杂性的更强烈兴趣。如果适当地加以充实,格赖姆斯是[或可能是]与沃采克并列的角色,后者出自同样具有预言性的毕希纳。在贝尔格那部著名的歌剧中,沃采

克是一位既有罪又可怜的反英雄人物,这部歌剧给布里顿留下强烈的印象,致使他一度希望能随贝尔格学习作曲(这让他在伦敦皇家音乐学院的正式老师们感到沮丧)。的确,《沃采克》将作为《彼得·格赖姆斯》的榜样,其方式将远远超出他们主人公的一般相似性。

社会主题与主导动机

布里顿与皮尔斯围绕彼得·格赖姆斯这个人物构建他们的剧本,其原初动力可能是"社会问题性的",但(福斯特已强调过的)这幅在孤独河口上鬼鬼祟祟的弃儿画像,引起了他们不同层次的反应。它导致剧名角色与围绕他的整个戏剧情节的彻底重铸。后来,布里顿在接受采访时说道:

> 对我们来说,最重要的感觉是个体与群体的对抗,这种感觉带有对我们自身处境的讽刺意味。作为因良心而拒服兵役者,我们不再处于群体之中。虽然不能说我们遭受了身体上的痛苦,但很自然我们经历了巨大的紧张。我想,某种程度上正是因为这个感觉,让我们把格赖姆斯塑造成充满幻想与冲突的角色,一个遭受折磨的理想主义者,而不是克雷布笔下的恶棍。⑱

就像肖斯塔科维奇在《姆钦斯克县的麦克白夫人》(这是另一部让布里顿印象深刻并欲加效仿的歌剧)中一样,布里顿认为自己的任务是为剧名角色开脱罪责。与肖斯塔科维奇或贝尔格相比,他与皮尔斯甚至更加柔化了他们的男主角形象,使他成为一位遭受偏见与不公正迫害的无辜牺牲者(即便是他犯了错)。正如1946年,皮尔斯在一篇宣传广播演出的文章中写道:"格赖姆斯既不是英雄,也不是歌剧中的恶棍。"那他是什么?

⑱ Murray Schafer,*British Composers in Interview*(1963);quoted in Brett,*Peter Grimes*,p. 190.

图 5-2 布里顿《彼得·格赖姆斯》的首次上演,伦敦,赛德勒的威尔斯公司(现为英国国家歌剧院),1945 年

他是一个非常普通的弱者,他发现自己与他所处的社会格格不入,他试图克服这种差异,然而这样做违反了传统准则,他被社会归为罪犯,并因此遭到毁灭。我相信,我们周围还有很多个格赖姆斯![19]

在歌剧中,格赖姆斯有两个学徒,而不是三个。序幕,前面没有序曲,描绘了对第一个学徒之死的审讯,在一次不明智的数日伦敦之行中,学徒渴死在格赖姆斯的船上。死因被归于"意外情况",但格赖姆斯受到警告,不要指望以后还会疑罪从无。

经布里顿与皮尔斯彻底改动,故事被精简至最简单的梗概:第一幕中,格赖姆斯(违背审讯官劝告),在乡村女教师艾伦·奥福德的帮助下又得到一个学徒(艾伦是从克雷布《自治镇》的其他部分搬来的角色),格赖姆斯希望能通过致富来洗清罪名并赢得村民尊重,之后便与这位艾伦结婚。第二幕中,不顾艾伦的激烈恳求,格赖姆斯强迫疲惫的(并如艾伦发现他粗暴对待的)新学徒在星期日出海去追赶一

[19] Pete Pears, "Neither a Hero Nor a Villain" (1946); Brett, *Peter Grimes*, p. 152.

大群鲱鱼。[232]或者他是这么打算的;格赖姆斯(听到一群反对他计划的村民正在逼近)催促学徒危险地赶路,学徒在悬崖边失足跌落,再次意外地死去。第三幕中,有人在海滩上发现了学徒的毛线衫,一个民防团组织起来,要将格赖姆斯绳之以法;他避开了他们,后来再出现时,神情恍惚,语无伦次,艾伦与退休的巴尔斯特罗德船长(彼得仅有的另一位保护者)找到了他,这位船长现在命令他划向大海并沉船自尽,而不是面对村民毫不留情的审判,即便这种审判是错误的。

但他们错了吗?格赖姆斯虽然不是凶手,但他确实对男孩的死负有责任。然而,若是没有这一众狂热的村民穷追猛打,他就不会如此鲁莽地对待这个男孩。克雷布曾经提出的那个含混的共犯主题,由此被显著地戏剧化了。大部分罪责被巧妙地转移到村民身上,从一开始就显示村民对格赖姆斯的偏见,并将格赖姆斯表现为一位理想主义者,充满诗意想象与健全的心愿,因此在道德上至少优于那些谴责他的乌合之众——正如在这部歌剧创造者的观念中,他们自己作为因良心而拒服兵役者的身份,在道德上优于那个被卷入血腥战争并迫害和平主义者的社会,然而现在他们决心回到这个社会。(尽管布里顿与皮尔斯最终靠他们的艺术声誉获得宽大处理,但他们的恐惧不是没有道理:迈克尔·蒂皮特就没这么幸运,1943年,就在布里顿着手创作此剧的前不久,蒂皮特因拒服兵役而被捕入狱。)

一旦以这种方式重新构思格赖姆斯这一角色,就有可能将他的演唱部分安排给皮尔斯的男高音音域,而不是像最早起草的剧本中那样,分配给传统的反派男中音。这可能本身就是剧名角色转变的原因之一。对格赖姆斯正面形象的最清晰刻画,出现在第一幕第一场末尾,也即暴风雨来袭之前——这明显是象征性的,但考虑到地点所在,它也是现实主义的。巴尔斯特罗德劝告彼得,先与艾伦结婚再找新的学徒,以此来平息流言蜚语,给自己一个全新的开始,但格赖姆斯拒绝了这个提议。"我有我的幻想,我炽烈的幻想,"他这样坚称,"他们管我叫梦想家,他们嘲弄我的梦想和我的抱负。"他会与艾

伦结婚,但他首先要让自己富起来,"镇上这些说三道四的人,眼里只认钱,只有钱"。只有变得有钱,他才能过上安宁的日子。正如我们所能想象的那样,"安宁"(peace)这个词给布里顿与皮尔斯带来了强大的多项指控。❶ 在管弦乐队突发的暴风雨(一首本身就是著名音乐会曲目的间奏曲)之前,这一场末尾的歌词所唱,正是彼得对于安宁的呼求(例5-1):

> 什么样的海港可庇护安宁,
> 远离潮汐,远离风暴?
> 什么样的海港能拥抱
> 恐惧与悲剧?
> 与她一起将不会有争吵,
> 与她一起将心生安宁。
> 她的心就是海港,
> 在那里黑夜变成了白昼。

[234]这段歌词出自蒙塔古·斯雷特,是布里顿过去在左翼剧院的合作者,布里顿最初选择的是伊舍伍德,在他拒绝邀请之后,斯雷特接受了这项把剧本改编为成熟脚本的任务。这里的音乐采用了传统的抒情风格,并以人声为主,因此(引用对20世纪歌剧的习惯分类)属于"威尔第式"而非"瓦格纳式",但其中包含一系列微缩的主导动机。其中有一个上行九度动机,[235]开启了彼得长气息的"安宁"乐句。第一次听到这个动机是在序幕末尾,一个无伴奏段落的解决处(布里顿略带讽刺地称之为"爱情二重唱"),审讯结束之时,艾伦让心烦意乱的彼得平静下来(例5-2)。两位演唱者先是争执(的确,表面上看来是由降A、升G等音关联的"远"关系调),而后在艾伦的E大调上达成和解。

❶ [译注]"peace"在此隐射和平主义,布里顿与皮尔斯因持和平主义观念而拒服兵役,这为他们带来多项指控。

例 5–1 本杰明·布里顿,《彼得·格赖姆斯》,第一幕第一场,"什么样的海港可庇护安宁?"

例 5-1(续)

第五章 对峙(I)

例 5-2　本杰明·布里顿,《彼得·格赖姆斯》,序幕末尾的无伴奏二重唱

例 5-2（续）

例 5-2(续)

另一个主导动机与正在积聚的暴风雨有关,在例 5-1 的语境中更加明显,布里顿在此唱出"远离潮汐,远离风暴"以及"恐惧与悲剧",这与他渴望的安宁构成了对比,正如他着重强调的声音表达与主导其幻象的华丽美声唱法之间构成的对比一样。

[237]这部歌剧的戏剧性关键,出现在第二幕第一场,是彼得悲剧命运的转折点:在对待学徒的问题上,彼得与艾伦发生了激烈争吵,挫败之际动手打了艾伦,并把她的编织篮摔到地上,这是他在舞台上仅有的一次暴力行为,他们的争吵也由此达到顶点。这一场景的演出背景是教堂后台传出的星期日会众歌咏,这是赋予歌剧以自然主义氛围的众多"体裁"笔触之一。像许多敏锐的音乐戏剧家尤其是威尔第一样,布里顿也寻求一切机会,通过反讽来整合前景与背景。(另一个[238]例子出现在上一幕,当暴风雨最猛烈的时候,格赖姆斯在小镇酒馆中等待新学徒的到来,村民们为保持精神高涨正在唱歌,格赖姆斯试图加入其中,却可悲地唱不准调,差点就毁掉大伙儿的歌曲;还有什么能更生动地表现他不适应社会的状况呢?)

在这灾难性的高潮来临之际,艾伦委婉地说,她与格赖姆斯可能都想错了,以为只要他们在一起,就能结束格莱姆斯的残酷行为,这种行为已让全镇居民都怀疑他。格赖姆斯听后暴跳如雷(例 5-3a),音乐通过对上行九度动机的扭曲模仿,嘲笑先前在对家庭安宁的想象中所得到的安慰("错误的计划!错误的尝试!错误的生活!去死才对!"),这个动机第一次没有到达终点,而是停留在 F 音,即起音上方的大七度上(进一步推进,但只抵达八度),最后逆转方向,从原初目标的高音降 A 上陡然下降。

例 5－3A　本杰明·布里顿,《彼得·格赖姆斯》,第二幕第一场,"错误的计划!"

这个 F 音是一个不祥的音符,除了不是降 A 音之外还有许多原因。在这一场中,它一直作为背景唱诗班的吟诵音之一(与 B 音交替,构成凶兆般的三全音),这些折磨格赖姆斯的人们,对于前景所发生的事件唱着不经意的讽刺、伪善的道德评论。当危机临近时,礼拜会众在 F 音上唱诵信经[Creed]。他们的音符传递给一对圆号,由圆号奏出稳固的不协和持续音,以强调舞台上不谐和的争吵,直到艾伦加入他们的音符,并唱出那句可怕的歌词:"彼得,我们失败了!"(例 5－3b)。

就在这一刻,当彼得打了艾伦,并失去打破自己生活模式的所有希望时,我们再次听到村民,在他们那没完没了的 F 音上吟唱着"阿门"。然后,最恐怖的是,彼得·格赖姆斯自己也拾起这个可怕的音高,转译了他们的唱词("就是这样!"),并将 F 作为属音,解决至他的最高音降B,当他唱出"上帝怜悯我!"时,便冲向后台去追逐那个男孩。回想在他们"爱情二重唱"结束之时,艾伦是怎样用音乐让彼得平静下来,我们很难在此摆脱震惊的感受,彼得接受了台后会众的音符(甚至是歌词),迫害他的人们正是在这个音符上唱出他们信经的胜利结论,而他隐晦地接受了他们对他的判决。现在的他,已完全丧失了拯救之梦,[239]他眼中的自己与他们眼中的一样,是一个当受谴责的罪犯。现在我们可以解释,为何他最终绝望地接受了巴尔斯特罗德船长的死刑判决,尽管它在法律上是不公正的。

例 5-3B 本杰明·布里顿,《彼得·格赖姆斯》,第二幕第一场,"彼得,我们失败了!"

格赖姆斯为他的退场台词"上帝怜悯我!"(与死刑执行令)所唱的乐句,现在变成了主导动机,支配着该场余下部分甚至更多的部分。这个动机立刻被刺耳的铜管乐在一个喧嚣的模进中重复,以此定格在听

众的记忆中,然后它变成了合唱插段的主题,该插段描写的是正在集结的民防团[240]将最终闯入格赖姆斯的小屋,并引发悲惨的结局。但它不仅仅是一个主题:它在音乐中弥漫,时而作为伴奏,时而作为台后管风琴的即兴独奏,有时候它的轮廓被部分地倒影。

尽管包含实时的舞台动作,但这个插段的局部构造就像一首带叠歌的咏叹调;演唱叠歌时出现了上述新主导动机,歌词出自克雷布那句令人心寒的诗行:"格赖姆斯在训练"(这是脚本中留存的少量原诗之一)(例5-4),它确立了村民对格赖姆斯的蔑视,以及他们冷漠的共犯关系。当整个小镇(除了艾伦与巴尔斯特罗德)喊叫着"谋杀!"的指控时,戏剧的高潮到来,"谋杀"一词由刺耳的下行九度唱出,而格赖姆斯曾在这个九度上寄托了他的全部希望(例5-5)。

所有人都冲了出去,除了包括艾伦在内的四个女人,她们单独留在舞台上唱出这部歌剧的一个著名唱段,对渔业区的严酷生活及其带来的道德败坏进行了痛苦的评论——这个评论带有一点讽刺意味,因为除了艾伦,演唱者中还有客栈女主人("姨母")与她的两个"外甥女",

例5-4 本杰明·布里顿,《彼得·格赖姆斯》,第二幕第一场,"格赖姆斯在训练"

例 5-5 本杰明·布里顿,《彼得·格拉姆斯》,第二幕第一场,"谋杀!"

歌词大意:善良与帮助……谋杀!

"姨母"养着这两个女孩是为了给镇上的男人们提供"舒适服务":换句话说,这三个女人被伪善的习俗认为是不道德的,却独自(与艾伦一起)展示出一种人性,这是镇上那些更体面的公民身上明显缺乏的东西。

针对余下场景中尖锐的主导动机,她们的抒情四重唱主要是作为片刻的缓解,但甚至在这里也潜藏着一种反讽,以补充斯雷特文本中的讽刺,其中提到"[男人们]爱情的苦涩宝藏"。四重唱的每一段诗节,都由一对长笛以不协和的利都奈罗引出(这个利都奈罗有时可与海鸥的声音相比,衬托着弦乐伴奏所描绘的海浪起伏),[241]利都奈罗中的两个乐句跨越了一对下行九度,现在它已不可逆转地与格赖姆斯的悲剧连在一起。

然而,这部悲剧的主导动机还未结束。"上帝怜悯我",也即"格赖姆斯在训练",现在回响在管弦乐队帕萨卡里亚的基础低音声部——在它的原初音高上,拉伸至 11 拍的长度,在重复着低沉鼓点的葬礼进行曲的缓慢行进中展开,这首帕萨卡里亚是第二幕两场之间的间奏曲(例

5-6)。像贝尔格的《沃采克》与肖斯塔科维奇的《麦克白夫人》一样,布里顿的歌剧也特别倚重间奏曲,它们不仅作为场景之间填补时间的方式,还作为巧妙处理创作者评论的工具。

例5-6 本杰明·布里顿,《彼得·格赖姆斯》,帕萨卡利亚(第四间奏曲),开头

我们已看到,间奏曲在《彼得·格赖姆斯》中的功能,是在(各幕开头的)场景设置与(各幕中间)对男主角命运的沉思之间交替,第一幕中间的暴风雨间奏曲则兼具两种功能。布里顿的帕萨卡利亚,直接对应肖斯塔科维奇歌剧第二幕中间的帕萨卡利亚。与后者一样,也与《沃采克》第三幕谋杀事件之后的短促进场一样,这首间奏曲迫使听众(与主人公一起)陷入对灾难性转折的反思。在早期的草稿中,布里顿将这首帕萨卡利亚与"男孩的痛苦"联系在一起,通过独奏中提琴与开始的基础低音形成对位,将这首间奏曲转变为一曲个人的挽歌(这是常规使用独奏弦乐所传达的印象;人们并不必知道,中提琴是布里顿除钢琴之外最擅长演奏的乐器)。

讽喻（但讽喻什么？）

布里顿与皮尔斯对剧名角色的强烈认同感，不仅被视为创作这部歌剧的首要动机，而且[242]也是有别于原诗，在音乐处理上做出巨大变更的原因。（一位评论家告诫听众，如果他们想要能"从作曲家的立场"看待角色，并真正理解这部歌剧，那就"忽略克雷布"。㉚）脚本中对这一认同的最显著体现是，巴尔斯特罗德建议格赖姆斯找一份商船海员的差事，这样就不用再忍受镇上生活的困难，格赖姆斯在拒绝这一建议时说道："我土生土长，扎根在这里/ 我熟悉这里的田野,/沼泽与沙滩,/熟悉平常的街道,/与盛行的风。"战争期间，布里顿受乡愁驱使，从自愿流亡的安全之地回到一个可能充满敌意的社会，生活上面临着各种不确定性，所有了解布里顿自身处境的人，都能认出这几行台词是他的自传；很多人也确实认出了。

顺着这些台词思考，将会把这部歌剧转变为讽喻[allegory]。当然，人们如何解读一个讽喻，很大程度上取决于自己的想法。美国文学批评家埃蒙德·威尔逊[Edmund Wilson]在访问伦敦时，碰巧赶上此剧首演，对于他来说，这部歌剧就像是刚刚过去那场战争的讽喻。"这部歌剧不可能写于其他时代，"他这样断言，"在我看来，这是迄今为止为数不多的艺术作品之一，这些作品表达了那些盲目的痛苦、可憎的怨恨与摧毁这些可怕岁月的意志。"㉑他在格赖姆斯本人的性格中，首先读解出的是暴力本性，并将这些极端特性视为战败的德国人的象征：

> 可怜的家伙，他总是自以为他真正想要的是与艾伦·奥福德结婚，住在一个漂亮的小别墅里，花园中有孩子和水果，"有刷成白

㉚ Desmond Shawe-Taylor, review of first performance, *New Statesman*, 9 and 16 June 1945; Brett, *Peter Grimes*, p. 158.

㉑ Edmund Wilson, *Europe without Baedeker* (2nded.; New York: Noonday Press, 1966); rpt. in Piero Weiss, *Opera: A History in Documents* (New York: Oxford University Press, 2002), p. 308.

色的门阶和女人的照顾"。最重要的是,他要向他的邻居们证明,他不是他们所想的恶棍,他真的不曾伤害过他的学徒,他会成为一个家庭的好[243]男人。但是,当男孩没有服从他的意志时,他就禁不住勃然大怒,每当他生气时就打这个男孩,镇上人们也就变得越来越愤愤不平。㉒

很难说,威尔逊是否真的对歌剧情节抱有这种古怪而局限的观点,或者他将其写入文章,只是为了弥补他最后的解释;但最终,他更多地按照歌剧创作者的意图来看待它:

> 当你了结了这部歌剧——或者当它了结了你时——你已确定彼得·格赖姆斯就是正在轰炸、扫射、采掘、爆破、伏击着的整个人类,它谈论一个有保障的生活标准,但它除了摧毁所谈论的一切,贬低或歪曲自己的道德生活以及让自身陷入饥馑之外,什么都没有做。在最后的场景中,你感觉那些叫嚷着赶去惩罚彼得·格赖姆斯的愤怒民众,和他一样暴虐成性。当巴尔斯特罗德首先找到他,命令他去自己的船上自沉时,你感到你正和格赖姆斯在同一条船上。㉓

这并不是说,对讽喻的解读必须符合作者的确切意图(甚或是不能,因为我们永远无法确定我们了解此意图)。布里顿与皮尔斯在读到威尔逊的评论时,很可能混杂着感激与困惑:感激的是,他领会了一些社会主题,并且与他们一样认同格赖姆斯;困惑的是,威尔逊在他们的作品中读解出对"整个人类"冷嘲热讽的悲观论调。但是,无论人们是否接受威尔逊或其他任何一种解读,这部歌剧若想在道德目标乃至音乐目标上取得成功,某种程度的讽喻诠释似乎是必要的。由于音乐将格赖姆斯刻画成一个无辜的人,然而他却作为罪人死去。正如评论家

㉒ Ibid., p. 309.
㉓ Ibid.

加伯特[J. W. Garbutt]在一篇文章中有力论证的那样，这根本就站不住脚，这篇文章写于歌剧首演近20年之后——关于它的意义论争还将持续很长时间，这是一个非凡的证明，证实这部歌剧作为现代经典的地位。事实上，就在最近的2004年7月，《伦敦卫报》[Guardian]刊登了一篇文章，作者既果断地拒绝"忽略克雷布"，也拒绝考虑讽喻式的读解，谴责这部作品是"一部强大但不经意间伤风败俗的歌剧，它试图替一个无可救药的罪犯正名（使人联想起《麦克白夫人》）"。㉔

尽管如此，加伯特写道："歌剧结局在戏剧上令人难忘。"㉕对此，很少有人持反对意见。格赖姆斯发疯的场景（例5-7），紧跟在最后一首乐队间奏曲之后（实际上是使其静默），近乎一首不连贯的宣叙调，为之伴奏的是舞台后面的民防团喊叫他的名字，以及一支独奏大号模仿着远方的雾号。无论这个场景的基本结构是什么，它是由回忆性的旋律混合而成，概括了格赖姆斯陷入回忆的情节。艾伦走过来，提出要带他回家；他无望地重复着移低了半音的例5-1。最后，巴尔斯特罗德到来，并在口头对话中宣布了他的死刑。彼得沉默地消失。然后，第一幕开场间奏曲的再现，表明自治镇正在新的一天中醒来。

当主人公被毁灭时，"音乐不断缩减至绝对零点"，㉖约瑟夫·科尔曼在美国最早的一则评论中对这一方式赞叹不已。的确，它在戏剧性上令人难忘。"但仅仅是戏剧上吗？"加伯特问道：

> [244]如果他真有什么罪孽需要抵偿，这个结局就既是令人难忘的也是有意义的：克雷布设法表达的悲剧必然性，作为其叙事背后的力量本可对歌剧有所影响。但在没有既定罪行的情况下，彼得接受死亡就仅仅是因为自治镇的报复欲。巴尔斯特罗德在这一刻扮演了自治镇的刽子手；因精神上的[245]畏缩，彼得屈服了。

㉔ James Fenton, "How Grimes Became Grim," *The Guardian* (London), 3 July 2004.

㉕ J. W. Garbutt, "Music and Motive in *Peter Grimes*"(1963); Brett, *Peter Grimes*, p. 170.

㉖ Joseph Kerman, "Grimes and Lucretia," *The Hudson Review* II (1949): 279.

例 5-7 本杰明·布里顿《彼得·格赖姆斯》，第三幕第二场（格赖姆斯发疯的场景）

例 5-7（续）

歌词大意：

彼得·格赖姆斯：稳住！你在这里！快到家了！家是什么？静如深水。我家在哪里？深入静水。海水会把我的忧愁饮干，潮水也会翻腾……稳住！你在这里！快到家了！第一个死了，就这么死了。另一个倒下去，也死了……第三个将会……"意外情况"。海水会把我的忧愁……我的忧愁饮干，潮水也会翻腾……彼得·格赖姆斯！……给你，我在这儿！快点，快点，快点！快点，快点！现在流言受到审判，把烙铁和刀带来吧，因为现在所做的是为了生活！

合唱部分：格赖姆斯！……格赖姆斯！……彼得·格赖姆斯！

在"次日寒冷的早晨",自治镇以它的一切如常来庆祝它轻而易举的胜利。㉗

加伯特的结论是,这部歌剧的成功归功于布里顿才华横溢的音乐,尽管其结局存在戏剧上的瑕疵。"很明显,在这部歌剧中有一种非凡的音乐力量,它支配着我们的反应,以至于我们能够接受彼得这个自相矛盾的角色。"然而,他的批评恰恰是以拒绝接受这一自相矛盾的人物为前提,这表明他的结论是没有根据的。最近有更多的[246]评论家,尤其是菲利普·布雷特提出,这里确实存在着一个通过讽喻解决(或者,更确切地说,是消除)矛盾的层面。但是这个至关重要的讽喻,触及到当代生活中一个如此敏感、棘手且无法解决的社会问题(如同艾伦在发现学徒的毛线衫时所说的),它成为"一条意义被忽视了的线索"。

这个问题就是同性恋:或者更具体地说,是隐藏的"未出柜的"同性之爱,是"不敢说出名字的爱情",对许多人来说,这是一种痛苦的生活方式,对布里顿与皮尔斯在内的一些人来说也是如此。他们作为因良心而拒服兵役者与同性恋人的"格格不入"(out of it)——在社会中不合群——在他们流亡与归国的时候就已广为人知(即被广泛而确切地认定)。这被合理地引证为他们移民的一个原因,如菲利普·布雷特所描述,他们与奥登、伊舍伍德和其他人一样,"在年轻同性恋者中间,普遍有着去遥远国度的大城市寻求隐匿与自由的渴望——也就是说,去往任何一个远离家乡的地方,因为在家乡他们感到自己顶多只被半数人接受"。㉘ 如前文所引述的布里顿的话,这肯定是他与皮尔斯从美国返回英国之后"自然"经历的"巨大紧张"的原因,并促使他们将彼得·格赖姆斯转变为"一个充满幻想与冲突的角色"。

他们的忧惧事出有因。在英国,成年男子之间自愿的同性恋行为

㉗ J. W. Garbutt, in Brett, *Peter Grimes*, p. 170.
㉘ Brett, *Peter Grimes*, p. 187.

是非法的，无论触犯者多么显赫，都有可能被报复性地起诉（奥斯卡·王尔德的例子如此戏剧地证明了这一点）。即便没有被起诉，原本受尊敬的人士也会被烙上社会污名。这当然也发生在布里顿与皮尔斯身上。他们的音乐成就，以及他们在公共场合表现出的慎之又慎（当今社会已不再如此固执地要求同性恋伴侣），使他们成为世界闻名的官方荣誉的获得者（皮尔斯被封为骑士，布里顿为贵族）。但是，他们从未自由地承认他们的关系：未出柜的布里顿曾在一次演讲中提到皮尔斯，说他是一位"我喜欢一同开音乐会"的"志趣相投的伙伴"。[29] 随着名气的增长，他们也越来越成为别人的笑柄，那些残酷的笑话试图贬低他们作为人、作为艺术家的重要性。

这样的笑话通常是私底下说的。但是，名声虽可以保护布里顿与皮尔斯免受公然骚扰，却同样可以保护他们最有名的诋毁者。遗憾的是，给予他们最直白、最公开侮辱的不是别人，而是斯特拉文斯基。他在晚年向他的助手罗伯特·克拉夫特口述了几卷回忆录与评论，借此跟过去与同时代的许多人物算账，其中包括他有理由妒忌的年轻作曲家。布里顿就是这个老头儿讥讽的一个特殊对象，因为他非凡的公众成就正是斯特拉文斯基年轻时所拥有的，但到了晚年却徒劳地想要夺回它。他在出版的文字中恶意地提到布里顿是一个"单身汉作曲家"，[30]在他去世后由克拉夫特出版的一封信中，他甚至允许自己提到"布里顿阿姨与皮尔斯叔叔"。[31]

布里顿与皮尔斯的关系，即使在未受歧视的时候也是公开的秘密，[247]这种关系不仅被官方视为社会的离经叛道者，也被当时的医学看作病态。在他们合作的作品中，它总是出现在暗示作品观点的潜台词中。格赖姆斯对其"罪行"的默认被读解为讽喻的一部分，用来描绘与社会格格不入者所面临的困境，即便格赖姆斯与

[29] Benjamin Britten, *On Receiving the First Aspen Award* (London: Faber and Faber, 1964), p. 21.

[30] Igor Stravinsky and Robert Craft, *Themes and Episodes* (New York: Knopf, 1966), p. 101.

[31] Stravinsky to Nicolas Nabokov, 15 December 1949; Robert Craft, ed., *Stravinsky: Selected Correspondence*, Vol. I(New York: Knopf, 1982), p. 369 n93.

性问题无关也能做出解释。但是,鉴于这部歌剧的创造者因同性关系而受到的歧视,这一默认属于歌剧中最引人注目的社会主题之一——即便没有说出它的名字,也已向观众强烈地传达了自身。该讽喻连同音乐一起(加伯特已注意到其强有力的影响),无疑促成了这部歌剧对听众想象力的持久控制。或者,正如布雷特所说:"这部歌剧广受欢迎的一个主要原因,是它成功地塑造了一个如此现代的戏剧角色。"㉜

布雷特继续说道:"同性恋歧视的独特性(不同于对黑人或犹太人的歧视)在于,它几乎总是在家乡本地更为强化,因此更容易被'内化'(internalized),也就是说,更易被有效地接受,甚至或多或少地融入遭质疑之人的价值观与认同感中。"㉝一个被羞耻感内化的人,可能会像格赖姆斯一样,真的认定自己有罪,不是因为他做了什么,而是因为他是什么。除了内省(或运用"常识")之外,布雷特还引用近期关于"同性恋"(gay and lesbian)或"酷儿"(queer)的理论文献来支持他的观察,这些理论是在布里顿去世之后才出现的。但是,这部歌剧最令人痛心和可疑的问题是格赖姆斯承认有罪,在对这一问题的令人信服的解释中,布雷特提出的曾令人惊恐、现却广为人知的论断——"彼得·格赖姆斯所针对的是同性恋问题",㉞无疑是合乎情理的。他进一步提出,因为这样一个讽喻,使得这部作品"对今人来说更加尖锐,也更加息息相关",无论他们的性取向或生活方式如何;对于那个仍旧积极践行着不宽容的时代来说,这一社会信息由它表达出来——虽然不是很明确,但不会被误解——就更加强烈了。因此,这部歌剧不仅仅是对"自治镇"的控诉,也是对它所处的当代社会的控诉,回顾起来,通过预期(甚或帮助促成)公众态度的变化,布里顿对一个在其时代必定缄默的社会问题的处理,是有先见之明或者是"预言式的",就像克雷布或毕希纳所做的那样。布雷特写道,"看起来,布里顿歌剧(及他的其他作品)的一个重要成就,就是探究各种围

㉜ Brett, *Peter Grimes*, pp. 194—95.
㉝ *Ibid.*, p. 191.
㉞ *Ibid.*, p. 187.

绕性相（sexuality）的问题，这个问题是作曲家无法以其他公开形式讨论的"，他继续提出判断，布里顿"在这方面所做的坚持不懈的努力，是他作曲生涯中真正卓越甚至高贵的特征之一"。

尽管蒙着讽喻的面纱，但这个处理是有意识并深思熟虑地进行的，如果我们重温皮尔斯依据他与布里顿的"罪行"对格赖姆斯所做的描述（"一个普通的弱者，……被社会归为罪犯"），就能在回顾中充分认清这一点。如果还有任何疑虑，皮尔斯在1944年2月或3月写给布里顿一封信，时间大约是在布里顿开始起草音乐的一个月之后（但这封信直到1991年才出版），他在信中打消了作曲家的疑虑，他写道："酷儿性（queerness）并不重要，在音乐中也并不真的存在（或以任何方式强加于人）。"㉟这是因为，他们知道，如果想让他们的同时代人接受这部歌剧，承认它负载的是关于人类宽容的"普遍"信息，那么，这个关于迫害同性恋的社会主题，无论多么[248]真实与迫切，都不得不保持含蓄。

有了这些洞见，布雷特发现格赖姆斯对于社会谴责的"内化"，在歌剧中出现的预兆要比第二幕中间的转折点早得多。我们已经看到，布里顿用音乐倒影技术构成多么强有力的戏剧策略，它将格赖姆斯满怀热望的上行九度跳跃，转变为崩溃的下落，从而宣告其抱负与命运的毁灭。例5-1中介绍的另一个主导动机，出自与风暴积聚相关的音乐，正如布雷特所指出的，它是"喧哗"动机（hubbub motif）的倒影，即在歌剧开场的审讯序幕中，为怨愤人群伴奏的动机（例5-8）。面对一位像布里顿这样精通文学并具有自我意识的作曲家，在此上下文中做一个补充并非无关紧要，"倒错"（inversion）❷这个词是同性恋的常用代号或委婉称谓，不仅用在口语中，也用在文学作品中（或许最著名的作品当属普鲁斯特不朽的小说《追忆似水年华》）。

㉟ Peter Pears to Benjamin Britten, 1 March [?] 1944; Donald Mitchell and Philip Reed, eds., *Letters from a Life: Selected Letters and Diaries of Benjamin Britten* (Berkeley and Los Angeles: University of California Press, 1991), p.1189.

❷ [译注]inversion在音乐语境中译为"倒影"，这段文字是要表明，音乐中的倒影技术在寓意上与同性恋问题有关。

例 5-8A 本杰明·布里顿,《彼得·格赖姆斯》,序幕,"当女人们嚼舌……"

歌词大意:当女人们嚼舌,后果就是有人夜里睡不着觉。

例 5-8B 本杰明·布里顿,《彼得·格赖姆斯》,格赖姆斯在第一幕第一场的反驳

歌词大意:远离潮汐,远离风暴,……

异国情调/色情

这并不意味着,布里顿与皮尔斯确实将彼得·格赖姆斯预想成或呈现为同性恋,也不意味着应该以此方式去演绎这个人物。这里所描述的困境并不在于性别"倒错"本身,而在于它的社会后果,对于同性恋来说,这一后果与影响其他受迫害的少数族裔的后果没什么不同。然而,这部歌剧的其他方面也间接地与同性恋主题相关,或者切入该主题,这些问题在布里顿后来的作品中也会反复出现。与柴可夫斯基或科普兰不同,或与早先已知是同性恋[249]或被认为是同性恋的任何其他作曲家不同,布里顿确实有意识地(或许也是无意识地)将此话题再三地"主题化"。这也是现代性的一个方面,而且是一个特别引人注目的方面,它是对音乐现代性讨论往往局限于狭隘风格问题的超越。

在《彼得·格赖姆斯》中,主人公坚持要男孩学徒,结合着他有可能虐待他们的证据,由此引出了娈童恋(男人—男孩之恋)与随之而来的"纯真的堕落"(corruption of innocence)问题,这在英国社会中是一个长期公认且心照不宣的问题。在英国,年轻男孩常常是在私立的、单一性别的寄宿学校中接受教育。布里顿自己也曾就读过这样的学校;最近他的传记作家记录了他的朋友们的证词,据说布里顿曾向他们透露,他曾被一所预科学校的校长强奸。类似这样的事件并不能"解释"同性恋;但它们有可能使一位艺术家倾向于娈童恋主题,如布里顿的《魂断威尼斯》,或倾向于针对儿童暴力的主题(如《旋螺丝》),以及针对过于[250]有魅力男子的报复主题(如《比利·巴德》)。在所有现代作曲家中,布里顿为男孩歌手写的作品无疑是最多的;在《仲夏夜之梦》中,他把仙王奥伯龙塑造成一位假声男高音(或"高男高音")——以男人的体魄唱男孩的声音,其扮演的角色企图得到一个被魔法诱拐的小男孩。

假声的音质有一种"异国情调的"效果,类似效果总是在歌剧中充当着面包与黄油(18世纪的塞缪尔·约翰逊[Samuel Johnson]将其定

义为,终究是"一种异族的和非理性的娱乐"㊱)。布里顿歌剧的戏剧构作(dramaturgy),甚至他的音乐风格,超乎寻常地依赖于异国情调与"正常的"或"非标出的"(unmarked)元素的并置,也许这进一步反映了他对自己的看法,认为自己是一个"标出的"(marked)人。这种并置常常产生令人惊讶的效果,这是布里顿式的另一个真正现代性的方面,尽管他为了"社会"也为了音乐的缘故,拒绝让自己的作曲技巧适应世纪中叶先锋派的方向。(例如,关于序列技巧,他写道:"我可以看出它无法参与音乐爱好者的作乐;它的方法不可能令人愉悦地为人声或器乐写作,它把业余爱好者和年轻孩子挡在了门外。"㊲)

在《彼得·格赖姆斯》最后一幕终曲中(例5-9),布里顿的基本风格在为简短合唱伴奏的乐队音乐中得到典型体现。它再现了第一幕开场的间奏曲,其舞台布景是自治镇日常生活与工作的场景,似乎描绘了生命仍在继续的自然环境——海风、潮汐,或许正在飞旋的漩涡、微风与海鸥。织体被划分成三个分立的音色与调性层次:一层是小提琴与长笛高音区的缓慢旋律;一层是铜管乐的低声部,由缓慢的和弦进行组成,从A大调三和弦开始又返回此和弦;还有一层是中音区速度较快的动机(单簧管与竖琴)。

就它们本身而言,不同层次的音乐都是自然音,风格也平平常常。引人注目的是它们的结合,其中包含了调性冲突与节奏不协调的印象。仅有中间声部在本质上有些不寻常,它在超过两个八度的音域内,将我们熟悉的"白键"自然音阶内容,呈现为调性模糊的三度叠置琶音。因此在两个层面上,布里顿设计了特殊或非凡的材料展现,这是每个听众普通音乐体验的一部分。第一个层面是一种与超现实主义相关的技巧,类似于"多调性的"效果,这一关联似乎同样表明布里顿的现代主义印记。另一个层面是一种可以显示戏剧表现的技巧,它伴随或同时唤起的是既真实——《彼得·格赖姆斯》常被描述为一部真实主义(verismo)歌剧——又陌生的感受。

㊱ Samuel Johnson, *Lives of the English Poets* (1779).
㊲ Schafer, *British Composers in Interview*; quoted in Carpenter, *Benjamin Britten*, p. 336.

例 5-9 本杰明·布里顿,《彼得·格赖姆斯》,第三幕第二场,合唱尾声

歌词大意:又一天寒冷的开始,睡在水边的房子苏醒了……对人们来说,那是潮水的涟漪。有一条船在海上沉没了,……

在布里顿后来的歌剧中,这种并置采取了更极端的方式。(如在《旋螺丝》或《仲夏夜之梦》中)当它们唤起超自然的感受时,布里顿的超现实主义常常包含幽默,或讽刺地采用"聚集"或"整体半音化"(序列主义的基本素材)。例如,《仲夏夜之梦》一开始的序幕音乐,以全部12个音级为根音的大三和弦连续进行,营造了一种神奇的梦幻气氛(缓慢而规则[252]的弦乐滑奏将它们连接起来,令人联想到熟睡者的沉重呼吸),还有第二幕中的"睡眠音乐",是一首基于四个和声进行的帕萨卡利亚,每个和声由不同音色的乐器演奏,它们在无任何音高重复的情况下用尽了半音阶(例5-10)。

例5-10A　本杰明·布里顿,《仲夏夜之梦》,第一幕开头

例 5–10A（续）

例 5–10B　本杰明·布里顿，《仲夏夜之梦》，帕萨卡利亚低音

[253]《旋螺丝》是一部关于幽灵的两幕室内歌剧，基于亨利·詹姆斯的中篇小说，内容是关于天真无邪的少年被幽灵诱惑而堕落的故事，全曲布局在十二音的和声网格之上（例 5–11a）。它由序幕和 16 个不同调的场景组成。外围两端的场景以 A 为调中心；中间场景（第一幕最后一场，第二幕第一场）以降 A 为中心。第一幕依次出现的中心音可以排列成一个上行 A 小调音阶（加上顶点的降 A）；第二幕中心音则是第一幕的倒影：一个自降 A 下行的混合利底亚音阶（加上最后场景的 A）。这两个音阶合在一起，穷尽了半音阶的所有音高。并且，每一个小的场景都经由一首间奏曲与下一个场景衔接。序幕之后的场景称为"主题"，其他所有场景都是基于它的变奏（见例 5–11b 和 c）。

这个主题可被称为一个音列，因为它由 12 个音级排序组成；分析者指出，它是布里顿与序列主义的和解（与科普兰和斯特拉文斯基差不多同时）。与科普兰钢琴四重奏（见本卷第三章）的音列一样，布里顿的主题也将半音阶分为两个互不包含的全音阶成分，与两幕中控制调性演进的互补式音阶相当。

但与科普兰或斯特拉文斯基的序列主义不同，布里顿对十二音的简单操作与勋伯格的[254]手法并无关系，这很容易发生在一个对序列主义手法并不了解的作曲家身上。相反，它们是在传统的调性规划内部，对半音体系的完整循环、穿越（或"旋转"）。它们阐明了作品的标题观念，无疑也受此标题的启发——一个使陷阱收紧的旋转。

例 5-11A　本杰明·布里顿,《旋螺丝》,调性规划(参见彼得·埃文斯[Peter Evans]的分析图表)

(a) 主题轮廓,如"A"音上的呈示

(b) 第一幕变奏,基于以下"中心音"

(A爱奥利亚)

(c) 第二幕变奏,基于以下"中心音"

(b) 的倒影　　　(降A混合利底亚)

例 5-11B　本杰明·布里顿,《旋螺丝》,带音高编号的主题

例 5-11C 本杰明·布里顿,《旋螺丝》,带音高编号的变奏 I

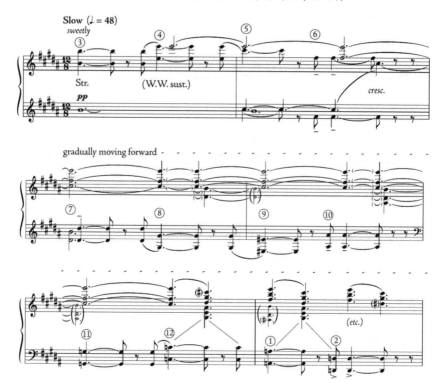

在最后一部歌剧《魂断威尼斯》中,布里顿终于冒着题材的危险,将娈童诱惑作为一个明确的主题,也是一个毁灭性的主题,反映了布里顿本人(像彼得·格赖姆斯一样)清教徒般地接受了社会对他真实偏好的评判。[255]托马斯·曼的中篇小说关注的是一位伟大的作家,名为古斯塔夫·艾森巴赫(曾被认为是以古斯塔夫·马勒为模板),他以自己对作品施加的"阿波罗式"的控制而自豪,但他在威尼斯旅行时,见到一个年少的波兰男孩塔吉奥,并出乎意料地对其产生无法控制的"狄奥尼索斯式"的激情。艾森巴赫因同性恋吸引的缘故,不仅自惭形秽,甚至毁灭了自己的身体。他因不堪忍受与自己的禁恋对象分离,而对健康警告的反应太过迟钝,终在威尼斯的瘟疫中死去。

为了表现塔吉奥不自觉的、危险的诱惑力,布里顿在旧有的手段上

玩了一个新花样。他为这个男孩（他本人不唱）涂上异国情调的"东方"色彩，周围环绕着巴厘岛加美兰音乐的光晕。这已不是布里顿第一次使用这些声音了。同加美兰音乐的首次接触是在美国，他在那里遇到了加拿大作曲家、民族音乐学家科林·麦克菲[Colin McPhee, 1900—1964]，后者曾在 1931 至 1938 年间生活在巴厘岛。麦克菲为双钢琴改编过一些加美兰音乐。1941 年，他与布里顿为 G. 席尔默公司录制了其中的几首乐曲。

图 5-3　布里顿，《魂断威尼斯》，第二幕
（艾森巴赫在威尼斯的利多海滩观察塔吉奥），旧金山歌剧院，1997 年

[256]甚至在那时，人们就已经将其与同性恋联系起来：与许多欧美艺术家一样，巴厘岛吸引麦克菲的不仅是它的原住民艺术，也有它作为"性爱天堂"的名声，在那里，人们可以更自由地践行"反常的"性行为，与国内相比被社会歧视的风险要少得多。"因此，"音乐历史学家安东尼·谢泼德[W. Anthony Sheppard]注意到，"布里顿对巴厘岛的第

一印象及与加美兰音乐的首次接触,是经由麦克菲独特的描述、改编和体验所过滤了的。"㊳

一些学者在《彼得·格赖姆斯》第二幕,发现了对麦克菲改编曲的模仿。1956年,布里顿访问了巴厘岛,自己也创作了一些乐曲,主要改编自由男孩组成的加美兰乐队演奏的音乐,这种乐队其实是20多年前由麦克菲组织创建的。因此,即便是他亲身实践的加美兰音乐,"还是增强了他对性开放王国的想象,并将留存在他东方主义的记忆中",正如谢泼德所说,他"在音乐的异国情调与同性恋机遇之间"建立起牢固的联系。㊴

布里顿几乎立刻在一部芭蕾舞剧中,将他对加美兰的新体验转变为创造性的描绘,此即《塔王子》,1957年首演于科文特花园剧院。因此,布里顿为塔吉奥所写的音乐,因它所有特殊关联而属于一位真正加美兰行家的作品。像麦克菲一样,布里顿的加美兰风格采用了培罗格[pelog]定音(例5-12)的正统音阶(尽可能接近西方乐器允许的条件),为槌击乐器合奏谱曲,包括木琴、马林巴、钟琴和电颤琴。

与19世纪法国与俄国的作曲家前辈一样,布里顿也因将异国音乐专用于肉欲与邪恶的效果而遭致批评,这种用法往往会助长对"他者"的刻板印象。然而,他的"东方主义"比早先的例子具有更直白的隐喻性;它没有描绘一个真正的东方主题(就像彼得·格赖姆斯并不代表一个真正的同性恋主角一样),而是描绘了艾森巴赫对其渴望与幻想的对象的观看方式。这部歌剧与众不同的音乐风格,出自"非标出的""西方"音乐与"标出的"东方音乐的对峙,前者暗示着正常与体面,后者则暗示着压制不住的、不正当的欲望。这种结合为布里顿的那种"超现实主义"分层与并置,提供了新的、充满戏剧性的机遇,这一直是他的现代主义的特点。

㊳ W. Anthony Sheppard Ⅵ, *Revealing Masks: Exotic Influences and Ritualized Performance in Modernist Music Theater* (Berkeley and Los Angeles: University of California Press, 2001), p.143.

㊴ *Ibid.*

例 5-12 本杰明·布里顿,《魂断威尼斯》,塔吉奥音乐中的加美兰风格

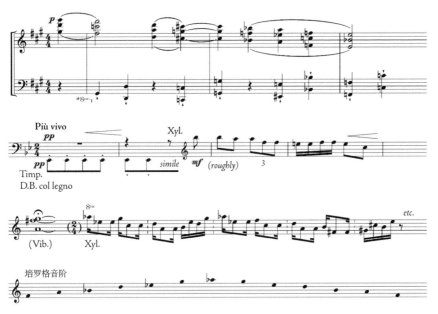

当然,任何一方都没有"赢"。与《彼得·格赖姆斯》一样,布里顿以一个未解答的问题面对他的观众,这是另一个典型的现代主义敏感性的标志。在布雷特与谢泼德这样带有同情心的批评家的阐释下,布里顿的歌剧在 20 世纪后期以全新的力量出现,(用谢泼德的话来说)因为它是对"当代特定社会问题的个人讽喻——无论是同性恋压迫、种族或民族不宽容,还是和平主义者在一个好战的、民族主义社会中的危险状态"。⑩

以挑战来服务

以挑战来服务是一项成就,如果它采纳疏离的"先锋派"立场与执拗的音乐风格,即 20 世纪中叶现代主义的典型风格,这项成就很可能会挫败。[251]布里顿所面临的真正压力是,他在个人许多至关重要的问题上,的确与当代社会格格不入,然而如他所说,他又"渴望被那个社会所用",⑪他把

⑩ Ibid.
⑪ Britten, *On Receiving the First Aspen Award*, p. 21.

自己最有用的潜在角色,看作一只忠实的、可被人接受的牛虻,通过令人满意的艺术经验取悦他的听众,为那些挑战并试图破坏多数人自满情绪的观点游说。

前面援引的句子出自布里顿1964年发表的一篇演讲,题目是"关于接受首届阿斯彭奖"。这是1963年由阿斯彭人文研究所授予的一笔可观的奖金,该机构由一位富有的芝加哥实业家与慈善家瓦尔特·佩普基[Walter Paepcke, 1896—1960]创建。阿斯彭是位于科罗拉多州的一个小镇,过去曾因银矿业而繁荣,佩普基的财政投资让这里变成一个综合滑雪胜地与夏季文化中心。阿斯彭奖的设立是为表彰"对人文科学进步作出最大贡献的世界任何地方的个人"。㊷布里顿获此殊荣,主要出于对其《战争安魂曲》(Op. 66)的赞誉。这部庞大的清唱剧,是受二战期间被炸毁的考文垂大教堂重建落成典礼委托,为三位独唱者、混合合唱队、男童合唱队、室内管弦乐队、交响乐队和管风琴而作,1962年5月30日作为奉献仪式的一部分首演于该教堂。与布里顿的许多作品一样,《战争安魂曲》在其观念核心上也有反讽的并置。这一次是传统安魂弥撒的拉丁文歌词与威尔弗雷德·欧文[Wilfred Owen, 1893—1918]严酷的反战诗词并置,这些诗词是在欧文去世之后才发表的,安魂弥撒的歌词由女高音独唱者与合唱队演唱,由大型管弦乐队与管风琴伴奏,欧文的诗词由男高音与男中音独唱,代表士兵们,由室内管弦乐队伴奏。欧文是一位[258]和平主义诗人,在一战停战协议前一周的战事中被杀害。

按照布里顿的明确要求,德国男中音歌唱家迪特里希·费舍尔-迪斯考[Dietrich Fischer-Dieskau]被纳入最初的演出名单,从而将首演转变为一个在昔日敌人之间象征性和解的时机。欧文的最后一首诗与安魂弥撒仪式的最后部分"主啊,拯救我"["Deliver me, O Lord"]并置演唱,为这首诗平添了巨大的辛酸。诗中以一名阵亡的英国士兵与他先前杀死的一名德国士兵之间对话的形式,反思了战争对生命的浪费,在1962年首演和次年由布里顿指挥的录音演出中,这两位角色分别由皮

㊷ Ibid., p. 7.

尔斯与费舍尔-迪斯考饰演。

录音中的独唱女高音是苏联歌唱家加琳娜·维什涅夫斯卡亚[Galina Vishnevskaya]，她的参与平衡了费舍尔-迪斯考的存在，提醒人们冷战时期的敌对阵营过去的联盟。这部作品连同它所伴随的典礼，在英国被公认为重大的历史事件；至少在一段时期内，让布里顿获得一种英雄般的、官方的公众瞩目，这种盛誉原本只有苏联阵营中的现代创造性艺术家才能享有（而且必须要守规矩）。先前布里顿令人怀疑的和平主义，目前似乎与其国家的愿望协调一致了，这种一致性体现在他于阿斯彭获得的嘉奖辞中，他被称赞是"一位杰出的作曲家、表演家与诠释者，通过表现人类情感、情绪与思想的音乐，真正激发人们更充分地理解、阐明与领会自己的本性、目的与命运"。㊸

布里顿利用这个胜利的时刻，在阿斯彭做了一场"布道"，内容关涉艺术家的社会责任与社会对其艺术家的责任。它可以被解读为一个持续不变的隐喻，即他一直面对的处境与愿望之间的冲突，他在生活与艺术中感受到的危机，以及安然度过这一切时的满足。他在演讲快要结束时说道："我希望我的音乐可为人们所用，令他们愉悦，（借用艺术评论家伯纳德·贝伦森[Bernard Berenson]的话来说）'提高他们的生活'。"㊹随后，他对我们这一章与下一章讨论的关键问题（"历史还是社会？"）提出了明确而有力的立场：

> 我不为子孙后代写音乐——无论如何，这样的展望多少都是不确定的。现在，我在奥尔德堡写音乐，写给生活在此地以及远离家乡的人们，甚至写给所有喜欢演奏或聆听它的人们。但我现在的音乐植根于我生活与工作的地方。㊺

这个主题是布里顿反复吟诵的咒语。在前面的演讲内容中，他已反反复复、看似不必要地坚称，毕竟"愉悦他人完全是一件好事，即便只

㊸ *Ibid*.
㊹ *Ibid*., pp. 21—22.
㊺ *Ibid*., p. 22.

是为了今天。这是我们应有的目标——尽可能认真地取悦今天的人们，让未来自己照看自己吧"。㊻ 在此之前，他还指出，为何这样一个看似亲切且毫无异议的立场，却不得不强硬地推进：

> 许多危险包围着不幸的作曲家：受压迫群体需要的是真正无产者的音乐，势利眼们需要的是最新的**先锋派**把戏；批评家们已试图为明天记录今天，想做[259]第一个找到正确分类定义的人。这些人之所以危险——不是因为他们自身有什么必然的重要性，而是因为他们可能会使作曲家，尤其是年轻作曲家，不再自觉地写他自己的音乐，这种音乐是从他的天赋与个性中自然涌出的，而可能被吓得去写一些自命不凡的废话或故意的晦涩。㊼

有些人自认为只活在历史中，视他们的社会同辈为障碍，因此继续以一种旧时贵族化（或"高文化"）难以接近的光环来包围他们的艺术，布里顿对这些人提出了一个事关礼仪的严肃建议："用别人听不懂的语言与人讲话是无礼的。"㊽ 但是，虔诚与警告相平衡。他断言，"作为一名作曲家，在社会中找到自己的位置并不是一项简单的工作"，这里还有很多未尽之言，尤其是当他暗示"除非这样的状况有所改变，否则音乐家们将继续感到'不合拍'"。㊾ 他接着又说，"某些社会对待作曲家的态度"，无助于问题的解决。他首先控诉自己所在的"半社会主义的英国与此前保守派的英国"，"多年来将音乐家视为一种几乎不能容忍的奇物"。但更大的危险潜伏在左派和右派，他告诉他的美国听众：

> 我们知道，在极权主义政体中，巨大的官方压力迫使艺术家统一步调，使他们服从国家的意识形态。同时，在富有的资本主义国

㊻ *Ibid.*, p. 17.
㊼ *Ibid.*, p. 14.
㊽ *Ibid.*, p. 12.
㊾ *Ibid.*, p. 14.

家,金钱与势利相结合,要求最近、最新的表现形式,他们告诉我,在这个国家,这被称作"基金会音乐"(Foundation Music)。[50]

布里顿只具名赞扬了三位作曲家,因为他知道这种赞扬会引起争议:

> 最近,我们已有肖斯塔科维奇的例子,他在"列宁格勒"交响曲中向他的同胞们展现了一座丰碑,明确表达了他们自己的坚忍与英勇。人们发现,在一个完全不同的层面上,像约翰·施特劳斯与乔治·格什温这样的作曲家,致力于为人们——为人民——提供他们所能创作的最好的舞曲和歌曲。我看不出这些人——或公开或含蓄的——目标有什么不对;直接并有意地向我的同胞们献上能够激励他们、安慰他们、感动他们、娱乐他们甚至教育他们的音乐,这并没有错。反过来讲,作曲家作为社会的一员,有责任与他的同胞(或为他)的同胞说话。[51]

作为历史,甚至是社会史,这段话中并非所有(或许并不是太多)内容都无懈可击,布里顿可能知道这一点。但他对 20 世纪中叶两极分化的另一端发起了毫不隐讳的论战,并且他也遭到同样的反驳。

[50] *Ibid.*, p. 15.
[51] *Ibid.*, p. 12.

第六章 对峙（II）
历史中的音乐：卡特

无需解释

[261]针对布里顿在阿斯彭发表的直言不讳的演讲（及其所辩护的音乐），最受瞩目的反驳来自斯特拉文斯基，这或许是必然的。在由助手罗伯特·克拉夫特代笔的一篇关于近期音乐的文章中，斯特拉文斯基特意嘲弄了《战争安魂曲》与它的社会影响，此文于1964年首次发表（与布里顿的演讲同年），两年后又以著作形式再版。

斯特拉文斯基嘲笑说："瞧瞧这些评论家们，在本土天才的奇迹面前争先恐后地屈膝。"①他将布里顿与赫尔曼·格茨[Hermann Goetz, 1840—1876]加以对照，格茨是一个被遗忘的德国作曲家，在生前与死后的数十年中，他曾享受过狂热的评论推广（乔治·萧伯纳将他置于"近百年来除莫扎特与贝多芬之外的所有德国作曲家之上"②——也就是说，在瓦格纳与勃拉姆斯之上）。斯特拉文斯基将布里顿的音乐轻蔑地称为"宽银幕电影史诗"（cinemascope epic），并罗列出其中的缺陷："花样而非创意"，"缺乏真正的对位"，"字面直译的大量存在"（比如，当文本中提到"时间的鼓声"时，便使用定音鼓的敲击），以及管风琴的"镇

① Igor Stravinsky and Robert Craft, *Themes and Episodes* (New York: Knopf, 1966), pp. 13—14.

② *The World*, 22 November 1893; in Bernard Shaw, *Music in London* 1890—94, Vol. Ⅲ (New York: Vienna House, 1973), p. 100.

静剂"(sedative)作用。"成功就是最大的失败",这一结论性的攻击明确了一个潜在的前提——如若为同时代人带来愉悦,就会妨碍真正的"历史性"成就。

斯特拉文斯基对《战争安魂曲》的强烈谴责,在其稍早发表的另一篇与之相对应的代笔评论中获得更多反响。他在这篇评论中异乎寻常地赞扬了艾略特·卡特《为羽管键琴、钢琴与两个室内乐队而作的二重协奏曲》(1961),这正是布里顿所称的"基金会音乐"的一个实例。这部作品受弗洛姆音乐基金会[the Fromm Music Foundation]委托,并题献给基金会赞助者保罗·弗洛姆[Paul Fromm],作品首演之前曾进行过多次排练,费用也全由基金会承担。例 6-1 显示了这首协奏曲中有代表性的(但远非最复杂的)一页乐谱,选择此页谱例是因为,斯特拉文斯基碰巧将这一页挑出来加以称赞。[262]无疑,最先引人注意的是,演奏这段音乐一定非常困难。节奏与速度的极端流动性是其最显著的特点,紧随其后的是变化多端的细节,它们出现在如此安静的音乐中,令人有点无所适从。这是典型的原子式织体。没有任何看起来像是主题的元素;取而代之的是节奏模式的蒙太奇,其中大部分由[263]等时值的音符串组成(考虑到无所不在的乐群渐快与渐慢)。它们的相互作用为乐曲提供了连续性与趣味性。若想推断出引导对位的和声原则是非常困难的。实验性的分析将很快显示,这里的音乐尽管自由地采用半音,且在不协和音的处理上完全"解放",但还是不能称其为音列(tone row)。

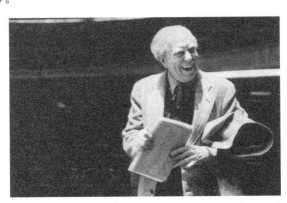

图 6-1 艾略特·卡特;摄于 1991 年

例 6-1 艾略特·卡特,《二重协奏曲》乐谱第 101 页

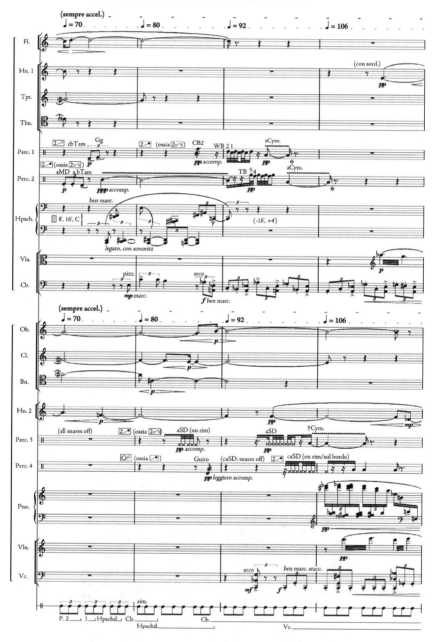

《二重协奏曲》首演时,为引导听众了解这部非比寻常的作品,作曲家提供了以下乐曲解说,这篇解说以唱片封套的形式再版,唱片也由弗洛姆基金会资助,并在作品首演后不久发行。(除去重复了上述信息的第一句之外,这里将全文引用这篇说明):

> 作品完成于1961年8月,是为两支小型乐队而作的交替式作品,每支乐队由一位独奏者引领。与羽管键琴独奏配合的合奏组,包括长笛、圆号、小号、长号、中提琴、低音提琴与打击乐器(主要是金属与木质打击乐器);与钢琴独奏结合的合奏组,包括双簧管、单簧管、大管、圆号、小提琴、大提琴与打击乐器(主要是膜鸣乐器[即正面蒙皮的各种鼓类乐器])。交替演奏的两个乐组,除了在空间与音色上相互分离外,在音乐上也被部分地分开,因为每组乐器都强调自己的旋律音程与和声音程的储备,羽管键琴合奏组是:小二度、小三度、纯四度、增四度、小六度、小七度与小九度;钢琴合奏组是:大二度、大三度、纯五度、大六度、大七度与大九度。大部分情况下,每一种音程均与特定的节拍器速度相关联,因此两个合奏组的速度,以及速度之间的相互关系也是不同的。节奏上,羽管键琴乐组倾向于专用4对7的复节奏派生,钢琴乐组则使用5对3。但两个合奏组的这些专用领域,在整首作品中并未严格实施,而是服从更重要的考量。这些考量出自这样的事实,即两个乐组不仅在音乐特性、姿态、逻辑、表情和"行动"模式上有不同的储备,而且所有这些储备都必然与每一组和从一组到另一组相结合,从而形成可资辨别的整体模式。作品的运动,先从具有细微特性差异的相对统一开始,再到材料与特性的越趋多样化,最后又回到统一。作品的形式,是各式各样的行动模式的对抗,展示它们的相互作用、冲突、解决,以及它们在各种时间伸缩中的增长与衰退。

> 这首协奏曲虽然是连续不断的,但可分为七个相互关联的部分。引子中,两个乐组的状态逐渐开始分化,其材料的各个方面越来越明晰。羽管键琴的华彩乐段以浓缩的形式呈示了其乐组所具

有的显著特性、节奏与音程。**谐谑的快板**部分，主要为钢琴乐组而作，但会短暂地被另一乐组打断和评论。**柔板**的大部分由两乐组的管乐器演奏，两位独奏者与打击乐以加速与减速的音型为之伴奏，偶尔有弦乐加入，随后以两位独奏者的一个长大的二重奏结束。两者在钢琴加速、羽管键琴减速的阶段会合，只有在钢琴速度达到最大值，同时羽管键琴与其打击乐的速度降到最小值时才会分离。

急板是为羽管键琴与除打击乐器及钢琴之外的其他所有乐器而作，随后不断被**柔板**的片段［264］打断。羽管键琴独奏两次插入短小的华彩乐段，以其专用材料的其他因素为基础，第二华彩段导向对**急板**的疑问式音调的扩展，这一扩展由打击乐主导下的所有乐器演奏。简短的休止之后，作品以一个长大的尾声结束，整个乐队在分成的两组之间逐段摆动（在一系列长段中还有许多辅助性的短小段落），在此期间先前的乐思在新的语境中再现。作为对引子总体规划的逆转（尽管不是音乐上的），这些片段逐渐丧失清晰度，变得越来越短促，有时更浓缩、更分散，它们逐渐融入打击乐滚奏的缓慢波动中，这些滚奏依照整部作品的基本复节奏结构进行。③

全文引用这篇有相当长度的乐曲解说，只是想要显示它多么缺乏有益的信息。卡特虽然介绍了音程与节拍器速度之间的关系问题，但未加解释，仍然晦涩难解。除此之外，作曲家所透露的信息，只需专注聆听即可获得，偶尔可能需要借助偷看一眼乐谱，来印证关于音程"储备"的要点。（例如，瞟一眼例 6-1 的低音提琴声部，就能大致确定"羽管键琴合奏组"的音程储备；而在管乐与大提琴声部同样可以确认"钢琴合奏组"的音程储备。）这里的内容与一般描述性的唱片封套说明无异，常常是"办公室小妙招"［office hacks］❶ 的工作。没有任何迹象表

③ Elliott Carter, liner note to Epic Records BC 1157 (1962).

❶ ［译注］office hacks，一般指当下办公室上班族的 DIY 小妙招，常常附有详尽细致的制作说明。

明作品的目的,无论是针对音程安排还是"行动模式",或是针对"复节奏结构",甚至音乐事件的序进,也就是说,乐曲解说中大部分细节都致力于逐字逐句的叙述,但均未表明作品的目的。换句话说,这种描述完全是"形式主义的",依据上一章摘引的克莱门特·格林伯格的假定,即一部艺术作品的形式就相当于它的内容,(就音乐而言)除了声音本身之外,没有什么需要描述,更不必说解释了。

对于目的或内容的唯一暗示来自一个句子,即在对"行动模式"的描述中,它用到了对抗、相互作用、冲突、解决、增长与衰退等术语,所有这些都属于人类的行为与生命阶段。当然,到1961年为止,使用这样的术语来描述音乐声音行为已有很长的历史,那些阅读这篇解说的人,是否一定会按照这些词语的字面意思考虑,还是会想到它们意味着什么,我们丝毫不能确定。至于这样的行动可能表示什么,或者(只集中于最明显的音乐问题上)在这样的和声语汇中,是什么构成一种解决,卡特同样没有给出任何线索。换句话说,这个句子不比其他句子更有帮助。实际上,如果抽掉"时间"这个词,这句话可以像描述音乐作品一样毫不费力地描述一幅画。这样的语言可以轻易且不引人注意地溜进一篇关于抽象表现主义油画的文章或评论中——谈论一幅杰克逊·波洛克[Jackson Pollock]的"行动"绘画("action" painting)——这种绘画在1961年前后主宰了博物馆世界与艺术品市场。

如例6-2所示,位于作品中心的柔板,在节奏与速度上最具流动性。富有独创性的记谱可以让一位指挥家同时协调稳定、加速与减速等不同速率,这实际上掩饰了一个最重要的事实,即管乐器(移动最慢的声部)是以稳固的速度演奏的。换句话说,这段乐谱整体看起来与音乐实际听起来[265]完全不一样——这本身就是这首乐曲的迷人之处,即便是有点令人困惑。但是,为什么会发生这一切?卡特并未告知。

布里顿在这里会说,卡特是为了显示自我优越感。而斯特拉文斯基这边则强调这首协奏曲"有趣的表演问题",④赞赏卡特对历史范本

④ Igor Stravinsky and Robert Craft, *Dialogues and a Diary* (Graden City, N. Y.: Doubleday, 1963), p. 48.

例 6–2　艾略特·卡特,《二重协奏曲》柔板,第 360—374 小节

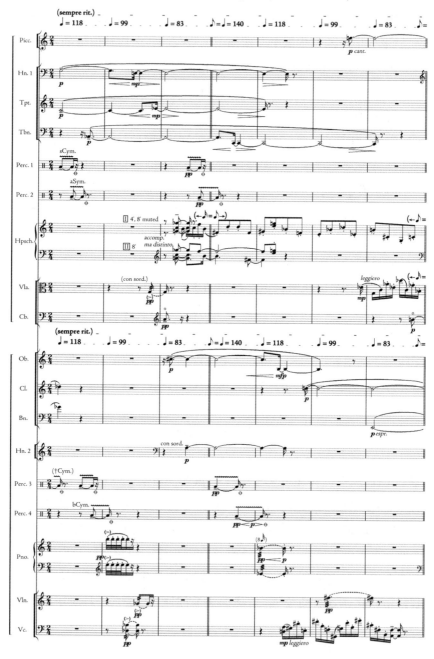

例 6-2（续）

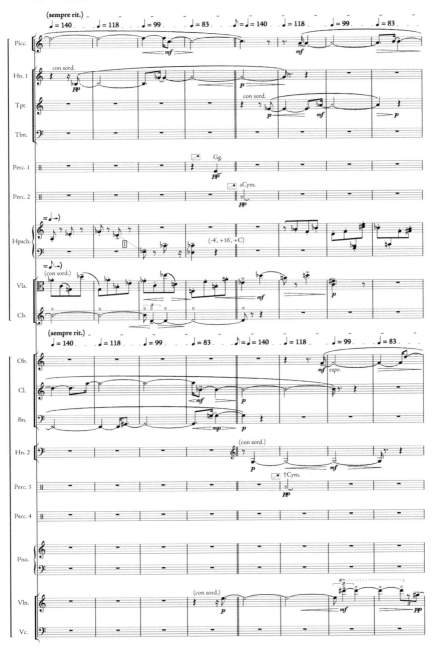

的选择（他认为是贝尔格的室内协奏曲），然后愉快地承认，自己几乎无法理解这种极具模式化与细节繁复的音乐，除非用最宽泛的"姿态"术语。斯特拉文斯基给予这部作品以十二音的谱系，表明他实际上误解了它的技术前提，很可能他并未尝试分析它的语法。但是，斯特拉文斯基并不认为卡特用一种他不懂的语言讲话是无礼的。甚至，这首协奏曲的不可解读性恰恰放大了它的魅力，并带给它一种灵韵［aura］，斯特拉文斯基觉得这种灵韵犹如宗教启示一般，他宣称"分析几乎不能解释一部杰作或使一部杰作得以产生，就像本体论证明不能解释或带来上帝的存在一样"。⑤ 斯特拉文斯基接下来所说的话，曾被越来越多有关卡特音乐的文献反复引用："你瞧，如大家所见，这是一部美国作曲家的杰作。"这番话似乎暗示着，杰作就是这样出现的，即便是（或特别是？）在无人理解的时候。因此，人们识别一部杰作的过程，更多与谱系有关，而不是与认知的相互交流有关——也就是说，与历史有关，而非与社会有关——这是一个信仰问题。艰深性（difficulty）本身被看作杰作地位的保证，就如同宗教启示揭示了《圣经》所谓"超越一切理解的真理"，这种艰深性在卡特1960与1970年代的音乐中尤为显著，在当时的所有音乐中，他的音乐有着最复杂精细的织体、最繁复的表面与最深奥的记谱。值得注意的是斯特拉文斯基，这位曾经嘲弄英国评论家在一部假杰作前"屈膝"的人，正以同样的立场假定他所面对的是一部真正的杰作。

查尔斯·罗森［Charles Rosen］是首演这部《二重协奏曲》的钢琴家，他为斯特拉文斯基的虔诚信仰提供了一个世俗变体，他写道，"对于一部彻底的新作品来说，重要的是对它的理解只能是逐渐的、晚到的"，因为"这是我们所拥有的对其革命特性的唯一确凿证据"。⑥ 表面看来，罗森与斯特拉文斯基的评论均是一种特殊的同义反复（tautology）的例子，这种同义反复被称为错误的逆向假设：如果杰作是难以理解的，那么难以理解的就是杰作；如果革命性的作品总是很晚

⑤ Ibid., p. 49.

⑥ Charles Rosen, "One Easy Piece," *New York Review of Books*, February 1973; in Rosen, *Critical Entertainments* (Cambridge: Harvard University Press, 2000), pp. 283—84.

才被理解,那么现在不理解的就是革命性的。

以浪漫的历史主义意识形态及其现代主义扩展来理解,这些观点就不难解释了。如果艺术家只活在进化的历史中,那么他们的作品只有在有助于进化的意义上才是有效的。而对进化最显著的贡献就是革命。它们着眼于未来而不是当下。因此,对于当代杰作来说,唯一合适的当代观众当由持进化论的历史学家组成,他们对于历史进程的意识使他们可以从过去推断未来。果不其然,卡特《二重协奏曲》的音乐会首演大获成功,音乐会由纽约大都会艺术博物馆与国际音乐学协会第八次大会联合举办,当时正是进化论的历史主义观点[268]彻底主导音乐学术研究的时代。卡特的协奏曲,从其问世那一刻起,就是一部历史性作品,这是从这个词最狭隘的意义上来说的——根据我们一直追踪的意识形态,这种意义明确排除了社会性。

从民粹主义到解决问题:一种美国式的职业生涯

在斯特拉文斯基与罗森发表他们的评论时,他们对卡特音乐及其音乐价值的看法,基本上与作曲家自己的看法一致。但与他们不同的是,卡特慢慢才发展到他们所认为的既定位置。不像布里顿,卡特作为作曲家的发展缓慢而曲折。作为富有的蕾丝进口商的儿子,他从不需要依靠他的音乐活动谋生,年轻时也不是特别有抱负。其早期训练与十年前的弗吉尔·汤姆森完全一样。从哈佛大学亲法派音乐系毕业后他就去了巴黎,随娜迪亚·布朗热学习了三年(1932—1935),之后作为一位坚定的"新古典主义者"回国。

在接下来的大萧条与二战十年中,卡特的音乐遵从一种田园风格与美国风格的语汇,这种语汇与科普兰有关,在 1939 年的一篇评论中,他赞扬科普兰发现了"一种美丽的淳朴,与这片大陆上简单、直接、诚实的人们有着明确的精神联系"。⑦ 同年,卡特的芭蕾舞剧《波卡洪塔斯》

⑦ Elliott Carter, "Once Again Swing; Also 'American Music,'" *Modern Music*, January 1939; in Else Stone and Kurt Stone, *The Writings of Elliott Carter* (Bloomington: Indiana University Press, 1977), p. 46.

[*Pocahontas*]由"大篷车"芭蕾舞团[Ballet Caravan]首演,节目单上也包括科普兰的《小伙子比利》。卡特的交响曲(1942)以罗伊·哈里斯[Roy Harris]第三交响曲为蓝本,用卡特学生与传记作家戴维·席夫[David Schiff]的话来说,这部交响曲是"当代毋庸置疑的伟大的美国交响曲"。⑧ 然而,卡特有一个背景与那些随布朗热学习的同行们明显不同。他在十几岁时就遇到查尔斯·艾夫斯,并与之建立了友谊,那时候艾夫斯活跃的作曲家生涯已近尾声。因此,早在去见娜迪亚·布朗热之前,卡特就已熟悉并受到"超现代的"(ultramodern)美国音乐的影响,这种音乐在欧洲尚不为人所知,艾夫斯作为这种音乐的主要赞助者,为亨利·考埃尔[Henry Cowell]的《新音乐集》[*New Music Editions*]提供资金,其中包括:艾夫斯自己的音乐(特别是第四交响曲、《康科德奏鸣曲》与《新英格兰三地》)与考埃尔的作品(包括他的音乐与他的"观念著作"(idea-book)《新音乐资源》[*New Musical Resources*]),以及卡尔·拉格尔斯[Carl Ruggles]与鲁思·克劳福德·西格[Ruth Crawford Seeger]的作品。

"超现代的"美国音乐,是一种充满乐观的浪漫主义精神与热情的实验主义的音乐,面对欧洲的紧缩,它依旧保留了强烈的极繁主义倾向。卡特在他的性格成型期便接触了这种音乐,于是在他随布朗热(紧缩时期的精神领袖之一)学习期间,以及在他与罗斯福时代的美国民粹主义关系暧昧的时候,这种早期的音乐接触便引发了他的心理问题。它的影响可能阻碍了卡特的"民粹主义"音乐与其预期观众之间建立起轻松的联系,这种联系是科普兰所享有的。无论如何,卡特逐渐认识到他的"社会性"友好姿态是没有回报的。

与此同时,由于布朗热对于传统技艺有着令人钦佩的驾驭能力,在教学上也很强调专业精神,这又让卡特对偏狭的美国现代主义有所反感,尽管这种现代主义曾在他[269]旅居欧洲之前培育过他。在一篇对艾夫斯《康科德奏鸣曲》居高临下的评论中,他暴露了自己的

⑧ David Schiff, *The Music of Elliott Carter* (London: Eulenburg Books, 1983), p. 115.

矛盾心理,他指责这部作品采用传统(即浪漫主义)修辞,缺乏形式逻辑,它的美感"常常过于天真而无法表达严肃的思想,频繁依靠引用众所周知的美国曲调,几乎不加注释,尽管可能很迷人,但肯定是琐碎的"。⑨ 这篇乐评在卡特与其前任导师的个人关系上造成了痛苦与永久的裂痕;当然,这段话是卡特写给自己的,写的是关于他自己在创造性上的死胡同,他不是在忠告艾夫斯,而是在忠告自己。他花了十年时间来调解自己在美感上的矛盾;直到他毅然决然地清除了社会抱负之后才得以解脱。

在那十年中,卡特重新正视他的"超现代"遗产,在一系列作品中,他一方面渴望或重新渴望《康科德奏鸣曲》中的史诗性修辞,这种修辞最终可追溯至艾夫斯所崇敬的贝多芬的"超验"形象。这一倾向在卡特1946年创作的率直而精湛的钢琴奏鸣曲中尤其显著。另一方面,他40年代的作品体现出一种为了技术而"解决问题"的态度,这种态度似乎把作曲家的专业兴趣置于前沿与中心,暗示了现代主义的研究模式,这种模式业已在约翰·凯奇与战后欧美序列主义者那里遇到(这也是考埃尔的手册所预料的)。卡特开始获得"音乐家中的音乐家"的声望——用他的朋友和拥护者理查德·弗朗科·戈德曼[Richard Franko Goldman]的话来说,卡特是一位"创新的、负责任的、严肃的、成熟的作曲家","他的天赋尚未被完全理解或被广泛赞赏",他"认为就某些方面来说,每一部新作品都有一个专属于自身的问题",因此,他写作的"音乐从不缺乏技巧,但有时会巧妙地令人乏味"。⑩

在卡特的钢琴奏鸣曲中,钢琴共振本身就是技术探究的目标,这种新颖的共振效果是通过运用延音踏板与静音按键获得的(这些效果与这首奏鸣曲丰碑性的表现目标不无关系)。在比较小型的作品中,包括为木管四重奏而作的《八首练习曲与一首幻想曲》与《为四只定音鼓而作的六首练习曲》(均作于1950年),正如采用"练习曲"(etude)一词所

⑨ Elliott Carter, "The Case of Mr. Ives," *Modern Music*, March 1939; *The Writings of Elliott Carter*, p. 51.

⑩ Richard Franko Goldman, "Current Chronicle," *Musical Quarterly* XXXVII(1951): 83—84.

证实的,这项研究似乎是积极主动的。卡特后来写道:"我变得非常关注乐思的性质,并开始创作音乐,试图发现我觉得有价值的那种音乐交流的最低需求是什么。"⑪

事实上,《八首练习曲与一首幻想曲》出自哥伦比亚大学的课堂,1949年夏天,卡特在那里教授配器课程。他在黑板上用木管乐织体写出一些精巧的小实验,以激发学生的想象力去写作他们自己的小作品,这些作品会由聘用的演奏家小组试奏。很明显,它的目标就是小题大做:用最少的原材料构建一致性的音乐设计。在第一练习曲中,材料由交叉的音程大跳组成,它在最短的时间内规划出最大的织体空间。第四练习曲的材料完全由带连线的、成对的八分音符组成,这些音符呈现为上行的半音,就像处理制作马赛克的小瓷砖一样。

在第三练习曲中(例6-3a),材料被归结为单一的D大调三和弦(处于所有乐器共享的中间音域),它在[270]万花筒般的音色变化中贯穿始终,演奏者的各件乐器相互拼缀,在不知不觉中进入与淡出。这是一首著名的音乐奇珍,作为一部材料俭省的杰作,唯有第七练习曲(例6-3b)可以超越。第七练习曲采用单一的持续音高,即中央C上方的G作为"主题",通过力度形态与各种发音法的重叠获得变化。卡特将其描述为"从15种可能的音调色彩中抽取出来,它们的组合与变异归因于力度与音头的[attack]不同,作为一种音乐话语,它完全依赖于对比性的各种'进入'[entrances]类型:刺耳、尖锐的音头与其他乐器柔和的进入截然不同。"⑫这确实是最低限度的需求。然而,放置在乐曲正中间的一对响亮的齐奏音头,赋予第七练习曲一种生动的形态,尽管在内容上微不足道。

最后的幻想曲(不是在教室黑板上所作,而是后来创作的)是一首赋格,长长的主题综合了四首练习曲的动机。乐曲在展开过程中从第一首练习曲的速度"转调"[modulates]至第七首的速度,然后又转至第二首,以此类推,相关练习曲的动机元素以插段形式出现在每一个"速

⑪ Elliott Carter, "Music and the Time Screen," in *Current Thought in Musicology*, ed. John W. Grubbs (Austin: University of Texas Press, 1976), p. 67.

⑫ *Ibid.*

例 6 - 3A　艾略特·卡特,《八首练习曲与一首幻想曲》,第三练习曲

* "Sneak entrances" throughout this movement.

　　* "偷偷进入"贯穿此乐章。

例 6-3B 艾略特·卡特,《八首练习曲与一首幻想曲》第七练习曲(开头)

度站"[tempo station]。在不同站点上,能听到主题以密接和应的方式同时以两种速度进行,[272]它们的关系被转译为传统记谱的音符长度。在例6-4第2小节,大管以四分音符为一拍、每分钟84拍的速度(quarter=84)吹奏出主题的开头,这是第一练习曲的速度,与之相对的是长笛声部的乐句陈述,以相当于7个十六分音符的平均时值进行。因此,长笛的演奏与大管构成7:4的时值比率。换一种解释方式就是,长笛以每分钟48拍的速度演奏,因为(7:4)×12=84:48。

例6-4 艾略特·卡特,《八首练习曲与一首幻想曲》幻想曲,第108—111小节

当然,这种有趣的速度叠置来自艾夫斯的音乐。例如,《新英格兰三地》"普特南营地"中间部分的两个乐队的竞争。卡特重新建立了与

艾夫斯音乐范例的联系，但前提是将其扩展至更晦涩的比率（艾夫斯的音乐是简单的 3:2），并将其从标题性语境中抽离出来。另一个更具动力性的重叠出现在幻想曲末尾，主题在这里不断加速，直到消失在一个模糊的颤音当中，与此同时，主题还作为一个定旋律（cantus firmus），以比先前更长的时值奏出。每一件乐器都在不同的点上叠入这两个过程。

[273]那部《为四只定音鼓而作的六首练习曲》，于 1966 年出版时做了修订与扩充，即在原有六首练习曲之外又增加了两首（成为《为四只定音鼓而作的八首乐曲》），它延续了木管幻想曲的节奏探索，尤其注重成比例的、精确校准的速度"转调"。最复杂和彻底的例子出现在被称作"金丝雀"[Canaries]的第七首乐曲中间（例 6-5）。"金丝雀"这个标题，对于一首定音鼓乐曲来说似乎有些令人惊奇（作曲家在选择这个

例 6-5　艾略特·卡特，《为四只定音鼓而作的八首乐曲》，"金丝雀"，中间部分

标题时,很可能已想到它会带来这种惊奇),它并不是指那种家养的雀鸟,而是指一种快速的类似吉格的舞蹈,其中所有动作都是跳跃和跺脚,这种舞蹈是 16 世纪从加那利群岛[Canary Islands]传入西班牙的。

例 6-5 第 3 小节,确立了附点四分音符的稳固律动。它将乐谱标记的四分音符律动加以横切,后者的节拍速率为每分钟 96 拍[MM96]。附点四分音符与四分音符的关系是赫米奥拉(hemiola)比例 3:2。因此,与附点四分音符律动相对应的节拍器速度就是 96 拍的 2/3,也即每分钟 64 拍[MM64]。这一转变发生在例第 6 小节,并得到双倍的加固:定音鼓乐手用双手在全部四架鼓上演奏这个重新标记的律动。接下来的整个段落中,定音鼓乐手的左手演奏恒定律动,右手对比演奏持续加速的律动。

首先(第 8 小节)右手返回原来的四分音符,速度是左手附点四分音符的 3/2 倍。第 9 小节括号中的重音记号暗示着一个律动的时值,因此,两个四分音符就等于每分钟 64 拍的附点四分音符的 4/3,或者每分钟 96 拍的原有四分音符的两倍,无论哪一种方式都暗示了 96 拍的 1/2,也即每分钟 48 拍的律动。第 10 小节二分音符的律动被 3 个四分音符的三连音填充:右手再次以 3:2 的赫米奥拉比率加速。这一次右手的律动是 3×48,即每分钟 144 拍,同时左手依然保持 64 拍的速度。144:64 的比例折合为 9:4,这就是为什么第 10 小节的记谱突然看着复杂起来。按照新的右手律动记谱,旧的左手律动就等于由三连音框起来的 9 个十六分音符。然而,这个记谱(以及现在正跟踪它的冗长的描述性文字)只是表面看起来很复杂;但对于耳朵来说,很容易跟上两个连续的赫米奥拉比例——(3:2)×(3:2) = 9:4。

[274]第 11 小节的记谱就简单了,这里去掉了三连音框,改由节拍器速度指定新的律动。就听觉来说,第 10 小节与第 11 小节之间并无不同,除了右手现在要再次为一个赫米奥拉比例做准备,将其四分音符分为两两一组。正如卡特设置的速度规定,意味着二分音符的新律动是每分钟 72 拍。此律动在第 12 小节由一个三连音填充,其中的四分音符以利落的每分钟 216 拍进行。每分钟 64 拍的旧律动依旧在左手缓慢前行,由于 216:64 折合为 27:8,或者(3:2)×(3:2)×(3:2),因此

与右手的四分音符相对,左手现在必须用 27 个三十二分音符的时值来表示。第 17 小节,为了准备另一个赫米奥拉比,新的四分音符律动又被分为两个一组(暗示每分钟 108 拍的律动),然后将隐含的二分音符分成一个三连音(现在每一个四分音符被压缩为每分钟 324 拍!)。现在旧律动的新记谱变得越来越繁琐,由于记谱跟随右手经过四个赫米奥拉比,现在左手时值须表示为相当于 81 个六十四分音符,因为(324∶64)÷ 4 = 81∶16。

在这一节点上,定音鼓演奏者右手的速度已达到可操作的极限,因此连续的赫米奥拉模式被打破。双手开始以最快的三连音速度,在二拍子的模式中交替演奏,这暗示着一个四分音符的律动是每分钟 324 拍的一半(等于每分钟 162 拍,正如第 24 小节的标记)。乐谱再次变得简单,但并不是因为音乐变得更简单了。这种复杂性是吊诡的:[275] 记谱法正是由音乐中最简单的元素造成的,此即稳固、绝对确定且不可变动的左手律动。

使恒定律动与变化律动的关系在节拍上保持精确的唯一方法,就是不断调整记谱以显示变化,并让恒定元素适应这些变化。(例 6 - 2 中的《二重协奏曲》柔板乐章的怪异记谱,是同一原则的另一个更为复杂的例子。)实际上,定音鼓演奏者无须数出 27 个三十二分音符或 81 个六十四分音符的时值。他们所需要做的就是保持左手以恒定的速度摆动,同时将注意力集中在右手的变化模式上。《二重协奏曲》柔板乐章的木管乐与铜管乐演奏者也面临同样的问题。

尽管在"金丝雀"中主要的关注点(或作曲"问题")明显是节奏上的,但音高的组织方式也反映出对于"用最少的材料建构乐思"的关注,因此它同样也成为卡特音乐的特性。从定音鼓据此调音的四个音级的集合中(E-B-升 C- F,其实际音高从低向高读谱),从半音到三全音的每一个音程均可从中萃取,这意味着从给定的四音列中可提取出所有的音程,因为其他所有音程要么是转位,要么是基本六度的组合(有时称为"音程级"[interval classes])。就像当下理论文献中所称的"完全音程四音列"(all -interval tetrachords),可能是表现(或暗示)音程全方位可能性的最经济的方式。这里恰好有两个这样的四音列:一个被卡

特用在"金丝雀"中,可用最接近的间隔如/0 1 4 6/表示,既可从上往下读,也可反之(这里的例子是从 F 音向下读);另一个"完全音程四音列"是/0 1 3 7/。从这里开始,"完全音程四音列"在卡特音乐中的作用越来越显著,其原因会在下文更充分地展示。

理论:时间屏幕

速度转调,常常也称为"节拍转调"(metrical modulation)(这是戈德曼在其 1951 年的文章中杜撰的误称),是卡特标志性的革新,尽管(正如他对不止一位采访者所指出的那样):

> 除了名称之外,这里没有什么新东西。简要说一下它的起源,仅限于有乐谱的西方音乐:速度转调隐含在 14 世纪晚期法国音乐的节奏程式中;就像在 15、16 世纪的音乐中,采用赫米奥拉或其他交替节拍的方式,特别是二拍子与三拍子。从那时起,由于早期的变奏曲套曲开启了一个在乐章之间建立速度关系的传统,就像伯德与布尔的变奏曲那样,速度转调开始将一部作品的各个乐章关联起来,就像在贝多芬的许多作品中所能见到的,这些作品不仅包括 Op. 111 的变奏曲,也包括许多使用"加快一倍"(*doppio movimento*)或其他术语来描述[精确的]速度关系的作品。实际上,节拍器就是在那个时候发明的,用以确立所有速度之间的关系。在我们的时代,斯特拉文斯基,可能是效仿萨蒂,于 1920 年左右写出一些作品,其中各个乐章在一个非常狭窄的速度关系范围内紧密联系在一起,再后来韦伯恩也写了同样的作品。[13]

卡特还列举了各种非西方音乐传统作为他节奏技巧的来源,如印度、阿拉伯、巴厘岛和西非等,这些传统与"1930 年代与 1940 年代的爵

[13] Allen Edwards, *Flawed Words and Stubborn Sounds: A Conversation with Elliot Carter* (New York: Norton. 1971), pp. 91—92n.

士乐一样,[276]将自由即兴与严格的时间相结合"。这一广阔的引用范围需要加以评论,不是因为它炫耀博学,而是因为它显示了20世纪中期的作曲家,与那些生活在录音技术广泛传播之前的作曲家之间有着重要区别。卡特明确承认,他对于非洲音乐的知识要归功于唱片录音,这可能也是他了解早期西方音乐(正值其商业化录音规模空前)的途径,正如亨利·考埃尔曾经指出的那样,一个作曲家可以生活在"音乐的整个世界之中",这在过去是难以想象的。

像卡特一样,许多以这种方式接触到如此多种类音乐(musics)的作曲家,开始认为自己是新的普适主义者或无所不知的集大成者。录音使他们更直接地接触到各种各样的异国音乐,并使他们立刻有一种活在历史中的新感觉,他们感觉自己不仅是某一特定传统的直接接受者,还是音乐文化总体的继承人。对于一些人来说,这种认识带来一种被极其放大了的传统继承与义务的意识。它给予卡特对音乐及其发展的责任感,以及一种新的使命感。或者至少,他正是以这一方式向艾伦·爱德华兹[Allen Edwards]描述自己的发展的,爱德华兹有点像那种为好友或当代名人作传者[Boswell],他对卡特进行了详尽的采访,并根据卡特的回答,写成了一部被广泛阅读的书籍《有缺陷的话与顽固的声音》[*Flawed Words and Stubborn Sounds*]。卡特对自己音乐兴趣转变的叙述,对于本章与前一章共同探讨的社会与历史问题具有重要影响。

卡特将这一转变的时间定在1944年。不管是否巧合,正是在这一年,他最具"民粹主义"色彩的作品《节日序曲》[*Holiday Overture*],被库谢维茨基与波士顿交响乐团拒演,尽管科普兰给予这部作品热情的赞助。这一年,卡特告诉他的采访者:

> 我突然意识到,至少在我自己所受的教育中,人们永远只关注这种或那种独特且局部的节奏组合,或者只关注音响织体或新奇的和声,人们忘记了音乐中真正有趣的是它的时间——即所有音乐进行的方式。而且,令我吃惊的是,尽管后调性音乐的语汇新颖而多样,但大部分现代作品在更高的构造层面上,普遍以一种太过统一的方式"同行"。也就是说,在我看来,虽然我们听过每一种可

以想象出来的和声与音色组合，虽然在斯特拉文斯基、巴托克、瓦雷兹，尤其是艾夫斯的音乐中，已在局部水平上有了一定程度的节奏创新，但是在下一个或再下一个更高的节奏水平上，他们却一起停留在开始的轨道上，在我看来，那是过去西方音乐相当有限的节奏惯例。这个事实开始让我烦扰不堪，因此我试着在更大的范围内思考一种时间的连续性，这种时间的连续性将会仍然令人信服，同时又以一种全新的方式与现代音乐语汇的丰富性相辅相成。⑭

"当代音乐需要的是什么，"他继续说道，

当代音乐需要的不只是各种原材料，还需要一种将这些材料加以关联的方式——让它们以极其有意义的方式在作品的进程中展开；也就是说，[277]当作品里的每一个元素与其他元素发生关联时，其关联的方式构成了作品的核心趣味，当代音乐需要的是这样的作品，而不只是一连串所谓"有趣的段落"。对此我感觉非常强烈，因为自1944年以来，我终于意识到，音乐的时间问题远比音乐语汇的细节或新意重要得多，任何音乐的形态要素，其音乐效果几乎完全归功于它们在音乐的时间连续性中所处的特殊"位置"。⑮

将研究与发展视为作曲家的首要任务，人们很难再对这一理念做出更充分的承诺了。正如卡特在这里所展望的，一个人作为艺术家的全部职责，就是保持前人所设定的技术革新的步伐，确保它同等地应用于所有的音乐参数，并引导它走向最富有成效的合理的历史演进。尤其重要的是，一个人必须"优先考虑"自己的目标。卡特对于同时代许多（即便不是大多数）作曲家的作品都持批判态度：

⑭ *Ibid*., pp. 90—91.
⑮ *Ibid*., p. 92.

对我来说，达姆施塔特学派作曲家的许多作品，试图将某些错误的关乎时间的"哲学概念"用于音乐自身，这让他们深受其害，尽管这些概念明显具有吸引力。例如，关于"音乐瞬间的可交换性"[援引自施托克豪森]，根植于一种视觉与空间衍生的机械化思维，这种思维最初产生了整体序列主义[援引自布列兹，可能还有巴比特]，它从一开始就不关心时间连续性的问题，也不关心紧张感与松弛感的产生，因此更不关心听众心中产生的音乐动态问题，而是宁愿处理不寻常的听觉效果，从而将音乐简化为纯粹的物理声音。⑯

但是，卡特与他们一样恪守创新的承诺，将创新视为历史赋予的首要责任，不管其结果在专业边界之外（或是专业内部）的受欢迎程度或可理解性如何。卡特在一篇名为《音乐与时间屏幕》["Music and the Time Screen"]的文章中概述了自己的"哲学概念"，这是他于1971年在得克萨斯大学所做的演讲，后来被出版。这一讨论多少让人想起斯特拉文斯基《音乐诗学》的第二次演讲，那是一篇短小的关于区分两种时间的专题，内容借用了皮埃尔·索福钦斯基[Pierre Souvtchinsky]的观点，而后者又借自亨利·柏格森[Henri Bergson]的学说，这两种时间分别是本体论的（或客观的）时间，由钟表显示，以及心理学的（或主观的）时间，即我们人类所感知的时间。

但[两篇演讲的]不同之处在于，斯特拉文斯基满足于将两种时间呈现为一种直白的且（对音乐而言）充满价值的对比，本体论时间与"古典的"（好的）音乐习惯相关，心理学时间与"浪漫的"（坏的）音乐习惯相关，但卡特认为音乐的价值源自在时间的两面之间调解的能力。在苏珊·朗格[Susanne Langer]的美学专著《情感与形式》[*Feeling and Form*]（1953）中，有着关于音乐的著名的哲学讨论，被卡特作为自己的蓝本。时间一方面是"经过"（passage）的体验，另一方面是"变化"（change）的体验。经过由变化来衡量，反之（卡特在此引用朗格的文字；省略号是他本人所加）：

⑯ *Ibid*., pp. 93—94.

对变化的衡量，可以通过对比某种工具的两种状态来进行——无论这种工具是不同位置上的太阳，还是连续位置上的钟面指针，[278]抑或是一连串单调的类似事物，例如滴答声或撞击声——它可以通过与一系列不同的数字相关联而被"计量"(counted)，也即被区分……被表现的并不是"变化"本身；通过对比不同的"状态"(states)，才能得出潜在的"变化"，而这些"状态"自身并未发生改变。

从这种衡量中出现的时间概念，与我们在直接经验中所了解的时间相去甚远，直接经验的时间本质上是"经过"，或者是转瞬即逝的感觉……但是时间经验绝非这么简单。它所包含的属性要比"长度"或两个被择取的时刻之间的间隔要丰富得多；因为它的"经过"也有体积，我只能隐喻地称其为体积(volume)。从主观上来说，一个时间单位可大可小，可长可短。正是因为"经过"的直接经验具有体积性，才使它……不可分割。但是就连它的体积也并不简单；因为它充满了自己特有的形式，否则它就不能被观察和欣赏……音乐的基本意象是"经过"的声音意象，它从现实中被抽象出来，成为自由的、可塑的且完全可被感知的。⑰

卡特断言，所有音乐的要务都应该是将存在的声音意象有意表现为时间性的，实际上，这是他的音乐所特有的任务。与朗格所说的"对比状态"类似，卡特试图在单一的织体中寻找一种途径，用以结合并对比时间的不同方面，包括时间的"经过"或展开。例如：卡特在大提琴奏鸣曲(写于最后的)第一乐章中，结合了他在文章中所称的"精确计量的"(chronometric)时间(即规则性的等时或等值律动)与对比性的"非精确计量的"(chrono-ametric)时间(不规则的时值混合，产生一种弹性速度的效果)，前者由钢琴呈现，后者由大提琴呈现(例6-6)。

⑰ Susanne Langer, *Feeling and Form* (1953); quoted in Carter, "Music and the Time Screen," p. 66.

例 6-6 艾略特·卡特,大提琴奏鸣曲,第一乐章,开头部分

例 6-6（续）

[279]在《音乐与时间屏幕》一文中，为了说明"节拍转调"，卡特选择了为定音鼓而作的"金丝雀"，即谱例 6-5 给出的那一段，他评论说："对于听者来说，这段音乐听起来应该像是左手始终保持稳定节拍，并不参与节拍转调。"[18]他说他是通过这种方式，尝试将两种时间经验的元素加以合并，而斯特拉文斯却将它们一分为二："纯粹的时值（duration）"与我们扭曲的时间感觉形成对照，这种扭曲是由"期待、焦虑、悲伤、痛苦、恐惧、沉思、愉悦"造成的，"如果没有'真实的'或'本体论'时间的基本感觉，所有这些感觉都无从把握"。[19] 卡特在 1950 年代与 1960 年代的音乐中发展了这些观念，作为一名作曲家，他在作品中试图回答的"主要问题"是："音乐事件是如何被呈现、进行和伴随的？在维持某些元素的特性时，先前呈现的事件会经历怎样的变化？以及，所有这一切如何用来向听者表达令人信服的经验？"[20]他在尝试回答这些问题时，发现了他所称的

[280]一种特殊的时间维度，也即"多重视角"（multiple perspective），各种对比的特性在其中同时呈现——就像歌剧中偶尔所做的那样，如《唐璜》的舞厅场景，或《阿依达》的终场。当然，双

[18] Carter, "Music and the Time Screen," p. 70.
[19] Ibid., p. 68.
[20] Ibid., pp. 73—74.

重的、有时是多重特性的同时存在,就如我们人生经验中经常出现的那样,会呈现为某些充满感情色彩的事件,这些事件若从其他的语境中来看,常会产生一种反讽,这也是我特别感兴趣的。在如此频繁的尝试中,以似乎对我来说有效的方式导向或离开这样的瞬间,我想,我正努力让音乐的瞬间尽可能有丰富的参照,尽力做一些只有在音乐中才能做到,但目前除歌剧之外还极少实现的事。㉑

终于,卡特开始以各种方法进行实验,这些方法让他多重视角中的组成部分得以独立发展,而不是呈现出静态对比的特性。这就导致了某些情况下——比如在《二重协奏曲》中,常规节拍与渐快、渐慢同时结合——几乎不可能进行精确记谱,这给音乐带来极其令人生畏的视觉外观。即便这种记谱已向演奏者传达了基本的信息,但它还是有可能误导读谱者。这开始暗示着,卡特的音乐不仅为听众甚至也为专业分析者制造了一些难题,尽管他的音乐采用"最少的"材料并怀着朴实的表现目的。这些难题也暗示了为何他的音乐与他藐视的整体序列主义一样,获得了理智上抽象而感知上费解的名声。但有趣且具有历史意义的一点是,这样的声望丝毫没有妨碍,反而极大地促进了卡特在他那一代作曲家中脱颖而出甚至走向卓越的进程,这一进程尽管姗姗来迟,但却不可阻挡。

实践:第一四重奏

卡特在 1940 年代后期全力开发了新的音乐资源,他应用这些资源创作的首部作品就是第一弦乐四重奏。这部作品从其时长上来说也可以算是一部"主要"作品。这首四重奏作于 1950 年秋至 1951 年春,彼时他靠着古根海姆基金会的资助,生活在亚利桑那州图森附近的下索诺兰沙漠[the lower Sonoran Desert]。这一公开的生平事实,很大程度上助长了卡特"与世隔绝的"(hermetic)形象——沙漠,毕竟是隐修士居住的地方。

㉑ *Ibid.*, p. 77.

但卡特自己也有意为这部四重奏的神话氛围添油加醋。他承认,早些时候,他曾"渴望停留在可被演奏与可听得出时间划分的范围之内",并容许这种渴望限制他富有想象力的思索。但现在,"我拥有这么多的情感与表现经验,拥有这么多关于过程与连续性的想法,尤其是音乐方面的想法,但我却无法在我的创作中使用这些片断,因此我决定放下我在纽约的日常活动,寻找一个不受打扰的安静之所去解决这些问题"。㉒

许多作者在描写第一四重奏的诞生过程时,都借助了毫不掩饰的宗教意象;戴维·席夫在他坦率的圣徒传记式叙述中,提到了一种"修道院式的"隐居,一种"皈依",接着"一位新作曲家出现了",他"毫不妥协、富有远见"。㉓ 但是,正如我们心知肚明的,在冷战的语境中,"毫不妥协"这个词既有社会与政治内涵,也有宗教内涵。卡特曾对艾伦·爱德华兹说过,这首四重奏[281]就是他"让公众和演奏家们统统见鬼去"的方式,㉔这充分证实了"毫不妥协"的含义。从现在开始,他将认同浪漫的、非社会的、以最僧侣式的形式表现的艺术概念,就像上一章最开头引述的法国神学家雅克·马利坦[Jacques Maritain]对 20 世纪所定义的那样。现在卡特是一个手艺人(*artifex*)了,既不关心如何使公众受到启迪,也不关心如何让公众感到震惊。从此之后,他只单独提及艺术及其历史——也即他所承继的历史与他将创造的历史。

第一弦乐四重奏,是多重视角的一座丰碑式的精心建构,四个乐章以各自不同的方式体现了这一理念。由于卡特如此专注于将过程而非状态的中心地位作为其音乐概念的基础,因此他将"乐章停顿"(或休息放松)安排在第二乐章与第四乐章之内,而不是各个乐章之间。通过"速度转调",乐章之间的所有实际进展都是不间断地进行的。所以,这首四重奏在三个时间跨度内展示了四个结构分部——[(1 → 2)(2 → 4)(→4)]——这种结构本身就呈现为一种复节奏。

第一乐章"幻想曲",是一项关于固定速度与流动速度的对比研究,

㉒ Liner note to Nonesuch Records H—71249 (1970).
㉓ David Schiff, *The Music of Elliott Carter* (2nd ed.; Ithaca: Cornell University Press, 1998), p. 55.
㉔ Edwards, *Flawed Words*, p. 35.

就像谱例6-6一样，只不过是在更大的规模上进行。多个主题通过一系列复节奏（或"复速度"）的蒙太奇加以设置，每个主题均与一个特定速度（即一个"绝对的"或"本体论的"、可用钟表计量的节拍时值）相联，每个主题都以一种速度作为常量与下一个主题相连，就如同一个简单的和声转调是经由一个枢纽和弦，也即两个调的共同和弦来连接调性（见例6-7）。大提琴狂想曲式的开场独奏，与例6-6开头的独奏部分一样，以一种[刻意]写出来的弹性速度演奏；各种音符时值混合在一起，重音与长音的位置常常与乐谱标记的节拍不一致。这种节奏自由与第12小节进入的小提琴齐整的拨奏相矛盾，拨奏中附点八分音符的严格模进类似于例6-6钢琴声部的规则性。

小提琴的平均节拍（或等时节拍[isochronous beats]）为这个乐章建立了第一个稳固的速度步态。由于每个音符的时值是乐谱标记节拍的3/4，因此小提琴声部隐含的速度是（每分钟72拍的4/3）每分钟96拍。这是第一个有规律的加速或者速度转调。下一个加速是在大提琴声部，第14小节它开始以五连音形式打破每分钟72拍的速度。五连音框中的每一个十六分音符以$5 \times MM72$，即每分钟360拍的速度进行。第17小节，相同的十六分音符不再是五个一组，而是变为三个一组；正如作曲家所标注的，结果暗示着现在的附点四分音符节拍的速度是$MM360 \div 3$，即每分钟120拍。大提琴实际是在第20小节，开始以附点四分音符进行，两个小节之后，时值等同于每分钟120拍的新的四分音符律动。这是第二个有规律的加速，其增量与前一次同为每分钟24拍。

这时（第22小节）第二小提琴再次进入，与第12小节的音乐相同，只是升高了八度。这一次它是以四分音符加十六分音符的时值记谱（相当于5个十六分音符，即乐谱标记节拍的5/4），而不是附点八分音符（相当于3个十六分音符，即乐谱标记节拍的3/4）。但在这两次出现时，这个主题的绝对时值或者速度是相同的，因为MM72的4/3与MM120的4/5一样：都等于每分钟96拍，与第12小节相同。这一连续的速度蒙太奇过程，由速度转调加以连接，将继续贯穿整个乐章。

例 6-7 艾略特·卡特,第一弦乐四重奏,第一乐章,第 1—29 小节

例 6–7（续）

[283]整个四重奏参与的第一个段落，是从第 22 小节开始的。它的织体——四个分离的线条，节奏上与一般特性截然不同——是典型的。所有乐器均演奏常规的节拍模进。大提琴以每分钟 120 拍的常规律动构成记谱的基础。中提琴在第 25 小节进入（经过例 6–7 的末尾），它演

奏的三个音符与大提琴的两个音符相对;暗含的速度是 MM120 的 3/2,即每分钟 180 拍。第二小提琴,如乐谱所示,继续保持每分钟 96 拍的速度。第一小提琴,尽管演奏得很轻,但它的连奏发音承担了独奏者的角色,这足以让它有别于织体的其他声部,其演奏的旋律[284]将会时常重现。第一小提琴最初的四个音符,长度是乐谱标记节拍的三又三分之一(即 10/3);因此它以 MM120 的 3/10,即每分钟 36 拍的隐含速度进行(见例 6-8a 的缩谱),恰好是原初标记速度的一半。

正如卡特所明确标记的那样,大提琴在第 27 小节再次进入,并取代了前景中的第一小提琴。由它演奏的六音主题,时值记写为二分音符加八分音符,或是乐谱标记节拍速度的二又二分之一(即 5/2)。因此,其节拍器律动是 MM120 的 2/5,即每分钟 48 拍。例 6-8b 是对它的简化记谱。例 6-8c 显示了它的素材,因为它是对艾夫斯第一小提琴奏鸣曲开头乐句的引用,1928 年艾夫斯曾将这首乐曲的手稿影印本寄给了卡特。对这部作品的引用是为了向艾夫斯这位人物致敬,正是由于他的节奏探索才激发了卡特自己的灵感,或许这也是卡特对 1939 年发生的怠慢行为的一种赎罪。

例 6-8A 艾略特·卡特,第一弦乐四重奏,第一乐章,第一小提琴,第 22 小节缩谱

例 6-8B 艾略特·卡特,第一弦乐四重奏,第一乐章,大提琴,第 27 小节缩谱

例 6-8C 查尔斯·艾夫斯,第一小提琴奏鸣曲,第 1—2 小节(钢琴)

顺便说一句,当大提琴开始引用艾夫斯的音乐时,所有乐器都不再按照乐谱标记的速度演奏,而是全部调整为与大提琴的音乐一致。这一情形在这首弦乐四重奏中很常见。正如卡特在与爱德华兹的谈话中所暗示的,在 14 世纪与 15 世纪的许多"有量"音乐中也能遇到这种情况,只是从那时起到现在之间[的数百年中]非常少见。因此,从第一弦乐四重奏开始的卡特的节奏语汇,可被称为是现代化的、扩展的有量体系,具有这一术语所包含的一切——即乐谱标记的时值不再具有内在韵律的意义,而是仅仅表示时间跨度,这些跨度可被自由地操控与相互关联。

[285]另一处与中世纪晚期音乐织体相似的地方,是始于第 197 小节(例 6-9)的大提琴与中提琴的密接和应(若用 15 世纪的记谱法其实更容易标记)。每件乐器进入演奏时的速度,正好是乐谱中位于该乐

例 6-9 艾略特·卡特,第一弦乐四重奏,第一乐章,第 197—204 小节

例 6-10 纪尧姆·迪费,《"武装的人"弥撒曲》信经,"他是圣父所生,而非圣父所造"

例 6–10（续）

器正下方那件乐器速度的 3/2。实际上，它是"金丝雀"（例 6–5）中连续赫米奥拉比例的多重投射：中提琴演奏的 3 个附点四分音符相比于大提琴的一对 9 个十六分音符的时值，第一小提琴演奏的一个三连音相比于第二小提琴的一对四分音符。第 201—203 小节，所有乐器以 27∶18∶12∶8 的比例演奏时值均等的音符；两个外声部的数字可简化为 $3^3 : 2^3$，这一比例关系会让德高望重的"新艺术"（Ars Nova）理论家菲利普·德·维特里［Philippe de Vitry］感到高兴；并且可与迪费《"武装的人"弥撒曲》［*Missa L'Homme Armé*，约作于 1465 年］中那处著名的段落（嗯，它在音乐学家中间很著名）相媲美（例 6–10）。

第 197 小节连续"短拍"（prolations）的经过，成为普遍加速过程的缩影，正是这一过程将第一乐章导入第二乐章，第二乐章的标记为流畅的快板［*Allegro scorrevole*］，这是卡特最喜爱的一种称谓。我们可以通过第 282 小节的乐章重返，即开始出现某种形式的再现之处，来跟踪这一过渡段的发展。主题的回归（虽然不是调回归，对此没有明确的例子），[287] 始于中提琴对艾夫斯音乐摘引的再现，这一次它被嵌入一个织体当中，乐谱标记的是每分钟 160 拍的四分音符律动。

中提琴演奏了一个[刻意]创作出来的加速：艾夫斯音乐摘引的第一个音持续 17 个八分音符，第二个音持续 15 个，第三个音 12 个，第四个音差一点 10 个。但在第 293 小节的升 F 音开始，中提琴停留在一个稳定的速度上。该音符持续了 5 个二分音符，此处二分音符被设定为

每分钟 120 拍。一系列音符的时值长度以 MM120 的 1/5，即每分钟 24 拍的速度进行。但自第 297 小节起，中提琴开始以两倍于此的速度演奏，其中各音在新的节拍器设置下持续了 5 个八分音符，此处二分音符（=4 个八分音符）的速度为每分钟 60 拍。由于 MM60 的 4/5 等于每分钟 48 拍，这证明中提琴已精确恢复"艾夫斯"主题的原本速度，并为第 312—350 小节庞大的复节奏蒙太奇做了准备，这是对第 22—30 小节最早的蒙太奇段落的再现，并加以高潮式的扩充。其开头如例 6 - 11 所示。

例 6 - 11　艾略特·卡特，第一弦乐四重奏，第一乐章，第 312—323 小节

例 6-11（续）

[288]在这里，大提琴再现了第 25 小节中提琴的音乐，速度完全相同，即每分钟 180 拍（MM60 的三倍）。第一小提琴再现了第 41 小节首次听到的第二小提琴的主题，也是以完全同样的速度，即每分钟 300 拍（5×MM60）。第二小提琴再现了一个抒情旋律，这个旋律首次出现在第 70 小节的中提琴声部，又（以简化的记谱形式）重现于第 112 小节的第一小提琴声部。（第 112 小节的简化记谱，是因为每分钟 135 拍的节拍器律动，正好在此与小提琴的四分音符重合。）第 312 小节，第二小提琴的速度与节拍器律动之间的关系是如此复杂，乃至于卡特提供了另一种记谱予以阐明，但稍加计算就会发现，它的速度与之前是一样的。现在每个音符占用 4 个八分音符的时值，9 个八分音符为一组，以每分钟 60 拍的速度填满一个小节的时间。因此，每个音符等于一小节的 4/9，意味着这个曲调以 MM60 的 9/4，也即每分钟 135 拍的速度进行。

这里的速度在节拍长度上的差别如此之大，以至于人们真的可以感觉到由"多重视角"构成的织体，当然这是在假定这首四重奏演奏得足够好的情况下，演奏家们不用为了合奏而强调他们偶然同步的律动，所有一切都与一个概念上的单一律动相协调，但[289]从感知上又独立于这种律动。这是一种令人陶醉的感觉，弗吉尔·汤姆森在首演之后将其比作"四个错综复杂且互相协调的独奏同时进行"，这种陶醉感也充分解释了汤姆森对这首四重奏异常热情的描述："复杂的织体，美妙

的音响,丰沛的表现力与无所不在的宏伟。"㉕

使这首四重奏显得既宏伟又富有表现力的因素之一,是它利用了大量的戏剧性姿态。随着幻想曲结尾蒙太奇的进行,其音高也逐渐上升。至第 345 小节,四件乐器全部在它们的最高音区被截断;由第二小提琴主导的流畅的快板突然闯入,其每分钟 135 拍的速度成为四重奏统一的快速度,这个快板可听作是对已达张力极限的情势进一步施压的必然结果。第二乐章的速度正好是第一乐章最快的那个瞬间的速度(第 105 小节)。

第二乐章的主题材料,完全取自第 356 小节首次在小提琴声部听到的七音动机,紧接着又在第 357 小节的两把小提琴之间转位与分解(例 6-12a)。如例 6-12b 所示,这个动机包含两个"完全音程四音列",因此建立了与第一乐章和声语汇的联系,第一乐章的许多主题与局部和声都有相似的构造(就像这首四重奏第 5 小节的第一个四部和弦)。稍后在第二乐章,当一个主调或类似合唱的织体短暂地接替开头的马赛克织体时,和声也常由"完全音程四音列"构成(例 6-12c)。乐曲最后一个乐章在达到高潮的经过中,/0 1 4 6/的"完全音程四音列"作为一个通用的和声调节器(regulator)支配着对位(例 6-12d)。

例 6-12A 艾略特·卡特,第一弦乐四重奏,第 356—357 小节的小提琴声部

例 6-12B 艾略特·卡特,第一弦乐四重奏,第二乐章,基本动机中的"完全音程四音列"

㉕ Virgil Thomson, "A Powerful Work," *New York Herald Tribune*, 5 May 1953; Thomson, *Music Reviewed* 1940—1954 (New York: Vintage Books, 1967), p. 370.

例 6-12C　艾略特·卡特，第一弦乐四重奏，第二乐章，和声形式"完全音程四音列"

例 6-12D　艾略特·卡特，第一弦乐四重奏，第四乐章，"完全音程四音列"作为对位调节器

[290]第三乐章，柔板，是对艾夫斯的另一致敬。就像后者的《未被回答的问题》一样，这里的织体也被分成平静的同节奏的背景（加弱音器的两把小提琴）与前景中苦闷的类似宣叙调的音乐（中提琴与大提琴），总而言之，是对"多重视角"的一个非常戏剧性的表现。题为"变奏曲"的最后一个乐章，返回到第一乐章的复杂织体，各主题甚至被更强烈地勾勒与区分（虽然在复节奏的结合上减少了复杂性），所有一切都经历了一个令人眼花缭乱且持续加快的速度转调过程。

最具戏剧性的例子，刚好是在第二乐章停顿之后听到的大提琴主题，最初听起来像一个定旋律或帕萨卡利亚的低音（例 6-13）。乐章标题"流畅的快板"预示了这一主题要经历某种动机化的发展，但它也以无修饰的形式重现了 14 次，每一次的速度都比上一次加快，直到加速至原初速度的 21 倍，抵达卡特所描述的"没影点"（vanishing point），㉖最终

㉖　Elliott Carter, liner note to Columbia Records ML 5104 (1956).

例 6-13 艾略特·卡特,第一弦乐四重奏,第四乐章"帕萨卡利亚"主题进行

例 6-13（续）

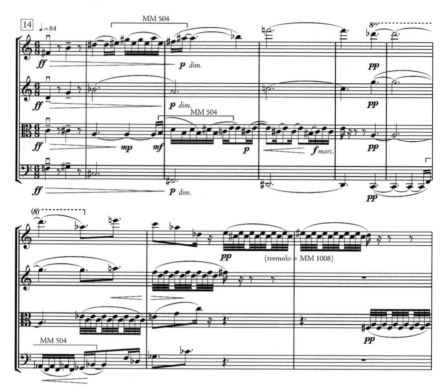

消逝在一个震音之中。

作为结尾，第一小提琴的演奏是对第一乐章开头大提琴独奏引子的回忆。一度由其他声部的极限震音（the limit-tremolo）为之伴奏，其充满忧虑的特性令人回想起贝多芬 A 小调四重奏，作品 132 末乐章带伴奏的小提琴宣叙调。小提琴最后奏出的音符 E 提供了某种调性终止，而在四重奏的另一端［即乐曲开头］，大提琴正是在这个音上开启了它的独奏，这样就为整首乐曲带来一个完整的循环。

但这一"循环"结尾还有另一重意义。卡特曾告知采访者，他想起了让·科克托［Jean Cocteau］的超现实主义电影《诗人之血》［The Blood of a Poet，1933］。在这部电影中，"一个被切断的慢镜头框起了整个梦幻般的情节，慢镜头中是一座高高的砖砌烟囱在一处空地上炸毁；正当烟囱开始土崩瓦解之时，镜头被切断，整部电影随之展开，再

之后烟囱的镜头在其被切断的地方重新开始,展示了它在半空中的解体,并以它的倒塌在地结束了电影"。这种效果确立了"外部时间(由坠落的烟囱,或华彩乐段来衡量)与内部梦幻[292]时间(作品主体部分)的差异——梦幻时间只不过持续了外部时间的一瞬,但从做梦者的角度来看却是漫长的延伸"。㉗ 此处又一次强调了"多重视角",但这一次是在"总体的"或结构性统一的层面。

接受

正如弗吉尔·汤姆森的评论节选所表明的那样,卡特的四重奏获得了非凡的成功,或者说"声望上的成功"。如他所说,这在"我与表演者和观众的关系上"带来一个经验教训。因为:

> 正如我所写的,越来越多音乐上的困难会出现在未来的表演者与听众面前,这似乎是音乐观念的需要。我常常想知道这首四重奏是否会有表演者或听众。然而在创作完成之后的短短几年中,它就赢得了一个重要奖项,其演奏(总要经过大量排练)次数超过我此前所写的任何作品。它甚至得到了受人尊敬的同事们的赞赏。㉘

这一悖论不仅让他认识到,他曾将"写作有趣、直接、容易理解的音乐视为他的职业与社会责任",这是错误的;这一悖论还促使或鼓励他大胆地断言,任何遵循这一使命的作曲家都是错的。相反,现在他坚持:"我们完全有理由认为,如果一位[293]作曲家受过良好的教育,有着丰富的经验(就像我在 1950 年那样),那么,如果他打算进行重要的沟通,就必须依赖于他私人对可理解性与品质的判断。"

"重要的沟通"这个词当然是关键,因为它是一个蕴含价值的词汇。

㉗ Nonesuch Records liner note (1970).
㉘ *Ibid*.

卡特的确进行了重要的沟通。仔细审视他的作品所受到的欢迎就能更清楚地了解,是什么让它在当时显得如此重要,以及对谁来说如此重要。起初,事情的进展或多或少如他所料。他不得不等了一年多才有一个乐团表示愿意演奏这首乐曲,此即伊利诺伊大学的瓦尔登四重奏[Walden Quartet],卡特最后将这部作品题献给了他们。1953年2月26日,正值由纽约公共广播电台[WNYC]参与赞助的一个美国音乐节期间,这部作品在哥伦比亚大学举行了首演。演奏团体的学术归属,首演的学术场所以及受资助的时机,都表明一部"先进的"作品所能依赖的是一种边缘性的公共存在。

卡特在上述引文中提到的奖项,在1953年底由"国际四重奏创作比赛"的评委会颁发,比赛是在比利时的列日[Liège]举办,卡特提交的作品正是第一弦乐四重奏(比赛用的是笔名"计时员"[Chronometros])。该奖项保证作品将由巴黎的帕勒南四重奏[Parrenin Quartet]演出,这是欧洲专事当代音乐演奏的最负盛名的乐团之一。1954年4月,他们在罗马的一个音乐节上演奏了这部作品,这就是卡特在欧洲的初次亮相,这个音乐节是由文化自由议会[Congress for Cultural Freedom]主办的。在议会的英文刊物《遇见》[*Encounter*]上,英国评论家、出版人威廉·格洛克[William Glock]发表了一篇热情洋溢的评论,格洛克在达汀顿村为英国音乐家开办了一所小型达姆施塔特式的学校,卡特经常在那里举办讲座。(后来,格洛克作为BBC英国广播公司强有力的音乐总监,成为卡特最积极的支持者之一。)正如戴维·席夫所观察的那样,这场演出与格洛克的评论"立刻确立了卡特在欧洲的声望"。㉙

不止如此,他们还将卡特的新方向与冷战时期的政治接通。"文化自由议会"始建于1950年的西柏林,是在市长恩斯特·罗伊特[Ernst Reuter]的鼓动之下,加上美国军政府的财政支持而成立的(由美国工团主义者梅尔文·拉斯基[Melvin Lasky]安排,拉斯基时任美国占领军的文化专员与德语月刊《月报》[*Der Monat*]的编辑)。"文化自由议

㉙ Schiff, *The Music of Elliott Carter* (1983), p. 152.

会"的秘书长即负责人是作曲家尼古拉斯·纳博科夫[Nicolas Nabokov，1903—1978]，他是更为著名的作家弗拉基米尔·纳博科夫[Vladimir Nabokov]的堂弟，也是卡特的老相识。（1940—1941 年，他们创立了安纳波利斯圣约翰学院的音乐学科。）"文化自由议会"这一组织的发端与达姆施塔特暑期课程班相似，但拥有更广阔的范围与更有魅力的成员，议会的设立是为了展示"自由世界"的艺术与科学，尤其是被极权主义势力拒绝和骚扰的现代主义者与个人主义者的事业。

与达姆施塔特不同，文化自由议会有着公开且激进的政治议程。用它的创始人之一、美国哲学家西德尼·胡克[Sidney Hook]的话说，议会的主要目的是与一种"中立主义的病毒"作斗争，"这种病毒正从精神上[294]解除西方抵抗共产主义侵略的武装"。㉚ 自由议会的第一个重要活动是一场名为"二十世纪杰作"的艺术节，1952 年在巴黎举办，是一场包含音乐、绘画、雕塑与文学作品的综合博览会，斯特拉文斯基是艺术节的贵宾与名义上的发言人。艺术节主要的音乐策略，是将普罗科菲耶夫与肖斯塔科维奇的几部重要作品列入节目单，目的是让苏联难堪，因为他们的作品在自己国家正处于后日丹诺夫的禁令之下。这些作品被艺术节宣传为杰作，受到（观众、一些评论家，当然还有斯特拉文斯基）欢迎，这里的政治动机与审美动机程度相当。

议会的主要使命，即遏制共产主义思想在冷战头十年的欧洲知识分子中间传播，并不是很成功。1960 年代中期，当人们得知它是由美国中央情报局秘密资助的时候，它就彻底失去了信誉。中央情报局[CIA]是美国政府臭名昭著的间谍机构，成立于 1947 年，是冷战政策的工具之一。西德尼·胡克抱怨道，纳博科夫的艺术节作为文化自由议会最显著的成就，纯属浪费资源——不过是"铺张华丽的表演"和"公费旅游"，"在改变欧洲尤其是法国政治舆论氛围方面，察觉不到任何影响"，㉛ 1950 年代初，法国共产党与意大利共产党一样强大。

胡克甚至断言，艺术永远不可能产生这样的影响。"因为艺术即便

㉚ Sidney Hook, *Out of Step* (New York: Carroll and Graf, 1988), p. 440.
㉛ *Ibid.*, p. 445.

是在政治专制的统治之下也能蓬勃发展,"他在谈到1952年的博览会时写道,"艺术节上所呈现的一切,都可以提供给开明专制庇护下的世界。"㉜在他广被接受的观点中,美艺术[fine arts],尤其是先天带有精英主义色彩的现代艺术,是对民主的拙劣宣传。然而,如果说文化自由议会的艺术节和与其相伴的宣传机构对冷战政治本身的影响微乎其微,但它们对艺术世界的政治和艺术家们的命运有着确乎重要的影响。

在1954年的罗马音乐节上,卡特的四重奏在欧洲人的欢呼中亮相,音乐节的焦点与巴黎艺术节略有不同。仅就音乐而言,(用英国艺术评论家赫伯特·里德[Herbert Read]的话来说),"它不是自满地看着过去,而是自信地展望未来"。㉝ 其目的是通过音乐会展演和一系列有奖竞赛,提名一批代表议会高度政治化的文化自由理念的旗手,事实上,这可归结为是对先锋派的赞助,这类艺术显然最不符合极权主义的口味。

这类艺术同样不符合"自由世界"公众的品味,甚至不符合艺术节组织者的私人品味,但这并不妨碍它的推广。纳博科夫虽是"新古典主义"斯特拉文斯基的信徒(这使他成为战后音乐阵营中的保守人物),但他敏锐地意识到推广无调性与序列音乐的宣传价值,因为"它宣称自己摒弃了自然的等级制度,并从过去音乐内在逻辑的法则中解放出来"。㉞ 斯特拉文斯基再次成为中心人物,他们花了5000美元请他出席,他因最近对序列主义的"皈依"而身价翻倍。用文化自由议会首席编年史家弗朗西斯·斯托纳·桑德斯[Frances Stonor Saunders]的话说,他在罗马的出席"标志着一个重要时刻,即现代主义各支流在'序列主义正统'中[295]汇聚"。斯特拉文斯基与卡特最早认识时,卡特还是娜迪亚·布朗热的学生,当他们在罗马重逢时,两人已成为致力于现代主义复兴的同事。

卡特不是序列主义者,但经常被认为是其中之一,他是议会音乐节

㉜ Ibid., p. 446.

㉝ Quoted in Frances Stonor Saunders, *The Cultural Cold War: The CIA and the World of Arts and Letters* (New York: The New Press, 2000), p. 221.

㉞ Saunders, *The Cultural Cold War*, p. 223.

所建立的赞助模式的主要受益者。(1960年,在由弗洛姆基金会赞助的普林斯顿高等音乐研究讨论会上,卡特对他与序列主义的关系含糊其词;当有人问他是否采用过十二音体系时,他回复道:"有些评论家认为我用过,但我从未以这个角度分析过我的作品,所以我没法说。"㉟)1950年代的十年中,这一赞助模式蔓延至美国的企业与慈善机构,起初主要通过福特公司与洛克菲勒基金会(他们都是文化自由议会强大的财政支持者)来达成。这种赞助模式带来的基础机制,被用以支持和鼓励先进艺术及其创作者,并获得了前所未有的声誉。

 机构、批评界与企业的支持,使这类艺术家(尤其是像卡特这样有幸拥有独立收入来源的艺术家)在实际缺乏听众的情况下,依旧有可能在公共事业上取得令人瞩目的成功:这是一种独特的、或许永远不会再有的现象。的确,在某些情况下,尤其是对卡特来说,专业与媒体的认可度与听众数量成反比;在后者萎缩的同时,演出、录音、宣传与奖励却在增长。委约金也在增加,因为一场卡特作品的首演可保证广泛而有利的新闻报道。但促成这一发展的,不仅仅是金钱与势力的结合(回想一下布里顿的苛责),这里也有很强的政治成分——当时的西方极少有艺术家对这一政治持不同意见。

完全无功利的艺术?

 继第一弦乐四重奏之后,卡特的下一部重要作品是由路易维尔管弦乐团委托的乐队变奏曲,作于1953年至1955年间。这部作品进一步发展了第一四重奏的速度转调技术,不仅将其应用于分立的比例关系(类似于齿轮变速),还应用于逐步奏出的渐快与渐慢。卡特在第二弦乐四重奏(1959)中,吸收了这一技术优化与其他许多方面的改进,他在欧洲取得的成功,以及在欧洲年轻作曲家中间享有的尊重(以及来自同辈作曲家的尊重,如年长的意大利序列主义者路易吉·达拉皮科拉

㉟ Elliott Carter, "Shop Talk by an American Composer," in *Problems of Modern Music*, ed. P. H. Lang (New York: Norton, 1962), p. 58.

与戈弗雷多·佩特拉西[Goffredo Petrassi],他们聆听了第一四重奏在罗马的首演),都对第二弦乐四重奏的风格有很大影响。现在,卡特有了新的可与自己比较的同辈群体,也有了新的认可来源。这尤其促使他寻找方法来取代传统的主题基础,而他的音乐,即便是在四重奏中,也一直是以此为基础创作的。

第二弦乐四重奏由密歇根大学的斯坦利四重奏[Stanley Quartet]委托创作,他们是伊利诺伊大学瓦尔登四重奏的同行与竞争者,后者现在是一部著名作品[即卡特第一弦乐四重奏]自豪的受题献者。但一看到第二弦乐四重奏的乐谱,[296]斯坦利四重奏便退缩了(尽管他们通过协商保留了题献),首演实际是由茱莉亚四重奏在茱莉亚音乐学院举行的,茱莉亚四重奏可谓是美国的"帕勒南四重奏"。

第一四重奏有着扩展性的结构与高度连续性的展开,而第二四重奏却是极端碎片化的,曲式与织体非常浓缩,有点像同时代的欧洲先锋派音乐。这部作品遵循的是突兀对比的逻辑,而不是有条不紊地过渡。作品再次追随艾夫斯在其第二四重奏中呈现的理念,每件乐器被赋予一致的"角色",(如卡特所言)其展开就像塞缪尔·贝克特的戏剧,即原型人格的一种对话,对话各方基本上无视彼此的存在。

四个人物——"机智雄辩的"第一小提琴,"简洁明了的"第二小提琴,"富有表情的"中提琴,以及"鲁莽冲动的"大提琴——彼此不仅在一般风格上有所区别,在音乐材料的严格分配上也不相同。其中,与第一四重奏的原则相一致的是特性化的速度,第二小提琴每分钟70/140拍的律动是最严格保持的速度(就像在艾夫斯第二四重奏中,第二小提琴代表着古板、迟钝的人物角色"罗洛"[Rollo])。但这一次,卡特试图用以区分四重奏成员的方式,既与音高有关,也与和声有关,显然这是他对第一四重奏失败之处做出的反应,因为在第一四重奏中,其音高组织在合理性或一致性上远不及它的节奏组织。针对第一四重奏的和声,即便是富有同情心的评论家也会用"彻底乱糟糟"[36]这样的措辞来描

[36] Joseph Kerman, "American Music: the Columbia Series," *The Hudson Review* XI, no. 3 (Autumn 1958): 422.

述,威廉·格洛克曾以一种警告的口吻来结束他的评论,他说:"我不知道这首四重奏是不是每个方面都令人满意,例如,是不是在多听几遍之后,就可以证明它的和声是正确的、令人信服的。"㊲卡特在决定了当代音乐必须采用无调性、至少是不协和与半音化的和声语言之后,却对序列主义——特别是"整体"序列主义——作为一种组织原则持怀疑态度。他的这种态度与和声的随机性困境有关,1960年恩斯特·克热内克首次公开讨论了这一困境(见本卷第一章)。正如卡特在一次访谈中所说,他有必要找到一种方法"以恢复个体音符的敏感性"。换句话说,

> 我觉得,在一种不协和的风格中,让每一个音符在某些方面有价值似乎变得越来越重要。或者,如果某个音符不正确,就会导致很大不同。目前,在一种非常不协和的音乐中,尤其是在相当快速、相当厚重的音乐中,还很难做到这一点。但可以这么说,我一直非常关切地尝试重新激活音符的张力,即个体音高的品质。㊳

在实践中,这归结于各种音程的品质。1972年,在斯特凡·沃尔佩去世后不久,卡特发表了一篇关于他的回忆录,并温文尔雅地将这一理念归功于沃尔佩(1956年,沃尔佩在达汀顿的威廉·格洛克暑期学校从卡特手里接管了一个班)。

> 他[沃尔佩]开始谈起他的一部钢琴作品《帕萨卡利亚》(1938),其中每个部分都以一个音程为基础——小二度,大二度,等等。[297]坐在钢琴前,他立刻陷入了沉思,想着这些基本材料——音程——是多么美妙,他在钢琴上一遍又一遍地弹奏每一个音程,大声地、轻声地、快速地、缓慢地,歌唱着,吼叫着,哼唱着,短促的与冷漠的,拉长的与富有表情的。当课程结束时,我们所有人都忘却了时间。当他带领我们从最小的音程小二度,到最大的

㊲ William Glock, "Music Festival in Rome," *Encounter* II, no. 6 (June 1954): 63.
㊳ Benjamin Boretz, "Conversation with Elliott Carter," *Contemporary Music Newsletter* II, nos. 7—8 (November-December 1968): 3.

音程大七度——花了整整一个下午的时间——音乐重生了,新的曙光出现,我们都知道自己再也不会像以前那样听音乐了。斯特凡让我们每一个人都非常直接地体验了这些基本元素的生命力。从那时起,无视它们已是不可能的了。㊴

卡特对于和声问题的解决方案,是将沃尔佩的音程特性化理念与先锋派或序列主义的算法理念结合起来。在卡特的第二弦乐四重奏中,每个"角色"都被指定了一组特性化的音程;只有大小二度"无人认领",以便能让级进的旋律线条作为中性材料。从三度到十度的跳进,依照卡特所设想的乐器演奏家"人格"[personalities]来分配,并与表现风格或演奏技巧相结合:

第一小提琴:小三度、纯五度、大九度、大十度(雄壮华丽的风格)
第二小提琴:大三度、大六度、大七度(严谨的风格;六种形态的拨奏)
中提琴:三全音、小七度、小九度("浪漫"风格;滑奏,表情滑音)
大提琴:纯四度、小六度、小十度(冲动的风格;弹性速度)

大提琴的弹性速度在乐谱中有实际的规定,卡特发明了一种带箭头的虚线连音符来指示跨度,在这个跨度内,大提琴必须在其他乐器严格遵守时间的同时,故意加快速度(或者,更罕见地放慢速度)。

在例6-14,即卡特第二四重奏的第一页乐谱中,四位角色被一一引入,而在与这一页并列的最后一页乐谱中,四位角色在各种互动尝试失败之后彼此告别(紧接着,大提琴短暂成功地诱惑或者强迫其他乐器,进入令人目眩的群体加速与一个——照字面意义的——令人震惊的高潮)。通过将大提琴的开场独奏乐句,与开启第一四重奏的扩张性大提琴"华彩乐段"相对照,可以看出卡特浓缩音乐形式与主题内容的程度,以及他在这方面的深思熟虑。

㊴ Elliott Carter, untitled memoir, in "In Memoriam: Stefan Wolpe (1902—1972)," *Perspectives of New Music* XI, no. 1(Fall-Winter, 1972): 3.

例 6-14A 艾略特·卡特,第二弦乐四重奏,乐谱第一页(被圈出的"完全音程四音列")

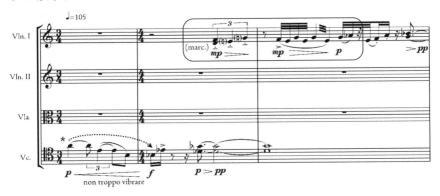

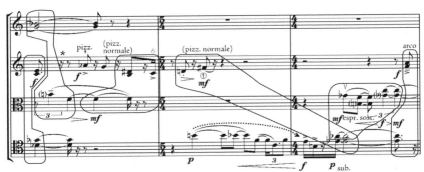

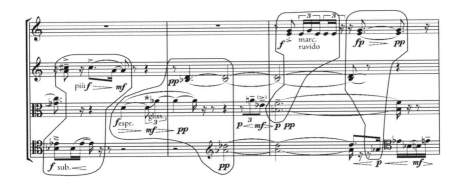

例 6-14B 艾略特·卡特,第二弦乐四重奏,乐谱最后一页(被圈出的"完全音程四音列")

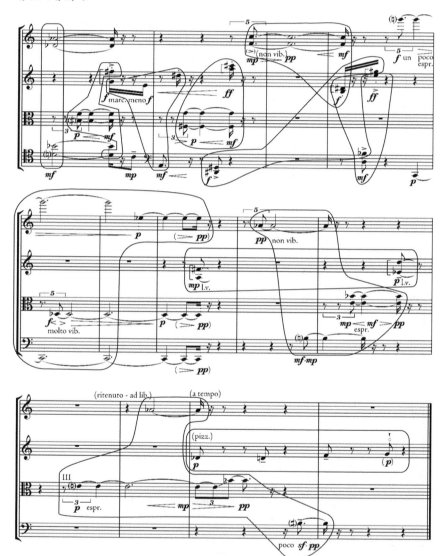

原子式织体使角色变得容易识别。乐器部分，除了在一幅永恒的马赛克中展示它们的音程与风格特性外，几乎别无他用。上文指定的每一个显著特性都可定位于适当的[298]部分。其中最有特点和最具卡特风格的，当然是第二小提琴声部的节奏行为，它以持续的赫米奥拉比例演奏相等的音符，与之相对比的是乐谱标记的节拍与速度，因此它暗含的律动是 MM105 的 2/3，即每分钟 70 拍。戴维·席夫发表了一个图表（图 6-2），展示了四重奏的所有其他律动如何与这个基本律动有关，此律动始终由第二小提琴保持，因此它的出现就不仅仅是作为一个"罗洛"——很可能还代表着"计时器"（"Chronometros"，即卡特）本人。

2nd violin pulse	Tempo	Ratio
♩.=70	♩=105	2:3
♩=70	♩=140	1:2
(5连音)=70	♩=112	5:8
♩=70	♩=112	5:8
	♪=186.7	3:8
♩.=70	♪=163.3	3:7
(3连音)=70	♩=93.3	3:4
♩♪=70	♩=175	2:5
(5连音)=70	♩=84	5:6
(7连音)=70	♩=60	7:6

图 6-2　卡特第二四重奏的节拍器
速度计划（参见戴维·席夫）

至于总体的和声，也即第一四重奏存在的最大问题，卡特找到了一个解决办法，这个办法已暗含在早先的作品中。一旦将各种音程分配给不同的乐器，就可以调动可靠的"完全音程四音列"在各声部之间配备合适的连结。因此，在第二四重奏中，卡特试图将所有声部都置于一个自始至终受规制的对位当中，其方式与例 6-12d 中第一四重奏的经过段一样。因此，/0 1 4 6/ 四音列被注入了规范的特性，（所以卡特决定）使它成为一个适合整首四重奏的旋律结尾，正如所预料的那样，这个结尾

由具有控制欲的第二小提琴演奏。

这些音高操作的错综复杂性,加上从第一四重奏"继承"来的速度转调,使得作曲过程充满了贝多芬式的艰辛。为这部 62 页的作品所写的草稿长达 2000 页左右(这是首演时就已公布的事实),目前这份草稿存放在瑞士巴塞尔的保罗·萨赫尔基金会[Paul Sacher Foundation]。第二四重奏使卡特[300]在美国获得的赞誉,可与第一四重奏在欧洲带来的赞誉相媲美。它赢得了包括普利策奖在内的三项大奖。现在各大表演团体都喧嚷着以演奏卡特的音乐为荣,因为他目前已拥有与他们同样多的威望,他的名字也与他们的名字一样受人景仰。卡特继续努力使自己的风格最大化;而事实上,他是被束缚于其中,因为人们期待他的每一部新作品都体现出一些新的技术特征,这些新技术被吹捧为一种突破。所有这些都被热切地等待着,并被视为重大事件。

在茱莉亚四重奏的第二四重奏成功演奏后,茱莉亚音乐学院继续跟进,委托卡特创作第三弦乐四重奏(1971),此曲将第一四重奏第三乐章的显著特征进一步最大化,反过来(如我们所见)也是对艾夫斯《未被回答的问题》主要音乐诗学理念的最大化。整首四重奏围绕两个对立的二重奏展开——一组是第一小提琴与大提琴;另一组是第二小提琴与中提琴——相当于同时演奏两个不同的作品。二重奏 I,自始至终以弹性速度风格演奏四个乐章(狂暴的,极其轻巧的,富有表情的行板,以及欢快的拨奏)。与此同时,二重奏 II,从头至尾以严格的速度演奏六个乐章(庄严的,优雅的,流畅的,谨慎的拨奏,安静的广板,热情的)。但是,这些乐章并非由任何一个二重奏径直地朝前演奏;而是按照给定顺序首次呈示之后便被切断,因此它们在许多不同的对位组合中并存。

速度转调是如此频繁,由此产生的复节奏又是如此复杂,以至于出版者准备了一个节拍音轨[click track],以便引导演奏家(戴着耳机)完成他们各自的部分。(茱莉亚四重奏努力练熟了这部作品,首演时去掉了节拍音轨;而大部分乐团在演奏中都需要使用它们。)作品形式由大型的背景复节奏(20∶21 与 63∶64)生成,某种程度上借自《二重协奏曲》,背景复节奏决定了主要结构事件的位置。同时,在听得见的表层,各个声部在协奏上有很大困难;引用戴维·席夫的话来说,四重奏的织

体"浓密且过度生长",⑩席夫将它们比作微观细节的"雨林"(rain forest);最重要的是,每个二重奏演奏的每一个乐章,都因一个不同的主导音程而具有自己的特性。毋庸置疑,正是这一计算与构造的惊人绝技为卡特赢得了另一个普利策奖。它代表着"最大控制下的最大复杂性"的顶峰,令人回想起新批评主义(New Criticism)的陈旧口号。

但是,正如席夫继续观察到的,"这部作品中的事件有时是没来由的行为,似乎没有什么动机",㊶尽管作品的庞大姿态构成"一个完整的循环,……同时形成一系列尖锐对比的瞬间与一个连续的过程"。在一个解放不协和音的世界里,这些赞美对位写作复杂性的评论(如"传统学院派的对位类型,从未扩展至像它们这样复杂的节奏比例……")可能听起来有点空洞;但是,卡特确实付出很大努力去避免和声的偶然性,这种偶然性支配着整体序列主义的世界,尽管聆听的耳朵被纯粹的细节密度所阻碍,无法发现正在运行的算法。有人怀疑,席夫使用的像"过度生长"与"没来由"这样的词汇带有讽刺意味,但传统现代主义者的结论谨慎地反驳了这种怀疑:"虽然这些乐器从未被要求[301]发出非传统的声音,但整体的音响却异常新颖。"㊷(事实上,这些乐器是有被要求演奏几种新的拨奏的。)

在顶峰

无论卡特是否愿意,他已成为传统现代主义艺术观念及其自律性历史的主要旗手,并且恰恰是在此观念开始陷入困境(也即开始失去地位)的时刻,其原因将在下面的章节中揭示。评论家们从卡特的音乐中精准地选出最乌托邦的方面大加赞赏,并开始以不顾后果的措辞描述他的地位与成就。安德鲁·波特[Andrew Porter](一位在纽约工作的颇有影响力的英国评论家),在对第三四重奏首演的评论中,将卡特称为"国际性的……美国最著名的在世

⑩ Schiff, *The Music of Elliot Carter* (1983), p. 260.
㊶ Ibid., pp. 260—61.
㊷ Ibid., p. 260.

作曲家"。㊸ 而在当时,还有其他美国作曲家仍然多产,仅举两个人的名字:亚伦·科普兰与约翰·凯奇。到了1979年,波特已准备无条件地宣布卡特是"在世的最伟大的作曲家",㊹他偏爱卡特而不是梅西安(比卡特只大一天)的理由是,卡特与梅西安不同,他的"每一部新作品都开辟了新天地"。一年后,另一位英国评论家,巴扬·诺思科特[Bayan Northcott],在《新格罗夫音乐与音乐家辞典》中发表了一篇关于卡特的文章,他的评论相当"实事求是",很适于一部参考性的辞书,他注意到"他[卡特]的音乐至多能在当代作曲中维持其无与伦比的创造力"。㊺ 但是,一个熟悉的问题仍旧困扰着,一个熟悉的策略仍旧持续着。波特盛赞第三四重奏是"一部重要的新作品,一部充满激情的、抒情的、极度令人兴奋的作品",尽管事实上"无数细节都未被领会"。他警告说,听众"可能永远不能确切地了解,任何一场演出到底有多精确",但这位评论家却准备好确认,"毫无疑问,与随意的演奏相比,听众会被准确的演奏更深地打动"。㊻ 正如我们已在斯特拉文斯基对《二重协奏曲》的反应中所看到的,即便是没有感性或理性的确证,个人判断仍完全被"对作曲家的信赖"所阻碍。就像在真正的宗教思想中,信仰的确伴随着困惑,甚至是因为困惑而产生的。

卡特《为三支乐队而作的交响曲》,以一种赫米奥拉比例(三个独立声源,而不是两个,每次都有三种全然不同的"运动",它们在各种不可预料、有时甚至令人费解的组合中并置在一起)扩展了第三四重奏的多重视角。波特在评论这部作品时承认,"在第四次和第五次的聆听中,仍有许多细节难以捉摸",㊼甚至对于一个跟随乐谱聆听的人也是如

㊸ Andrew Porter, "Mutual Ordering," *The New Yorker*, 3 February 1973; rpt. In Porter. *A Musical Season: A Critic from Abroad in America* (New York: Viking Press, 1974), p. 140.

㊹ Porter, "Famous Orpheus," *The New Yorker*, 9 January 1979; Porter, *Music of Three More Seasons* (New York: Knopf, 1981), p. 281.

㊺ Bayan Northcott, "Carter, Elliott (Cook, Jr.)," in *New Grove Dictionary of Music and Musicians*, Vol. III(London: Macmillan, 1980), p. 831.

㊻ Porter, *A Musical Season*, pp. 145—46.

㊼ Andrew Porter, "Great Bridge, Our Myth," *The New Yorker*, 7 March 1977; Porter, *Music of Three Seasons* (New York: Farrar Straus Giroux, 1978), p. 529.

此。对于波特来说,其音高组织是没有意义的。但尽管如此,他还是毫不犹豫地宣布了最终的赞誉:又一部杰作。这个结论是不可避免的,对于波特与其他许多评论家来说,卡特的杰作就像是一棵树倒在空旷森林中所发出的响声。它们纯粹是"本体论上"的存在,凭借的是它们在感知上的复杂性,无论是否有人真正体验过它们。音乐价值得到了它最纯粹的反社会性的[asocial]定义。

颇具讽刺意味的是,正是在这个时候,在卡特作为"绝对"音乐价值的拥趸,与作为进化史主角的卓越地位达到巅峰的时候,他开始透漏其诗意的(没错,"音乐之外的")思想,正是这些思想激发了他的一些最令人生畏的抽象建构。其中一个启示,或许是最重要的一个启示与《二重协奏曲》有关,这部作品(部分得益于斯特拉文斯基的积极推广)赋予了卡特杰出作曲家的地位。1968年,在为此曲发行的第二张唱片的封套说明中,卡特再版了初版文字的精缩版,在本章开头处曾摘引过初版文字,但新版序言如下:

> 向我建议创作这部《二重协奏曲》的是羽管键琴家拉尔夫·柯克帕特里克[Ralph Kirkpatrick]。随着我的想法逐渐成形,协调各种乐器对手指触碰的不同反应遂成为一个中心问题。我必须找到一个概念使乐器的对抗具有生命力和意义。这最终导致精心设计的打击乐部分,对两支管弦乐队乐器的选择,以及影响每一个细节的音乐与表达方式。最根本的是音高乐器与无音高乐器以独奏者为中介形成的各种关系,以及多种音色对声音事件进展的零零散散的贡献。过了一段时间,我开始思考与这部协奏曲的预期形式相类似的文学——卢克莱修的《物性论》[*De Rerum Natura*],它描述了由原子的随机变化而形成的物理宇宙,以及它的兴盛与毁灭。然而,亚历山大·蒲柏[Alexander Pope]在《愚人记》[*Dunciad*, 1728]中对卢克莱修的滑稽模仿,却逐渐占据了我的思想,其内容如下:❷

❷ [译注]蒲柏《愚人记》的这三段中译文,得到徐冉老师的指点与更正。

陡然间,蛇发女妖发出嘶嘶声,飞龙怒目而视,
十角恶魔与巨人冲向战场;
地狱升起,天堂降落,共舞于大地之上;
众神,小鬼,与怪兽,音乐,盛怒,与狂笑,
这是一场火,一曲吉格,一次战役,一夜畅舞,
直到无边大火吞噬万物。

蒲柏诗歌的优美结尾似乎用语言清晰地讲出了我已创作完成的乐曲结尾:

——万物寂寂的时刻
无从抗拒的坠落;缪斯女神屈从这力量。
她来了!她来了!
看那黑貂色的宝座
归于原始的尼克特,古老的卡俄斯!
在她幻想的金边云彩消散之前,
所有变幻的彩虹都消失殆尽。
智慧徒然射出它短暂的火焰,
流星坠落,瞬间湮灭。

* * *

没有火焰胆敢闪耀,无论是公众的,还是私人的;
没有人类的火花,更没有神圣的一瞥!
看!你可怕的帝国,卡俄斯!重归混沌;
光,因你毫无创造力的话语而黯淡消逝:
你的手,伟大的阿纳克[叛逆者]!让帷幕降落;
宇宙的黑暗将一切埋葬。[43]

[43] Elliot Carter, liner note to Columbia Records MS 7191 (1968).

[303]事实证明,这首《二重协奏曲》是一个宇宙哲学寓言。卡特授权的传记作者戴维·席夫,在作曲家本人认可与积极配合下写作,他将此寓言阐述为一个细节详尽的说明,花了14页篇幅来叙述与音乐展开相关的细节,这使他能够宣称在音乐的声音背后,隐藏着一种"先知幻象"(prophetic vision),此幻象是通过"喜剧讽刺"(comic irony)[49]来传达的——或许,这一宣称比以往任何一个都更令人印象深刻。从根本上说,卡特的音乐是否直接受到诗歌启迪并不那么重要(尽管卡特确实说过,他开始想到卢克莱修时,音乐形式还只是"预期",也就是说,是在创作这部作品之前),更重要的事实是,他现在将自己对卢克莱修与蒲柏的参考提供给听众,以解释其奇怪的音乐话语背后的意图,并作为对其诠释的指南。最起码,隐喻式的阅读可以使作品更容易被"外行"所理解。这是一种社会性的姿态。

这是一种"妥协"吗?尽管没有必要把拥护者们的想法或动机归咎于卡特;但问题仍然存在,为什么第一次没有提及这个寓言?是不是因为克莱门特·格林伯格的陈年论断:为了赢得先锋派(甚或其学院派羽翼)的尊重,不得不"像避免瘟疫一样"去避免"主题或内容"?那现在又为什么公布呢?

这个决定可能是某种职业上的恶作剧。卡特揭示《二重协奏曲》"音乐之外的"内容时,第一批听众是纽约大学的一群学院派作曲家,他们聚在一起听卡特与《新音乐视角》编辑本杰明·博瑞兹[Benjamin Boretz]的访谈,或称"公开对话"。博瑞兹不断敦促卡特从整体序列主义的角度解释这部作品令人钦佩的"复杂性";特别是,他认为大量使用无音高的打击乐器,可能表明卡特有兴趣将音色转变为独立的"结构元素"。正如博瑞兹所说的(他的语言无意识地与格林伯格大约30年前所说的话相呼应),"除了检验作品构件的连续性、织体与其他各'媒介'的总体交集之外,根本无法清楚表明一部作品是'关于'什么的"。[50] 当卡特引用他的文学蓝本时,博瑞兹的不安反应令人难以置信。卡特说,

[49] Schiff, *The Music of Elliott Carter* (1983), p. 210.
[50] Benjamin Boretz, "A Conversation with Elliott Carter," p. 3.

这部作品"是从打击乐的一种基本的混沌中浮现","然后有很多事情发生,呈现它的所有材料,再然后,结尾重现整个材料的分解,可以说,随着打击乐一起(与作品开头一样)进入混沌"。[51] 博瑞兹对此表示反对,他说"我认为您在使用'混沌'[chaos]这个词时可能要小心",[52] 为了保护音乐作为"结构"与"媒介"的抽象产物免受"内容"的社会污染,博瑞兹甚至有些疯狂地试图让卡特收回这个说法(或至少打个折扣):

> 我认为重要的是,要强调这个概念是隐喻性的,因为事实上,当您说人们可以将这个无音高的开头与随之发生的一切视为从"混沌"向"秩序"的演进,那么人们同样可以调用任意数量的——也许看似矛盾的——其他想象,为这一无音高到有音高的关系提供准确的命名,并且丝毫不会改变人们的理解或者在任何认知意义上的聆听。换句话说,如果人们不用您的隐喻,而是选择其他一些隐喻[304]来描述发生了什么,难道就不能恰切地描述同样音乐事件,并且事实上可以达到同样独特的音乐结构吗?换句话说,我不相信音乐结构真的会受人们在这一话语层次上所选择的特定描述性标签的影响。同样道理,在我看来,您对《二重协奏曲》中的乐器媒介与整体创作关系的描述,只是一个相当笼统的说明,对于媒介与结构之间复杂而根本的关系而言,这明显是一个引人注目的例子——也就是说,在明显独特的媒介方面与明显独特的连续性、织体、音高关系及各种声音的关系方面,存在着相当深刻的关联。所以,您是否可能重新考虑……[53]

卡特委婉拒绝了博瑞兹对其回答的修正。到1968年,他已稍稍可以同普林斯顿大学分道扬镳,而不至于辱没他作为最"不妥协的"严肃艺术家的声望。但这里不存在"民粹主义"的问题。他对于"音乐之外的"参照,首先算不上是未经加工的生活体验,更不是布里顿在《彼得·

[51] *Ibid*.
[52] *Ibid*.
[53] *Ibid*., pp. 3—4.

格赖姆斯》中探讨的那种社会问题,他所参考的是相当深奥的古典与新古典文学。尽管其内容是"音乐之外的",但却在一个宇宙的层面上无限远离人类的苦难与情感(惊奇感除外)。

在 20 世纪余下的时间里,卡特一直是自律性音乐艺术的主要旗手,是对抗"后现代主义"趋势的堡垒,这一趋势于 1980 年代开始出现,并对现代主义的信仰造成威胁。在世纪之交之后,他的声望越来越高,令人惊奇的是,直到他自己的一百周年纪念日前后,他仍然精力充沛地继续创作,就创作生命之长而言,这绝对是一项史无前例的壮举,这使他最终成了真正的媒体轰动人物。在卡特八十几岁的书写中开始,可以找到一些关于矛盾心理的证据。他偶尔会辩驳,尽管他的音乐表面上错综复杂,理性严谨得令人生畏,但本质上一直是美国理想的一种表达——更确切地说,是美国理想的一种代表,这一说法显然有悖于习惯的认知。卡特在 1986 年出版的作品序言中指出,"我的第四弦乐四重奏的特性在于,专注地赋予演奏团体的每一位成员自己的音乐身份","因此,这反映了一种民主态度,即一个社会的所有成员在共同努力合作的同时保持他或她自己的身份——这一观念主导了我最近的所有作品"。

尽管这个信息的本意是真诚的,但它却通过一种精英主义的话语做了调和。借用克莱门特·格林伯格的措辞,卡特是 20 世纪晚期杰出的"音乐家中的音乐家"。他的民主愿景主要吸引了一小撮专业人士的兴趣:同道作曲家、表演者、学者,有学术倾向或与之有关联的评论家。对他们来说,卡特的音乐常常标志着自我陶醉。但是,自从卡特作为文化自由议会的受保护者而赢得欧洲的认可开始,其模棱两可的立场一直隐含在他的音乐被推广的方式中。文化自由议会受美国中央情报局的秘密资助,无视[305]美国国会所持平等主义的(或至少是反智的)偏见,因为国会本想反对使用税收支持基于欧洲模式的精英文化。因此,卡特成为"文化冷战中美国战略之崇高悖论"的主角之一,这是由弗朗西斯·斯托纳·桑德斯所下的定义,即"为了促进人们接受由民主产生的艺术(并自诩为民主的表现),民主的进程本身必须被规避"。[54]

[54] Saunders, *The Cultural Cold War*, p. 257.

在捍卫音乐史的非社会性理论方面，卡特的拥护者们尤其直言不讳。其中特别突出的是查尔斯·罗森，我们已经提到过，他是首演《二重协奏曲》的钢琴家，也是卡特在音乐厅最强有力的支持者之一。自1970年代以来，罗森就是一位重要的音乐作家，其写作始于一部关于海顿、莫扎特与贝多芬的专著《古典风格》，这本书曾获得一个重要的出版奖项，或许是20世纪晚期关于古典音乐的最畅销的严肃"普通版"图书（"trade" book，与教科书相对）。四十年来，罗森作为一名随笔作家与评论家，一直保持着牢固的文字影响力，其文章大多发表在美国最有影响力的学术期刊《纽约书评》上。尽管卡特的音乐缺乏对听众的吸引力，但他仍然成功地在当代作曲家中间获得并保持很高的声望（罗森本人作为一名演奏家，在这一成就中发挥了重要作用），罗森发现的证据表明"只要有愿意演奏它的音乐家，严肃的艺术音乐就能继续存在"，或者，说得更强烈一点，尽管听众对此不满，但执拗的现代主义音乐之所以取得成功，是因为"有一个重要的音乐家群体持续存在，这些音乐家热情地想要表演现代音乐"。�55 简而言之，在罗森看来，音乐的历史是由音乐家创造的，并且仅仅是由音乐家创造的。

即便是在卡特的例子中，若要坚持这一主张，就要忽略社会性因素，尤其是声望机制及其政治促进的因素，在影响历史的进程方面，这些因素可能与听众的因素（即唯一一个大家都认可的社会性因素）完全相反，甚至超过听众的影响。罗森认为自己与其他同道中人一起，扮演着英勇抵抗者的角色。随着自律性模式不断失去可信性，代表它的主张也变得越来越彻底，越来越尖锐；伴随冷战在欧洲的结束，这一模式过时的冷战基础也变得更加昭然若揭。到2002年，另一位作家保罗·格里菲斯[Paul Griffiths]，甚至在道德上将观众的接受等同于共产主义压迫，他援引德米特里·肖斯塔科维奇的苦难，认为他与卡特一样，是抵制"可能由传统、公众或政府强加给艺术自由之限制"的另一个证明。�56

�55 Charles Rosen, *Critical Entertainments*, p. 317.

�56 Paul Griffiths, "Play That Old Piece if You Must, but Not for Old Time's Sake," *New York Times*, Arts and Leisure, 2 June 2002.

但是，卡特的音乐受到的欢迎特别清晰地表明，非社会性的美学本身就是一种强大的传统，政府有时在其传播中起到重要作用。到目前为止，不管人们对自律原则投入多少热情都很难怀疑，罗森为卡特所做的许多功绩赫赫的公共活动，不仅仅是由卡特促成的，而卡特之所以能够风生水起，也不只是由罗森促成的。两人都是声望机制的受益者，都愿意参与其中。

[306]罗森与其同类作家以严阵以待的热情捍卫音乐的自律性模式，这一模式验证了卡特的成功，它让罗森与许多学院派历史学家一样，贬低和无视声望机制在其他时代的作用——尤其是贵族式声望机制对贝多芬创作"艰深的"晚期作品的影响，正是这些作品改变了200年前的音乐史进程——并且反对新近历史学家在强调"音乐"因素的同时，还强调社会因素。像蒂亚·德诺拉[Tia DeNora]这样的历史学家，记录了贵族赞助在贝多芬音乐风格形成中的作用，在对其著作的评论中，罗森固执地贬低这样的考虑，认为贵族赞助虽是"有影响的力量，但极少是决定性的"。㊼ 在他看来，决定性的力量当然是像他本人一样的作曲家与演奏家的自主活动。

但是，坚持指定决定性的因素而不是评估一系列有影响的因素，正是上一章开头讨论的在历史与社会之间错误二分的产物。在这一章末尾，我们应该清楚的是，这种坚持本身就是特定历史节点的产物，现在这一节点已成过去。我们在本卷最后几章的任务，将是评价并试图解释业已取代它的形势。

㊼ Charles Rosen, "Did Beethoven Have All the Luck?" *New York Review of Books*, 14 November 1996; Rosen, *Critical Entertainments*, p. 115.

第七章 六十年代
变化中的消费模式与流行音乐的挑战

他们是什么？

[307]"60年代"，作为一句口头禅，并不完全是指1960年代的十年。这个词是在怀旧与怨恨中被创造出来的，至少回想起来是这样，它唤起了某种破坏的记忆，是由社会变革的汇聚导致的社会分裂时期。首先，在美国，可能最重要的是新出现了一种激进且成功的社会平等运动。这一承认少数族裔民权的运动，明显是与欧洲逐步退出在非洲的殖民统治同步发生，1964年美国国会通过一项全面的民权法案，标志着这场运动取得了重要胜利。

新的避孕技术（"口服避孕药"）的发展，使得家庭计划变得更加容易，也更受女性的控制，与此同时也出现一种新的推动力，主张女性在公共生活中享有平等权利。如今女性们寻求对她们生活的其他方面有更大的控制，包括在职场平等竞争的权利与控制生育的权利。1963年，贝蒂·弗里丹[Betty Friedan, 1921—2006]出版了《女性奥秘》[The Feminine Mystique]，广泛抨击了那种认为女性只有在生育与料理家务中才能获得成就感的观念。三年后，一个强有力的压力集团"全国妇女组织"[The National Organization for Women, 简称NOW]成立，弗里丹是首任主席。事实证明，女性权利（至少在纸面上）比少数族裔的权利更难获得保障。一项为她们提供保障的宪法修正案，多次未能通过各州批准，合法堕胎的诉求直到1973年才通过

法院赢得保障。

"避孕药"的另一效应是性约束的普遍放松,有时也称为"性解放",作为一个必然结果,其又一效应是新出现的对同性恋社会污名的公开质疑。1969年,这一质疑在纽约石墙酒吧[Stonewall Bar]的骚乱中达到高潮,当时有一群老顾客在警察的一次例行搜查中,以"同性恋骄傲"(gay pride)的名义进行了武力抵抗。从那时起,同性恋的权利与女性、种族或少数族裔的权利一样,一直是法律争议的问题。有一种观念认为,美国社会被一种"主流"共识(常用"大熔炉"[melting pot]的比喻来象征)或者其所有成员都向往的一套准则所统治,60年代的标志性成就之一就是对这一观念的挑战。"主流",尤其是在文化领域宣称的"主流",作为对不公正现状的隐喻,或是作为专制统治[308]与压迫的隐蔽所在,正受到越来越多的抨击。由此带来的多元主义(被反对者谴责为非道德的相对主义[amoral relativism])对教育和艺术产生了巨大影响。

石墙暴乱的例子也在公众抗议与公民不服从方面展现出了新的自信,这种自信是1960年代的特性,最初唤醒它的是对一场不得人心的

图7-1 1963年8月28日,华盛顿特区的民权游行

战争的普遍反对,这场战争是美国政府为对抗共产主义在东南亚的扩张而发动的。美国政府与军方将其视为(或辩护为)冷战政策的自然后果,但越来越多的人认为这是对"第三世界"国家内政的粗暴干涉。所谓"第三世界"是指技术上欠发达的亚洲、非洲与拉丁美洲国家,许多国家(如美国战争的地点越南)才刚从殖民统治中解放出来。许多人还认为,越南战争是隐藏于冷战政策下的殖民主义侵略的延续,并对美国一代男性造成不当的威胁,将他们的生命置于危险境地——由于不平等的法律草案,这一威胁将不成比例且无辩护余地的负担,强加给了美国少数族裔,而同样是这群少数族裔,他们应享的权利却是单独(但显然并非无关的)争议与谈判的对象。

这场战争(尤其在那些生命受到草案威胁的人看来)象征着"西方"列强普遍的政治与道德腐败,对战争的反对刺激了一种新的政治激进主义。积极的抵抗运动由自称"新左派"[New Left]的激进知识分子与政客鼓动并代表,他们质疑政府的权威,认为这种权威将政策强加[309]于不情愿的民众。还有一些人,后来被称为"嬉皮士"("hippies"来自俚语"hip",意为懂世故的或新式的),他们沉湎于消极抵抗,拒绝传统("资产阶级的")社会习俗,他们从公共领域退出(或"抽离"),进入一种乌托邦式共产社会的"反主流文化"(counterculture)。这种反主流文化致力于爱的自发表达与精神内省,其中精神内省往往通过使用麻醉剂,或"致幻"(放大感觉的或"扩展心灵的")药物来增强,如麦角酸二乙胺(LSD),医学上将此称为拟精神病的[psychotomimetic],因为它们人为地重现了精神错乱的症状或脱离周围现实的精神缺陷。

从日历上来说,这些现象没有一个是发源于1960年代的十年期间,也没有一个随着那十年的流逝而结束。积极争取种族平等的斗争至少可回溯至1948年,当时哈里·杜鲁门[Harry S. Truman]在竞选美国总统连任的演讲中,因为将民权作为一项重要纲领而引发其党派内部的严重分裂,以致出现一个敌对的"州权民主党"(或"南方民主党")的总统候选人斯特罗姆·瑟蒙德[Strom Thurmond,1902—2003],他在竞选中支持继续保持种族隔离。1954年,美国最高法院宣布实行种族隔离的学校违反宪法,1955年小马丁·路德·金[Martin

Luther King Jr., 1929—1968]牧师在阿拉巴马州的蒙哥马利组织了一场黑人居民的抵制运动,抗议种族隔离的城市公交线路。后来,针对美国南部普遍存在的种族隔离,小马丁·路德·金通过倡导非暴力但具挑衅性的抵制而在全美国享有盛誉。

对于冷战与为其辩护的干涉主义政策的反对,也可回溯至1940年代后期。支持核裁军的民众运动是1950年代的主题,该运动由"理智核政策委员会"[Committee for a Sane Nuclear Policy]等组织领导,尽管保守派政客们唯恐(并不总是毫无根据地)其被苏联宣传部门征用,而为这一"和平"运动贴上了政治污名。此外,1960年之前就已经有了避孕用具,包括最早的口服避孕药。女性权利运动的历史可追溯至19世纪。甚至"毒品文化"的历史也早于60年代,与"垮掉的一代"(beat generation)有关。"垮掉的一代"是活跃于1950年代的一个组织松散的艺术家与作家群体,他们摒弃资产阶级社会的结构与制度,对强烈主观启发的追求是他们的主旨。

用"60年代"来标识所有这些社会政治运动与现象,某种程度上是因为,自1965年林登·约翰逊[Lyndon Johnson]总统执政开始,由于越南战争引发的动荡,或者更确切地说,由于美国向越南大规模增兵,随之而来的伤亡人员大幅增加而引发的动荡,使得这些社会政治运动与现象加剧。例如,1967年夏天——传说中称为"爱之夏"(Summer of Love)——"反主流文化"几乎达到了极点,当时大约有75000名嬉皮士聚集到旧金山的海特黑什伯里区[Haight-Ashbury]朝圣,将那里变成一个充斥着迷幻药与非生育性行为的巨大社区。很难不把这个庞大的数字与另一个庞大的数字联系起来:这一年有10000名美国士兵在越南被杀,在这场不得人心且越来越难以理解的战争中,看不到任何明显的进展。

[310]但是,将"60年代"作为美国的一个流行语,或许最主要的原因是一系列震惊美国社会的暴力事件,它们在集体记忆中创造了一个分水岭。其中最令人震惊的是接连发生的三起政治暗杀:第一起是1963年11月22日,约翰·F.肯尼迪[John F. Kennedy]总统在得克萨斯州的达拉斯遭暗杀;第二起是1968年4月4日,小马丁·路德·

金在田纳西州的孟菲斯遭暗杀；第三起是1968年6月5日，已故总统的弟弟罗伯特·肯尼迪[Robert F. Kennedy]也遭遇暗杀，当时他正在加利福尼亚州的洛杉矶为自己竞选总统发表反战演说，这起暗杀距离金被暗杀才刚满两个月。

1968年春天，示威学生占领哥伦比亚大学校园的几栋建筑，一周之后，大学管理部门召来纽约市警察，强行（也有人认为是残忍地）驱逐了这些学生。报纸上满是学生流血的照片。此外，同年8月，美国国家电视台连续多日报道在民主党全国大会的会场外，芝加哥警察与反战示威者之间旷日持久的暴力冲突。在接下来的审判中，一群被称为"芝加哥八人案"[Chicago Eight]的被告，含新左派、嬉皮士与黑人激进分子在内，对诉讼程序极尽嘲弄并激怒法官，这成为一个重大的极端事件。

人们对1968年这一"恐怖之年"[annus horribilis]的印象是如此强烈，对于一个以其包容与忍耐为豪的社会来说是如此沮丧，以至于随后在1970年爆发的——客观上说更糟糕的——极端事件，都没能撼动"60年代"的象征地位。（这些极端事件包括，俄亥俄州民兵在肯特州立大学校园内杀害四名学生；一个名为"天气预报员"[Weathermen]的组织在纽约制造了管道炸弹的致命爆炸，该组织是从"学生民主社会"[Students for a Democratic Society]的新左派组织中分裂出来的；另一枚由激进分子埋下的炸弹，炸毁了威斯康星大学数学研究大楼，让一名工作到很晚的研究生死于非命。）

"60年代"所有动乱的意义或成就，都没达到明确的目标（甚至连1975年不光彩地结束的越南战争，最终也没达到什么目的），当然这是一个激烈的、持续争论的问题。有些人强调这个时代的性与迷幻的方面，回顾这十年，认为这是一个享乐主义且不负责任的时期，对社会结构造成了持久损害。另一些人，则将这个时代的乐观主义与社会激进主义理想化，回顾性地将其视为一个初期的、不能阻挡、不可逆转的，并最终是一个积极的民主变革时期。所有人都必定同意且上述描述已经默示的是，"60年代"是一个前所未有的由青年人、主要是学生推动的时代。"反主流文化"是青年文化，这一时期的激进主义也是青年文化。

事实上,60年代作为一个历史时期,其主导性的描述符号之一是"代沟",即指在这十年及其余波期间,持续的代际紧张关系大规模恶化,并演变成激烈的对抗。这个时期最重要的艺术产品之一,是一部1970年拍摄的电影《乔》[Joe],这部电影以一起针对嬉皮士公社的私刑屠杀为高潮,制造这起屠杀的是两个心怀不满的[311]上一代人,一个是成功的广告人,另一个是蓝领工人,两人出于对年轻人的共同仇恨而令人难以置信地(但在那个时代的背景下似乎合理地)变成了盟友。

值得注意的是,其中一名凶手是一位顾家的好男人,其杀人动机是对夺走他女儿生命的嬉皮士文化的憎恨;另一名凶手是一个退伍老兵,驱使他杀人的是对学生激进运动及其缺乏爱国主义的愤怒。青年文化的两种表现形式,虽然在回顾时(甚至在当时)是可以区分的,但已经合并为一种单一的挑衅,就像他们自己在很大程度上是被同一种侮辱所激怒的一样。这部电影上映之时,肯特州立大学的枪击案才刚刚过去两个月,它随即在美国校园内点燃了最强烈的怒火,遍及全美国的学生"罢课"运动扰乱了学年末的各种事务(考试、毕业典礼)。先不说别的,1970年春夏,至少显示出一股强大的青年力量——或更确切地说,富裕的中产阶级青年力量——已然形成。

青年音乐

1960年代初,青年一代前所未有的行动自由,某种程度上相当于实质上的经济独立,不仅在美国社会,而且在世界上所有的富裕社会中,都已成为公认的生活事实。这一权力是富裕的直接后果。早在青年人成为独立的社会力量或政治力量之前,就已是一种独立的市场力量。就像任何强大的消费力量一样,青年一代被迎合(或被利用,这取决于人们的态度)。60年代期间,随着"青年文化"自身的发展,两个最重要的迎合青年人的消费领域——服装时尚与娱乐(主要是音乐)领域都经历了变革。

既然我们特别感兴趣的领域已经确定,就必须对其保持关注。在

这本书中,我们将第一次(看它来得多么晚!)追溯一点"流行"音乐的历史,这种音乐主要是为商业利润而传播的音乐,而不是主要通过读写媒介传播的音乐。对其历史的追溯是就流行音乐本身而言,而不仅仅是在我们的主要话题即读写文化对它的挪用方面。我们现在必须这么做的原因是,与60年代青年文化有关的流行音乐,已成为影响其他所有音乐的变革力量,甚至它还渴望独霸它们的地位。从这个角度看,60年代的流行音乐掀起了一场"革命",类似于这个时期的激进文化与"反主流文化",流行音乐为这二者提供了不可或缺的原声音乐。

最重要的反主流文化运动可被看作是初步证据:1969年8月,在伍德斯托克附近的农场举办了一场免费音乐节,此地位于纽约市区以北约50英里,共有50多万嬉皮士与他们的支持者参加了音乐节。这是一个非凡的、不可复制的非暴力奇观,它抵消了1968年的暴力事件,对它的记忆使青年运动的精神一直延续到70年代。(然而,每一次重温这一运动的尝试,反而都成为该运动混乱与衰颓的征兆,尤其是1969年后期在旧金山附近举办的阿尔塔蒙特音乐节[Altamont Festival],一个摩托车团伙成员以暴力行为中断音乐节的进行,至少导致一起被高度关注的死亡事件。)

[312]专门针对青年市场的第一种音乐,是1940年代由"低吟歌手"(crooners)也即采用麦克风的男歌手演唱的歌曲,其近距离、几乎耳语式的风格让人联想起"枕边夜话",对青春期少女("波比短袜派"[bobby-soxers])有着难以抵制的吸引力,这些青春期少女正在挣扎着了解自己的性征。最成功的低吟歌手是弗朗克·辛纳屈[Frank Sinatra, 1915—1998],其职业生涯始于"大乐队"爵士歌手,但他是在作为"情歌"(ballads)独唱者时达到其早期名气的顶峰,这种"情歌"柔软、舒缓、亲切,风格上仿效平·克罗斯比[Bing Crosby, 1904—1977]的歌曲,克罗斯比的一些标志性技巧又是借鉴非裔美国蓝调歌手的表演实践。这些技巧包括在辅音上演唱,用即兴倚音与含糊不清的花唱来装饰曲调,以及主要以延迟重读音节来扩张节奏。

辛纳屈作为一名情歌歌手的生涯,大约从1940年持续至1947年,包括第二次世界大战(当时国内听众主要是不成比例的女性)与战后几

年。在经历一段长时间的低迷之后,他于 1950 年代中叶东山再起,此后余生一直是一位受欢迎的艺人,但他不再是一位主要吸引年轻听众的歌手。因为那时的青年市场,已被一种被称为"摇滚"(rock 'n' roll)的风格所垄断,社会学家托德·吉特林[Todd Gitlin]是"60 年代"主要的历史学家之一,用他怀旧的话说,摇滚乐就像"冒着火花的电线",①"遍及全国乃至全世界的青少年为之神魂颠倒,并迅速连结为年轻人的共同事业"。吉特林的用词选得好。摇滚乐对于年轻人独有的吸引力,远远超过以往任何流行音乐。实际上,可以公平地说,这一风格至少在某种程度上是为了激怒和对抗老一辈,而且经常被明确作为一种加深代沟的手段来推销。因此,与以往几乎所有流行音乐不同,摇滚乐是家庭娱乐的对立面。它在社会层面既是分裂也是团结,并且以自己的方式助长了精英主义。简而言之,它是一种现代主义。吉特林的回忆虽滑稽逗趣,但也切中要害:

> 父母们(就像我的父母一样)皱眉咧嘴地说:"你们怎么能忍受那种噪音!"这句话也帮助定义了喜欢摇滚意味着什么;如果曾经有过什么怀疑的话,"那种噪音"现在的意思是指"我的父母不能忍受的东西"。对于"你怎么能听那些东西?"这一问题,那个少年的回答实际上是:"我能,但你,老家伙,你已过了年纪,你不能。"②

换句话说,这恰恰是《沃采克》信徒在冷静对抗传统歌剧爱好者的反对时所暗示的,或者整体序列主义者在公然冒犯新古典主义者时所暗示的。随着"60 年代"的临近,现代主义话语开始让一代人对抗另一代人,这种对抗比品味的对抗更具根本性,但品味仍然是一个象征。因此,摇滚乐是 60 年代文化的真正先驱。事实上,"摇滚乐"与"青少年"(teenager)这两个词几乎同时出现。"teenager"或"teen"泛指 13 岁至 19 岁之间的人,这是战后经济繁荣的产物。社会学家丹尼尔·贝尔

① Todd Gitlin, *The Sixties: Years of Hope, Days of Rage* (New York: Bantam Books, 1987), p. 37.
② *Ibid.*, p. 42.

[Daniel Bell]用"资本主义文化矛盾"③这一短语概括的悖论之一,就是青少年的独立身份以及他们的经济与文化[313]自由,正是通过最有力地操纵与利用他们的服装与娱乐市场获得最有效的标榜。

克利夫兰的唱片骑师(disk jockey,简称"DJ")艾伦·弗里德[Alan Freed,1921—1965],声称"摇滚乐"这个词是他一手创造的。他所从事的是一个新兴职业,当时情景喜剧与现场综艺节目因新的电视媒介而抛弃了广播,于是广播的空余时间就由不间断的录制音乐来填充。广播电台开始向"小众"(niche)市场推销他们的音乐节目。弗里德的灵感是向白人青年听众供应黑人表演者的唱片(当它们仅限于在城市贫民区销售时,被称为"种族"唱片)。到了 1950 年代初,这类音乐开始以"节奏与布鲁斯"即 R&B 这样不那么贬低人格的名称销售。本质上,它属于被强劲的打击乐强化的布鲁斯与福音歌曲,曾被认为过于原始和缺乏教养而不适于在"主流"(白人)电台播放。

弗里德用一个委婉的名字进一步掩盖它的贫民区出身,证实它作为城郊白人青少年的舞曲确实有市场——而且还不止这些!——这些青少年渴望获得一枚徽章,以证明自己作为"青年文化"成员的身份。技术推动了这一新音乐类型的成功与传播:廉价且高度便携的晶体管收音机,使歌迷们可以随身携带着音乐到任何地方。弗里德自称创造了"摇滚乐"这个名字是存有争议的:有些历史学家将"摇滚"这个词,追溯至早在 1920 年代南方腹地乡村的"圣洁"(Holiness)教堂,当时的会众随着节奏布鲁斯的前身、真正的美国黑人教堂音乐"摇晃摆动"(rocked and reeled),这种音乐是为福音歌词配上切分节奏的蓝调旋律,并由吉他、小号和鼓来伴奏。但是,弗里德有勇气——或者说有商业头脑——播放雷·查尔斯[Ray Charles,1930—2004]与詹姆斯·布朗[James Brown,1933—2008]等黑人歌手的 R&B 唱片,而他的模仿者们主要播放的是"翻唱"——即白人歌

③ Cf. Daniel Bell, *The Cultural Contradictions of Capitalism* (New York: Basic Books, 1976).

手重录的R&B歌曲,他们弱化了R&B迫切持续的节奏与歌词中常常很直白的性内容。

然而,即便是翻唱,还是保留了足够辨认的"种族"内容,这激起白人至上主义者(white supremacists)的强烈反对。无论是特指节奏布鲁斯还是摇滚乐,也无论是由黑人或由白人演唱。由于这类音乐带有种族挑衅,再加上它迫切持续的节奏诱发了一种几乎无法抗拒的动觉(=性?)反应,因此备受争议。弗朗克·辛纳屈,既在商业上受到摇滚乐的威胁,也在道德上受到了冒犯,1957年他告知某个国会调查委员会,"摇滚乐散发着欺骗与虚伪的气味",而且"大部分是由白痴暴徒演唱、演奏和创作的"。④ 但是,同样的挑衅也不容分说地将音乐与民权运动的进步政治[314]联系在一起。商业音乐从未像现在这样承载着如此沉重的文化与政治包袱。

图7-2 埃尔维斯·普雷斯利,1957年

迄今为止,最成功的摇滚歌手是生于密西西比的歌手与吉他手埃尔维斯·普雷斯利[Elvis Presley,1935—1977],他对于摇滚乐的贡献

④ Quoted in Linda Martin and Kerry Segrave, *Anti-Rock: The Opposition to Rock'n'Roll* (New York: Da Capo Press, 1993), p. 46.

超过其他任何个人,《新格罗夫美国音乐辞典》对他的评价是"作为青年文化与青少年叛逆的象征"。⑤ 1954 年,也即美国最高法院颁布废除种族隔离法令的那一年,普雷斯利在田纳西州的孟菲斯录制了他的第一张唱片。1956 年,普雷斯利获得了全国性的声誉,他的经纪人汤姆·帕克"上校"["Colonel" Tom Parker]与"胜利者"唱片公司[RCA Victor]签订了一份合约,这家公司是横贯美国东西海岸的重要厂牌,这一年也是普雷斯利首次(共三次)在全国性的广播节目"艾德·苏利文秀"[Ed Sullivan Show]中亮相,这是当时最受欢迎的电视综艺节目。

比以往任何白人歌手都更坦率的是,普雷斯利有意地发展了一种"黑人"风格,尽管这种风格助长了歧视性的种族与性别刻板印象(该印象被暗示性的身体动作所放大,也正是这种身体动作为他赢得了"骨盆猫王"[Elvis the Pelvis]的绰号),但它极大地增加了他对年轻白人男女观众的吸引力,并引发了一场令许多人震惊的运动,吉特林将其明确称为"文化种族混合"[cultural miscegenation]⑥。这让自由主义者们陷入了两难,尽管他们对民权运动激起的暴力种族主义反弹感到愤慨,但也哀叹自己孩子所听的音乐在文化上与他们格格不入。无意识的(或至少是未被承认的)种族焦虑与性焦虑混合在一起,进一步扩大了代沟。"骨盆猫王"第三次在艾德·苏利文秀上露面时,制作方对父母的不安做出了让步,只展示"猫王"腰部以上的部分。切掉他的下半身实际上是将其变为一名阉伶歌手,并为他注入了由两个世纪之前的那些人造神秘物种所唤起的所有颠覆性的诱惑。

然而,在 1950 年代,无论青少年在摇滚乐中感受到了何种叛逆的团结感,它通常都会为传统的成人仪式让路,尤其是那些负担得起高等教育的富裕白人男性。大学依旧是通向"成年"的大门,无论是音乐品味还是其他文化领域中皆是如此。社会学家的调查显示了一种始终如一的模式。那些在中学一直听排行榜前四十(即按照唱片销售数字,对电台播放的摇滚歌曲的受欢迎程度进行排名)的年轻人,一进入大学就

⑤ Ken Tucker, "Presley, Elvis (Aaron)," in *New Grove Dictionary of American Music*, Vol. III (London: Macmillan, 1986), p. 624.
⑥ Gitlin, *The Sixties*, p. 39.

放弃了这些歌曲,转而支持三种"成年"音乐类别:古典音乐、爵士乐与"民谣"。学院与大学通过开设"音乐欣赏"课(通常是必修课)积极促成这一变化,这些课程使未来的领袖们熟悉古典的经典作品,并鼓励他们认同这些经典。爵士乐历史有时被开设为选修课,但更常见的是与古典音乐一起,通过表演组织与官方赞助的音乐会在大学校园中传播。

"民谣"音乐也得到校园音乐会机构的赞助,但这个词语多少有点误导。在当下语境中,它所指称的不是真正"民间"歌手(即被定义为无报酬的业余爱好者,他们唱歌是作为日常工作生活的副产品,或者伴随物)的作品,而是由职业音乐家表演的世界各地流行的民歌改编曲(或者创作的民间风格歌曲)。[315]最先拥有广泛追随者的民谣音乐组合是"织工"乐队[the Weavers],这支 1948 年组建的四人乐队由歌手和乐手(弹奏吉他、扬琴、班卓琴、竖笛等)组成。其中最著名的成员皮特·西格[Pete Seeger,1919—2014]是查尔斯·西格[Charles Seeger,1886—1979]的儿子,查尔斯是一位杰出的音乐学家与作曲家,曾长期支持左翼政治。职业民谣歌手从一开始就与劳工及社会抗议运动有关。

"织工"乐队沦为麦卡锡时代反共产主义黑名单的牺牲者,但在此之前,他们已建立了一种成功的娱乐模式,吸引了众多效仿者,从而使"民谣"音乐类型延续至 60 年代,当时有几位具有超凡魅力的独唱歌手开始出现,包括琼·贝兹[Joan Baez,生于 1941 年]、鲍勃·迪伦[Bob Dylan,原名罗伯特·艾伦·齐默尔曼,生于 1941 年]、朱迪·科林斯[Judy Collins,生于 1939 年]与琼尼·米切尔[Joni Mitchell,生于 1943 年]。除了贝兹,这些歌手在演唱传统音乐之外还唱他们的自创歌曲,这实际上模糊了"民谣"音乐与"流行"音乐之间的界限。

对"民谣"歌手或组合的爱好仍然是政治承诺的象征。尽管像"金斯顿"三人组[Kingston Trio,成立于 1957 年]或"彼得、保罗与玛丽"[Peter, Paul, and Mary,成立于 1961 年]这样的组合,塑造了比"织工"乐队更为清晰的"学院"形象,并刻意避开明显有争议的素材,但他们的歌曲依旧触及社会问题。"彼得、保罗与玛丽"强烈认同反战运动,将皮特·西格的歌曲纳入他们的保留曲目,并在 1963 年录制了几张热

图 7-3 1960 年代的鲍勃·迪伦

门唱片,唱片中传达了被广泛解读为激进的信息。《神龙帕夫》["Puff, the Magic Dragon",1963]名义上是一首儿歌,但被人们(主要是紧张的政客们)解读为对新兴毒品反主流文化的隐喻性支持;鲍勃·迪伦的歌曲《在风中飘荡》["Blowin' in the Wind",1963]警告——或者可理解为警告——如果民权运动受挫,那么后果将是:"有些人要活多少年才能获得他们的自由?""民谣"音乐与商业流行音乐之间越来越相互渗透。保罗·斯图基[Paul Stookey],即"彼得、保罗与玛丽"组合中的"保罗",原本是一名摇滚吉他手,并继续沿用这种他曾受过训练的演奏风格。但"民谣"不用打击乐且避免电声扩音,这让它有效地与商业产品区分开来,并赋予它一种"本真性"的氛围,民谣表演者明确地以此为卖点。本真性,这一浪漫主义概念,指音乐忠于且必须保持忠于其自身(即忠于它的起源)与审美上的"无功利"(disinterested),音乐家真诚地表现他们的个性,这当然是爵士乐与古典音乐的一个主要[316]卖点,至少以此区别于商业流行音乐。但称其为"卖点",已经揭露了它的虚

假(即便不是彻头彻尾欺骗性的)前提。

然而,在整个 1950 年代,品味随着大学入学而发生强制性改变的基础正是这种本真性。如果说音乐品味可以定义一个人的成熟个性,那么这种音乐自身必须被视为具有个人化的本真性。随着个人本真性问题的出现,社会学家观察到一个必然的现象。没有人选择所有这三种"成年"品味;至少有一种必须被拒绝,因为个人的身份感,既取决于认同,也取决于分歧。

英伦"入侵"

这一规则在 1960 年代发生了改变。随着流行音乐风格与其他"60 年代"文化一道继续发展,流行音乐开始要求其成年听众的忠诚,不管这些听众受教育程度如何;同样它也开始披上"本真性"的外衣。"披头士"乐队[Beatles]的到来是标志性的转折,无论从音乐内容或是从观众执着性来说都是如此。1964 年,这一英国摇滚乐队首次在美国演出,很快就有更多英伦"入侵者"(invaders)接踵而至,如滚石乐队[Rolling Stones]、"谁人"乐队[Who]等。现在他们成了美国流行歌手的主要效仿对象。

图 7-4 1964 年,披头士乐队从美国归来

[317]与早期摇滚乐表演者不同的是,英国乐队演出的几乎都是他们自己创作的音乐。披头士乐队的两名成员,节奏吉他手约翰·列侬[John Lennon,1940—1980]与贝斯吉他手保罗·麦卡特尼[Paul McCartney,生于1942年],都是多产的歌曲作者,他们经常一起合作(虽然不是传统词作者与曲作者的合作方式;而是词、曲皆有创作)。首席吉他手乔治·哈里森[George Harrison,1943—2001]也为乐队创作了一些备受关注和有影响的歌曲,只有鼓手林戈·斯塔尔[Ringo Starr,原名理查德·斯塔基,生于1940年]多半只限于演奏者的角色。

图7-5 1974年由布鲁斯·贝克沃[Bruce BecVar]制造的电吉他

英国乐队的风格从根本上受到所有摇滚乐的前身,即美国黑人R&B的影响;且它们都符合已成为标准的摇滚乐器配置(带扩音的电吉他与键盘乐器,外加一组"爵士鼓"或由一人操控的全套爵士打击乐器)。但与美国同行们相比,英国乐队的风格更加兼收并蓄,在创作目标上也更加雄心勃勃,他们仿效爵士与古典音乐家,并最终对这些人产生了影响,这是原来"正宗"摇滚乐歌手从未企及的。

英国乐队主要由中产阶级青年组成,他们至少曾受过完整的中

等教育,对盎格鲁—凯尔特民间音乐的天然继承(部分经由圣公会教堂的赞美诗),使他们的旋律具有一种有别于美国歌曲的"调式"(modal)特征,这赋予他们一种"民间"气质,这种气质既传达出本真性,又表现出异国情调,从而增强了对美国人的吸引力。具有讽刺意味的是,在英国国内,这些特性恰恰是他们的音乐看起来最程式化和最传统的方面,而美国黑人音乐的成分才是其本真性与异国情调的气质所在。

除此之外,列侬与(尤其是)麦卡特尼对爵士乐与古典保留曲目有零星的了解,包括它们最现代的变体,哈里森对非西方音乐有足够的好奇心,他学会出色演奏[318]印度西塔尔琴。他们的唱片制作人乔治·马丁[George Martin]是一位音乐学院毕业生,每当演出配器超过原本的四人组合时,马丁就不仅负责为乐队编曲,还给予他们技术和技能上的指导,这些指导极大地促进了他们独特的、不断拓宽的声音形象。然而,基本的创作工作是由列侬、麦卡特尼与哈里森完成的,他们几乎与所有流行音乐家一样专靠听觉来创作,他们都没有受过专业训练,无法熟练地读懂乐谱。

披头士吸引了十分广泛的听众,这对许多人来说难以置信。起初他们的音乐有着轻松、甜美、单纯(尽管生机勃勃)的特点,所吸引的是男性流行歌手的传统观众,即青春期的女性(现称为"少女流行乐迷"[teenyboppers])。1965年夏天,在他们第二次美国巡演期间,纽约谢伊体育场[Shea Stadium](能容纳55600人)挤满了尖叫的女孩与她们不怎么兴奋的男朋友。一些观察家对披头士的成功颇感不悦,认为这是文化稀释(dilution)的结果。爵士乐评论家和左倾政治评论员纳特·亨托夫[Nat Hentoff,1925—2017]试图在评论中贬低披头士,认为他们"让数百万美国青少年醉心的,是一直存在于美国并持续产生不良影响的东西",但是(现在他又将矛头指向观众)"这里的年轻人从来不想要未加工的东西,所以他们通过英国人的过滤来吸收它"。⑦ 但

⑦ Quoted in Ned Rorem, "The Music of the Beatles," *New York Review of Books*, 18 January 1968; in Elizabeth Thomson and David Gutman, *The Lennon Companion* (New York: Schirmer, 1987), p. 100.

是,埃尔维斯·普雷斯利未经加工的成功,已然证明亨托夫民族主义牢骚的虚假性;那时,披头士的音乐吸引了前所未有的音乐世界的乐迷,先是在英国国内,之后是在美国和欧洲大陆,歌迷们的热情开始以意想不到的方式影响这支乐队。由此引发的显著共振效应,让披头士成为60年代真正具有标志性的音乐现象,并对音乐历史,包括本书一直在追踪的那种音乐历史,产生了深远的影响。

变节

早在1963年,一位非常庄重的英国古典音乐评论家,伦敦《泰晤士报》首席乐评人威廉·曼[William Mann, 1924—1989](年轻时曾认真学习过钢琴与作曲),称列侬与麦卡特尼为年度杰出新作曲家,这令读者倍感惊讶,他将他们的歌曲《没有第二次》["Not a Second Time"]中的"爱奥利亚"和弦进行,与马勒《大地之歌》令人心碎的结尾相比较,在马勒复兴的全盛时期,这大概是一个评论家所能做的最崇高的比较了(例7-1)。

例7-1A 约翰·列侬/保罗·麦卡特尼,《没有第二次》的和弦进行

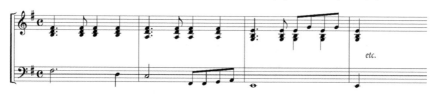

例7-1B 古斯塔夫·马勒,《大地之歌》结尾

[319]曼继续对另一首歌曲中"泛自然音的音簇"(pandiatonic clus-

ters)⑧加以描述，并称赞披头士向降低半音的下中音转调，这种转调自舒伯特时代起，就被奉为一种富有表现力的手段。人们对曼的文章付之一笑，并将其归为怪谈（评论家有时也喜欢"让中产阶级震惊"）。曼在他最喜爱的古典音乐与披头士歌曲之间发现的对应关系，并没有被认真地当作对披头士创造性源泉或范围的评论，而只是被看作评论家个人音乐品味与记忆的评价。此外，获得一位知名评论家的赞美，其净效应是宣布这种音乐对于当下消费来说是"安全的"——这在一个社会反叛的时代，或许并非是对一支流行乐队的最大认可。

然而，他们的音乐在这十年中不断发展，并继续扩大对不同观众的吸引力，这十年又以各种方式影响了他们音乐的内容与范围。从《左轮手枪》[*Revolver*，1966]与《佩珀中士的孤独心灵俱乐部乐队》[*Sgt. Pepper's Lonely Hearts Club Band*，1967]这两张黑胶唱片开始，披头士乐队制作了一种"概念专辑"（concept albums），即一张唱片上的所有歌曲都相互协调，如同浪漫主义声乐套曲的每首分曲一样，不仅通过歌词内容，也通过音乐中各个方面的统一促成一种整体印象。

《左轮手枪》收入了一些关于社会异化与经济不公正的歌曲——而且并不总是针对弱势群体的不公：其中有一首哈里森创作的歌曲《税务员》["Taxman"]，便是有感于英国税收体系对于像披头士乐队这样的高收入者的不公。专辑中的音乐被旋转的电子音效所加强，似乎提供了一种与迷幻药引起的视觉幻觉相似的声音对等物，这种迷幻性在先锋艺术与商品艺术之间跨界的"pop"[流行]与"op"[严肃]艺术家的作品中，以及在彼得·马克斯[Peter Max，生于1937年]的平面设计中均有所反映，马克斯的设计是典型"60年代"精神的视觉体现。

[披头士乐队的]这种先锋趣味主要归功于麦卡特尼，1966年的前几个月（当时乐队其他成员都在家庭度假或度蜜月）他参加了电子音乐的音乐会，听了施托克豪森与贝里奥的唱片。这个实验阶段的第一个成果是《明日永远未知》["Tomorrow Never Knows"]，这是1966年4月为专辑《左轮手枪》录制的一首歌曲（例7-2）。列侬的歌词（"放弃

⑧ Quoted in Allan Kozinn, *The Beatles* (London: Phaidon, 1995), p. 74.

例 7-2 约翰·列侬/保罗·麦卡特尼,《明日永远未知》开头

思考吧,放松漂浮,顺流而下……")令人联想到[320]"毒品之旅"(drug trip),在此过程中,音乐在单一的 C 大调三和弦上展开一个缓慢的琶音(偶尔被内声部邻音与"蓝调"七音所改变),由哈里森用西塔尔琴演奏的持续低音伴奏,并在录音室通过混响效果、磁带循环与吉他和弦的

录制,以及磁带机的倒转进一步加强——在过去十年中,这一全套"具体音乐"[musique concrte]设备几乎都是由巴黎、纽约与科隆的音乐工作室率先推出的。这些设备赋予这首歌曲一种品质,这种品质既不能在声乐记谱中表现出来 [321](就像所有流行音乐的"活页乐谱"一样,是在事后制作的),甚至也不能在现场表演中加以表现。从某种意义上说,披头士乐队不再写歌了。与当时的一些先锋派偶像一样,他们也创造拼贴——已完成的艺术品,这种磁带上的人工产品无法在其他媒介中充分地复现。因此,他们在1966年底停止了巡演,此间他们的第二张概念专辑问世。

《左轮手枪》在其社会批判性歌曲中(通常温和,但偶尔辛辣,如《埃莉诺·里格比》["Eleanor Rigby"]对城市孤独绝望的写照)与其迷幻的电子音色中,奏响了一个真正的"60年代"音符,划出了大众传播的流行音乐从未涉足的领地,一定程度上是以牺牲像青春爱情这类常见的流行主题为代价。在《佩珀中士的孤独心灵俱乐部乐队》中,这种新概念与音乐严肃性得到了强化。专辑封面展示了新近的披头士们头发蓬松、蓄着胡子,装扮成标题中想象的歌舞杂耍表演者,站在一群他们公认的榜样与导师的肖像剪贴画中间。肖像画中包括像阿尔伯特·爱因斯坦那样的现代全能圣人,像圣雄甘地[Mahatma Gandhi]那样具有正确思想的全能偶像。里面还有(对于那些能认出他的人来说)卡尔海因茨·施托克豪森。

传统流行音乐的娱乐价值并未被抛弃;但相当大胆的是,他们避开了这种可能性。专辑同名歌曲将专辑塑造成一场想象的舞台表演,由一支想象的乐队演奏。专辑结束于(或似乎结束于)开场歌曲的重复,这不仅使专辑概念,也使音乐内容被围裹在一个超越个别歌曲的结构中。但这张专辑并未以音乐再现来结束,而是有一个评论式的悲惨尾声,以《生命中的一天》["A Day in the Life"]的形式,这是专辑的最后一首歌,(用评论家伊恩·麦克唐纳[Ian MacDonald]的话来说)这个尾声似乎预示了"从1967年的'和平与爱之年'过渡到1968年的'路障之年'"。⑨ 其

⑨ Ian MacDonald, *Revolution in the Head: The Beatles' Records and the Sixties* (New York: Henry Holt, 1994), p. 15.

结尾如例 7–3 所示。

例 7–3　约翰·列侬/保罗·麦卡特尼,《生命中的一天》结尾

例 7-3（续）

这首超长歌曲（5 分 33 秒，对于每分钟 45 转的唱片单曲或传统"唱片骑师"的处理来说，实在是太长了）的灵感来自一位死于非命的朋

友——塔拉·布朗恩[Tara Browne]，一位富有的喜爱反主流文化景象的艺术爱好者，(很可能受迷幻药的影响)他的跑车撞上了一辆停着的厢式货车。在某种程度上，这首歌的歌词由一幅超现实主义的拼贴画组成，画中充斥着阴郁而冷静的新闻报道——布朗恩之死，一个关于兰卡斯特郡小镇路坑的故事，一场军事胜利(当然暗指越南战争)——随后是邀请吸毒逃脱("我很乐意让你兴奋……")。

通过直接借用先锋派的技术锦囊，这首歌在歌词之间传递的真正含义是模棱两可且令人不安的。在1967年1月和2月录音期间，他们招募了40位伦敦管弦乐队的演奏家(小提琴家12人、中提琴4人、大提琴4人、低音提琴2人、竖琴1人、双簧管1人、单簧管2人、巴松管2人、长笛2人、法国号2人、小号3人、长号3人、大号1人与定音鼓1人)。每一位演奏者都有一个指定的图表，由一个低音和一个高音组成，图表指示他们在24小节的范围内，逐渐从一个音奏到另一个音，随意选择准确的音高，在节奏上无需尝试与其他演奏家协调，并且音量要一直渐强。麦卡特尼知道，这[322]正是人们在约翰·凯奇(或克里斯托夫·潘德雷茨基)乐谱中所期待的那种东西；协助策划的乔治·马丁很高兴看到这些受雇的演奏家对这个想法困惑不解，因为这样的困惑原本是留给凯奇与潘德雷茨基这类作曲家的。

由此产生的强大而混乱的渐强在唱片中出现两次；一次在中间，另一次在结尾，结尾处紧跟着一个巨大的E大三和弦，[323]由三架钢琴(制音踏板抬起)与一台簧风琴重重地奏出。随着这个和弦的消失，录音工程师通过"控制增益"(rode gain)，助推音量来补偿它的衰减，从而让这个声音不可思议地悬在空中近一分钟，超过这首歌曲总播放时间的五分之一。歌曲最后拼接了一点演播室的"空气"[empty air]，并非真的空空如也，而是包含了一些低沉的、难以理解的背景噪声，以及乐队成员们的笑声。在最初发行的黑胶[324]唱片专辑中，最后这一部分被录制在连续的内槽上，因此(正如评论家艾伦·科赞[Allan Kozinn]所说)"人们可以听到披头士不停地哈哈大笑，直到听者将指针从唱盘上提起来"。⑩ 这一

⑩　Kozinn, *The Beatles*, p. 159.

切意味着什么？这一切能意味着什么？后者当然才是重要的问题,因为在很大程度上,人们对于这张专辑的接受是以无休止的猜测、注释、争论的方式进行的——这是一种毫不含糊的(与"娱乐"相对的)"艺术"接受方式。

威廉·曼从中看到了[自己所持观点的]依据,并在《泰晤士报》上发表了一篇更加详尽的文章,题为《披头士重燃流行音乐的进步希望》["The Beatles Revive Hopes of Progress in Pop Music"],这篇文章发表于1967年6月1日,紧跟在《佩珀中士》发行之后。文章标题本身就带有"经典"话语的意味,因为只有在经典作品的"历史主义"领域,风格进步才会成为格言。流行音乐传统上的交易买卖(事实上经常被定义为)是快速的——甚至是有计划的——折旧报废。(过去有一句势利的俏皮话,说流行音乐的好处就是不会流行太久。)

如今,曼注意到,披头士所作的音乐并没有那么快地消失,部分因为他们与听众一起成长,部分(相互地)因为,他们的听众以一种违背流行音乐先例的方式对他们保持忠诚。曼提出,披头士的秘密在于他们不断扩展的折衷主义:

> 1963年的年轻人,曾像饥饿的旅行者一样倒在"默西塞德节拍"[Merseyside Beat,即来自利物浦、披头士的家乡默西河畔的音乐]上,如今他们更年长、更老练,也更有成年人的经验了。流行音乐仍然要迎合他们的需求,迎合他们现在所呈现的鲜明特征。摩登派、摇滚青年[分别是伦敦"60年代"着装与音乐的追随者]、知识分子、叛逆分子、放纵者、野心家,都从不同的音乐中获得灵感的慰藉,披头士乐队之所以能保持至高无上的地位,是因为他们可以从所有这些墨水池里蘸取同样具有雄辩力的结果。⑪

曼指出了像《埃莉诺·里戈比》这类歌曲的强有力的歌词,并且正

⑪ William Mann, "The Beatles Revive Hopes of Progress in Pop Music," *The Times*, 29 May 1967; *The Lennon Companion*, p. 89.

确地意识到鲍勃·迪伦在激发流行音乐新的社会意识方面的影响力。曼乐于接受将"东方的"西塔尔琴融入风格的混合,连同"或多或少有规律的、受电子操控的音簇漩涡"⑫(他一本正经地指出,用于这种音乐的"时髦字眼"是"迷幻音乐")。他引用《生命中的一天》的歌词"飓风滑音"与"呼呼的噪音",作为BBC对这首歌臭名昭著的误导性临时禁令的原因,尽管(正如他指出的那样)其他几首歌的歌词也包含了"对吸毒的模糊提及"。

曼以一种混杂着奚落与祈祷的口吻结束了这篇文章,他特别提出这首禁歌"比目前在流行音乐电台听到的任何歌曲都更有真正的创意。不过,与其他乐队最近所做的事情相关的是,《佩珀中士》的主要意义是作为一种建设性的批评,这有点像一种流行音乐的大师班,检视流行趋势,纠正或整理前后不一、散漫无纪的作品,处处暗示一条值得遵循的路线"。⑬ 这是"艺术"的谈话方式。它将进步视为自己的奖赏,暗示艺术就是为了艺术本身。

[325] 其他人则准备走得更远。内德·罗雷姆 [Ned Rorem,1923—2022],一位享有艺术歌曲专家声誉的美国作曲家,忠实于战前美国"田园主义"的语汇,因此在学院派序列主义的全盛时期丧失了威望。1968年初,他向知识分子的文学周刊《纽约书评》提交了一篇文章,题为《披头士的音乐》。这篇文章以一种蓄意的打击作为开场白——"我再也不去听古典音乐会了,我不知道还有谁会去听"⑭——然后继续清算一堆旧账。

对罗雷姆来说,在战后先锋派造成的长期干涸之后,披头士乐队是真正的音乐创造力的复苏。值得注意的是,考虑到60年代的风气,"音乐正在恢复健康,不是通过我们老练的作曲家的温和创新,而是通过一帮孩子的老式肺部锻炼"。⑮ 罗雷姆驳斥了纳特·亨托夫的抱怨:"这帮家伙中最好的来自英格兰,这并不重要;他们可能来自阿肯色州。"与

⑫ *Ibid*., pp. 91—92.

⑬ *Ibid*., p. 93.

⑭ Ned Rorem, "The Music of the Beatles," in *The Lennon Companion*, p. 99.

⑮ *Ibid*., p. 104.

图 7-6 1968 年的内德·罗雷姆

亨托夫(以及大部分摇滚乐爱好者)的想法恰恰相反,罗雷姆认为重要的是"我们对他们的需要,不是社会学上的而是艺术上的,不是新的而是古老的,特别是需要一种更新,一种愉悦的更新"。说到"新感性"(new sensibility),这是由像苏珊·桑塔格[Susan Sontag, 1933—2004]这样的批评家们在文学中提出的概念。最近桑塔格还出版了一部名为《反对阐释》[Against Interpretation, 1966]的论文集,呼吁用"艺术色情"(an erotics of art)⑯取代先锋派的智识主义。罗雷姆指责当代音乐,正以一贯的方式落后于其他艺术。他说:"过去十年中,其他所有艺术都在一定程度上感受到这一更新;但音乐不仅是人类历史上发展起来的最后一个'无用的'表达方式,也是在任何一代中最后一个进化的表达方式——即便像现今这样,一代最多持续五年(正是在这短暂的时间段里捕捉到了'新感性')。"⑰根据罗雷姆的说法,披头士的秘诀就是所有好音乐的秘诀:好的曲调,加上罗雷姆煞有介事地称之为"天才畸变"(the Distortion of Genius)的酵母。和其他许多人一样,罗雷姆指出,出人意料的和声为披头士的音乐增添了趣味,有些人将这种和声归因于民间音乐的影响,另一些人则将其归因于披头士未受学校训练的业余性。但他的主要例子是《生命中的一天》,其中"惨痛的诗歌"是用"最柔和的曲调吟咏的"。罗雷姆将其与现代舞蹈的反讽策略相比,并援引玛莎·葛兰姆[Martha Graham]的编舞艺术("她歇斯底

⑯ Susan Sontag, "Against Interpretation" (1964), in *Against Interpretation and Other Essays* (New York: Delta Books, 1967), p. 14.

⑰ Rorem, "The Music of the Beatles," in *The Lennon Companion*, p. 104.

里地旋转着,直到彻底沉默,或者一动不动地站立着,而所有地狱都在深渊里崩塌"⑱)。然而"因为披头士的反常是自然天成的,所以他们通常建造坚固的结构,而其对手们的反常则属于矫揉造作,他们模仿的只是滴水兽[gargoyles],而不是大教堂"。

[326]威廉·曼允许自己明确提到马勒,并含蓄地提到舒伯特,而罗雷姆则做了太多的比较,他谈到了蒙特威尔第、艾夫斯、普朗克、拉威尔、斯特拉文斯基、巴托克、欣德米特,最后不可避免地提到了莫扎特:

> 当然,披头士的优势最终是难以捉摸的,就像莫扎特的优势之于[穆齐奥·]克莱门蒂[1752—1832,曾是非常有名的意大利裔英国作曲家与钢琴家,之所以选择他,或许是因为《纽约书评》的读者很可能小时候都弹过他备受推崇的小奏鸣曲]:尽管他们都熟练地说着同样的调性语言,但只有莫扎特说的更具天才的魔力。谁来定义这样的魔力呢?⑲

以下就是他的结论,混杂着怀旧与冷战的焦虑:

> 如果(此处是大写的"如果")音乐最健康的状态是身体的创造性反应与对身体的刺激,最颓废的状态是才智的创造性反应与刺激——如果健康的确是艺术令人向往的特征,如果(正如我所相信的那样)披头士乐队就是这一特征的例证,那么我们已迎来一个新的、黄金般的歌曲复兴时代(尽管奇怪的是它似乎与我们星球的末年巧合)。⑳

很容易看出罗雷姆在这篇夸张的文章中想要达到的目的。这明显是一种"征用",在他自己对学院先锋派的复仇之战中,他试图利用披头士乐队作为武器。最直接的出击是在一个插入句中,他预见到他的高

⑱　*Ibid.*, p. 105.
⑲　*Ibid.*, p. 106.
⑳　*Ibid.*, p. 109.

雅读者会对流行文化入侵他们的领地有所防御,所以他试图先发制人以消除他们的防御:

> 仍有一些人惊呼:"像你这样一位好的音乐家,为什么要给我们讲披头士?"这些人同样也是直到现在都把戏剧看得比电影更重的人,他们去听交响音乐会,因为流行音乐侮辱了他们的智商,他们并没有意识到现在的情况正好相反。㉑

实际上,罗雷姆是在向常去听音乐会的公众发出邀请,要求他们背叛。这份邀请获得的重视很可能远远超出罗雷姆的期望或愿望。正是在 1960 年代末,社会学调查不再显示大学生会理所当然地改变他们的品味忠诚,这也不再是"成熟"过程的正常组成部分。从此之后,将不再需要这种成人仪式。从现在开始,流行音乐越来越被视为"另类文化"的一部分,不仅是嬉皮士,各行各业受过教育的人,甚至"知识分子"都可以追随这种文化。

"早期摇滚乐"变为"摇滚乐"❶

起初,这一另类文化定位于低成本报刊、杂志等"另类媒体",60 年代中期,这类媒体开始激增,它们服务于此时开始越来越靠拢的反主流文化与抗议运动,提供不受商业或"官方"约束的信息与意见的替代来源。最早的"另类媒体"——《洛杉矶自由报》[The Los Angeles Free Press, 1964]与《伯克利芒刺报》[327][Berkeley Barb, 1965]——出现于加利福尼亚。《东村他者》[The East Village Other]是另类杂志的典范,1965 年 10 月开始在纽约发行,随后《滚石》[Rolling Stone, 1967]、《老鼠》[Rat, 1968]及其他许多杂志纷至沓来。所有这些出版物都以音乐批评为特色——即那种以前只留给古典音乐和少数爵士乐

㉑ Ibid., p. 100.

❶ [译注]rock'n'roll 与 rock 在中文中均被译为"摇滚乐",为方便区分,这一节将 rock'n'roll 译为"早期摇滚乐",rock 译为"摇滚乐",后者在文中也含有白人摇滚乐的意思。

的严肃批评——评价和解释那些被认为与他们客户有关的音乐,即1966年左右被称为"摇滚乐"(rock)的、松散定义的流行音乐类型。

尽管摇滚乐明显衍生于早期摇滚乐(rock 'n' roll),但并不只是它的缩写。相反,它把有意识创作与表演的音乐,指定为另类媒体所关注的反主流文化与抗议运动联合的一部分。这种音乐现在只能间接地追溯其血统中农村或工人阶级的非裔美国人来源,这一来源曾经滋养了早期摇滚乐。反主流文化不听猫王的歌。其直系祖先是英国浪潮,直接范本是《佩珀中士》。这意味着摇滚乐是由白人音乐家创造与表演的音乐,主要面向白人和中产阶级听众(不管其姿态多么反中产阶级)。尽管它颂扬反主流文化的自愿贫困与抗议运动的高度理想主义,但它是社会富有阶层与物质主义的产物与表现,这尤其体现在它对高科技的重视上。

在此基础上,英国社会学家阿瑟·马威克[Arthur Marwick]将1966年至1975年的摇滚乐场景,描述为金融精英主义的表达,它通过口头上支持社会改良主题来证明自身的正当性,同时它又享受着富裕带来的好处,包括昂贵的毒品,以及用来充分实现摇滚唱片效果的更加昂贵的音响系统。㉒ 那些仿效"后佩珀中士"(the post-Sgt. Pepper)披头士的乐队,也必然有大笔的财政支出。随着电子技术的投资变得越来越重要,摇滚乐与早期摇滚乐起源之间的关联越来越弱,流行音乐也越来越渴望艺术的声望。因此,另类文化成为艺术与娱乐这两种类别的会聚之地,而过去它们分属于阳春白雪与下里巴人。在艺术与娱乐的领域,这是现今所谓后现代性(postmodernity)的第一个征兆。

在这一总账簿的流行音乐的一面,曾与格什温"交响爵士乐"相关的那种向上的"社会性风格"流动再次浮现。1967年,威廉·曼在对《佩珀中士》的评论中赞赏道,整张专辑试图围绕一个反复出现的主题而达至统一,其中包含音乐的反复。他承认,这种统一是松散的,"有点似是而非",但明显"值得追求"。㉓ 他自信地预测,"迟早会有一些乐队采取下一个逻辑步骤,为一部流行歌曲套曲(a popsong-cycle)制作一

㉒ See Arthur Marwick, *British Society since 1945* (London: Pelican Books, 1982), p. 128.

㉓ Mann, "The Beatles Revive Hopes," in *The Lennon Companion*, p. 93.

张慢转唱片,一部汀潘胡同的《诗人之恋》"。尽管曼的用词陈腐得让人难受,但他说到点子上了。追求比流行单曲规模更大的表达,已成为英美摇滚乐的主要特征。1969年,"谁人"乐队以专辑《汤米》[Tommy]实现了曼的预言,专辑中的歌曲全部由主吉他手皮特·汤曾德[Pete Townshend,生于1945年]创作,它们以一个连续的系列描述了一个"又聋又哑又失明的男孩"的生活,这个男孩有玩弹球机的天赋,他的[328]成功使他成为世界各地弱势群体的榜样。虽然《汤米》实际上是一部叙事性的歌曲套曲,但它被宣传为"第一部摇滚歌剧"。最后它被改编成了舞台剧,甚至改编成(非常华丽的)电影。《汤米》成了"进步摇滚"(progressive rock)发展的一个里程碑。这个术语借自1950年代的"进步爵士"(progressive jazz),一个深奥且富有艺术野心的比波普爵士乐分支,与垮掉派诗人有关。像"地下丝绒"乐队[Velvet Underground,成立于1965年]或"血、汗和泪"乐队[Blood, Sweat, and Tears,成立于1968年]一样,进步摇滚乐队常常含有受过爵士乐与古典音乐训练的成员。艾默生、莱克与帕尔默三人组(基斯·艾默生[Keith Emerson,1944—2016]是键盘手,格雷格·莱克[Greg Lake,1948—2016]是电贝斯手,卡尔·帕尔默[Carl Palmer,生于1951年]是鼓手),被公认为典型的进步摇滚乐队,擅长将古典保留曲目改编成流行音乐,如穆索尔斯基《展览会上的图画》(1972年发行的专辑)与科普兰的《平凡人鼓号曲》(1972年发行的单曲)。

到了1970年代,甚至出现更"先进的"流行音乐类型,以"艺术摇滚"与"先锋摇滚"而著称,与之相关的个别歌手如弗兰克·扎帕[Frank Zappa,1940—1993]、罗伯特·弗里普[Robert Fripp,生于1946年]和布莱恩·伊诺[Brian Eno,生于1948年],相关乐队如"皇后"乐队[Queen,成立于1971年]与"传声头像"乐队[Talking Heads,成立于1976年]。这些音乐人试图通过更直率地挪用"高表达域"(high expressive registers)[24]来颠覆摇滚乐的"低级"关联,"高表达域"

[24] Michael P. Long, "Is This the Real Life? Rock Classics and Other Inversions," University of California at Berkeley musicology colloquium, 1998.

是音乐学家与摇滚历史学家迈克尔·朗[Michael Long]提出的一个借自中世纪修辞学的术语。

"皇后"乐队的单曲《波西米亚狂想曲》["Bohemian Rhapsody",1975]在其歌名中就宣布（并讽刺性地取笑了）这些社会性风格的抱负，次年发行的专辑《歌剧院之夜》[A Night at the Opera]（借自马克斯兄弟的电影喜剧）的名称也是一样。《波西米亚狂想曲》主要由乐队主唱弗雷迪·墨丘里[Freddie Mercury, 1946—1991]创作，是一首时长7分钟的摇滚康塔塔（或"大型歌曲"），有三个不同的乐章，这是超过100小时的录音室工作成果——这个数字在宣传中被大肆吹捧，就像艾略特·卡特第二弦乐四重奏的2000页草稿所受的吹捧一样。《歌剧院之夜》被广告宣传为"有史以来最昂贵的专辑"，这让人回想起大约十年前，当RCA Mark II合成器被哥伦比亚-普林斯顿电子音乐中心购置时所受的吹捧，《歌剧院之夜》包含一长串深奥难懂的引喻，其一如例7-4所示，这首歌从未在现场演唱过。为了宣传的目的，乐队提前录制了一盘录影带，乐队成员在其中照着歌词"对口型"，以便与原声单曲相配合。

这些友好姿态得到一些"古典"音乐家的强烈回应，或许在某些"非附属"或非学术领域的先锋派中间最为强烈。卢奇亚诺·贝里奥，他的音乐先前曾激励过保罗·麦卡特尼（不确定贝里奥是否知道），早在1967年夏天的一篇《论摇滚》的文章中，就对早期摇滚乐转变为摇滚乐的发展表示欢迎，这篇文章发表在当时意大利最具声望的音乐学杂志——《意大利新音乐杂志》[Nuova Rivista Musicale Italiana]上。贝里奥的文章卓有成效地——帝国主义般地？——为欧洲传统夺回了摇滚乐。他先从观察开始："值得注意的是，摇滚乐这一起源于美国流行音乐的现象，需要[329]一支英国的乐队，即披头士乐队，才能爆发出全部的力量。"下面这段文字解释了"全部力量"所蕴含的内容：

目前在美国（尤其是在加利福尼亚）和英国（尤其是在披头士的唱片里），摇滚乐代表了对其风格起源限制的逃脱，这归功于折

例 7-4　弗雷迪·墨丘里,《波西米亚狂想曲》A 大调部分

衷主义的解放力量。音乐折衷主义描绘出摇滚乐现有的面貌特征,它不是零零碎碎的、模仿的冲动。摇滚乐与被滥用的刻板形式的残渣毫无共同之处,这些残渣仍可辨认为早期摇滚乐。相反,它是由一种冲动所支配,即接受、包容、(并利用相当原始的音乐手段)整合(被简化了的)多元[330]传统观念。除节拍、大声与通常

不变的元素外,其所有音乐特征似乎都足够开放,可以吸收一切可能的影响与事件。㉕

贝里奥特别赞赏摇滚乐的"新鲜""自然"或"自发性",当一位像他这样久经世故的作曲家赞赏摇滚乐的优点时,总有一点点恩宠庇护的味道。有时还不止是一点点,如他的评论所说,"事实上,摇滚声乐风格最诱人的方面,就是没有风格"。㉖ 当贝里奥在摇滚乐中发现了"回归起源的乌托邦"时,或者当他称赞摇滚乐配器的"纯净"时,一种非常守旧的新原始主义就显露出来了。他惊叹,当一支摇滚乐队引入"异质的"声音时,总是将它们加以净化。例如在摇滚乐中,"小号的声音总是简单的、闲置的,不带弱音器或特殊音效,就像在摩西婆婆[Grandma Moses]的绘画中一样:它的声音要么是巴洛克式的,要么是救世军式[Salvation Army]的"。这篇文章以一种揶揄的方式总结道:"加弱音器小号的'颓废'声音将是一个信号,表明爱乐乐团摇滚的时刻到了;我真诚地希望这一刻永远不会到来。"㉗对他者本真性的关注,是一种传统的帝国主义(或"种族隔离式的")关注。在一个欧洲白人庆祝摇滚乐"逃脱"其非裔美国文化的起源时,有人可能会发现类似的但有些自相矛盾的种族主义暗示(尽管肯定不是有意识的)。

但另一方面,很明显,贝里奥是真的被摇滚乐对高科技的吸收所打动,甚至是嫉妒。高科技使摇滚乐"领先"于古典音乐的当代发展,这是一位古典先锋派所知的最高价值标准。他写道:"麦克风、放大器和扩音器,不仅成为人声与乐器的延伸,还成为乐器本身,有时会压倒音源的原始声学特性。"㉘摇滚乐有望在音乐演出中真正融合电子与原声——(正如我们在第四章看到的)而先锋派(包括贝里奥)却在解决这

㉕ Luciano Berio, "Comments on Rock," *Nuova Rivista Musicale Italiana*, May/June 1967; *The Lennon Companion*, p. 97.

㉖ *Ibid*., p. 98.

㉗ *Ibid*., p. 99.

㉘ *Ibid*., pp. 97—98.

个问题时遇到了麻烦。

大约同一时期,摇滚乐开始受到学术界的重视,这或许是转变的最终预兆。只要回想一下,就可以清楚地在美国著名音乐学家、早期音乐指挥家约书亚·里夫金[Joshua Rifkin,生于 1944 年]的文章《论披头士的音乐》中读到这一点。这篇文章写于 1968 年,当时里夫金进入普林斯顿大学攻读研究生,随阿瑟·门德尔[Arthur Mendel]学习音乐学,随弥尔顿·巴比特学习作曲。(早些时候,他曾在达姆施塔特随施托克豪森学习过。)但这篇文章直到 1987 年才出版(收录在一部回顾性的文集《列侬指南》[The Lennon Companion]中),彼时里夫金在言辞犀利的序言中,已能从历史的角度审视他自己的文章。

这篇文章对披头士乐队大加赞赏,称其音乐"在手段与组织上的经济节约是非凡的",赞赏他们自己"对于细节的紧密整合的控制",在节奏上"富于张力的推进力""复杂的织体",以及他们"前所未有的丰富性与结构的深度"。[29] 他们的音乐是"第一个不仅经得住详细分析,甚至是需要详细分析的流行音乐"。[30] 里夫金提供了大量他认为这种音乐所需要的分析,并用音乐实例与分析图表来支持他的[331]主张,这些例子和图表是在课堂上剖析经典文本所惯用的方式(而且就其本质而言,创作这些作品的艺术家们并不能理解这些被用来阐释自己作品的方式)。最终的论点改编自《谁在乎你听不听》,弥尔顿·巴比特的这一象牙塔信条,或许对于任何流行音乐来说都不太可能是赞美的来源,但是在里夫金所针对的读者眼中,他所阐述的观点却是一种崇高的权威。

1950 年代末,弥尔顿·巴比特在文章中说,一首流行歌曲"在音域、节奏织体、力度、和声结构、音色及其他音质发生较大改变的情况下,似乎仍能保留它的恰当特性"。或许披头士乐队最重要的创新——也是没有得到足够重视的创新——是他们创造了一种流

[29] Joshua Rifkin, "On the Music of the Beatles," in *The Lennon Companion*, p. 116ff.

[30] *Ibid.*, p. 126.

行音乐,与"正式"或"严肃"的音乐类似,其每一个细节都与作曲的特性有关。㉛

如果说,这一论点旨在通过将披头士音乐描述为流行乐中的特例,以使它们免于学院派精英的苛评,而不是以披头士为例来说明流行乐已经(或也许)变成了什么,这是因为,正如1987年里夫金曾坦率而敏锐地指出,他的文章是"试图以一种特定意识形态为披头士辩护,这样做是为了将他们安全地围护在这一意识形态的边界之内"。㉜ 这就是学院派现代主义的意识形态,"申克、勋伯格与逻辑实证主义令人陶醉的混合,一度在美国音乐界的某些学术角落里非常盛行"。这种意识形态不允许罗雷姆所呼吁的那种无言的"愉悦",因此有必要以一种更加迂回的路线来欣赏。

简而言之,这篇文章试图消除一种威胁,一种在当时无法公开承认的威胁,这预示着一种危机。就如里夫金在1987年后见之明地指出:

> 任何意识到这类事情的人都会知道,现在这一意识形态的控制在多大程度上已经松动,甚至对一些最狂热的追随者也不例外。具有讽刺意味的是,对我来说,也对我的不少朋友和同事们来说,披头士乐队在这一松动的过程中发挥了不小的作用。我们对他们的热情引发了一些令人不安的问题:这些在音乐上胸无点墨的孩子,或多或少是集体行动的,他们是怎么创作出这样一些作品,竟然让我们觉得与那些学识极其渊博的个人创作出的作品相差无几?(我们曾想象只有这些学识渊博的人才能创造出"严肃的艺术"。)面对这样的矛盾,我们要么放弃对他们的热情,要么试着让其服从我们有意无意认同的美学与其他范式,再或者开始怀疑这些范式本身。我们不能做第一种选择;有段时期,如我的文章所证实的,我们中的一些人尝试了

㉛ *Ibid.*, p. 124.
㉜ *The Lennon Companion*, p. 113.

第二个选择;但最终或许不可避免地,我们大部分人都会做出第三种选择。㉝

里夫金当时暗示,他的文章是第一篇关于披头士乐队或摇滚乐的严肃评论文章,因为它首次运用了正规的学术分析方法。他声称"大多数对流行音乐的批评,都是作者对于流行乐坛的反应,内容上令人窒息;而那些尝试处理真正音乐的评论者们,往往会暴露出极其有限的理解力,以至于无法阐明[332]手边的主题,反而使它模糊不清"。㉞但正如他后来所证实的,他求助于分析是一种逃避。里夫金作为一位技术娴熟的作曲家与编曲者,以《巴洛克风披头士》[*The Baroque Beatles Book*,1965]更直接地向披头士致敬,这张唱片巧妙地改编了披头士的曲调,采用赋格、键盘变奏曲、三重奏鸣曲以及组曲乐章等形式,组曲乐章为一支充满通奏低音的管弦乐队谱曲,该乐队是18世纪早期"巴赫"或"巴洛克"的典型样式。这张专辑在唱片收藏者那里获得了巨大销售,这些收藏者与里夫金一样,主要致力于古典音乐的经典作品,却发现披头士乐队是不可抗拒的。

但是,里夫金肯定知道,当他为披头士乐队写这篇极具学术性的颂词时,另类媒体中已出现新一代流行音乐评论家,他们甚至已开始渗入主流媒体与专业院校。这些评论家,尽管常常避免将他们所关注的流行音乐表演"文本化"(因此仍然忠实于流行音乐创作与传播的"口头"过程,在这个过程中记谱法居于末位,只服务于商业目的),但他们都是"严肃的"甚至博学的批评家,对媒体本身(依据风格与影响)及其社会文化环境有高度的历史意识,并且往往对社会学与文化理论有出色的把握,这为他们的判断奠定了基础。

尽管他们的职业生涯始于摇滚乐索求知识分子身份的全盛时期,但他们丰富的学识与批评视野,涵括了摇滚乐的早期历史及其在民间音乐与布鲁斯中的起源。这些评论家能在这些音乐类型之间,在早期

㉝ *Ibid*., pp. 113—14.
㉞ Rifkin, "On the Music of the Beatles," in *The Lennon Companion*, p. 115.

摇滚乐与美国早期流行音乐类型（包括白人的与黑人的）之间，勾勒出先前未曾载入编年史的联系，对于这些已开始打动有教养的白人听众的音乐风格，他们不仅揭示出其真实的（在学术上声名狼藉的）历史来源，而且确立起流行音乐的经典[canon]（是的，流行音乐的"古典"[classics]），这促进了流行音乐研究作为音乐学与文化史的一个合法分支的到来。

1966年，斯沃斯莫尔学院的一位17岁学生保罗·威廉斯[Paul Williams]，创立了先锋性的出版物《龙虾王！》[Crawdaddy!]，使用油印纸，每期印刷500份。（1968年底，当威廉斯卖掉它时，它已是发行量达25000份的专业印刷杂志。）起初，期刊内容完全是编辑兼出版者自己的感想。其中有一篇多次重印的文章，名为《摇滚乐如何交流》["How Rock Communicates"]，明显带有新流行音乐批评的味道。这篇文章以一组题词开始，其中包括"谁人"乐队皮特·汤曾德的一段话，以及苏珊·朗格重要美学著作《情感与形式》中的一段文字（曾被艾略特·卡特引用为灵感的来源，见本卷第六章）。

理查德·梅尔策[Richard Meltzer]的《摇滚乐美学》是另一篇出自《龙虾王！》的被广为收录的早期文章，后来扩充成一本书（梅尔策当时在纽约州立大学石溪分校学习哲学；他的老师中包括艾伦·卡普罗，一位1950年代末与"偶发艺术"有关的先锋派艺术家——见本卷第二章）。梅尔策的参考范围从詹姆斯·乔伊斯到黑格尔《精神现象学》，从列侬、麦卡特尼到波普艺术家安迪·沃霍尔[Andy Warhol]、鲍勃·迪伦，以及分析哲学家奎因[W. V. Quine]。这里没有一丝新原始主义的气息。很明显，这些学生所做的，是将他们对流行音乐的反应与对其他知识的追求联系在一起，这在前几代英美学生中是绝不可能出现的。[333]它既是消费模式变化的例证，也是对这一变化的激励，这一切深刻改变了1960年代的流行音乐乃至所有音乐。

在那些更专业的摇滚乐批评家中间，促成这一变化（并受其滋养）的是罗伯特·克里斯高[Robert Christgau，生于1942年]与格雷尔·马库斯[Greil Marcus，生于1945年]。1967—1969年，克里斯高作为《时尚先生》[Esquire]的专栏作家获得广泛声誉，后来他又去

了《村声杂志》[Village Voice],这份杂志与60年代的另类媒体类似,但它比另类媒体年份略长且更受尊敬。克里斯高最终成为它的高级编辑,并培养了新一代的批评家。1969年,马库斯成为《滚石》杂志的唱片编辑,同时在加州大学伯克利分校攻读美国研究的研究生学位。他曾撰写过几部关于美国流行音乐的学术性著作,包括《神秘列车:摇滚乐中的美国形象》[Mystery Train: Images of America in Rock 'n' Roll Music, 1975],这些著作作为流行音乐的严肃历史研究奠定了基础。

突破性进展在1970年到来,《洛杉矶时报》聘请罗伯特·希尔伯恩[Robert Hilburn,生于1930年]作为终身评论家,此前四年希尔伯恩曾与其他人一起,偶尔发表过一些自由撰稿的摇滚乐批评。在希尔伯恩任职期间,《洛杉矶时报》是美国对流行音乐报道最广的报纸,而之前的日报只定期报道古典音乐会的情况,这反映出其假定读者的经济地位与文化兴趣。1974年,《纽约时报》也如法炮制,聘请伯克利大学德国文化史博士约翰·洛克威尔[John Rockwell,生于1940年]作为长期的摇滚乐评论家,此前洛克威尔已为该报撰写古典音乐评论。(后来洛克威尔担任了《纽约时报》"星期日艺术与闲暇"板块的主编。)至1970年代末,摇滚乐评论被纳入报纸"文化"版面几乎已是普遍现象,这或许是60年代音乐消费模式发生变革的最具决定性的征兆。

另一征兆是洛克威尔的《全美国音乐:20世纪后期的作曲》[All American Music: Composition in the Late Twentieth Century, 1983]。这是第一次以所谓的"多元文化"术语,对一个国家特定历史时刻的全部音乐活动进行的"共时性"调查,"多元文化"意味着对等级制度的刻意规避,同时也意味着对规范标准的刻意回避。洛克威尔书中的二十个章节涵盖了美国所有音乐形式,从"东北部学院机构"(以弥尔顿·巴比特为焦点)到百老汇音乐剧,再到艺术摇滚、黑人"灵魂"音乐与"拉丁裔美国"流行音乐,这本书不仅想要描绘一幅美国社会的音乐肖像,还想鉴定与传达每一种音乐表现形式的价值,不管这种价值多么具有争议。

融合

洛克威尔的书中拼接了对不同风格音乐的批评,这种视界融合是受到摇滚乐的启迪,更确切地说,是受到摇滚乐成功颠覆音乐所表达的社会等级制度的启迪。摇滚乐作为一种民主力量,在其他音乐创作领域中产生强烈反响,影响到(民谣、爵士、古典音乐等)所有在过去被认为与商业流行乐坛格格不入或对立的(简言之,高级的)音乐种类。作为一种民主化或平等化的力量,摇滚乐对这些音乐类型的影响引发激烈[334]争论。特别是,它激起那些志在隔离或保护非流行音乐种类的"本真性"不受商业污染的人们的强烈反对。

摇滚乐对"民谣"的渗透是悄然开始的。1965年,一支名为"飞鸟"[Byrds]的乐队录制了鲍勃·迪伦的《铃鼓先生》["Mr. Tambourine Man"],一首对反主流文化的赞歌,飞鸟乐队凭借扩音器与强劲的舞曲节奏,让这张唱片的销量达到100万张,数倍于迪伦的原始唱片销量。三年后,他们开始为迪伦、皮特·西格,甚至伍迪·格思里[Woody Guthrie,1912—1967,左翼民谣乐坛元老,也是迪伦的导师]等人的歌曲重新编曲,制作全套高科技电子录音室版本。这些全都正当合理。

但是,当迪伦本人开始使用电声乐器时,他的许多歌迷却认为这是一种背叛行为。1965年夏天,迪伦在"纽波特民谣音乐节"[the Newport Folk Festival]上受到激烈质问,次年在英国巡演时甚至被喝倒彩。1966年晚些时候,一场严重的摩托车事故导致他长时间退出现场演出,在此期间他放弃摇滚乐对他的影响,重新回归不插电乐器。(这一时期他录制的歌曲——被称为"地下室录音带"——已成为备受崇拜的经典。)但是正如很多人在纽波特音乐节上所感觉到的——这些人中包括皮特·西格与民谣收藏家艾伦·洛马克斯[Alan Lomax],根据一个持久不衰的传说,这两人在音乐节的后台曾试图用斧头切断迪伦的电缆——迪伦的背叛注定了拥有大批歌迷的纯"民谣"类型在劫难逃。

格雷尔·马库斯写道:"一年之内,迪伦的演出就会改变民谣音乐的所有规则——或者,更确切地说,人们曾经理解的民谣音乐作为

一种文化力量将不复存在。"㉟所有与迪伦一起成长的"民谣"歌手——琼尼·米切尔;"彼得、保罗与玛丽"乐队——不得不转向摇滚乐风格,否则就面临着被彻底遗忘。起初,反抗与怨恨不仅是音乐性的,也是社会性的。对于民谣音乐的精英来说,就如麦克·布鲁姆菲尔德[Mike Bloomfield]——迪伦在纽波特音乐节的首席吉他手——回想起来所说的那样,"搞摇滚乐的都是些油腔滑调、瘾君子、跳舞和耍酒疯的人"㊱——也就是说,是那些不懂得在音乐会上如何着装或举止得体,以及服用违禁药品的人。

图 7-7　1960 年代的迈尔斯·戴维斯

始于 1960 年代末的爵士摇滚(jazz-rock)融合,因涉及社会问题中的种族因素而引发更大争议。又一位举世公认的"伟大人物"的"背叛"让事态到了紧要关头。迈尔斯·戴维斯[Miles Davis,1929—1991]是1940 年代末的比波普兴起时的一位领军人物,比波普是爵士乐中最深奥、最个人主义(也即现代主义)的阶段。由于戴维斯非常自觉地将他们的音乐视为一种艺术形式,与娱乐截然不同,因此在爵士乐的派别中特别引人注目。戴维斯扮演着艺术家的角色,他"无功利性地"关注

㉟　Greil Marcus, *Invisible Republic*: *Bob Dylan's Basement Tapes* (New York: Henry Holt, 1997), p. 13.

㊱　Quoted in Marcus, *Invisible Republic*, p. 14.

于[335]美,而对名利不感兴趣,他采取了特别激烈的方式,有时甚至背对观众演奏,并且不答谢观众的掌声便离开舞台。不过,用批评家巴里·克恩菲尔德[Barry Kernfeld]的话来说(他在《新格罗夫美国音乐辞典》中写道),戴维斯也是"1940年代末至1960年代的爵士乐中最富创新精神的音乐家",㊲这同样反映出戴维斯强烈的现代主义倾向。

从1968年开始,戴维斯的探索精神引导他与"伴奏者"或伴奏艺术家合作,这些艺术家演奏电子键盘与吉他,鼓手们以沉重的摇滚节奏支持他的即兴演奏,其二二拍子就好像半速演奏的爵士乐。为了加强其违规感,他们将节奏再次平均细分,而不是把节奏分成许多人眼中爵士乐不可或缺的标志,即摇摆的"爵士八分音符"(jazz eighths)节奏,因此,这让戴维斯的崇拜者们陷入了两难。迈尔斯·戴维斯的两张专辑《以沉默的方式》[*In a Silent Way*]与《泼妇酿酒》[*Bitches Brew*],点燃了一场辩论之火,这把火即使在20年后也未曾熄灭。迟至1990年,非裔美国爵士乐评论家斯坦利·克劳奇[Stanley Crouch]还在《新共和国》[*The New Republic*]杂志上对他们发出响亮的诅咒,《新共和国》是一本主要由白人自由派人士阅读的舆论杂志,克劳奇在文中写道:

> 然后末日到了。1969年,《以沉默的方式》冗长、伤感、自夸,戴维斯的声音大多淹没在电声乐器中,不过是单调的背景音乐。一年后的《泼妇酿酒》让戴维斯稳稳地走上售罄[也即背叛]之路,其销量超过他的任何一张专辑,它以多架键盘乐器、电吉他、静态节拍和杂乱回波(clutter),全面推出了爵士摇滚。戴维斯的音乐逐渐变得肤浅和沉闷。他近几年的专辑毫无疑问地证明,他已对高品质的音乐彻底失去兴趣。㊳

㊲ Barry Kernfeld, "Davis, Miles (Dewey, III)," in *New Grove Dictionary of American Music*, Vol. I (London: Macmillan, 1986), p. 585.

㊳ Stanley Crouch, "Play the Right Thing," *The New Republic*, 12 February 1990, p. 35.

没必要对这些说法进行音乐的检验,因为很明显,这些抱怨不是音乐性的,而是社会性的。正是摇滚乐的存在(具体表现在它的全套"电子"乐器上)受到了责难,对越轨与"文化种族混合"的原始恐惧,以一种奇怪而颠倒的方式重演,现在是从黑人的角度显现出来。尽管摇滚乐根源于 R&B,但自从"英伦入侵"以来,摇滚乐已不可逆转地被认定为白人音乐种类,用剧作家和黑人民族主义者阿米里·巴拉卡[Amiri Baraka,原名勒鲁瓦·琼斯,1934—2014]的话来说,摇滚乐对爵士乐的侵扰是一个"去灵魂的过程"(desouling process)。[39] 最后,当白人爵士乐评论家约翰·利特瓦勒[John Litweiler]赞同这一修辞甚至使之更加尖锐时(他将戴维斯的新音响比作"三整天喝白波特酒的持久而疲惫的刺激"[40]),对本真性的膜拜呈现出一抹熟悉的殖民主义色彩。有人认为,爵士摇滚的融合主要吸引的是摇滚乐听众,也即受过教育的中产阶级白人,因此是非本真的。(但讽刺的是,当时的"纯"爵士乐也主要面向白人听众,即便是由黑人演奏的。)主要区别,并且是很大的区别在于观众的规模,而不在于种族肤色。如往常一样,根本问题是商业吸引力,以及由此引发的形形色色的嘲讽与嫉妒。

无偏见的融合?

"民谣"在被注入了摇滚乐之后,再也没有恢复其纯粹的身份,与之不同的是,爵士乐(更确切地说,一些杰出的爵士音乐家)从"融合"弹回至一种可与学院派现代主义媲美[336]的纯粹主义。这种反弹反映出美国社会更大的问题。"大熔炉"的理想将美国视为这样一块土地:为所有愿意抛弃自己的种族特性并融入(或"并入")一般文化的人提供平等的机会,但这一理想现已受到少数族裔的广泛质疑,并被他们的一些发言人明确拒绝。取而代之的是,现在有许多人接受多元文化主义原

[39] Quoted in Gary Tomlinson, "Cultural Dialogics and Jazz: A White Historian Signifies," in *Disciplining Music: Musicology and Its Canons*, eds. Katherine Bergeron and Philip V. Bohlman (Chicago: University of Chicago Press, 1992), p. 83.

[40] *Ibid.*, p. 79.

则(或者接受其更尖锐的变体,文化民族主义),在民权暴力动乱的十年中,一个远不那么乐观的观点表达了这些人的幻灭,他们的结论是,大熔炉或融合主义的理想是掩饰与保护现有白人(以及基督徒和男性)权力结构之根本利益的烟幕。

1954年,朝向融合的运动得到了最大宣扬,那一年,美国最高法院审理了一起名为"布朗诉教育委员会案"[Brown v. Board of Education],法官们一致裁定实施种族隔离的学校违反宪法,因为隔离设施将少数群体排除在"主流"群体之外,使被排斥者蒙上污名,这从根本上不符合宪法对所有公民合法平等权利的保障。这一时刻有其音乐上的反映。可以说,其中一个是埃尔维斯·普雷斯利的成功,他是一位坦率模仿黑人风格的白人表演者(但并未化妆成"有失身份的"黑人面孔)。另一个就是所谓的"第三潮流"[Third Stream]。

"第三潮流"这个术语,以及它所指称的大多数音乐,都是冈瑟·舒勒[Gunther Schuller, 1925—2015]脑力劳动的产物。舒勒是一位杰出的多才多艺的音乐家,其职业生涯从一名圆号演奏大师开始(1945年至1959年,他曾担任大都会歌剧院乐队首席圆号独奏),他在创作上非常多产(主要采用序列语汇),并且对爵士乐保持着浓厚兴趣,这让他成为一名重要的爵士乐历史学家。舒勒于1957年创造了"第三潮流"这一短语,(用他的话说)该短语所指的"这种音乐,通过即兴或书面创作,或二者兼有的方式,综合了当代西方艺术音乐与不同种族或地方性音乐的本质特征与技术"。㊶

这是一个有点误导(和有点屈尊俯就的)定义,因为到1957年,爵士乐已远非一种纯粹的种族音乐或地方性音乐(除了被书写这一点之外,没有任何人能真正且毫无争议地定义当代西方艺术音乐的"本质")。但这一宽泛的定义反映出舒勒的普适信念,即"任何一种音乐都可在与另一种音乐的对抗中受益",这种信念是那个乐观时代的特征。第三潮流被预想为两个"主流"的汇聚。在舒勒看来,"西方

㊶ Gunther Schuller, "Third Stream," in *New Grove Dictionary of American Music*, Vol. IV, p. 377.

艺术音乐可以从爵士乐的节奏活力与'摇摆'中学到很多东西,同时爵士乐也可从古典音乐的大型曲式与复杂调性体系中找到新的发展途径"。在实践上,第三潮流是舒勒与约翰·刘易斯[John Lewis, 1922—2001]合作的结果,刘易斯是一位爵士钢琴家和编曲者,曾在曼哈顿音乐学院学习理论与作曲。他早就对爵士乐技巧与读写性作曲之大型结构的协调,以及与现代主义结构理念的协调感兴趣。用一位评论家的话来说,即便是他的即兴表演"也具有一定程度的动机统一性,这在爵士乐中是罕见的"。㊷ 1951年,刘易斯与颤音琴演奏家[337]米尔特·杰克逊[Milt Jackson, 1923—1999]合作,组建了"米尔特·杰克逊四重奏"(还包括一名贝斯手和一名鼓手)。次年,在刘易斯的引导下,乐队更名为"现代爵士四重奏"(简称 MJQ)。MJQ 作为一个"进步"乐队很快赢得了声誉,其优雅且略带理智的标志性声音(有时被称为"冷爵士")是杰克逊独奏与刘易斯不同寻常的旋律性伴奏之间的华丽对位。

正是在这个已经有点"古典主义"导向的,因此也是去地方性与去种族化(尽管所有成员都是非裔美国人)的爵士乐方法基础之上,舒勒发展了第三潮流的观念,而舒勒本人作为一位十二音作曲家,也使用了与之类似的去地方性语汇。舒勒推广第三潮流,毫不掩饰地宣扬其价值观,甚至喊口号,这些口号都与美国社会政策中的自由一体化契机联系在一起。

第三潮流是一种作曲、即兴与表演的方式,它将各种音乐聚合在一起,而不是将它们隔离。它是一种作乐的方式,认为**所有音乐都生而平等**,共存于一个美好的音乐兄弟/姊妹的关系中,相互补足,彼此充实。这是一个全球性的概念,它让世界上的所有音乐——书写的、即兴的、传承的、传统的、实验的——走到一起,互相学习,反映出人类的多样性与多元性。第三潮流是友好的音乐,

㊷ Thomas Owens, "Lewis, John (Aaron)," in *New Grove Dictionary of American Music*, Vol. III, p. 41.

协约的（*entente*）音乐——而不是竞争与冲突的音乐。它是美国大熔炉的逻辑后果：合众为一（*E pluribus unum*）。[43]

我们可以通过比较舒勒与刘易斯的作品，了解第三潮流音乐在实践中的概念。舒勒的《转化》[*Transformation*，1957]是为小型爵士乐组合而作，与"现代爵士四重奏"的乐器完全匹配，再加上一个乐队乐器（管乐与竖琴）的合奏。下文是舒勒的作品说明：

> 《转化》中有多种多样的音乐概念汇聚：十二音技巧、音色旋律、爵士即兴与爵士乐节拍分解。关于后者，自20世纪初以来，节奏的非对称性一直是古典作曲家的主要技巧（尤其是在斯特拉文斯基与瓦雷兹的音乐中），但这在1950年代的爵士乐中仍然极为罕见。正如标题所示，这首乐曲从一首直接的十二音作品开始，旋律被分散在不同音色环环相扣的链条中，通过巧妙引入爵士乐的节奏元素，音乐逐渐转化成一首爵士乐作品。爵士乐与即兴演奏占据了主导，但却屈从于一个相反的过程：它们逐渐被一个不断增长的即兴重复段所吞噬，然后这个段落被分解成更小的片断，并置在不断交替的古典节奏与爵士乐节奏中。因此，这部作品的意图绝不是将爵士与古典音乐元素熔铸成一种全新的合金（alloy），而是先以和平共处的方式依次呈现，然后再以更紧密、更具竞争性的方式并置呈现。[44]

例7-5显示了舒勒描述的"相反过程"，其中完全记谱的"古典"乐器逐渐淹没了部分记谱的即兴爵士组合的音乐。刘易斯的《素描》[*Sketch*，1959]则让"现代爵士四重奏"与一个弦乐四重奏竞争。两组乐器共享丰富的动机元素（尤其是一个小三度下行的短小音阶式音型）；但与舒勒的作品一样，它们又一次相互交替而非合作，[339]"作曲"

[43] "Third Stream Revisited," in *Musings: The Musical Worlds of Gunther Schuller* (New York: Oxford University Press, 1986), p. 119.

[44] *Musings*, pp. 131—32.

例 7-5 冈瑟·舒勒,《转化》,编号[J]到[L]

例 7-5（续）

音乐有时作为即兴音乐的结构框架,有时作为它的和声背景。例 7-6 展示了《素描》的结尾,这是尝试将所有表演者"融合"在单一织体中的唯一时刻。无论是舒勒的作品,还是刘易斯的作品,都没有真正尝试第三潮流理论描述中所承诺的那种融合,更不用说实现了。两股本土音乐潮流在绝对平等的基础上汇合的观念,对美国人颇有吸引力。但在真正的音乐实践中,第三潮流创作留下的关键问题——这些潮流真的是本土的吗?它们真的能平等相遇吗?——并没有得到解答,到了 1980 年代,这一趋势实际上已经消失。即便在它短暂的盛期,这一观

例 7-5（续）

念也遭到相当多的质疑，尤其是在舒勒将第三潮流的特点描述为"爵士乐的欧洲化"㊺之后。这个时运不济的术语重新激活了向上层社会流动的观念，而不仅仅是爵士乐。

　　[340] 然而，第三潮流从未引起过像爵士摇滚融合所激起的那种敌

　　㊺ "The Avant-Garde and Third Stream," *Musings*, p. 121.

例 7-6　约翰·刘易斯,《素描》结尾

例 7-6(续)

意;这是因为第三潮流所使用的音乐——学院风格的作曲(在舒勒的例子中是十二音)与"进步爵士"——在当时都被视为精英音乐。在 1950 年代末与 60 年代初的语境下,这两种音乐的"婚生子女"可以轻松地适应那个将"品味成熟"作为成人仪式的观念。无论是爵士乐还是古典音乐的听众,都不用担心第三潮流的品味会损害他们的精英地位。

另一方面,爵士摇滚的融合则被视为商业主义对艺术普遍侵蚀的一部分,精英类别的从业者与爱好者,起初都认为这是一种致命威胁。的确,摇滚乐仿佛吞噬了所有类型的听众,[341]似乎是各种传统主义者的共同敌人,即使它要求许多先前可能已"升级"到某一传统精英派别的听众的效忠。至 1960 年代末,流行音乐在所有唱片销售中占据 70% 以上,剩下的份额才由爵士乐、民谣和古典音乐竞争。从那以后,这种悬殊只会越来越大。1990 年代,古典音乐与爵士乐各自只占少得

可怜的3%的唱片销售量。它们已成为"小众"产品。尤其对于古典音乐来说,这似乎是个死刑判决,因为古典音乐总是宣称一种普适的"人性"魅力(并且它对于其他音乐类型的优越感,恰恰建立在它自诩的普适性之上)。[342]20世纪最后30年的古典音乐史,基本上是一部应对自60年代就已发动的威胁的历史。

激进的风尚

当然,人们应对威胁的方式之一就是适应。由于这本书是一部文化或艺术传统中的音乐史,关于"古典音乐"对流行音乐的适应与融合将是单独一章详察的主题。它们主要起源于说英语的国家,这些国家是摇滚乐的原始繁殖地。但是,我们可在这一章最后,看一看欧洲大陆对60年代及其流行音乐的一些反应。他们采取的形式不是技术上的改编或风格上的挪用,而是态度上的转变,且自诩为"头脑中的革命"。其中值得注意的是汉斯·维尔纳·亨策的反应。我们上一次提到亨策是在第一章,在达姆施塔特的先锋派阵营中,他是一个有点心神不宁但又顺从的参与者。亨策对德国战时的野蛮行径感到绝望,并且认为德国拒绝承认恐怖的过去,所以他于1953年移居至意大利。在那里,他仍恪守勋伯格式的技巧(采用这种技巧既是出于一种政治抗议的精神,也是出于一种美学信念),亨策努力实现他的传记作家罗伯特·亨德森[Robert Henderson]所说的"德国[343]与意大利精神的融合,他将北德的复调气质投射到咏叙调的南方,贝利尼、多尼采蒂、罗西尼与威尔第都对这种咏叙调有重要影响"。㊻ 毫不奇怪,在他作曲生涯的这个阶段,他成了某种意义上的歌剧专家,在初到意大利的那段时期就推出了六部歌剧。

六部歌剧中的最后一部《酒神伴侣》[*The Bassarids*, 1965],是一部类似《莎乐美》或《埃莱克特拉》的长篇独幕剧,采用奥登与切斯特·卡尔曼[Chester Kallman]的脚本,15年前也是这个团队为斯特拉文斯

㊻ Robert Henderson, "Henze, Hans Werner," in *New Grove Dictionary of Music and Musicians*, Vol. VIII (1980 ed.), p. 492.

基的《浪子历程》提供了剧词。这部歌剧重述了欧里庇德斯《酒神伴侣》[Bacchae]的故事,节制而通情达理的底比斯国王彭透斯,其平静的领地被酒神狄俄尼索斯的野蛮追随者入侵并摧毁。不管主题如何,亨策的这部歌剧是一部相当理性的作品,它的四大场景就像是一部交响曲的四个乐章(有点让人回想起《沃采克》的方式)。

正如人们所期望的那样,作为一名艺术家,亨策的使命就是告诫人们提防纳粹非理性主义的回归——也即"愚蠢而利己的情感主义,在其背后不可能察觉不到……一种好战的民族主义,一种令人不快的异性恋与雅利安人的东西"[47]——亨策将酒神狂欢严厉地描绘成一种残酷的、完全毁灭性的力量。关于《酒神伴侣》,亨策曾写道:"我的作品中偶尔出现的晚期浪漫主义的情感洋溢,并不是为了表现情感洋溢本身,反而是为了表现它的时代错误。"[48]这是对冷战接续世界大战所产生的绝望讽刺的完美总结。

在欧洲最奢华的夏季音乐场所——萨尔兹堡音乐节上,《酒神伴侣》的精彩上演获得了隆重欢迎;但正如亨策在自传中所述,在他完成歌剧乐谱之后,他感到一种持续的不适,这让他在1965年的整个秋天都情绪麻木,既无法欣赏别人演出的他自己的音乐,也无法欣赏自己演出的最喜欢的音乐:

> 我还记得指挥柏林爱乐乐团演奏马勒第一交响曲的情景,我依然能回想起自己内心的空虚,一种不断折磨着我的冷漠,以至于我接触的或打算接触的一切都出了问题。这是一种我无法摆脱的感觉,不仅是在这个毫无意义、令人沮丧的夜晚,而且是在我与人类同胞的私人交往中。感觉一切都不快乐、毫无生气。[49]

然后他听到了滚石乐队的音乐。1965年12月31日除夕,滚石乐

[47] Hans Werner Henze, *Bohemian Fifths: An Autobiography*, trans. Steward Spencer (Princeton: Princeton University Press, 1999), p. 207.

[48] Ibid., p. 208.

[49] Ibid., p. 209.

队在罗马"风笛手俱乐部"首次亮相,俱乐部的建筑是一个大谷仓,专为摇滚音乐会提供全套演出设备。在回忆录中,亨策将他与滚石的相遇描述为一种顿悟:

> 他们给我留下极深的印象,几周以来,我想在我自己的音乐中重现这一印象,但是没有成功。因为技巧完全不同。眼下我们必须接受这个事实,但是否会永远如此则另当别论。对我来说,重要并令人向往的是,应该让流行音乐与"我们这种音乐"相联系,我们这种音乐的历史要古老得多,难度也更大:这一联系对双方都有价值。总有一天这种差别会彻底消除。㊿

[344]在后来的一篇文章中,亨策详细阐述了这一观点:

> 在音乐发展的过程中,我甚至能看到,或者说感觉到一些可能性,即复杂的管弦乐或交响乐会朝着与流行音乐突然邂逅的方向发展。总有一天,"学术性音乐"(*musique savante*)与年轻人非常喜爱的音乐之间的差别会消失。�51

尤其值得一提的是,这句话——出现在一篇名为《不管愿不愿意,音乐都是政治性的》["Musik ist nolens volens politisch"]的文章中——是如此颠覆所有现代主义的假设。亨策最初的愉悦反应,在精神上与内德·罗雷姆对披头士乐队的赞颂相差无几。但亨策已经让这种反应蜕变为一种激进的平等主义政治话语,这种话语与即将到来的反主流文化与政治激进主义并行不悖。很快,亨策就被卷入德国学生运动的左翼政治当中。

㊿ Hans Werner Henze, liner note to Deutsche Grammophon Gesellschaft 139 374 Stereo (ca. 1970).

�51 "Does Music Have to Be Political?" in Hans Werner Henze, *Music and Politics: Collected Writings* 1953—81, trans. Peter Laban (Ithaca: Cornell University Press, 1982), pp. 169—70.

自 1967 年起，亨策就与鲁迪·杜契克[Rudi Dutschke]这样的暴力"新左派"交好。杜契克是"德国学生社会主义联盟"[German Student Socialist League，相当于美国"学生民主社会"组织]的领袖。亨策在这段时期创作的公然（且愤怒的）政治音乐，迅速回到与现代主义先锋派相关的异化与被异化、刺耳与丑陋的边缘。亨策对于初遇摇滚乐的更真实的纪念，是一部叫做《西西里的缪斯》[Musen Siziliens]的作品，这是一部"为合唱队、双钢琴、管乐器与定音鼓而作的协奏曲，基于维吉尔牧歌的片段"，这首协奏曲是在滚石乐队的直接影响下，于 1966 年的前几个月创作的。

亨策被委约写一部适合业余合唱队演唱的作品。他把这一需求与摇滚乐在他身上激发出的新目标联系起来。对于一位现代主义精英来说，他冒了很大的风险，"利用完全简单的公式，音乐围绕着单音和调中心回旋，这样一来，即便是对于业余合唱队来说，演唱时也能享受其中。两个钢琴独奏部分的演奏，无论对于钢琴家还是听众都应该是有趣的"。㊾ 将简单的满足感与古典诗词文本配在一起，听起来正像是那种新原始主义音乐的处方——例如卡尔·奥尔夫的作品——这种音乐曾被纳粹厚颜无耻地利用，并被战后先锋派以（似乎是）最充分的理由予以谴责。

但不知为何，滚石乐队从亨策的意识中抹去了这一糟糕的类比，至少暂时是这样的。颇为讽刺的是，根据亨策在《酒神伴侣》中复述的警世故事，这支摇滚乐队对他的影响与酒神狂女对可怜的彭透斯国王的影响是一样的。亨策并没有完全以奥尔夫为榜样，但他的确创作了一种音乐，令人想起斯特拉文斯基后期的一些新古典主义作品，尤其是两首名为"田园诗"[Eclogues]的生机勃勃的田园曲（一首是在 1932 年为小提琴与钢琴而作的二重协奏曲中，另一首是 1943 年的管弦乐曲《颂诗》[Ode]的中间乐章）这一对作品同样令人想到维吉尔的诗歌。这些人（连同萨蒂）肯定都是亨策有意识的榜样，（亨策曾就萨蒂写道，"在重新把我自己变为一名初学者的过程中，我就像遇到了一位老朋友"㊿）。

㊾ Henze, Deutsche Grammophon liner notes.
㊿ *Ibid*.

[345]《西西里的缪斯》第三乐章"西勒诺斯"[Silenus],以森林之神萨提尔[satyrs]的首领命名,取自维吉尔的歌词,描述了亨策曾亲眼目睹的那个场景的古老版本,也即1965年12月31日夜晚,那个曾令亨策激动不已的场景。歌词开头是:

> 然后,他开始歌唱,
> 没再说什么。现在是一个奇迹——你可能已看到
> 牧神与野兽随着曲调翩翩起舞,顽固的
> 橡树摇摆着它们的头颅。
> 坚若岩石的帕纳索斯从未被阿波罗的音乐如此深地打动;
> 当俄耳甫斯歌唱时,
> 伊斯玛鲁斯与洛多佩也从未体验过这般的狂喜。

音乐当然符合亨策的描述,它的高潮是C大调的琶音(例7-7),以及或许会令奥尔夫都觉得羞愧的C大调炽热结尾。这是现代主义者的大逆之罪,亨策因此在现代主义报刊上受到严厉批判。汉斯·海因茨·施图肯施密特[Hans Heinz Stuckenschmidt, 1901—1988],是勋伯格的首位传记作家,当时是柏林工业大学的音乐史教授,也是这座

例7-7 汉斯·维尔纳·亨策,《西西里的缪斯》第三乐章(西勒诺斯),第108—111小节

城市最具权威的评论家。他在一篇题为《亨策让时钟倒转》["Henze Turns the Clock Back"]的评论中,抱怨这首乐曲中有几个段落"已不能再被描述为现代"。�54三十年后,亨策在他的自传中予以反驳:

> 我很想知道,人们真的认为我有能力做这样一个强人吗?施图肯施密特指的是哪一座钟?这座钟到底怎么晚了?当时在那么多人的心目中依然存在着这种集体精神(esprit de corps),对于任何偏离官方制定的规章制度的行为,都毫不迟疑地予以谴责和惩罚,这些规章制度由古怪的结构主义进步思想所支配,同等严苛地应用于生活与艺术。但是这个组织由谁负责?是谁制定的标准?皮埃尔[布列兹]?或是可怕的海因里希·施特罗贝尔[新音乐经理人;见第四章]?袋鼠法庭?或许是在达姆施塔特某个阴暗学院的中央委员会?不,那真是不可思议。但是,看在上帝的份上,为什么人们不能慢慢习惯欣赏[346]和接受艺术客体的本来面目,即拥有自己生命的独立造物?这至少是一个开始。�55

最终,与摇滚乐的相遇使亨策远离了那种观点,即把艺术家与艺术作品置于一个确定的历史连续之中。自此,他将不会再把自己视作仅仅生活在历史之中,并且试图让他人也这样看待他们自己。同时,在《不管愿不愿意,音乐都是政治性的》一文中,有一段话走完了余下的路程,它宣称艺术作品与艺术家首先且最本质地存在于一个社会网络中。亨策做出了一些乌托邦式的预言,期待"艺术从它的商业化中解放出来":

> 我想象着音乐精英与环球旅行的技艺精湛的大师彻底消失;想象着克服所有这种音乐明星的意识形态,我把它看作是上个世纪的遗物,是我们这个时代的弊病(maladie de notre temps)。这

�54 Henze, *Bohemian Fifths*, p. 212.
�55 Ibid., p. 194.

将意味着,作曲家不再像今天这样是一个明星,而是一个社会人(uomo sociale),一个学习与教学的人。他将向别人展示如何作曲;我能想象作曲将成为所有人都能做的事,只要消除他们的顾虑。我认为没有不爱好音乐的人。㊺

在1970年代与1980年代,这些多少有些乌托邦的观念常常被归类为"后现代主义",法国文化理论家雅克·阿塔利[Jacques Attali]在一本名为《噪音》[*Bruits*,1977;英译版名为《噪音:音乐政治经济学》]的小册子里,对它们做出了最引人注目的概括。亨策的观点是非常早熟的构想,这一构想是在60年代中期与英国摇滚乐意外的碰撞中产生的。最后,具有讽刺意味的是,1990年代,当亨策书写自传时,他抑制(或克制了)审美奇幻历险(esthetic odyssey)的一面;书中有关《西西里的缪斯》的内容中,既未提及摇滚乐,也未提及滚石乐队。(前面的引文出自亨策为该作首张唱片所写的乐曲解说,当时《西西里的缪斯》还是一部新作品。)但在本卷最后几章中,我们将能看到亨策的这些奇想有变成现实的迹象。

在1968年,即所谓的"路障之年",卢奇亚诺·贝里奥为八位使用扩音器的独唱与管弦乐队,创作了一部四个乐章(后扩展为五个乐章)的庞大作品:《交响曲》[*Sinfonia*]。这部作品或许是如今已成为老一辈的欧洲先锋派们对于60年代的标志性反应。贝里奥对于摇滚乐与新流行音乐所释放出的"折衷主义的解放力量"感到困惑,但又多少带有一点傲慢的敬意,我们对此已经很熟悉了。1967年,纽约爱乐乐团为庆祝125周年纪念日而委约了一组作品,贝里奥的《交响曲》便是其中之一(贝里奥说过,Sinfonia的发音重音在第二个音节上,而非普通意大利语的第三个音节);这也解释了为什么歌词文本的主要语言是英语。

"融合"的理念深植于《交响曲》的核心。技艺精湛的人声部分是为"斯温格尔歌手"[Swingle Singers]而作,这是由美国指挥家沃德·斯

㊺ Henze, *Music and Politics*, p. 171.

温格尔[Ward Swingle，1927—2015]创建的八重唱组合，他们演唱的"跨界"曲目包罗万象，涵括从文艺复兴时期的牧歌到当下流行歌曲改编曲的各种曲目。他们最成功的[347]录音《巴赫精选辑》[*Bach's Greatest Hits*]，是一场生动且令人难忘的演唱会，歌手们以完美的音准演唱巴赫的键盘作品，在爵士乐节奏乐器组（贝斯与打击乐）的伴奏下，采用爵士乐歌手流行的"即兴唱法"[scat]，即通过即兴演唱无语义的音节（或"发音"）与器乐演奏者展开竞争。贝里奥充分利用了"斯温格尔歌手"近乎不可思议的灵活性与准确性，特别是在修订版的《交响曲》第五乐章也即最后一个乐章中。

《交响曲》前几个乐章唱念的文本已构成一种广泛折衷的拼贴。歌手在大部分时间中是用元音或其他音素发声，效法许多先锋派音乐的风尚，探索音乐与语言的模糊边界划分（或连结）。在这种"原始语言汤"（primal lingual soup）的背景下，第一乐章的诵读文本摘自"结构人类学家"克劳德·列维-施特劳斯[Claude Lévi-Strauss，1908—2009]的专著《生食与熟食》[*The Raw and the Cooked*，1964]，他颠覆性的"相对主义"理论，即关于现代思想（包括科学与历史思想）与古代或史前神话之间的对应关系，使列维-施特劳斯成为60年代新左派的英雄。贝里奥选择的读本出自创世神话，其神秘的开端因此位于浪漫主义的航线上，这条航线始于海顿的清唱剧《创世记》，经由贝多芬第九交响曲（贝里奥在第三乐章有明确引用）与瓦格纳《尼伯龙根的指环》而获得扩展，再到20世纪伟大的未完成作品，如斯克里亚宾的《神秘之诗》[*Mysterium*]与勋伯格的《雅各的天梯》，这些作品在"西方音乐"历史编纂中已达到神话般的地位。

这是雄心勃勃的一群人，对于现在与过去之关系这一永恒问题，贝里奥打算发表新的评论。最直截了当的讨论出现在第三乐章，这个最著名的乐章与马勒第二交响曲第三乐章（此曲已包含对贝多芬、舒曼与布鲁克纳作品半隐晦的、反讽的暗示）相对应。马勒的乐章在此处几乎被全面展开，成为狂乱投射"涂鸦"（graffiti）的背景，其中有一些采用口头词句的形式（许多内容出自塞缪尔·贝克特的《无名者》，它是战后存在主义的圣经，本书第一章的题词也摘自这本书），另一些采用轻声的

唱名音节,还有一些以典故形式出现在管弦乐队中,这些典故出自从巴赫、贝多芬、勃拉姆斯到德彪西、拉威尔、勋伯格与斯特拉文斯基等一堆保留曲目(也没落下贝里奥自己与其他达姆施塔特校友的作品)。或许是本着公共建筑外墙上涂鸦的革命口号的精神,贝里奥还在管弦乐队中添加了一些惊人的不协和音簇。

这里预示了后来被广泛认为是"后现代主义"的对过去与现在之同时性的评论(这种同时性多亏了媒介与记忆),以及创新的不可能性(除非通过意想不到的并置与拼贴)。但这还不是全部。"涂鸦"(即在墙上涂写)这个词特别适合这个乐章,因为在歌手们的低语或喊叫中含有口号("前进!""我们将要得胜!"),这些口号是在1968年索邦大学学生骚乱期间,贝里奥从巴黎的墙上抄下来的,他亲眼目睹了那场骚乱。

那么,撇开所有其他不谈,它可以被解释为"存在"(being),贝里奥的拼贴是一个历史中断与动乱时刻的全景图,这个时刻就是"60年代"。作品对于体验过载(overload of experience)这一理念的传达方式,有点让人回想起[348]中世纪的经文歌:歌词常常被分解旋律(hockets)与声部交换肢解为碎片,并且常常同时争夺听众的注意力,因此就像贝里奥在乐曲解说中所说,其整体效果是一种"听不太清"的体验——他说,这种体验"对于音乐过程的本质至关重要",就像它是经历一个动荡时期的体验的一部分。甚至,贝里奥在其音响新闻片中挪用马勒的音乐作为配乐,也是对60年代以来那十年的评论,那十年始于马勒百年诞辰,也是马勒凯旋归来(更确切地说,是对他延迟已久的承认)进入活跃的交响乐保留曲库的十年,纽约爱乐乐团指挥,也是贝里奥《交响曲》的受题献者——伦纳德·伯恩斯坦的指挥演出起到了决定性的作用。

《交响曲》第二乐章"哦!金"["O King"],同样跨越了古老仪式音乐与极端时事话题。其结构就像一首现代版的等节奏经文歌,用一个抽象构思的固定音列与一个抽象构思的固定节奏型相互作用与重叠。与此同时,与这两种元素相互作用的还有歌手发出的一系列元音,它们遵照一个由元音结构类型学衍生出来的类似抽象设计,这种类型学是由英国语言学家丹尼尔·琼斯[Daniel Jones]于战前开发。(如果读者

对这些音高、时值与元音"列"的全部细节感兴趣,并想跟踪它们的发展情况,可以在戴维·奥斯蒙德-史密斯[David Osmond Smith]的《文字游戏:卢奇亚诺·贝里奥〈交响曲〉指南》[Playing on Words: A Guide to Luciano Berio's "Sinfonia", 伦敦,1985]中找到详尽的分析;它需要17页篇幅来列出所有巧妙的细节。)

第二乐章快要结束时,这些庄严而不带个人色彩的互动循环,让位于一个更明显的被操控段落,并由此导向一个高潮(例7-8),其间各元音以不同顺序排列,并配以辅音来清晰地发音,所有人都听到(也或许"听不太清")它们是短语"哦,马丁·路德·金"["O Martin Luther King"]的元音成分。这个乐章实际上是对这位被杀害的民权领袖的纪念,它形成了一个三角洲,《交响曲》其他一些象征性的河流汇入其中。这样一座纪念碑与60年代全景的关系不言而喻。或许不那么明显的是它与第一乐章列维-施特劳斯读本之间的关系,它们在接近尾声时,合并于"被杀英雄"(héros tué)的神话观念上。贝里奥在1967年就创作了《哦!金》作为一种致敬,在金[1968年]殉难之后,他决定将这首(原为一位歌手与室内乐团谱写的)作品,改写为鸿篇巨制的《交响曲》,既是作为一种纪念,也是(正如他曾告诉采访者的)对美国在种族正义方面进展缓慢的一种谴责。然而,将这样的情绪融入到如此招摇的技术杰作中,或者通过如此神秘的表现媒介来过滤它们的表达,会引发一些严重的附带问题——这些问题可能会重新引起人们对精英艺术与公民社会关系的一些旧有疑虑。

1960年代之后,新闻记者与社会批评家汤姆·乌尔夫[Tom Wolfe,1931—2018]以《激进的风尚》["radical chic"]为题,重新阐述了这些问题。在一篇引起极大争议与讨论的杂志文章标题中,乌尔夫创造了这个短语,这篇文章描述了1970年1月的一场社交聚会,这场派对是伦纳德·伯恩斯坦夫妇在他们位于[纽约]公园大道顶层复式公寓举行的(正值小马丁·路德·金生日前夕),这场聚会的目的是为黑豹党[Black Panthers]的法律辩护筹集资金,黑豹党是[349]代表少数族裔权利的最激进的活动组织之一。由于他们诉诸对抗并且偶尔采取暴力手段,因而也是最受争议的组织之一——这些手段(包括公开的

例 7-8　卢奇亚诺·贝里奥,《交响曲》第二乐章("哦！金")

反犹言论）导致金曾努力加强的黑人与白人自由主义者之间的团结纽带破裂，并可能永久性地破坏融合主义"大熔炉"的理想。

[350]作为受邀嘉宾，乌尔夫对这一场合进行了尖锐讽刺，在他的印象中，激发伯恩斯坦夫妇支持黑豹党颇有争议的事业的情感，与其说是利他主义，不如说是自恋。伯恩斯坦为了表达他与黑豹党团结一致，说到他自己作为一名艺术家在美国"不受欢迎的问题"，[57]将个人自怜放在了首位，当乌尔夫援引这件事时，愤怒与欢闹都达到了高潮。这里隐含的谴责是，养尊处优的精英，无论是社会精英、知识分子精英还是艺术精英，除了以自我为中心或轻浮的利己主义之外，对于社会问题不可能有其他反应，他们表面上有社会良知的行为（即便在主观上是真诚的）只不过是一种自我陶醉的手段。

尽管这是一次直言不讳、恶意夸大的攻击，但许多人还是承认其中有一丝道理。魅力感染与真诚要求是有差异的；纡尊降贵损害了团结。同样的矛盾也困扰着人们对于高雅艺术向社会底层事业致敬的感受，以及向这类事业的标志性化身——小马丁·路德·金致敬的感受。在一部像贝里奥的"哦，金"这样惹人注目的杰作中，谁才是真正的英雄？是它所题献的义士？还是创作它的聪明之人？前者十有八九并不认可这份致敬。事实上，如果不查阅乐曲解说或分析，是否有人能理解这部作品的重点甚至会注意到金的名字出现，都是值得怀疑的。这让人回想起另一个例子，即本杰明·布里顿在阿斯彭演讲（曾在第五章引用）中提到的"用人们听不懂的语言讲话"（布里顿会坚持认为这是无礼的）。

为什么这样的语言被认为是必要的，或适合于这样的目的？以如此晦涩的术语能真诚或有效地向民权运动致敬吗？还是用文化历史学家 A. N. 威尔逊[A. N. Wilson]悲观的话说，"在机器喧嚣与被称为'现代'新兴自大狂的无调性报丧女妖面前"，[58]已听不见虔诚的良心之

[57] Tom Wolfe, *Radical Chic and Mau-mauing the Flak Catchers* (New York: Farrar Straus Giroux, 1970), p. 71.

[58] A. N. Wilson, *God's Funeral: The Decline of Faith in Western Civilization* (New York: Norton, 1999), p. 12.

声了？这些问题的答案并非不言而喻。但这些问题依然存在且喋喋不休，并导致人们对高雅艺术神圣性的信念受到侵蚀。这种信念在60年代之后的"后现代"数十年里找到了分水岭。

第八章　和谐的先锋派?

极简主义：扬、赖利、赖希、格拉斯；
他们的欧洲效仿者们

> 去除上下文，这是音乐的魔力中至关重要的一点。①
> ——布莱恩·伊诺（1981）

> 不管你信不信，对于从海顿到瓦格纳的音乐，我并没有什么真正的兴趣。②
> ——史蒂夫·赖希（1987）

新的创新点

有一群身影明晰可辨的作曲家，他们不仅例示了前一章中讨论的社会性风格范畴的模糊化，也靠着这种模糊化茁壮繁荣，这在读写性传统中尚属首例。他们与一种在风格上和美学上全都模糊暧昧的范畴相联系，那就是极简主义[minimalism]。如往常一样，这个术语也是事后才用于音乐的，它与其意图描述的对象之间是何种关系，还有待商榷。

① Jim Aiken, "Brian Eno," *Keyboard* 7 (July 1981); quoted in Eric Tamm, *Brian Eno: His Music and the Vertical Color of Sound* (New York: Da Capo Press, 1995), p. 17.

② Edward Strickland, *American Composers: Dialogues on Contemporary Music* (Bloomington: Indiana University Press, 1991), p. 47.

人们多年以来也提出了其他可供选择的说法，在这其中，"模式与过程音乐"[pattern and process music]或许是最中性的描述方式。但正如极简主义代表者之一史蒂夫·赖希[Steve Reich，生于1936年]所说，"德彪西憎恶'印象主义'的说法。勋伯格更偏爱'泛调性'的说法，而不是'无调性'或'十二音'或'表现主义'。这对他们来说真是不幸"。③

在下文中我们会发现，没有哪个单一的技术或风格特征可以把所有那些被称为"极简主义者"的作曲家们统一起来，他们的音乐中也没有任何独一无二的技术或风格特征。从某种意义上来说，这个名字很显然是用词不当，因为"极简主义"音乐最显著的特征之一便是它那夸张的长度——我们甚至可以将这种长度称为"费尔德曼式的"，只不过莫顿·费尔德曼（见第二章）标志性的纤细缥缈通常不会被归为极简主义。极简主义音乐确实来自人们通常所说的（若以矛盾修辞法来说的话）"先锋派传统"，但许多极简主义音乐在商业上取得的成功，是大多数古典作曲家连做梦也想不到的，真正"传统的"先锋派们也一样想不到。

在"古典现代主义"的世界中，这种音乐饱受争议的原因之一便是它在商业上的成功。这种矛盾（以及其他因素）让一个新的术语就此诞生，即"后现代主义"[postmodernism]。这个术语被用来描述20世纪最后25年中最具创新性的艺术（而不仅仅是音乐）。这个术语的有效性以及它可能指涉的意义范畴将在下一章中进行彻底梳理；[352]但在此处至少应该提到的是，正如人们通常理解的那样，后现代主义最典型的特征之一，便是社会性风格范畴的模糊化，这种模糊化导致了极简主义的产生，或者说至少传播了极简主义。

极简主义既不能被严格地划分到"古典"范畴之中，也不能脱离这一范畴。流行音乐的百科全书和词典，和众多"现代音乐"的概论一样，常常会列出并讨论极简主义的实践者们。因此，它的存在和成功也形成了对"高文化"和"流行文化"这一分界的最大挑战。而大多数20世纪的美学理论和艺术实践都以这种分界为基础。本章最前面的第一条引文取用自无意中成了极简主义代言人之一的布莱恩·伊诺，他通常

③ *Ibid.*, p. 45.

被归为摇滚乐手(尽管多少有些非典型),第二条则取用自史蒂夫·赖希,他通常被归为古典作曲家(尽管也多少有些非典型)。

完全以音乐风格为基础很难为这一分类正名。这其中的区别似乎更多地基于他们接受了怎样的训练。伊诺有在艺术学校学习的经历,相对来说没有受过传统的音乐理论训练,而赖希则接受了大学教育,也接受了更加正式的关于音乐读写性传统的启蒙。但两人都为电声扩音的乐团创作过作品。两人都折中地采用了众多音乐传统(读写性的与非读写性的、"西方的"与"非西方的"),这些传统曾被认为即便不是互不相容也是完全不同的。而且两人都作为声音制作者参与了自己作品的现场演出,尽管他们都不是技艺精湛的演奏家或指挥家。

在这些特点中,至少第一点和最后一点原本更加常见于流行艺术家,而非古典作曲家。但如果我们要指出一个最关键的特征——这一特征将所有极简主义运动中的作曲家联合起来,也是他们最基础的态度——这必然会涉及他们与录音和通信技术之间的关系,它也正是让20世纪与之前所有时代相区别的因素。他们是第一代在成长过程中将这些技术及其影响视为理所当然的音乐家。对他们有着重大影响的音乐体验来自录音和广播,他们关于音乐世界的概念都建立在这些技术所带来的全部体验之上。

我们完全可以这么说,在这样的基础之上,极简主义者们最早成为了真实的、真正的、根本的、独一无二的20世纪音乐家世代。这么说也许显得古怪甚至稍微有些荒谬,因为他们建功立业之时,已是向21世纪迈进之时。但这一滞后所代表的那段时间,正是20世纪的技术对20世纪艺术全面产生影响的时间。这当然还表明,(比如"世纪"等)计数式虚构[arithmetical fictions]与事件的发展从本质上来讲是无关的,而且这种虚构还能够扰乱历史学家的头脑。

但是到目前为止,我们所说的关于极简主义的每种特征——其作品的长度、宽广的文化背景范围、先进的技术——似乎都暗示着"极繁主义"这个称呼对它来说更加合适。那么真的没有任何东西可以为极简主义这一标签正名了吗?当然是有的;[353]但我们要将极简主义的源头放在历史上下文中,才能看到这一点。有一个问题能为我们提供这种历

史上下文。回想一下第二章中已经匿名引用过的话,那一代人中最杰出的学院派序列主义作曲家查尔斯·武奥里宁冷笑着提出了这个问题,他在60年代早期便试着谴责非学院派先锋主义:"当上一场革命已宣布一切均可,你怎么可能再进行一次革命呢?"对于那些致力于永恒创新的人来说,这实在是个困境,这也让我们意识到,永恒创新这一概念会多么轻易地导致(正如第二章中所讨论的)现代艺术的贬值。那么无怪乎,在对武奥里宁所提问题的含蓄回答中,一种新的音乐先锋派在60年代末期冉冉升起(若减去该问题中暗含的敌意,武奥里宁的提问也正是他们的提问)。新先锋派宣扬一种"以极简的手段创造出的"④价值,决心要"让作品专注并限定于一个单一的事件或对象之上"。⑤ 很显然,对"一切均可!"的回答是"不,并不是一切均可!"新的箴言是"简化!"

对简化的激进倡导并不是前所未闻。密斯·凡·德·罗[Mies van der Rohe]那"功能主义"[functionalist]的战斗口号("少即是多!")长久以来一直回荡在建筑学领域之中;流线型早就已经是公认的现代主义理想。新古典主义法国拥护者们早就已经宣告了"质朴风格"[*style dépouillé*]❶的来临。但新的"质朴"远超这一旧"质朴风格"的极限。它反而变成了另一种形式的极繁主义:一场实质上的竞赛在20世纪的第三个25年间进行着——先是在视觉艺术中,然后才出现在音乐中——竞赛的内容是要比比看谁能剥离最多的东西,而这一切都基于一个假设,即最光秃秃的、最基本的表达就是最本真的表达。

早在1948年,抽象表现主义画家巴尼特·纽曼[Barnett Newman, 1905—1970]就展出了一幅油画《太一1》[*Onement 1*],整幅画的背景是统一的红褐色,在画面的中间有一条大约一英寸宽的纵向橙红色条纹。纽曼最出名的作品《拜苦路》[*Stations of the Cross*, 1958—1966]是一系列七幅帆布油画,不同宽度的黑色或白色条纹将画布垂直

④ La Monte Young, 转引自 K. Robert Schwarz, *Minimalists* (Lonson: Phaidon, 1996), p. 9.

⑤ La Monte Young, 转引自 Keith Potter, *Four Musical Minimalists* (Cambridge: University Press, 2000), p. 48.

❶ [译注]这一术语直译作"剥除风格",此处意译为"质朴风格"。

分割成不同的间距。马克·罗斯科[Mark Rothko，1903—1970]最出名的画作全是以明亮的颜色将巨大的画布分为两个或三个漂浮的矩形。这种强调静止状态的画被广泛视为一种反弹或是对立（或者至少是另一种方式），它所反对的即杰克逊·波洛克那狂野又卖弄般激荡的"行动绘画"[action painting]。在波洛克惨死于一场车祸之前的十年之间，这种绘画一直主导着纽约的艺术圈。波洛克在情绪上的动荡不安被取而代之，纽曼和罗斯科为非个人化的（纽曼称其为英雄式的）崇高庄严提供了避难所。

更年轻的艺术家们走得更远。1951年，约翰·凯奇的朋友罗伯特·劳申贝格制作了一系列画作，在画作中，未涂底漆的画布上只有一块块涂上了白色建筑涂料的板子。几年之后，艾德（阿道夫）·莱因哈特[Ad（Adolph）Reinhardt，1913—1967]则把白色换成了黑色。到1965年，哲学家兼批评家理查德·沃尔海姆[Richard Wollheim]在一篇很有影响的杂志文章中将这一风格正式命名为"极简艺术"或是"极简主义"，这一名称也进入了艺术界的标准语汇之中。⑥ 正如"印象主义"一般，发明这一术语的人心怀敌意。这位批评家抗议道，一些最近展出的画作所包含的艺术性内容是极简的（即不足的）。但也正如"印象主义"这一术语一般，[354]这足够填补风格术语上的空白，而且它的讽刺含义最终也消失了。它成为了一个中性词，一些艺术家甚至用它来称呼一种带有自觉意识的美学纲领。

它繁衍出了一大堆理论家。艾德·莱因哈特"最大化"了密斯·凡·德·罗的旧功能主义格言，使其成为极简主义的信条："艺术中的少并不是少。艺术中的多并不是多。艺术中的太少就是太少。艺术中的太多就是太多。"⑦他还发表了一套"新学派规则"[Rules for a New Academy]，一开头便是"六点基本原则或六个不"（是的，实际上有七点）——

⑥ Richard Wollheim,"Minimal Art,"*Arts Magazine*，January 1965，pp. 26—32.

⑦ Lucy Lippard, *Ad Reinhardt*：*Paintings*（New York：Jewish Museum，1966），p. 23.

- 不要现实主义或存在主义
- 不要印象主义
- 不要表现主义或超现实主义
- 不要野兽派、原始主义或野蛮艺术[brute art]
- 不要构成主义、雕塑、造型主义或平面艺术
- 不要拼贴、粘贴、纸张、沙或是弦
- 不要错觉图[trompe-l'oeil]、室内装饰或是建筑

——末尾则以"十二技术原则"结束(是的,实际上有十六点):

- 不要肌理
- 不要笔触或书法
- 不要速写或素描
- 不要形式
- 不要设计
- 不要颜色
- 不要光线
- 不要空间
- 不要时间
- 不要尺寸或规模
- 不要运动
- 不要客体,不要主体,不要物质
- 不要象征、意象或符号
- 不要愉悦也不要痛苦❷
- 不要无心的工作或无心的不工作
- 不要下象棋⑧

最后一条规则是句俏皮话,影射着马塞尔·杜尚——这位尊敬的达达主义者放弃了绘画,投身国际象棋。当然了,莱因哈特这些滑稽的

❷ [译注]原文此处为"paint"(绘画),应为"pain"(痛苦),疑为编辑错误。
⑧ 转引自 Edward Strickland, *Minimalism: Origins* (Bloomington: Indiana University Press, 1993), pp. 44—45.

原则,就像杜尚的"现成品"或是凯奇的"静默"作品一样,有一部分是在达达主义的启发下对"艺术"这一概念的极限进行测试。当然,这也同样是一种时代的标记——在面对前一章讨论过的那些公众的骚乱和动荡时,这个时代再次呼唤着讽刺、冷静、超然。即便艺术中的极简主义不是反主流文化的直接产物,它也与后者相关。它是一种"融入和抽离"[tuning in and dropping out]的方式。在细致的审视之下,劳申贝格的白色绘画或是莱因哈特的黑色绘画在色调和笔触上皆有[355]细微变化。对这般异常纯粹的艺术观施以这般异常密切的关注,这是在卖弄般地故意忽视外部世界中十分值得关注的东西。

1968年,在英国作曲家兼批评家迈克尔·尼曼[Michael Nyman,生于1944年]一篇关于科内利乌斯·卡迪尤的文章中,"极简的"这一术语首次进入了音乐批评的话语之中。我们在第二章中提到过,卡迪尤是最典型的"一切均可"的人,所以很明显,自尼曼最早使用这一术语以来,它在音乐中的用法已经发生了某种变化。尼曼所说的卡迪尤的极简,更多是指作曲的过程,而非结果。在凯奇的《4分33秒》中更是如此,这部作品有时候会被称为极简(甚至"极简主义的")音乐的完美典范,因为作曲家几乎没有规定作品在其特定时间内所发生的事件。但同样地,未经详细指明的作品内容也有可能是极繁的,而非极简的。无论如何,不管是卡迪尤的《乱写音乐》、凯奇的《4分33秒》,或是任何具有不确定性的、纯观念性的艺术,都不能满足极简主义音乐这一术语的内涵,因为这些作品并不"以极简的手段来创造",也没有"让作品专注并限定于一个单一的事件或对象之上"。

但在讨论过卡迪尤作品的第二章中,还提到一首符合这种描述的作品(甚至还有这首作品的完整"乐谱")。这首作品便是拉·蒙特·扬[La Mounte Young]的《作品1960第7号》[*Composition* 1960 ♯7](见图2-8a),整个乐谱上只有一个纯五度(B-升F)及其演奏提示"长时间保持"。前一段中所引用的两个定义式短句,也出自拉·蒙特·扬。他创作《作品》和提出定义短句的时间很早,这让他(至少在本书这样的著述之中)成了美国"极简主义乐派"的观念创始者,即便在这一学派之后的发展中他几乎没有作出贡献。

传奇性的开端

创始者的身份总是带着光环。扬身上带着光环,是因为他的名字总是闪烁在关于极简主义的描述之中,尽管他的音乐很少被演出(也有可能这正是他带有光环的原因)。在第二章中,我们讨论"激浪派"时提到了他,"激浪派"是个松散的艺术家和音乐家组织,他们处于纽约艺术圈的边缘地带,倡导"偶发艺术",即"表演艺术"的行为或是观念艺术的幻想,其中可能包括也可能不包括音乐。第二章的讨论中提到过,在扬这一时期的作品中,只有《作品1960第7号》使用了音乐记谱,其他作品中即便使用了音乐设备,也只是规定行动,而非发出声音的行动。最常被那些专注于古怪作品的行家们用来举例的作品,便是他的《为戴维·图德而作的钢琴作品1号》[*Piano Piece for David Tudor* #1]:"把一捆干草和一桶水带到舞台上,让钢琴吃喝。表演者可以喂钢琴,也可以让钢琴自己吃。如果要喂它,那么钢琴吃饱喝足之后,作品便结束。如果让它自己吃,在钢琴开始吃或决定不吃之后,作品便结束。"

扬与激浪派之间的联系十分短暂,也不典型。但是,他长久以来都着迷于"长时间保持"的声音,而且这一点还造成了强烈且十分多样的影响。他的早期职业生涯(尽管如今已经无可救药地被他自己和其他人制造出来的神话覆上了厚厚的外壳)[356]所展示出的音乐界中的分化,在他晚期的职业生涯中得以超越。扬出生在爱达荷乡下,他听着收音机里的流行音乐长大,还演奏爵士萨克斯管。(在先锋界闯出一番名堂之后,他更喜欢说他真正的音乐教育中包括了聆听高压电线那永无止境的嗡嗡声和雷暴那崇高庄严的呼啸声。)刚到加州大学洛杉矶分校时,他与其他所有人一样,被套上了勋伯格式的作曲规范。(在他最早进行创作时,鼓励他的老师是伦纳德·斯坦,而斯坦曾是勋伯格在加州的助手。)扬自己发现了韦伯恩,而韦伯恩音乐上的稀疏性[sparseness]又激发了他效仿并与之竞争。

扬的早期成就,其动力来自对"超越"的渴望,即使这是一种自相矛

盾的"超越",即达到更高程度的约束、限制、减少。他的这些早期成就再次展示出了新的极简主义和旧的极繁主义之间那奇怪的亲缘关系。1958年夏天,在扬毕业于加州大学洛杉矶分校之后,以及他进入加州大学伯克利分校作曲专业研究生班学习之前,他创作了一部《弦乐三重奏》[String Trio],这部作品很明显模仿了韦伯恩的作品20。例8-1是作品的前159个小节。在一年级研究生创作的作品之中,它很可能是最出名的一部。

例8-1的音乐中包括了一个单一半音聚集的展开——在韦伯恩的作品中,这会被称为单一的十二音音列。而且,前3个音高具有典型的韦伯恩特征——大提琴的D音填上了中提琴的升C和小提琴的降E之间的音级空间,完成了一个对称布置的单元。在早期的无调性经典作品中,韦伯恩有几首作品就用了一对半音聚集的展开来作为整首作品的音乐内容。在《大提琴与钢琴的三首小曲》作品11[*Three Little Pieces for Cello and Piano*, op.11, 1914]的其中一首里,韦伯恩成功地将音乐内容削减到了单一的一个聚集,就像例8-1中一样。或许这已经可以被看成是某种极简主义了。

但演奏韦伯恩的作品只需几十秒钟,而在扬这首作品最开始的聚集(大概占整首作品的四分之一)中,3件乐器一起奏出的仅仅11个离散的声音(单音或是双音)便需要11分钟来进行展开,其中的前5分钟只有前3个音符。这种极其慢速的展开,或者说是这一展开过程所占用的极长的时间,放大了"极简"音乐内容的印象,这一点远超韦伯恩作品中稍有暗示的极简性。

勋伯格或韦伯恩作品中那众所周知的理想主义,也同样在扬的作品中被放大,并被远远超越。批评家们常常会注意到他们作品中的记谱法(比如勋伯格作品23中标记在单个钢琴音符上的"发卡式"渐强),与这些记谱法相关的是音乐中的"观念",而非声音。扬的《三重奏》中有大量与现实声音无关的记谱方式。比如许多在休止符上(或是在保持音上)出现的拍子变化,再比如许多人耳无法感知的"切分"音型,它们实际上并不会带来通常由切分节奏带来的重音变化或是律动改变。

例 8-1 拉·蒙特·扬,《弦乐三重奏》,第 1—159 小节

例 8-1 （续）

将事物推至难以言说的极境，这种意愿（或是强迫行为，或是能力）给扬的作品打上了经典意义上的"先锋"标记。那么，极简主义的美学基础便毋庸置疑了。[358]首先，这是一种疏离的艺术，它对晚-晚期的浪漫主义传统忿忿不平。扬毫不妥协地全身投入到现代主义意识形态之中，这一点在他广为引用的话里进一步体现了出来："我常听别人

说,艺术作品最重要的是好不好,而不是新不新,但我对好不好并不感兴趣;我只对新不新感兴趣——即使它有可能是邪恶的。"⑨

活在传奇里的《三重奏》就象征着这样的立场。它的传奇经历了几个不同的阶段:一开始,作曲家[359]在伯克利的教授们愤怒地否定了这首作品,然后,它在1959年夏天的达姆施塔特获得了施托克豪森的高度赞扬(据说是卡迪尤听到并在后来转述了施托克豪森的赞扬),再接着,又因为几乎完全没人演奏这部作品而增加了它的传奇性。所以说,它的名声之所以得以维系,几乎全靠史书和道听途说,还有扬自己的声明,随后的事件也非常直接地证实了,他写这首《三重奏》的目的正是"影响音乐史"。⑩ 这首作品从未出版,它同扬在研究生期间提交的其他作品一起,被保存在伯克利音乐图书馆,除此之外,只能通过作曲家本人获取——这首长达一个小时的《三重奏》只有过屈指可数的几次表演(其中几次还改编成了其他形式的弦乐重奏)。最早的公开发表是由西摩·希弗林[Seymore Shifrin, 1926—1979]组织的一次读谱活动,希弗林是扬的作曲老师,他组织这次活动是想要说服扬,让他知道这种古怪的时间尺度是种错误。这次活动的听众极少,只有参加研讨课的其他人。阿尔迪蒂四重奏[Arditti Quartet](专门演奏当代音乐的著名乐团)中的三位成员在1989年伦敦的一次音乐节上演出了《三重奏》,这或许是这首作品最近的一次演出。

这首满载着各种传奇的作品,让人想起莫顿·费尔德曼的音乐——他的音乐现在通常被诠释为一种精神上的锻炼。大提琴在音列最后奏出了纯五度,这在十二音音乐中很不寻常(尽管音列在进行标准的序列置换过程中,这个纯五度以不同的移位在其他各个乐器声部上回归)。"极简主义"的音乐写作在接下来的三十年中发生了转变,一些人将《三重奏》放在这种转变的上下文中去解读,他们挑出了这个纯五度,认为它预示着这种转变。早期研究极简主义的史学家爱德华·斯特里克兰[Edward Strickland]机敏地察觉,"这个扩展的五度"出人意

⑨ La Monte Young, "Lecture 1960," in Potter, *Four Musical Minimalists*, p. 48.
⑩ Potter, *Four Musical Minimalists*, p. 34.

料,所以在序列的上下文中显得十分突出,它"不久就会在扬的作品里出现在完全不同的上下文中——也就是说,没有上下文,即《作品 1960 第 7 号》的整体内容"。⑪

作为精神规训的音乐

但这种"精神化"的阐释颇有说服力。到 1989 年,扬做出了决定性的转变,开始了一种宗教性的生活方式,而在此前的 1970 年,他就已经成了印度音乐家兼精神导师普莱恩·纳兹[Pran Nath]的弟子。在 1960 年代早期搬到纽约之后,扬和他的妻子——画家及表演艺术家玛丽安·扎泽拉[Marian Zazeela]——创办了"永恒音乐剧场"[Theatre of Eternal Music],这一团体专注于他的作品,进行虔诚的每日排练,并非常偶尔地演出这些作品。这其中包括几首庞大的、被不断发展的、无法完成的作品,让人回想起 20 世纪早期音乐中那些著名的未完成作品(斯克里亚宾的《神秘之诗》和艾夫斯的《宇宙交响曲》[*Universe Symphony*])。通过将即兴的、仪式性的重复技术运用到预先计划并记谱的乐思或是"模块"上,这些作品形成了巨大的规模。作品按照一套文字指示来进行,扬把这套指示称为"算法"[algorithm](很可能是为了让人想到他的序列音乐训练)。这些乌托邦式的作品,比如《四个关于中国的梦》[*The Four Dreams of China*],只能断断续续地实现,从 1960 年代早期开始便"永恒地"进行着。或许无需明言,它们不再使用十二音技术。扬已经意识到,在处理音高时无所不包的、无差别的十二音方法,与他理想中的浓缩性、限定性、单一性,这两者之间有所矛盾。事实上,他在音高[360]这一领域中运用了最严格的限制,最终形成的方法基于自然音响共鸣(在他看来,这其中充满了纯洁性与神圣性),这一方法也几乎排除了任何类型的传统半音化音响。从 1970 年代中期开始,扬将他创作和表演方面的很多精力都投注在《纯律钢琴》[*The Well-Tuned Piano*]上,这是一套需要在纯律(或称毕达哥拉斯

⑪ Strickland, *Minimalism: Origins*, p. 121.

图 8-1 拉·蒙特·扬与普莱恩·纳兹和玛丽安·扎泽拉,1971

律制)钢琴上演奏的音乐作品。

虽然音乐材料中有所限制,但扬的所有作品都暗示着"时间中的无限延伸"这一概念。帮助作品实现这一概念的,可能是电子的嗡嗡声,也可能是(在《纯律钢琴》中)一种让音乐节奏与从纯律音程中产生的声学节拍同步的技术,这种技术的目的是要在表演空间中建立起一种连续不断的共鸣氛围,以此克服钢琴声的迅速衰减。到扬创立"永恒音乐剧场"之时,他开始将他的"维持"[sustenance]原则(即长时间保持的声音)与许多宗教(包括印度教和佛教)中僧侣修行时特有的长音训练联系起来。唱出长音或是在管乐器上奏出长音时所需要的呼吸控制被赋予了精神上的意义,因为这是在为冥想做准备,而在冥想中,身体充盈着神圣的精神。

因此,扬式的音乐极简主义对于他自己来说,已经不是一种需要在公众面前表演的音乐实践,而是成为一种奥秘的宗教修行形式,一种需要在入门者面前贯彻执行并且需要他们也同样执行的戒律。因此,随着职业生涯的进展,扬有意从公众视线中隐退,并回避任何有可能进入公众视线的场合,几乎不举行音乐会,发行或授权的录音也极少。于是这些录音变成了狂热膜拜的对象,比如所谓的 1970 年在德国制造的"黑胶唱片"[Black LP][361]:这张密纹唱片被装在一个

黑色的塑料封套里,封套背面的唱片简介来自作曲家自己的笔迹,以模糊的灰色墨迹印制——就像劳申贝格画作中的那种灰色。(封套的正面装饰着一个曼荼罗式的图案,这个图案由扎泽拉设计,颜色也同样仅仅依稀可辨。)

作曲家提到,唱片的第一面是"一首更长的作品,即《Map of 49's Dream The Two Systems of Eleven Sets of Galactic Intervals Ornamental Lightyears Tracery》❸中的一部分,这首作品从1966年开始创作,它又是一个更大型的作品《乌龟,他的梦想与旅行》[The Tortoise, His Dreams and Journeys]中的一部分,这部更大型的作品是我与'永恒音乐剧场'小组从1964年开始一起创作的"。它的标题是《1969年7月31日下午10:26—10:49》[31 VII 69 10:26—10:49 pm],长度正好23分钟,是扬和扎泽拉没有歌词的吟诵,根据标题中所示的时间,它于1969年7月31日在慕尼黑的一家画廊录制,为扬和扎泽拉伴奏的是一台正弦波发生器,发出持续不断的小字组G音。扎泽拉的部分仅限于重复正弦波发出的持续音[drone],而扬的声音则在不同音高之间滑动,这些音高与持续音一起形成纯律的音程:同度、八度、八度加小七度、四度、大二度(从持续音下方四度进行到下方八度,或是从持续音下方四度进行到上方二度,这两种进行也都形成了纯五度;见例8-2)。在靠近结尾的地方,扎泽拉短暂地从持续音移到二度,然后又回到了持续音。

例8-2 拉·蒙特·扬,《31 VII 69 10:26—10:49 pm》,根据"黑色LP"记谱

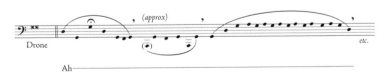

唱片第二面中的变化更不明显。第二面的标题是《1964年8月23

❸ [译注]此作品名称含义暧昧不明,无法准确翻译为中文,所以此处特意保留原文,不作中译。

日上午 2∶50∶45—3∶11 伏尔加三角洲》[23 VIII 64 2∶50∶45—3∶11 am the Volga Delta]，作品时长 20 分 15 秒。在作品中，扬和扎泽拉用低音提琴的弓子摩擦锣的边缘，制造出了毫不间断的声音。作品意在展示和声的复杂性，为了达到这一目的，它也像艾德·莱因哈特的黑色画作一样，要求对细微的变化有异常仔细的观察和集中的注意力（作曲家公开表示，要达到这种集中的注意力最好能辅以药物）。唱片可以用标准转速，即每分钟 33 又 3 分之 1 转的速度播放，也可以用半速进行播放（60 年代早期有些用作办公听写的特殊留声机可以做到这一点），以此让更高的泛音落入人耳可及的范围之中。唱片封套的说明中解释道，"你可以用轻的音量来听这首作品，但理想的是，在播放设备不让声音产生扭曲变形的情况下，让声音充满房间"。这种理想的音量不仅对播放设备是种挑战，对听者的承受能力也是种挑战。这种音乐显然不适合在休闲或消遣时聆听，也不适合普通的（甚至是专业的）音乐听众。

那么，在推广作为世俗性"美艺术"[fine-art]实践的极简主义时，扬的角色更像是幕后推手。就极简主义的蓬勃发展及其在公众领域和商业上的成功而言，扬既没有参与其中，也没有从中获利，他通过与自己有联系的音乐家们，对这一过程[362]产生了间接的影响。这个群体打破了流行音乐与严肃音乐之间旧的界线，将扬的影响扩散到了大西洋两岸多种多样的先锋派音乐之中。

扬早期联系最频繁的伙伴之一，便是威尔士出生的约翰·嘉尔[John Cale，生于 1942 年]，嘉尔从 1963 年末到 1965 年后期在"永恒音乐剧场"里演奏电声中提琴，然后与歌手兼词曲作者卢·里德[Lou Reed，1942—2013]一起组建了"另类摇滚"乐队"地下丝绒"[Velvet Underground]，后来又与布莱恩·伊诺合作。另一位"剧场"的成员，打击乐手安格斯·麦克利斯[Angus MacLise，1938—1979]与嘉尔一起组成了"地下丝绒"的前身，这一前身存在时间很短，叫做"原始人"[Primitives]。正式学习过数学的先锋派电影制作人托尼·康拉德[Tony Conrad，1940—2016]在"剧场"里演奏过电子小提琴和带弓子的电吉他。他就是向扬介绍纯律中数学原则的人。

术语中的矛盾？

扬最引人注目的早期弟子是特里·赖利[Terry Riley，生于1935年]，通过这位作曲家，极简主义首次冲击了"主流"表演家和批评家们的意识，并获得了广泛的听众。赖利那时正是伯克利的一位研究生，他也与当时统治着学校的序列主义作曲法产生了摩擦。与扬不同，他在1961年完成了文学硕士学位，他所写的一首十二音作品仅仅是为了获得学位而已，他很快便否认了自己的这首作品。（不管是否偶然，这又是一首弦乐三重奏。）

那时，赖利真正感兴趣的是为当地一个现代舞团创作伴奏音乐。就像其他许多人一样，他实验了磁带循环[tape loop]。他还使用一种叫做回声控制器[echoplex]的设备（由旧金山录音师雷蒙·森德[Ramon Sender]发明），这种设备与弗拉基米尔·乌萨切夫斯基十年前在纽约演奏时用的反馈发生器[feedback generator]类似（见第四章）。它将磁带录音机播放磁头发出的信号回送至录音磁头，因此便制造出

图8-2 特里·赖利，慕尼黑，1992年

一种不断累加的卡农式的效果。

在拿到伯克利的学位之后,赖利很快便开始用回声控制器来处理为舞蹈团所作的某些已经具有重复声音的磁带循环作品,创作出了一首相对较长的作品。作品中使用的几乎全部是以前用过的材料碎片,有时候这些碎片可以辨认,更多时候则无法辨认。他将作品称为《酶斯卡灵混音》[Mescalin Mix],这个名字来自一种以仙人掌为原料制造的致幻[363]药物,也是迷幻药 LSD 的前身。这种药物在旧金山"垮掉的一代"诗人及其后继者们,即嬉皮士那里十分受欢迎。通过引发这种联想,赖利让新的先锋派和反主流文化有了清晰的联系,而前卫摇滚正是从后者之中产生的。

以"循环"取代扬的"维持",并将其作为极简主义无限扩张的载体,这是决定性的一步,特别是当赖利继而又创作了一首作品时。在接下来的这首作品中,他将循环技术移植到"现场"音乐(即由真人在真实时间内表演的音乐)的领域之中。现场音乐模仿电子音乐,这并非首例;东欧先锋派们新近的"音响主义"[sonorist]作品——利盖蒂的《大气层》,潘德雷茨基的《挽歌》——便具有这种特性。但通过将循环原则与扬的"算法"相结合,赖利为下一个也可能是本书所涉及的历史中最后一次真正的"革命"做好了准备。这场革命所产生的音乐被赖利自己称为"既先锋又能吸引听众的音乐"。[12] 按照传统的现代主义观点,"流行的先锋派"这一概念从术语上来说简直就是矛盾的。可是这样看来,"传统的现代主义"这一概念也同样如此。60 年代音乐消费模式的变化造成了这两种明显的矛盾修辞,20 世纪早些时候的现代主义者和他们的理论发言人根本没有料到这样的变化。赖利于 1964 年春天创作的一部作品,用音乐实践对早期现代主义(或历史主义)理论提出决定性的辩驳,赖利给了这首作品一个明显具有挑衅性的标题:《C 调》[In C]。

例 8-3 是《C 调》的"完整"乐谱。人们光看乐谱不太可能猜到,从它的演出记录来看,谱上的这样一首作品会持续一个半小时到整整三

[12] 转引自 Potter, *Four Musical Minimalists*, p. 148.

例8-3 特里·赖利,《C调》,完整乐谱

个小时不等。最著名的版本是1968年哥伦比亚公司发行的一张唱片,唱片中的演出是在录音室录制的,由作曲家与水牛城纽约州立大学创意与表演艺术中心[Center of the Creative and Performing Arts in the State University of New York at Buffalo]合作。这次演出正好持续了44分钟。

53个编号的"模块"可以用"任何数量、任何种类的乐器演奏"(包括人声),可以用谱中标记的音高演奏,也可移位到任何八度上演奏(可以演奏谱中的时值,也可以按任何算数方法对其进行增值),每个模块都要进行"循环"——即在进行到下一模块之前进行随意的反复。当所有演奏者(在实践中通常介于12个到30个演奏者之间)都到达最后一个模块时,作品便结束了。作品中的力度与衔接也是任意处理的,表演者们可以自由地省略任何不适合自己演奏技术的模块,也可以自由地在模块之间甚至模块中间暂停下来。

只要能够严格保持节拍,作品中还可以加上打击乐器。唯一的限制是为了达到最终的同步效果:不鼓励表演者使用仅限于某个给定音域或只有八度移位的乐器,不能超过其他表演者太多(也不能落后太多),所有表演者都应该保持相同的八分音符律动(一位节拍控制者会演奏出听得见的八分音符律动,这位演奏者会在钢琴或是固定音高打击乐器,比如木琴或钟琴上的最高八度奏出C音)。

[364]表演者们被赋予了传统记谱音乐所没有的自发的、自由的选择,他们也因此成为了谨遵纪律的参与者,他们所参与的集体事业与印度尼西亚的佳美兰音乐相仿,而赖利也被佳美兰音乐深深吸引。《C调》绝不是"偶然"音乐作品,也不是完全自由的模式,而是一个"算法"作品,控制作品的规则牢不可破,即使这些规则有着松散的具体规定。它的演变过程有着高度的结构性。持续的和运动的声部互相平衡,制造出有趣的织体;正如赖利所说,他希望在任何给定的时间内,不要有超过4个模块同时出现,[365]那么以新的音高进入、旧的音高消失为标志,音乐中便会出现清晰的段落划分。

因此升F音在第14模块的进入(似乎是印度尼西亚培罗格音阶中的一段)标志着一个重要的段落划分。(在培罗格调律体系中,模块11到13也可以被视为典型的佳美兰音型。)模块22到28被限制在音阶片段E到B(包括升F)之间,这里是另一个段落。模块29到30似乎标志着回到最开头的"标题"调性,但作品的结尾会颠覆《C调》具有任何普通意义上调性功能的印象。从模块45开始,作品就避免C音的出现,最后5个模块又引入了降B音。最多可以这么说,这首作品穿过

了一个模块化的调性布局,这一布局和它的整体模块化建构相一致。

1964年11月4日和6日,赖利的这首作品在旧金山磁带音乐中心[San Francisco Tape Music Center]进行了首演,演出反响非凡,这让每个人都很吃惊。阿尔弗莱德·弗兰肯斯坦[Alfred Frankenstein,1906—1981],这位德高望重的(也是异常宽容的)《旧金山纪事报》[San Francisco Chronicle]的批评家那时三十多岁,此时也是他为这份报纸工作的最后一年,这首作品给了他极大的震撼。他写道:"有时候,你会觉得你这长长的一辈子什么也没做,只是在聆听这音乐,似乎这就是一切,或将是一切,但总体来说它相当引人入胜、令人兴奋,也非常令人感动。"⑬作品中减速的时间尺度、渐进式的演变以及它"在高潮处出现的巨大声响,又消散于无垠之中",被许多人比作布鲁克纳交响曲中的崇高效果,而弗兰肯斯坦是第一个作此比较的人。

但同样明显的是,《C调》中的社会行为模式,非常不同于交响乐队中的社会行为模式。根据记录,赖利否定了这种"交响曲"模式:

> 我不信任管弦乐队的组织,它就像军队一样。你能看到将军坐在椅子上,然后是副官们,然后是后排的列兵们。管弦乐队里有太多这样的政治,我非常不赞同以这种方式来一起制作音乐。并非所有管弦乐团都有这样的等级制度,但大多数乐团在一定程度上皆是如此。所以这似乎不是种非常健康的风气。⑭

相反,《C调》代表着一种合作行为的模式,这种行为正是60年代的反主流文化(嬉皮士公社和群居村)的关键之所在。赖利明确地将交响乐队(象征着音乐权威建制)类比为军事生活中最糟糕的元素,这也直接暗示着当时反主流文化正在反对的、美国最不受欢迎的军事活动。

⑬ Alfred Fankenstein, "Music Like None Other On Earth," *San Francisco Chronicle*, 8 November 1964; 转引自 Schwarz, *Minimalists*, p. 43.

⑭ Terry Riley, 转引自 Geoff Smith and Nicola Walker Smith, *New Voices: American Composers Talk about Their Music* (Portland, Ore.: Amadeus Press, 1995), p. 234.

同样一目了然的是,《C 调》的演出相对来说更为轻松,这也是它立即受到欢迎的重要原因。它不需要训练有素的职业音乐家,不过这样的音乐家也不会被排除在外。各种各样的不标准的乐团都可以演奏这一作品,它也鼓励音乐生活中的各种表演者组合到一起。有许多摇滚乐队和早期音乐团体都演奏过这首作品,而在这首作品首演的乐器中还有爵士萨克斯管、摇滚吉他和竖笛。

从以上这些角度来看,这首作品可以被视为是在提出一种更加民主、更少等级制度的社会组织形式,在"真实"生活中,这种组织形式显得有些"乌托邦",但它却可以在音乐中直接实施。它提供了一种反主流文化天堂般的工作[366]体验,或者说(正如《魅力》[Glamour]杂志描述的那样)它是"地球村的第一首仪式性交响作品"。⑮ 但是,即使这首作品乐谱中只出现了少数的规定说明,即使作品最终只保留了松散的算法,从政治上来说作曲家仍嫌它们太多。在接下来的二十年里,他差不多抛弃了记谱,投身于即兴的独奏与合奏之中,通过直接的互动提出算法与模块——这是口头文化真正的回归(或者,有些人更愿意将其视为一种退化)。赖利为致力于反主流文化的听众举行了一些小型音乐会,这些音乐会整晚都是即兴表演,他也因此为人们所知。他与外界最主要的交流形式便是录音,这些录音中保存了"多轨"[multitrack]即兴,即通过"叠录"[overdubbing]的方式将一个即兴声部叠加到其他已经录制好的声部上。赖利最出名的多轨即兴录音于 1969 年发行在另一张哥伦比亚公司的密纹唱片上。

赖利或许是出人意料地进入了主流商业"古典"录音厂牌,这背后的力量是戴维·贝尔曼[David Behrman,生于 1937 年]。贝尔曼是位曾在哈佛学习的作曲家及录音师,他转而投身于实验音乐,他从 1965 年到 1970 年都是"哥伦比亚大师之作"[Columbia Materworks]唱片的制作人。唱片公司的董事长,一位曾在伊斯曼音乐学院学习的作曲家、戈达德·利伯森[Goddard Lieberson,1911—1977]给了贝尔曼许可,

⑮ 转引自 Samuel Lipman, "From Avant-Garde to Pop," *Commentary* LXVIII, no. 1 (July 1979): 59.

为了努力"抓住年轻听众的想象",让他抽样录制反主流文化的音乐作品,毕竟这些作品的唱片制作费用很低。⑯ 赖利新唱片的第一面包含一首十九分钟的作品,《弧形空气中的虹》[*A Rainbow in Curved Air*]。这首作品大半是五声音阶的、基于固定音型的即兴演奏。通过叠录,作曲家在作品中演奏了电管风琴、电羽管键琴、"摇滚琴"[rocksichord](一种电子键盘乐器)、中东鼓[dumbec](一种小型的波斯鼓)和铃鼓[tambourine]。唱片的另一面是一首由高音萨克斯管(赖利跟着拉·蒙特·扬的例子开始暂时使用这种乐器)和电管风琴演奏的即兴作品,这首二十分钟的作品不那么有组织,它的标题是《无用罂粟与幻影乐队》[*Poppy Nogood and the Phantom Band*]。封套简介中完全是空想式的环境幻想,让人想起骚动的反战抗议,而这也正是反主流文化的推动力:

> 然后所有的战争都结束了/每种武器都被禁止,民众们开心地将它们送给铸造厂,它们在那里被熔化然后倾倒回土地之中/五角大楼侧翻了过去,被涂上紫色、黄色和绿色/所有界限都消解了/对动物的屠杀被禁止了/曼哈顿下城变成了一片牧场,鲍威利区[Bowery]来的不幸者们可以在这儿实现他们的幻想并被治愈/蓝天下,人们在波光粼粼的河中畅游,河中带着新工厂流出的香气/被拆除的核武器带来了能量,提供免费的暖气和照明/世界恢复了健康/大量有机蔬菜、水果和谷物生长在废弃的高速公路旁/各国国旗被缝到一起,变成了色彩亮丽的马戏团帐篷,政客们可以在帐篷下表演无害的剧场游戏/"作品"的概念被人遗忘⑰

这些作品中提出的最基本的问题可以这样诠释:和谐朴素的先锋派真的可以是一种先锋派吗?毫无疑问,如果先锋派意味着边缘化,那么赖利就是先锋派。他的音乐从不会出现在权威机构的场所之中,不

⑯ 转引自 Potter, *Four Musical Minimalists*, p. 133.
⑰ 唱片内页说明,Columbia Records MS 7315 (1969).

管是音乐厅还是商业广播电台。[367]如果先锋派意味着技术创新，那么赖利就是先锋派。他的音乐，特别是那些即兴的唱片，使用了最先进的技术。甚至连《C调》从其组织方式而言都无法找到先例，在"古典""流行"或"世界音乐"中都找不到。

但如果先锋派意味着异化疏离，那么赖利就绝不是先锋派（除开他与学院派建制的关系之外，他从中叛离了出来，他的音乐也相应地激怒了学院派）。赖利的音乐和扬的音乐形成了鲜明的对比，赖利的音乐竭尽全力地（有人认为他用力过猛）想要兼容并蓄且对观众友好，由此对精英艺术发出潜在的负面评价。它最明显的"逆行"倾向便是它重新投入了和谐声音的怀抱。但是，只有从历史主义的角度出发，才会说这是种"逆行"。从历史主义观点来看，所有艺术都直接以刚刚过去的前一代的成就为基础，其前进的目标也暗含在这些更早的成就中。那从来都不是先锋派的目标。

赖利不再以"音高组织"作为其创新点，正是这一事实暗示着对过往现代主义的拒绝，正如所有真正先锋派艺术所做的那样。赖利的音乐与学院派序列主义之间的关系，战后序列主义者们与新古典主义之间的关系，这两种关系在姿态上完全一样。它明确地否定了精英学院派前辈的重要前提，正如弥尔顿·巴比特专横地总结道，在所有的音乐参数之中，音高最能被精确计量，因此很难想象"在任何合理用到'重要'这个词的情况下，音高在音乐维度中不是最重要的那一个，因为它受到音乐组织结构影响的程度包含且远超其他任何维度"。⑱ 相反，赖利的音乐暗示着，除了抽象的音高组织结构之外，还有其他重要的音乐尺度，还有其他有效且重要的创新点。

当然，赖利在1960年代的音乐与1970年代最粗糙的商业音乐的确有着明显的共同特点。其中之一便是"迪斯科"[disco]，这是一种在迪斯科舞厅和夜总会里发展起来的风格。在这里，人们随着录制好的

⑱ Milton Babbitt, "Contemporary Music Composition and Contemporary Music Theory as Contemporary Intellectual History," in *Perspectives in Musicology*, eds. Barry S. Brook, Edward O. Downes, and Sherman van Solkema (New York: Norton, 1972), p. 165.

音乐跳舞,流行音乐被"唱片骑师"重新混音,变成了平庸且重复的"模进",它们以电子手段实现,整晚整晚如马拉松一般不停歇地重复着。另一个则是"新世纪"[New Age]音乐,反主流文化的商业衍生品,它是甜美舒缓且重复的"气氛音乐"[mood music],由钢琴或电子键盘(或竖琴,或木吉他)演奏,其目的是让疲劳的生意人们(这些生意人中许多都曾经是嬉皮士)能够伴着这些音乐进行冥想,让他们从获得成功的压力中解放出来。就像其他一度新潮的音乐一样,在批评者的眼中,赖利的音乐,与那些在它带动下产生的例行公事般乏味的音乐实践,常被划上等号。而赖利的音乐反而又因为这些刻板实践所带来的负面评价而遭受冤屈。

但赖利自己并不是那些刻板实践的一部分,或者至少不是它们商业成功的一部分。相比其他任何"极简主义者"来说,赖利都更过着一种真正的反主流文化生活。他本可以通过哥伦比亚公司唱片的成功来进行资本积累,但正当那时,他却"抽离"出来,成了游牧民族一般的存在,放弃了正式的音乐创作,放弃了在公众面前的曝光,从人们的视线中消失。直到 1980 年代,他才重新被人们发现并视为"经典"。所以,如果先锋派意味着将艺术作为无功利的公共事业,并以此来抵抗[368]对它的商业开发利用,那么作为作曲家的赖利仍符合这一标准,即使最终他的作品被评价为并不符合。

"古典的"极简主义

对于许多听者来说,《C 调》最具特性、最具风格性的方面,是作品中可以被持续听见的八分音符脉冲,这一脉冲配合着所有的循环,并成为循环的基础,又因为它提供了不断出现的 C 持续音,似乎这种脉冲与作品的概念之间有着根本的联系。就像所有斯特拉文斯基之后的现代主义实践一样,这首作品将节奏放在了"子节拍"[subtactile]的层面,调节并促进被感知的拍子的自由变形——例如《C 调》第 22 个模块中从四分音符到附点四分音符——让它们的多重存在能够被感受为复杂织体中的不同层次。因此,有一个事实或许会让人大吃一惊——这

个恒定的 C 脉冲是在排练时为了纯粹的实用性目的（只是为了代替指挥让合奏团保持一致）而添加上去的。而且，这甚至不是赖利的主意。是赖希想出了这个法子。

史蒂夫·赖希的背景与扬和赖利的背景十分不同。后两者成长于西岸农村的工人阶级家庭，而赖希却出生在大都会纽约的一个富有的专业人士阶层家庭。就像大多数这个经济阶层的孩子一样，赖希上了传统的钢琴课。后来他将自己在这一时期大量接触的音乐温和地嘲弄为"中产阶级的经典"。他所接受的精英教育最终让他获得了康奈尔大学的哲学专业学士学位。接下来他又集中地跟随作曲家霍尔·奥弗顿［Hall Overton, 1920—1972］上了一年的私人作曲课，奥弗顿的作品中混合了古典与爵士的音乐语汇，其风格相当于冈瑟·舒勒的"第三潮流"（见第七章）。

接下来，赖希在茱莉亚音乐学院严格且传统的（但并不是序列主义的）作曲专业课程里进行了三年的研究生学习，跟随著名的教育家如文森特·佩尔西凯蒂［Vincent Persichetti, 1915—1987］和威廉·贝格斯马［William Bergsma, 1921—1994］学习，佩尔西凯蒂也曾是奥弗顿的老师。最后，由于卢奇亚诺·贝里奥在米尔斯学院［Mills College］任教，赖希受他的吸引进入这所学院学习并于 1963 年获得了硕士学位。这样的教育背景所带来的，通常是精英现代主义者的职业生涯，而非先锋派。

赖希在采访中提到，回溯他 15 岁时对音乐的印象，正是这些印象决定了他的个人音乐喜好，也让他最终决定试着将作曲家作为职业。那时他的朋友们接连给他介绍了各种唱片，包括斯特拉文斯基的《春之祭》、巴赫的第五首《勃兰登堡协奏曲》以及当时最现代的爵士乐形式——比波普。这三种他热爱的风格看似毫无关联，但当然了，它们有一个明显的共同特征，即它们都带有强烈而清晰有力的"子节拍"脉冲，这正是赖希添加到《C 调》里的东西（他参加了这首作品的最初几次演出）。巴洛克音乐中有这种脉冲，很多 20 世纪音乐（包括斯特拉文斯基的"俄罗斯"风格音乐和爵士乐）中也有，但"中产阶级式的经典"——如本章的引言中所说，"从海顿到瓦格纳"的音乐——中却普遍缺乏它。

拒绝将传统古典曲目作为自己灵感的来源,这是赖希年轻时最早的"先锋派"姿态。

[369]在发现了子节拍的"节奏轮廓"[rhythmic profile](按他的说法)之后,赖希将钢琴课换成了打鼓课。不过值得注意的是,他的第一个打击乐老师是教"古典"的——这位老师后来竟成了纽约爱乐的首席定音鼓手。赖希在米尔斯学院才又通过录音发现了"非西方"的打击乐演奏风格——西非鼓乐与巴厘岛的佳美兰,这非常有效地将他的创作思维从他接受的传统训练中解放出来。最终,他在这些非西方传统中找到当地的老师学习(1970年在加纳首都阿克拉学习打鼓;1973—1974年在西雅图和伯克利学习佳美兰),以获得亲身的演奏经验。但决定性的、引他入门的仍是录音唱片。赖希的音乐(正如大多数极简主义音乐一样),例证并提供了一种全球的或"世界音乐"的定位。20世纪的音乐传播通过录音技术得以重新定义,而这种"世界音乐"的定位则是最令人瞩目的标志之一。

简而言之,20世纪晚期的音乐传播是"水平的"。过去与现在的所有音乐,不管近还是远,由于录音技术与通信技术,世界上的任何音乐家都能同时且平等地接触到这些音乐。这种"水平的"传播代替了"垂直的"传播(即按时间顺序排列的单线条风格历史,所有历史主义的思考都以这一假设为基础),这种转变才是20世纪后期真正的音乐革命,它的影响需待到21世纪或更久之后才会得以充分展现。这种转变对赖希以及受赖希作品启发的许多作曲家产生了即时影响,这一即时影响让他相信,真正有效的20世纪音乐(引用这许多作曲家之一约翰·亚当斯[John Adams,生于1947年]的话来说)"从本质上来说应该是敲击性的、由脉冲生成的音乐,而不是旋律性的、由乐句生成的音乐"。⑲

在完成米尔斯学院的硕士课程之后,赖希在旧金山湾区呆了一段时间,就像那里的许多先锋派人士一样,他与旧金山磁带音乐中心有了联系。(他就是在那里遇见了赖利,并和他成为朋友。)他最早获得广泛

⑲ John Adams, "Reich, Steve [Stephen] (Michael)," in *New Grove Dictionary of American Music*, Vol. IV (London: Macmillan, 1986), p. 23.

关注的是两首磁带循环作品,在《C调》的直接启发下创作。其中的第一首《要下雨了》[It's Gonna Rain,1965]最初被起名为"要下雨了;或,听完特里·赖利之后在联合广场面见沃尔特修士"["It's Gonna Rain; or, Meet Brother Walter in Union Square after Listening to Terry Riley"]。这首作品以标题中的三个词为基础,由旧金山街头传教士沃尔特修士在1964年11月的一次福音布道的录音拼接而来。这场布道讲述的内容是诺亚与大洪水。此时仍是冷战最恐怖的阶段(比如此前不久的古巴导弹危机),在这种上下文中,作品标题所暗示的警告显得非常及时且颇具话题性。

另一首磁带循环作品《涌出》[Come Out,1966]有着与60年代民权运动相关的政治潜台词。它被戴维·贝尔曼的哥伦比亚唱片(《电子音乐新声》[New Sounds in Electronic Music,1967])收录其中,因此让赖希赢得广泛赞誉。作曲家最初的说明文字描述了作品的灵感来源,以及它与众不同的技术方法,在极简主义崭露头角之时,这种技术让它成为里程碑式的作品:

《涌出》是为一场慈善音乐会创作的,这场音乐会于1966年4月在(纽约)市政厅举行。在1964年哈莱姆暴动[Harlem riots]中,六名[370]男孩因为谋杀罪被逮捕,这场音乐会是为他们自己选择律师并进行重审而举行的。(录下的)声音来自丹尼尔·哈姆[Daniel Hamm],那时他十九岁,录音描述的是他在哈莱姆第28警察分局遭到殴打的经过。警察要把这些男孩们带出去"清理干净",他们只带走那些有明显流血伤口的人。哈姆并没有流血的伤口,所以他只得用手挤裂腿上的一个瘀伤,这样他才被带到了医院——"我不得不,就是,把瘀伤弄破,让淤积的鲜血涌出来给他们看"。

"涌出来给他们看"这个短句被录进了两个声道,先是两个声道整齐出现,然后声道2慢慢开始领先于声道1。随着相位[phase]开始变化,听者可以听到逐渐增强的反射回响,慢慢形成某种卡农或是循环。最后,两个声音被分成了四个,再然后被分成

八个。

通过单一且连贯的程序,将少量材料组织起来——听者将自己约束其中,便能将注意力集中在一些通常一闪而过的细节之上。单一重复且逐渐改变的形态[figure]完全可以被听成是几个形态的复合体。最后,在任何给定的时刻,听者所听到的究竟是什么音型,这一点也是开放式的。⑳

赖希成名之后常常接受采访,此时他倾向于将"相位"[phasing]过程的发现浪漫化地说成是机缘巧合,是一桩令人开心的意外事故。透过这一发现,相同的磁带循环被送进两个扩音器或是耳机,时而协调时而不协调(或者说得更精确一点,时而异相,时而同相)。根据他曾多次重复过的一个说法,他本想让两个播放《要下雨了》的声道保持一致,但在他使用的廉价设备上,一个声道出人意料地开始超过另一个声道。随着两个不同步的声道在作曲家的耳机中播放,"我的头部出现了一种感受,声音移动到了我的左耳,向下移到了我的左肩,再移到我的左臂,再是左腿,响彻整个地板的左边,最后开始反射回响并摇晃",然后最终"它回到了我头部的中央"。㉑

这个被反复讲述的故事,其要义在于,作曲家无视他的现代主义教育背景,且愿意下定决心认为,相位变化这一现象本身,比他想要对这一现象做的任何事都更加有趣,所以他直接任由其从头至尾播放结束。它挑衅般的质朴性是一种真正的先锋派姿态,是一种让中产阶级为之一震的姿态,而它又被与之相关的中产阶级回报以广泛的滥用。这些中产阶级正是学院派现代主义者们,赖希也正是从这一阶层中叛离而去。他们代表着现状,而赖希代表着一种改变的力量——因此这也是一场真正的先锋派运动,既不保守也不怀旧,即使它放弃了复杂性和社会异化。

当极简主义开始产生影响,围绕在它周围的争论证实了前文中赖

⑳ 唱片内页说明,Odyssey Stereo 32 16 0160 (1967)。

㉑ Jonathan Cott, "Interview with Steve Reich," in *Steve Reich: Works* 1965—1995,唱片所附内页,Nonesuch Records 79451—2 (set of 10 compact discs), p. 28.

希的比喻所蕴含的基本事实,但这样的比喻仅仅是个故事而已。实际上,《要下雨了》和《涌出》从最开始就是为了开发"相位"过程而创作的,特里·赖利在1964—1965年的一些磁带作品中已经发现了这一效果,这些磁带作品使用了另一种反馈装置(比回声控制器稍微复杂一些),赖利将其命名为"时间差累加器"[time-lag accumulator]。赖希所用的是一种更加简陋的技术:他只是将大拇指放在声道2的供带盘[supply reel]上,让它稍微变慢,让声道1超前于声道2。接着他将两个声道的混音录下来,然后再重复这一程序,以制造出一个四声部的相位织体,然后再重复这一操作使其翻倍,最终[371]的声音织体便包括了速度比率非常复杂的八个声部。那绝不是机缘巧合,那需要大量的预先计划工作。

然而,赖希的相位作品的确与赖利的作品相当不同。研究极简主义的历史学家基思·波特[Keith Potter]强调说,"赖利总是让他的音型积累起来,变成一抹迷幻的声音,而赖希总体来说则关注逐渐转变的相位关系能够让人听见"。[22] 对赖希来说,重要的正是这一势不可挡且系统性的过程,因为它给了音乐一种目的感,或是康德口中的"合目的性"(作为曾经的哲学专业毕业生,赖希当然记得谁是康德)。对于康德来说,那就是艺术的本质,对赖希来说也是如此。

任何事情回到康德,即回到美学的开端。但赖希质朴的合目的性与传统的表现性或形式性艺术目的(更不要说流行音乐那较为庸俗的目的)非常不同,以至于它看起来像是个新的类型。他在一篇令人望而生畏的严肃(且呆板的)文章中阐述了自己的哲学,这篇写于1968年的文章名叫《作为渐进过程的音乐》["Music as a Gradual Process"]。这篇宣言开头说道:"我所说的不是作曲的过程,而是字面意思上所说的音乐作品本身的过程。"接下来是一些短小却爆炸性的段落,就像政治纲领中的条款一般。以下是其中几个:

> 音乐过程的独特之处在于,它们决定了所有音到音(声音到声

[22] Potter, *Four Musical Minimalists*, p. 165.

音)的细节,也同时决定了整体形式。

我对可感知的过程感兴趣。我希望在鸣响着的音乐中能够听到这一过程的发生。

为了促进细节式的聆听,一个音乐过程的发生应该极端平缓渐进。在一个渐进的音乐过程中,演出与聆听应该像这样:

向后拉一个秋千,然后放开它,观察它逐渐静止的过程;翻转一个沙漏,看着沙子缓慢地掉落到沙漏底部;把你的双脚放在海边的沙滩上,注视、感觉、聆听海浪渐渐地将双脚埋起来。

尽管我很高兴发现了音乐过程,并按照这一过程将音乐材料组织起来,但一旦设置并加载这一过程,它便会自行运作。

我所感兴趣的是,作曲的过程与鸣响着的音乐合为一体,成为同一件事。在演出和聆听渐进音乐过程时,人们可以参与到一个特别释放性的、超然的仪式之中。专注于音乐过程可以让注意力从他和她和你和我上移开,转向它。㉓

引文末尾强调的"它",以及最后一段暗示的战胜自我,都有一种禅宗佛教式的回响,让人想到约翰·凯奇。但是,尽管赖希承认凯奇对他的思想有所影响,他却拒绝凯奇的音乐,因为"他所使用的过程是作曲的过程,在作品的演出中听不到这些过程;不管是使用《易经》还是用纸页上的痕迹来决定音乐参数,都无法在聆听如此创作的音乐时听到这些过程"。㉔ 换句话说,凯奇式的不确定性与学院派序列主义都有着相同的致命弱点:[372]"作曲过程与鸣响的音乐没有听觉上的联系,"也因此对赖希来说,(相对于分析的或历史的趣味)它们缺乏聆听上的趣味。

赖希比当时大多数音乐家更加清楚地表明了这一点的政治意义。

㉓ "Music as a Gradual Process"(1968), in Steve Reich, *Writings on Music* 1965—2000 (New York: Oxford University Press, 2002), pp. 34—36, 有所缩略。

㉔ *Ibid*., p. 35.

他引用了另一位作曲家的抱怨,这位作曲家认为在赖希所预言的这种音乐过程中,"作曲家对所有事都是公开的",㉕赖希坚持道,事情就应该是这样。接下来的一句话是赖希对当时盛行的现代主义美学最坦率的挑战:"就我所知,没有任何结构上的秘密是你无法听到的。"㉖作曲家对听者的隐式支配地位被推翻了。就像之前的勋伯格一样,赖希有意将自己塑造成一位伟大的解放者。只不过,勋伯格意图解放声音(凯奇亦然),而赖希(就像一位 60 年代的煽动者一样)却设法解放人。

结构的秘密

　　就像凯奇(和他之前的达达主义者们)一样,赖希提出了一种极限情况,以逻辑极限[logical extreme]来验证他的理论:即一首叫做《钟摆音乐》[Pendulum Music]的作品,创作于(或者更精确一点来说,是构思于)1968 年,这也正是他发表宣言的那一年。作品最先在科罗拉多大学博尔德分校[Colorado-Boulder]演出,然后又于 1969 年 5 月 27 日在纽约惠特尼美国艺术博物馆[Whitney Museum of American Art]的赖希专场音乐会上演出。作品为"三个或更多个话筒、扩音器、扬声器"创作,针对他在宣言中所说的三种普通过程-体验(看秋千、看沙漏、埋双脚),他设置了与之相对应的音乐。

　　根据"乐谱"(实际上只是一份文字说明或"算法"),话筒"通过连接线吊在天花板上或是吊在话筒架上,这样它们全都与地板保持了相同距离,而且全部可以呈钟摆状自由摆动"。扩音器被朝上放在话筒下方,这样当话筒摆动到它们的正上方时,它们便能制造出反馈噪音。然后把话筒拉起来,再松开。当它们像钟摆一样在扩音器上方摆动时,它们制造出一连串反馈的脉冲,随着钟摆运动逐渐变慢、静止下来,这些脉冲必然会产生不协调的异相[out of phase]。在松开[373]钟摆-话筒之后,乐谱又指定道,"接下来表演者要坐下并与其他观众一起观看、聆

㉕　James Tenney, 转引自 Reich, "Music as a Gradual Process," *Writings on Music*, p. 35.

㉖　"Music as a Gradual Process," *Writings on Music*, p. 35.

听这一过程"。于是,制造出音乐的便不是作曲家、不是表演者,而是"它"了(就叫它重力吧)。

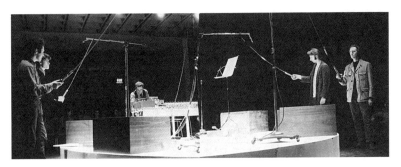

图 8-3　史蒂夫·赖希的《钟摆音乐》在纽约的首演,1969 年 5 月 27 日

从概念上来说,赖希的《钟摆音乐》实际上复制了捷尔吉·利盖蒂 1962 年为 100 个节拍器而作的臭名昭著的《交响诗》(见第三章)。两者的区别在于,利盖蒂的作品至少部分来说是恶搞,但赖希的作品则完全是诚心诚意的——而且,它远不需要那么多时间来展开,它对听者注意力的要求更为合理,而非荒谬得令人发笑。《钟摆音乐》是个概念上的范式或极限状况,所有赖希早期为传统表演者创作的作品都可以与之产生意味深长的联系。

但它的表演中却不需要音乐家。它常常被作为"极简主义"艺术展的背景音乐,由艺术家们,或是博物馆工作人员来进行"表演"。作为"家具音乐"[furniture music],它很难实现作曲家的意图,即提供一个密切关注的焦点。赖希在 1967 年到 1969 年之间为钢琴、小提琴、木鼓创作的"相位"作品更出色地完成了这一意图,也产生了大得多的影响。作为需要精湛技艺的作品,它们回应着驱动赖利《C 调》的相同脉冲:将首先发现于磁带音乐中的技术应用到标准的声乐与器乐媒介中去。

赖利有意让音乐保持简单,但要精确实现赖希的相位作品却相当费劲。他似乎认为,如果要让音乐作品有效地"人性化"并使其具有交流性,不但有必要从磁带音乐反向转变成现场作乐,也有必要为此付出努力与艰辛。赖希的音乐颇具艰深性,需要技巧高超的专业人士来进行表演,这由此也满足了传统的精英现代主义标准。这种困难性也让

赖希成为了本章介绍的所有作曲家之中最受学院派认可的一位。在"上城"音乐家和"主流"批评家中间,他比其他人更受尊敬。

《钢琴相位》[Piano Phase,1967]是一首为两架钢琴而作的作品,其中包括三个部分,每个主要部分由一小节的自然音阶或五声音阶模块构成(赖希将这些模块称为"基本单位"[basic unit]),这些模块所遵循的相位过程,正是赖希最早通过延迟磁带带盘获得的那种过程。例8-4中所示为第一个基本单位。它本身便是个难以捉摸的复杂节奏组合,这条旋律由两个呈三对二关系的节奏型构成:右手重复奏出三次"升F-升C"二音组,同时左手则重复奏出两次"E-B-D"三音组。连续的音阶片段(即"E-升F"和"B-升C-D")被一个跳进的四度切分开,这两个划分清晰的音区之间由此出现了不同模式的互动,这又让两只手之间的音型互动微妙又复杂(或矛盾)。

例8-4 史蒂夫·赖希,《钢琴相位》,第一个"基本单位"

[374]在刚开始演奏时,两架钢琴同步齐奏出两个音型,就像《涌出》最开头的两台磁带录音机一样。一位钢琴家保持速度稳定,另一位则逐渐加速,随着它稍稍变得异相化,音乐中便会先制造出一种强化的回响效果;然后随着第二架钢琴弹出"弱拍上的三十二分音符",音乐中便出现了分解旋律[hocket]的效果。最后,在又一次变成模糊的回响效果之后,第二架钢琴会领先第一架钢琴一个十六分音符;在此处,两位钢琴家根据指示要再次锁定在相同的速度,制造出一种类似于相隔十六分音符的卡农,这里是开启下一个相位过程的新的出发点。在12个类似这样的过程之后,音乐会再次回到最初的齐奏。

作品奇特的地方在于其整体结构的模糊性,从"渐进过程"宣言中的前提看起来,这种模糊性也多少显得有些讽刺。通常来讲,听者只会注意到,这一稳步发展的过程会最终再次走向齐奏。根据宣言中的条款,那正是作曲家的意图。但宣言也包含了一个有趣的免责条款:"在

亮出所有底牌之后,即使每个人都已听清某一音乐过程中逐渐发生的事情,仍要有足够的谜团来让所有人满意。"㉗的确,这个过程,或任何其他严格的相位过程,都会产生一个奇妙的必然结果:某个时刻的映像将会证明,后一半过程自动地成为(且必然成为)前一半的逆行,两位演奏者之间的关系逆转了过来。所以,这一过程究竟是一个单线条的姿态,还是就像许许多多西方古典音乐一样,是一个双线条的往返轨迹?

这一模糊性最早是由天普大学的教员、音乐理论家保罗·爱泼斯坦[Paul Epstein]在 1986 年的一篇文章中指出的,这已是这首作品创作 20 年之后了。㉘ 这篇文章证实,尽管看似与赖希的宣言相矛盾,《钢琴相位》里终究有一个不为听众所知的"结构秘密"。但如果正像表面上看起来的那样,作曲家自己并没有意识到(或者并没有预想)这一逆行(这一逆行与他创作这首作品的目的并无关系),那么他那著名的格言——"就我所知,没有任何结构上的秘密是你无法听到的"——从字面意思上来说就仍然是真的。(当然了,格言中最后所说的"你无法听到的"这几个字又是另一个免责条款,因为——正如弥尔顿·巴比特总说的那样——一旦有任何事被指出来并被概念化,它都可以被听到。)原来,没有什么东西是没有模糊性的,连极简主义的结构也是如此。

赖希最后一首严格的(也是有些简化的)相位作品将极简主义的理想带至另一种极境。《拍手音乐》[*Clapping Music*, 1972]是一首没有乐器的器乐作品,或者说,是一首只用身体演奏的打击乐作品。两位表演者先以齐奏开始,用手拍出一个简单的重复节奏,其中一位表演者在整首作品中从头到尾保持不变。就像在《钢琴相位》中一样,重复节奏包括 12 个子节拍脉冲。另一位表演者不用渐变加速,直接跳到第 2 个"相位",第 2 相位是两位表演者之间相距 1 个脉冲的卡农。一会儿之后,这位表演者再一次向前跳动 1 个脉冲,变成相距 2 个脉冲的卡农,然后是相距 3 个,以此类推,直到两位表演者再次重合到一起。要表演

㉗ 同前注。

㉘ Paul Epstein, "Pattern Structure and Process in Steve Reich's *Piano Phase*," *Musical Quarterly* LXXII (1986): 146—77.

这个或是任何其他算法作品,乐谱中只需用到基本单位和重新排列这些基本单位的说明即可。不过例 8-5 中展示出了所有的置换排列,好让人一目了然地看清所有在此原则下产生的分解节奏与切分节奏。

例 8-5　史蒂夫·赖希,《拍手音乐》

[375]比较一下 13 个模块中两位表演者共有的休止符,便能很轻易地看到回文效果。当然,第 1 和第 13 模块一模一样。第 2、第 7(中间点)和第 12 模块也是一模一样的:这 3 个模块中没有任何两位表演者所共有的休止符。第 3 和第 11 模块都有一个共有的休止符。如果你以休止符为起点从左向右看第 3 模块,并以休止符为起点从右向左看第 11 模块,就会发现这两个模块是互相匹配的。第 4 和第 10 模块都有两个共有的休止符。以第一个共有的休止符为起点从左向右看第 4 模块,并以第 2 个共有休止符为起点从右向左看第 10 模块,便会发现这两个模块是匹配的。第 5 和第 9 模块都有一个共有休止符,以看第 3 和第 11 模块的方式来看便能发现两者互相匹配。第 6 和第 8 模块都有两个共有休止符。其匹配方式如第 4 和第 10 模块。所有这些对于随便听听的人来说都并不明显;这首作品也同样有它的"秘密结构"。

《拍手音乐》是为旅行演出而作的,当时被称为"史蒂夫·赖希和音乐家们"的乐团刚开始巡回演出。(赖希冷冷地解释道,"双手易于运

输"。)它被用作引介性的作品,让观众能够立即抓住"渐进过程"的意思。在那时,赖希已经将他的基础概念写进了一篇宣言(《作为渐进过程的音乐》)、一首极限作品(《钟摆音乐》)和若干为磁带和现场表演而作的严格的相位操练之中。他在这些"纯"相位作品中找到了自己的声音。然而在完成这些之后,赖希稍微放松了他严格的过程。他以他当时正在学习的非洲和印度尼西亚音乐为模板,开始实验不如"纯"相位作品那样可预见的音型过程。但即使不那么可预见,它们仍是不可阻挡的。

真正展示出赖希式极简主义可能性的作品是《四架管风琴》[*Four Organs*, 1970]。作品中用到的小型的、相对不那么昂贵的电管风琴叫做"法费沙"[Farfisas],是摇滚乐队中的主要乐器。作品中必要的伴奏由一对沙槌来完成,它们会提供一个恒定的子节拍脉冲,用以度量渐变展开的结构过程。这一新的过程便是基本单位中可供利用的声音空间被逐渐填充的过程。例 8-6 所示为这一过程的开头和结尾。

[378]在作品的最开始,沙槌的十一次脉冲度量出了可供利用的空间。当 11 这个数字被用在极简主义里面时,它是个魔幻数字,因为它是个素数。它既不能以 3 分组,也不能以 2 分组,它总是维持着子节拍的状态;它不能在心理上被划分为规则的节拍。在实际操作中,如基本单位所确立的那样,11 会被细分为 3 加 8,基本单位中只有两个相同的和弦,落在每小节的第 1 个和第 4 个脉冲上面。控制着整首作品的过程虽然与相位调整无关,但与之同样系统且严密。以赖希的术语来描述,它由一个单一的"节奏建构"[rhythmic construction]构成,逐渐以音符取代基本单位中的休止符,如例 8-6 所示。

一旦基本单位被填满——或者如基思·波特贴切描述的一般,一旦"原本不规则的一对脉冲和弦淤积成为一个连贯的声音"㉙——单位便开始延长,最终扩展成一个庞大的 265 小节的延留[held-out],但这延留内部有着波动的和声,这也让许多听者想到佩罗坦在 12 世纪晚期为巴黎圣母院写作的四声部奥尔加农——又一个遥远但直接的影响因

㉙ Potter, *Four Musical Minimalists*, p. 201.

例 8-6 史蒂夫·赖希,《四架管风琴》,开头(音型 1—8)和结尾(最后两个音型)

例 8-6 （续）

素(包括赖希自己也声称他受到了它的启发),它折叠起了七个多世纪的历史时期,是录音让这一点成为可能。这个延留的和弦通常被爵士音乐家们叫做"属十一和弦"[dominant eleventh],即在一个 E 音上的属七和弦的上方再叠加两个三度,由此得到:E-升 G-B-D-升 F-A。在实际操作中,由于最上方的 A 音在作品开始处只出现在了第 1 个和第 4 个八分音符处,它似乎会像倚音一样解决到延留的升 G 音,即基本单位的第一个改变。

《四架管风琴》结尾的方式巩固了这种解决的印象。不像赖希的相位作品,它既没有完整的闭环,也不会达到某个饱和点。低音 E 及其在不同八度上的重复音从最后的持续和弦中被过滤了出去,接着其他音也一个又一个地被过滤了出去,直到作品在结尾处多少有些令人吃惊地只剩下最高的两个音,即呈四度的 E-A。作品的结尾让听众大吃一惊,这也掩盖了赖希半开玩笑般的观点,即《四架管风琴》归根结底是一个在 A 大调上的单一的、极其巨大缓慢的、持续的 V-I 终止式。聆听这一作品的体验应该足以说服任何人,功能和声不但是一种音高关系,也是一种节奏功能;将节奏功能进行充分扩展,音高关系便会消解。但《四架管风琴》的确标志着一种对和声进行与声部连接的新的(或是复兴的)兴趣,也的确将音高送回到音乐塑形过程中的重要(即便不是首要)位置。

"所有音乐皆为民间音乐"

《四架管风琴》标志着赖希创作的分水岭,这首作品之前是 60 年代严格的实验性作品,这首作品之后被证明更能引起即时兴趣。作品中的极简主义方法仍然足够坚定,就像试金石一般,能立时区分出"主流"听众和小圈子里的极简主义信徒。后者注意到渐进的过程,并为之着迷;前者则主要注意到了重复,并被其激怒。这一点可以在一次事件中清晰得见。1973 年 1 月,年轻的指挥家迈克尔·蒂尔森·托马斯[Michael Tilson Thomas,生于 1944 年]在纽约的卡内基音乐厅为波士顿交响乐团的会员观众们上演了这部作品,这引发了或许是最后一

件 20 世纪的"丑闻式成功"[succès de scandale]。(道听途说但未经证实的细节包括,一个女人叫喊道:"好吧!我忏悔!")在接下来的十年里,赖希作品的演出场合仍然主要是艺术博物馆和那些充满各种"另类"音乐的城市音乐厅,他作品的主要传播渠道仍是他自己的巡回演出团体。这些作品进一步在音乐会听众面前曝光还需等上一阵。但与此同时,赖希的风格发生了改变。

他在 1970 年代的产出全是长达两小时的作品。《击鼓》[Drumming,1970]根据其基本单位重复的次数,可以持续 86 分钟。这首作品为一个包括九件打击乐器的乐队、一支短笛以及两位演唱"词外壳"[vocable](即无意义的音节)的女性演唱者而作。赖希 1970 年在非洲学习的当地音乐直接影响到了这部作品的节奏型以及人声与器乐合奏的结合。节奏单位从《四架管风琴》中的十一个脉冲扩展到了 12 个。当然,多加上的那个八分音符时值带来了巨大的差异,因为通过将子节拍的八分音符时值以不同方式且/或同时地组合成不同长度的有节拍的脉冲(即可"感知"的拍子):2 个一组(每小节 6 组)、3 个一组(每小节 4 组)、4 个一组(每小节 3 组),便能开发三对二的效果。

展开的过程很复杂,结合了旧的相位技术和《四架管风琴》中的"节奏建构"(即逐渐填充),此时又和与之相对的"节奏削减"[rhythmic reduction](逐渐用休止符代替音符)互相平衡。作品通过音色的对比来达到它夸张的长度。四大部分中的第一部分为调音的邦戈鼓而作;第二部分为马林巴和人声而作;第三部分走向了人声无法演唱的高音区,使用了钟琴,用口哨和短笛的尖啸代替了人声;第四部分则结合起了所有的元素。《击鼓》是所有这些元素互动产生的结果,它是技术上的精心杰作,(用约翰·亚当斯的话来说)它创造出了"一种有趣的大型音乐结构,且并未求助于和声"。㉚ 在好几年里,这首作品都是赖希巡回演出中的主要作品,它大大地扩张了这个小圈子,让赖希开始在大音乐厅(主要是在高校)里演出,并吸引了一批效仿者。

比作品的结构原则更加值得注意的或许是《击鼓》对观众造成的影

㉚ Adams,"Reich," in *New Grove Dictionary of American Music*,Vol. IV,p. 25.

响,这也正是其他作曲家最感兴趣的一点。尽管它有着复杂性,但它为那些乐于接纳它的听众们带来了狂喜(这些听众更多地是流行音乐的听众,而非当代古典音乐的听众),这一点很有新闻性,而且当然也很有争议性。这不仅仅是因为它挑战了先锋派艺术的基本定义,也因为听众们明显不止对那令人迷醉的音型有所反应。音乐中还有并未明言却带着强烈暗示性的(或隐喻性的)社会意义,这种社会意义直接来自它的非洲先祖。亚当斯在目睹了现场演出之后说道:

> 《击鼓》的表演有种仪式般的风味,表演者们统一穿着白色棉质的衬衫和深色的裤子,在作品进行的过程中逐渐从邦戈鼓转移到马林巴,再转移到钟琴,最后在终曲里转移到所有的乐器上。表演者们根据记忆进行演奏,而且每两位表演者面对面地演奏同一件乐器,这进一步强调了带有仪式感的精确性和[380]统一性。㉛

换句话说,这首作品呈现了一种和谐的社会互动模式,这种模式恰好与当时发展起来的关于音乐基本价值的理论之间有着类比的关系。标题颇具野心且影响深远的书籍《人的音乐性》[How Musical Is Man?, 1973]由英国民族音乐学家约翰·布莱金[John Blacking, 1928—1990]写作,全书基于他1969年至1970年在华盛顿大学的演讲内容。当时布莱金正任职于贝尔法斯特女王大学[Queen's University]的社会人类学讲席。在《人的音乐性》中,他提出了一个论点,即对于"以声音组织起来的人性"来说,其先决条件便是"以人性组织起来的声音"。由此他又说道,音乐的价值,其判断标准可以——或是应该?——是它在多大程度上反映了这种相互作用,并促进了社会和谐这一暗含目标。

布莱金实际上复兴了(或者说现代化了)一种至少可以回溯到柏拉图的立场,列夫·托尔斯泰伯爵则是这一立场在近代欧洲最著名的鼓吹者。这一立场即为把社会性作为艺术价值的标准。尽管这是种德高

㉛ 同前注。

望重的立场,但它在西方世界已经大大衰弱,因为它已经遭到了冷战式的怀疑。在极权主义政体中,艺术价值的社会性标准被专横地加以滥用,这一点的确非常明显。但布莱金(他除了是位人类学家之外,也是位训练有素的钢琴家)认为,与这立场相反的倾向——走向个人主义以及竞赛般地炫耀技术和原创性——在战后西欧与美国高度发达的技术社会中,也已经达到了一种与之类似的、差不多同样糟糕的滥用状况。

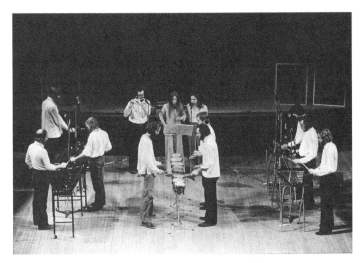

图 8-4 "史蒂夫·赖希和音乐家们"表演《击鼓》

[381] 布莱金在南非部落文达[Venda]进行了两年的田野工作,他书中的论点即基于田野中的观察。他提到,他的田野对象中,以及在大多数撒哈拉以南的非洲社会中,所有成员都被认为是"有音乐性的[musical]",即他们"能够表演、聆听并理解他们自己的音乐"。[32] 而在他自己的英国社会中,仅有少数特别有天赋的人被赞扬为具备"音乐才能"[musicality]。他问道:"是否必须让大多数人'没有音乐性',少数人才能变得更'有音乐性'呢?"每个社会成员都被视为具备音乐才能,与这种观念相比,将音乐才能拔高并独占的观念是否会创造出一种更好或更有价值的音乐呢? 或者,他从小到大的关于音乐才能的概念,是

[32] John Blacking, *How Musical Is Man*? (Seattle: University of Washington Press, 1973), p.4.

否反映出一种更加普遍的滥用,即滥用技术以巩固英国的阶级系统赖以生存的社会等级和社会排斥?

那些技术从记谱法开始,靠着记谱法这一手段,"世袭的精英便能在不需要任何听者的情况下,让音乐世代相传"。那些技术还包括一些复杂的机械,比如钢琴,相对来说,只有少数人能负担得起这架机器,而且要操作这架机器需要经过数年的训练。到了现代,那些技术还引发了用来对音乐进行编码的先进且深奥的技法,谁都无法破译这些技法的产物,除了那些受过训练并制造出这些作品的人之外。在发达的社会中,这类过程的艰深性和它们所需要的专业资格,被理所当然地视为体现了这一社会的价值。但是,这类价值体现了这类社会中的什么呢?

布莱金坚称,民族音乐学这一学科最适合回答这类问题——实际上,它就是为了回答这类问题而被创造出来的。那时民族音乐学是个新兴学科,在迟至 1950 年才由荷兰音乐学者亚普·孔斯特[Jaap Kunst]命名。"西方人"常常认为这一学科的研究对象是"非西方的"音乐,或"口头的"音乐,或"民间的"或"传统的"音乐。如果这样定义民族音乐学的话,它便可以被视为延续了一个更老的传统,这一传统有时候被称为"比较音乐学"[comparative musicology]或是"音乐人种学"[musical ethnology],其研究对象是除了"欧洲城市艺术音乐"㉝之外的任何音乐(引用自《新格罗夫音乐与音乐家辞典》中关于民族音乐学的定义)。这是音乐学术界内部对这一领域的看法,正如这一学科的德国奠基者们在 1880 年代所提出的一样。

布莱金则采用了另一个模式,这种模式由一些人类学家(如艾伦·梅里亚姆[Alan Merriam,1923—1980])提出,为民族音乐学赋予了更宽的权限。梅里亚姆将其称为"文化中的音乐研究"。㉞ 而布莱金则更

㉝ Barbara Krader, "Ethnomusicology," in *New Grove Dictionary of Music and Musicians*, Vol. VI (London: Macmillan, 1980), p. 275.

㉞ Alan P. Merriam, "Definitions of 'Comparative Musicology' and 'Ethnomusicology': An Historical-Theoretical Perspective" (转引自 Merriam, *The Anthropology of Music* [1964], *Ethnomusicology* XXI (1977): 202.

进一步,宣称它是唯一真正具有普适性的音乐学方法。《人的音乐性》的第一章以一番强劲有力的宣言结尾:

> 对音乐结构的功能分析不能脱离于其社会功能的结构性分析:若不考虑这一音乐体系所处的社会文化体系的结构,不考虑所有作乐者所处的生物系统,便无法将音与音之间由于相互关系而产生的功能充分解释为一个封闭系统的一部分。民族音乐学并不是一个只关注异国音乐的研究领域,也不是关于人种的音乐学——这个学科为更深刻地理解所有音乐提供了希望。如果某种音乐可以作为人类经验的声音表达,在不同类型的社会和文化结构语境中被分析和理解,那么我不明白,为何不能以同样的方式去分析所有的音乐呢?㉟

[382]不难察觉,这两种关于民族音乐学的相反观点各有其背后的政治潜台词,一种来自音乐学,另一种来自人类学。第一种将"欧洲城市艺术音乐"保留于核心位置——传统上来说,对这种类型的音乐进行研究,要通过其杰出的个体实践者,即伟大的作曲家们。它所采用的方法是分析与风格批评,分析展示出"音乐作品"如何成为一个自洽的结构,风格批评则展示出,作为一个自洽的个体,"作曲家如何进行工作"。

人们常常通过一种区分对比来为这种方法正名,而这种区分对比正是由具有人类学倾向的民族音乐学家们自己创造出来的:"*etic*"(客位的)与"*emic*"(主位的)。"Etic"是"*phonetic*"(语音的)的缩写,这是一种在语言学中(或者更宽泛一点来说也是在音乐中)用到的标注方式,其目的是将标注者听到的每个元素记录下来,同时并不考虑其意义。"Emic"是"*phonemic*"(音位的)的缩写,这种标记方式的目的,是反映出被标注语言对于被调查者(即使用那种被标注的语言的人)来说有什么意义。例如,语音的标注会包括说话者在句子中每一个细小的元音变形,会包括歌唱者在旋律中每一个细小的音高变化。而在音位

㉟ Blacking, *How Musical Is Man?*, pp. 30—31.

的标注中,如果偶发的变化(口齿不清、走调)并不影响被调查者对意义的感知,标注中则会排除这些变化。由于只有某种语言或音乐系统的局内人(不管是本地人还是适应了这一文化的人)能够运用后一种标准,"客位的"与"主位的"便成为了人类学家们对"局外人视角"和"局内人视角"的简称。

根据对音乐学与民族音乐学较为老旧的观点,很自然,西方的音乐家们在学习"他们自己传统"(对于这一传统来说他们是局内人)中的音乐时,与他们作为局外人学习其他传统中的音乐时,所使用的途径与方法是不一样的。前者对于他们的体验和兴趣来说非常重要,后者则是次要的。从这种观点看来,民族音乐学当然是一个客位的学科,只适合于"他者的"音乐,要不然就只适合于那些西方传统内部"仅有极少或完全没有历史资料,且音乐理论不成体系"㊱(再次引用《新格罗夫辞典》)的音乐。正因如此,在这些领域之中,学者们必须完全依靠推论(即"客位地")进行研究。

第二种对民族音乐学更新的、更具包容性的观点则拒绝承认欧洲城市艺术音乐的特殊地位,或是这种音乐与其研究者即音乐学家们的特殊关系。在表达这种观点的人之中,布莱金是最激进的一位。那些特权维持着一种不正当的现状,这种现状又支持着一种具有社会破坏性的价值体系。或者说,如果剥离掉欧洲艺术音乐产物的特权,并且像学习世界上其他种类的音乐一样,"客位地"学习这种音乐,人们便能揭示出那个极具个人主义和社会剥削性的价值体系,人们也有可能在学术研究中找到方法,让社会得以进步。看似无辜的音乐研究支持着一种等级制度,这种等级制度将伟大的作曲家们(全都是白人、男性、欧洲血统)放在无可置疑的顶端,于是,这种音乐研究由此支持着帝国主义、种族主义和性别歧视。如布莱金所说,"所有音乐皆为民间音乐",㊲承认这一点,便能让人们揭露并反驳这种看似无辜的音乐研究方法。新的民族音乐学(以及与之回应而产生的"新音乐学")采取了公开且积极

㊱ Vincent Duckles, "Musicology," in *New Grove Dictionary of Music and Musicians* (1980 ed.), Vol. XII, p. 836.

㊲ Blacking, *How Musical Is Man?*, p. x.

的政治立场,也拒绝任何其他非政治性的立场——那些立场只不过隐蔽了它们的政治性而已。

[383]本书的下一章将会进一步澄清,这些原则是属于20世纪后期的思想方法,这些思想被统一打上了"后现代主义"的标签。它们用来反对某些现代主义基本信条的方法已十分清晰。布莱金的民族音乐学姿态及其社会影响,与史蒂夫·赖希的作曲实践及其社会影响,这两者之间的相互平行也已十分清晰。没有证据表明赖希研究过布莱金(甚至连他是否听说过布莱金都并不确定),布莱金也同样不知道赖希,不过他们二人的话常常互相呼应。赖希也在1968年写道,"所有的音乐最终都是民族音乐"。㊳ 赖希和布莱金都是"60年代"怀疑论浪潮的一部分,这一日渐茁壮的浪潮从1970年代开始在学术研究和艺术中引起了很大的反响。

赖希总是说,他对于模仿非洲或亚洲音乐的声音并不感兴趣(他认为这种模仿只是种"中国热"[chinoiserie]而已)。他的志趣在于运用这些音乐的结构原则,以达到类似的效果。他写道,不管演奏的音乐是巴厘岛的、非洲的,还是他自己的,"我从演奏中获得的乐趣……并不是表达自我的乐趣,而是让自我屈从于音乐,成为音乐的一部分,并体验由此而来的陶醉狂喜"。㊴ 他作曲(即设定音乐过程)的目的,是为他自己,也为他的听众提供一种让大家的自我共同屈从于其中的东西。

现在来对比一下布莱金的话:

> 在表演中,原本只需要一位演奏者完成的节奏,要用两位或三位演奏者的组合来完成,这并不是用音乐玩噱头:他们表达了社群中的个体性观念,以及社会、时间与空间平衡的观念,这也可见于文达文化的其他方面与其他类型的文达音乐之中。演奏者必须自己指挥自己,与此同时服从于一位无形的指挥者,这样才能正确地

㊳ Reich, "Music as a Gradual Process," in *Writings on Music*, p. 35.
㊴ Steve Reich, *Writings about Music* (Halifax: Nova Scotia College of Art and Design, 1974), p. 44.

演奏这些节奏。这便是文达人在制作音乐时所寻找并表达的那种共享体验。[40]

布莱金所描述的是文达音乐家们表演复杂的三对二节奏型复合体时所用的方法，这些复合体在听觉层面共同制造出了一系列相等的子节拍脉冲。他的话也可以被用来描述赖希的《击鼓》。然而，两者最重要的不同之处在于，赖希的目的并不是表达他自身文化中其他方面的观念，或是其他类型的"欧洲城市艺术音乐"（特别是与他同时代的著名作曲家们所写的那些）中的观念，他的目的是提出一种替代品，这既意味着一种音乐上的反差，也意味着一种社会性的批判。这种批判性的视角敌对于既存的制度和已经确立的社会关系，甚至威胁到了它们。这让《击鼓》不仅有可能，也有必要在它自己的语境中（尽管其受欢迎的程度与日俱增）被视为先锋派作品。它制造出了历史变化。

一部后现代主义杰作？

赖希 1970 年代的另一部大型作品《为十八位音乐家而作的音乐》[*Music for 18 Musicians*]（作于 1974 至 1976 年之间）已经获得了标志性的地位。它远不像《击鼓》那么直接地唤起[384]异国音乐，它代表了赖希在前十年中发展起来的所有技术的综合。作品使用了电声扩音的独奏弦乐、管乐和人声，它们与时时刻刻存在的赖希式打击乐和键盘形成对位，为 20 世纪后期提出了一种替代性的、愈加标准化的乐队声音。这首作品或许是这十年里最具影响力的完全使用乐谱的作品，常有人将其描述为第一部后现代主义杰作。或许这个说法仍存在着另一种术语上的矛盾，但这种措辞的确让人注意到，它在这一（与音乐创作和评价相关的）术语的革新中所扮演的重要角色。

赖希的《为十八位音乐家而作的音乐》基本上是将《四架管风琴》中的和声结构与《击鼓》中的节奏布局进行扩张并综合，它以万花筒般的

[40] Blacking, *How Musical Is Man?* p. 30.

方式展开了各种逐步演化且互动的旋律型,控制所有旋律型的公约数[common measure]是 12 个快速移动的子节拍脉冲,在其下方是一个庄严且缓慢移动的和弦进行,这个进行从始至终贯穿整个作品,一开始时每个和弦 15 至 30 秒,然后以每个和弦 4 到 6 分钟的速度重复,同时弦乐器奏出长长的持续音。这些长长的跨度,每一个都在背景中提供了一个"小片段"[small piece],赖希以此来称呼他作品中的封闭节奏建构,它们大多都是很容易被感知的 ABA 形式。这首作品从整体上来说是一连串一共 11 个这样的小片段,因为它再现了前面已经听到过的和声进行,所以达成了一种预先注定的终止。作品结尾相对快速地扫过 11 个和弦,这也进一步巩固了这种效果。

《为十八位音乐家而作的音乐》与《击鼓》最重要的相似之处在于它们的表演方式。前者也同样体现了一套高度仪式化的规定动作。这套规定的动作中,演奏者(这一作品几乎总是由作曲家本人的乐团演奏,当他们演奏这一作品时,演奏者中也包括作曲家自己)在舞台上从一个地方走到另一个地方,他们的身体动作以及由身体动作制造出的声音并不由指挥来进行控制,而是由一个电颤琴演奏者来控制。这位演奏者做出规定动作,以一种特殊的、反复出现的音调标志着每个"小片段"的结束,提示下一个"小片段"的开始,这个特殊的音调仅以电颤琴的独特音色来演奏。因此电颤琴以非个人化的[impersonal]方式承担了非洲乐队中主鼓手[master drummer]的角色。所有的演奏者,包括作曲家,全都以非个人化的方式服从于这位"无形的指挥"。他们牺牲个人自由,并不是服从于某位特定的手握权力且独享自由的个体,而是服从于一种集体性的、超然的理想,这种理想中的精确度能让人迷醉狂喜。

这首长达整整一个小时的作品有着一丝不苟的乐谱和分谱,但我们可以在例 8-7 中看到它的和声骨架,即 11 个和弦的进行,其中的三重进程[triple cursus]为作品提供了结构。和弦进行完全是自然音阶的,不需要任何一个变音记号,但它很明显并不是功能性的和声进行。和弦的根音总是模棱两可(在第一个和弦里特别明显);和弦的排列方式也很古怪,两个低音和其他音之间有条巨大的鸿沟;没有强终止式,

甚至也没有任何完全协和的三和弦。大多数和声都是爵士音乐家所谓的"附加音和弦"[added-note chords]。人们在看到调号的时候,甚至无法确信无疑地将这个进行归为 A 大调或升 F 小调。或许人们最多能说,由于作曲家选择了相对协和的和声,以及虽然关系松散但完全属于自然音阶的音高,[385]所以他让作品的音高范围显得不那么突出,这就更好地让听者的注意力集中在了节奏的发展过程上。每五分钟左右的和声变化相当于换了种口味,而非戏剧性事件。

例 8-7　史蒂夫·赖希,《为十八位音乐家而作的音乐》,"和弦循环"

"开场众赞歌"快速地扫过所有和弦,在相当于管乐吹奏者呼吸长度的发卡型(渐强-渐弱)力度记号中展开。低音和高音乐器分别崭露头角,也因此进一步减弱了任何意义上的和声功能或和声进行。在构成作品主体的慢动作和声进行中,大多数互相影响的节奏/旋律细胞都基于 12/8 拍的音型,在《拍手音乐》中,听众们已经对这种节奏型十分熟悉了。这些细胞偶尔会引入持续和弦之外的音高,甚至连低音偶尔也会使用和弦之外的音高,甚至将变化音作为装饰(但也会进一步削弱低音的结构意义)。所有这些都可见于第一个"小片段",如例 8-8 所示,这个片段基于第一个和弦。尽管作品中存在这些自由,或者甚至可以说正是因为这些自由,在结构性元素(即与基本进行相关的元素)与装饰性元素之间,总是有着非常明确的区分。正是这种结构材料的严格限制与静态特征维系了一条纽带,这条纽带将这首精巧又多彩的作品与还原式的极简主义理想联系到了一起。然而,早期极简主义那苦行僧般的氛围已经消逝。与赖希早期音乐中单调的结构计划相比,《为十八位音乐家而作的音乐》中那色彩斑斓的音色是奢侈而铺张的,甚至是颇具感官性的。

例 8-8　史蒂夫·赖希,《为十八位音乐家而作的音乐》,第 99—105 小节

赖希在 1977 年与迈克尔·尼曼的采访中承认了这种变化。此时他承认道,这种至关重要的过程更多是与他自己相关,而不是与他的听众相关:

> 我并不像过去一样关心听者是否能听出音乐的制作过程。如果有人确切地听出了这一过程,那么这对他们来说非常棒,而如果其他人并没听出来但仍然喜欢这首作品,那也是 OK 的……早期

例 8-8（续）

作品中有些说教的意味，回顾过去，我想说，当你有了新的想法，把这个想法以有说服力的、清晰的、简约的方式表达出来，这非常重要……但一旦你已经做到了这一点，你又该怎么做呢？在《为十八位音乐家而作的音乐》中，相比其他任何事情，我真正关心的是制作出美妙的音乐。㊶

㊶ Steve Reich, interviewed by Michael Nyman, *Studio International*, November/December 1976；转引自 Schwarz, *Minimalists*, p. 80.

这番话不再是出自一位先锋派之口,而是出自一位自以为已经在斗争中获得了胜利的艺术家。这也许能解释为何《为十八位音乐家而作的音乐》中充满了庆典般的感受。在作品的进程中,赖希之前作品的特征轮番上阵,接受检阅:[386]《击鼓》里的钟琴,《四架管风琴》中的沙槌,早期相位作品中的五声音阶音型。在到达第九个"小片段"时,音乐织体(将《击鼓》中经过扩张的"节奏建构"观念与《拍手音乐》中逐渐发展的卡农结合起来)已经变得非常厚重且复杂,但同时又令人迷醉。

即使在极简主义的范围之内,此时它似乎也有可能实现"极端控制之下的极繁性",从《为十八位音乐家而作的音乐》开始,赖希便开始获得一些很有影响力的主流批评家或学术批评家们的充分尊重。但与此同时,赖希的音乐也吸引了更多的听众,[387]即后来所谓的"跨界"听众。1976 年 4 月,赖希的乐团在纽约市政厅(一个演奏古典音乐的场合)首演了《为十八位音乐家而作的音乐》。两年后,他为 ECM 公司(一个专门制作先锋爵士乐的小型德国唱片厂牌)录制了这首作品,唱片售出了十万张——很显然买唱片的不仅是先锋派音乐的听众——乐团在纽约市最著名的摇滚俱乐部"底线"[Bottom Line]演出了这首作品,演出门票全部售罄。再过两年之后,"史蒂夫·赖希和音乐家们"将会出现在卡内基音乐厅的舞台上。

赖希开始收到主要管弦乐团(纽约爱乐、旧金山交响乐团)的委约,这让他在一段时间里对自己的风格做出了相当大的调整。那是"相当幸运的",布莱恩·伊诺说道,"因为那意味着我能[388]继续干下去了",㊷即早期那更加苦行僧式的、严谨的极简主义姿态,此刻已经彻底转变成了艺术摇滚[art-rock]。在高雅和低俗的音乐类型之间,原本有一条清晰且戒备森严的界线,而此时再尝试划下这条界线已经没有任何意义,至少在考虑到极简主义的影响时正是如此;也没有任何方法能够分辨出,极简主义运动在两种类型音乐的哪一种里产生了更大的影响。结果,极简主义成了音乐中伟大的平等主义者,也正因如此,传统的现代主义者们将其视为最严重的威胁。这也让它成为了最容易被列

㊷ 转引自 Tamm, *Brian Eno*, p. 24.

举出的（即便不一定是最具有代表性或最重要的）"后现代主义"化身。

"跨界"：谁居上风？

然而甚至连《为十八位音乐家而作的音乐》也并不是极简主义浪潮的高峰。在《十八位》首演七个月之后，1976 年 11 月 21 日星期天成了那个决定性的时刻。这一天，由菲利普·格拉斯[Philip Glass，生于 1937 年]作曲，并与先锋派剧场导演及舞台设计师罗伯特·威尔逊[Robert Wilson，生于 1941 年]合作创作的四幕歌剧《沙滩上的爱因斯坦》[*Einstein on the Beach*]在塞满了人的纽约大都会歌剧院上演了。无需多言，这些极端热情的观众并不是大都会歌剧院的套票订购者。这倒像是来自纽约"下城"的艺术圈人士们——画家们、概念艺术家们、实验戏剧人、艺术摇滚乐手和他们的乐迷们，还有零星几个明显像是旁观者一般的好奇的"古典"音乐家——纷纷向北迁徙，他们在这个夜晚侵入了高雅艺术的领地。"这些人是谁啊？"[43]据说歌剧院的行政管理人之一这样问格拉斯，"我以前从没在这儿见过他们。"而格拉斯后来在讲述这段往事时说："我记得我非常坦率地回答他，'这个嘛，你最好弄清楚[389]他们是谁，因为如果这地方还要继续经营 25 年，那这些人就是你的观众啦'。"

结果并未如此。到 2000 年时，大都会歌剧院的运营仍然依靠其传统剧目，偶有首演穿插其间，且仍然依靠其传统（且明显老龄化的）观众的支持。如果有什么不同的话，可以说长远看来，跨界现象产生了另一种作用；在《沙滩上的爱因斯坦》之后，格拉斯下一部在大都会上演的歌剧（《航海》[*The Voyage*]是真正由大都会歌剧院委约的歌剧，上演于 1992 年，为了纪念哥伦布发现新大陆五百周年而作）显然更加平淡驯服，比他 70 年代的作品更加"主流"。就像赖希一样，也像许多音乐激进分子一样，格拉斯也被成功磨掉了棱角。尽管如此，《爱因斯坦》的演

[43] Philip Glass, *Music by Philip Glass*, ed. Robert T. Jones (New York: Harper and Row, 1987), p. 53.

图8-5　菲利普·格拉斯与罗伯特·威尔逊，《沙滩上的爱因斯坦》中的场景

出仍是个分水岭。

格拉斯的发展轨迹在很多方面都与赖希相似，不过两人还是有一些重要的不同之处。格拉斯在家乡巴尔的摩接受了早期的作曲训练，这些训练完全是传统式的，他作为作曲家初出茅庐之时，也是完全传统的风格。与赖希不同的是，格拉斯在芝加哥大学主修音乐，并且在15岁时就被提前录取。接下来他又去了茱莉亚音乐学院，与赖希跟随同样几位老师（贝格斯马和佩尔西凯蒂）学习。一开始，老师们成功地向他灌输了新古典主义和前序列主义美国学院派的公益价值观。当格拉斯于1961年取得硕士学位之时，他获得了福特基金会[Ford Foundation]的资助，成为了匹兹堡公立学校的驻校作曲家，他为学校写出了一批实用音乐，其中一些作品（包括为瓦尔特·惠特曼[Walt Whitman]和卡尔·桑德伯格[Carl Sandburg]的诗作配乐的合唱作品）多少带点儿"美国主义"的味道。格拉斯的这些早期音乐常被人与兴德米特和科普兰相提并论，后来作曲家撤回了几乎全部这些作品。

1963年，格拉斯申请了富布莱特奖学金[Fulbright Fellowship]，跟随科普兰的足迹成为了娜迪亚·布朗热的弟子，布朗热那时还在巴

黎近郊枫丹白露的美国学院[American Academy]教学。格拉斯在法国呆了两年,正是在这里,他获得了音乐上的顿悟。这种顿悟并不来自布朗热;就像赖希一样,格拉斯出乎意料地在非欧洲音乐中找到了他自己的声音。他在拉维·香卡[Ravi Shankar, 1920—2012]那里找到一份差事,香卡用西塔尔琴为一部纪录片创作了音乐,格拉斯要将这些录音中的西塔尔琴音乐用乐谱记录下来。如格拉斯自己所说,他从这份差事中学到了"音乐可以怎样由节奏型构成,而不是由和声进行构成"。他从巴黎前往这种音乐的源头——印度去学习,此时他希望这种音乐对自己产生影响。

图 8-6　拉维·香卡演奏西塔尔琴

[390]与同样学习了非洲和印度尼西亚音乐课程的赖希一样,格拉斯很快便意识到他必须为自己创造演出机会。于是,以今天的观点看来,他加入了 1960 年代中后期的信号"会聚"[signal "convergence"]——聚集起了摇滚乐表演者(不同寻常的是,他们自己创作作品)和受过古典训练的作曲家(不同寻常的是,他们演出自己创作的作品)。就像赖希一样,格拉斯也使用了电声摇滚乐器,将电子管风琴放在他声音世界的正中央。他在 1968 年组建了"菲利普·格拉斯合奏

团"[Philip Glass Ensemble]，乐团演奏他创作的一些作品。一开始，他将这些作品称为"带重复结构的音乐"。㊹ 赖希和格拉斯在茱莉亚已有浅交，在有段时间里，两人曾是非常热切的合作者。格拉斯从印度回来之后不久便再次遇到了老朋友赖希。那是1967年3月的一场画廊音乐会，在这场音乐会上，赖希的《钢琴相位》被奢华地改编成由4架钢琴演奏。格拉斯受此触动，立即进一步简化自己的风格，好与赖希竞争。他严格地将音乐中最后一丝不协和与半音化的束缚剥离了出去，这些束缚都象征着西方和声驱动下的现代主义。他还摆脱了织体中一切具有参照性的学院式对位和声部写作。就像赖希一样，格拉斯也探索了速度很快且有着稳定大音量的子节拍脉冲。在两年之内，两人在对方的乐团中表演，怂恿对方朝着更严格的系统化单一音乐维度（节奏与长度）迈进，因为这时他们认为这一维度值得发展。在有段时间里，他们的创作交流就像之前在西岸时赖利与赖希之间的交流一样。他们甚至在有段时间里合伙谋求生计，一起创立了"切尔西光线搬家公司"[Chelsea Light Moving]，公司里只有两位作曲家，带着他们强壮的背脊和一辆货车。

但他们的伙伴关系很快变成了一场纯化主义的竞争，他们各自都想在严密性和系统性上面超过对方，这显示出了一种竞争性的现代主义精神。尽管这种竞争精神已经遭到了挑战，但它仍好端端地存在着。为了达到与赖希一样的成就，同时又保持住自己的创作个性，格拉斯想出了一种过程性[processual]的方法，以此与赖希的"相位"过程相区别。这种过程性的方法反映了他与印度古典音乐之间的联系。赖希的渐进式卡农将一种"西方"形式的对位复杂性引入了音乐织体之中，格拉斯则专注于一种他所谓的"累加结构"[additive structure]（被批评家K. 罗伯特·施瓦茨精明地重新命名为"累加与减少"㊺）。这种方法可以被应用于独奏或重奏乐器演奏的单一音乐线条，其中重奏会以齐奏或八度重叠的方式演奏，又或者使用简单的同步节奏[homorhythmic]

㊹ 转引自 Schwarz，*Minimalists*，p. 107.
㊺ Schwarz，*Minimalists*，p. 120.

织体,以相互平行或相似的方式运动。学院教科书明令禁止这样的音乐,因此它在概念上就显得更加激进了。

一如往常,体现这一过程的第一首作品,为独奏电小提琴而作的《一字排开》[Strung Out, 1967]是最严格且激进的。20分钟密集且不间断的八分音符只使用了五个音高,作品由一个五声音阶模块组成,每次变形都增加或减少一个音。每个变形都依次成为一个重复性的模块,这些模块组成了一个整体印象,那便是持续不断扩张和收缩的乐句。一个严格保持的、等时的[isochronous](即一致的)节奏,在韵律上被巧妙地不断重新诠释。更进一步简化的作品是《1+1》(1968)。这首作品[391]并不以标准的乐器演奏,而是以轻敲桌面发出声音——这也预示着赖希的《拍手音乐》。

《为史蒂夫·赖希而作的两页》[Two Pages for Steve Reich, 1968]是为"菲利普·格拉斯合奏团"创作的第一首作品。作品为一个可变的齐奏电声乐团和电管乐器而作,其中运用了最纯正、最激进的累加-减少技术。它包括107个模块,每个模块重复不确定次数,如此一来这首作品便有了可变的长度。严格的过程将每一个模块与它之前和之后的模块联系起来,只要看一眼乐谱,就能清楚地发现这一过程。就像赖希一样,格拉斯没有藏起任何结构上的秘密。相反,他很喜欢让大家注意到这一过程,并将其等同于音乐内容。《沙滩上的爱因斯坦》中长长的声乐部分除了数出模块中的音符之外,也没有其他歌词。

1969年,《为史蒂夫·赖希而作的两页》这一标题变成了《两页》。两人之间的竞争状态变得带有敌意了,且这种状态一直保持了下去。赖希将争端归咎于格拉斯不愿意承认他的创意借自赖希,但更年轻的格拉斯对剧场更感兴趣,而且与摇滚乐圈子更为亲密,二人最终也必然分道扬镳,这让格拉斯退出了与赖希最亲近的圈子,最后走向了那些让他闻名于世的歌剧。那些歌剧转而对1970年代和1980年代的艺术摇滚产生了剧烈且得以公开承认的影响。

但摇滚乐对格拉斯音乐发展的影响却没有得到那么公开的承认,实际上这个问题通常被巧妙地一带而过,甚至是遭到了有意回避。在所有的极简主义先驱者之中,格拉斯与英美流行音乐有着最紧密的联

系,这点一直都清晰可见。他的音乐虽然回避最明显的摇滚乐器(电吉他与架子鼓),但仍常常通过电子扩音达到震耳欲聋的程度,这在摇滚乐队那里十分常见。他的音乐比赖希的音乐更常在摇滚俱乐部中演奏。从1977年开始,格拉斯音乐的录音由摇滚乐唱片厂牌发行,他也开始写符合摇滚单曲长度和形态的作品。到1980年代,他与摇滚音乐家如"传声头像"乐队的戴维·伯恩[David Byrne]和保罗·西蒙[Paul Simon]展开了合作,合作的亲密程度有如他与赖希曾经的合作一般。他甚至为一个乐队当过一段时间的制作人。从1970年开始,库尔特·芒卡西[Kurt Munkacsi]成为了格拉斯乐团中的"声音设计师"(即音响工程师及混音师),他与歌手和器乐演奏者一样是乐团的常规成员。芒卡西一开始是位摇滚乐队中的电贝斯手,他还曾经与乔治·马丁一起为披头士工作过。在制作菲利普·格拉斯作品的声音(或者说为其扩音)时,芒卡西起了关键作用,他的这种角色在流行音乐中司空见惯,但在古典音乐中却前所未有。到1990年代,格拉斯开始像摇滚音乐家们曾经向他致意的那样,以作品回报他们,例如,他以布莱恩·伊诺和戴维·鲍伊[David Bowie]的摇滚专辑《低》[*Low*, 1977]中的主题材料为基础,创作了《低交响曲》[*Low Symphony*, 1992]——这让人回想起"交响摇滚"或是类似于1920年代的"交响爵士乐"。

但是,除了比如配器与电子扩音等纯粹"声音上的"或是技术上的因素之外,格拉斯的风格中是否还有一种摇滚乐的元素,会抵消后来的影响与致敬呢?在被问及这样的问题时,格拉斯自己显得有所保留。《沙滩上的爱因斯坦》在大都会那令人惊叹的演出之后,格拉斯接受了摇滚和爵士乐评人罗伯特·帕尔默[Robert Palmer,1945—1997]的采访。采访中,格拉斯回答了一个有关"跨界"的问题,他回答这个问题的方式[392]让采访者甚为惊讶。尽管格拉斯很愿意在一个"严肃作曲家作为表演音乐家和流行乐英雄的时代"⑯被描述为时代领袖,他仍坚持认为"流行乐和音乐会音乐之间有一个重要的差别",而且"我认为这

⑯ Robert Palmer,唱片封套内页说明,Glass, *Einstein on the Beach*(Tomato Records TOM-4-2901[1976]), p. 5.

也是唯一重要的差别"。当采访者请他进一步说明时，他继续说道：

> 当你谈到音乐会音乐家时，你谈到的这些人实际上是在发明语言。他们创造价值，这种作为意义单位的价值是新的、不同的。流行音乐家们将语言包装起来。我不觉得包装语言有什么不对的；其中有一些音乐非常棒。我很早以前就意识到，人们会依靠我的想法来赚钱，这我做不了，也不感兴趣。这不会让我困扰；这两种音乐只不过不一样罢了。可是，这些英国和德国的乐队已经做到了一件事，那就是他们已经使用了我们音乐的语言，并且让这种语言变得更加平易近人。这很有帮助。如果人们以前只听过"佛利伍麦克乐队"[Fleetwood Mac]（即"普通的"美国摇滚乐队），那么这种音乐听起来就会像是来自外太空的音乐一样。㊼

这些区别正是"晚-晚期浪漫主义的"区别——创造者与传播者之间、创新者与模仿者之间、艺术与商业（或"文化产业"）之间的区别——正是这些区别曾经横亘在"跨界"的道路中央，否定了跨界的可能性，或者至少否定了其正当性。格拉斯颇为有效地再次恢复了高与低之间的旧等级制度。在这样的模式之中，影响只能是单向的（因为，如果发生了反向的影响，那便不是影响，而是堕落了）。相比勋伯格或阿多诺，格拉斯愿意做出的唯一让步便是他认为"包装过的语言"本质上并不是腐败堕落的或去人性化的。但很明显他过于小心翼翼了；如果承认流行文化对自己的影响不仅限于借用其硬件设备，那便会让格拉斯作为严肃艺术家的地位被降格——至少在他自己看来如此。

大都会的迪斯科

可以理解，摇滚乐评家们更快地注意到了格拉斯的音乐（或者整体上的极简主义音乐）与流行乐之间的风格相似性，尽管很少有人直言不

㊼ Philip Glass，转引自同前注。

讳地从影响上来说这件事。迈克尔·沃尔什[Michael Walsh]在《时代》杂志上的文章中满意地观察到,"摇滚乐与极简主义很明显有着相同的特点,包括稳定的拍子、有限的和声以及催眠般的重复"。㊽ 罗伯特·科埃[Robert Coe]❹在《纽约时报》杂志上称赞"菲利普·格拉斯合奏团"提供了一种手段,"将新的实验音乐放置在了从学院派现代主义到前卫摇滚与爵士这一连续统一体上"。㊾ 他还特别提到了格拉斯对迪斯科[disco]显而易见的影响,特里·赖利也与这种1970年代的商业体裁联系在一起。但格拉斯与摇滚乐之间关系的发展顺序并不一定支持这种单向的模式;一位年轻的批评家格里高利·布洛赫[Gregory Bloch]敢于暗示道,或许迪斯科这种最商业化的(因此也是最遭到蔑视的)摇滚乐种,正是带来格拉斯"歌剧性"风格的元素之一。㊿

如前文所述,"迪斯科"这个词是"迪斯科舞厅"[*discothèque*]一词的缩写,人们在这种夜总会里伴着唱片中的音乐跳舞。播放唱片的"唱片骑师"是熟练的艺术家,他们将大量短小的单曲排序,并将它们混合成长达整晚的马拉松。这种技术已经让人回想起格拉斯的"模块"程序。[393]迪斯科变成时髦事物之时,这种"模块"程序也将产生它自己的巨大突破,变成马拉松一般的长度。到了70年代中期,迪斯科已不仅是一种表演实践,而是一种创作体裁,它产生了有着前所未闻长度的"单曲"。用摇滚乐历史学家乔·斯图西[Joe Stuessy]的话来说,其中人声线条"更像是反复的音型,而不是传统意义上的旋律"。�51

在第一首迪斯科"经典"——唐娜·萨默[Donna Summer]的《爱你宝贝》[*Love to Love You Baby*, 1975]中,通过一连串由电子键盘与合成器演奏的飞旋的重复段,这首单曲被扩充到了长达17分钟(需要

㊽ Michael Walsh, "The Heart Is Back in the Game," *Time*, 20 September 1982;转引自Gregory Bloch, "Philip Glass and Popular Music: Influence and Representation," University of California at Berkeley seminar paper, spring 2000.

❹ [译注]此处疑为理查德·科埃[Richard Coe]。

㊾ Robert Coe, "Philip Glass Breaks Through," *New York Times Magazine*, 25 October 1981, p. 72.

㊿ Bloch, "Philip Glass and Popular Music."

�51 Joe Stuessy, *Rock and Roll: Its History and Stylistic Development* (Englewood Cliffs, N. J.: Prentice Hall, 1994), p. 349.

12寸密纹唱片的一整面）。支持这些重复段的是一个打击乐音轨，打击乐将每小节4拍持续不断的脉动划分成了八分音符和十六分音符的子节拍。《沙滩上的爱因斯坦》同样创作于1975年，虽然创作时被分为四幕（每一幕包括两到三场，每一场都差不多是《爱你宝贝》的长度，场与场之间的音乐衔接部分被罗伯特·威尔逊称为"膝盖戏"[knee plays]），但从头到尾连续表演五个半小时，没有中场休息。节目单上写着，"若有必要，欢迎观众安静地离开并重新进入观众席"，㊾这就像是迪斯科舞厅里跳舞的人们随心所欲离开又重新回到舞池中一样。

虽然颇具暗示性，但这种相似性并不像历史证据一样有所定论。不过，格拉斯富有摇滚魅力，他成功吸引了大批摇滚乐听众，他的音乐成了各类音乐的爱好者们的汇聚之地（因此也吉凶未卜地打破了各类音乐之间的界限），所有这些都是不争的事实。约翰·洛克威尔在一本主要的美国摇滚乐杂志上发表了对《沙滩上的爱因斯坦》的评论，他在评论中将格拉斯的作品称赞为"真正的融合音乐，能够轻轻松松地吸引前卫摇滚、爵士甚至迪斯科的爱好者们"。㊿这种吸引力所带来的经济上的成功，削弱了格拉斯曾提到的，他的活动与"包装者们"的活动之间最主要的区别。

不管它与迪斯科的关系如何，格拉斯的歌剧观念及其宏大的规模感都来源于他的合作者。《沙滩上的爱因斯坦》远非罗伯特·威尔逊最长的马拉松式戏剧。《约瑟夫·斯大林的生活与时代》[*The Life and Times of Joseph Stalin*, 1973]不间断地持续12个小时，剧中有一连串静态的舞台造型和阵容庞大的非专业临时演员。虽然它没有乐谱，但也已经被称为歌剧。对于威尔逊来说，歌剧是某种视觉性的术语，意味着丰碑式的盛况。他喜欢将富有传奇色彩的、被盲目崇拜的历史人物或"偶像"作为名义上的主题（如弗洛伊德和维多利亚女王，还有斯大林和爱因斯坦）。正是他宏大的且几乎固定化的戏剧观念带来了这种

㊾ Metropolitan Opera House program，21 November 1976；转引自唱片所附内页，Tomato Records，TOM-4-2901 (1977)，p. 6.

㊿ John Rockwell，"Steve Reich and Philip Glass Find a New Way," *Rolling Stone*，19 April 1979；转引自Bloch，"Philip Glass and Popular Music."

结果。正如罗伯特·帕尔默所写的,"结果人们更像是在其中闲逛,而不是在观看"。㊾ 格拉斯的音乐及其无穷无尽的模块似乎注定要成为这种观念的声音外衣。

《沙滩上的爱因斯坦》的剧本和音乐是以威尔逊的一套素描为基础设计的,它们围绕着三个反复出现的意象:一列火车、一个审判庭(带有一张床)和一艘太空船。(其中第 2 个意象与爱因斯坦的关联性从未得到解释。)标题中的爱因斯坦时不时作为旁观者在舞台上徘徊,演奏小提琴。(在大都会制作版和原始录音中,爱因斯坦皆由著名的新音乐专家保罗·朱可夫斯基[Paul Zukofsky]扮演。)歌剧中没有可供概括的剧情,也没有歌剧脚本。演员们说着含混不清的独白,[394]歌手们要么数出他们的八分音符,要么唱出音符的唱名(用格拉斯在学生时代所学的法国音乐学院的固定唱名法)。

"在使用数字时,"格拉斯写道,"它们代表音乐的节奏结构。当使用唱名时,唱名代表音乐的音高结构。在两种情况中,歌词都不是次要或补充性的,而是在描述音乐本身。"㊿格拉斯所说的"视觉主题与音乐主题"之间的模式化协调配合让作品有了整体的统一感。在歌剧减速的时间尺度中,这些意象成为了冥想时的曼荼罗或是聚焦点,音乐模块类似于经文,即密宗佛教中无穷无尽重复着的、诱发被动性的"词外壳"。许多观众将他们的歌剧观看体验比作梦境。

所有这些都让人想起超现实主义。大多数带有现代主义参照框架的早期观众都将《沙滩上的爱因斯坦》比作 40 年前格特鲁德·斯坦[Gertrude Stein]与弗吉尔·汤姆森创作的《三幕剧中的四圣徒》[*Four Saints in Three Acts*],这也是一部非线性、非叙述性的剧场呈现,其中言语元素被有意设计为谜题,欢迎听者为其赋予神秘意义。两者的不同之处在于,汤姆森的音乐有意迎合听众,明显参照了民间与地方风格,这远不如格拉斯全然抽象的模块中那粗粝的、摇滚式的音色所带来的先锋派印象。格拉斯的音乐和谐且时不时带有"调性",这一事实并

㊾ Palmer,唱片内页说明,*Einstein on the Beach*,p. 7.

㊿ Philip Glass, "Notes on *Einstein on the Beach*," 唱片所附内页,Tomato Records TOM-4-2901 (1977),p. 10.

没有减少其咄咄逼人的风格新奇感。

这部作品中极端的音乐统一性可见于例8-9,例中所示为两个完整场景中的基本音乐材料。第二幕第二场是反复出现的火车意象(这一场名为"夜车"[Night Train]);结尾的第四幕第三场(还要加上"膝盖戏5")是太空船的幻影。"夜车"一场的模块包括一个五声音阶式的三对二乐思(例8-9a),最后一个场景则是一个和声模块(例8-9b),这个模块为其他几个场景和"膝盖戏"提供了主题材料。格拉斯将其描述为"五个和弦的进行",他这样表示它——

——并说道,它"将熟悉的终止式和转调组合成了一个公式"。⑯ 他将第一个和最后一个和弦中根音的半音下行分析为类似于导音一样需要解决的运动。他提到,"因为这是一个需要反复的公式,所以它特别适合于我这种音乐思维"。⑰ 在《沙滩上的爱因斯坦》整部歌剧中,它会突然出现在许多音型与声部进行之中,根据教科书中的和声连接规则,这其中有许多(甚至是大多数)都是"不正确的"。

例8-9中极简材料所展示的严密性被扩展,形成了各个场景,给观众留下深刻印象。在这些观众之中,既有人认为格拉斯在技术[395]上的专心致志令人难忘,也有人认为它头脑简单得让人难过。最非同寻常的是音乐所引起的本能反应,特别是"太空船"终场——至少对于

⑯ Philip Glass, "Notes on *Einstein on the Beach* ," p. 11.

⑰ 转引自 Potter, *Four Musical Minimalists*, p. 330.

例 8-9A　菲利普·格拉斯,《沙滩上的爱因斯坦》,"夜车"模块(格拉斯分析中指出的"第一主题")

例 8-9B　菲利普·格拉斯,《沙滩上的爱因斯坦》,"太空船"模块("第三主题")

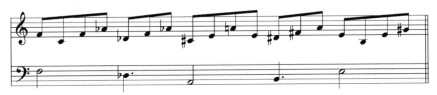

现场的"古典"音乐家们来说是非同寻常的。他们将这种本能反应与流行乐联系起来,因此对其抱着怀疑的态度。这种反应是蓄意的。他曾告诉过一位采访者:

> 我决定要试着写一部让观众站着的作品,我在表演这首音乐的时候,几乎总是可以看到每个人从座位上站起身来;这是最奇怪的一点,这几乎是一种生理本能。有时候我在音乐会上已经表演过"太空船",在音乐会之后的返场曲我会再表演一次"太空船"的最后一部分,于是就又会发生同样的事情。㊽

最起码,作品的影响呈现出了两极分化。在充满热情的一极,有观看了大都会歌剧院演出的长笛演奏家兼指挥家兰塞姆·威尔逊[Ransom Wilson, 生于1951年]。极简主义音乐事业俘获了他的心,从那以后他就成了极简主义的主要倡导者之一。他惊叹道:

> 演出没有中场休息。在拥挤的歌剧院里,这首永不停歇的作

㊽ Cole Gagne and Tracy Caras, *Soundpieces*: *Interviews with American Composers* (Metuchen, N. J.: Scarecrow Press, 1987), p. 216.

品把我们所有人都紧紧地攥在手心里。突然,在某一刻,歌剧在持续了四个多小时(实际上是五个小时)之后,突然出现了一个全无预料的和声与节奏转调,其音量也大大增加。观众们开始快活地大叫起来。我记得很清楚,我的全身上下都起了鸡皮疙瘩。㊾

一位不那么热情的批评家则评论道:"鸡皮疙瘩多得就像一只被刺毁了脑脊髓而瘫痪的青蛙一样。"㊿的确,有许多人担心音乐那赤裸裸的"生理"操控性,即便他们也承认,在与新音乐相关的事件中,罕有这种让人起鸡皮疙瘩的情况。有人抱怨演出就像是行为修正治疗[behavior-modification therapy]和独裁式的控制。艾略特·卡特并未观看演出,但他读到了关于这场演出的文字,于是他发出了凶兆预言者卡桑德拉[Cassandra]般的(或者至少是阿多诺般的)警告。他提醒道,极简主义者们"并没有意识到生命中更大的维度。我们在希特勒的演讲中、在广告中也能听到持续不断的反复。它有一些危险的方面"。�611

[396]除开这些敌意和警告,一些音乐史学家倾向于达成相同的看法。史学家罗伯特·芬克[Robert Fink]将极简主义的兴起与"麦迪逊大道"(代指广告业)联系起来,声称理解它魅力的关键文本是《隐藏的说客》[*The Hidden Persuaders*, 1957]——一本由美国社会批评家万斯·帕卡德[Vance Packard,1914—1996]所著的畅销书。帕卡德普及了(也由此巩固了)一种看法,即构成美国社会的大量消费者不断受到企业阴谋家们的操控,这些阴谋家们在消费者心里制造出了从未被怀疑过的(在这种程度上来说也是"不真实的")欲望。�612 这种关于音乐

㊾ Ransom Wilson, 唱片内页说明, EMI Angel Records DS-37340 (1982).

㊿ R. Taruskin, "Et in Arcadia Ego; or I Had No Idea I Was Such a Pessimist until I Wrote This Thing," lecture delivered to the Seminar on the Future of the Arts (Chicago Seminars on the Future, forum on Aesthetics), 13 April 1989; rpt. in R. Taruskin, *The Danger of Music and Other Anti-Utopian Essays* (Berkeley and Los Angeles: University of California Press, 2009), p. 14.

�611 转引自 Walsh, "The Heart Is Back in the Game," *Time*, 20 September 1982, p. 60, col. 3.

�612 Robert Fink, *Repeating Ourselves* (Berkeley and Los Angeles: University of California Press, 2005).

的看法，本身并不新鲜。操控欲望至少从瓦格纳的《特里斯坦与伊索尔德》以来，就一直是音乐的任务（有人会说是主要任务）。广告业的新鲜事（按帕卡德的说法）和音乐里的新鲜事（按芬克的说法）就是广告推销用语和音高中那阴险的"下意识"本质。

美国化

不管极简主义作曲家们使用的手段是否阴险，它们当然是美国社会的（不可避免的?）产物，而在这个社会之中，所有本章涉及的作曲家都已经颇为成熟。赖希不仅认识到了这一事实，还为它欢欣鼓舞，用它来为自己拒绝欧洲现代主义风格的行为正名。他说道，"施托克豪森、贝里奥和布列兹所诚实描绘的东西，就像是拾起二战之后被炸毁大陆的碎片一般"，而美国的经验与此不同，它需要一种不同的表达媒介。"在1948或1958或1968年（其真实的语境是汽车垂直尾翼[tail-fins]，是早期摇滚乐歌手恰克·贝瑞[Chuck Berry]，是数以百万计被售出的汉堡），对一些美国人来说，要假装我们真的有那种深棕色的、像维也纳一般的焦虑，那是个谎言，一个音乐的谎言。"⑬

极简主义有着看似不加选择的、永不知足的、狼吞虎咽的折衷主义，它有效地采用了源于（由硬件驱动的）录音带工作室中的音乐技术，它倾向于某种工厂标准化（"大规模生产"重复的模块、相同的脉冲、有时仅有一个梯度的阶梯状力度）。如此，极简主义例示了战后美国富裕的消费社会中的商品化[commodification]、物化[objectification]和外化[exteriorization]，它也是这些倾向（唯一?）的真实产物。这种消费社会被许多人赞颂为世界经济的救星，也同样被许多人指责为终极的去人性化。

随着美国社会的价值观广为传播，它在音乐中的化身也同样广为传播。毫无疑问，极简主义已经在全球范围内成为了二战之后出现的

⑬ Edward Strickland, *American Composers: Dialogues on Contemporary Music* (Bloomington: Indiana University Press, 1991), p. 46.

最具影响力的音乐运动。它是第一个（也是唯一一个）诞生在"新世界"，并且对"旧世界"产生了决定性影响的读写性音乐风格。它是"美国世纪"[the American century]的音乐化身。无怪乎它充满争议。许多人屈服于它的影响之下，但这些人又有意识地反对"美国化"[Americanization]（或被定义为物质主义，或是"经济帝国主义"，或是"全球化"）。这一看似吊诡的事实，要么证明了这样的音乐技术在政治和文化上是中立的，要么证明了理论徒劳地抗拒着实践所揭示出的真相——说得通俗些，事实胜于雄辩。

[397] 例如荷兰作曲家路易斯·安德里森[Louis Andriessen, 1939—2021]，就像大多数他的同辈人一样，他在学校经历了序列主义的阶段，然后是从凯奇那里获得灵感的"六十年代"阶段。他支持新左派[New Left]，这最终让他对先锋派的精英主义产生了怀疑，但他也认为苏联的音乐民粹主义模式同样存在污点。剩下的就只有极简主义了，许多欧洲人将这种风格视为"民主"而皈依之，在"低地国家"[Low Countries]里似乎尤其如此。1980年，比利时作曲家威姆·默滕斯[Wim Mertens]出版了全世界第一本关于这一主题的著作（《美式重复音乐》[Amerikaanse repetitieve muziek]，三年之后其英译版发行）。同一年，菲利普·格拉斯的第二部歌剧，由鹿特丹市委约的《非暴力不合作运动》[Satyagraha]，在这里举行了全球首演。（这部歌剧在概念上要传统得多，其音乐风格也比《沙滩上的爱因斯坦》要传统得多。歌剧内容所描述的是圣雄甘地的一生及其影响；此梵语标题的字面意思为"坚持真理"。）就像赖希和格拉斯一样，安德里森成立了他自己的合奏团"不屈不挠"[De Volharding]，其成员主要是带有爵士乐背景的音乐家。他这么做的原因，比他的前辈们有着更加公然的政治倾向。赖希和格拉斯说，建立合奏团是为了给他们自己带来演出的机会，而不是为了等待那或许永远不会到来的主流认同，安德里森则宣称"管弦乐队只是对资本主义者和唱片公司来说很重要"，而人们所需要的，是一种"雅俗共赏"的音乐。⑭ 这种音乐的第一个模范便是赖利的《C调》，安

⑭ 转引自 Schwarz, *Minimalists*, p. 205.

德里森在 1971 年第一次听到这部作品。然而,很快他的注意力便转移到了赖希身上,他尤其钦佩赖希音乐中的包容性:"这种音乐向许多来自世界各地的不同种类音乐敞开胸怀,"他告诉一位采访者,当现代主义似乎陷入了学院派的死胡同时,"我看到了许多通向未来的敞开的大门。"⑥⑤

接替"不屈不挠"合奏团的是更加倾向于摇滚定位的乐队"霍克图斯"[Hoketus]。❺ 安德里森为这两个乐团写了一系列康塔塔,在这些康塔塔中,他给支持激进政治的歌词配上了脉冲式的极简主义风格音乐。其中作于 1972 年到 1976 年之间的《国家》[*De Staat*]是一部刺耳的、不断重复的作品,它的累加程序有时颇具格拉斯的风范。作品中使用了女性人声、中提琴、双簧管、圆号、小号和长号,每种元素 4 位表演者,再加上一对电吉他、一把电贝斯、两架钢琴和两台竖琴,用来伴奏(或者可以说是用来对峙)的是柏拉图《理想国》[*Republic*]中的著名片段。这些片段有的关于音乐气质[musical ethos],即音乐影响性格和行为的力量,有的关于政治审查和规定的必要性。安德里森热情洋溢的音乐和专制压抑的歌词文本似乎互相矛盾,当人们更加细致地观察歌词才会意识到,安德里森那好斗的音响实际上符合柏拉图所规定的会激励战士们的那种音乐。那么,他是赞成还是反对审查制度呢?作曲家充分展示了模糊性,就好像将他自己关于音乐在当代社会中地位的矛盾情绪渲染了一番。一方面,他写道,"每个人都能看到柏拉图话中的荒谬性,比如混合利第亚调式应该被禁止,因为它对性格发展有害……这与说滚石乐队[Rolling Stones]的音乐会有着'令人堕落的'本质是一样的"。但另一方面,他又写道:"或许我很遗憾柏拉图是错的:如果他是对的,那么音乐创新对于国家来说便是种危险!"⑥⑥

[398]安德里森坦率地认为,他的康塔塔是在"讨论音乐在政治中的位置"。在作品首版录音的注解中,他概述了一种音乐社会学的

⑥⑤ *Ibid*., p. 206.
❺ [译注]乐队名称"Hoketus"借用了中世纪多声音乐中的一种技术,直译应为"分解旋律"。
⑥⑥ 唱片内页说明,Composers' Voice CV 7702/c (Amsterdam: Donemus, 1978).

理论：

要把这个问题说清楚，就有必要在被称为音乐的社会现象中区分出三个不同的方面：1. 它的构思（由作曲家进行构思和设计）、2. 它的制作（演出）以及 3. 它的消费。很明显，制作与消费即使不具有政治性，也至少具有社会性。但涉及到真正的创作时，情况就更加复杂了。许多作曲家觉得作曲这一行为是"超社会的"[suprasocial]。我不同意这一点。你如何组织你的音乐材料，你用它来做什么，你使用的技术，你的配器，所有这些在很大程度上都取决于你自己的社会境况、你的教育、环境与听觉经验，以及是否可以利用管弦乐队和政府经费。只有一点，我是同意自由理想主义者的，那便是抽象的音乐材料——音高、时值、节奏——是超社会的：它属于自然。世界上没有所谓法西斯主义的属七和弦。然而，一旦音乐材料被组织排列起来，它就变成了文化，也就变成了一个特定的社会事实。㊿

大概正是最后一点，即音乐组织排列（即风格）的政治含义，驱使安德里森将他的极简主义作品写得如此不和谐，远比美国同仁们的作品刺耳。（例 8–10 所示为专制压抑的柏拉图对话中的结尾部分，以及接下来沾沾自喜的乐队狂欢。）按照由来已久的欧洲现代主义自负幻想，正是这种刺耳音响创造出了一种政治上的锋芒——抵抗的锋芒。然而，正是这些刺耳音响，妥妥地疏远了政治激进主义或是民粹主义作曲家口中所声称的听众。而且，接下来出现了另一个著名的两难局面，安德里森想努力维持的特立独行的姿态，由于受到官方承认而遭到了挫败。

甚至在创作《国家》之前，他就已经在政府资助下的海牙音乐学院 [Hague Conservatory] 任教。这首本应是颠覆性的康塔塔在 1977 年被授予了两项赫赫有名的奖项，其中一项来自荷兰政府；它最早的录音

㊿ 同前注。

例 8-10 路易斯·安德里森,《国家》,第 719—734 小节

由"作曲家的声音"[Composers' Voice]厂牌发行,这个非商业性的企业的出资者,依然是颁给安德里森奖项并付给他工资的荷兰政府。安德里森得到(并接受了)这种宽容放纵的待遇,而给他这一切的,正是他在音乐中公然挑战的国家。这让他的音乐-政治纲领陷入了模棱两可的地步:它是真正的激进主义吗?或者它只是又一场激进分子的时髦秀?

要想逃离这进退维谷的困境几乎是不可能的。在《国家》之后,安德里森创作了康塔塔《风格》[De Stijl,1985],这首作品为电声管乐、电子键盘和电吉他以及发出巨响的"重金属"打击乐而作(安德里森附

例 8-10（续）

和着赖希，将其称为"骇人的 21 世纪管弦乐队"⑱）。在这首作品中，作曲家用明显得多的方式向他的灵感来源"反主流文化"致敬，试图彻底冲垮风格之间所有的社会壁垒。他说道：

> 我觉得这样做非常好，我要再次使用"民主的"这个词，这是一种摧毁那些边界的渴望。我认为它差不多是一种职责，而且不只

⑱ 转引自 Schwarz，*Minimalists*，p. 207.

是作曲家的职责。我希望未来的世界会更好,那时高与低、富与穷之间的差别会比现在更小。⑨

[399]安德里森还表明,相比英裔美国人的流行音乐,他更愿意将非裔美国人的流行音乐作为一种风格模式,而且他全心全意地接受迪斯科,无视其在音乐批评中较低的地位。然而《风格》——后来被并入了一部由罗伯特·威尔逊导演的巨型四幕歌剧(《物质》[*De Materie*,1989])之中——所需要的资源仍旧让它在除了精英演出场合之外的地方触不可及。迄今为止,它仅仅为"高雅"观众(按照作曲家的等式来说,即那些富有的白人观众)演出过,欣赏它的则主要是专业人士。

或许,安德里森作为教师的贡献是最大的。在主要的极简主义者们之中,唯独他拥有受人尊敬的教职,他像磁铁一样吸引着来自各国的作曲家,包括英国和美国,这两个国家的音乐-社会边界比欧洲大陆更具流动性,但这两个国家的极简主义还尚未像这里一样,受到学院派的影响。他的美国弟子们继续形成了各自的团体。这些团体的名字——比如其中两个,"敲罐头"[Bang on a Can]和[400]"常识作曲家集团"[Common Sense Composers Collective]——本身就是政治性的声明,展示出一种决心,要让"社会性风格的"[sociostylistic]综合体这个遥不可及的梦想在21世纪的极简主义原则中保持活力。

封闭"精神圈"

这种伦理上的敏感性[ethical sensibility]揭示了安德里森的意图(在某种程度上,它也宣告了所有极简主义音乐的意图),它将他公开宣称的政治激进主义与其表面上的对立面关联在一起,这种对立面的例证就是一群作曲家用极简主义技巧唤起或诱导一种被动的精神冥想状态。此处的先驱者便是爱沙尼亚出生的作曲家阿沃·派尔特[Arvo

⑨ *Ibid.*, p. 208.

Pärt，生于1935年]。他转向精神性[spirituality]是特别有自觉意识的，因为这一转变发生时，[401]他的国家已因1939年的《苏德互不侵犯条约》而被并入无神论苏联阵营。（爱沙尼亚于1991年重获独立，但那时派尔特已在海外定居超过十年。）

派尔特所接受的教育让他先是以新浪漫主义风格创作，再以新古典主义风格创作，他（就像许多其他年轻的苏联作曲家一样）在1960年代反叛了社会主义现实主义，投入其冷战中的对立面——序列主义的怀抱。但他在序列主义中没有找到符合自己志趣的事物，于是他经历了一段持续很长时间的创作瓶颈。他之所以能够克服这一瓶颈期，部分原因是他发现了中世纪和文艺复兴音乐。在西欧和美国早已常见于音乐会生活中的"早期音乐运动"，在更晚些时候才在苏联传播开来，正是这场运动让派尔特了解了早期音乐。

早期音乐的表演者们复兴了古老的曲目，也尝试着用"时代"的方式去表演那些更加标准的18、19世纪的曲目。这场运动中有很多推动力。除了这场运动中被史学家强调并广而告之、积极宣传的"本真性"之外，还有一个看似矛盾的倾向，即在相对遥远的过去中寻求创新，也寻求庇护。对于1960年代的苏联音乐家们来说，早期音乐为宗教体验开了一扇后门，因为众多古老的曲目都与古老的仪式和礼拜相关。作曲家可以通过从风格上影射这些曲目，将宗教主题处理成一种代码（或者用俄语中的惯用语来说，处理成"伊索式的"语言，即寓言式的语言）。

派尔特的《第三交响曲》（1971）是他在1968到1976年之间完成的唯一一部作品，作品中到处回响着他与他的朋友安德烈斯·穆斯托宁[Andres Mustonen]共同发现的中世纪音乐。穆斯托宁在第二年创建了爱沙尼亚的首个专业早期音乐乐团，"霍图斯音乐家"[Hortus Musicus]。例8-11所示为这部作品中的两个主题。第一个主题包括一个来自14世纪的被饰以"兰迪尼六度"的双导音终止式。另一个主题则源自素歌，它被处理成一个定旋律，与之相对的是纯自然音阶的"迪斯康特"。

到1976年为止，派尔特已成功地在他的风格中留下了此类明显的

仿古痕迹，同时也保留了如例 8-11b 中的自然音阶语汇。由此，他找到了一种独立的[402]途径，走向质朴简约的调性音乐语汇。赖希和格拉斯那时已经采用了这种语汇，但派尔特对此一无所知。吊诡的是，他的下一步行动只可能发生在成长于社会主义现实主义创作规训之下的作曲家身上，其"意象"[obraznost'/imagery]原则鼓励作曲家通过模拟和运用周遭现实的声音（包括音乐），在音乐中传达确切的观念。为了以这种高度唯物主义的风格原则来传达精神性和崇高的印象，派尔特抓住了钟的声音——在许多传统中，钟声都是宗教仪式的声音组成部分，在俄罗斯的东正教教堂之中特别如此。对于派尔特来说，音乐中被唤起的钟声就相当于一种声音的圣像：以物质形态体现的神秘信仰中的神圣意象。

例 8-11　阿沃·派尔特《第三交响曲》中的两个主题："双导音"终止式，圣咏式的定旋律

派尔特的钟鸣意象[bell-imagery]可以是明显的拟声法——即模拟钟声，一般通过使用预置钢琴来实现（由于约翰·凯奇的作用，预置钢琴已经与"反主流文化"联系起来）——也可以是他在 1970 年早期找到的一种独特的和声语汇，他将其称为"钟鸣"[tintinnabular]风格。调过音的钟声由异常丰富的泛音复合而成，其中的基音几乎快要被不谐和泛音淹没掉。要达到类似这样的声音氛围，派尔特为自然音阶的旋律所配的"泛音"来自一系列分解主三和弦，这些三和弦与旋律音

呈某种固定关系。英国早期音乐歌手及合唱指挥保罗·希利尔[Paul Hillier]是派尔特最忠实的拥护者,在演出和著述两方面皆是如此。希利尔试图以作曲家的大量访谈为部分基础,来对派尔特的钟鸣风格进行理论阐释。⑦ 以下的分析举例便来自希利尔。

每个例子中的上行 A 小调音阶都按照这一方法中的某种特定用法被配上了和声。在例 8-12A 中,与音阶,即旋律声部(M 声部)相配的"钟鸣"声部(T 声部)由 A 小三和弦中的三个音组成,M 声部中的每个音被配以这三个音中与之相邻的较高的音。希利尔将其称为"第一位置,上层"[1st position, superior]。例 8-12B 所示为"第一位置,下层"[1st position, inferior],其中 M 声部的每个音被配以三和弦三个音中与之相邻的较低的音。例 8-12C 和 8-12D 中所指为"第二位置"[2nd position],其中 T 声部是三和弦中与 M 声部相隔一个音的音。在例 8-12E 中,例 8-12B 中的 T 声部被移高了一个八度,这样所有的音程便颠倒了过来:四度变成了五度、三度变成了六度、二度变成了七度。这样的移位可以被运用到任何其他的位置上。最后例 8-12F 所示的 M 声部被配上了"交替进行的"T 声部,此时第一位置上层和第一位置下层交替出现。这种技术也可以被运用到任何位置上。

例 8-12A 阿沃·派尔特,"钟鸣",第一位置,上层

例 8-12B 阿沃·派尔特,"钟鸣",第一位置,下层

例 8-12C 阿沃·派尔特,"钟鸣",第二位置,上层

例 8-12D 阿沃·派尔特,"钟鸣",第二位置,下层

⑦ Paul Hillier, *Arvo Pärt* (Oxford: Oxford University Press, 1997).

例 8-12E　阿沃·派尔特,"钟鸣",例 8-12B 中 T 声部向上移位一个八度

例 8-12F　阿沃·派尔特,"钟鸣",M 声部伴以"交替进行的"T 声部

这种方法会制造出某种斜向的奥尔加农,类似于(但远不是等同于)早在 9 世纪时音乐实践中的那种和声化圣咏。当两个或更多 M 声部被处理成对位时,每个声部都会带有一个 T 声部(或者要么就是两个平行的 M 声部共享一个 T 声部)。[403]重点在于,一个 M 声部加一个 T 声部被构思为一个不可分割的整体。在复合织体中,其结果便是一种现代的和声语汇,绝不会将不协和音排除在外(除非按照派尔特的准毕达哥拉斯律,将二度和七度设想为协和音)。它与中世纪和声语汇之间的关系是显而易见的,但它本身却不是某种对历史的混杂模仿。

从 1982 年开始,派尔特就几乎只在带有拉丁经文歌词的声乐作品中使用钟鸣风格了。它们是音乐会作品,而非真的为礼拜仪式所作;但如作曲家所预想的那样,它们的目的是宗教性的。凭借大、小三和弦的(由于 T 声部)持续在场,钟鸣风格的直接目的便是展现上帝这一永恒存在。"如此的音乐神圣化观点,"希利尔评论道,"既非独一无二,也非古怪反常;它与整个音乐史都有所联系,而且大量存在于非西方音乐之中——此外,也没有世俗的、唯物主义的社会强加于它之上的自觉意识。"[71]一个恰当的真实案例便是阿沃·派尔特所写《圣约翰受难乐》[St. John Passion,1982]的结尾处,这首作品作于他从苏联移民之后不久。合唱队唱出的每个四音和弦[404]都由两个呈平行六度移动的 M 声部(女低音声部和男低音声部)构成,并伴以各自在第一位置上层

[71]　Hillier, *Arvo Pärt*, p. 92.

的T声部(例8-13)。

例8-13 阿沃·派尔特,《圣约翰受难乐》,结尾

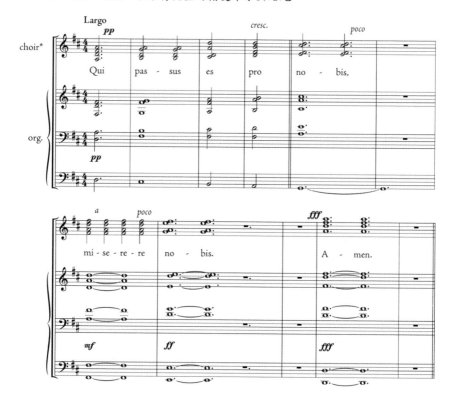

派尔特最出名的作品是1977年在爱沙尼亚创作的器乐三部曲。《兄弟》[Fratres]是某种带有不规则拍子的无词众赞歌,与之相伴的是稳定的五度持续音,点缀着有节奏的打击乐,作品有众多不同的配器版本:小提琴与钢琴、弦乐四重奏、十二把大提琴、大型室内乐团,等等。《纪念本杰明·布里顿之歌》[Cantus in memoriam Benjamin Britten]为弦乐队和钟而作,在构想上十分"极简"。它由一个反复的A小调下行音阶构成,每次反复时都加上一个音,以此逐渐展开(A、A-G、A-G-F、A-G-F-E、A-G-F-E-D,以此类推)。这个音阶被处理为5个复合声部(每个都由M加T构成)的有量卡农[mensuration canon]。这些复合声部一个接一个地进入,每一个都比前一个低一个八度,比前一

个慢一倍。当整个程序完成,最后以及最慢的声部会完成这个音阶,此时作品结束。

在派尔特早期的钟鸣风格作品中篇幅最长,或许也是最具有代表性的,是一首为两把小提琴、弦乐队和预置钢琴而作的二乐章大协奏曲。作品被冠以象征性的标题《白板》[Tabula rasa],以庆祝作曲家的新起点。第一乐章"游戏"[Ludus]被标记为"运动起来/稍快的"[con moto],乐章由一阵阵越来越长、越来越大声的小提琴[405]活动构成。第二乐章叫做"静默"[Silentium],被标记为"无运动的"[Senza moto]。它的节拍(♩=60)与钟表上的秒针一致。乐章由越来越长的三声部有量卡农构成,其中大提琴演奏二分音符和四分音符,第一小提琴组演奏全音符和二分音符,独奏小提琴则演奏二全音符和全音符。例8-14A所示为作品的开头。

例 8-14A　阿沃·派尔特,《白板》,第二乐章("静默"),第 1—8 小节

例 8-14A（续）

除了低音提琴之外，其他的弦乐器都忙着用来自 D 小三和弦的钟鸣声部配合卡农声部。大提琴上方的第二位置被配以中提琴；第一小提琴组下方的第二位置被配以第二小提琴组；第二独奏小提琴以交替进行的第一位置围绕着第一独奏小提琴奏出的四分音符，第一小提琴的每次起音都对应着第二小提琴的休止符，这保证了独奏线条中每个音符所伴钟鸣声部的顺序，都与前一个音符所伴钟鸣声部的顺序相反（先是低-高，再是高-低）。不管何时第一小提琴回到最初的 D 音，预置钢琴和拨奏的低音提琴便会对这个音加以巩固，由此唤起钟声的意象。

主要的卡农主题呈现出一系列越来越宽的螺旋状轨迹，让独奏者回到主音的频率越来越低（因此实际上也越来越重要）。最后的弧线离开了大提琴的音域，低音提琴加入进来，企图完成最后的乐句（例 8-14B）。它们在还差一个音完成的时候就停了下来，不得不如此是因为 E 就是它们音域中的最低音。但这种未完成却戏剧性地[406]强调了随后的静默。回顾之下，会发现整个乐章被精心铸造成了这静默时刻

的前奏曲。这个乐章完全没有半音色彩、满是稳定脉冲和单一且无所不在的和声,以一种单一且克制的力度演奏,它十分成功地唤起了"静止"这一意象,这种意象能被毫不费力地(有人会说太过简单地)解读为宗教中的寂静主义[quietism]。

例 8-14B 阿沃·派尔特,《白板》,第二乐章("静默"),结尾

[407]手段的彻底简化和精神完整性,这两者的联系是一种古老的宗教真理(首先就是修行制度的基础),也是 20 世纪新原始主义的基础。在与希利尔的谈话中,派尔特有意提到了以上两种传统,说自己逐步走向钟鸣音乐是一种精神上的探索:

> 在我人生的黑暗时刻,我有种确定的感觉,这独一件事物[this one thing]之外的一切都毫无意义。纷繁芜杂于我只是困惑,我必须寻找统一。这独一件事物究竟是什么?我又要如何找到通向它的道路?这完美事物的踪迹,有着诸多伪装——而所有次要的事物都销声匿迹。钟鸣风格就是这样……我用了极少的元素——一个声部或是两个声部。我将作品建构在最原始的素材之上——一个三和弦、一个特定的调性。⑫

⑫ 唱片内页说明,ECM Records New Series 1275 (1984).

值得注意的是,在1960年代与1970年代,每一位与彻底简化风格相联系的作曲家都找到了自己的宗教信仰(安德里森除外,他献身给了另一种信仰),而且将他们自己的音乐和精神探索视为同一驱动下的双重表现。扬、赖利、格拉斯投入了某种亚洲宗教的怀抱:扬和赖利练习瑜伽冥想,格拉斯从60年代中期开始就成了藏传佛教的信徒。赖希成长在不可知论者的家庭中,他也在1970年代回归了正统派犹太教。

除了派尔特之外,还有其他几位欧洲作曲家将简化音乐风格与1970年代复兴的基督教联系在了一起。亨里克·古雷茨基[Henryk Gorecki, 1933—2010]首先被公认为波兰"音响主义"先锋派的成员之一(潘德雷茨基亦为其中一员)。他重新投入罗马天主教信仰的怀抱(有一部分原因类似于派尔特,即将其作为一种政治抵抗行为),也再次欣然接受了一种简单、协和的创作风格。若非他的天主教信仰,这种风格或许会被视为一种证据,证明他与苏联治下的波兰文化政治互相合作——实际上他的确是位音乐政客:工业城市卡托维茨音乐学院的院长。他在1979年辞去了这一职务,此前他为被新推选为波兰教宗的约翰·保罗二世[John Paul II]创作了若干拉丁合唱作品。

他新风格的早期成果之一《第三交响曲》(1976)包括三个乐章,每个乐章都是一首缓慢的挽歌,为女高音独唱和管弦乐队而作。第二乐章的歌词来自一组潦草涂鸦在牢房墙上的祈祷词,该牢房是纳粹占领时期波兰盖世太保的拘留总部。第三乐章是一首民歌的配乐,人们通常认为这类作品是社会主义现实主义在波兰的后裔。然而,第一乐章(比后两个乐章加起来还要长)是"圣十字架挽歌"[Lament of the Holy Cross]的配乐,这是一种15世纪的波兰祈祷词。

古雷茨基的配乐采用了严格的自然音阶而且具有高度的重复性,近似于当时派尔特和西欧极简主义者们创作的音乐。古雷茨基当时并不知道这些人的作品,在后来的数年中,似乎也没有任何人在这中间看到联系。但在1991年,这首作品在卡托维茨首演15年之后,一位纽约的音乐制作人听到了这首作品在波兰的录音,并且意识到它的[408]潜力——它能利用派尔特"神圣简约主义"[holy minimalism]的名气,在一定程度上还能利用"新世纪"音乐(一种舒缓的流行音乐风格)的裙摆

效应。"新世纪"音乐被推销给人们是为了让听者体验一些放松技巧，如马哈里希·玛赫西·优济［Maharishi Mahesh Yogi］推广并流行起来的"超在禅定派"［transcendental meditation］，优济在1960年代后期成为披头士的上师，由此闻名遐迩。

在通常专注于流行音乐的电台上，这张1992年发行的新唱片得到大量曝光。在三年时间内，它卖出了超过一百万张，这也让它成为了有史以来最畅销的古典音乐专辑之一。古雷茨基被回溯性地纳入"神圣简约主义"或"神秘简约主义"的行列——这个营销术语被现代主义怀疑论者热切地嘲笑挪用，他们一如既往地对极简主义和流行乐之间的亲缘性保持警惕，热切地要将这个新现象贬为唱片工业操纵下转瞬即逝的时髦风尚。

但"神圣简约主义"在打入消费者市场的同时，也继续打入了严肃音乐专家的领域。英国作曲家约翰·塔文纳［John Tavener，1944—2013］便是其中之一。传统的学院派音乐教育既让他具备了专业的电子工作室技术，也让他成为娴熟的序列主义作曲家。他以《圣经》中约拿的故事写成的戏剧性康塔塔《鲸》［The Whale］在1968年首演之后获得了轰动一时的成功，以至于约翰·列侬和他妻子小野洋子［Yoko Ono］也注意到了这部作品。由披头士成立并发行他们自己作品的"苹果唱片"［Apple Records］在1970年录制了《鲸》。有一段时间，塔文纳在备受吹捧的古典先锋派和流行先锋派融合中成了万众瞩目的人物。

在苹果唱片发行的另一首作品《耶稣之名》［Nomine Jesu，1970］中，塔文纳首次显示出了极简主义的倾向。这首作品以合唱的形式从头到尾在一个单一的和弦（半减七和弦，即"特里斯坦和弦"）上吟诵出耶稣的名字。在这个和弦的背景之上，拼贴着独唱和独白，以及为两支中音长笛、羽管键琴和管风琴而作的无调性段落。在他的音乐风格中，不断简化的倾向伴随着对神秘主题不断增长的关注，直到他于1977年改信俄罗斯东正教（他成长于基督教长老会［Presbyterian］教堂的环境之下，后来又曾偏向罗马天主教）。这对于一位英国人来说是个非同寻常的选择，但派尔特已经将东正教信仰与简朴的宗教简约主义联系了起来。（实际上，将塔文纳介绍进入东正教的人是他的第一任妻子，一

位希腊的芭蕾舞女演员。）

塔文纳回应了派尔特所热爱的一种音乐制品观念，这种音乐制品起到"声音圣像"的作用。那就意味着作品中不能有任何元素带来发展的感觉："任何以人类形式制定的观念都不存在，"[73]他告诉采访者们。最重要的是，不能有任何结构上的二元感或对立感（因此也就没有"功能和声"）。相反，应该有一种"居所"的感觉，一种由声音，特别是持续的嗡鸣低音所引发的听觉环境，这种持续低音在作品的过程中不会改变，就像拜占庭圣咏的表演一样——拜占庭圣咏在演唱中一直伴随着稳定的、以调式中的结束音唱出的持续低音声部"吟诵"[ison]（即同音重复之意）。与派尔特一样，塔文纳也用钟铃声（他用的是手摇铃[English handbells]）来唤起一种恰如其分的圣像式气氛，而且他的创作方式受到拜占庭赞美诗的启发，使用了一个有着八种[409]调式的系统，各种调式之间不以音阶或结束音相区别，而是由各自不同特性的旋律装饰音[melodic turns]来区别。

塔文纳的《光明的圣像》[Ikon of Light, 1983]是一首10世纪希腊赞美诗的配乐，为合唱与弦乐三重奏而作。作曲家曾异常明确地声明（这项声明在其他极简主义者那里多少显得有些含蓄），他的作品基于对"西方传统"的拒绝，尽管他在这种传统中长大，但他认为这种传统以人文主义之名驱逐了艺术中的精神性。《光明的圣像》可以被用来验证作曲家的这一声明。他坚持认为，"整个西方观念中的人工技术，比如奏鸣曲式、赋格、卡农"都已经被20世纪灾难性的历史变得"无用"了："我看不到它在今日世界的意义。"[74]而他的赞美诗则颂扬着永恒与不可毁灭之物。

在开始段落中，歌词完全是一个不断重复的单词"*phos*"（即"光"），以和派尔特差不多的方式投射出一个"声音圣像"。合唱部分重复唱出一个毫无变化的和弦，与之相对的弦乐则奏出一系列双音[dyads]（三度与三全音），这些双音6个一组，用尽半音阶中的所有12个

[73] "John Tavener and Paul Goodwin talk to Martin Anderson," *Fanfare* XXII, no. 4 (March/April 1999): 28.

[74] 同前注。

音级（例 8-15）。将恒定与流动对置起来，这相当直白地隐喻着人性与神性之间的对立，而最终（也是有意如此），意料之中的连续事件让音乐发展成了一个仪式的游戏[*ludus*]。

例 8-15 约翰·塔文纳，《光明的圣像》，开始段落的分析减缩谱

用 12 个和弦（其中 6 个一模一样）来建构长达 14 分钟的音乐，这让作品中的简化达到了拉·蒙特·扬一般的极致。让这种印象更加强烈的是，作品碰巧使用了弦乐三重奏将它的音响拉伸至非同寻常的长度（如塔文纳所说，这是代表"灵魂对上帝的渴求"）。配乐的其余部分则形成了一个回文结构。以第四个也是最长的一个段落为中心，其余的六个段落对称地围绕在其两旁。这个中心位置的段落本身也是回文结构，其中最后一部分是第一部分粗略的倒影逆行（因此在两个维度上都被颠倒过来）。回文结构中的完整性是通过回到起点来达成的：从此处到此处，而非从此处到彼处。它们以一种环形的时间性代替了"西方的"目的论，成为了音乐中对永恒的隐喻，这种隐喻至少从 14 世纪就出现在了音乐之中。塔文纳按照纪尧姆·德·马肖著名回文结构回旋歌[rondeau]的名字，将一部作于 1972 年的作品同样命名为《我的结束即是我的开始》[*Ma fin est mon commencement*]，这正是他对这种隐喻的认可。

但当然了，马肖、回文结构以及其他所有事情，也正如奏鸣曲式、赋格和卡农一样，都是"西方"传统的一部分。塔文纳接受（并利用）[410]平均律音阶来达到制造隐喻和意象的目的，这同样让他身处于他自己所怀疑的"人工技术"这一范畴之内，而非之外。那么或许，尽管极简主义浪潮与古老、遥远的事物密切相关，尽管它愤怒地否定了刚刚成为过去的音乐中的一些显著特征，尽管它单方面拒绝了广阔的音乐传统，但就像许多其他的先锋派音乐一样，他仍产生于这一广阔传统的固有发展趋势之中。

第九章　一切之后

后现代主义：罗克伯格、克拉姆、勒达尔、施尼特凯

> 听起来似乎将万古长青的现代，正迅速成为过去。①
>
> ——查尔斯·詹克斯，
> 《什么是后现代主义？》(1986)

> ……我们认识到只有当下才是真实的……因为它是我们所拥有的一切……但最终，它也是影子和梦……并消失……在什么之中呢？②
>
> ——乔治·罗克伯格，
> 《魔剧院音乐》(1965)第三幕题记

> 所有这一切将把我们引向何方？确切地说，没有方向。③
>
> ——伦纳德·迈尔，
> 《将来时：音乐、意识形态与文化》(1994)

① Charles Jencks, *What Is Post-Modernism?* (London: Academy Editions, 1986), p. 7.
② George Rochberg, epigraph to Act 3 of *Music for the Magic Theater* (Bryn Mawr, Pa.: Theodore Presser, 1965).
③ Leonard B. Meyer, "Future Tense: Music, Ideology and Culture," postlude to *Music, The Arts, and Ideas* (2nd ed.; Chicago: University of Chicago Press, 1994), p. 349. 中译参《音乐、艺术与观念——二十世纪文化中的模式与指向》，刘丹霓译，上海：华东师范大学出版社，2014年。

我认为,它确实威胁到现代主义者的思维定势,他们相信艺术家是打破律法、创造新法以促进文明的大祭司。④

——弗雷德·勒达尔,
《作曲与聆听:答复纳蒂埃》(1994)

后现代主义?

[411]极简主义音乐,由于在和声上通常比较协和,并使用普通的自然音阶,因此常被学院派现代主义者攻击为"保守派",对他们来说,这个词汇是最致命的诽谤。但是,这项指控并没有说服力。在极简主义音乐中,熟悉音响所出现的语境以及它们的用途,很明显是新颖的,其音乐产生的效果也明显是当下的。况且,与之相对的"进步"音乐——极简主义正是被拿来与它比较,并被暗中衡量——所遵循的技术与表现纲领,至少在25年前,甚至半个世纪之前就已确立。对于它惯常喊出的这个["保守派"]诨号,它似乎已不再彻底免疫。

什么是进步,什么是保守,似乎正是这二者之间的混淆(至少是在修辞上的混淆),以及随之而来的对于区分二者的兴趣的丧失,标志着20世纪最后25年中意识形态发生了根本变化。虽然极简主义音乐不能被贬为保守派,但它确实以某种根本的方式冒犯并威胁了老一辈的进步音乐家。这种方式与"进步"这个词的另一种更古老的且不那么公然政治化的含义有关。

菲利普·格拉斯描述他的"模式与过程"(pattern-and-process)作曲的预期效果,以及其所需要的那种聆听方式,他警告说,他的目标是获得一种音乐体验,而"记忆与期待"这些最基本的认知[412]工具"都不能维持这一体验"。⑤ 伦纳德·迈尔在本章第三个题词所摘引的那

④ Fred Lerdahl, "Composing and Listening: A Reply to Nattiez," in I. Deliège and J. Sloboda, *Perception and Cognition of Music* (Hove, East Sussex: Psychology Press, 1997); quoted from prepublication typescript (1994), p. 4.

⑤ Philip Glass, quoted in Wem Mertens, *American Minimal Music*, trans. J. Hautekiet (New York: Alexander Broude, 1983), p. 79.

篇文章中指出的正是这种威胁："如果音乐体验不包含发展或回忆、期待或预感，那么直到近来都在影响音乐美学的许多观念与价值，都会变得站不住脚或毫不相干。"⑥

迈尔将这些受到威胁的价值观称为"浪漫主义的"。但由于我们通常所称的现代主义（正如迈尔自己喜欢说的那样）实际上是"晚-晚期浪漫主义"(late, late Romanticism)⑦，因此面临被取而代之威胁的正是现代主义的价值观。你会怎么称呼这个取代了现代主义的主义呢？显然（如果你很匆忙的话）是后现代主义，为什么这样一个在1970年代中后期发明出来并被大量使用的术语，到了1980年代中期就已变成陈词滥调。就像在充满不确定性的时期创造出的许多术语一样，后现代主义也是个臭名昭著的大杂烩。为它下定义则是件臭名昭著的徒劳的差事。但我们至少得试着去做一做这差事。

首次使用或首次突然出现这个术语的是建筑领域。这是意料之中的，因为建筑是（或者似乎是）"现代"定义最稳定的领域，也是一个永远无法彻底消除实用主义考量的领域。现代建筑与抽象、功能主义、流线型、经济性相联系。它试图体现工业化时代的普遍价值观，并以其"纯粹的"、非具象的媒介术语——玻璃、混凝土、钢筋来表现这些价值观。

后现代建筑与装饰、表现、多元趣味，尤其是与传统之间，营造出一种略带讽刺意味的和睦。查尔斯·詹克斯[Charles Jencks]是这一趋势的实践者与历史学家，他坦率地断言，激励后现代建筑的是"现代建筑的社会性失败"，因为它不足以"与它最终的用户进行有效的交流"。⑧ 它没有给人们带来家的感觉。许多幻想破灭的建筑师与已觉厌恶的城市规划者最终认为，被广泛用于公共住宅项目的现代建筑，已发展成为那些衣食无忧、生活舒适的势利之人对那些被迫住在荒凉建筑里的人们的侮辱，这种建筑满足了建筑者们浪漫的"无功利"、纯粹的

⑥ Meyer, "Future Tense," p. 327.

⑦ Leonard B. Meyer, "A Pride of Prejudices; or, Delight in Diversity," *Music Theory Spectrum* XIII (1991): 241.

⑧ Jencks, *What Is Post-Modernism?*, p. 14.

"审美"——也即，非人化的——趣味，满足了他们对科学与技术的迷恋。勒·柯比西耶将一座房子定义为一台"生活机器",⑨正是这一切的缩影。但詹克斯指出，后现代建筑不是对现代风格的简单拒绝。它不仅仅是"复兴主义"(revivalism)或"传统主义"(traditionalism)，而是一种折衷妥协的解决方案，这种方案是通过詹克斯所称的"双重编码"(double coding),⑩也即一种同时在不同层面交流的策略，尽力在理想与社会现实之间保持平衡。用一种矛盾的（因此也是后现代的）说法，后现代建筑"本质上是混血儿"，詹克斯目光炯炯地坚持说，后现代主义唯一专有的"主义"就是多元主义。

詹克斯的讨论提出了一些熟悉的问题。在现代主义音乐中，我们遭遇了同样不愉快的审美价值与社会价值之间的分裂，也听到了对其精英主义与冷漠的抱怨。但是，社会问题在音乐中永远不可能像在建筑中那样被巧妙地描画出来，因为没有人被迫居住在一部音乐作品中。无论从字面上还是象征意义上，一座建筑可以是一座监狱；这就是为什么建筑会成为反抗现代主义的压迫性影响以及[413]反抗他们所体现的压迫性价值观的风向标。尽管（冒着双关语的风险）音乐的情况不那么具体,❶但仍有充分证据表明，音乐后现代主义（或者更谨慎地说，那种被评论家们与后现代主义相关联的音乐），是在对感知到的审美压迫的类似反抗中产生的，并且这一举动导致了与建筑界类似的结果。原先被认为是必要的条件，最后被判定为既无必要也不可取，于是就被推翻了。

迈尔在菲利普·格拉斯表现的态度中，看到了对浪漫主义（现代主义）价值观的威胁，其中一个价值观便是有机体论(organicism)，这种价值观相信"一部艺术作品中的所有关系都应当是逐步生长的结果"，

⑨ 参 Le Corbusier, *Vers une Architecture* (1923)："一座房屋是一台居住的机器。浴室、阳光、热水、冷水、随意调节的温度、食物保存、卫生保健、良好比例意义上的美。一把扶手椅是一台坐的机器，等等。"

⑩ Jencks, *What Is Post-Modernism?* , p. 14 (Jencks dates his coinage to the year 1978).

❶ [译注]"concrete"在这里既可译为"具体"，也可译为"混凝土"，所以"不那么具体"[less concrete]的双关语是"远非混凝土"，比喻音乐的情况与建筑有所不同。

一个"发展的过程……受内在必然性与手段经济性的支配,以至于作品中没有任何一处是偶然的或多余的"。⑪ 这种禁欲主义的理想,让人联想到大量现代建筑严格的功能主义,正是这种理想导致了那么多人拒绝极简主义音乐的重复性(并且无视它的其他方面)。极简主义音乐违背了迈尔所说的"对必然性、经济性和统一性价值观的近乎宗教般的推崇"。⑫

一部极简主义的作品无论被赋予怎样统一的重复,都被其罪恶的冗余所压倒。因为极简主义的重复,不像瓦格纳式的连续事件(sequences),它没有在对目标的期待中加速欲望,所以说它们缺乏"内在必然性"——或者,在受到冒犯的现代主义者更恶毒的辱骂中,说它们缺乏"内在生命"。简而言之,虽然极简主义的重复明显是过程性的,但它不是旧有意义上的"进步性的"。它们没有朝着一个确定的目标发展。

缺乏"进步性"或目标导向的合目的性,意味着现代主义承袭自浪漫主义的价值观受到了更大的威胁。因为,自从19世纪中叶以来,目标导向的合目的性理想为浪漫主义及其现代主义后裔提供了他们的历史理论,以及伴随的所有义务。与有机体论相比,历史主义是更基本的现代主义驱动力,它信奉后现代主义理论家让-弗朗索瓦·利奥塔所称的"宏大叙事"(master narrative),⑬ 该叙事定义了价值观并强加了义务。正是历史主义让如此众多的艺术家深信,无论人们喜欢与否,现代主义的苦行都是必要的。

但是,在核毁灭的阴影与环境灾难的威胁下,就连自然科学家都放弃了他们此前从未质疑过的信念,即对于持续增长与创新的信念。正

⑪ Meyer, "Future Tense," p. 327.

⑫ *Ibid.*

⑬ Jean-François Lyotard, *La condition postmoderne*:*Rapport sur le savoir* (Paris:Editions de minuit, 1979), p. 2. "宏大叙事"的英文术语"master narrative",是由弗雷德里克·杰姆逊[Frederic Jameson]在利奥塔《后现代状况》的英译版前言中发明的(Jean-François Lyotard, *The Postmodern Condition*:*A Report on Knowledge*, trans. Geoff Bennington and Brian Massumi [Minneapolis:University of Minnesota Press, 1984], p. xii),是对利奥塔术语"*grand récit*"的一种译法,根据利奥塔的观点,它有两种基本类型:一是解放的宏大叙事,支配现代主义历史理论;二是思辨的宏大叙事,支配现代主义科学理论。

是这些科学家首先将有机体论与历史决定论的观念传染给了浪漫主义艺术家，也正是他们的价值观被学院派现代主义者如此激进地采纳。一些科学家开始争辩说，知识与技术的进步本身并不是一种价值，为科学进步（对现代主义者来说，也包括艺术进步）提供担保的据称"客观"或价值无涉的意识形态，当它产生有害或非人道的影响时也并非无可指责。人们越来越认识到，进步是要付出代价的。它并非必然地导向乌托邦；而是有可能导致灾难。无论如何，如果不进行道德上的清算，它将无法再继续下去。

考虑到这些"反面乌托邦"（dystopian）的怨言，早在1961年，政治科学家罗伯特·海尔布罗纳［Robert Heilbroner］就有先见之明地写道，他所谓的"历史[414]乐观主义"已经丧失，"历史乐观主义，就是相信人类社会朝着更好的方向改变的迫切性与内在性，历史自会安安静静地推动这一进程"。⑭ 到了1994年，伦纳德·迈尔毫不费力地看出了其中的关联，并在回顾中得出结论："历史乐观主义的终结标志着后现代主义的开端。"⑮这表明后现代主义与1970年代欧美政治中出现的"绿色"运动有关，这一运动以"永恒的"人类与环境价值观的名义，反对持续进行的工业化扩张，即经济现代主义。这也许是我们最接近的一般定义上的后现代主义。

1980年代与1990年代，"后现代主义"成为愤怒的学术争论话题（一定程度上也是政治争论话题），它将这种信仰丧失延伸至虚无主义的极端，如彻底的怀疑主义或彻底的相对主义。彻底的怀疑主义拒绝把任何命题视为固有的真理或确凿的证明；彻底的相对主义则拒绝接受任何等级化的价值观。人们可以把这些延伸视为滥用——智力上或道德上的失常很容易被像"大屠杀否认者"那样的玩世不恭者所利用——但没有必要因此而反对最初的后现代主义冲动。

⑭　Robert L. Heilbroner, *The Future as History* (New York: Grove Press, 1961), pp. 47—48.

⑮　Meyer, "Future Tense," p. 331.

音乐中的开端

音乐中的后现代主义转向最直接的证据,恰好与"绿色运动"对进步理念的挑战同时出现。我们或许还记得,1950年代的重大事件是像科普兰与斯特拉文斯基这样的人物"转向"序列主义——这一事件高度赞颂了宏大叙事,并在相当程度上强化了宏大叙事。而二十年后的重大事件,是在相反方向发生的几乎同样显著的转向,也是宏大叙事正在丧失支配力的最令人信服的证据。

这个故事始于(或者说我们可以言之有据地开始讲述)1972年5月15日,即乔治·罗克伯格[George Rochberg, 1918—2005]第三弦乐四重奏的首演。在此之前,罗克伯格似乎是一位无忧无虑的——也是成就卓越的学院派现代主义者,他的作品曾荣获许多令人艳羡的奖项。他不仅是一位杰出的序列作曲法的倡导者,也是一位知名的序列主义理论家。1955年,他出版了一本名为《六音音列及其与十二音音列的关系》[The Hexachord and Its Relation to the Twelve-Tone Row]的小册子。在深入研习勋伯格一些晚期作品的基础上,对弥尔顿·巴比特后来命名为"配套"(combinatoriality,又译作"组合"或"联合性")的技术做了开创性的调查研究。与巴比特一样,罗克伯格也把他的理论研究直接应用到作曲中,例如曾被大量演奏与研究的为小提琴与大提琴而作的《二重协奏曲》(1953),这部作品的表演媒介特别适合(也可能是被选中用来)显示六音音列组合的对位可能性。这样一部作品的作曲家显然致力于技术永恒进步的理想,并且卓有成效。还有一件事反映出这份承诺:1960年,罗克伯格被任命为宾夕法尼亚大学音乐系主任,这个系在美国的音乐系中占有重要地位。

[415]罗克伯格的第二弦乐四重奏(1961)正是以其先进的技术吸引了广泛关注。这部作品明显受到勋伯格第二弦乐四重奏的启发。与之相似,罗克伯格的四重奏在四件弦乐器之外,也包含一个女高音独唱的部分。她演唱的是(英译本)《杜伊诺哀歌》["Duino Elegies"]中一首诗的开头与结尾诗节,《杜伊诺哀歌》由德国诗人赖纳·玛利亚·里尔

克[Rainer Maria Rilke，1875—1926]创作。这首诗是对时间流逝与生命之短暂性的沉思，与之相应，罗克伯格设计了一个复杂的叠加速度方案，像所唱诗歌一样，唤起人们对其所处理的时间问题的关注。罗克伯格称艾夫斯是他的"速度共时"（tempo simultaneity）技术的先驱；当然，近来最显著地体现这一观念的是艾略特·卡特的第一弦乐四重奏（碰巧的是，这首乐曲的唱片发行于1958年，正是罗克伯格开始写作他的第二弦乐四重奏的前一年）。罗克伯格的四重奏将最先进的当代节奏风格，运用到同样先进的六音集合配套的音高组织中，使我们很难不把它看作是与卡特作品的竞争。

无论如何，罗克伯格通过作品表明，自己是一位对探索与拓展最新工艺技术感兴趣的作曲家，认为这是实现真正的当代表达强度的最佳方式。在他为第二弦乐四重奏首张唱片撰写的乐曲说明中，他对创新技术做了相当详尽的描述。为了证明其内容的恰当性，他解释说："将一部作品的'什么'与它的'如何'分开是不可能的。"⑯这可以作为现代主义原则的一个极其简明的概要。

在第二弦乐四重奏之后的十年中，罗克伯格很可能再次受到艾夫斯的启发而实验了拼贴技巧。《对抗死亡与时间》[Contra mortem et tempus，1965]是一部为小提琴、长笛、单簧管与钢琴而作的四重奏，其标题再次让人想到里尔克。在这部作品中，罗克伯格从艾夫斯、阿尔班·贝尔格、埃德加·瓦雷兹、卢奇亚诺·贝里奥和他自己的各种无调性或十二音作品中抽取线条，将其编织成一个浓密的表现主义对位织体。与如此多的现代主义音乐保持一致，这首拼贴是一个"隐秘结构"（secret structure）。大多数听众都不太可能认出它所拼贴的作品，尤其是这部重新编织的作品所强调的是"泛半音化音乐中诸多音高连续的基本相似性"⑰（这句评论引自作曲家的朋友、音乐学家亚历山大·林格[Alexander Ringer]）。罗克伯格的下一部拼贴作品《魔剧院的音乐》[Music for the Magic Theater，也作于1965年]迈出更大胆的一

⑯　Liner note to Composers Recordings CRI 164 (1964).
⑰　Alexander Ringer, "The Music of George Rochberg," *Musical Quarterly* LII (1966): 424.

步,这部作品对不同原始材料的并置不是靠"基本相似性",而是靠夸张的差异性:莫扎特嬉游曲;马勒交响曲;贝多芬降 B 大调弦乐四重奏 op. 130 的"谣唱曲"[Cavatina];韦伯恩协奏曲 op. 24 的著名开头;施托克豪森为管乐五重奏而作的《速度》[Zeitmässe,其本身也是一首探索节奏与织体复杂性的著名练习曲];瓦雷兹的《沙漠》[Déserts];《星光下的史黛拉》["Stella by Starlight",一张转录的迈尔斯·戴维斯唱片];以及罗克伯格自己的几部作品,其中包括第二弦乐四重奏。所有这些"来源作品"(source-works)的共同点是一个下行的半音化动机,这给予作品一种隐藏的统一性——另一个"隐秘结构"。

这首乐曲的标题引用自赫尔曼·黑塞的小说《荒原狼》[Steppenwolf,1927]的最后一部分,与许多现代小说一样,这部小说探索的主题是关于社会和谐[416]需求与人类内在精神中未被驯服的兽性之间的矛盾,这一主题经由弗洛伊德而衍生自尼采。在魔剧院(也即心灵之镜)中,名叫哈里·哈勒尔的主人公表面上是一位普通的中产阶级市民,但内心深处却是一只痛苦的荒原狼——与之面对面的是莫扎特,他是良善超脱与精神完整的典范:换句话说,即现代人类所缺乏的一切。

莫扎特穿着现代服装,没戴假发,起初哈勒尔都没认出他来,他把哈勒尔带到一台原始的"无线接收器"(收音机)前,里面正在播放亨德尔的一首大协奏曲。音乐从静电干扰的令人痛苦的歪曲中传来。哈勒尔表示抗议,但莫扎特告诫说这不重要。下面节选自他的布道:

> 您现在不仅听到被电台歪曲了的亨德尔,即便在这最可怕的表现形式中他也仍然是神圣的;最尊贵的先生,您还能耳闻目睹整个生活最令人钦佩的象征。当您听收音机时,您就是思想与现象、时间与永恒、人性与神圣之间永久斗争的见证者。是的,我亲爱的先生,收音机把世界上最美妙的音乐毫无顾忌地扔进各种各样的场所达十分钟之久,扔进舒适的会客厅,扔进阁楼,扔到闲扯的、大吃大喝、张着嘴巴打呵欠、呼呼大睡的听众中间,它夺走了音乐的感官之美,掠夺它,刮伤它,玷污它,然而却不能毁坏音乐

的精神；生活——即所谓的现实——也是如此，它毫不吝惜崇高的世界图景，并把它变得喧闹不已。它把美妙的交响乐变成令人厌恶的声音，到处都把它的技术，它那忙忙碌碌、粗野冲动和虚荣心横插到思想与现实、管弦乐队与耳朵之间。整个生活就是这样，我的孩子，我们只能听之任之，如果我们不是笨驴，就付之一笑。像您这样的人根本无权批评收音机或生活。您还是先学会洗耳恭听！学会认真对待值得认真对待的东西，别去讥笑别的东西。⑱

正是如此，罗克伯格《魔剧院音乐》的中间部分（第二幕），将出自莫扎特嬉游曲 K.287 的"崇高、神圣的"柔板乐章，转变成现代性的喧嚣。起先，仅仅是把莫扎特的音乐从原曲的弦乐四重奏改写为 15 位演奏者的合奏（大致相当于勋伯格室内交响曲 op.9 的"乐队"规模）。钢琴，担任协奏的角色，有时接管原来的内声部，其他时候则以一种莫扎特式的风格添加自己的"涂鸦"。第一小提琴声部被移高一个八度，从而获得一种虚无缥缈的音色，（根据作曲家的乐曲说明）听起来"仿佛是从遥远的地方传来的"。

结束部分，莫扎特在最后的四六和弦上以一个延长记号指示华彩乐段。此处，自莫扎特时代以来创作的各种音乐被不断堆积，依据黑塞的处方，"玷污"了音乐的感官之美（例 9-1）。这个四六和弦始终未被解决。但最后一个乐章（第三幕），按照黑塞小说中莫扎特的建议，扮演了对现代性的接纳：随着作品的继续，莫扎特的音乐不再是鲜明对比的背景，而是被引入与现代"涂鸦"进行对话并最终达到和谐，直到重新回到并完成前一乐章被中断的终止式。正如林格所说，这些刺耳的插入语最终"成功地与莫扎特一起创作了音乐"。⑲

⑱ Hermann Hesse, *Steppenwolf*, trans. Basil Creighton (New York: Frederick Ungar, 1957), pp. 301—2. ［译注：这段引文的翻译参考了黑塞《荒原狼》的中译本，赵登荣、倪诚恩译，上海译文出版社，2008 年，页 188—189，依照本书英文节录，对部分词句翻译做了修改。］

⑲ Ringer, "The Music of George Rochberg," p. 426.

例 9-1A 乔治·罗克伯格,《魔剧院音乐》第二幕,结尾

例 9 - 1A（续）

例 9-1A（续）

例 9-1B 乔治·罗克伯格，《魔剧院音乐》第三幕，终止式的恢复与完成

[417]《魔剧院音乐》在"那时"(then)与"现在"(now)之间始终有严格的界限。由于"调性"依旧表示"过去"的含义,它(按照乐谱中的题词)"以其怀旧之美萦绕着我们",因此,过去与现在之间的裂隙并未得到真正的桥接。从根本上说,罗克伯格在《魔剧院音乐》中对"调性"音乐与"无调性"音乐的同时引用,并(还)不意味着对现代主义的拒绝。象征性地承认过去与现在之间的距离,肯定了我们生活在当下世界的感觉,这个世界与已经过去的世界由一道屏障隔开,从而确认了现代主义的本质"真理"。

关于拼贴的插入语

无论如何,在1965年,用拼贴表现现代喧嚣并非没有先例(尽管最受欢迎的例子,贝里奥的《交响曲》[418]要再等三年才会问世)。除了艾夫斯,甚至1920年代法国超现实主义音乐之外,当时至少已有两位杰出作曲家,将拼贴作为他们主要的表现手段。一位是德国作曲家贝尔恩德·阿洛伊斯·齐默尔曼[Bernd Alois Zimmermann, 1918—1970],他的歌剧《士兵们》[Die Soldaten]作于1958至1964年的六年期间,是一部多维拼贴作品,其中错层式的"戏剧构作"可以同时演出多达七个场景,有时还可利用胶片与幻灯片投影进一步扩增。歌剧中的每一个场景,尽管要与其他场景保持协调,但都有各自独特的音乐特征,它们常常以摘引过去的音乐(如巴赫众赞歌、末日经等)为特色,并使之与齐默尔曼自己的序列构造并存。

[419]齐默尔曼的一些作品,如喧闹放纵的《乌布王的晚宴音乐》[Musique pour les soupers du Roi Ubu,1962—1966],除了一堆混杂的引用之外没有其他内容。齐默尔曼的拼贴表达了他的信念,即现代时间概念必须体现一种过去、现在与将来同时发生的意识,音乐作为"一种体验,既在时间中产生,同时也将时间包含在自身之中",音乐应当由象征性的"时间进程顺序"[20]构成,以充分体现它的现代

[20] Andres D. McCredie (with Marion Rothärmel), "Zimmermann, Bernd Alois," in *New Grove Dictionary of Music and Musicians* (2nd ed.), Vol. XXVII, p.837.

概念。

在一些同时代人的眼中,齐默尔曼对现成材料的依赖值得怀疑,这些人坚持传统的现代主义价值观,即新颖性、原创性,以及最重要的自律性。施托克豪森曾用一个可怕的术语来侮辱齐默尔曼,即"实用音乐者"(Gebrauchsmusiker)(即并非为了音乐自身而制作音乐的人),这个术语与[420]名誉扫地的欣德米特有关。但到了1966年,施托克豪森自己也开始创作拼贴作品:首先是《远距离音乐》[Telemusik],即一种普遍的"世界音乐"的混合,它赞颂了技术将人类与文化融合在一起的潜能。然后是《赞美歌》[Hymnen,1967],这是一首仿佛被短波无线电调谐器变形的国歌的拼贴。曾被施托克豪森鄙视的齐默尔曼的影响显而易见,不仅体现在这些作品所属的体裁类型上,也体现在它们明显的"信息兜售"(message-mongering)上。

至1969年,也即齐默尔曼自杀去世的前一年,他准备(在他的《青年诗人安魂曲》[Requiem for a Young Poet],为三位自杀的诗人朋友而作的挽歌中)将披头士歌曲砌在贝多芬第九交响曲之上,同时加以拼贴的还有丘吉尔、斯大林、约瑟夫·戈培尔(希特勒的宣传部长)[421]以及约阿希姆·冯·里宾特罗普(希特勒的外交部长)的录音,再加上政治示威游行的噪音,而所有这一切突然被一位孤独诗人(受题献者之一)祈求和平的声音打断。

另一位"拼贴大师"是加拿大裔的亨利·布兰特[Henry Brant,1913—2008],早在1950年布兰特就曾得出结论,即"单一风格的音乐,无论多么具有实验性或多么充满多样性,都不再能唤起当代生活对精神的新压力、多层状的精神错乱,以及全方位的攻击"。㉑ 布兰特发明了一种方法,在音乐处方中增添了空间分割,并以四种"规则"形式具体说明了他的新技术:一是作品必须包含"不同合奏组"的多重性,"每组保持自己的风格,并与其他组的风格形成高度对比";二是他们必须尽可能广泛地散布在"整个音乐厅(而不仅仅是在舞台上)";三是他们应

㉑ Liner note to Desto Records, DC-7108 (Henry Brant: Music 1970 [Kingdom Come and Machinations]).

该在节奏与速度上保持独立;四是他们必须包含一定程度的"受控的即兴,或者我称之为'即时的作曲'",以确保"可以迅速获得材料的自发随意性、个体复杂性",以及"技术艰深段落的即时可演奏性"。

布兰特很乐于指出,他按照这一配方写作的第一部作品——《轮唱 I》[*Antiphony I*, 1953],为五支分开且独立的管弦乐组而作——比施托克豪森那首著名的为三支管弦乐队所作的《群》[*Gruppen*]还要早四年。❷ 但是《群》的各支乐队传递的是相同的序列构造材料,而《轮唱 I》的各组乐队均需要自己的指挥,并以对比鲜明的风格演奏。作为一位热忱的极繁主义者,布兰特依据不断扩展的媒介与不断增加的信息密度,来追溯他自己的发展历程:

> 《千禧年 2》[*Millennium 2*, 1954]由铜管与打击乐组成的围墙从三面环绕听众,并且引入逐层累积 20 个声部的爵士乐线型支声音乐,与一个受控制的六声部复调形成对垒。在《大环球马戏团》[*Grand Universal Circus*, 1956]中,对比戏剧性的场景,每一个场景都基于不同的创世神话,并有自己独立的音乐配乐,同时在剧院中迥然不同的地点上演。在《灯光协奏曲》[*Concerto with Lights*, 1961]中,一个小型(有声的)管弦乐队占据舞台,同时另一组音乐家按照乐谱指示操控灯的开关,以精确但无声的节奏将视觉图像投射到天花板上,以此与舞台上的声音构成对比。在《旅行记之四》[*Voyage Four*, 1963]中,整个音乐厅的墙壁空间均被一排排乐器所占据,就像是在管弦乐队地板下面一样,有时能让听众几乎全方位地浸没在音响之中。㉒

布兰特的《天国降临》[*Kingdom Come*, 1970]将一个完整的交响乐队放在舞台上,与包厢内的马戏团乐队相对。前者"自始至终在它张

❷ [译注]这句话的原文是:"比施托克豪森那首著名的为四支管弦乐队所作的《群》[*Gruppen*]还要早三年。"其中的数字"三"和"四"写反了。译文直接做了更正。

㉒ Liner note to Desto Records, DC-7108 (Henry Brant: Music 1970 [*Kingdom Come and Machinations*]).

力最大的音域,以一种刺耳的强音演奏,在冗长、狂乱的乐句中表达它的焦虑,颂扬人类高压锅内的生活"。㉓ 后者演奏的音乐暗示着"锈迹斑斑的汽笛风琴的残骸仍在发出尖叫;其他时候是一种电脑化的炼狱,所有线路交叉在一起,电路被炸到天国,仍在为它错误的程序寻找答案"。它包括一位"扮演精神失常的女武神"的女高音。两支乐队"正面相撞……最后以一系列的混乱告终,作品的矛盾前提未能得到和解"。到了下一个十年,布兰特已经准备好用一个更乐观的图像[422]超越这种反面乌托邦式的幻象,那就是和谐的人类多样性:《流星农场》[*Meteor Farm*,1982]是他创作的最宏大的空间作品,作品联合了一支交响乐队、一支爵士乐队、一个印度尼西亚佳美兰合奏组、数位非洲鼓手与古典印度音乐的独奏者,他们被安置在听众的周围与上方。

虽然布兰特式的集合物是一种特色媒介的拼贴,不像齐默尔曼或罗克伯格那样摘引现成的音乐,但它的目的同样是唤起现代生活中不可化约的异质性。虽然这些作曲家都是公认的先锋派,但拼贴风格在1960年代也开始渗入"主流"艺术家的作品中。我们已经注意到,在布里顿的《战争安魂曲》(见本书第五章)中,媒介与风格的拼贴方式有助于表现讽刺与怜悯。甚至在肖斯塔科维奇最后一部交响曲,即第十五交响曲(1971)中,也求助于具有神秘象征意义的摘引。如第一乐章从罗西尼的《威廉·退尔序曲》中吸收了一个不容错过的乐句,最后一个乐章以瓦格纳《女武神》中的"命运"主导动机开始(最后又返回此动机)。肖斯塔科维奇所摘引素材的性质(都是像史蒂夫·赖希所说的坚实的"资产阶级经典"),以及这些摘引明显具有的预示功能,均有助于驯化拼贴技术,使其逐渐丧失(或使其摆脱)与先锋派的关联。

但是,就像所有这些例子所显示的那样,拼贴作为一种表现性的资源,仍然处在公认的现代主义实践范围之内,绝没有否定或威胁到这一实践范围的前提。布兰特越来越雄心勃勃的拼贴,完全赞同现代主义"向前与向上"(onward and upward)的规划——越来越宏伟,越来越强大,越来越无所不包。与其他已变成传统的现代主义手法一样,拼贴也

㉓ *Ibid*.

容易被适度剂量地吸收，从而进入主流音乐会曲目。因此，没有理由将"后现代主义"这样的术语用在它身上。

作为剧场的拼贴

然而，1960年代有两位拼贴作曲家，的确开始预示后现代主义的观念与价值观。一位是乔治·克拉姆[George Crumb，1929—2022]，（自1965年起）他是罗克伯格在宾夕法尼亚大学的同事，在1963年至1970年间，克拉姆为西班牙超现实主义诗人费德里科·加西亚·洛尔卡[Federico García Lorca，1898—1936]的诗歌创作了八部作品：《夜乐》[Night Music，1963]；四册牧歌（实际上是为女高音独唱与室内乐合奏而作，创作于1965年至1969年间）；《死亡的歌曲、持续音与叠句》[Songs, Drones, and Refrains of Death，1968]；《四个月亮之夜》[Night of the Four Moons，1969，受阿波罗11号登月启发而作]；以及《远古童声》[Ancient Voices of Children，1970]。

图9-1 乔治·克拉姆在他的花园里，1987年

像他那一代几乎所有美国作曲家一样，克拉姆接受的是[423]当时学院派现代主义风格的训练。他的早期作品《乐队变奏曲》(1959)，包含对贝尔格《抒情组曲》的致敬摘引（就像贝尔格在《抒情组曲》中摘引《特里斯坦与伊索尔德》一样）；他的独奏大提琴奏鸣曲(1955)主要受惠

于巴托克,是他被演奏最广的作品之一。在处理洛尔卡诗中令人震惊的意象、充满梦魇的幻象与狂野的对比时,克拉姆心中激起了"一种融合各种不相干的风格元素的冲动",以便在他的音乐中实现同样不协调的并置。

摘引现成音乐只是克拉姆获得这种参考广度的手段之一。尤其是巴赫与肖邦的音乐片段,在其中一些作品里飘荡,就像罗克伯格的音乐摘引一样,它们常常是虚无缥缈的:在《远古童声》中,钢琴家在一架玩具钢琴上演奏了从巴赫《为安娜·玛格达莱娜而作的笔记簿》中摘录的片段;在乐曲接近结尾处,双簧管吹奏着马勒《大地之歌》的"告别"(Farewell)动机,缓缓离开舞台。但是更常见的令人迷惑的意象,来源于不协调的混合音色的使用,这些音色常常按凯奇预置钢琴的方式进行改变。

克拉姆是西弗吉尼亚人,他利用年轻时的记忆创造了这样一些效果:《四个月亮之夜》中的班卓琴;电吉他演奏的"瓶颈风格"(bottle-neck style),即在音品上滑动玻璃棒,是《死亡的歌曲、持续音与叠句》中的乡村时尚;《远古童声》中的曼陀林、口琴与"音乐锯"(一种木匠的锯子,弯曲地顶在演奏者的膝盖上,用小提琴弓子振动发声)。美国乡村的这些声音经常与那些可辨认的亚洲打击乐器相结合,如西藏能调音的"念佛石"(prayer stones),或日本的"梵钟"(temple bells)。变换音色的方法包括在钢琴琴弦上滑动一个凿子;将纸张在竖琴的琴弦之间穿过;手指戴着顶针在小提琴或大提琴上演奏震音;将曼陀林上的同度琴弦调成相距四分之一音;一边向长笛内吹气一边歌唱;将一面锣浸入一盆水中,等等。作曲家会要求乐器演奏家唱歌,歌唱家演奏乐器。

克拉姆的折衷主义远比罗克伯格与齐默尔曼更加极端;但这种差异不仅仅是数量上的。在质量上也不一样,因为克拉姆的异质素材并未隐性地安排在一个时间连续体中。他在拼贴中选择的材料,并非作为风格的代表,而是作为"永恒"(timeless)内容的表现符号。在洛尔卡的诗歌语境中摘引巴赫与马勒的音乐,并不是一种对不协调性的运用,而是对所有相关性的肯定。在这里不需要像罗克伯格在《魔剧院音乐》中那样采取一种协调或和解的姿态,因为这些摘引从一开始就不是刺

耳的侵扰。

克拉姆作品中异质混杂的音色，不一定能唤起人们对它们特定起源的记忆。它们也不仅仅是氛围性的音色。克拉姆是第一批将音色作为主要创作关注点的作曲家之一（1980年代这类作曲家的数量将会倍增），他以极其微妙与智慧的方式将音色加以变化和润饰，同时将音乐的形式结构简化为简单的重复或分节式设计，并且将它的声音表层剥离至裸露的单声或支声织体。评论家们对这种音色方式大为赞叹，音色通常被认为是一种装饰性的"非本质"元素，却能成功地取代更"本质的"音乐元素——现代主义武器库中的大多数标准[424]技术都是由这些元素组装而成的。罗克伯格、齐默尔曼与布兰特的音乐，似乎与所有现代主义者的音乐一样，背负着沉重的历史感，而克拉姆的音乐则像是得了失忆症，他吸收了所有时代与地域的音乐，仿佛它们都是一个无差别的"现在"的一部分（多亏录音技术，它们实际上已变成"现在"的了）。

除此之外，克拉姆与1960年代和1970年代的其他作曲家一起，不仅将剧场元素或仪式性活动引入声乐作品，甚至还引入器乐作品。结果使他的音乐在编舞家那里风行一时，正是他们的努力使克拉姆音乐的普及化远远超出先锋派音乐的通常范围。《远古童声》在问世的头两年中，就成为四家芭蕾舞团的保留剧目——其中三家在美国，一家在里斯本。至1985年，克拉姆的作品已获得五十余次的舞蹈编排。

《黑天使》[*Black Angels*，1970]为带扩音的弦乐四重奏而作，作品要求演奏员们戴着面具，以不同的语言吟唱无意义的音节与数字，并且辅助打击乐手演奏沙球、铜锣与能调音的水杯，这是克拉姆器乐剧场作品中最著名的例子，大概也是70年代被广为效仿的作品。《黑天使》作于越南战争最激烈的年代，它的仪式展现了一种超现实主义的葬礼，以抗议越南战争的杀戮，其中包括舒伯特《死神与少女》四重奏的一个片段，该片段由一种奇异的技巧演奏（用反转指法在左手上方运弓），从而发出一种古怪的像被掐住喉咙一般的音色。

《远古童声》的第三乐章"神圣生命周期之舞"[Dance of the Sacred Life-Cycle]（图9-2），体现出克拉姆最与众不同的姿态。音乐为一位女高音或次女高音、一位台后童声女高音、一位双簧管演奏家、一位竖

琴演奏家、一位带扩音的钢琴家、一位曼陀林演奏家与三位打击乐演奏家谱写。作品在两个记谱体系中展开。第一个完全由女歌手的引子组成,她对着钢琴内部发声以产生一种怪异的共鸣。她喊着"我的孩子"["Mi niño!"]开启了"神圣生命周期之舞",这一部分完全采用第二个记谱体系。

图9-2　克拉姆,《远古童声》(1970):第三乐章"神圣生命周期之舞"

打击乐演奏家此刻进入,其乐谱贯穿于谱页底部,他们演奏的一个固定音型借自拉威尔1928年的芭蕾舞剧《波莱罗》[*Boléro*]。他们的渐强渐弱模式给音乐带来了它所拥有的整体形态。与此同时,这首诗的背景是一位母亲与她未出世孩子之间的问答对话,以照字面意义的循环形式记谱,象征由出生开启的"生命周期"。母亲与孩子的基本对话用字母A代表,由两位歌唱家采用勋伯格"念唱音调"的技巧表演。为双簧管而作的主要舞蹈旋律,由字母B代表。母亲的叠歌"让树枝在阳光下飘动,让泉水到处欢跳",由女高音以狂野的花腔演唱,为之伴奏的是带纸张的竖琴[papered harp]与四分之一音的曼陀林发出的刺耳声音,这段叠歌由字母C代表。字母D表示诗中两段最长的对话,一段是孩子的,一段是母亲的,作曲家没有为之配乐,但要用与"念唱音调"同样夸张的轮廓来表演;字母E代表电钢琴的结束乐句。

这些指定的部分重叠在一个三重的圆环中,A^1-B^1-C^1-D^1-E^1‖A^2-B^2-C^2-D^2-E^2‖A^3-B^3-C^3,紧接着是一个"终止式"(记写在乐谱右下角),其中包含一个所有表演者的尖叫声(或者乐器的尖啸声)。

[425]不寻常的布局与图形,就像这首舞曲的圆形乐谱,是克拉姆的另一个标志性配置。他有些作品的乐谱是圆形的,有些是螺旋形的,还有一些呈十字架的形状。但是,正如克拉姆所解释的那样,这些图案的意图不只是象征性的(就像古老的"视觉音乐"[Augenmusik])。圆形线谱可以表现各种神秘的观念,这是真的,但它们也是为"无穷动"(*moto perpetuo*)记谱的最有效方式(自15世纪早期开始就被用于这个目的)。图9-2这页乐谱的外观,让人回想起古老圣歌集的乐谱版式,这在视觉上强化了拼贴的理念——一种集合物,而不是一个有机整体。在乐谱布局上避免通常所见的各部分对齐的方式,还能进一步将表演者从他们的习惯中解放出来。克拉姆[426]告知一位采访者,"我想我原本是可以把它直接记写下来的,但是我想让表演者不再从垂直的角度思考,也就是说,我不想让他们太在意各部分的垂直关系",[24]

[24] Donal Henahan, "Crumb, the Tone Poet," *New York Times Magazine*, 11 May 1975, p. 50.

(他担心)这样会导致在协调持续不断的节奏律动上太过一板一眼。

关于克拉姆拼贴的最引人注目之处,在于它们不太复杂的曲式、简朴的织体——完全不像布兰特或齐默尔曼的拼贴那样过度饱和与杂乱——以及对收集如此之多材料的热忠,而这些正是现代主义者排斥的明确目标。他的音乐中有相当多的感伤与怀旧:与其说是对熟悉或令人欣慰的音乐的怀旧,不如说是对逝去的率直表达的渴望。这种率直可能令人不安。在对《远古童声》的评论中,安德鲁·波特(卡特的支持者)善意地承认,"所有强硬、多疑的老批评家们都认为,一系列催人泪下的表达手法让他[克拉姆]的创作过于情绪化,这些催泪手法可能连普契尼本人都会嫉妒"。㉕ 但是,热爱普契尼的观众们却毫不迟疑地做出了回应,他们同样矛盾地将克拉姆的作品与极简主义音乐归为一类,即作为货真价实的先锋派音乐,(至少在一段时间内)吸引了一批真正的大众追随者。1970年代中期至1980年代中期这艰难的十年中,克拉姆是在世美国作曲家中作品演出最频繁、最广泛的一位。

但是,或许因为克拉姆的姿态与声音造型,比极简主义者更接近当时的先锋派风格,所以他的音乐不像极简主义音乐那么容易耗尽。他过去的一些支持者带着某种不安情绪回顾了"克拉姆热潮"(the Crumb-boom)。约翰·洛克威尔或许并不完全坦诚地回忆道:"那些仪式总是有一点傻乎乎——一本正经的学院派们,戴着派对的面具,一边敲击着打击乐,一边庄严地走来走去。"㉖ 凯尔·甘恩[Kyle Gann]从世纪末的有利角度写道:"这出戏剧有点肤浅;一连串幽灵般的动机造成一种零零散散的连续性,对于数字与外来词的吟唱是毫无意义的不祥预兆,人们的兴趣主要集中在音色上,但其新奇性不会持续太久。"㉗ 克拉姆保留了一位现代主义者对于新奇性的迷恋,这可能也要付出另一种代价。1980年代中期,他的创作陷入沉寂,无法继续保持新音色

㉕ Andrew Porter, *A Musical Season* (New York: The Viking Press, 1974), p. 125.

㉖ John Rockwell, *All American Music: Composition in the Late Twentieth Century* (New York: Knopf, 1983), p. 78.

㉗ Kyle Gann, *American Music in the Twentieth Century* (New York: Schirmer, 1997), p. 226.

的出现。

英国作曲家彼得·麦克斯韦·戴维斯[Peter Maxwell Davies, 1934—2016]的《疯王之歌八首》[Eight Songs for a Mad King, 1969]开启了一条完全不同的轨道，这是一部愤怒的室内乐剧场(chamber music-theater)，表面上看，它与克拉姆大约同时期所作的更加温和的作品有诸多共同之处。这部作品是为一个名为"彼埃罗演奏者"[the Pierrot Players]的乐团而作，该乐团是1967年戴维斯与朋友哈里森·伯特威斯尔[Harrison Birtwistle, 1934—2022]一起创建的。他们两人曾是曼彻斯特大学的同学；戴维斯后来从曼彻斯特去了普林斯顿，1962年至1965年间，他在普林斯顿打下了学院派现代主义也即美国风格的全面基础。顾名思义，"彼埃罗演奏者"是为纪念勋伯格的《月迷彼埃罗》而成立的。其成员包括勋伯格这部作品所需乐器的精湛演奏家，外加一名打击乐手。他们的音乐会以演出《月迷彼埃罗》为特色，力图将作品的原有特性重塑成一部奇特的音乐剧场，作品中有一位歌手装扮成即兴喜剧演员，器乐演奏者则隐藏在屏幕背后。接在《月迷彼埃罗》之后演出的，是出自乐团创建者的类似剧场化室内作品。

[427]戴维斯共有五部令人绝对震惊的作品，《疯王之歌八首》是其中的第四部，这五部作品均由"彼埃罗演奏家"首演，他们试图复兴德国表现主义音乐的效果，并在一定程度上复兴其技巧。在第一部作品《启示与堕落》[Revelation and Fall]中，一位身着血红色外袍的修女通过公共广播系统大声说着脏话。在第二部作品《武装的人》[L'hommearmé]（基于一部匿名的15世纪弥撒曲片段，由戴维斯补充完成）中，一位女歌手装扮成天主教神父，用拉丁文热情洋溢地讲述了圣路加福音书中犹大出卖基督的故事。第三部作品《维萨里的肖像》[Vesalii icones]（以16世纪内科医师安德里亚斯·维萨里的解剖图命名），其特点是一位裸体舞者坐在一架走调的钢琴前，演奏了一首古板的维多利亚时代的赞美诗，然后淫荡地围着身穿唱诗班男孩长袍的大提琴手旋转。

《疯王之歌八首》是为澳大利亚诗人伦道夫·斯托[Randolph

Stow]的诗词而作,内容基于当代人对英国乔治三世国王的回忆,作品借用了自17世纪以来一直作为歌剧支柱的"疯癫场景"[mad scene]的旧惯例,描述了这位不幸国王的精神痛苦,在毁灭性的美国独立战争之后的几年中,国王陷入了疯病发作。其戏剧性的前提来自一则古老的轶事,据说这位疯癫的老国王终日坐在一架小型的机械风琴之前,教他的宠物红腹灰雀唱歌。"彼埃罗演奏家"的四位成员——长笛、单簧管、小提琴与大提琴——在硕大的人造"鸟笼"内演奏,与此同时,扮演国王的歌唱家兼演员在他们中间横冲直撞。由于对疯癫形象的刻画可将任何非理性变得"合理化",在这里,它被用来证明对古乐的怪诞滑稽模仿是正当的。在第七首歌曲《乡村舞蹈(苏格兰邦尼特舞)》["Country Dance (Scotch Bonnet)"]中,这出闹剧的讽刺目标是亨德尔《弥撒亚》开头的男高音宣叙调"安慰啊,我的子民"(例9-2)。

例9-2 彼得·麦克斯韦·戴维斯,《疯王之歌八首》,第七首《乡村舞蹈》

歌词大意:安慰啊,安慰啊,我的子民。

例 9-2（续）

歌词大意：伴着歌声，跳着舞蹈，喝着牛奶，吃着苹果。

[428]不协调的表演风格（此处是"慢节奏"拉格泰姆与维多利亚时代的赞美诗）与"扩展的"声乐技巧，被用来丑化传统所尊崇的古乐，这并非什么新鲜事，但在这首歌曲中，先锋派元素似乎既是神圣化的原创，也是不友好的幽默笑柄。一位名叫戴维·保罗［David Paul］的评论家认为，在1960年代的语境下，疯癫国王的形象，一个曾经权力显赫

如今却软弱无能的形象,可能不仅(也许有点一厢情愿地)代表了那个时期的社会动荡,还可能是对现代主义教条缺乏弹性的隐喻,在面对60年代后不可避免地出现的平等主义多元化风格时,现代主义显得无能为力且无关痛痒。㉘

无论这是不是麦克斯韦·戴维斯的本意,当这部作品演出时,他从现代主义的衰落中得到一个教训,作品的最后姿态——[429]饰演发疯国王的歌唱家兼演员砸碎了小提琴家的乐器——未能让高贵的娱乐观众感到震惊,因为长期以来他们已经习惯了一位现代主义者有可能尝试的任何惊人之举。无论如何,《疯王之歌八首》与《维萨里的肖像》是这位作曲家的转折点,他背弃先锋派,接受了一种即便不是后现代主义,也越来越"非现代主义"或"前现代主义"的方式,开始走上一条越来越让人想起本杰明·布里顿的职业道路:居住在乡村(麦克斯韦·戴维斯住在奥克尼群岛),与周边社区接触,为年轻演奏者创作"有益的"音乐,其中包括歌剧与协奏曲,并且不加反讽地与传统体裁与惯例风格和解。

在1969年没有人能够预见,这位作曲家在1975年至1996年间,特意按照长期以来备受英国观众喜爱的西贝柳斯的方式,写出了六部循规蹈矩的交响曲。在后来的生涯中,麦克斯韦·戴维斯唯一令人震惊的行为是他背离了过去一同叛逆过的伙伴(切断了与从前的现代主义同僚的联系,包括未经改造的伯特威斯尔)。

变节

然而,罗克伯格证明,仍有令人震惊的可能性。先前的拼贴作曲家,包括罗克伯格本人的作品,都没有为他的第三弦乐四重奏准备好听众或评论家,尽管回想起来,这部作品与他之前作品的连续性是显而易见的。标记为"幻想的快板;粗暴;狂怒"的第一乐章,并未令人竖起眉

㉘ David Paul, "Three Critics and a Mad King," University of California at Berkeley seminar paper, December 2000.

毛。空想的暴力与狂怒是现代主义的惯用手段,音乐以完全熟悉的和声为基础,尽管有适度的不协和:例9-3a的每一个和弦都是一个复合的"无调性三和弦"加转位,由四度与三全音堆叠的和声早在20世纪初期就已被广泛运用,旋律动机是相同和声的琶音形式,平衡"垂直"与"水平"维度的方式,长期与勋伯格和巴托克有关。这是一个久经考验的、平平常常的——因此也是保守的——"新音乐"开场白。

例9-3A 乔治·罗克伯格,第三四重奏,第一乐章开头

新的震惊来自第三乐章,标记为"平静的柔板、很有表现力的安静;纯粹的"一组变奏(例9-3b)。其三个升号的调号表明:这是一部完全功能性的A大调作品,音乐被限于[430](据一位困惑的评论家所说)"就连塞扎尔·弗朗克都会认为和声上缺乏冒险精神"㉙的风格。是的,他会这样认为的;因为第三乐章的风格可被看作与贝多芬晚期四重奏的风格一致(不仅和声上如此,器乐处理上也是如此)。具体来说,这一乐章特别暗示了贝多芬op. 130的"谣唱曲"与op. 132的"感恩歌"["Heilige Dankgesang"]。

[431]在两个不引人注意(无个性特征)但仍可辨认出20世纪风格的乐章之后,柔板乐章的出现所造成的风格对比,显然与罗克伯格近十

㉙ Andrew Porter, "Questions," *The New Yorker*, 12 February 1979; rpt. in A. Porter, *Music of Three More Seasons* (New York: Knopf, 1981), p. 305.

例 9-3B 乔治·罗克伯格,第三四重奏,第三乐章,第 1—32 小节

年来运用的拼贴技巧有关。但就其持续时间而言,这个乐章并非是一首拼贴,而是一首仿作曲(pastiche)——与现代主义一点关系都没有。(后来,罗克伯格将柔板乐章从它的原作语境中抽离出来,以弦乐队改

编曲的形式重新发行,取名为《超验变奏曲》["Transcendental Variations"],在这首乐曲中,天真的仿作彻底取代了反讽的拼贴。)实际上,它听起来就像贝多芬的音乐——正如本书作者可以证明——1973年由(委约此作的乐团)康科德四重奏录制的"典范"唱片[Nonesuch],很快成为"猜猜作曲家"游戏中最受喜爱的项目。

这样一部作品打破了所有规则。这里几乎没有所谓的"距离"。它给人的印象不是久经世故的反讽,而是(像克拉姆一样)令人不安的真诚。1920年代的新古典主义,曾使过时风格的语态与音韵在完全当代的语法中得以复兴,与此不同的是,罗克伯格的柔板同样复兴了语法,但他对待贝多芬的风格就像它根本没有过时一样。用一种过时的风格写作,仿佛它尚未过时,这是在挑战整个风格过时的观念。而挑战这一观念,就是在质疑20世纪风格革命的"必要性"——这是所有现代主义教条中最神圣的一条。

当然,有许多作曲家,尤其是美国作曲家,是在斯特拉文斯基"新古典主义"(或科普兰"美国主义")的轨道上成长起来的,在整个风格革命的时期,他们或多或少都用传统的"调性"语汇创作。其中包括像魅力超凡又很上镜的伦纳德·伯恩斯坦这样的名人,他是那个时期最杰出的指挥家之一,1957年至1969年间领导了纽约爱乐乐团(此后获得终身"桂冠指挥家")。至1960年代,电视可能让他成为世界上最著名的古典音乐家。大约在罗克伯格第三四重奏登上新闻头条的十年前,伯恩斯坦创作了《奇切斯特圣歌》[*Chichester Psalms*, 1965],这是一首悦耳动听的降B大调合唱作品,搭乘他个人名声的顺风车,这部作品受到了大众欢迎,可以肯定地说,在那十年中没有任何一部古典作品可与之比肩。但是,它并未被视为正在创造(或正在挑战)历史;而是恰恰相反。

另一位美国传统主义者内德·罗雷姆,我们已经熟悉他对披头士乐队的华丽致敬(见第七章),他挖苦地评论道,罗克伯格的四重奏制造了一场轰动,[432]戒烟者获得的赞扬是从不吸烟者永远得不到的,纵然后者更有道德。尽管罗克伯格得到的并不完全是赞扬(虽说传统的反现代主义者与其他已经背弃或正在背弃现代主义的人,确实对第三四重奏表

图 9-3 伦纳德·伯恩斯坦，1955 年阿尔·拉文纳摄

现出了一些热情），但这一点击中了要害。在支持现代主义的历史观中，20 世纪的"调性"作曲家，无论多么著名或成功，在历史上多么举足轻重——叙事史对他们的关注却相对缺乏，即便是这本书也不例外，这显示出现代主义的"宏大叙事"对于历史书写有多么大的影响力。

但是没有人不以这样的套路书写罗克伯格。"他曾经是最重要的序列作曲家之一"㉚（用一位年轻同事的话来说），他做了一件不可思议的事：他曾经处于先锋，后来放弃了。他作为一位学院派现代主义者的重要性已得到普遍认可，所以他现在不能被忽视。他被视为一位变节者，人们对他的行为而非对他创作的音乐，给予同等程度的赞扬与斥责。同样，三年之后，当一首"新调性"乐曲（由汉斯·于尔根·冯·博斯［Hans Jürgen von Bose］所作的独奏小提琴奏鸣曲）终于在达姆施塔特上演时，观众爆发的抗议与嘘声令人回想起 60 年前的《春之祭》首演。但与后者不同的是，这场演出完全被骚乱淹没了，演奏家被迫中止演出。因为它发生在德国，在人们留存的记忆中，那里的政客们经常冲艺术家大喊大叫，这一抗议招致了更多的抗议。

㉚ Jay Reise, "Rochberg the Progressive," *Perspectives of New Music* XIX（1980/81）：396.

无论是在纽约,还是在达姆施塔特,人们的最初反应完全是由音乐风格引起,而不是由具体内容或表现效果引起,这只是证实了人们对20世纪音乐,包括《春之祭》和其他所有作品的一贯接受模式。但是,罗克伯格并未以这一"丑闻式成功"而洋洋自得,因为这会证明他(无论多么反常)是一位现代主义者,而他所做的是谴责这种模式,并着手摧毁它。他抱怨说,没有哪个世纪像20世纪这样注重风格。在其他任何一个世纪中,没有一位作曲家有如此强烈的冲动"从他过去在哪里,现在在哪里,以及他必须去哪里来审视自己的处境"。㉛ 这是现代主义的根本信条,它们如此根深蒂固,以至于大多数作曲家甚至不知道还有什么其他选择。

　　在某种程度上,罗克伯格本人要为其四重奏受到的两极评价负责,因为他的确尽其所能地激发了这种两极化。在那张1973年的唱片所附的乐曲说明中,他抢先展开了一场深入的辩论,他知道这场辩论即将到来,我们必须将其视为音乐中(为音乐发表的)最早的后现代感性的自觉宣言之一。(这是接下来二十年中他的多篇越来越尖锐的音乐政治论辩中的第一篇。)前面一段关于20世纪作曲家需要(可以说是)衡量他们历史温度的引文,就是出自这篇文章。罗克伯格强烈暗示,他与所有人一样都有过这种冲动,它相当于一种神经官能症,而抵制与治疗这种病症的所在——可以说它的病根——是现代西方单向度的时间概念本身。他宣称:

　　　　目前的生物学研究证实了达尔文的观点:我们承载着过去。我们不会也不可能在每一代人身上从头再来,因为过去不可磨灭地刻印在我们的中枢神经[433]系统中。我们每个人都是由前世、存在、思维模式、行为与认知构成的庞大的生理—心理—精神网络的一部分;行为与情感的历史比我们所说的"历史"还要久远。我们是一个宇宙意识的纤维,我们梦想着彼此的梦想,梦想着我们祖先的梦想。因此,时间不是直线的,而是射线的。㉜

㉛　Liner note to Nonesuch Records H-71283 (1973).

㉜　*Ibid.*

这位作曲家举出的科学"证据"有可能会被认为夸张不实;但它所支持的信念却是真实的,所有人都能在他的音乐中听到。罗克伯格说,这种信念诞生于对一个陈旧悖论的诚实的重估,这一困扰20世纪所有作曲家的悖论是:"'早期大师们'的音乐是活生生的存在;它的精神价值并没有被新音乐取代或摧毁。"㉝在历史哲学中存在着一种固有的不健康的矛盾,这种矛盾迫使人们摒弃早期的风格,而这些风格的持久存在却是每个音乐家日常生活中的一个事实。罗克伯格开始怀疑,像其他所有坚定的现代主义作曲家一样,他已切断了自己的表达可能性,而正是这种可能性使得古老的音乐存活至今。他担心,这种弃绝可能注定会让他与同时代人的音乐被历史湮灭。

罗克伯格写道,若要拒绝现代主义的强制性,"如果不经历巨大的不适与困难"是不可能做到的,"因为我已习惯将它与一些类似的观念,作为我成长于斯的20世纪文化的一个似乎不可避免的条件"。㉞ 事实上,如果他要创作一个像第三四重奏柔板那样的乐章,并且是认真的,那么其无意识遗产的每一个方面都必须有意识地加以抛弃(这一过程听起来很像弗洛伊德对精神分析的描述):

> 我不得不放弃"原创性"(originality)的观念,在这种观念里,艺术家的个人风格与他的自我[ego]拥有至高无上的价值;追求单一观念与单向度的作品与姿态,似乎主导了20世纪的艺术美学;人们普遍认为,自己必须与过去决裂,必须避免与那些大师们有任何牵连,尽管这些大师不仅先于我们,而且(让我们不要忘记)他们还创造了音乐艺术本身。在这些方面,我正远离我认为是我自己这个时代的文化病态,转向一种目前只能称之为可能性的方向:音乐可以通过恢复同过去传统与手段的联系而重获新生,作为一种精神力量而重新出现,它具有重新激活的旋律思维、节奏律动与大

㉝ *Ibid*.
㉞ "On the Third String Quartet," in Rochberg, *The Aesthetics of Survival* (Ann Arbor: University of Michigan Press), p. 240.

型结构的力量。㉟

在罗克伯格看来,正是这些考虑中的最后一项——大型结构,使调性的回归成为必要,因为只有调性(具有预示与延迟终止的力量)才能赋予音乐以动力,使真正连贯且有表现意义的长时段衔接成为可能。然而,罗克伯格的文章没有解释的是,为什么唤起特定的"早期大师们"的风格是可取的甚至是必要的。(第三四重奏末乐章所唤起的马勒风格,就像柔板乐章中的贝多芬风格一样清晰可辨;靠近柔板乐章的中间,快速的过弦琶音让人回想起——当然是有意地让人想起——勋伯格《升华之夜》的明亮结尾,这是一种安慰的象征。)对于罗克伯格的同事[434]与评论家来说,这是其改变方式中最难接受的方面。另一个值得提出的问题是,为什么罗克伯格会陷入僵局,进而走到他的转折点,确切地说,他是什么时候走到这一步的。这篇文章也没有真正解释这一点。

只是到了后来,罗克伯格才透漏了第二个问题的答案。事实证明,他的后现代主义反叛并非像他之前暗示的那样自然而然地发生,原因也不像他讨论的那样理论化。他的最后一部序列作品,是为钢琴、小提琴与大提琴而作的三重奏,完成于1963年。但就在第二年,这位作曲家经历了一场个人悲剧,他20岁的儿子、诗人保罗死于癌症。他发现没有任何词汇可以哀悼自己的所失,或者从中寻求安慰。他对一位采访者说:"我非常清楚,我不能再继续写作所谓的'序列'音乐了,它结束了,空洞,毫无意义。"㊱罗克伯格在坦白这一点之后,接着又承认他回归"调性"的目的,与其说是争论历史理论,不如简单地说是重新夺回失去的表达范围。"序列主义过于紧张的方式,及其抑制身体律动与节奏的倾向,让我对这种几乎不可能表达平静、安宁、优雅、机智与活力的风格产生了怀疑。"㊲

㉟ Liner note to Nonesuch H-71283.

㊱ Cole Gagne and Tracy Caras, *Soundpieces*: *Interviews with American composers*. (Metuchen, N. J.: Scarecrow Press, 1982), p. 340.

㊲ Liner note to Nonesuch H-71283.

仿作美学

但是第一个问题依然存在：为什么要唤起特定"大师们"的风格，而不是以更通用的方式运用调性语言，最终形成自己的风格呢？罗克伯格从未回答过这个问题，因此有些人得出结论，说他的动机是肤浅的。在过去，仿作（与实际引用相反）从未被用于除教学指导或技能正规示范之外的其他任何目的。将其作为一种真诚表达个人情感的方法，似乎是自相矛盾的。但在罗克伯格关于第三四重奏的文章中，一个主要论点就是个人情感从不只是个人的情感，它还是连接人们"生理—心理—精神网络"的一部分。

然而，如果这是真的，那么这一点同样适用于早期大师们，也即被罗克伯格奉为楷模的作曲家，毕竟是他们设法创造了他乐于模仿的个人语汇。（而且，这一点也适用于那些即便是在 20 世纪也仍以个人调性语汇写作的作曲家，比如普朗克与普罗科菲耶夫，以及当时仍在写作的布里顿与肖斯塔科维奇。）若要理解罗克伯格的信念，即他必须用可辨认的过去的声音说话，我们需要进一步深入特定的后现代主义领域。

意大利作家翁贝托·艾柯[Umberto Eco]，在其小说《玫瑰之名》[*The Name of the Rose*，1983]的"后记"中描述了"为时晚矣"（belatedness）的困境，即一种在所有重要事情发生之后才到来的感觉。许多艺术家与评论家都将这种绝望情绪视为 20 世纪晚期心理的独特审美框架。有些人将它与现代主义及其沉重的历史感联系在一起。但现代主义者解决这一困境的典型方式，是力图通过贪婪的创新来逃避历史重负。1973 年，文学评论家哈罗德·布鲁姆[Harold Bloom]将这种暗示过去，同时也曲解与"误读"过去[435]的冲动称为"影响的焦虑"（音乐历史学家在谈及第一位负重的现代人勃拉姆斯时经常援引这个概念），在布鲁姆短暂具有影响力的理论中，"影响的焦虑"被理解为驱动艺术历史飞速发展的主要动力。艾柯认为，当这种焦虑消退为超然的默许时，后现代主义就开始了。他写道：

我觉得后现代的态度就像一位男士爱上了一位非常有教养的女士,他知道自己不能对她说,"我爱你爱得发狂",因为他知道,她很清楚芭芭拉·卡特兰[Barbara Cartland,1901—2000,著名浪漫小说家]已经写过那些话(而且她知道他也清楚这一点)。但仍有一种解决方式。他可以说"就像芭芭拉·卡特兰所说的那样,我爱你爱得发狂"。这时候,他就避免了虚假的天真,清晰地说出了不再可能天真地说出的话,不过,他仍会说出他想对这位女士说的话:他爱她,但他是在一个失却天真的时代爱她。如果这位女士赞同这一点,她也会得到一份爱的宣言。两位谈话者都不会觉得天真,双方都将接受过去的挑战,对于已被说过的无法消除的话,双方会自觉而愉快地玩起反讽的游戏。但两人会再次成功地谈情说爱。㊳

艾柯(仿佛在践行他所宣扬的超然态度)轻松地写下了许多艺术家经历的悲剧性事态。罗克伯格恢复前现代主义风格的真诚让评论家与同事感到惊讶与不安,根据艾柯对后现代主义的描述,这种真诚是以更大的"总体性"(global)反讽为代价换来的。罗克伯格用"正如贝多芬(马勒、勋伯格)所说"来表达自己由衷的情感,因为在艾柯看来,在20世纪末已经没有其他方式可以表达。天真地使用一种天真的语言——"以自己的方式"使用调性——甚至不再是一种选择。选择是黯淡的:要么完全放弃表达,要么借用一个声音。

这种暗示的确令人沮丧:就像我们只能通过刻意的风格拟像(simulacra)——这些风格曾经是自发形成的——进行艺术化的交流一样,我们的情感本身也成了拟像。在20世纪的恐怖来临之前,艺术家(与其他人类)曾有过真诚的情感表达,而罗克伯格试图重新获得这种情感表达之全部范围的努力注定会失败,但这种失败是高尚的,因为它直面当代生活的不幸真相,而不是像现代主义那样退缩到自我满足、自我诱

㊳ Umberto Eco, *Postscript to The Name of the Rose* (New York: Harcourt Brace Jovanovich, 1984), pp. 67—68.

导(与社会孤立)的自由幻觉中。在这种观点看来,"后现代主义"意味着屈从于(或充分利用)一种能力衰退的状态。

不管是按照表面,将罗克伯格的后现代主义理解为一项在最后一刻让时光倒转的勇敢并有潜在成效的事业,还是按照艾柯揶揄的解释,将其理解为对无望现实的一种绝望而又必要的(因此仍是勇敢的)应对,罗克伯格的许多专业同行(即便不是大多数的话)都将此视为一种不可容忍的倒退。这些谴责激起了强烈的反弹;一如既往地,相比最初的倡议,这种反弹更加有效地将"新浪漫主义"宣传并确认为一个适时的创造性选择。与早些时候的建筑领域一样,严词谴责非但没有起到他们预想的作用,反而是帮助后现代主义,至少是帮助罗克伯格的那种后现代主义成为一个媒体事件。短短几年内,纽约爱乐乐团委托其驻团作曲家雅各布·德鲁克曼[Jacob Druckman,1928—1996]组织了一场新作品的音乐节,名为"地平线83:自1968年以来,一种新的浪漫主义?"["Horizons'83:Since 1968,A New Romanticism?"]

[436]最强烈的抗议来自最坚定的现代主义者。评论家中间当属安德鲁·波特[Andrew Porter],他嘲笑这场音乐节"倒向右翼"[39]的方式堪比罗纳德·里根的总统竞选,这在音乐领域与政治领域同样意味着"抛弃新启蒙之路,加固旧有偏见,推崇轻松的平庸,与自我放纵的怀旧"。波特恰当地把他的任务首先看作是捍卫现代主义的历史观。他容许罗克伯格的向后转:"理论上讲,一位现代作曲家没有理由不能把蒙特威尔第式的牧歌写得与蒙氏一样好(或者一位艺术家没有理由不能以维米尔的方式画出一幅《基督在以马忤斯》,就像维米尔自己画的一样动人)。"[40]但是这份容许——尤其是刻意参考维米尔——实际上带有贬义。提起维米尔,会让人想起汉斯·范·米格伦[Hans van Meegeren],一个狡猾的伪造者,他靠伪造"维米尔画作"发了大财。波特暗示道,应该将罗克伯格与范·米格伦相提并论,因为他坚持认为,

[39] Andrew Porter, "Tumult of Mighty Harmonies," *The NewYorker*, 20 June 1983; rpt. Porter, *Musical Events: A Chronicle*, 1980—1983 (New York: Summit Books, 1987), p. 466.

[40] Andrew Porter, "Questions," p. 306.

在实践中,拟像永远不可能与其原作一样出色。

但是,后现代主义者会反驳说,这只是因为我们知道它是一个拟像,并且以不相干的本真性标准来评价它。(这样的回答可能会继续下去)只有偏见才让波特先验地断言,当罗克伯格以贝多芬或马勒的方式写作时,"很明显,他不仅不是他们的同辈人,而且还穿着化装舞会的奇装异服"。但是,本真性并不是反对后现代主义新转向的唯一理由。当罗克伯格推出一部完全以"仿作"语汇创作的歌剧《骗子》[The Confidence Man](剧本改编自梅尔维尔的小说)时,这位批评家已准备好明确提出他的政治主张了。波特警告说:

> 这种音乐的后果可能是有害的。令人不安的是,在一次研讨会上,听到我们的一位有才华的年轻小提琴家评论说,他宁可演奏好的艾米·比奇,也不愿演奏糟糕的艾略特·卡特。(有什么糟糕的艾略特·卡特吗?)罗克伯格写的是反动的东西——他的音乐只对封闭的、无冒险精神的头脑有吸引力。我对他音乐范围之外的信仰一无所知,但他的作品可能会成为新右派的文化饲料:打倒进步思想!打倒进步音乐![41]

对于任何作曲家来说,这种批判性的歇斯底里都是正面报道。尽管波特用令人生疑的政治类比歪曲了它,但他将进步视为现代主义与后现代主义的问题分歧是正确的。有时候,罗克伯格的拥护者们试图用旧的理由为他辩护,他们声称(引用他的年轻同事杰伊·赖泽[Jay Reise]的话)他对"调性"风格的重新语境化,"通向了一种高度进步的音乐",[42]因为,当调性既不作为毋庸置疑的规范存在,也不是作为过去的惰性残留,而是作为对于当下作曲家同等有效的一种选择时,人们所听到的调性与共性写作的调性是不同的。赖泽总结道:"乔治·罗克伯格的音乐直接涉及过去——是为了在超历史的意义上重新审视整个问

[41] Andrew Porter, "A Frail Bark," *The New Yorker*, 16 August 1982; *Musical Events*, p. 292.

[42] Reise, "Rochberg the Progressive," p. 395.

题,即什么才是有效的表达——这导致人们错误地认为他的音乐是反动的。""然而,仔细而敏锐地聆听罗克伯格最近的音乐,将会清楚地揭示他在我们时代的音乐进步中所扮演的特殊角色。"㊸

[437]通过将罗克伯格的折衷主义定义为新奇而非怀旧,赖泽强调了它与查尔斯·詹克斯所称的建筑"双重编码"的亲缘关系。将历史参照加以并置而不考虑它们的年代顺序,确实可以改变人们对它们的理解。在音乐与建筑这两种艺术中,过去都认为风格是不可阻挡的历史进程(建筑是从"装饰性"到"功能性",音乐是从"调性"到"无调性")的一部分,而音乐折衷主义与建筑"双重编码"的目标都是将风格视为表现范畴而非历史范畴,对于当下的艺术家来说,所有风格都同样适用,正因为如此,当代艺术家企及"超历史的"可能性要多于以往任何一代艺术家。但是,一个人只有放弃艺术中的历史进步观念,这种观点才是可能的。把罗克伯格的折衷主义称为进步(或先进),本身只能制造不必要的悖论。

从第七弦乐四重奏(1979)开始,罗克伯格的音乐形成了一种独特的语汇,从历史的角度来说,这种语汇让人想到曾经处在无调性风口的所谓"过渡"(transitional)风格——一种连接或综合了晚期马勒与早期勋伯格的风格。罗克伯格采用这样的风格作为彻底稳定的语汇,既非"孕育未来的种子",也非不可逆转地导向其他什么事情——也就是说,他采用这种风格的方式,完全不同于马勒或勋伯格等公认的历史主义者看待它的方式,这是将音乐从历史暴政中解放出来的另一种途径。在一种"超历史的"观点中,不存在所谓的过渡风格。而实现这一观点正是后现代主义的基本规划。

可及性

其他几位杰出且成功的序列主义者(以及一些不同分支的先锋派),之所以转向早已被宏大叙事宣告死亡的"调性"语汇,一部分是

㊸ *Ibid*., p.406.

追随罗克伯格的榜样,一部分是对普遍背离乌托邦思想的响应,这种响应贯穿1980年代,最后在柏林墙倒塌与欧洲冷战终结中达到戏剧化的高潮。冷战思维的松绑,让许多旧有的、表面上已解决的问题重新浮出水面,包括对历史进步的承诺是否值得牺牲观众的问题。"可及性"(accessibility)不再受极权主义幽灵的笼罩,重新获得了一定程度的尊重。罗克伯格严格从"创作的"(poietic,创造者的)角度来描述他的行为与动机——即自己对于选择自由与表现范围的需要——而更年轻的调性皈依者则从听众及其需求的角度"感性地"(esthesically)看待事物。

两位最杰出的中欧先锋派作曲家,捷尔吉·利盖蒂与克里斯托夫·潘德雷茨基,在1970年代发生了惊人的新浪漫主义转向。潘德雷茨基可能受到波兰"团结工会"[Solidarity]运动的激励,这个独立的工人自发运动最终导致了共产主义在波兰的倒台。将社会团结而不是社会疏离看作是最进步的政治与社会力量,对于现代主义来说是致命的。无论如何,潘德雷茨基开始以一种风格写作,这种风格会让波兰人想起米切斯罗夫·卡尔沃维奇[Mieczyslaw Karlowicz, 1876—1909]的作品,他是一位与马勒和理夏德·施特劳斯同时代的波兰作曲家,比他们更年轻一些。不熟悉卡尔沃维奇的国外听众,会倾向于按照后者在新德意志学派的榜样来聆听他的音乐:一位评论家将潘德雷茨基的第二交响曲比作"沃坦的圣诞节",该曲于1980年为[438]纽约爱乐乐团而作,作品虔诚地将人们熟悉的圣诞颂歌《平安夜》作为主题材料。㊹后来,在共产主义垮台之后,潘德雷茨基的风格再次转向中间立场,与肖斯塔科维奇晚期作品的立场类似。

1972年,利盖蒂作为斯坦福大学的常驻作曲家,在加利福尼亚逗留了很长时间,这促进了他的创作转向。在加州,他听到了赖利与赖希的早期极简主义作品,并在为女声合唱与管弦乐队而作的《钟与云》[Clocks and Clouds, 1973]中,对他们的作品进行了模仿。他为双钢琴

㊹ R. Taruskin, "Et in Arcadia Ego."

而作的三首乐曲[1976]的第二首,标题是"以赖希与赖利风格创作的自画像(背景带有肖邦)"。歌剧《伟大的死亡》[Le grand macabre, 1978]继续追随折衷拼贴的趋向,还接纳了摇滚乐。最终,写于1982年的三重奏(为小提琴、圆号与钢琴而作),作为勃拉姆斯同乐器组合三重奏的姊妹篇,利盖蒂将自己与勃拉姆斯和巴托克置于同一幅画面中,那个时候(尤其是在匈牙利)巴托克已被视为"古典"而不是"现代"作曲家了。利盖蒂坦率地将这部作品描述为,遗憾地承认先锋派已失去发展势头,如果继续固守它的理想,那么在立场上远比正在取代它的"倒退"风格更加倒退。

继罗克伯格之后,美国最杰出的"变节者"是戴维·德尔·特雷迪奇[David Del Tredici,生于1937年],他(与拉·蒙特·扬和特里·赖利一样)也是加州大学伯克利分校西摩·希弗林作曲研讨班的毕业生。与其他同学不同的是,德尔·特雷迪奇从伯克利去了普林斯顿,起初这一变动似乎暗示了他注定要从事的职业。自1958年开始,他的早期作品都采用序列作曲法,与罗克伯格的作品一样,都集中在六音集合配套的统一可能性上,并且同样展示出精湛的对位技巧。

图9-4 戴维·德尔·特雷迪奇

《朔望》[Syzygy，1966]是他这一时期最著名的作品，也是几部基于詹姆斯·乔伊斯文学文本的作品之一。这首时长25分钟的作品，为乔伊斯的两首诗歌谱曲(《瞧这小男孩》[Ecce Puer]与《夜景》[Nightpiece]，后者取自诗集《一分钱一枚的诗果》[Pomes Penyeach])，音乐是为一位技艺精湛的女高音与室内乐队而作，由圆号作为合作独奏者。乐曲第一乐章，完全基于回文式的动机，乐章从中间点以移位逆行的方式反向演奏其音高，同时伴有弦乐声部与管乐声部的倒影(见例9-4a)。乐曲第二乐章包含一个为两位独唱(奏)者而作的华彩乐段，女高音在这里将旋律线分置在两个音区，每个音区配置相同的歌词，由她自己演唱一个倒影卡农(例9-4b)。

[442]在这两个乐章中，对位织体都采用了惊人的复节奏。就像罗克伯格在第二四重奏中所做的那样，德尔·特雷迪奇明确是要"攀比他人"(这里指的是艾略特·卡特)。乐曲标题"Syzygy"是一个天文学术语，意为天体的排列，指的是遍布在作品中的神秘关系——回文与倒影。作曲家谈到，他一直对这个词和它的奇怪拼写着迷，因为它暗示着另一个并不存在的逆向拼写的单词。

与普林斯顿校友的许多作品一样，《朔望》也是为分析而作，并在《新音乐视角》中受到充分的对待，但它获得的大批追随者不仅是序列主义的鉴赏家，还是音乐古怪行为的鉴赏家，他们将这种行为看作是作曲家所开的一个美妙而深奥的玩笑，用年轻聪明的英国作曲家与指挥家奥利佛·纳森[Oliver Knussen，1952—2018]的话来说，这位作曲家"喜爱严格的程序，但他拥有更罕见的能力去发现它们奇异的一面"。㊺即便是最不经意的观察者也不会忽视《朔望》中的一个古怪现象，那就是它采用了一个巨大的两个半八度的管状钟琴，需要两位演奏者，这让这部作品的演出无论从哪个角度来说，费用都过高了。

因此，在其创作生涯的这个阶段，德尔·特雷迪奇的目标是在审美真空中创作极其巧妙的作品，并获得高度的职业声望。对于普通公众而言，他并不存在；对于他而言，公众也不存在。1966年的时候，没有

㊺　Oliver Knussen, "David Del Tredici and 'Syzygy,'" *Tempo* no. 118(1976):15.

例 9-4A　戴维·德尔·特雷迪奇,《朔望》,第一乐章回文的中间点

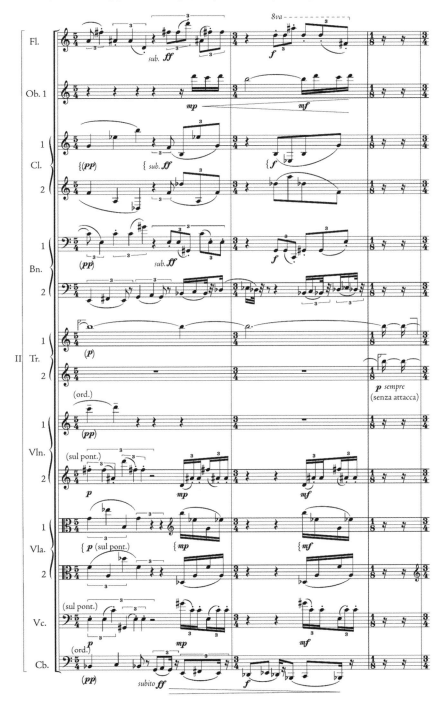

例 9–4A [续]

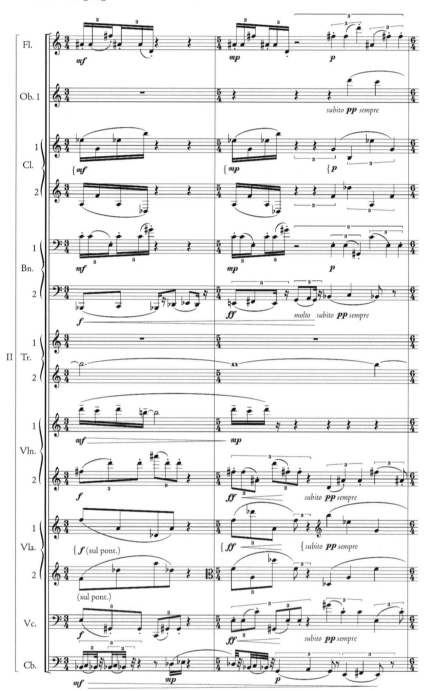

例 9-4B　戴维·德尔·特雷迪奇,《朔望》,第二乐章的倒影卡农

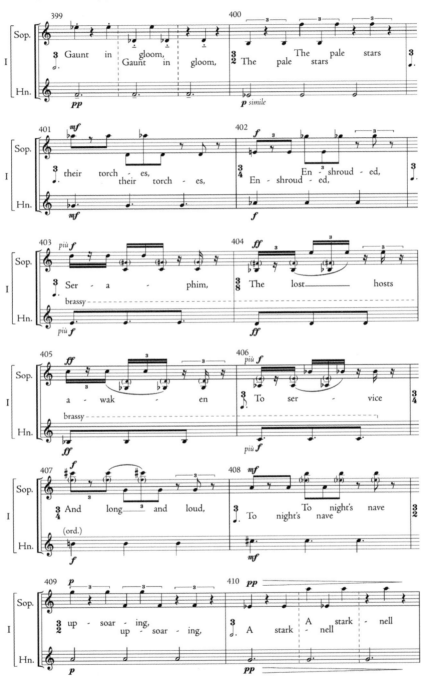

人能够预想到他会在十年之内彻底抛弃序列主义,也没有人能预想到他会运用自己的聪明才智,想方设法地满足各大音乐厅付费观众的喜好。这里的催化剂是刘易斯·卡罗尔[Lewis Carroll],对于特雷迪奇来说,卡罗尔的诗歌(主要出自《爱丽丝漫游奇境记》[*Alice in Wonderland*])比起曾经的詹姆斯·乔伊斯更让他痴迷,它们是奇异创作构思的更富饶的资源。

德尔·特雷迪奇对卡罗尔的忠诚甚至超过了克拉姆对洛尔卡的忠诚。他后来承认道,他对卡罗尔"性隐私"的认同在引导他的创作活动中发挥了纲领性(甚至政治性)的作用,尽管他的个人隐私(同性恋)与卡罗尔的(恋童癖)不尽相同。1968年至1996年间,他根据卡罗尔的杰作创作了大约一打作品(之所以说"大约一打",是因为不同的项目被重新谱曲、再用、重构和组合,不可能有确切的计数)。几乎所有作品都是为一位带扩音的女高音独唱谱曲,使之与施特劳斯式的大型管弦乐队竞争,大多数情况下,还外加一个协奏的"民间乐器组",包括萨克斯管、班卓琴、曼陀林、手风琴以及(间或)电吉他。

在这约一打作品中,第一首名为《混成曲》[*Pop-Pourri*],是一种典型的"60年代"产物,即对"高雅"与"乡土"(vernacular)风格加以混合;创作这首乐曲时,德尔·特雷迪奇认为它是对一个短暂历史瞬间的孤立反应,但随后是一部五个乐章的《爱丽丝交响曲》(1969),接着是《地下历险记》[*Adventures Underground*,1971]与《复古爱丽丝》[*Vintage Alice*,1972]。到那时为止,他觉得已经足够多了,于是用一部65分钟的概要告别了卡罗尔,并针对性地命名为《最后的爱丽丝》[*Final Alice*,1975],这部作品是受六大交响乐团与国家艺术基金会委约,为纪念美国[443]成立二百周年而作。作品基于《爱丽丝漫游奇境记》最后一章,讲述爱丽丝观察并最终搅乱了对红桃杰克的审判。独唱者既要叙述故事,也要演唱四首穿插的咏叹调。

《最后的爱丽丝》依然含有一些十二音的段落,以配合像爱丽丝奇幻成长那样的神奇转变。在上下文语境中,无调性音乐是一种解说性的衬托,其中的音列与一架扩音混响的泰勒明琴的伴奏滑音一样,具有变形与迷失方向的作用。它们变成了一种音响效果。四首耀眼的咏叹

调,作为主要的音乐内容,对歌唱家与作曲家来说都是技艺上的考验,它们相当于一套庞大的变奏曲,基于一个普通的"维多利亚式"曲调(例9-5a)。这音乐极大地吸引了那类会喜爱施特劳斯《堂吉诃德》(1897)的观众,《堂吉诃德》是另一套配器绝妙的标题性变奏曲。1976年,《最后的爱丽丝》由原班人马(女高音芭芭拉·亨德里克斯[Barbara Hendricks]与乔治·索尔蒂[Georg Solti]指挥的芝加哥交响乐团,此作就是题献给索尔蒂的)录制的唱片,在发行后的几周内就成为古典音乐的"排行榜冠军"(chart-topper)——这对于一部当代作品来说还是头一回。

但《最后的爱丽丝》并非是终局。它的成功带来了更多的委约,特雷迪奇在1980—1981年又推出了巨型的《孩童爱丽丝》[Child Alice],这是另一部几乎从未完整演出过的《爱丽丝交响曲》——或许,说它是一部组合的康塔塔更好。这首四部曲中的第一部《纪念一个夏日》[In Memory of a Summer Day](由圣路易斯交响乐团委约,1980年首演),本身就长达一个小时,在引子与终曲组成的框架内又有三个乐章——"单纯的爱丽丝""胜利的爱丽丝""狂喜的爱丽丝"。整部作品与《最后的爱丽丝》一样,是一套基于另一个"维多利亚式"简单曲调的变奏曲(例9-5b)。

例9-5A 戴维·德尔·特雷迪奇,《最后的爱丽丝》,主要曲调

例9-5B 戴维·德尔·特雷迪奇,《纪念一个夏日》,主要曲调

[444]从某种意义上来说,这些平常素材与庞大结构之间的明显不符是这些作品的要点,它们导致作品充满"诸神黄昏"般的高潮(乐谱上标记为"高点"[highpoint],甚至必要时标记为"高潮的顶点"[climax of climaxes]),以及极其精细的、节奏上错综复杂的乐队织体。在《最后的爱丽丝》中,简单内容与不可思议的巧妙表达之间,似乎存在着相当明确的具有反讽意味的不协调感,如在第三首咏叹调(《戏仿变奏曲》["Parody Variations"])中。但有时候,其巧妙的织体与配器仿佛故意从听众关注的前景中退去,反讽在这样的时刻会变得不确定。只有当作曲家似乎有意为之时,他的音乐才会变得令人不安。《孩童爱丽丝》的第四乐章,名为《都在这金色的午后》[All in the Golden Afternoon],由费城交响乐团委约,于1981年首演,演出时长差不多也是一个小时,其中包括:

- 一首华丽的降 A 大调咏叹调,为《爱丽丝漫游奇境记》的七节"序言诗"谱曲
- 一首 A 大调管弦乐队"幻想曲"
- 一首"摇篮曲",为同一首"序言诗"的最后两节谱曲
- 一个"华彩乐段"(在"爱丽丝"一词上长达五分钟的花腔)
- 另一首为标题诗最后一节的谱曲(正如作曲家在乐曲说明中承认或吹嘘的那样,"反对所有理性"㊻)
- 尾声,回到降 A 大调,标题是"最后(日落)",其中(再次引用乐曲说明)"规则律动的弦乐支撑着一个发光的织体,上方的女高音仿佛从一个遥远的地方,一遍又一遍,飘来诗词开头的那句——'都在这金色的午后'"。一遍又一遍——一遍又一遍

德尔·特雷迪奇的爱丽丝作品只是名义上与爱丽丝有关。它们真正的含义是过度——过剩、放纵、沉溺于感官音响与甜腻的和声。它们受到的欢迎掩盖了对其迎合性的简单指责,因为在每一个随作曲家一

㊻ Stagebill, New York Philharmonic, 2 June 1983, p. 20d.

起狂欢的听众中,至少有一位听众的反应就像吃了一顿七道菜的棉花糖大餐;在所有盛赞作曲家非凡地精通变奏技巧与配器的评论家中,至少有两位谴责他在卡罗尔的奇思妙想中"笨拙地打滚儿"⁴⁷(波特),或者把这位作曲家浪费聪明才智的方式归咎为某种病态的精神异常(他们的斥责偶尔会以露骨的恐同措辞来表达)。

在德尔·特雷迪奇受卡罗尔启发而作的狂欢作品中,《孩童爱丽丝》是最出格、最放纵的一部,也是第一部完全摒弃"疏远的"(distancing)无调性主义的作品。此后,他再也没有退回到现代主义。1985年的管弦乐幻想曲《向调性前进》[*March to Tonality*],人们彻底相信这位作曲家的意图绝非挑衅,这个曲名将恢复传统和声标榜为——没错——进步。德尔·特雷迪奇喜欢用这个悖论来说事,例如他对一位采访者说:"对我来说,调性实际上是一个大胆的发现。在我成长的环境中,对于作曲家来说,只有不协和与无调性是可以接受的。现在,调性让我感到兴奋。我想是我发明了它。某种意义上说,我做到了。"⁴⁸

[445]但是,公然蔑视(与刺穿、揭露)现代主义"高教会派"(high church)的清教主义,只是故事的一部分。还有一种对快乐童年的怀念,德尔·特雷迪奇在为自己做真诚的辩护时习惯如此宣称,以此证明他转向调性是由一种内在需要所决定的(这奇怪地呼应了现代主义的路线)。在同一次访谈中,他有意无意地(以某种逆行倒影的方式)重复了勋伯格的著名言论,即有一种不可抗力拽着勋伯格又踢又喊地进入了无调性领域:

> 在《最后的爱丽丝》进行到大约一半时,我想:"上帝啊,如果我就让它保持这样,我的同事们一定认为我疯了。"但我又想:"我还能做什么?如果我想不出别的什么,我就不能违背我的直觉。"但是我很害怕我的同事们会觉得我是个白痴。人们现在认为我想要调性,想要大量的观众。但事实并非如此。我不想要调性。我的世界就是我的同事们——我创作上的朋友们。《最后的爱丽丝》的成功决定了谁

⁴⁷ Andrew Porter, *Musical Events*, p. 468.
⁴⁸ Rockwell, *All American Music*, p. 77.

才是我真正的朋友。我觉得许多作曲家把成功看作是一种威胁。他们觉得,如果没有人获得任何成功,大家都在一条船上会更好。㊾

但是,在他过于拘谨地对迎合嫌疑提出抗议之后,立刻又肯定地说:

> 作曲家们现在开始意识到,如果一部作品能让观众感到兴奋,并不意味着它很糟糕。对我这一代人来说,如果观众在初听一部作品时就真真切切地喜欢它,那它会被认为是庸俗的。但是,除了打动人们和有所表达,用让我们感动的东西去感动别人之外,我们为什么要写音乐呢?今天一切都颠倒了。如果一部作品能立刻引起感官上的共鸣,如果观众喜欢它:那所有这些都是"坏事"。这真的很像《爱丽丝漫游奇境记》。

后来,德尔·特雷迪奇告诉一位有同情心的年轻作曲家,"我曾经每天只完整地弹一遍《最后的爱丽丝》的初稿,然后考虑我的反应:哪里枯燥,哪里不合逻辑,哪里太多,哪里太少?我最看重的是我的即时反应。我打算像观众那样聆听这部作品,因为最终,他们将在毫无准备的情况下把它听完"。㊾

认知约束?

德尔·特雷迪奇对于观众大胆友好的认同或团结,也反映在弗莱德·勒达尔[Fred Lerdahl,生于1943年]所采取的更强硬、更"科学"(起码更学术)的立场上。勒达尔是一位作曲家,受到后现代主义疑虑的驱使,他开始研究结构语言学与认知心理学,试图理解并尽可能界定音乐创作的范围,以便能让听众听得懂。正是因为该项目的理论性质,使其成为最富有争议的一个项目。它不仅仅是对个人作曲实践的描

㊾ Ibid., pp. 82—83.

㊿ Paul Moravec, "An Interview with David Del Tredici," *Contemporary Music Review* VI, part2 (1992):21.

述,而且寻求可以作为处方基础的普遍真理。有人指责勒达尔,为了推广自己的音乐而将其"普遍化"为聆听标准。他反驳说:"不是这样的,我没有告知人们如何去听;我是在试着发现他们如何去听。"㊼不是每个人都想了解这一点,这是有充分理由的。

[446]与所有乌托邦思想一样,现代主义基本上是乐观主义的。作曲家可以自由地以前所未有的方式组织他们的音乐,观众是否适应这些音乐是观众的事,这种观点基于一种"行为主义者"(behaviorist)的心理模型。这种模型假设大脑是一张白板,经验被刻写在这块干净的白板上,并由实践加以强化。大脑活动被认为是对外界刺激的反应,根据这一理论,行为方式可通过积极或消极的强化(亦称作奖惩)来习得。基于这种模型,序列音乐或其他任何高度结构化的音乐,无论怎么新颖,都不比调性音乐更难理解;听众只是实践得比较少。这种心理行为模型与斯金纳[B. F. Skinner, 1904—1990]有关,他是20世纪最具影响力的心理学家之一,其理论对现代教育方法产生深远影响——这一影响恰好与学院派序列主义的全盛期相吻合。

1960年代,斯金纳主义受到强烈挑战,它来自语言学家诺姆·乔姆斯基[Noam Chomsky,生于1928年]的著作。乔姆斯基试图解释,在没有任何正式规则指导的情况下,人们如何仅凭模仿他们听到的语言就能学会最初的表达,即学会他们从未听说过的句子。毕竟,就一个人的母语而言,人们总是在已经学会这门语言之后才"学习规则"。因此,在很大程度上,支配语言的规则一定是我们没有意识到的公理假设。它们肯定是本能使然。

或者,以乔姆斯基的方式来说,所有的自然语言都具有一个"深层结构"(deep structure),这种结构与心理固有的结构一致——这一概念早已被行为主义者所摒弃。这是一个悲观主义的概念,因为如果存在这样一种内在心理结构的话,那么原则上就可发现它的局限。在乔姆斯基的观点中,心理不是"可以完善的"(perfectible)。相反,它带有

㊼ Fred Lerdahl, "Tonality and Paranoia: A Reply to Boros," *Perspectives of New Music* XXXIV, no. 1 (winter1996): 246.

决定性的偏见。有些事物我们人类可以学习，有些则不能，有些处理信息的方法我们可以练习，有些则不能。如果是这样的话，那就说明心理不是白板。它只能处理特定种类的信息。

1983年，勒达尔与一位名叫雷·杰肯道夫[Ray Jackendoff]的语言学家一起，出版了一部关于调性和声的新研究，这项基于乔姆斯基模型的研究，不是寻求建立一种以材料（和弦及其进行）为基础的和声实践理论，而是揭示或推断一个心理过程（"转变"），在这个过程中，音乐家与其他听众为了感知（与产生）"有意义的"表达，直觉地受到调性音乐和弦及其进行的支配。勒达尔与杰肯道夫将他们的著作称为《调性音乐生成理论》[Generative Theory of Tonal Music]，直接借自乔姆斯基的词汇。

他们写道，语言生成理论就是将语言使用者与生俱来的"无意识知识"，建模为"一种被称作语法的原则或规则的形式系统，用以描述（或生成）该语言中可能的句型"。该理论的目的，就是推断出使语言（或音乐）结构对听者具有连贯性与可理解性的心理规则，以及能让连贯的与可理解的语言（或音乐）结构可被说话者或作曲家创造出来的规则。理想地说，如果这个理论是[447]正确的，那这两种情况的规则就是相同的。语言与音乐必须在作曲家与听众天生共有的假设与过程的基础之上进行交流。生成理论回答的问题是："如何？"

调性音乐（就像自然语言一样）具有层级结构，这一点对所有有能力的听众来说都是显而易见的。所有调性音乐理论执行的基本任务都是描述它的结构层次。勒达尔与杰肯道夫生成理论的新颖之处在于它的乔姆斯基式的假设，即假设听者在聆听一首调性音乐作品时，可以直觉地感知音乐的层级结构，而不需要别人教他做出这样的区分。他们提出了四种主要的直觉过程，这些过程被所有听众运用于调性音乐的聆听：

(1) 分组结构
(2) 韵律结构
(3) 时间跨度简化
(4) 延长简化

第一个过程"表示将乐曲分割成动机、乐句、乐部等不同层级"。第二个过程"表示一种直觉,即乐曲中的事件与强弱拍在若干层级上的规则交替相关联"。第三个过程"为乐曲音高分配一个'结构重要度'(structural importance)的等级,涉及它们在分组结构和韵律结构中的地位"。第四个过程"为用以表示和声与旋律紧张与松弛、连续与进行的音高指定一个等级结构"。此外,两位作者假定他们所谓的"格式良好规则"(well-formedness rules),"规定了可能的结构描述"。也就是说,这些规则在有意义的表达与"噪音"之间扮演着看门人的角色,(例如)当我们听到执行中的错误时,它们会告知我们。他们还假定了优先原则,即"从可能的结构描述中,指定那些与有经验的听众听到的任何特定乐曲相对应的内容"。㊾ 也就是说,他们在同时进行的等级结构之间,调解可能存在的矛盾或歧义。正是在最后这一层次上,富有创造性的作曲与聆听才真正发生。

这些都不是新闻。作为一种调性音乐理论,勒达尔与杰肯道夫的"生成语法"(generative grammar)是没有争议的,除非是它将音乐感知描述为直觉,认为它是一种先天心理倾向的产物,而不完全是后天习得的行为。(换句话说,它在这方面的争议性与乔姆斯基的理论在语言学上引发的争议,在方式与程度上完全相同。)在相对稳定的调性音乐世界里,把感知称为直觉与把它称为后天习得,两者之间的区别并未产生足够的实际差异,因此不足以引发太多争议。

然而,这本书中有一段极具争议的文字,在倒数第二章的最后一节,标题是"当代音乐评论",作者提出了一个大多数读者读到此处一定会迫切关注的问题。所有人都知道,非调性或"后调性"音乐的全部基础与理由都基于这样的假定,即音乐感知完全是后天习得,因此有无限的可塑性。而勒达尔与杰肯道夫则假定音乐感知在某种程度上是直觉的——也就是说,是根深蒂固且"天生的",那么这两种假定[448]能够调和吗?

㊾ Fred Lerdahl and Ray Jackendoff, *A Generative Theory of Tonal Music* (Cambridge: M. I. T. Press, 1983), pp. 8—9.

显然不能调和。在没有音高等级也没有韵律等级的地方（作为"避免重复倾向"的结果，[53] 很早就被勋伯格宣称是一种道德律令），听众无法执行"生成文法"所依赖的直观任务。他们无法将音乐分组成有意义的部分；无法分辨强拍与弱拍；无法为单个音高指派任何结构重要度，而紧张或松弛的体验正依赖于此。由于"格式良好"规则的使用被阻止，听者无法将有意义的音乐表达与"噪音"区别开来。那么结论肯定是这样的，对于没有任何辅助的听众而言（与对着乐谱的正式分析相反），所有无调性音乐都是认知噪音。

我们看到一些现代主义作曲家（最突出的是克热内克与凯奇）已接受他们音乐的这种特征，争辩说"理解"问题在美学上无关紧要。（其他作曲家，尤其是巴比特，声称他们的无调性音乐与调性音乐在认知上是平等的，这一观点完全依赖于斯金纳的模型。）勒达尔与杰肯道夫不愿意离题，宣称他们关于无调性音乐的判断与作曲实践无关。他们强调，"我们不希望谈论这种趋向的文化或美学原因，也不希望做出价值判断"。[54] 因为他们关心的不是作曲家，而是听众。

但我们很难摆脱价值判断，例如，下面这段出自勒达尔与杰肯道夫出了名的"第 11 章第 6 节"的文字，是否真的可以被解读为审美无利害，是值得怀疑的：

> 音乐语法各方面的适用性越弱，听者从音乐表面推断出的层次结构就越少。因此，音乐感知的非等级方面（比如音色与力度）倾向于在音乐组织中发挥更大的补偿作用。但这不是同等类型的补偿；等级维度的相对缺失容易导致一种非常局部的音乐感知，通常是一系列的姿态与联想。[55]

因此，序列音乐（或卡特著名的复节奏结构）被吹捧的复杂度本身就受到了挑战。非等级化结构的音乐，被暗自简化为一种非语言或前

[53] *Ibid.*, p. 297

[54] *Ibid.*

[55] *Ibid.*, p. 298.

语言的交流——就像咕哝声、手语,或其他原始需求与情绪的基本传达。无论序列音乐的结构组织如何复杂(从乐谱中就可看出),它的听觉交流水平都极其粗糙与迟钝。在讨论接近尾声时,达姆施塔特与普林斯顿学派的"整体序列主义"成为审视的对象,尽管有免责声明,但价值判断的印象已被近乎明确的断言所证实。就非音高元素的序列化而言,他们只是扩大了

> 那些不能直接调动听者组织音乐表层能力的领域。在每一种情况下,作曲原则与感知原则之间的鸿沟[449]都是既宽又深的:无论一首乐曲是如何创作的,或者它的音乐表面如何密集,只要听者的能力没被调动起来,他就不能推断一个丰富的组织。正是在这个意义上,一首看似简单的莫扎特奏鸣曲,要比许多乍看起来高度错综的20世纪作品更加复杂。㊄

最后,尽管两位作者声称他们的理论"没有谈及作曲技术的相对价值",并且承认"任何能帮助一位作曲家创作其音乐的东西,对于作曲家来说都是有价值的",但他们最后说的话(故意暗指那个臭名昭著的文章标题——"谁在乎你听不听?"——即巴比特的那篇流传最广的对于斯金纳式原则的声明,发表于1958年)只能被读解为一种挑战:

> 尽管如此,我们相信,我们的理论与作曲问题相关,因为它将注意力详细集中在听觉事实上。对于一位在乎其听众的作曲家而言,这是一个至关重要的问题。㊅

这些强硬的言辞受到广泛评论,并引起许多不满。但勒达尔与杰肯道夫可以被反驳的理由是,他们的建议只不过是一个假设而已,也因为他们只有负面的暗示。他们对当代作曲状况的悲观诊断,没有带来

㊄ *Ibid.*, p. 300.
㊅ *Ibid.*, p. 301.

任何改善的建议。如果没有一个积极的计划,它就只是诸多反现代主义的长篇大论之一。(它甚至不是第一个宣称有"科学"基础的:1937年,保罗·欣德米特在其作曲教材中,试图参照自然泛音列来论证无调性音乐的"非自然性";但是由于大家都知道,调性和声的实践无论如何并不完全符合自然声学现象,他的论证因此而失败。)

何去何从?

与乔姆斯基的理论一样,勒达尔与杰肯道夫论点的成败将取决于其他因素,而非取决于直接的经验证明。这是因为,正如作者所承认的那样,如果大脑有一个"硬连线的"(hard-wired)结构,只能处理某些种类的信息,那么任何对其本质的探究本身都受一个预设结构暗示范围的限制。如果这个理论是正确的,那么能让人类在没有直接指导的情况下就获得并使用一门语言的先天知识(或"无意识理论"),就其本质而言是"无法进行有意识地内省的"。[58] 人们所能做的就是引证其他未解释的(如果不是无法解释的话)现象,这导致人们怀疑这种心理倾向性的存在。这类零散的间接证据有三种类型:(1)临床证据,(2)人类学证据,(3)历史证据。

1. 临床证据[59]来自负面的实验结果,例如实验中要求被试者完成十二音的聚集,或者观察各聚集之间的边界。在实验室条件下,训练有素的音乐家也做不到这些,这一事实表明,聚集的完成([450]十二音音乐的"作曲语法"以此为基础)并不构成一个认知意义上的"闭合",因此序列作曲的技术前提对于认知是无效的。

2. 心理倾向的积极证据来自人类学(或音乐领域中的民族音乐学或"比较"音乐学)对共性的观察与检验,这一过程在20世纪后期由于政治化而变得极为复杂。假设的共性主要通过寻找反例来检验。因为大部分人类压迫建立在假定的生物规则的基础之上(例如,女性,由于

[58] *Ibid.*, p. 5.

[59] For a listing of some relevant articles, see Lerdahl, "Tonality and Paranoia," p. 249, n5.

她们是生育子女的一方,是"自然的"照护者与养育者,因此应被限制在家里)。人们有强烈的政治动机去发现证据,以证明这样的生物规则并不存在——更确切地说,证明我们关于人性的假设并不是基于自然,而是基于政治驱动的社会共识。例如,伯克利大学的人类学家南希·谢佩尔-休斯[Nancy Scheper-Hughes]就是出于强烈的政治兴趣,而在1992年的著作《没有哭泣的死亡:巴西日常生活中的暴力》[*Death without Weeping: The Violence of Everyday Life in Brazil*]中,断言(或被解读为断言)了"母性本能"这一假定共性的反例。

对文化共性存在的信念很容易转向倒退的(或压制性的)政治用途,因此对于确立共性的兴趣有时会被认为在本质上是政治反动主义的。这种指控显然言过其实,有失公允;但是,对于文化共性的信念,即便不是反动或恶意的,也无疑是悲观且反乌托邦的。在文化共性的背后,如果它们真的是共性,就必须忍受超历史的("永恒的")并且无所不在的生物学限制,而这最终必定会和对无限或无限进步的信念相冲突。

这些超历史的限制并没有限制音乐,它可以采取作曲家能够想象到的任何形式(即是说,将音乐概念化)。但它们确实限制了听众(包括听音乐时的作曲家们),限制了他们从音乐概念中获得感性意义的能力。对于一个相信认知约束的人来说,20世纪音乐的整个悲喜剧在于"作曲语言"与"聆听语法"之间缺乏一致性,前者毫无限制,后者却逃脱不了限制。

或者就如伦纳德·B. 迈尔(在本章中已被认定是一位早熟的后现代音乐理论家)所言:

> 将这个问题概念化为寻找"音乐的"共性是错误的——尽管是常见的错误。**根本不存在**这种"音乐的"共性。只有物质世界的声学共性与人类世界的生物心理学共性。听觉刺激只能通过生物心理学共性的约束作用来影响人的感知、认知,进而影响音乐实践。[60]

[60] Leonard B. Meyer, "A Universe of Universals," *Journal of Musicology* XVI (1998): 6.

在这些可能的生物—心理学共性中,迈尔确定了音高辨别力的阈值,这种阈值阻滞了微分音音乐的发展;所谓"七,加二或减二"定律,是关于可理解的相关元素的数量(这可能有助于解释五声调式或自然七声调式为何流行[451]);如果要让话语表达令人难忘甚至可以理解,就需要对元素进行功能区分(这显然与勒达尔、杰肯道夫的"时间跨度简化"原则有关);运动活动(motor activity)与认知张力之间的负相关性,或许可以解释一些音乐的情感属性,或者"为什么一个悲伤的慢板似乎比一个持续的急板更'动人'"。[61]

迈尔还提出,我们需要对我们的感觉印象进行分类,以便它们可以交流信息,这些分类可被感知为"句法的[也即结构的]等级"。[62] 借助信息论,迈尔假定冗余(redundancy)是理解的必要条件。由于所有这些原因,迈尔早在 1967 年(一部名为《音乐、艺术与观念》的著作中)就已准备好得出这样的结论:即便是序列音乐在认知上并非完全晦涩模糊,理解它的难度也肯定超过了任何人的感知能力。

3. 至于历史证据,它可以追溯至有记录的音乐历史的黎明时分——的确,当一个新的起点被一首所谓"世界上最古老的旋律"所确认时,一个新的黎明来临了,这是一首"胡里安人"(Hurrian)(或苏美尔人的)赞美诗,可追溯至公元前 1200 年左右,人们发现这首歌曲最值得注意的(remarkable)地方,就是它看起来多么不值得注意(unremarkable)。它已经使用我们熟悉的"自然音高集合",为之伴奏的是我们今天仍然归类为协和的和声音程。

这首古老的歌曲,是自 1950 年至 1955 年间零碎挖掘出来的,1974 年被成功转录下来,当时关于认知约束与其影响音乐实践的争论正在升温。也许正出于这个原因,理查德·克罗克[Richard Crocker]教授为一群学术观众表演了这首歌曲,他可能成为有史以来唯一一位在《纽约时报》头版刊登照片的音乐学家,这是他专业活动的直接结果(图 9-5)。

勒达尔试图解决消极性的问题,并在 1988 年发表的《作曲体系的

[61] *Ibid.*, p. 9.
[62] *Ibid.*, p. 12.

图 9-5 《纽约时报》头版上的音乐学家理查德·L. 克罗克(1974 年 3 月 6 日),正用仿制的巴比伦竖琴演奏世界最古老的歌曲

认知约束》["Cognitive Constraints on Compositional Systems"]一文中,针对他与杰肯道夫所引起的理论关注的不安提出了实际补救方法。为了凸显作曲语法与聆听语法之间不一致的问题,他引用了一部冷战时期的现代主义经典及其后续接受。

布列兹的《无主之锤》[*Le Marteau sans Maître*, 1954]被广泛誉为战后序列主义的杰作。然而没有人能够弄清,更不用说听出这部作品是如何使用序列的。根据[作曲家在 1963 年一篇文章中的]一些线索,列夫·科布里亚科夫[在 1977 年的文章中]最终断定这部作品的确是序列的,尽管是以一种独特的方式。在此期间,听众所能理解这首乐曲的方式都与其结构无关。科布里亚科夫随

后的解密也未能改变对这部作品的聆听方式。与此同时,大多数作曲家摒弃了序列主义,其结果是科布里亚科夫的贡献几乎没有引起专业领域的任何兴趣。30年后,《无主之锤》的序列组织似乎已变得无关紧要。这个故事令人不安,或者说应该令人不安。[63]

[452]读者是否会感到不安,这在很大程度上取决于他们的年龄。《无主之锤》的例子表明,就现代主义作曲家而言,他们对自己音乐的可理解性缺乏关注。1954年,当作曲家完全专注于美学与意识形态时,很少有人把这看作是一个问题。到了1988年,当作曲家们开始关注心理学并着手解决他们的社会孤立时,许多人才意识到这是个问题。的确,很多年轻的作曲家感到怨愤。由于被教导要把有意识的方法同他们与听众共享的无意识直觉分离开来,他们发现自己陷入一个冰冷的角落。正如勒达尔所说,他们面临着"一种令人不快的选择,要么使用私人代码,要么压根不用作曲语法"。[64]

对此我们能做些什么?对于那些不愿使用"历史"风格的人——更确切地说,对于那些只能把传统调性[453]视为"历史"的人——勒达尔试图想象一种新的作曲语法,这种新语法有可能将聆听语法同时考虑在内。从这个意义上来说,他表面上试图寻找一个现实的(或多或少乐观的)中间立场,此立场位于悲观的后现代主义者与冥顽的空想主义者之间,前者如罗克伯格,因其"与过去的依附关系"[65]而受人责难,后者如巴比特、卡特或布列兹,他们仍然觉得有可能相信"自己的新体系是未来的潮流"。[66]

勒达尔这篇文章的大部分内容由规定条件或"约束"(constraints)组成(共17条),源自那部较早的著述《生成理论》,但并不局限于调性音乐,这些条件或"约束"将确保作曲语法与聆听语法保

[63] Fred Lerdahl, "Cognitive Constraints on Compositional Systems," in *Generative Processes in Music*, ed. John Sloboda (New York: Oxford University Press, 1988), p. 231.

[64] *Ibid.*, p. 235.

[65] *Ibid.*, p. 236.

[66] *Ibid.*, p. 235.

持联系。其目的是让听众能够利用《生成理论》所描述的无意识策略来推断音乐结构。因此,为了能够分组,音乐表层必须向听者呈现一系列分立事件;为了能简化时间跨度,它必须呈现一个可辨别的功能等级;为了能够感知韵律结构,必须在"现象[即感知到的]重音的布局上有一定程度的规律性";为了能够延长简化,它必须指定"稳定条件"(实际上,它必须"反-解放"[de-emancipate]不协和音)。

随着勒达尔列表的展开,其条件变得越来越具体,从最起码的必要条件逐渐变为可以满足作者"美学主张"的理想条件:第一,"最好的音乐应充分利用我们认知资源的全部潜力",第二,"最好的音乐来自作曲语法与聆听语法的结合"。⑥ 由于第二个美学主张仅仅重申了作为论证起点的目标,它出现在结论的位置显然属于循环论证。这并不是唯一的困难;文章最后,作者有点羞怯地承认,在将他的理论见解延伸至实践应用的领域之后,他发现"约束条件比我预想的还要严格"。与罗克伯格一样,他自己内心有一种顽固的乌托邦倾向,他是通过拒绝它才发现它的存在的:"与老先锋派们一样,我梦想着其他星球的空气。然而我的论证已从音高等级通向纯音程的近似物,通向自然音阶与五度循环,以及明显包含三和弦的音高空间。"⑥⑧

但是,勒达尔不愿承认自己提议的约束条件"规定了过时的风格",对于那些以某种方式强迫自己重回画面的传统元素集合,他决定不将其视作一种命令,而视作"其他种类音高组织的参照点,不是因为它的文化普遍性,而是因为它包含了所有的约束条件"。这篇文章以一种后现代主义的"历史含义"结束,与罗克伯格的观点相似,但有不同的依据:

> 从瓦格纳到布列兹的先锋派们,从"进步主义"历史哲学的角度看待音乐:一部新作品,在通往更好(或至少更复杂)未来的道路上,因其所扮演的角色而获得价值。实际上,我的第二个美学主张

⑥ *Ibid*., pp. 255—56.
⑥⑧ *Ibid*., p. 256.

反对这一看法，而支持更古老的观点，即音乐创作应该基于"自然"。对于古人来说，自然也许存在于天体之乐中，但对我们来说，它存在于音乐思维中。我认为，未来的[454]音乐与其说来自20世纪的进步主义美学，不如说来自新获得的关于音乐感知与认知结构的知识。⑥⑨

勒达尔的结论与巴比特"谁在乎你听不听？"的结论至少受到了差不多的抨击。毕竟，可回溯至勋伯格的现代主义者，将他们首要的使命视为一种解放，而这里呼吁要"反解放"的不仅是不协和音，还包括作曲家。该理论的描述性与规定性成分被一些人混为一谈，这些人认为人类受先天约束的说法是无法容忍的，"约束"[constraint]一词被广泛或故意地误读。达姆施塔特的一位讲师指责勒达尔"一心想要奴役听众，期望他们通过遵守语法规定的惯例来'正确地'聆听"。⑦⑩尽管勒达尔予以否认，但他与罗克伯格一起被描绘成怀旧病的传播者。

但是，无论该主张多么富有争议或者无法证实，在20世纪最后数十年中，勒达尔所表达的观点逐渐占据了主导地位，尽管并不仅仅是出于他个人的影响。正如查尔斯·詹克斯在1986年所争论的那样，尽管批评界的舆论仍然支持现代建筑，但"现在所有国际比赛中，至少有一半以上的参赛作品是后现代的"，⑦①的确，至1980年代末，大部分年轻作曲家都像勒达尔一样，相信作曲语法与聆听语法必须保持一致。

尤其是在美国，20世纪最后20年里，通过教育或者皈依，几乎所有新兴人才都是"新调性主义者"（或者"新浪漫主义者"，评论家们倾向于这样称呼他们）。按字母顺序列出的简短名单，仅限于美国人，包括＊约翰·亚当斯（生于1947年）、＊斯蒂芬·艾伯特[＊Stephen Albert, 1941—1992]、＊威廉·博尔科姆[＊William Bolcom, 生于1938年]、＊约翰·科里利亚诺[＊John Corigliano, 生于1938年]、理查德·丹尼尔普[Richard Danielpour, 生于1956年]、＊约翰·哈比森

⑥⑨ Ibid., pp. 256—57.
⑦⑩ James Boros, "A New Totality?" Perspectives of New Music XXXIII(1995): 546.
⑦① Jencks, What Is Post-Modernism?, p. 13.

[﹡John Harbison,生于 1938 年]、﹡亚伦·杰·柯尼斯[﹡Aaron Jay Kernis,生于 1960 年]、利比·拉森[Libby Larsen,生于 1950 年]、斯蒂芬·保卢斯[Stephen Paulus,1949—2014]、托拜厄斯·皮克尔[Tobias Picker,生于 1954 年]、﹡克里斯多夫·劳斯[﹡Christopher Rouse,1949—2019]、戴维·席夫[David Schiff,生于 1945 年]、﹡约瑟夫·施万特纳[﹡Joseph Schwantner,生于 1943 年]、迈克尔·托克[Michael Torke,生于 1961 年]、﹡琼·托尔[﹡Joan Tower,生于 1938 年]与﹡艾伦·塔弗·兹维里奇[﹡Ellen Taaffe Zwilich,生于 1939 年]。(星号表示格文美尔奖与普利策奖得主,这是"古典"作曲家可以获得的最高认可;1999 年的格文美尔奖授予了 1971 年出生的英国作曲家托马斯·阿迪斯[Thomas Ades],他的作品也具有类似的风格特征。)而且,值得注意的是,与 1930 年代出生的作曲家相比,1940 年代出生的作曲家对"调性"作曲语法的接受不那么模棱两可,1950 年代与 1960 年代或者更晚出生的作曲家,从未经历过一个序列时期,他们是最直截了当地接受"调性"的作曲家。那些较早形成个人趣味与忠诚的评论家们,不太愉快且惊讶地发现(用乔纳森·W. 伯纳德的话来说),"总的说来,年轻的浪漫主义者甚至比他们老一辈的作曲家更加保守"。[72] 伯纳德把这种"不自然的"状况归咎于美国的地方习气,并提出他的希望,

> 从所有重要的方面来说,"回归调性"的表达都是用词不当的说法,作曲家、听众、表演者与评论家会逐渐厌倦沉湎于过去,厌倦这一运动其他倒退的方面,进步因素会在这一运动某些更好的作品中突显出来,这些作品将会在 21 世纪获得成功。[73]

[455]罗伯特·P. 摩根是《20 世纪音乐》(1991 年)的作者,这本书或许是最后一次从质朴的现代主义角度进行的调查,摩根在此著末尾

[72] Jonathan W. Bernard, "Tonal Traditions in Art Music Since 1960," in *The Cambridge History of American Music*, ed. David Nicholls (Cambridge: Cambridge University Press,1998), p.562.

[73] *Ibid*., p.566.

抱怨道:"当前音乐生活的开放性与折衷主义,是以牺牲共同的信念与价值观体系,以及牺牲关注艺术的共同体为代价换来的。"[74]最简单的驳斥来自那些援引传统现代主义禁忌以反对普及性的人,他们指控作曲家们违背了由愤世嫉俗的历史所规定的与世隔绝的风格(hermetic style),迎合或"讨好"那些浮躁而固执的听众,他们对于严肃作曲家必须面对的真正任务与目的毫无兴趣。在一个包括亚当斯与托尔新作品首演的音乐季结束之后,一位音乐评论家(在《旧金山纪事报》上)恼怒地写道:"那些急于在事业上有所突破的作曲家,将公众的即时反应看得比同行、指挥家和音乐评论家的认可更重要。""考虑到观众与艺术的商业化,"他继续道,

> 许多野心勃勃的作曲家竭尽所能地开拓这个市场,这一点都不奇怪。简单的风格,借用久经考验的、浪漫与神秘的封面故事,戏仿与引用过去的音乐,以及采用老套的谱曲,这些都是新颖时髦的"后现代主义"的印记。1980年代,能说会道的从业者们轻而易举地赢得了补助金、奖金、佣金与驻留资格。颁发这些奖项的事务委员会与评委会似乎并不以质量标准为指导。[75]

对于诸如此类的不满,后现代主义者反驳说,伯纳德的分类所依赖的进步/退步二分法是过时的、完全不足信的历史哲学遗物。勒达尔写道:"现代主义的意识形态,尽管在制度上仍占主导地位,但它已经过时了。对于年轻一代来说,它体现的关于人性与历史的态度已不再可信。"[76]面对不断变化的社会学与认识论条件(或科学家所称的"范式"),依旧持守习惯性观点的那些人,应该被描述为保守派。至于摩根的抱怨,后现代主义者认为,现代主义者怀旧地提及的"共同体"(com-

[74] Robert P. Morgan, *Twentieth-Century Music* (New York: Norton, 1991), p. 489.

[75] Robert Commanday, "Composers Blow Their Own Horns," *San Francisco Chronicle*, 30 October 1988 (Datebook, p. 17).

[76] Fred Lerdahl, "Composing and Listening: A Reply to Nattiez," prepublication typescript, p. 5.

munity)更像是一种"霸权"(hegemony),一种制度统治体系,而非一种共识。与此同时,这位旧金山评论家为维护一种不明确的"品质"而指责后现代主义者的动机,就像所有人身攻击的措辞一样,仅仅是逃避问题。现代主义者与他们的支持者,在他们那个时代也经常被指责为阴谋。

一个提议

通过检验勒达尔的实际创作风格,看看它与他不同寻常的明确且直白的理论相比有何不同,可在一定程度上澄清这些问题。事实证明,其作曲风格并不像他的理论让他担忧的那样,或者他的批评者所指责的那样受制于"过时的风格"。相反,它基于两者之间的一种折衷,一方面恢复("反解放")使用协和与不协和以产生紧张与松弛,另一方面采用一种对称的半音化音高关系,这在[456] 20 世纪的作曲实践中(尤其是在巴托克与贝尔格的音乐中)已有较长的历史,但直到最近才由资深的美国作曲家乔治·珀尔[George Perle, 1915—2009]在一部颇有影响的专著《十二音调性》[Twelve-Tone Tonality]中给予全面的理论阐述,这部专著的第一版出版于 1977 年。

同年,勒达尔写作了一首弦乐四重奏,在这部作品中,他首次将他与杰肯道夫为调性音乐"聆听语法"而发展的原则应用于当代作曲问题上。与许多理论家在系统化阐述的阵痛中写出来的作品一样,这是一部"说明性的"(programmatic)作品,从某种意义上来说,它将一部分音乐作为实际论证,用以阐明自己的理论取向。直截了当地说,这首四重奏除了作为一部艺术作品外,还为其理论提供了例证与实践检验。

对不协和音的"反解放"从一开始就显而易见(例 9-6)。第 1 小节陈述的协和双音 G-D,在第 2 小节被重复,并在第 4 小节通过终止式确立为一个稳定的参照点(虽不能说是主音)。虽然还没听到三和弦,但这首乐曲显然是"有调性的",其功能性的(即便不一定是传统的)和声终止,将在其曲式的清晰表达中发挥作用。正如勒达尔所说,"调性

例 9-6 弗雷德·勒达尔，第一弦乐四重奏，第 I—XIV 部分

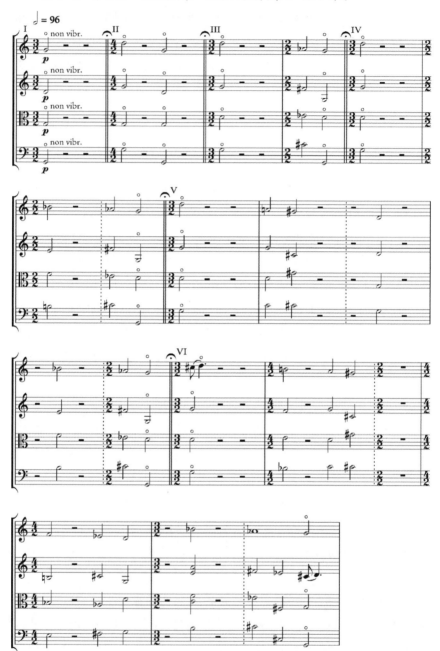

是一种心理条件,而不是风格条件"。⑦ 如果从"认知语法"角度来理解其四重奏的功能性前提,那么这一系列的和声事件是这样展开的:听众能够将它们分组为独立的(与延长的)时间跨度,以和声张力的波动起伏为特征。简言之,能够使(并鼓励)听众直观地运用"生成理论"的四个过程,从而将听觉刺激转化为音乐感觉。

第五个和弦与其他和弦的不同,不仅在于统计学上的不同,还在于不协和性质上的不同。并且,它与主双音的关系很容易按照功能性来说明,因为其四个音符的每一个都可被理解成一个导音(两个导向 G,两个导向 D)。因此,第 3—4 小节就构成了一个"偏离与回归",这是传统调性音乐中规定曲式的基本姿态,尽管其音响不全是传统调性音乐的音响。

请注意,现在第 3—4 小节被封闭在双纵线中,标记为"III"。它们形成了一个单元,并在一系列类似单元中占有位置,这些单元在乐曲的过程中展开,并明确了它的曲式。每个单元都以规范的协和音开始与结束,(一旦其他和声被引入第三单元)每个单元都执行了一次"偏离与回归"。每个单元也都比前一个单元更长。第 I 组持续 3 拍,第 II 组持续 4 拍,第 III 组持续 5 拍,第 IV 组持续 7 拍,第 V 组持续 14 拍,第 VI 组持续 19 拍,以此类推。每一组后面更长的分组以大约 3:2 的比例扩大,通过延长的简化,可引导听觉去组织越来越大的时间跨度。

第 III 组中,上下导音协力操作的复合体,已表明和声运动是按照一对对称的("等和")音程矩阵进行的,就像珀尔等人在研究巴托克作曲方法时所推导的那样。(当然,区别是巴托克的矩阵从不会聚于纯五度,从而产生某种协和的参照性音响或功能性的主音,而勒达尔这里的系统却依赖于此。)当最初的主双音与导音复合体之间插入另一个和弦时,这一印象[458]在第 IV 组中得以确证,其各对声部之间也呈镜像倒影的关系:第 6 小节第一小提琴下行全音与半音的音程进行,由第二小提琴以相同音程的上行构成镜像倒影,两者朝向 G 音靠拢(末尾允许

⑦ Fred Lerdahl, musicology colloquium, University of California at Berkeley, February 2001.

八度位移),同时中提琴与大提琴重复相同的模式,暗示着向 D 音会聚(末尾允许大提琴替换为更洪亮的"根音"G)。

我们已用足够的观察来证明一个假设,如例 9－7a 所示,会聚在 G 与 D 音上的完全对称矩阵是叠加的。贯穿至第 12 小节,四重奏中的每一个和弦都包含一对叠加的双音,位于它们各自矩阵的相同位置。第 13 小节,第一个和弦中不止四个音高,添加的双音来自对称矩阵,G-D 主双音在这个矩阵中作为一个单元嵌入(例 9－7b)。加上第三个矩阵,我们就可以解释直到第 VIII 组的第 2 小节(例 9－6 中未显示)的所有和声,此处的双音降 E-降 B(11 拍之后跟随的是它的三全音的补充,A-E)援用例 9－7c 给出的矩阵。

例 9－7A 弗雷德·勒达尔,第一弦乐四重奏,分析图,在 D 与 G 上叠加的倒影矩阵

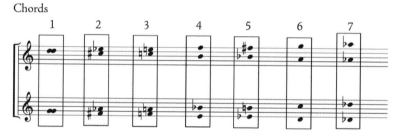

例 9－7B 弗雷德·勒达尔,第一弦乐四重奏,分析图,包含参照性双音 G-D 的倒影矩阵

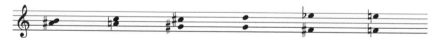

例 9－7C 弗雷德·勒达尔,第一弦乐四重奏,分析图,包含降 E-降 B 与 A-E 的矩阵

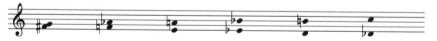

接下来就是如此。连续罗马数字的分组,既扩展了它们所包含的时间跨度,又扩展了它们所抽取的音域;在每一种情况下,都引导着我们从规范的协和音到一个逐渐向外延伸的点,然后再次返回协和音。在一个紧密组织与统一的音高系统中,这一过程提供了相当多样的变

化(有时还表现得非常戏剧化,如接近乐曲中间时突然"转调至 E")。

在后面较长的部分中,勒达尔有时通过插入字面意义的回文,来强调不断扩展的时值计划与往返轨迹,这一回文从八分音符的运动开始,逐渐扩展到附点二分音符,然后随着音高的逆行逐渐收缩回到八分音符(如例 9-8)。这些有助于帮助听者[459]从音乐表层推断作曲的策略。正如勒达尔所说,有意识建构的作曲语法对于无意识的聆听语法来说是"透明的"。或者像史蒂夫·赖希提出的那样,作曲家不知道有什么结构秘密是他的听众不能发现的。

例 9-8　弗雷德·勒达尔,第一弦乐四重奏,(C_4)部分

尽管勒达尔将他的音乐描述为他所称的调性(或者更确切地说,是分等级的音高与韵律组织)"后现代复苏"的一部分,但显然他的后现代主义与罗克伯格或德尔·特雷迪奇的后现代主义有着迥然不同的特

性。它不需要有意识地规定表达或表现的目标,也没有丝毫复兴过去风格的冲动;而且,尽管它把听众作为可理解度的仲裁者,但其目标听众似乎与现代主义作曲家所面向的学术性听众基本相同。

[460]与罗克伯格或德尔·特雷迪奇相比,勒达尔的声望更局限于学术圈子,他主要为校园的新音乐团体写作。为了回应通常的攻击,他甚至表示,"包括我自己在内的严肃作曲家,更关注作品而非听众",[78]他唯一专注考虑的理论问题是发明与验证新的作曲技巧。最终,将他的作品视为"改良主义"意义上的"进步主义"是合理的,他要纠正那些使音乐演化偏离了真正进步之路的缺陷或错误。(如他所说,主要错误是用"错综复杂性"[complicatedness][79]——一个堆满杂乱无章信息的音乐表层——替代了"复杂性"[complexity],即听众从表层推断出的结构关系的深度或丰富性。)然而,若说他的作品同样是后现代主义冲动的显著表现,恰恰是因为它发生在象牙塔之内,发生在形式主义甚至科学的传统学术话语之内。勒达尔的事业依然是一个研究与发展的项目,但它不再是完全"无功利的"。创新不再能仅仅依靠旧的"宏大叙事"来确认。现在,创新必须通过听者的检验,这意味着一种带有必要的社会因素的"审美"——也就是说,一种艺术品质的标准。冷战时期"西方"风格的纯粹性,或许已不可挽回地被打破了。

苏维埃音乐的尾声

那么,冷战时期"东方"风格的纯粹性又如何呢?冷战期间,在所谓的苏维埃集团内部所持守的(有时是强制执行的)互补性正统观念,首先要求风格的"可及性"与"透明性"(即罗克伯格或勒达尔在那时欣然接受的风格),在西方的批评建制中被视为异端邪说。这一正统观念还对风格进步的观念表示不满,认为这种观念导致"资产阶级颓废"的音乐陷于社会孤立。人们或许期待,随着冷战的寒意有所缓和,双方的僵

[78] Lerdahl, "Composing and Listening," p. 6.
[79] Lerdahl, "Cognitive Constraints," p. 255.

化教条也有望缓和。的确是这样,随着社会标准逐渐回归(并削弱)西方对现代主义的承诺,形式主义观念在东欧作曲家中也发挥了类似的作用——起初是在颠覆性的少数人中,后来则越来越公开和普遍。与西方一样,东方的主要影响在于日益增长并最终占据主导的折衷主义。

斯大林逝世之后,总的自由化趋势被称为"解冻"("Thaw"),该词来自苏联作家伊利亚·爱伦堡[Ilya Ehrenburg,1891—1967]1954年的一部中篇小说标题。除了这一"解冻"趋势之外,一些具体环境也让年轻的苏联音乐家接触到欧洲先锋派的音乐,而此前接触这类音乐是危险的或者被禁止的。来自国外的官方访问者,尤其是意大利作曲家路易吉·诺诺[Luigi Nono],他既是西方先锋派,又是苏共的一员,占据着独特地位,他为苏联带来"达姆施塔特"作曲家的乐谱,并把它们作为礼物赠送给图书馆与个人。1957年,加拿大钢琴家格伦·古尔德[Glenn Gould,1932—1982]赴苏联巡演,其间为莫斯科音乐学院师生举办了一场非正式的独奏音乐会,演奏了贝尔格、韦伯恩与克热内克的作品,并通过翻译员发表了关于序列音乐技巧的演讲。这类场合中最壮观的当属伊戈尔·斯特拉文斯基在他八十岁诞辰时的访问(1962),他[461]演奏自己的音乐,会见学生们(以及苏联总理尼基塔·赫鲁晓夫),从那以后他的作品被自己的祖国承认是"俄罗斯经典"。西方先锋派音乐对苏联音乐生活的初步影响,因现在莫斯科的两位移民而进一步加深,他们虽然不为公众所知,却享有相当高的专业声誉。其中年龄较长的菲利普·格什科维奇[Filip Gershkovich,1906—1989],是一位罗马尼亚裔作曲家与音乐理论家,曾随贝尔格与韦伯恩学习,1928年创作了他的第一首十二音作品,1940年为躲避纳粹迫害而逃至苏联。格什科维奇的音乐在当时的俄罗斯无法演出,他当过音乐编辑和电影配乐的编曲者。1950年代他开始招收私人理论学生。

其中一位是安德烈·沃尔康斯基[Andrey Volkonsky,1933—2008],一个年轻的莫斯科作曲家,属于一个著名的王室家族(托尔斯泰的《战争与和平》让这一家族名垂不朽),他出生于日内瓦,当时他的家庭是从苏联流亡至此。1945年至1947年,沃尔康斯基居住在巴黎,随罗马尼亚裔钢琴大师迪努·利帕蒂[Dinu Lipatti]学习钢琴。长期以

来，他一直被认为是娜迪亚·布朗热众多作曲学生中的一员，但似乎只是他1947年随家人回国，在申请就读莫斯科音乐学院时，为了充实简历才如此宣称的。在音乐学院，他成为苏联资深作曲家尤里·夏波林[Yuri Shaporin, 1887—1966]的学生。他的早期作品获得了成功，尤其是一部在夏波林指导下创作的《乐队协奏曲》，这部作品演出于1953年，即斯大林时代的最后一年。然而，就在同一年，一位同学公开揭发沃尔康斯基私藏勋伯格与斯特拉文斯基的乐谱，于是音乐学院借故将他开除，理由是他因第一个孩子出生而错过了上课。

由于受到夏波林（普遍认为还有肖斯塔科维奇）的保护，沃尔孔斯基依旧是苏联作曲家联盟的成员；他被音乐学院拒之门外只是证实了他非正统的立场。1956年，沃尔康斯基已经与格什科维奇有了联系，这一年他写出了《严格的音乐》[Musica stricta]，这是第一部由一位苏联公民创作的十二音作品。对于一部象征着创造性自由的作品来说，此标题的讽刺意味只是冷战时期更普遍讽刺的一面：在西方被视为最具顺从性的音乐行为，在苏联势力范围内却恰恰表示相反的意思。在斯大林时代，当处在最前沿的苏联作家与视觉艺术家开始探索属于禁忌的社会与政治主题时，他们的[西方]音乐同行正在尽可能地远离社会承诺。而对于音乐家们来说，形式主义则是拒绝顺从的最有效方式。

《严格的音乐》是一首四个乐章的钢琴组曲，采用一种特殊的十二音语汇，实际上一点都不严格。它的音高材料绝不局限于十二音音列，并且在使用十二音音列时，它们的变化方式也与勋伯格或韦伯恩的方式无关。1999年，这位作曲家在接受采访时承认："我并不是很理解这种技术，但我了解它的原则。"

[462]有些方面我写得不对，不过好在我没有把每件事都做对。作品中有勋伯格禁用的八度，还有他禁用的三和弦。但我仅仅是不知道而已。我以为我写了一首十二音作品，这些技术确实可以在很多地方见到。我把这首曲子命名为《严格的音乐》，因为它有严格的技术，尽管我在不经意间完全是按照自己的方式采用

了它们。⑧⁰

实际上,沃尔康斯基是作为一名听众,而不是作为一位技术分析者,对早期十二音音乐(甚至是更早的维也纳无调性音乐)的声音做出反应的。《严格的音乐》中充满大量的四度与三全音("无调性三和弦"),这在20世纪早期的音乐中随处可见。就音列技术而言,最容易分析的第二乐章实际上有点像赋格或利切卡尔,其中的四个音列似乎在争夺对位织体的主导权(例9-9)。此外,沃尔康斯基不仅是苏联当

例9-9 安德烈·沃尔康斯基,《严格的音乐》第二乐章,第1—9小节

⑧⁰ Quoted in Peter J. Schmelz, *Listening, Memory, and the Thaw: Unofficial Music and Society in the Soviet Union*, 1956—1974. (Ph. D. diss., University of California at Berkeley, 2002), pp. 93—94.

时唯一的十二音作曲家,还是苏联唯一的职业羽管键琴家,他明显依靠自己特别熟悉的巴洛克保留曲目的曲式程序,将其作为框架来容纳一种对他来说,也对所有苏联音乐家来说非常陌生的作曲方法。

[463]当沃尔康斯基创作《沙萨的哀歌》[Zhaloba Shchazī,1961]时,他已接触过一些"达姆施塔特"学派的代表性乐谱,其中显然包括布列兹的《无主之锤》。《哀歌》是为女高音与器乐五重奏(英国管、打击乐、羽管键琴、小提琴与中提琴)而作,音乐在声音与姿态上极力模仿《无主之锤》(尽管没有严格模仿它的技术程序,正如弗雷德·勒达尔指出的那样,这些程序在当时是相当神秘的)。1960年代末,作为答礼,布列兹在伦敦与柏林演出了沃尔康斯基的作品,从而让西方音乐家注意到苏维埃"地下"先锋派的存在。

到那时为止,沃尔康斯基已经有了几位同路人。爱迪生·杰尼索夫[Edison Denisov,1929—1996],是肖斯塔科维奇的门生,他尤其热衷于在他的同时代人中间推广先进的西方技术与美学原则。他的公寓与沃尔康斯基的公寓一样,成为一个借阅乐谱的图书馆,这些乐谱是他自1950年代末开始,从诺诺、布列兹、施托克豪森、布鲁诺·马代尔纳及其他达姆施塔特成员那里购买的。他还鼓动演出1920年代苏联先进作曲家的作品,希望建立一种联系,来限制那个"社会主义-现实主义"一致性的时代。在与格什科维奇一起进行分析研究,并数次参加"华沙之秋音乐节"之后,作为先锋派的杰尼索夫,以一首十二音康塔塔《印加人的太阳》[The Sun of the Incas,1964]首次登台,这部作品为智利诗人加布里埃拉·米斯特拉尔[Gabriela Mistral,1889—1957]的诗词作曲,并题献给布列兹。

苏联先锋派运动的第二个中心出现在基辅(现为乌克兰首都),是当时苏联距离华沙最近的大城市。任教于美国莎拉·劳伦斯学院的作曲家与羽管键琴家乔尔·斯皮格尔曼[Joel Spiegelman,1933年出生],在旅行苏联后带回了三位基辅作曲家的十二音作品,并同沃尔康斯基与杰尼索夫的作品一起在纽约演出,这三位作曲家分别是莱奥尼德·赫拉波夫斯基[Leonid Hrabovsky,1935年出生]、瓦伦丁·西尔维斯特罗夫[Valentin Silvestrov,1937年出生]和沃洛迪米

尔·扎霍采夫[Volodymyr Zahortsev，1944年出生]，这场演出让他们在西方为人所知。1968年，西尔维斯特罗夫的第三交响曲，副题为"末世之音"（"Eschatophony"），成为达姆施塔特（在马代尔纳的指挥下）演奏的第一部苏联作曲家的作品，这是苏联十二音音乐获得认可的标志。

第二年，另一位苏联先锋作曲家阿尔弗雷德·施尼特凯[Alfred Schnittke，1934—1998]的乐队作品《极弱的》[*Pianissimo*]，在多瑙埃兴根音乐节上演出，这个音乐节是西德当代音乐的另一个主要展示舞台，施尼特凯的作品实际上由音乐节委约。这位作曲家已在东德与波兰演出过作品，当时他在莫斯科靠为动画片配乐谋生。苏联不允许他出席多瑙埃兴根音乐节。对其职业与旅行的限制被大肆宣传，同样被大肆宣传的，还有乐曲据称要显示的标题性内容，一个取自弗兰兹·卡夫卡《流放地》[*The Penal Colony*]中的酷刑场景，在此场景中一位囚犯被许多细小的针头刺破，在他的身上题写了一句标语。

这首乐曲中包含一个音簇，以利盖蒂的方式加以扩展，直到变成一团声云（sonic cloud），这在多瑙埃兴根听起来一定非常老旧，除了[464]它是一位苏联作曲家的作品之外。这一事实足以为其达姆施塔特式的顺从性涂上一抹偶像破坏般的色彩——这正是一种典型的冷战反转。但从几分微妙的意义上来说，施尼特凯的作品也可被认为是非苏联或反苏联的，这正是它的标题"极弱的"所暗示的感觉。苏联作曲家被要求发表积极肯定的公开声明，并且要用"极强的"（fortissimo）声音，因此，以无调性的耳语说话是真正反主流文化的（更多是因为耳语，而不是因为无调性）。这位神秘的苏联儿子有着奇怪的非斯拉夫人的名字，他的父亲是德裔犹太人，母亲是俄裔德国人，他的母语是父母的语言。施尼特凯的时间一部分花在为生计而写作实用性的电影音乐上，另一部分花在"为抽屉而作"的不能被演出的杰作上，其反主流文化的创作为他注入了一种殉道的浪漫光晕，此后余生中这道光晕一直主导着关于他的报道。

复风格

接下来十年中,施尼特凯,连同杰尼索夫与苏联-鞑靼作曲家索菲亚·古拜杜丽娜[Sofia Gubaidulina,1931年出生]一起,成为所谓的苏联后期不顺从的作曲家中的"三驾马车"(Big Troika),他们在整个欧美被视为当代音乐的主要人物。在这三人当中,施尼特凯尤其令人感兴趣,因为他的职业轨迹似乎与西方后现代主义者的轨迹互补,这将他的音乐带离达姆施塔特或多瑙埃兴根的轨道,进入主要或"主流"音乐会场所。在他有生之年,这进一步激发新闻界对他的兴趣,并在其去世后赋予他作为20世纪最后25年音乐之决定性力量的声誉。

图9-6 索菲亚·古拜杜丽娜,小提琴协奏曲《奉献经》的草稿(1980年作,1986年修订)

与许多1970年代的作曲家一样(但不像杰尼索夫,他仍然忠诚于1950年代的理想,忠诚于一种正统的"布列兹式"先锋派观念),施尼特凯抛弃了序列技术,由于他确信没有单一或"纯粹的"方式足以反映当代现实,风格上的折衷主义——他称之为"复风格"(polystylistics)——已成为强制性的方式。分水岭是施尼特凯的第一交响曲(1972),这是终结

所有拼贴的拼贴,是暗示与直接引用的恐怖暴乱,其中大部分属于自我摘引,贝多芬、亨德尔、海顿、马勒、柴可夫斯基、约翰·施特劳斯在作品中推来搡去,接着是拉格泰姆与摇滚,还有爵士独奏者的即兴演奏。在这里,独树一帜的施尼特凯管弦乐队首次宣布自己的存在,这是一个包罗万象的组合,其中羽管键琴与电贝斯吉他一样不可或缺。对于这个乐队来说,所有风格和体裁都是可能的,可以不分青红皂白地拿来使用。这在音乐上相当于化学家的梦魇,一种万能的溶剂。

像马勒或艾夫斯一样,施尼特凯也将他的交响曲预想成一个音乐宇宙,将所有存在的或可能存在的,全部包裹在它章鱼般的怀抱中。但这不是一个充满爱意的怀抱。施尼特凯的"巴别塔"(Tower of Babel)宣称不接受一切事物,而是如作品的"戏剧构作"(dramaturgy)所表明的那样,更接近一种相反的疏离态度,在这种态度中,没有任何事物可以要求效忠。作品一开始,只有三位音乐家在舞台上。乐队其他成员逐渐进入,混乱地即兴演奏一通,直到最后进来的指挥家喊停。作品结尾,演奏家们随意退出舞台(改编自海顿的《告别》交响曲),直到舞台上只剩下一位小提琴家,奏着一首幼稚乏味的独奏曲。但接着所有人突然又返回舞台,似乎准备像开头一样,以凌乱疯狂的方式重新再来一遍。指挥家再次给出信号,但乐队不是安静下来,而是突然齐奏出一个象征着"简单性"本身的C音,交响曲最后在这个音符上走到了终点。

如此不劳而获、敷衍了事的简单性,意味着没有解决问题的办法,只是摒弃。施尼特凯第一交响曲的世界,让人想到陀思妥耶夫斯基的虚无主义世界,那里没有上帝,一切皆有可能——所以一切都无关紧要。在苏联统治的世界里,什么都不可能,什么都很重要。要么皆有,要么皆无,这是唯一可行的选择,这一辛辣讽刺的暗示传达了一种令人沮丧的不满情绪。这显然是一位愤愤不平且被边缘化的艺术家的作品。至少从这个程度上说,它的态度依然是坚定的现代主义者。

然而,它那十足的不加选择性与现代主义的假定相抵触。第一交响曲不是后现代主义,它表达的仅仅是"后-主义"(post-ism),"一切之后主义"(after-everythingism),"一切都已结束主义"(it's-all-over-

ism)。这部作品是如此令人绝望——如此对社会主义现实主义强制性的乐观主义产生颠覆——以至于它只在1974年被允许演出了一次,地点在高尔基市(现为下诺夫哥罗德[Nizhniy Novgorod]),这是一座"封闭的城市",禁止外国人入内,后来因作为持不同政见的物理学家安德烈·萨哈罗夫[Mikhail Gorbachev]的流放地而臭名昭著。1974年之后,这部作品便被列入禁演作品的目录,一直持续到1980年代末,即最后一位苏联领导人米哈伊尔·戈尔巴乔夫宣告"公开性"的时代。

 黑色幽默的增加暗示了一条后现代的出路。《第一大协奏曲》(1977)是施特尼克第一部在西方声名鹊起的作品,它展现了三个截然不同的风格层次:一是如标题所示的高度自律、紧凑演奏的新巴洛克风格片段;二是无定形的无调性音响的岩流;三是最老掉牙的糖浆似的苏联[466]流行音乐,在一架预置钢琴上砰砰作响,听起来像是莫斯科电台标志性的敲钟声与垃圾桶敲打声的混合体。(猜不出最后哪一个会赢。)《第一大协奏曲》确立了一种模式,可借此辨别施尼特凯版本的后现代主义拼贴。现在施尼特凯的"复风格主义",不再像第一交响曲那样令人绝望地杂乱无序,而是通过简明易懂的对比形成。豪华浪漫的抒情诗,圣咏、众赞歌与赞美诗(真实的或虚构的),实际的或发明的"历史"残骸(新古典主义的、新巴洛克的,甚至新中世纪的,就像人们在施尼特凯的密友派尔特的音乐中发现的那样),爵士乐与流行乐的所有构造与模型——所有这些以及更多元素都是乐曲的配料。当它们被搅拌在一起时,"锅中的水"经常在极度的不和谐中沸腾:音簇(施尼特凯的招牌菜),密集的多调性对位(往往是极其密集的卡农形式),"垂直化的"旋律,即一个曲调中的各个音符由伴奏乐器保持,直到它们作为一个和弦共同发声。

 然而,无论音乐多么刺耳,多么咄咄逼人甚至令人痛心,它都不会令人迷惑,因为它决不抽象。不和谐,总是被听成和谐的对立面或者缺失,其功能是作为一个符号,无数的风格指涉也是如此。它们不仅仅代表自己,而且有所指向。正是这种"符号的"或信号的方面,作为一种传统的俄罗斯音乐特性(尤其是肖斯塔科维奇的音乐特性,他显然是施尼特凯的榜样),使施尼特凯后来的音乐如此易"读"——或者更确切地说,如此容易用听众可能喜欢的(道德、精神、自传、政治)术语加以解

释。施尼特凯也没有忽视更传统的信号手段,如主导动机或象征性循环反复的和弦与音响。

正如一位评论家所言,其结果是"社会主义现实主义减去社会主义"(socialist realism minus socialism)[81]。对一些人来说,很难看出施尼特凯的后现代主义与老式的苏联"非现代主义"之间有何真正的区别。但是,确实有一个区别,并且是至关重要的区别,因为再也没有什么禁区了。社会主义现实主义与西方先锋主义都藏有禁忌。当施尼特凯还是一名遵从前者的学生时,他知道有些事情是他和他的伙伴们不能做的。但是当他涉足达姆施塔特的序列主义时,仍然有一些事情是他和其他不顺从主流的伙伴们不能做的。为了实现全面的包容性,就必须摒弃反映与支持战后世界分裂的僵硬二分法。正如我们现在看到的,这是一个在冷战边界双方都同样越界的解决办法。

有了可供支配的无限风格范围,一个人就可以建构从前难以想象的极端对比。从这些对比中,一个人可以获得比过去苏联音乐中的任何尝试都要生动的器乐"戏剧构作"。极繁主义可能卷土重来。施尼特凯的后现代主义重新与最宏大、最紧迫、最永恒——因此也(可能)最平庸——的存在问题相结合,以可能最简单的方式构建,就像原始的对立。施尼特凯的音乐,以一种自第一次世界大战以来几乎从未有过的率直与粗鲁,表现了生与死、爱与恨、善与恶、自由与暴政之间,以及(特别是协奏曲中)我与世界之间的种种对抗。

正如他的朋友与传记作家亚历山大·伊瓦什金[Alexander Ivashkin]所说,自马勒以来,没有人像施尼特凯那样问心无愧地"当众脱衣"。[82] 通过这样做,施尼特凯[467]夺回了资产阶级观众乐于认同的英雄主体性。这部协奏曲,既有内在的自我表现癖,也有内在的"对立主义",是这类表现的理想媒介,因此,施尼特克创作的协奏曲比他那一代的任何一位重要作曲家都多,也就不足为奇了。他总共完成 22 部协奏曲,包括 7 部小提琴协奏曲(如果把他的两部小提琴奏鸣曲的乐队改

 [81] R. Taruskin, *Defining Russia Musically* (Princeton: Princeton University Press, 1997), p. 101.

 [82] Alexander Ivashkin in conversation with the author, Glasgow, October 2000.

编曲算作协奏曲的话),3 部钢琴协奏曲(包括一部钢琴四手联弹的协奏曲),2 部大提琴协奏曲、2 部中提琴协奏曲,以及 7 部为多个独奏者而作的大协奏曲(其中一部名为《三重协奏曲》[Konzert zu 3],为小提琴、中提琴、大提琴、钢琴与弦乐队而作)。

《三重协奏曲》这部独一无二的作品,几乎是与苏联后期杰出的一代独奏家,尤其是弦乐大师们共同创作的。施尼特凯专注于传统"类人的"(humanoid)、模仿人声的弦乐,这是他与西方"新浪漫主义"在精神上亲近的另一个标记,也正是因为这个原因,像斯特拉文斯基这样的老式现代主义者往往回避这种弦乐。但是,施尼特凯的音乐与新浪漫主义只有些微相似。他的复风格越来越多地附加上一种紧迫的道德内容;或许,在这一点上,施尼特凯展示出他自己终归是一位有着悠久历史传统的俄罗斯作曲家,而不仅仅是苏联作曲家。

在施尼特凯的道德世界里,"善"与天真的自然音主义相联系,以第一大提琴协奏曲的终曲为例,这是一首贝多芬式的"感恩赞美诗",是施尼特凯在第一次中风康复后不久创作的(一系列中风最终夺走了他的生命)。"恶"有两种形式。绝对的恶,由引用刺耳的流行音乐来表现:它的范例出现在第三交响曲(1981 年由莱比锡布商大厦管弦乐团委约并首演)的第三乐章,在那里,一排无法无天的摇滚吉他喷射出反馈失真的声音,攻击了整个德国古典音乐——这是在向莱比锡演奏家与他们杰出的传统致敬。

施尼特凯最有趣的音乐,或许与"相对的恶"或道德现实主义有关,这种音乐由被先锋派技巧扭曲的"善"的音乐组成。因此,对于许多听者来说,施尼特凯最感人的作品,并不是那种善良获胜的、坚决的、类似宗教性的作品,也不是那种邪恶获得明确胜利的悲剧性作品(就像中提琴协奏曲那样,可悲并残酷地粉碎了对于和谐终止的尝试)。正如后苏联音乐学家列翁·哈考比安[Levon Hakobian]所说,在这些作品中,"故事的寓意"扮演了"太过显眼的角色",㊈常常把音乐内容简化为一

㊈ Levon Hakobian, *Music of the Soviet Age* 1917—1987 (Stockholm: Melos, 1998), p. 284.

种伴奏。但是,那些在凯旋与悲剧之间的某些焦虑时刻摇摆不定的作品,却往往是引人入胜的。这类作品中特别紧凑和有效的一部是《为钢琴与弦乐队而作的协奏曲》(1979),是作曲家写给妻子的作品,最初是由苏联钢琴家弗拉基米尔·克莱涅夫[Vladimir Krainev]演奏。乐曲主题是一段雄壮的 C 大调赞美诗,经过了长时间铺垫与几个高潮的陈述,它与和声化的东正教圣咏《上帝啊,拯救我们》[Gospodi, spasiny],也即开启柴可夫斯基著名的《1812 序曲》(例 9 - 10)的圣咏,有一点或许并非巧合的相似。但它每一次出现时,都必须挣扎着穿过一连串的"噪音",这些噪音形式包括畸形扭曲的半音、支声、多调性、音簇、微分音、滑音,或……

例 9 - 10A 阿尔弗雷德·施尼特凯,为钢琴与弦乐队而作的协奏曲,编号 6

例 9 - 10B 彼得·伊里奇·柴可夫斯基,《1812 序曲》,开头

[468]一个毛骨悚然的华尔兹部分,让人联想到肖斯塔科维奇的许多类似段落,但在刺耳程度上大大超过它们,这段华尔兹达到了最大张力("邪恶"),随后钢琴在一个华彩乐段中徒劳地试图摆脱邪恶的影响。进而再现的众赞歌合唱(例 9 - 11)显示出,疯狂的独奏者与乐队伴奏的相互不满达到了极点。最终,独奏者成功地扰乱了众赞歌,一种典型的施尼特凯式的瓦解或熵(entropy)开始了。在结尾处,钢琴与乐队似乎恢复了同步,但钢琴最后的旋律是一个十二音音列,乐队拾起每一个音符加以持续,最后只剩下一个巨大的"聚集性和声"(aggregate har-

mony)。对于20世纪早期形而上的极繁主义者来说,如解放不协和音的斯克里亚宾、勋伯格、艾夫斯,"聚集"可能意味着整体性。而在施尼特凯"反解放的"语境中,它似乎更像是终极的迷失。

例9-11 阿尔弗雷德·施尼特凯,《为钢琴与弦乐队而作的协奏曲》众赞歌再现

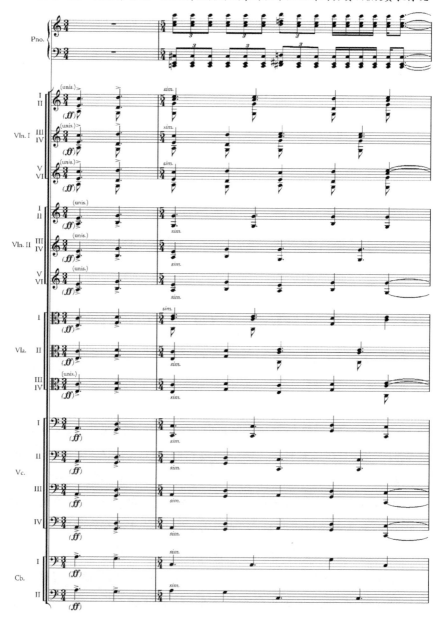

例 9-11（续）

尽管存在着尖锐的二元对立，但协和与不协和（或调性与无调性）的极端，在施尼特凯这样的风格中并未表现出什么不协调。它们不再代表历史发展的不同阶段。它们同等的可用性，并非定位于历史，而

是定位于一种富有表现力的连续统一体上。正如我们梳理的所有后现代主义音乐一样,不协和听起来再一次与协和联系在一起,这恢复了它被默认的(即便是容易动摇的)规范地位。轻易失衡的常态——或许就是施尼特凯作品对我们堕落的道德状态做出的最本质的隐喻。这一信息逃脱不了说教的性质。

施尼特凯的说教倾向,比其他任何方面都更让他成为一个有争议的人物。无论是东方还是西方,道德承诺长期沦为现代主义艺术反讽的牺牲品;非黑即白也算不上是一种道德的配色方案。"永恒道德范畴"[84]的支持者(正如一位令人钦佩的后苏联评论家所描述的施尼特凯)正是那种幻想破灭的久经世故之人,他们很容易被谴责为自满或更糟的伪装,尤其是在[469]一些国家,艺术家所冒的风险无非是公众漠不关心或扣留补助金。

但权衡利弊,施尼特凯的苏联背景对他是有利的。1970年代,随着持不同政见的作家亚历山大·索尔仁尼琴[Alexander Solzhenitsyn]被驱逐出苏联,在苏联后期的所有艺术中寻找反抗迹象遂在西方成为时尚,[470]这为苏联艺术家在西方赢得了一定程度的关注与尊重,而此前西方对他们是持否定态度的,因为在冷战时期,西方假定苏联艺术是在高压政治条件下创作的,为国家利益服务。(认为越优秀的苏联艺术家越是持不同政见者,其公认的艺术地位也相应越高的观念,当然只是同样的冷战偏见的另一种表述方式。)

在苏联艺术中寻找"瓶中信"(messages-in-a-bottle)的倾向,在1979年得到强有力的宣扬,当时有一部名为《见证》[*Testimony*]的著作发表,其副标题宣称它是"与所罗门·沃尔科夫相关并由他编辑的德米特里·肖斯塔科维奇的回忆录"。这本书把肖斯塔科维奇描绘成一位心怀不满的自由主义者,在作品的谱线之间嵌入了反对共产主义的信息,以鼓励他的同胞们"用耳聆听",这种描画来得正是时候。它的真实性受到令人信服的质疑(也得到狂热的辩护),但这场辩论只是一场

[84] L. Ivanova, "Ot obryada k èposu," in *Zhanrovo-stilisticheskiye tendentsii klassicheskoy i sovremennoy muziki* (Leningrad: Leningradiskiy Gosudarstvennïy Institut Teatri, Muzïkii Kino, 1980), p. 174.

余兴表演而已,几乎没有影响到这本书对许多读者想象力的强大吸引力。《见证》中的肖斯塔科维奇成了一块诠释性的试金石,许多其他音乐都可以此作为衡量标准,这与西方后现代主义风格的出现,以及现代主义对音乐态度的控制减弱不谋而合。

施尼特凯,比其他任何作曲家,更能从这一事态中获益,他开始统帅肖斯塔科维奇庞大且不断增长的追随者。与肖斯塔科维奇一样,施尼特凯长期受到意识形态压迫,但不一样的是他挺过来了,也挺过了其第一交响曲曾证实的虚无主义。与肖斯塔科维奇的音乐一样,他的音乐对于听众的吸引力,并不在于实际的声音模式,而在于这位作曲家的道德与政治困境(及他生命的脆弱性,因为他的许多衰弱性疾病已为人所知)。这种源于历史意识的移情作用,为他的音乐故事情节和争论增添了一种额外的具体性和额外的力量,也就是说,为听众理解与评价他引人入胜的风格对比和并置提供了一种方式。

关于肖斯塔科维奇的辩论,与施尼特凯在同时代人中的特殊地位,或许是冷战时期音乐的最后症候。至冷战在欧洲结束时(1989年柏林墙倒塌,接着是1991年苏联解体),不仅是施尼特凯,实际上是整整一代苏联作曲家——沃尔康斯基、古拜杜丽娜、派尔特、赫拉波夫斯基,以及其他许多人——都生活在国外(主要是德国与美国),大规模移民即"人才外流"(brain drain)的结果,与1917年苏联政权开始时的情况类似。尽管杰尼索夫从未移民,但自1980年代开始,他每年都至少花一部分时间在巴黎,作为布列兹新音乐研究基金会IRCAM(声学与音乐研究院)的宾客。后苏联时期的俄罗斯音乐,已溶解在欧洲现代主义与后现代主义的普遍潮流中,并成为其中一个新的、至关重要的,但风格上或不再总是独特的组成部分。

* * * * * *

显然,"后现代主义"这个术语并不令人满意,只是暂时的权宜之计。罗克伯格拒绝它,是因为它在语义上依赖于他所反对的现代主义。针对罗克伯格的不可否认的尖锐论战,曾出现过许多反驳的文章,作曲

家兼评论家乔纳森·克雷默[Jonathan Kramer，1942—2004]也曾写过一篇。与克雷默的观点一样，其他作者也认为后现代主义仅仅是现代主义历史中的下一个阶段（这似乎印证了罗克伯格为何对这个术语感到不适）。⑧⑤ 伦纳德·B. 迈尔，在几乎还没有任何艺术家有意识地将后现代主义付诸实践的时候，就已在理论上敏锐地预测了它的某些属性，他运用"波动静止"或"稳定的多元主义"或"非历史与非文化趣味"等术语，描述这个必然跟随由进步驱动的现代主义意识形态的时代，这个时代的最终命运就刻在它本身的前提之中。

迈尔在回顾他1992年的预测时，颇为满意地指出，通信技术的胜利已不可逆转地用一种文化"布朗运动"（Brownian motion）取代了那种线性发展，接着他回忆起物理学家詹姆斯·克拉克·麦克斯韦[James Clerk Maxwell]曾将此运动比作是"一大群蜜蜂，其中每一只都在奋力飞行，先是朝一个方向，然后朝另一个方向，与此同时，整个蜂群要么停滞不动，要么在空中缓慢地行进"。⑧⑥ 然而，有一些迹象表明，这项技术可能带来了另一场革命，虽然其影响只会慢慢地显现出来，但它将会在21世纪及之后决定性地改变音乐的性质。在最后一章中，我们将探讨其中的一些可能性。

⑧⑤ Jonathan Kramer, "Can Modernism Survive George Rochberg?" (response to Rochberg's "Can the Arts Survive Modernism?"), *Critical Inquiry* XI, no. 2 (1984): 341—54.

⑧⑥ James Clerk Maxwell, "Science and the Nonscientist" (1965); quoted in Leonard B. Meyer, "Future Tense," p. 349.

第十章　千年之末

后读写的到来：帕奇、蒙克、安德森、佐恩；新赞助模式

> 现在有这么多的作曲家，你不可能演奏所有当下创作的有价值的音乐。①
>
> ——威廉·舒曼，一次"谈话"(1984)

> 如果说当代音乐无定形的"新精神"有任何一致性的话，那就是它的自发性、即时性，以及它对潜意识决断的偏好……某种程度上这与作曲家-抄写员(composer-scribe)的消亡有关。②
>
> ——奈杰尔·奥斯本，《IRCAM 音乐思想导论("社论")》(1984)

收音机、唱片与磁带允许听众任意进出一部作品。音乐中可能存在一个自始至终压倒一切的连续过程，也可能不存在，但听者并不受制于这种完整

① Robert S. Hines, "William Schuman Interview," *College Music Symposium* XXXV (1995): 138.

② Nigel Osborne, Introduction ("Editorial") to *Musical Thought at IRCAM*, *Contemporary Music Review* I, part 1 (1984): i.

性。我们都在转动表盘……③

——乔纳森·克雷默,《音乐的时间》(1988)

我想说的是,我真的没有根。我认为我们这一代正在做的音乐在很多方面是无根的,因为我们从小就听了许多不同种类的音乐,……因此,我们没有单一的家园。④

——约翰·佐恩,《与科尔·加涅的谈话》(1991)

[我们]正在简化音高景观,以便让你把注意力放在其他方面。⑤

——保罗·兰斯基,《与凯尔·甘恩的对话》(1997)

我记得凯奇写过一篇关于[画家]贾斯珀·约翰斯[Jasper Johns]的文章,说约翰斯如果在他的画布上看到同别人画过的有一丁点儿相似的地方,他会如何毁掉这幅画。我花了一段时间才意识到,做一名艺术家恰好有一种相反的方式:成为一种杂食性的人。我认为斯特拉文斯基算一个,马勒当然是,巴赫也一样——这类人对于一切只是伸手拿来,融会贯通,并通过他的音乐技巧与精神远见,将一切都变成真正伟大的东西。⑥

——约翰·亚当斯,《与戴维·盖茨的谈话》(1999)

③ Jonathan Kramer, *The Time of Music* (New York: Schirmer, 1988), p. 45.

④ Cole Gagne, *Soundpieces 2: Interviews with American Composers* (Metuchen, N. J.: Scarecrow Press, 1993), p. 516.

⑤ Kyle Gann, *American Music in the Twentieth Century* (New York: Schirmer, 1997), p. 274.

⑥ David Gates, "Up From Minimalism," *Newsweek*, 1 November 1999, p. 84.

元老们

[473]若说现代主义在20世纪最后25年中"崩溃了",就像过去声称调性在同一世纪的前25年中崩溃了一样,都是片面和误导的(也许是一厢情愿的)。值得最后提醒的是,所有"风格时期"都具有多样性,风格潮流的主导地位从来不会像历史记载中必然描述的那样绝对或明显。仅举几个最显著的例子,20世纪末,弥尔顿·巴比特(84岁)与[474]艾略特·卡特(92岁)依旧是令人印象深刻的高产作曲家(图10-1)。

图10-1 1999年9月29日,布鲁斯·戴维森[Bruce Davidson]在美国海关大厦拍摄的52位纽约作曲家。弥尔顿·巴比特与艾略特·卡特是距离镜头最近的两个人物,乔治·珀尔在第二排左边,保罗·兰斯基在珀尔后面

卡尔海因茨·施托克豪森继续保持着先锋派偶像的形象:1995年,他用一部弦乐四重奏制造了一些头条新闻,在这部作品中,演奏家们在他们各自乘坐的直升机上"电话传送"他们演奏的部分。(委约此作的萨尔兹堡音乐节,因当地环保人士的阻止未能制作这部作品。)六

年后,这位 72 岁的作曲家凭借这部四重奏获得德国音乐出版人协会[Deutsch Musik-verleger-Verband]颁发的大奖。施托克豪森内心仍旧是一个"坏小孩儿",2001 年下半年,他的言论登上了更大的头条,他说摧毁纽约世贸中心的恐怖袭击是"有史以来最伟大的艺术品"。⑦ 尽管这一言论震惊一时,但这种情绪(或幻想)并不陌生:1964 年,汉斯·维尔纳·亨策在一篇文章中回忆道,"1950 年代初,"施托克豪森透过汽车窗户俯视着维也纳,洋洋自得地说,"再过几年,我会取得极大的进步,只要一声电子爆炸,我就能把这整座城市炸上天!"⑧

2000 年,另一位老煽动家皮埃尔·布列兹,在 75 岁时被授予格文美尔奖,这是所有古典音乐"钱包"中最赚钱的一个(前一年颁给了 28 岁的托马斯·阿迪斯,一位来自英国的典型的后现代主义者),此奖颁给布列兹的《基于切音》[*Sur incises*],一部典范性的序列音乐作品,为三架钢琴、三台竖琴与三架"槌奏"打击乐器而作。与当时布列兹的大部分作品一样,此曲也基于他早期的作品;该奖项通常被看作是一个当之无愧的"终身成就"奖。

这些作曲家都是非常杰出和高傲的人物,他们完全不受近来流行趋势的影响,依旧是那些总是关注元老们的评论家所奉承的对象。但他们的年龄的确很能说明问题。他们的风格仍然是现代的,但却是新风格的对立面。不管他们的音乐是序列的(如巴比特与布列兹的音乐)还是非序列的(如施托克豪森与卡特的音乐),都证明他们是资深年长的作曲家,其作品所用语汇即便是最恭敬的晚辈也不得不承认已经过时。尽管他们获得了荣誉,但他们知道自己已经被边缘化了,并且很难接受这个事实。面对"新简单性"(New Simplicity)的成功,卡特在像《100×150 个音符的庆典》(1987 年首演[475]的一部短小乐队作品)这样的标题中,间接地表达了他的不满。和斯特拉文斯基一样,卡

⑦ 这是 2001 年 9 月 16 日施托克豪森在汉堡大西洋酒店举行的记者招待会上的谈话(原文为德文,见 2001 年 9 月 18 日汉堡新闻报刊《时代》[*Die Zeit*]:"das großte Kunstwerk, das es jegegeben hat")。

⑧ Hans Werner Henze, *Music and Politics: Collected Writings* 1953—81, trans. Peter Labanyi (Ithaca: Cornell University Press, 1982), p. 39.

特也利用代言人,尤其是他的学生兼传记作家戴维·席夫,来发泄他对"听众暴政"的怒气。⑨ 1984年,在前一章讲过的"新浪漫主义"音乐节的续集中,巴比特受邀为节目单就音乐的近期发展做出评论,他发表了一篇自哀自怜的长篇大论,名为《不仅仅是音乐之声》["The More Than Sounds of Music"],在这篇长文中,他差点儿把自己和他的同事们塑造成一场审美劫掠的受害者,这场劫掠由无名的(但足以清楚确定的)极权主义势力所发起。在文章末尾的段落中找出所有暗语将是一项有趣的练习:

> 可以肯定地说,被埋葬的"音乐",至少是被埋葬在档案中"音乐",很少会有人哀悼,因为只有那么少的人喜爱它。如果说"好的"或"有价值的"音乐是由计数耳朵的数量来决定的(至少是对这个后果的一种解释),那么请注意,这里有一个音乐竞技场,这是人民文化民主真正的文化英雄们高谈阔论的地方,是一张唱片专辑只不过卖出7500万张的地方。如果这被判定为一个粗鲁的类别错误,那么类别边界应该划在哪里?由谁来划?由那些不想讲或者讲不出道理、因此只能说是不讲理的人来划?由那种强大的精于计算的可怜虫(computermite)——以精英主义的、不近人情的"不过又一次转调"为由谴责勃拉姆斯的人——来划?(且谴责的用语本身就透露了这种分析的复杂度。)还是由那些通过援引先验观点——关于音乐(据说)曾经是什么,或从来不是什么,因此应该是什么——来否定一部作品的人来划?
>
> 或许今天的音乐确实呈现出一幅令人困惑甚至混乱的画面;音乐世界从未如此多元,如此支离破碎,这种分裂导致了严重的派系纷争,尽管这些都是老生常谈,但却是事实。在当下平等主义的制度下,创作极简的音乐显然能使作曲家免受质疑,然而,即便是那些敢于冒昧尝试尽可能多元化作乐的作曲家,也不希望让法令、

⑨ David Schiff, *The Music of Elliott Carter* (1st ed.; London: Eulenburg Books), 1983.

暴民统治或口头恐怖主义,来削弱当代作曲的多样性(无论它多么扭曲、肮脏,甚至令人不适)。⑩

但是这一次,表示拒绝的不是"人民",不是记者,也不是音乐会经理或唱片公司主管,而是未来音乐的写作者们。

终端的复杂性

在巴比特写下他的怒斥之时,那些在创作风格与媒介上堪比伟大前辈们的最年轻的作曲家,已经40岁左右了。其中有两位英国作曲家,布莱恩·费尼霍夫[Brian Ferneyhough,生于1943年]与迈克尔·芬尼西[Michael Finnissy,生于1946年],均与达姆施塔特暑期课程班有关系,1984年至1994年,费尼霍夫在那里有一个联合的作曲项目。他们成了一个被称为"新复杂性"(New Complexity)的团体的核心,"新复杂性"是由澳大利亚音乐理论家理查德·托普[Richard Toop]提出的一个术语,用来对不断前进的潮流做出直接的严阵以待的反击。

他们的宣言,其中有许多内容不宜在这样的一本书中印出,是第一章所述的达姆施塔特原始冲击波的值得称道的继承者。他们的音乐甚至更加复杂,至少在外观上如此。在这种情况下谈论这种音乐的外观并非无关紧要,因为与新复杂性相关的作曲家们在记谱法上投入了大量精力,这些记谱针对几乎难以觉察的微分音、[476]千变万化的节奏划分,以及音色与响度的细微渐变,他们试图在无限精密的控制下实现他们无限的音乐进化的理想,并以无限精确的方式呈现,绝对不向"认知约束"让步。因此,借用另一位在达姆施塔特工作的英国作曲家克里斯多夫·福克斯[Christopher Fox]的话来说,他们的乐谱"以迄今为止从未有过的细节清晰度,将传统五线谱的规范性能

⑩ Milton Babbitt, "The More Than the Sounds of Music," in *Horizons '84: The New Romanticism—A Broader View* (New York Philharmonic souvenir program, June 1984), pp. 11—12.

力推到了极限"。⑪

这一说法显示出一种熟悉的虚张声势,但它有可能是真的:见图10-2,来自费尼霍夫的第二弦乐四重奏(1980)。对于费尼霍夫来说,这并不是特别复杂的一页乐谱,但它清楚地展示了他的"巢状节奏"(nested rhythms)手法(在一个大的五连音之内含有中等的三连音,三连音之内在5个十六分音符的时值内又有微小的六连音,等等),这一手法激发了记谱的极端化,加之每个音符又被分别标上注意事项(每个音符都有自己的发音记号,通常也有自己的力度记号)与"扩展的"演奏技巧(颤音式的人工泛音,微分音的滑奏等),都反映出作曲家不惜任何代价追求多样化的决心。费尼霍夫写道,"当务之急是废黜整体姿态的意识形态,代之以一种模式,这种模式更多考虑构成姿态的子部件的转化与能量潜力"。⑫ 没有什么成分会小到不能进行个别处理,或小到不能给予一个独特的书写形式。这种"晚-晚期浪漫主义的"含义再熟悉不过了:音符都是坚固的个体,它们的权利必须受到尊重。

尽管这场运动在促进记谱技术方面有显著的进步,但很明显这是一种后卫(rear-guard)行动,不足以激发太大的兴趣。没有人会认真对待新复杂性中的"新",即便是这个术语的缔造者托普也不会。托普写道,他的真正用意是指"仍然复杂","但是谁会用这样的标签呢:它们不好卖啊!"⑬就连新复杂性的支持者们也开它的玩笑,例如巴里·特鲁奥克斯[Barry Truax,1947年生],一位加拿大作曲家与声学家,他的评论善意地削弱了费尼霍夫无止境分化的思维方式,他说,新复杂性终究是"一大堆音符"⑭。但这就可能是一个卖点:迈克尔·芬尼西自豪

⑪ Christopher Fox, "New Complexity," in New Grove Dictionary of Music and Musicians, Vol. XVII (2nd ed., New York: Grove, 2000), p. 802.

⑫ Brian Ferneyhough, "Form—Figure—Style: An Intermediate Assessment," *Perspectives of New Music* XXXI, no. 1 (winter 1993): 37.

⑬ Richard Toop, "On Complexity," *Perspectives of New Music* XXXI, no. 1 (winter 1993): 54.

⑭ Barry Truax, "The Inner and Outer Complexity of Music," *Perspectives of New Music* XXXII, no. 1 (winter 1994): 176.

图 10-2 费尼霍夫,第二四重奏

地宣称他的五个半小时的《声音中的摄影史》[*History of Photography in Sound*]是"曾被演奏的最长的非重复性钢琴作品"[15](与极简主

[15] Ian Pace website (www.ianpace.com/text/history2.htm).

义形成尖锐对比)。但费尼霍夫曾经的学生埃里克·乌尔曼[Eric Ulman]提出了一些强硬的反对意见,这种一直困扰着现代主义艺术的反对意见,现在似乎特别有意义。乌尔曼警告说:

> 有时候,"复杂性"乐谱变成了一种胁迫机制,它通过助长晦涩来避开批评的审视,它用缤纷的记谱细节与语言细节取代音乐细节,它依赖于演奏中不可避免的误差,要么是为了一种真正意义上的即兴表演能力,要么是为材料无法听清而找的最后借口。⑯

即使音乐不重要,但记谱细节很重要;因为它的错综复杂性设定了一个永远不可能匹敌的基准,更不用说超越它了。为什么会这样,将是本书最后一章主要关注的问题。

"大科学"黯然失色

尽管在音乐舞台上,布列兹仍旧是一个居高临下的存在,但他对年轻作曲家的影响已不复存在,即便正是他为这些作曲家创造了机会。其中一个原因是,布列兹的创作力[477]在1970年代期间持续下降,某种程度上是由于1971年至1977年间,他既要担任纽约爱乐乐团的音乐总监,又要在其他各个地方履行指挥的委约。即便是在离开爱乐乐团之后,他仍然主要作为一名活跃的指挥家,国际日程非常繁忙,需要不断地与各大管弦乐团录制[478]20世纪早期保留曲目的商业唱片,同时他还领导着一个新音乐演奏团体——"当代乐集合奏团"[the Ensemble InterContemporain],其成员都是他精心挑选出来的。

于是,作曲被搁置一旁。在放弃全职指挥家工作的四年之后,布列兹为室内乐队创作了一首20分钟的作品《应答》[*Répons*,1981],乐队包括6件独奏乐器(2架钢琴、竖琴、颤音琴、钟琴、匈牙利扬琴)与现场

⑯ Eric Ulman, "Some Thoughts on the New Complexity," *Perspectives of New Music* XXXII, no. 1 (winter1994): 204—5.

电子设备。第二年,这首乐曲演出了一个33分钟的扩展版本。1984年,他又发布了一个整整一小时的"整晚"版本,并进行了国际巡回演出。较长的版本并不包含实际的新材料,而是在传统的动机意义上发展了原作。这种精雕细琢的方式成了布列兹主要的作曲方法。《应答》进一步被拆解成两部室内乐作品,均名为《衍生》[Dérive](第一部作于1984年;第二部有两个版本,分别作于1990年与1993年)。从那以后,布列兹只创作了一首短小的钢琴作品《切音》[Incises,1994],它不只是对早期作品的重写,有些早期作品可追溯至1940年代;(正如我们所知)《切音》本身也被1998年获格文美尔奖的作品[即《基于切音》]吞食了。

从作曲上来说,这种活在过去的奇怪症状,似乎与布列兹晚期生涯的环境有关。《应答》是在IRCAM创作的,这家电子声学研究机构是法国政府(在乔治·蓬皮杜总统在位时)专为布列兹设立的,以此为诱饵吸引他从美国返回巴黎。1977年,当布列兹执掌权力时该机构开始全面运行,它被吹捧为"科学家与音乐家的聚会之地",⑰但实际上它相当于某种实验室,配备了充足的电子与电脑设备以及技术人员,来自世界各地的作曲家(也有一些音乐学家与音乐理论家)受邀成为常驻与研究人员。布列兹在1992年之前一直担任此中心的主管,在行政管理上投入了大量精力。但在创造性上,他从一开始就是一个有点孤立的人物。即便是在IRCAM,一种基本的美学分歧与代沟也隐约可见。

1984年,当布列兹完成《应答》的最后版本时,他已经59岁了,比任何一位后勤人员都要年长10到20岁。大多数技术人员来自(或至少曾大量接触与了解)商业流行音乐的世界,那里的音频技术所取得的进步丝毫不亚于与世隔绝的先锋派,甚至还要进步许多。没有人认为IRCAM会欢迎流行音乐,但背景与观点的分歧仍然体现在对于技术及其应用和利益的态度上。

作为政府史无前例慷慨解囊的堂堂受益者,布列兹热衷于炫耀性

⑰ Tod Machover, "A View of Music at IRCAM," *Contemporary Music Review* I, part 1 (1984):1.

的技术消费,毫无疑问,他还记得哥伦比亚-普林斯顿电子音乐实验室里布满整面墙壁的、由公司赞助人赠予巴比特的价值17.5万美元的Mark II电子合成器。在IRCAM,布列兹有他自己定制的"机器",即由意大利工程师朱塞佩·迪·朱尼奥[Giuseppe di Giugno]根据布列兹的规格开发的4X电脑。4X是更大、更复杂版本的"哈勒风"[Halaphone](一种"现场电子音乐"设备),它可在乐器演奏时改变其音色,并通过电脑程序将[479]这些输出的音色分散到电子声学装置的扬声器中。在表演过程中负责处理这些转换并使声音移动环绕的工程师,实际上是表演团体的一员。(布列兹是在一首名为《固定爆炸》[Explosante-fixe]的七重奏中首次运用了"哈勒风",乐曲作于1971年。)

4X在当时属于速度极快的电脑,它极大地提升了实时数字声音处理的能力与多功能性。(借用布列兹的一位音乐学信徒多米尼克·雅莫[Dominique Jameux]的一句话)它是"IRCAM的技术'奖杯'",⑱赋予少数有资格和特权使用它的人以地位。或者如布列兹的私人技师所说,4X是"电脑音乐中的劳斯莱斯"。⑲ 它的规格、昂贵和复杂度,以及运行难度(极少有作曲家具备运行它所需要的专门技术),使它成为进步的不可或缺的象征,这也是整个IRCAM事业严重依赖公共基金的切实理由。因此,该机构致力于壮观的大系统开发——在美国称为"大科学"——对于法国人来说,它除了具有艺术的意义,还具有民族主义的意义。

但是高科技现代主义也有悖论或矛盾的一面,因为现代运动的主要信条之一永远是作曲家的自主性或不受外界因素的影响。因此,无论技术能带来什么样的声望或可能性,在本质上都是可疑的。它必须留在它该在的地方;绝不能让人觉得它主宰或决定了艺术家的观念。

⑱ Dominique Jameux, "Boulez and the 'Machine,'" *Contemporary Music Review* I, part 1 (1984):19.

⑲ Georgina Born, *Rationalizing Culture: IRCAM, Boulez, and the Institutionalization of the Musical Avant-Garde* (Berkeley and Los Angeles: University of California Press, 1995), p.285.

正如雅莫(代表布列兹)所言,"必须优先考虑作曲思维,而不是与机器打交道的经验主义",在这方面绝不能妥协。⑳ 因此,《应答》是一部完全"创作的"(composed)作品(在这种情况下的确需要使用这种有些多余的说法),有充分而详细的乐谱,其中包含为一位工程师即"声音设计师"创作的部分,他每次都以完全相同的方式表演。

因此,即使需要最大化的技术潜力,它的应用也受到限制。雅莫评论道,这部作品的"中枢来自永不过时的完整记谱法,这份乐谱自身几乎就可以被演奏且是自足完整的",㉑也就是说,它无需电子声学转换即可演奏。因此,悖谬的是,电脑技术的合法性是通过限制它的使用而建立的,这种限制几乎到了让它变得多余的程度。"无论转换过程与电子声学设备的总体成功程度如何,'机器'处理似乎都附属于相对传统的音乐文本,"雅莫写道,"我们并没有这样的印象(尽管这纯粹是个人观点),认为是现有技术产生的这部作品,而是一种抽象的观念——铭记在标题中——导致了一份根据技术所能提供的额外内容而写的乐谱。"可以肯定地说,这种神经质不仅来自评论家,也来自作曲家。

与此同时,IRCAM 的支持人员对蓬勃发展的"数字化革命"越来越感兴趣,个人电脑与软件的商业开发使技术小型化、标准化与大众化。在引进大批量生产的苹果麦金塔电脑与雅马哈合成器的问题上,布列兹与戴维·韦塞尔[David Wessel,生于 1942 年]之间出现了分歧,布列兹对小型机器的贵族式的蔑视,反映出[480]他对高现代主义的承诺,而韦塞尔是一位有爵士乐背景的美国心理声学家与作曲家,在 IRCAM 担任教育主管。1984 年,双方陷入了僵局,尽管布列兹禁止这一购买举动,但韦塞尔(已单独与美国和日本公司谈判)依然订购了它们。

这场斗争甚至还有一个政治因素:4X 型机器的产品通过法国政府,与一家名为达索/索技[Dassault/Sogitec]的公司签订了合同,这家

⑳ Jameux, "Boulez and the 'Machine,'" p. 18.

㉑ *Ibid.*, p. 20.

公司主要从事军用高科技飞机与军需设备的设计与制造。因此,IR-CAM与美国人所称的"军工联合体"有牵连。那些主张缩小技术规模的人把它变成了一个"绿色"问题;而那些致力于大科学的人则调用了传统先锋派对商业主义的敌意。

1984年,具有音乐背景的英国人类学家与文化批评家乔治娜·博恩[Georgina Born]获得一笔资助,进行一个关于IRCAM"民族志"的论文项目,博恩围绕这一争议建立了她的叙事(于1995年出版了《合理化的文化:IRCAM,布列兹与音乐先锋派的体制化》[*Rationalizing Culture*:*IRCAM*,*Boulez*,*and the Institutionalization of the Musical Avant-Garde*])。幸运的是,她碰巧在现场目击了这一事件,并将其描述成典型的现代主义与后现代主义的对抗。她对这一事件的重要性提出了令人信服的理由,尤其是考虑到它的结局。尽管有布列兹的反对,但韦塞尔领导的"持异见的"派系取得了胜利。不过,韦塞尔本人因为在此过程中感到不满而离开IRCAM,前往加利福尼亚大学伯克利分校,并在那里成为新音乐与技术中心的领导者。缩减技术规模,尽管对布列兹个人来说是一个失败,但它却改变了IRCAM,使之与席卷整个信息处理世界的变化相一致,从而保住了这所巴黎机构的相关地位,这实际上是挽救了它。

因此,20世纪后期艺术本质上的反讽被戏剧性地概括为前卫艺术转化为"后卫艺术"(*arrière-garde*),正是因为它恪守一种关于"新"的旧观念。IRCAM的航线改变是更广阔的世界转变的缩影,以至于美国作曲家凯尔·甘恩提出:"几个世纪之后,1980年至1985年很可能成为音乐历史上最重要的分水岭之一。"㉒当然,现在评估这一预测的准确性还为时过早,但在写下这段文字的时候,许多音乐家所栖息的这个世界确实已经在那时形成。以对这个世界的描述来结束一本致力于追溯西方"音乐之美艺术"(fine art of music)历史的书,是再恰当不过了。正如本书第一页所强调的那样,该历史的决定性特征是对书面传

㉒ Kyle Gann, "Electronic Music, Always Current," *New York Times*, 9 July 2000, Arts and Leisure, p. 24.

播的依赖；1980 年代的数字革命首先预示了这一历史将从读写传统中解放出来，这一传统是布列兹始终不渝地坚持的，而数字革命预示了它有可能最终消亡。

20 世纪的"口头性"

然而，与此同时，在目前多卷本的叙事中贯穿的另一个重点是口头传统的持续。在西方古典音乐或其他任何领域，这一传统从未被彻底取代[481]。学习任何一件乐器，都需要一个活生生的老师，他不仅要示范，还要口头教导。我们都知道歌曲——包括像《祝你生日快乐》或《带我去看棒球赛》["Take Me Out to the Ball Game"]这样的"创作"歌曲——是靠耳朵学会的。没有一首音乐保留曲目，甚至贝多芬的交响曲，完全是由它的文本固定与传播的；总有一些不成文的表演惯例，必须通过聆听与重复来学习（这就像口语一样，会随着时间的推移而改变）。

此外，已经有人指出，起源于 20 世纪的一种音乐媒介——即电子媒介——是最不依赖于书写的。它达到了书写文本所达到的效果——即把独一无二的艺术作品固定下来——甚至比书写文本做得更好，而且它不用文本就做到了。或者更确切地说，"文本"与"作品"可以在电子条件下融为一体，从而产生一个确定的作品客体（work-object）（留声机唱片、磁带、盒式录音带、CD、MP3 等），在某种程度上，人类表演者的介入不可避免地被排除在外。

因此，自 20 世纪中叶以来，有两种不用书写的方式：一种是新颖的"自动记录"（autographic）即无表演者的方式，作曲家以此创造出一个独特的客体（就像画家创作出一幅油画），它可以被机械地复制，但不需要为了继续存在而重新制作；另一种是古老而传统的"口头"方式，这里只有现场表演，没有客体（只有行为，没有文本）。但一个口头传播的表演也可以被录制下来。所以说，20 世纪技术在这两种非读写的艺术产品之间架起了桥梁；更确切地说，它使这两种方法能够像钳子一样包围和攻击读写传统。矛盾的事实是，唱片与电子声学技术不仅产生了它们自己的媒介，而且还刺激了古老的口头实践在 20 世纪后期的专业性

复苏,这种口头实践通常与民间艺术有关,它产生了一种因缺乏更好的术语而姑且称为"行为艺术"(performance art)的类型。因此,在继续讲述1980年代的数字革命之前,我们需要补充一点"口头的"背景。

流浪汉出身

这一领域最伟大的先驱是哈里·帕奇[Harry Partch,1901—1974],他是音乐史上一位近乎完全特立独行或"另类的"人物。他不仅说话另类;生活上也同样另类。他过着游荡的生活,包括在1935年(大萧条最严重的)那段时期,他是一个"流浪汉"或"无业游民",一个无家可归的流浪者,住在美国西海岸各种临时避难所里。他在这一时期所写的日记,在他去世后以《苦涩音乐》[Bitter Music]为题出版,展现了他将自己的社会疏离转化为艺术程序的过程。日记中有许多对无意中听到的"语音旋律"(speech-melodies)的记谱(例10-1),类似穆索尔斯基或者亚纳切克的方式。随后帕奇又尝试为它们配上和声,甚至有些草稿还把它们塑造成戏剧的场景,其中有一些场景最终出现在他的"音乐舞蹈戏剧"《俄狄浦斯王》[King Oedipus]中。

图10-3 哈里·帕奇

例 10-1 哈里·帕奇《苦涩音乐》,语音旋律

歌词大意:"拜托,女士,我很乐意为食物而工作"

"我知道你很痛苦(教母说话),我也明白你为什么痛苦,但你只是因为它才引起别人的敌意。"

"因为它于事无补,并且让我很不开心。你必须离开这条道路。它对你做了可怕的事情。"

帕奇的流浪汉经历成为他几首作品的主题。其中有四首被聚合成一部名为《任性》[*The Wayward*]的组曲或套曲,这套组曲构成了一幅独特的[482]抑郁生活全景图。第一首是《巴斯托:加州巴斯托高速路栏杆上的八位搭便车者的题字》[*Barstow*: *Eight Hitchhiker Inscriptions from a Highway Railing at Barstow, California*,作于 1941 年,1968 年修订]。另外三首分别是《美国蒸汽火车:横贯大陆的流浪汉之旅的音乐记述》[*US Highball*: *A Musical Account of a Transcontinental Hobo Trip*,作于 1943 年,1955 年修订],《旧金山:二十年代一个雾夜两个报童哭喊的配乐》[*San Francisco*: *A Setting of the Cries of Two Newsboys on a Foggy Night in the Twenties*,作于 1943

年,1955 年修订],以及《信件:来自一位流浪汉朋友的沮丧消息》[*The Letter: A Depression Message from a Hobo Friend*,作于 1943 年,1972 年修订]。尽管帕奇接受过西方音乐传统的训练,但受个人怨愤的激发,也受古老奇异的仪式剧场模式启发,他彻底背弃了西方音乐的整个传统——包括调律系统、乐器、传统记谱、社会实践,以及惯例场所——并试图创造一个更好的替代品:一种说教性的公共"整体艺术品"(*Gesamtkunstwerk*)(他称其为"整合性有形剧场"(integrated corporeal theater)[23]),这种剧场艺术建立在一个音乐系统之上,这一系统利用传说中的纯律、语音歌曲与合唱歌舞的力量以施加精神影响,实现社会变革。

"我是个彻头彻尾的作曲家,"帕奇在 1942 年写道。"我受到激发成为一名音乐理论家、乐器制造者、音乐变节者和音乐理想主义者,仅仅因为我是一个要求很高的作曲家。"[24]他的无法妥协的一面(或如编舞家阿尔芬·尼古拉斯[Alwin Nikolais]在 1957 年发现的那样,他无法平等地与合作者一起工作[25]),立刻成为其作品在他有生之年产生巨大魅力的源泉,在他去世之后,这种魅力甚至更强大了,他已变成一位传奇式的"拓荒者"。无法妥协,也是他的作品难以表达的原因,除非通过作曲家本人。

帕奇写了一本大部头的书《一种音乐的起源》[*Genesis of a Music*](1949 年成书,1974 年修订)来阐述他的理论。书中包含一段愤怒扭曲的音乐历史("有形音乐 vs. 抽象音乐"["Corporeal versus Abstract Music"])以使他的观念合法化,让它们看起来像是所有重大问题的答案;书中还包括一篇详尽的、数学上错综复杂的论文,是关于他的调律系统;另外还有一份布满照片的说明书,是关于他的众多富有想象力的设计与精巧制造的乐器,为了给一个八度提供非平均的 43 个音

[23] W. Anthony Sheppard VI, *Revealing Masks: Exotic Influences and Ritualized Performance in Modernist Music Theater* (Berkeley and Los Angeles: University of California Press, 2001), p. 180.

[24] Harry Partch, *Bitter Music: Collected Journals, Essays, Introductions, and Librettos*, ed. Thomas McGeary (Urbana: University of Illinois Press, 1991), p. ix.

[25] See Bob Gilmore, "'A Soul Tormented': Alwin Nikolais and Harry Partch's The Bewitched," *Musical Quarterly* LXXIX (1995): 80—107.

调,他不得不造出这些乐器,这是他的调式理论所要求的。

帕奇特制的乐器包括:拨弦乐器与弓弦乐器,"改制"为超长指板,指板上标记着各个音准点,就像中世纪测弦器[monochords]上的标记;"色彩簧风琴"[chromelodeons],即改良的簧片管风琴;"基萨拉琴"[kitharas],即用拨子演奏的竖琴或里拉琴;"泛音扬琴"[harmonic canons],即用拨子演奏的索尔特里琴;改制的十三弦筝[koto];许多有音高的打击乐器,包括各种尺寸的马林巴与拇指钢琴[mbiras];"云室碗"[cloud chamber bowls],即 12 加仑的派热克斯[Pyrex]玻璃瓶以精确尺寸锯掉顶部与底部(之所以这样称谓,是因为最初的那批乐器来自加州大学伯克利分校的辐射实验室)。这些乐器[483]外观精美,在表演中总是可以见到,在帕奇的剧场作品中它们与歌手和舞者一起出现在舞台上,就像斯特拉文斯基《婚礼》中的钢琴一样。

帕奇确实为他的乐器发明了奏法谱(tablature notations);例 10-2 显示的是《巴斯托》的开头,既有帕奇的奏法谱,也有音乐学家理查德·卡塞尔[Richard Kassel]的译谱,以(大致)显示实际音高。但是就像古代的纽姆谱一样,帕奇的奏法谱最适合那些"亲自"与作曲家一起排练过的演奏者,或者与那些由作曲家口头传授过作品的人一起排练过的演奏者。因此,为了充分表演帕奇的音乐,他的超凡魅力总需要在

例 10-2A　哈里·帕奇《巴斯托》开头,帕奇的奏法谱

例 10 - 2A（续）

歌词大意：第一位。今天是 1 月 26 日。我快冻僵了。艾德·菲茨杰拉德，19 岁。5 英尺 10 英寸，金发，棕色眼睛。回家去……

例 10-2B 哈里·帕奇《巴斯托》开头,由音乐学家理查德·卡塞尔译谱

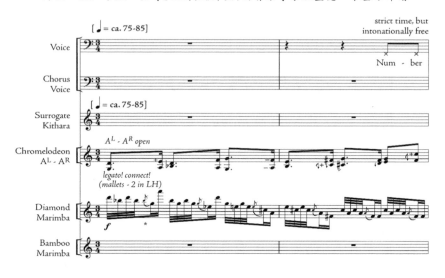

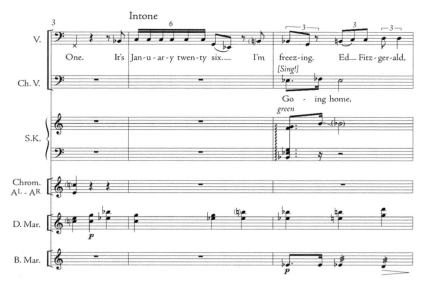

* 所有装饰音都在拍子上演奏,主要音符紧随其后。

场。随着其声望增长,许多教育机构邀请他作为常驻艺术家或研究员(其中有威斯康星大学、伊利诺伊大学和加州奥克兰的米尔斯学院)。在这些地方,他会将成群的感兴趣的学生与音乐家聚集在他的周围,通过示范教授他们,然后举办演奏会,后来还举办戏剧表演。

然而一旦演出，它们就只能在唱片中得到充分保存——考虑到帕奇致力于现场表演的身体性（physicality），这是一个苦涩的讽刺。他写道："我相信音乐家是当下此刻的全部组成，他们是不可替代的，他们可以歌唱，可以喊叫，可以吹口哨，跺脚；可以一直穿着戏装或者可能半裸，我不在乎他们裸露的是哪一半。"㉖但他才是真正不可替代的[484]成分。发行于 1968 年的一张哥伦比亚慢转唱片，包含《巴斯托》在内的三首作品，是他唯一录制的完全专业品质的立体声唱片。

帕奇去世之后，他的乐器被送到新泽西的蒙特克莱尔州立大学[Montclair State University]，又从那里去了史密森学会[Smithsonian Institution]。他的几位追随者，特别是打击乐演奏家与指挥家丹里·米切尔[Danlee Mitchell]，自 1956 年到帕奇去世一直是帕奇的同伴，[485]继续在演奏帕奇的乐器或它们的仿制品。1980 年代，米切尔首次将帕奇的作品带到了欧洲。尽管人们对帕奇作品的历史兴趣在增长，其作品的影响力也在扩大，但它们演出的可能性却逐年在减少。对传播的毁灭性限制是帕奇为他的理想主义付出的代价。

帕奇的两部音乐剧场作品，保存在他自己的"五号门"[Gate 5]厂牌相当原始的唱片中，实际是对古希腊戏剧的改编，这两部作品将帕奇置于一条高贵的路线上，这条路线可追溯至歌剧源头处的佛罗伦萨卡梅拉塔会社。《俄狄浦斯王》（1951 年）基于 W. B. 叶芝[W. B. Yeats]翻译的索福克勒斯戏剧，1952 年在米尔斯学院上演。由于叶芝遗产不允许使用这个文本，因此 1954 年（在索萨利托艺术博览会[Sausalito Arts Fair]上）录音时做了修订。这部作品可能是现存最纯粹、最有效果的帕奇式"整体艺术品"的例子。相比之下，根据欧里庇德斯《酒神伴侣》而作的帕奇最著名的作品《法院公园里的启示录》[*Revelation in the Courthouse Park*]，就不那么具有代表性了。1962 年，这部作品在伊利诺伊大学上演，有一位仰慕帕奇的微分音作曲家本·约翰斯顿

㉖ Quoted in Andrew Stiller, "Partch, Harry," in *New Grove Dictionary of Opera*, Vol. III (London: Macmillan, 1992), p. 895.

[Ben Johnston，1926—2019]就在那里任教。演出有意作为一场公开的、及时的政治声明，因而使作曲家的惯有风格发生了某些改变。

《启示录》的灵感来自帕奇的一种观念，他认为在欧里庇德斯描绘的酒神狂欢仪式与"当今美国的两种现象"之间存在着相似性。㉗ 一种现象是五旬节教派的复活集会（带有强烈的性元素的宗教仪式），另一种现象是像弗朗克·辛纳屈与埃尔维斯·普雷斯利这样的流行歌手在他们的歌迷中受到的欢迎。帕奇讽刺地写道："我想，半歇斯底里的女人对年轻男歌手的围攻，可以被视为对神体的性仪式。"㉘在他的心中，这代表"平庸与服从"在战后的美国取得了胜利，它们已威胁到美利坚合众国的基本价值观，即个人的权利与诚信。

欧里庇德斯的戏剧场景与当代场景并置，描绘了一个小镇对于一位现代版狄俄尼索斯到访的反应，这位名叫迪昂的现代酒神，是一个信仰治疗师与摇滚乐[486]明星的混合体，有点像奥罗尔·罗伯茨[Oral Roberts]（或葛培理[Billy Graham]）与埃尔维斯·普雷斯利的二合一。彭透斯国王与他的母亲阿高厄，原是欧里庇德斯剧中酒神狂热的主要受害者，现在变成了"桑尼"与"妈妈"。在迪昂的野蛮影响下，发狂的妈妈谋杀了多疑的桑尼。它鼓励观众去沉思，并"考虑"（用 W. 安东尼·谢泼德[W. Anthony Sheppard]，一位研究 20 世纪音乐剧场的历史学家[487]的话来说）"盲目群体行为的威胁"。㉙ 这首乐曲对于帕奇来说是独一无二的，它将帕奇独特的新古风（neoantique）语汇与美国地方风格相结合，并与场景的交替变化相一致。然而，它并不是"跨界"。帕奇运用流行音乐风格来描绘镇民的堕落，对他们做出了严厉的负面（以及厌女症般的）评判。

《法院公园里的启示录》的悲剧无意中暴露了帕奇自己致命的矛盾心理。他在社会边缘生活的经历为他灌注了一种难以调和的个人主义，这部戏剧对这种个人主义给予全然的肯定。"我不会受任何人的束缚，"他在去世那一年，曾挑衅地对采访者咆哮道，"我将彻底自由。"他

㉗ Partch, "Revelation in the Courthouse Park" (1969); *Bitter Music*, p. 245.
㉘ *Ibid*.
㉙ Sheppard, *Revealing Masks*, p. 212.

看到自己就像桑尼一样，受到处于美国生活核心的群体本能的威胁。但他作为艺术家的行事方式又不可避免地使他成为迪昂那样的魅力领袖，这需要他的表演者做出像本·约翰斯顿所称的"邪典般的献身"。㉚而迪昂是一位不折不扣的"身体主义者"（corporealist），❶帕奇会对他流露出一种掩饰不住的（带着同性情欲的）倾慕。他将自己在舞台上的邪恶化身视为"一位奇异的祭坛祭司，他那旋转扭动的屁股不是一种贪欲和短暂的心血来潮，而是一种神圣的权利"。㉛帕奇无法解决这些冲突，他的作品被禁锢在它的殊异特质中，依赖于他本人行使祭坛祭司的职能，实际上这会导致他的作品随他一起死去。

因此，帕奇去世之后，虽然影响很大，但几乎完全是在观念与社会实践领域，而非实际的音乐实践或风格领域。帕奇的信徒之一安德鲁·斯蒂勒[Andrew Stiller]声称，"所有使用纯律的与大部分使用微分音的美国作曲家，都可算作他的门徒"。㉜斯蒂勒还将各种后来的发展归功于帕奇的影响，从打击乐到多媒体音乐剧场，从极简主义到"声音-雕塑"[sound-sculpture]装置。一个更为现实主义的评价将帕奇塑造成"绿色"信念音乐家的精神先驱，当时代追上他时，这些音乐家所回应的与其说是帕奇真实的音乐，不如说是他榜样般容易被浪漫化的存在。他在死后被选为"流浪汉贵族"（bum aristocracy）㉝，（正如我们会在《苦涩音乐》中读到的）这正是他生前所鄙视的。

这就是为什么尽管帕奇信奉音乐的纯粹主义，诋毁流行文化，并受过古典音乐的训练，但却成为流行音乐批评家达蒙·克鲁科夫斯基所说的"少数几位让摇滚音乐家感兴趣的作曲家之一"。㉞就音乐而言，他与摇滚音乐家没有什么共同之处，但他的工作方式却与他们一样。

㉚ Quoted in Sheppard, *Revealing Masks*, p. 223.

❶ [译注]"corporeal"，可译为"有形的、物质的、身体的"，这里将根据上下文做出选择。当作为一个抽象概念时，译为"有形的"，如上文中出现的"整合性有形剧场""有形音乐 Vs 抽象音乐"等；当指称具体人物与创作特性时，则译为"身体的"，如这里的"身体主义者"（corporealist）与后文中"身体化地"（corporeally）。

㉛ Partch, *Revelation in the Courthouse Park*, libretto; *Bitter Music*, p. 353.

㉜ *New Grove Dictionary of Opera*, Vol. III, p. 896.

㉝ *Bitter Music*, p. 69.

㉞ Damon Krukowski, "Voxpopuli," *Bookforum*, winter 2000, p. 18.

帕奇的风格是他所用媒介的功能（反之亦然）；他在他的乐器上发自内心地创作；他的音乐家排练是靠死记硬背，凭记忆表演。这让他不仅成为摇滚音乐家的灵感来源，也启发了越来越多的作曲家在帕奇错过的20世纪最后25年中，依靠各种各样的口头方式来传播他们的作品。

虚构的民间音乐

从这个意义上说，帕奇最直接的概念上的后裔是梅瑞狄斯·蒙克［Meredith Monk，生于1942年］，帕奇去世时这位作曲家的事业才刚刚起步，在她所受的影响中从未提到过帕奇。与帕奇一样，蒙克一开始也是作为一个孤独的局外人，[488]通过训练自己的声音去做以前（至少在她所受的学校教育传统之内）没人想到过的事情，从而"身体化地"（corporeally）创造了一种古怪的音乐。在一个没有人能复制（或有兴趣复制）她的声音效果的时代，她成了自己的表演媒介。一位采访者问及她的作品是否属于自传性质，她告知说，她与作品的关系远不止于此。她说：

> 我把自己用作材料。不过，我对此抱有很大的客观性，所以事实上它不是自传性的。不仅我的头发是材料，我伴着吉他唱歌也是材料。在某种程度上，我把自己作为材料来用，把我所拥有的一切都作为材料，这是我个人的方式。但另一方面它变成了一首诗，因为它被极度客体化了。㉟

帕奇也可以这样说。蒙克的音乐与他的一样，都是在自己的身体内部开始产生的。但帕奇（像古希腊人一样）所做的一切，是为了词语与它们的表情投射，而蒙克则试图在保留表情投射的同时省却词语。她早期的大部分作品都是独唱歌曲，她自己在演奏简单钢琴伴奏（通常是固定

㉟ William Duckworth, *Talking Music: Conversations with John Cage, Philip Glass, Laurie Anderson, and Five Generations of American Experimental Composers* (New York: Da Capo, 1999), pp. 352—53.

音型与低音)的同时,发出各种令人惊讶的非语言声音:有时是以传统方式唱出的虚构音节,有时是更基本的声响——不寻常的摇摆与颤音,鼻音音色,极端音域,喉音呼吸,发声吸气等——蒙克在听众的普遍反应之前先发制人,称其为"来自另一个星球的民间音乐"。㊱ 回顾她1979年的早期作品,她将其总结为"把独唱的声音作为一种乐器来创作"。

> 经过古典声乐训练并有了民谣和摇滚歌手的经历之后,我意识到我想创造一种具有个人风格与抽象(以及情感)品质的声乐,这些品质在绘画或舞蹈的创造中发挥作用。我的方法始于反复试验:将某些概念、感觉、图像与能量转译为我的声音,观察它们感觉如何,听起来如何,然后将它们提炼为一种音乐形式。这些年来,我发展了一套语汇与风格,旨在尽可能广泛地利用各种人声。㊲

她回忆那个时候,一个受过蒙克训练的人不可避免地会认为,绘画与舞蹈都是非再现的媒介,它们以抽象表现主义的方式将主观感受转化为客观形式。蒙克的理想是一种音乐的(或人声的)抽象表现主义,它要求废黜词语。她对一位采访者说:"声音本身就是一种非常雄辩的语言,我一直觉得在声音之上演唱英语就像同时在唱两种语言。"㊳她对另一位采访者阐述道:

> 通常,如果我真的使用文本,它会非常简单,文本的声音与语义同样重要。我还认为,音乐本身就是这样一种能令人回味的媒介。它是完全敞开心扉的。我不喜欢的观点是,人们必须解决语言这一屏障……在某种程度上,语言是挡在情感与行动前面的屏障。而我喜欢绕过这一步直接沟通的想法……㊴

㊱ *Ibid*., p. 359.

㊲ Liner note to Meredith Monk, *Dolmen Music*, ECM Records1—1197(1981).

㊳ Geoff Smith and Nicola Walker Smith, *New Voices: American Composers Talk about Their Music* (Portland, Ore.: Amadeus Press, 1995), p. 189.

㊴ Duckworth, *Talking Music*, p. 359.

[489]再一次与帕奇一样,蒙克在某一时刻也做出一个"不可避免的决定":

> 把我的一些技巧传授给其他人声,以便尝试扩展我的写作——看看这些原则能否被翻译(转移)给其他歌手,并构成团体的形式。在团体音乐中,我主要关注的是每个声音的独特品质,以及在齐唱、织体、对位、编织等方面的重唱可能性。㊵

蒙克的"古典"训练体现在,她所使用的"写作"一词是可与"作曲"一词互换的同义词。但是就像她早期的独唱作品一样,虽然完全是作曲的(从来不是即兴的),但从未被记写下来,因为不需要与任何其他表演者交流她的音乐,所以重唱音乐也没被记写下来,(与摇滚乐一样)它是密集的日常排练与死记硬背的产物。回避记谱的部分原因在于,蒙克一直在发展的声音效果没有对应的常用符号。但这只是部分原因。当被问及此事时,她说:

> 我不知道你要如何为这些声乐作品记谱,我也不知道我是否愿意记谱。我现在正纠结这件事,因为我的确想把我的作品传下去。并不是我不想让其他人来做,而是我认为它的作乐方式来自一种原始的口头传统,更多是关于为耳朵而作的音乐。在西方文化中,纸本有时代替了音乐一直具有的功能。㊶

无论是出于偶然——生物学家可能会说,个体发生是系统发生的概括——还是有意为之(或许是基于她在萨拉·劳伦斯学院[Sarah Lawrence College]的音乐史课程),蒙克在她的重唱音乐中运用的许多织体与结构,令人回想起中世纪体裁的织体与结构,如奥尔加农、分解旋律、回旋歌,这些体裁原本是作为口头实践,只有经历了相当程度

㊵ Liner Note to ECM 1—1197.
㊶ Smith, *New Voices*, p. 189.

的发展之后才进入书面文献。

蒙克在创立自己的表演团队之后创作的首部作品,是无词的《支石墓音乐》[Dolmen Music,1978],为六位歌手、一把大提琴(由其中一位歌手演奏)与打击乐器(由另一位歌手演奏)而作。标题源自一个古老的布列塔尼词语,指的是史前异教崇拜的纪念碑,就像巨石阵一样(竖立的几块石头支撑着一块横放的石头),这个词唤起了一个想象中的古代。各个乐章如"序曲与男人的秘密会议""哇-哦""雨""松树摇篮曲""召唤""结束"等,仿佛暗示了音乐由此产生的原始仪式与实践。"在所有文化中都有我称之为原型的歌曲,如摇篮曲形式、劳动歌曲、爱情歌曲、进行曲、葬礼歌曲。"㊷就像她通过避免使用词语来寻找一种普遍的声音语言一样,"将这些到处存在的歌曲类别勾连起来也是很有趣的",它们以无词的方式诉说着生命的功能及其无所不在的永恒循环。

在《支石墓音乐》的最后,所有声部合并为一个"复合的"平行奥尔加农(多重四度、五度与八度),这是在 9 世纪法兰克人的文献中描述的一种奥尔加农。20 世纪的先锋派音乐家与他们 9 世纪的祖先联系在一起,戏剧化地表达了"循环时间"(cyclic time)的概念。20 世纪后期,许多人都发现这一概念具有不可抗拒的吸引力,并被用作瓦解线性历史进步观念的武器。[490]蒙克偶尔明确表达出这项议程。当一位采访者问及她如何看待自己与"西方音乐传统"的关系时,她厉声说道:"我知道有些人非常关心他们在音乐史中的地位;但我要说的是,这是一个非常男性化的观点。"㊸然而,与许多最终被主流发现的边缘人物一样,蒙克也不得不与传统和解。1970 年代后期,她开始(与史蒂夫·赖希一样)为德国 ECM 唱片公司录制她的音乐,并开启了一系列巡回音乐会,至 1980 年代中期,她每年累计有四个月的巡演。最后在 1986 年,一个包括休斯顿大歌剧院与美国音乐剧场艺术节[American Music Theater Festival]在内的财团,委约她创作了一

㊷ Smith,*New Voices*,p. 191.
㊸ Smith,*New Voices*,p. 192.

图 10-4　梅瑞狄斯·蒙克在《阿特拉斯》中饰演
亚历桑德拉·丹尼尔斯(休斯顿大歌剧院,1991年)

部完整的歌剧《阿特拉斯》[*Atlas*],这部歌剧大致取材于亚历桑德拉·戴维-奈尔[Alexandra David-Néel](在歌剧中改名为亚历桑德拉·丹尼尔斯)的探险发现,她是第一位去西藏旅行的欧洲女性。歌剧于1991年2月在休斯顿首演。

与蒙克较早的剧场作品(其中一些被她相当随便地称为歌剧)不同的是,《阿特拉斯》需要一个由18位歌手与10人伴奏乐队组成的演出阵容,实际上它看起来像一部歌剧:一连串伴有动作、戏装与类情节的场景。然而,它几乎完全是无词的,只用"声音的语言"来讲述亚历桑德拉的探险故事——历经沙漠的炎热与北极的寒冷,热带雨林与农业群落,最终回到了故乡——某种程度上,是尝试将探险家的发现转化为普遍的情感体验。同时,这部作品尽可能坚守了蒙克对于"口头"音乐的理想。器乐部分主要是伴奏的固定音型与基础低音,原先由蒙克在键盘上即兴演奏,但现在不得不被记写下来,以便乐队可以视谱演奏(见例10-3),但声乐大部分是在排练中产生的,与过去一样交托给记忆。

例 10-3 梅瑞狄斯·蒙克《阿特拉斯》"旅行梦想歌曲"的固定音型

[491]蒙克在《阿特拉斯》中不得不做出的另一个让步,是她迄今一直抵制的电子技术。她的配乐伴奏中包括电子键盘与"采样器"(下文会进一步讨论),以扩展小型合奏现有的音响范围。但她使用电子技术的方式与她使用记谱法一样,都是尽可能地俭省。这是一种原则性的放弃。她的一些早期作品(与史蒂夫·赖希的某些作品一样)都是经由分层的磁带循环创作的。在蒙克的例子中,所有分层中都录有她自己的声音,然后合成的声音被用作舞蹈表演或电影的伴奏。但是一旦她有了一个重唱团,她便拒绝了表演中的"加录混音"(overdubbing)过程(尽管她将它留作一种创造性的工具)。她曾对众多采访者中的一位说过,她经常通过分层音轨来制作作品,然后把不同的音轨教给不同的歌手,因为作曲的目标是让一场表演(一种实时行为,或一个社交过程)成为可能,而不仅仅是产生一个客体(一份乐谱或一张 CD)。

她说,"我不认为有什么能真正取代人们一起作乐",㊹毫无疑问,"能"(can)的真正含义是"应该"(should)。技术,以其"物化"与"商业化"的必然趋势(即把它接触到的任何东西都变成待售的商品),危及到行为艺术中的社会性与审美无功利的方面。与帕奇一样,蒙克在商业化的洪流面前也毫无招架之力。具有讽刺意味的是,她的音乐(与帕奇和所有人的音乐一样)现在主要通过商业唱片而为人所知。

随着蒙克的声誉鹊起,她最终获得了一份合同,这份合同于

㊹ "Conversation with the Composer" (interview with David Gere), booklet accompanying Meredith Monk, *Volcano Songs*, ECM New Series 1589 (1997).

2001年初宣布,蒙克的作品将以书面形式由布西与霍克斯公司[Boosey and Hawkes]传播发行,在这个日渐萎缩的行业中,这家公司是最杰出和最具商业影响力的古典音乐出版社。这意味着不仅要把她的作品从唱片中记录下来(这项任务由出版社的工作人员负责,但必须得到作曲家许可),还要首次将她的声音技巧进行编码与口头说明,并且将蒙克的表演CD与乐谱一起发行,"以作为表演实践与演绎的辅助"。㊺换句话说,一个出版商为了商业利润,正姗姗来迟地试图回收蒙克典型的口头艺术,使之符合读写文化传统。矛盾比比皆是。

女性堡垒

但不可否认的是,在视觉媒体与音频技术的压力下,读写传统正在弱化,像蒙克这样的行为艺术就是症候之一。与蒙克相比,其他大多数行为艺术家在接受技术革新方面顾虑较少,也不像她那样抵制物化,因此不太可能符合那些乐谱商人回收利用的预期(或目标)。

[492]这些艺术家中大多是女性,这是一种巧合吗?鉴于行为艺术是由女性主导的唯一具有创造性的音乐活动领域,那怎么可能只是一个巧合呢?不出所料的是,男性与女性对于这一现象的解释各有不同角度。凯尔·甘恩无法提出两个以上的"用自己的声音与身体作为音乐素材"的男性名字,但他可以轻松列出一打这样做的女性名字,并声称知道有数十人之多。甘恩认为,这样一种活动"包含着一种脆弱性,一种公开的情感表达,而我们社会中的男性或许太过拘束而无法沉溺其中"。㊻女权主义音乐学家苏珊·麦克拉瑞[Susan McClary]的看法有些不同。她写道:"在西方文化中,女性身体几乎总是被视为展示对象。"㊼女性在行为艺术中的传统角色,是一种"为男性凝视的快感而被

㊺ *Boosey & Hawkes News Letter*, October 2000, p. 8.

㊻ Gann, *American Music in the Twentieth Century*, p. 208.

㊼ Susan McClary, *Feminine Endings: Music, Gender, and Sexuality* (Minneapolis: University of Minnesota Press, 1991), p. 138.

调用的身体"。她引用 1980 与 1990 年代最成功的行为艺术家之一劳里·安德森[Laurie Anderson,生于 1947 年]的话作为佐证:"女性极少成为作曲家。但我们有一个优势。我们习惯于表演。我的意思是说,就像我们以前为男孩子跳踢踏舞一样。"㊽

当然,不同之处在于,行为艺术家的剧本由她们自己写作。麦克拉瑞写道:"女性很少被允许成为艺术的代理人,相反,她们被限于演出——基于并通过自己的身体——由男性艺术家制造的剧场、音乐、电影与舞蹈场景。"㊾人们可以在整个音乐历史中,观察到对女性创造性代理的偏见与限制。而行为艺术是女性从传统保管人手中夺取创意代理权的一种方式,同时又能保持她们的传统"优势",就像安德森异想天开地暗示的那样,她们自己也不会变成专制人物。行为艺术作为女性自我呈现的场所,因此成为女权主义运动的天然盟友。

一些行为艺术家支持一种攻击性的女权主义。其中一位是凯伦·芬利[Karen Finley,生于 1956 年],她在自己身体上表演性堕落的行为,如在自己的裸体上涂抹巧克力。1990 年,在几位愤怒的国会议员的要求下,国家艺术基金会撤回了对芬利的资助,这引起了一场激烈的争论。其他行为艺术家,比如安德森,采取了一种不太具有对抗性但仍具有政治参与性的方式,尝试轻松诱导而不是慷慨陈词。安德森在她的"朋克"发型与中性化(常常是皮革)服装中,故意淡化她的性征,塑造了一种双性人格的角色,麦克拉瑞对此评论说:"考虑到[女性表演]传统的条件,这总有变成主要角色(the whole show)的危险。"㊿

然而,另一方面,安德森确实积极地反对性别刻板印象(gender stereotypes),而不是逃避它,[493]并且是在她对技术的热情拥抱中,而这正是梅瑞狄斯·蒙克有意回避的。正如麦克拉瑞评论的那样,通过掌握高科技,"她取代了通常演出英雄壮举的男性主角"。而安德森

㊽ Quoted in *Ibid.*, p. 139.

㊾ *Ibid.*, p. 138.

㊿ *Ibid.*

图 10-5　劳里·安德森，1985 年

操作的纯属"瓦格纳式的"规模同样是英雄式的，一位女性的表演（或者采用约翰·洛克威尔的术语"独唱歌剧"[solo operas]⁵¹）结合了视觉图像、文字与音乐，持续四五个小时，有时分置在两个晚上演出（尽管她的名气主要基于以录音"单曲"与音乐录影带形式传播的片段——好吧，其实就是基于市场推广）。

然而，这一切都是她转眼间就完成的。安德森的表演极少不借助大量的数字硬件。其中包括：采样器与音序器[sequencer]，可对现场录制的声音进行即时操作（包括循环[looping]）；可合成打击乐音轨的"鼓机"[drum machines]；以及类似声码器[vocoder]或和声器[harmonizer]的声音变形机（将人声与键盘控制的和声加以混合，以便能让一个人"演唱"全部和弦）。它从根本上改变音高与音色，为任何性别的使用者提供一个潜在的声音范围，从最尖利的女高音到最低沉的男低音（安德森将其称为自己的"权威之声"）。作为一位训练有素的小提琴家，她甚至组装了一支带有磁带播放头的电声小提琴，并以录音磁带作为琴弓的弓毛，以便演奏（并扭曲）清晰的词语。安德森演奏的（特别是

⑤ Rockwell, *All American Music*, p. 125.

在唱片中听到的)实际上是一种合成乐器,能够同时假装与模拟超人类的声音(与器乐)特技。

自我戏仿(self-parody)是安德森表演的重要部分(但严肃性也是);这也是有那么多评论家称她是出类拔萃的后现代艺术家的原因之一。她的突破性作品《哦,超人》[O Superman](作于1980年,节选自1983年完整首演的一部7小时的多媒体演示《美利坚》[United States]),是戏仿与严肃相互作用的一个特别有趣的例子。其副标题"为马斯内而作",一方面是对马斯内的大歌剧《熙德》[Le Cid,1885]中的咏叹调《哦,国王,哦,法官,哦,父亲》[O souverain, ô juge, ô père]的直接戏仿,歌中唱的是主人公在战斗前夕祈祷胜利。安德森将开场白转译为"哦,超人,哦,法官,哦,妈妈和爸爸",即使她将自己等同于一位英雄式的歌剧男高音,这样的转译仍然折损了原作中的英雄气概。(谁在取笑谁?——或取笑什么?)另一方面,《哦,超人》是对查尔斯·霍兰德[Charles Holland,1909—1987]的真诚致敬,他是一位非裔美国歌剧演唱家,由于在美国国内受到种族主义的阻挠,不得不到欧洲开展他的事业。(1978年,安德森曾在他的告别音乐会上听过他演唱的马斯内咏叹调。)

当然,观众不一定能接触到这种背景信息。(《熙德》是一部几乎被人遗忘的歌剧;如今,只有退休的表演者、声乐教师、演唱会爱好者、唱片收藏家,也许还有一些离群索居的学者才知道《哦,国王》。)但这种反讽的相互作用必定会告知观众的确听到的东西。这首歌曲由安德森的声音开始,通过采样器的循环变成一种不慌不忙的哈-哈-哈-哈-哈的声音,这个声音始终在表演中持续。当歌词出现时,安德森的声音由声码器扩展为两个交替的和弦(C大调与E小调),它们有两个包含持续音在内的共同音,不同之处仅在于一个催眠式重复的半音。整首歌曲在这两个和弦之间[494]轻柔地来回摇摆,就像一个怀抱中的婴儿。同时,古怪的合成人声中逐渐加入了"法费沙"管风琴与几支管乐器,昏昏欲睡的人声温暖而予人安慰,事实上也莫名其妙地有几分邪恶,这人声轻哼着的冥想之音,是关于……什么的呢?

O Superman. O Judge. O Mom and Dad.	哦,超人,哦,法官,哦,妈妈和爸爸。
Hi. I'm not home right now.	嗨,我现在不在家。
But if you want to leave a message, just start talking at the sound of the tone.	但如果你想留言,只要听到提示音就开始讲话。
Hello? This is your mother. Are you there? Are you coming home? Hello? Is anybody home?	喂?我是你妈妈。你在吗?你到家了吗?喂?有人在家吗?
Well you don't know me but I know you. And I've got a message to give to you. Here come the planes.	唔,你不认识我,但我认识你。我有话要对你说。飞机来了。
So you better get ready, ready to go. You can come as you are, but pay as you go. Pay as you go.	所以你最好做好准备,准备出发。你可以本色前来,但随用随付。随用随付。
And I said: OK! Who is this really? And the voice said:	我说:好吧!你到底是谁?那个声音说:
This is the hand, the hand that takes. This is the hand. The hand that takes. Here come the planes.	这是手,牵着的手。这是手。牵着的手。飞机来了。
They're American planes, made in America. Smoking or nonsmoking?	它们是美国飞机,美国制造。准许吸烟或禁止吸烟?
And the voice said:	那个声音说:
Neither snow nor rain nor gloom of night Shall stay these couriers from the Swift completion of their appointed rounds.	无论是雪是雨还是昏黑的夜色,都不能阻止这些信使们迅速完成他们指定的任务。
'Cause when love is gone, there's always justice, and when justice is gone, there's always force,	因为当爱消失,总会有正义,当正义消失,总会有力量,
and when force is gone, there's always Mom. Hi Mom!	当力量消失,总会有妈妈。嗨,妈妈!
So hold me, Mom, in your long arms. So hold me, Mom, in your long arms, In your automatic arms, In your electronic arms.	所以抱着我,妈妈,在你长长的手臂里。所以抱着我,妈妈,在你长长的手臂里。在你的自动手臂里,在你的电子手臂里。
So hold me, Mom, in your long arms, Your petrochemical arms,	所以抱着我,妈妈,在你长长的手臂里,你的石化手臂,
Your military arms,	你的军事手臂,
In your electronic arms...	在你的电子手臂里……

[译者说明:最后几行歌词中的"手臂"(arms),与"武器"是双关语,因此像自动手臂、电子手臂、石化手臂、军事手臂等表述都暗示着各类现代化的武器。]

一首毁灭的摇篮曲？机器人化的摇篮曲？自我监禁的摇篮曲？一场关于甜蜜地灌输思想控制的奥威尔式噩梦？或者（更时事性地）是对说话轻声细语却有军事头脑的罗纳德·里根当选总统的抗议？这首歌曲似乎是关于技术的潜在恐怖，然而它的媒介却是非常高科技的。（谁在嘲笑——哈-哈-哈——嘲笑什么？）

不管是不是因为它的反讽与模棱两可，《哦，超人》中的某些内容都触动了某根神经。在安德森支持者的鼓动下，这首歌作为一首单曲，被半私人化地刻入了一张45转唱片（唱片另一面是安德森的另一首温馨的噩梦般的歌曲——《遛狗》[*Walking the Dog*]，歌词讲述了一段毁于一旦的家庭关系），这是一张少量发行1000张的唱片版本，这首歌在英国广播电台播出后，曾短暂地登上流行音乐排行榜的榜首。为了满足订单，安德森与重要的流行厂牌华纳兄弟唱片公司签订了合同。《哦，超人》的销售额超过了一百万美元。它把安德森带离了先锋派，带入了流行文化。

这种不可思议的、无法复制的成功，正是安德森的CD通常作为摇滚唱片销售，而梅瑞狄斯·蒙克的唱片则放在古典音乐货柜的原因。分类的任意性是行为艺术的本质症候，正如行为艺术是后现代主义的症候。安德森与蒙克表面上的差异——前者的高度口头化、公开政治化与彬彬有礼；后者的前口头性或后口头性、仅止于含蓄的政治性与"朴实天真"——都比不上她们的相似性，[495]其中最引人注目的就是她们产品中不可化约的口头/听觉性质。把她们的作品翻译成纸上的音符，一切有价值的东西就丢失了。

音乐与电脑

但是最不依赖于记谱法的媒介始终是电子音乐，它可以绕过表演的过程，也可以绕过纸笔记谱的过程。1980年代期间，由于个人电脑的发明，没有任何媒介像电子音乐那样发生彻底的转变，而这正是皮埃尔·布列兹决意要避开的事情。从20世纪中期现代主义的角度来看，他害怕这一转变是对的。个人电脑彻底改革了作乐的方方面面，从作

曲（包括非电子作曲）到表演，再到发行和消费。在各个层面上，它们的作用都是使艺术简化与民主化。但在这个过程中，它们也可能对读写传统带来一个缓慢且致命的打击。

精英阶段

"电脑音乐"的开端可能比音乐史上的任何事件都更精确。它发生在 1957 年新泽西州的萨米特，当时贝尔电话实验室的工程师马克斯·V. 马修斯［Max V. Mathew，1926—2011］，用他发明的"传感器"［transducer］制造出电脑生成的音乐声音，这件仪器可以将音频信号转换成数字信息，这种信息可被电脑储存或操控，然后重新转换成音频信号。（其最初的目的是模拟与识别语音，以便电话接线员执行的某些任务可以自动化。）

经典现代主义期望克服创造性主权的所有限制，这最初吸引了工程师对新媒体的兴趣，也最终吸引了作曲家的兴趣。马修斯写道："随着贝尔电话实验室对这件设备的开发，作曲家将受益于一个如此精确的记谱系统，以至于后代将会确切地了解作曲家想让他的音乐发出怎样的声音，作曲家将掌控一种直接参与创造过程的'仪器'。"更宏伟的是：

> 人类的音乐在声学上总是受限于他所演奏的乐器。这些乐器是有物理限制的机械。而我们直接从数字中制造声音与音乐，超越了传统的乐器局限性。因此，音乐世界现在只受人类感知与创造力的限制。㊾

新的自由付出了高昂的代价。起初，由电脑辅助的音乐创作过程繁琐到近乎难以置信，并且这种情况将持续很长一段时间。它的发明

㊾ Max V. Mathews and Ben Deutschman, liner note to *Music from Mathematics*, Decca Records DL 79103 (ca. 1962).

者马修斯是这样描述它的前景的:

> 任何声音都可用一系列数字进行数学上的描述,因此,我们的作曲家从确定哪些数字代表他感兴趣的特定声音开始,然后将这些数字打在 IBM 卡上;[496]再将这些卡输入电脑,数字便记录在机器的存储器中。这样,电脑就可根据作曲家的指令生成无限的声音。作曲家不是将乐谱记写下来,而是通过打出第二套 IBM 卡来为他的音乐编程,当这套卡被输入电脑时,它会将巨大贮藏库中的特定声音记录在磁带上。㊳

但是,作曲家凯尔·甘恩在回顾中却是这样描述的:

> 从早期开始到 1970 年代末,电脑音乐的制作是通过在一摞霍尔瑞斯[Hollerith]电脑卡上打孔来进行的,几秒钟的音乐大约要打 3000 张,将这些卡片发送到主机电脑进行处理,然后将其产生的数字编码带通过数字模拟转换器转换成实际的声音。这通常意味着你先要打卡,然后等上两个星期才能拿回它们的结果——往往只会发现一些数字错误或误算破坏了预期的结果。㊴

愿意付出代价的作曲家,自然是那些最受"无限控制"这一前景诱惑的作曲家。起初,主要指的是普林斯顿与哥伦比亚的作曲家,一部分原因是他们的大学坐落在距离贝尔实验室 40 英里内的地方。查尔斯·道奇[Charles Dodge,生于 1942 年]曾就学于这两所大学,他写道:"对于一位作曲家来说,运用电脑可让他切实可行地组织作品的所有元素(例如速度、音色、音头和衰减的比率与形状、音域等),使它们达到与音高、节奏相同的程度。"㊵至于说"结构",在那个时期和那些地

㊳ *Ibid.*
㊴ Gann, *American Music in the Twentieth Century*, p. 266.
㊵ Charles Dodge, liner note to Computer Music, Nonesuch Records H-71245 (ca. 1970).

方,当然意味着序列化。

贝尔传感器程序的最早成果,呈现在一张名为《来自数学的音乐》[*Music from Mathematics*]的商业 LP 唱片上,这张唱片主要由工程师们的小型实验作品组成,这些实验的目的是要解决程序中的一些问题。(前文引用的马修斯的话就来自这张唱片的封套说明。)由于测试实验结果准确性的最好方式,是用一个已知的原型来衡量它,所以唱片中包含了一首 16 世纪的幻想曲,为三支由电脑模拟的竖笛而作,另一首是由人声合成的《双人自行车》["A Bicycle Built for Two"](即《黛西,黛西》)。后一首曲子很出名,因为斯坦利·库布里克戏剧性地将它用在了他的未来主义电影《2001:太空漫游》[*2001: A Space Odyssey*]中。

唱片中还有戴维·勒温[David Lewin,1933—2003]的两首十二音练习曲,勒温毕业于哈佛大学的数学专业与普林斯顿大学的作曲专业,后来成为一位杰出的理论家与音乐分析家,他创作的这两首电脑音乐作品尝试将时值、音域等多重"参数"序列化。(还有一首不太知名的《噪音练习曲》也很有特点,由凯奇的信徒詹姆斯·坦尼[James Tenney,1934—2006]创作,这首练习曲中的合成声音可被允许互相修改,事实证明,这是一种更能预示未来的方式。)1966 年,戈弗雷·温汉姆[Godfrey Winham]在普林斯顿大学开设了第一门电脑音乐技术课程,作为该校新批准的作曲博士培养项目的一部分。普林斯顿大学教授 J. K. 兰德尔[J. K. Randall,1929—2014]是最早经常使用电脑作为创作工具的作曲家之一。他最早的电脑作品与勒温的作品一样,寻求对音乐结果中每一个可测量的方面进行序列控制。

[497]不久之后,普林斯顿在电子音乐领域的伙伴哥伦比亚大学,也创立了一个电脑音乐合成课程计划,它也(通过弗拉基米尔·乌萨切夫斯基)隶属于贝尔实验室。道奇作为一位广受关注的年轻序列主义者,当时正在攻读作曲博士学位,他是这个专业方向的明星。前文引述过他热情洋溢的评论,与此相一致,该专业起初吸引他的是将电脑作为一种表演者——即一件乐器,它可以应对(用当时著名的音乐编辑库尔特·斯通的话来说)"结构与诠释中的超人类的复杂性,这在当今的许

多音乐中是如此典型"。㊶

道奇的第一部电脑作品《变化》[*Changes*，1960—1970]，类似于他为传统乐器而作的早期作品(如《弗里亚》[*Folia*]，一首非常复杂的室内九重奏，由弗洛姆基金会委约，1965年演出于坦格伍德)，其运用新媒介的方式与弥尔顿·巴比特运用大型的RCA合成器的方式极其相似。通过编程，电脑可将一个完全记写下来的十二音作品进行数字化存储，并转化成一个模拟录音，这个作品也可由现场表演者演奏(只要他们能做到同样的精度)。

不过，道奇的下一部电脑作品是一个转折点。他接到典范唱片公司[Nonesuch Records]的一个委约，创作一首可在唱片上销售的电脑音乐(这家富有冒险精神的公司已在《月亮的银苹果》[*Silver Apples of the Moon*]上获得巨大成功，这首乐曲由莫顿·苏博特尼克[Morton Subotnick]运用一台电子合成器直接在磁带上创作)。道奇创作的这部名为《地球磁场》[*The Earth's Magnetic Field*]的作品，基于哥伦比亚大学戈达德太空研究所地球物理学家的测量数据，即对1961年期间太阳辐射(即所谓的"太阳风")引起的地磁波动的测量(图10-6)。根据一个被称为Kp指数的标度，这些测量值每三个小时平均一次(全年共计2920个读数)，该标度有28个数值或量级(图10-7)。

图10-6 查尔斯·道奇《地球磁场》中用于控制作曲方面的太阳黑子活动图

㊶ Kurt Stone, "Current Chronicle: Lenox, Mass.," *Musical Quarterly* LI (1965): 690.

图 10-7　道奇《地球磁场》Kp 读数,包括 1961 年
1 月 1 日到 2 月 6 日的时间间隔

在唱片的第二面,道奇将 28 个数值任意分配至一个平均律的半音阶各音上,包括两个八度加一个大三度(共 28 个半音),他从地球物理学数据的其他方面衍生出同样任意但一致的规则,用于变化的速度、力度与音色。其结果是一种无调性与不协和的织体,尽管它并不依据十二音的原则加以组织,但在和声效果上却与十二音音乐相似。也就是说,它在和声上没有差别、没有方向性,因此是道奇那一代学院派音乐的典型特征。这没什么新鲜的。

然而，在唱片的第一面，道奇接受了 Kp 测量值与音高之间的一种相关性，这是戈达德的一位天体物理学家先前已经计算出来的，他是一位音乐爱好者，他将测量值映射[498]到一条覆盖四个八度加一个二度的自然音阶上。其结果是一系列古怪的、动听易记的曲调，听众（或许是在 1970 年"另类音乐"爱好者中流行的那种化学制品的辅助下）可以想象太阳正在地球大气层上"演奏"。这张唱片就像烤饼一样畅销。

道奇再也没有回归序列音乐。相反，他变得对语音合成（最初的贝尔项目）及其音乐应用特别感兴趣。在一组名为《语音歌曲》[*Speech Songs*, 1972]的习作中，道奇将他的朋友马克·斯特兰德的一组小诗在马修斯的传感器中读了几遍，然后用电子手段重新合成、修改，并混合了他自己阅读的声音，从而成为一部广受喜爱的经典。这位作曲家在 1976 年写道："在新音乐的音乐会上，尤其在那一时期的纽约，笑声是一件罕见的[499]事情，听到观众在四首《语音歌曲》的某些地方报以笑声，我感到非常高兴。"㊷这一系列歌曲的第二首正好介于明显的电子合成人声与可能"真实的"人声之间。

1980 年，道奇创作了一部滑稽有趣的续集：《任何相似都纯属巧合》[*Any Resemblance Is Purely Coincidental*]，其中的原材料是伟大的歌剧男高音恩里克·卡鲁索[Enrico Caruso]的录音。出乎意料的是，使用电脑工作使他远离了最初吸引他的严肃但与世隔绝的项目，也使他远离了可能存在于新媒介之外的乐谱中的音乐语汇。与此同时，高科技赋予作品的声望，足以允许（或谅解）一种"容易理解的"甚至幽默的音乐结果，这可能会再次吸引"外行"听众，这些听众似乎是学院派音乐家曾发誓永久放弃的。最重要的是，电脑似乎承诺放宽那种不切实际的艰深性标准，而学院派作曲家曾试图用这些标准来证明他们的存在。令人难以置信的是，最先进的技术正引领某些精英实践者走向一种后现代主义的姿态。

㊷ Liner note to Synthesized Speech Music by Charles Dodge, Composers Recordings CRI SD348 (1976).

频谱主义

法国作曲家与数学家让-克劳德·里塞特[Jean-Claude Risset, 1938—2016],曾于1964年至1969年间在贝尔实验室接受马修斯的训练,后来成为布列兹IRCAM(1975—1979)的首位电脑"主厨"。他的研究特长是协调和处理录制的乐器声音与自然声音,以此弥合早期电子音乐中两个相互敌对世界的鸿沟,正如本书第四章所述:一个是具体音乐的世界,制作"真实"声音的拼贴,另一个是"磁带工作室"的世界,那里只使用电子产生的声音。电脑提供了一种方法,可将一方的丰富音响资源与另一方的精确作曲控制结合起来。

里塞特1968年的一首乐曲"坠落"["Fall"],出自《写给小男孩的音乐》[*Music for Little Boy*](一部关于广岛原子弹爆炸后果的戏剧配乐组曲),深刻地暗示了这种潜力。在对乐器音色的泛音结构及其与可感知音高之间的关系进行彻底研究之后,里塞特能够在声音中创造出类似噩梦的场景。在这场噩梦中,一位角色想象自己就是炸弹本身,正从空中坠落,直到做梦者醒来。马修斯在这首乐曲的唱片附言中写道:"这一坠落是心理上的,永远不会触底。"[58]通过改变一个下行滑音的复杂音色中泛音的相对强度,电脑会干扰听众对音域的感知。当达到一个"主观感受中的"八度时,原来的音高实际上被恢复,从而产生一种不可思议的音高不断下降的错觉。

像这样的实验在音乐上还是初步的,但却极具启发性。事实上,1970年代中期出现的整个法国作曲家"学派",都是对里塞特这种基于电脑分析与音色转换而产生的音乐的反应。关于这些作曲家——最著名的是杰拉德·格里塞[Gérard Grisey, 1946—1998]与特里斯坦·米哈伊[Tristan Murail,生于1947年]——特别有趣的是,他们的"频谱音乐"(*musique zhaospectrale*)并不是"电脑音乐"。因为它既不是(必

[58] M. V. Mathews, liner note to *Voice of the Computer*, Decca Records DL 710180 (1977).

须)[500]由电脑辅助作曲或表演,也不是(必须)使用电子媒介。更确切地说,这是一种对音乐形式的探索,尤其是管弦乐配器,它不仅受到电脑音乐这一先例的启发,而且如果没有这个先例,也不可能构想出这种"频谱音乐"——这初步暗示了自 1970 年代以来电脑对音乐的影响有多普遍。

1978 年,格里塞在达姆施塔特对一位听众说,频谱音乐中的"材料来自音响的自然生长,换句话说,这里没有基本型(*Grundgestalt*)(没有旋律细胞,没有音符或时值的复合体)"。⑤ 频谱音乐是在声音的物理属性中找到自然的基础,而不是作曲家任意想象的基础,它的泛音"频谱"是由一台不带偏见的机器客观地分析出来的。格里塞的《声响空间》[*Les espaces acoustiques*],是由五首乐曲组成的套曲,从附带可选择"电子声学环境"的中提琴独奏《序幕》[*Prologue*,1976],到完整的管弦乐队《尾声》[*Epilogue*,1985],五首乐曲的规模大小不等。作品材料来自一个声谱图(sonogram),即对低音 E(41.2 赫兹)产生的 66 个泛音的相对振幅或突出度的电脑分析,低音 E 的产生或是作为长号的持续低音,或是作为以各种方式演奏的低音提琴的第四弦音(如弓奏、拨奏、近琴马奏等)。

和弦进行是通过对上方分音(upper partials)的不同采样而产生的。低音线条常常是音调组合或区分的产物。"不协和"(Dissonance)是通过置换某些上方分音而引入的,这样它们就成为"非谐频的"(inharmonic)(即它们不再作为基频的整数倍共振)。《声响空间》的第三首《分音》[*Partiels*,1975],为 18 位演奏者而作,其整体轨迹是从"谐频"经过"非谐频"再至瓦解,最终在寂静的、沙沙作响的打击乐与孤立的低音单簧管的悲叹中结束。《声响空间》的第四首《调制》[*Modulations*,1977],其结构上的进行是从谐频到非谐频,再回到 E 音的纯频谱,但泛音列是反向的(大的音程现在位于顶部,并以不断减少的增量向下方发展),其和声反映了长号音色通过使用不同的弱音器而产生的频谱,弱音器的作用就如同过滤器。四个这样的频谱由配器

⑤ Gérard Grisey (trans. A. Laude),liner note to G. Grisey,*Partiels*,*Dérives*,Erato Stereo STU 71157 (1981).

以对位的方式加以设置，该配器将合奏分成四个交替的乐组。

记谱中对于非谐频的强调是通过增加声音的"粗糙度"，如非音高的打击乐、弦乐近琴马演奏、管乐的超吹，等等，当非谐频"解决"到谐频时又回到平滑流畅的声音。由于自然泛音列没有"调律"（tempering），所以频谱和声是一个不寻常的语汇，在该语汇中，调律的"非协和"音程实际上是解决到微分音程，但它在听觉上是纯"协和的"。然而，由于频谱音乐并非由无泛音的正弦波发生器来演奏（就像在电脑实验室那样），而是由拥有各自谐波频谱的乐器来演奏，频谱音乐的目标不是重构或重现声谱分析的音响音色，而是以管弦乐配器实现独特且"美丽的"音色复合体，在这种情况下，配器是作曲家在处理原始声谱材料时实施主观选择的区域。

因此，与所有创作性的音乐一样，在频谱主义中有一种任意塑形的成分，反映出作曲家的品味与喜好。但这种成分存在于音色的领域，而不是更传统的节奏化[501]音高与音程的领域。在这一点上，有些人看到了一种持续的法国（或"印象主义的"）偏好。无论如何，格里塞在美国加州大学伯克利分校任教一段时间之后，被巴黎音乐学院聘为配器教授并不奇怪，只是后来才分配了他一门作曲课。

频谱音乐类似于早期受电子音乐影响的器乐，如潘德雷茨基的"音响主义"音乐，或者特别是利盖蒂的《大气层》，它们对悠长且缓慢变化的声音有着共同的偏好。与那个时期所有"高科技"的音乐一样，频谱音乐也依赖于稀有且昂贵设备的特许使用权，这些设备安置在精英研究机构（如工业实验室、大学），以及像 IRCAM 这样的国家资助项目。保罗·兰斯基[Paul Lansky，生于 1944 年]，是温汉姆的普林斯顿研讨课的资深成员，他估算"到 1979 年，如果你能筹集到 25 万美元，你可能会得到一个不错的电脑音乐工作室"。[60] 换句话说，20 年之后，频谱音乐依旧是只有机构才能负担得起的项目，进入这样的机构既受到可用时间的限制，也受到像强制性的职业归属这样的社

[60] Paul Lansky, "It's about Time: Some Next Perspectives (Part One)," *Perspectives of New Music* XXVII, no. 2 (summer 1989): 271.

会壁垒的限制。

"然后，MIDI 随之而来！"�61

这一感叹出自兰斯基对于"伟大的革命性成就"的认可，正如我们所看到的，一些作者认为这是一个新的音乐时代的黎明。就像电脑音乐的早期精英阶段一样，但这一次是有意为之而非偶然，新的音乐时代是追求利润的工业革新的副产品。MIDI 实际上是由资本主义直接创造的，因此可以作为自由市场的全球化胜利与世界范围内向"信息化"经济转型的音乐丰碑。由于"信息化"经济转型是标准经济学家的后现代标准，因此，在 20 世纪晚期的所有音乐发展中，"MIDI 革命"或许是本质上最具"后现代主义"旗手地位的。

MIDI 一词是"乐器数字接口"[Musical Instrument Digital Interface]的首字母缩写。它是一份协议——一套规格——由电脑与合成器制造商代表于 1981 年至 1983 年间达成一致，以使他们的产品标准化，这样他们都可以相互影响（并使每个人的销售都能刺激其他销售）。这一发展几乎与价格低廉的小型电脑开始大批量生产同时发生，这种电脑已经成为无所不在的家居用品。

突然之间，这种连接让电脑音乐合成所需的硬件极大地小型化与家庭化了。兰斯基写道："我认为没有人能真正领会它的意义，除非他们曾花费过六个月的时间让一台[大型电脑]发出'哔哔声'。"他对这一变化的描述写于 1989 年，当时这还是一件新近发生的事，他的描述是公开发表的最生动的见证：

> 这确实创造了电脑音乐的民主化，在这种民主化中，电脑音乐不再只是富有的机构与教授们的领域，他们能够花去数年时间来掌握它的错综复杂之处……我们这些在软件上挥汗如雨的人很快就意识到，能让 96 个振荡器以 50 千赫的采样速率实时歌唱，并且

�61 *Ibid*., p. 272.

花费不到2000美元,可不是一个微不足道的[502]成就。麦金塔[苹果公司制造的个人电脑]真的让我们大吃一惊。人们只能羡慕这台可爱的小机器,你可以用一只手举起它,带它去任何地方,它能让你亲密地控制那96个振荡器……当我能够打开一个原装盒子,并让它在20分钟之内发出声音时,我仍然感到无比惊奇。[62]

家用电脑经由MIDI与合成器连接,使声音合成具备了新的可及性与易用性,与之相伴的是两项发明的开发与销售,它们也彻底改变了声音材料的结构与操控过程——也即改变了作曲本身。其中一项发明是采样器,这种设备可以存储并即时检索任何种类的录音;可以对这些声音进行即时("实时")修改,如置换、压缩、延长、循环或反转;甚至可以通过一种类似视频"变形"的过程,将任何一种录制的声音逐渐转换成其他任何声音。另一项发明是音序器,这种设备可将数字存储的声音按程序顺序排列,其中可以包含成千上万个单元。

采样器的工作原理与数字录音本身是一样的。而早期的录音形式(现在称为"模拟")实际上是以虫胶或塑料唱盘(留声机唱片)上的凹槽或通过磁化铁屑(磁带)的形式模拟连续的声波,而数字录音则是以微小的切片(高达每秒50000次)对波形进行采样,并将切片存储为数字信息,当重新转换与回放时会产生连续声音的错觉,就像一部影片是从静态照片的快速序进中产生连续运动的错觉。一台采样器不仅可以存储这些微粒,还能容纳和转换长达三分钟的录音单元。正如甘恩所写的,一位作曲家运用装有键盘的采样器,"可以记录蝉鸣、火车汽笛与汽车相撞,可以演奏蝉鸣的旋律、火车汽笛的旋律与汽车相撞的旋律"。"电子音乐曾经的承诺——任何噪音都可用于音乐"[63]——以一种具体音乐的先驱作曲家们无法想象的方式变成了现实。

1980年至1984年间,一台能够进行上述所有操作的采样器的价格,从25000美元降到了1300美元,从而进入大众销售的范围。与此

[62] Ibid., pp. 272—73.

[63] Gann, *American Music in the Twentieth Century*, p. 270.

同时,音序器所执行的操作以软件程序的形式出现,这些程序可以安装在个人电脑上。因此,到了1980年代中期(再次援引甘恩的话),"中产阶级青少年有可能在他们的卧室内拥有作乐设备,这让仅仅10年前的伟大的电子工作室相形见绌"。㉞ 电子音乐的"经典",以一种同时代其他音乐所没有的方式老去——它变得古色古香,因为即使音乐没有"进步",技术肯定会进步。从讲台两侧两代人的课堂经验来看,甘恩写道:"1972年,当我第一次听到老哥伦比亚的唱片时,[瓦雷兹的《电子音诗》(见第四章)]听起来就像来自火星的音乐,但今天的学生听到这首作品会咯咯笑起来。它幽灵般的'喔……嘎……'的声音采样,与任何一位野心勃勃的高中电脑骑师的采样实验相比,都显得很做作。"㉟

首批成果

[503]20世纪末,观众最熟悉的一部基于采样的作品,也即新技术的第一部"经典"是《不同的火车》[*Different Trains*,1988],这是由史蒂夫·赖希创作的一部晚期极简主义或"后极简主义"的作品。这首乐曲由克罗诺斯四重奏[Kronos Quartet]委约,并题献给这个以旧金山为基地的重奏乐团,此乐团自我标榜拥有一套后现代的保留曲目(其混合型的曲目中既有先锋派作品与20世纪"经典之作",也有早期音乐改编曲、"世界音乐"、爵士乐以及摇滚乐),并进行过400余场的首演。赖希原本就计划要在下一部作品中运用一个采样键盘,为了与克罗诺斯四重奏的冒险精神保持一致,他创作了这首《不同的火车》,将现场四重奏与两个预先录制的四重奏音轨,以及一个采样人声的音轨进行对置。音乐将1940年代早期作曲家的童年经历,与同时发生在欧洲犹太儿童身上的经历加以比较:儿时的赖希穿梭于整个美国大陆,往返于离异父母位于纽约与洛杉矶的住所之间,同时,犹太人的孩子们正被火车从东欧的贫民窟运送到奥斯维辛的纳粹灭绝营。

㉞ Gann,"Electronic Music,Always Current," p. 24.
㉟ *Ibid*., p. 21.

现场四重奏与录制的四重奏以典型的"极简主义"风格演奏,只是这一次他们嘎嚓嘎嚓的子节拍脉动,象征着行驶中的火车真实的嘎嚓声与咔嗒声,此意象也是由周期性的火车汽笛声唤起的。乐曲中间,当赖希本人的童年记忆被想象中的大屠杀噩梦取代时,汽笛声就转变为空袭的警报声。第一部分采样的人声包含作曲家童年家庭女教师的晚年访谈,以及一位火车历史学家的声音。中间部分的采样是从口述历史档案馆中收集的大屠杀幸存者的声音。最后一部分是对前面两种采样的混合。

这些采样,被分解在与它们的音高、轮廓近似的乐句中,用来指示音乐的速度与调性转换。(正是因为现场演奏的四重奏需要与采样的速度变化相协调,所以录制的四重奏音轨是必要的,它们设定了速度并为现场四重奏做出提示。)低调朴素的高潮出现在第三部分,人们听到火车历史学家的声音,他平淡地说道:"今天,他们都走了。"联想到他在第一部分中的声音,人们知道他谈论的是 1930 年代与 1940 年代横贯美国大陆的火车。但联想到第二部分,人们会不由自主地将他的评论与犹太孩童联系起来。这既是一种主题的综合,也是一个颇有效果的音乐收尾,让人难以忘怀。(尾声还添加了另一重反讽与典型的后现代主义之刺:一位幸存者回忆起德国人对音乐的真挚热爱,这使得今天热爱音乐的听众无法从他们的审美感受中获得任何自满的道德优越感。)

在纪念大屠杀的艺术作品中,《不同的火车》几乎是独一无二的,它成功地避免了浮夸与虚假的安慰。这里没有恶棍,也没有英雄,只有这样一种感觉:当此事发生在这里的同时,彼事发生在那里(或如赖希对一位采访者所说,"要不是上帝的恩典……"),以及对于反思的冷漠邀请。自此之后,赖希在一系列多媒体作品(或"纪实影像歌剧"[documentary video operas])中运用人声采样技术,这些作品都是他与妻子——影像艺术家贝丽尔·克罗特[Beryl Korot]合作制作的。[504]与《不同的火车》一样,它们都采用拼贴技术来处理当代社会与道德问题。

其中一部是《洞穴》[The Cave,1993],是对以色列人与巴勒斯坦人之间冲突的沉思,从其历史背景来看,它的象征是麦比拉[Machpel-

ah]洞穴,这里被认为是他们的先祖亚伯拉罕[Abraham]的埋葬地。另一部作品是《三则故事》[*Three Tales*, 2000],并置讲述了1937年德国兴登堡号飞艇的摧毁;1946年至1958年比基尼岛的原子弹与氢弹试验;以及1997年首例成功克隆的哺乳动物——"绵羊多莉"。作为对盲目信仰技术进步的警告,这部作品采用了一种典型的后现代反讽立场,因为它本身就是依赖于——甚或源自于——应用先进技术的艺术范例。

然而,赖希的新技术应用依旧是保守的,正如人们对他这一代作曲家所期许的那样。至于更彻底的应用,人们必须转向1950年代或更晚出生的作曲家。对于这些作曲家来说,新技术是"给定的"而不是有待掌握的挑战。最激进的极端主义者是加拿大作曲家约翰·奥斯瓦尔德[John Oswald,生于1953年],他风行一时的作品完全出自对现存音乐的采样,他将自己的作乐方法定义为"声音掠夺"(plunderphonics),以此炫耀他对"原创作曲"[original composition]这一整体概念的后现代挑战。他在1989年发行的以"声音掠夺"命名的CD唱片,幽默地改编与混合了各种可见音源的声音片段,将标准的经典保留曲目(贝多芬、斯特拉文斯基)、节奏布鲁斯(詹姆斯·布朗[James Brown])、标准流行音乐(披头士、迈克尔·杰克逊[Michael Jackson])、硬核摇滚(金属乐队[Metallica])以及乡村-西部音乐(多莉·帕顿[Dolly Parton])等并置在一起。奥斯瓦尔德知道自己的"电子化引用"(electroquoting)侵犯了版权,于是免费发行了这张唱片,(无法实施的)附带条件是拷贝不能转售。尽管如此,"唱片行业的假正经们"⑯(奥斯瓦尔德也曾这样称呼那些威胁他的律师)提起了诉讼,并成功地让这张唱片在第二年被禁,他们的借口来自一张封面插图,上面有一张迈克尔·杰克逊的版权照片,其头部被安在一位裸体女性的躯体之上,这张插图阐明了专辑的观念(其中包括对多莉·帕顿的声音进行"听觉性别转换"[aural-sex transformation]),即将其转换到男性的音域。

⑯ "Composer to Composer with John Oswald," http://redcat.org/season/music/johnoswald2.html.

当然,由此产生的轰动对商业是有利的;不久之后,奥斯瓦尔德不仅获得埃莱克特拉/典范唱片公司[Elektra/Nonesuch]的许可,还获得一份实际的委约,委托他用公司宠大的曲库制作一张"声音掠夺"光盘,公司可以将其作为一种广告来推销。(这张唱片名为《埃莱克特拉克斯》[*Elektrax*]。)其他的采样作曲家,比如卡尔·斯通[Carl Stone,生于1953年],"现场"表演他们的作品,他们坐在舞台上轻敲笔记本电脑的键盘,召唤出预先录制好的演奏,并循环和"变形"成原作艺术家都认不出的形态。

身着后现代主义服装的现代主义者?

即便是那些实际上并不使用(或不总是使用)新机器的作曲家,他们的写作方式也生动地反映出它们的影响。约翰·佐恩[John Zorn,生于1953年]曾被《新格罗夫辞典》吹捧为"媒体时代作曲家的典范"。⑥⑦佐恩更加直言不讳地写道,"我的注意力短暂得令人难以置信",他的音乐是为那些像他一样伴随着电视长大的听众准备的。

> [505]从某种意义上说,我的音乐的确是那些缺乏耐心的人们的理想选择,因为它充满了瞬息万变的信息……你必须意识到速度正在主宰这个世界。看看那些在电脑与视频游戏中长大的孩子,那些游戏的速度比我们过去玩的弹球机还要快十倍。在年轻音乐家身上有一种本质的东西,随着年龄的增长,你可能会失去这种东西……它是一种全新的思维方式与全新的生活方式。我们必须跟上它,为此我将至死方休。⑥⑧

⑥⑦ Peter Niklas Wilson, "Zorn, John," in *New Grove Dictionary of Music and Musicians*, Vol. XXVII (2nded.), p. 869.

⑥⑧ John Zorn, liner note to Spillane (1987); quoted in Susan McClary, *Conventional Wisdom: The Content of Musical Form* (Berkeley and Los Angeles: University of California Press, 2000), p. 146.

或许它并不那么全新；佐恩的声明与近百年前充斥在未来主义宣言中的声明没什么不同。如果未来主义者拥有我们的技术，他们肯定和我们的生活一样快。但关键在于我们确实有了技术，能够实现一些过去的梦想。佐恩这段热情洋溢的陈词来自作品《斯皮兰》[*Spillane*，1986]的附注说明，这是一首备受争议的拼贴作品，尝试在即兴与作曲、现场演奏与采样拼图之间保持平衡，似乎决意要将折衷主义发挥到极致。

佐恩最初是作为一支即兴乐队的领导者出名的，这支乐队能在演奏中途（或乐句中间）转换风格，并有一系列不受边界限制的引用，其中包括若斯堪·德·普雷、电视广告歌、印度拉格（raga）与各种美国流行音乐，令观众眼花缭乱。他自称是效仿动画片（如《兔八哥》[*Bugs Bunny*]、《哔哔鸟》[*Road Runner*]）原声配乐的模式，他那一代的孩子在电视上吸收了大量的动画片。这些卡通配乐由工作室录制的片段组成，它们被拼接与剪辑，以跟随屏幕上惊险的滑稽动作。另一个灵感来源是商业性质的新奇乐队，如斯派克·琼斯[Spike Jones，1911—1965]领导的乐队，琼斯开始将不寻常的打击乐器融入他的流行音乐标准编配中，并由此进入一个古怪音效的无限世界。"斯派克·琼斯与他时髦的城市人"[Spike Jones and His City Slickers]在谱曲上引发的首次轰动是《元首的脸》[*Der Fuehrer's Face*，1942]，其中人们熟悉的纳粹敬礼（"嗨！"）始终伴随着讥讽的嘘声（或"咂舌声"），这首歌曲最初是沃尔特·迪斯尼[Walt Disney]的一部战争宣传动画片的配乐。佐恩的乐队精通于使用刺耳的音效——尖叫声、汽笛声、枪击声、爆炸声——这些音效不时地打断音乐，并向表演者发出突然变化速度与织体的信号。

尽管在佐恩的作品中没有发现短程的"结构"连贯性——这在某种程度上正是全部要点所在——但他的表演作为生动暗示情节的伴奏是有意义的。正如斯派克·琼斯充满深情地戏弄温柔的情歌一样，时长25分钟的《斯皮兰》（以米基·斯皮兰[Mickey Spillane]的名字命名，斯皮兰写作的"迈克·哈默"[Mike Hammer]侦探小说，是许多流行的好莱坞低成本影片或"B级片"的基础）戏仿了极度浓缩的"侦探"（gumshoe）推理剧的配乐，混合了尖叫声、警犬与警报声、爵士乐组合、使用合成器的"淡入淡出"与"消失"效果，为器乐独奏增添气氛的低声吟唱

声,等等。这首乐曲的 CD 版本对音乐做了进一步的"电影化"处理,让现场表演听起来像是采样与剪辑的原始素材,就像录音室的声音编辑人员处理真实的配乐一样。

像这样一部雄心勃勃的作品,不可能再通过实际的现场即兴来达到所要求的精确度,因此,佐恩开始[506]采用含有表演者指南的档案卡来组织他的作品。他告诉采访者:

> 我把将要进行的那部分音乐发给音乐家们,我们会排练这个部分,让它变得完美,然后把它录制到磁带上。再然后,我把作品第二部分的音乐给他们。我们一点点地把它搭建起来。这是一个叠加的过程,音乐家们一次只关注一个部分的细节,但就作品的整体走向而言,他们是相对盲目的。就像一位电影导演,只有我才具有全局的视角。我们把磁带倒回去,听前面部分的录音,然后就在他们应该进来的地方,我给他们指示,他们就开始演奏。这就像是一系列直接录到磁带上的短小现场演奏。没有剪接,永远没有剪接。使用 A–B 音轨的设置将一切都放在磁带上,这样就绝不会切断前面的演奏。各个部分实际上是重叠的,前一部分的余响在后一部分开始之后消失。⑲

当佐恩的唱片开始吸引"正统"演奏团体(包括来自克罗诺斯四重奏必然的委约)的注意时,他尽可能不向传统记谱和它促成(或强加)的形式妥协。《九尾猫》[*Cat oNine Tails*,1988]是为克罗诺斯四重奏而作,由档案卡上的 60 个"瞬间"(借自施托克豪森的一个术语)组成,涵盖了典型的佐恩式"大杂烩"(mishmash,他的原话),其引用范围从标准保留曲目到卡通噪音再到"随机"效果。有些部分是完全记谱的,但在另外一些部分,音乐家们被告知"在这段乐谱与那段乐谱之间,你有 6 秒钟的时间可以耍一下弓杆击弦[用琴弓木头部分拉弦]"。⑳ 但即便

⑲ Gagne, *Sound pieces* 2, pp. 519—20.
⑳ Gagne, *Sound pieces* 2, p. 525.

是没有记谱,这也是作曲的而非即兴的音乐;因为主动权始终属于作曲家,他预先设计好了每一个"随机"效果。

佐恩的音乐依然是一种原声配乐;但它果断的非线性特征让许多评论家想到"音乐电视"(MTV)所运用的剪辑技术,(与传统程序相反)在 MTV 中,视觉图像被添加在音乐轨道上,以便它们可以在电视上呈现。这些超复杂的处理方式向许多艺术家表明,伴随电视或视频游戏长大的一代人备受谴责的注意力短暂问题,并不是由于头脑迟钝,很可能恰恰相反。媒介展现的速度越来越快,也大大加速了理解的过程。过去主导音乐美学的线性逻辑与"有机"整体概念受到了质疑。事实上,正如本章开篇题词中乔纳森·克雷默所证实的那样,在遥控调谐器与汽车收音机时代培养起来的聆听(或者更一般地说,感知)习惯,最终不可避免地影响到音乐创作的方式。佐恩的音乐或许是最极致的表现,但它绝不是孤立的或微不足道的。

随着佐恩的音乐变得越来越雄心勃勃,越来越被广泛认可,这位作曲家开始被当作一位成年人来对待,尽管他对此提出抗议并故作姿态。他不再被视为是斯派克·琼斯那种不负责任的天真的倒退,而被认为对自己作品的内容承担了更大的责任。在某种程度上,这是一种痛苦的恭维。1990 年代初,佐恩乐队在洛杉矶的演出遭到亚裔美国女性的抗议,她们被他在《禁果》["Forbidden Fruit",1987]中对日本爱情奴隶的[507]刻板描绘与他近期的一些唱片封面艺术所冒犯,尤其是《酷刑花园》[*Torture Garden*,1990]的封面,展示了屈从于性虐待的亚洲女性。

这些抗议活动发生时,恰逢一些先锋派艺术家正受到美国国会议员的猛烈攻击,这些议员不赞成通过国家艺术基金向某些受助艺术家支出税收收入,这些受助者在艺术中表达了具有争议性或(对他们来说)具有冒犯性的信息。人们普遍认为,这些攻击更多是针对捐赠基金本身,而不是针对艺术家,实际上,艺术家是被当作替罪羊,来为一种原本就站不住脚的政治姿态辩护,这使情形变得更加复杂。起初,佐恩为自己申辩,好像他也受到了类似的攻击,他声称自己有自由表达的权利,并将批评他的人描绘成审查员。1992 年,他对一位采访者说道:

你真的不能退后一步分析你在做什么,我真的试着跟随我的直觉,不管它是否会惹恼那些试图政治正确的人,或者那些关心某种音乐传统的人。这些都不关我的事;我无法考虑审查我的作品。无论我疯狂的思想带我去哪里,我必须追随到底。艺术家站在社会之外。我认为这一点至关重要:我认为艺术家是置身于外的人;他们以多种方式创造了他们自己的规则,不应该试图对社会负责;不负责任正是他们存在的意义。这使得那个人能够对周围发生的事情发表评论,因为他们不受审查者或权力的限制——就今天在舞台上发生的事情而言,60年代一直在监视着的"老大哥"(the Big Brother)现在就是你的隔壁邻居……

我想清楚了很多狗屁事情,画出了我的道德底线,然后说:"去你的,我不需要这个。我必须跟随我的艺术想象,不管你觉得它是厌女的还是反女性的,反亚洲的或是别的什么。我必须坚持到底。"⑦

尽管佐恩的媒介是后现代的,但他所表达的却是典型现代主义的虚张声势。然而最终,在典范唱片公司的敦促下(后来他与这家公司关系破裂),他至少同意重新包装那些冒犯性的CD,并发布了一份有点勉强的道歉:"作为一名艺术家,你不可能取悦于每一个人。如果我把他们的批评都放在心上,我就永远创造不出任何东西。我不想让亚洲人在这个国家的处境更加艰难;所以我站在他们一边。但坦率地讲,我不认为我的唱片能够做到。"⑫在商业压力下,一位顽固的艺术家被迫或羞愧地向公共道德妥协。从现代主义的角度来看,这不得不算作一场失败。

但是,以后现代主义者的身份写作的苏珊·麦克拉瑞,针对佐恩、他的唱片公司与公众之间冲突的结果,给出了一个饶有趣味的乐观解释。她认为,公众的愤怒明显优于公众的冷漠,在波德莱尔之后的一个

⑦ Gagne, *Sound pieces* 2, pp. 530—31.

⑫ Quoted in McClary, *Conventional Wisdom*, p. 150.

世纪里,至少在民主化的西方,这种冷漠是人们对待现代"艺术"音乐的典型态度。她评论道:"如果几十年来艺术音乐从未受到过这样的审查,这在很大程度上是因为,无论对于作曲家或对于听众来说,这都无关紧要。"[73]她进一步争辩说,当代流行文化吸引了更广泛的公众监督与偶尔的抗议——尽管这种文化的"越轨程度"往往要比佐恩公开拥抱虐待狂要温和得多——恰恰证明了流行文化更大的创造性活力,或至少证明它与大多数人真正关心的问题有更大的相关性。

[508]坚持这一立场可能会低估创作自由的问题对于艺术家的真正重要性。冷战造成的地缘政治两极化使许多西方艺术家认为,值得为了自由这一议题——或者更确切地说,为了这种对于自由的看法——牺牲与公众的关联,他们认为极权主义制度即使不是唯一的选择,至少是最需要警惕抵制的选择,无论付出什么样的社会代价。即便对于观众来说也许并非如此,但这对于作曲家来说的确是沉重的赌注。

但如果这是真的,那么麦克拉瑞的乐观主义就没什么不对。如果真有什么的话,那么更令人振奋的是同时出现的后现代美学,它拥抱艺术家与大众之间的交流与沟通,以及随之而来的所有风险,还有冷战的结束及其对文化态度的强化影响。1989年见证了东欧共产主义政权的倒台与柏林墙的开放,这一年可能最终成为欧美艺术和欧美政治的伟大分水岭。一度束缚铁幕两边艺术家的两极分化的态度,或许已被21世纪前夕的事态发展永久地解构了。

在西方,艺术家们可能不再有必要保持对"审美世界与社会世界不可调和的本质"的信仰,这句话引自德国文化批评家尤尔根·哈贝马斯[Jürgen Habermas],他说出了一种早在冷战之前就已存在的信条,这一信条可追溯至浪漫主义的根源。在前文引述的约翰·佐恩的粗俗言论中几乎释义了哈贝马斯的观点,但他转而告诉一位采访者:"我现在正处在这样一个时刻,或许我可以用音乐使人们哭泣;这是我一生的梦想。"[74]这种矛盾,即社会疏离与社会交流之间的跷跷板,与浪漫主义自

[73] McClary, *Conventional Wisdom*, pp. 150—51.

[74] Gagne, *Sound pieces* 2, p. 534.

身一样古老。后现代主义似乎鼓励交流以重申它自身的权利。

未来一瞥？

即便是不用采样器的作曲家也会使用排序的方式,这几乎影响到每位作曲家的音乐风格。1980年代以来,由器乐固定音型以复合节拍形式叠加而成的"层状"织体十分常见,通过一台由MIDI连接一堆合成器的电脑,可以不费吹灰之力地产生这种织体。在音轨上铺设音轨,很奇特地让人回想起与中世纪经文歌相关的"相继性"(successive)作曲的技巧。就像梅瑞迪斯·蒙克的声乐作品一样,20世纪后期的先锋派与中世纪普遍盛行的音乐实践相联系,在那个时代,读写形式还远未取代口头创作与传播。电脑辅助的"实时"电子作曲——有时用于表演,有时作为书面阐述的基础——是"口头形态"复兴的另一个方面。

电脑接口同样影响到表演。录制与存储信息的数字"控制器",跟踪演奏者的身体动作,可通过MIDI连接至几乎任何一件乐器,进而复制、编辑与修改一场实时表演;例如,一台自动演奏的钢琴可以用任意速度、在键盘可容纳的任何移位上,以有变化的[509]力度甚至八度叠奏(更不用说纠正错误了),来重现一位钢琴家的演奏。其他机器(如"电子手套"[electronic gloves]),可通过演奏者的动作激发电脑控制的修改,以此补充现场表演的声音。舞蹈家可以运用动作传感器来激活合成器,从而创造他们自己的音乐伴奏。

基本变化也不完全是技术上的。像往常一样,技术上的突破已经带来并将继续带来不可预知的反响。甘恩指出,自采样器出现以来,作曲家的基本"哲学"或态度发生了变化:他宣称,音乐"原子"或最小的可操作单元已不再是单个音符,而是变成了可被录制与存储的任何声音复合体。用他的原话来说,采样已"将音乐从原子论引向了一个更加整体性的路径,"[75]如果人们将序列主义视为最具"原子论的"风格,它以非凡的勤勉操纵每一个音符,那么甘恩的评论或许为一种矛盾效果提

[75] Gann, "Electronic Music, Always Current," p. 24.

图 10-8　托德·麦秋夫[Tod Machover，生于 1953 年]，麻省理工学院电脑音乐应用主管，正在为他的"电子手套"建模，其正式名称是"艾克索斯灵巧手部控制器"[Exos Dexterous Hand Master]

供了解释,此即采用电脑创作对众多作曲家产生的矛盾效果,他们接近这一媒介原本是作为一种手段,以确保更容易地控制更大范围的序列算法,但他们却发现自己被电脑媒介所诱惑,反而拒绝了最初激励他们的前提。

但是其含义还不止于此。甘恩观察到,正是记谱法创造了"音符"[note](与"音"[tone]相对),他认为"采样器将作曲家从西方记谱法养成的习惯中解放了出来"。事实上,在不用记谱法的情况下,去创作、"表演"与保存那些公认属于古典传统的音乐,现在不仅已成为可能,而且会越来越普遍。音乐,现在可以离开眼睛,而不必损失任何概念上的复杂性或新颖性。后读写时代的轮廓清晰可辨。

在后读写时代,"作曲的"[Composed]音乐(即固定的而非即兴的)肯定会继续存在,就像它在前读写时代一样,这种存在不仅可能而且普遍,在没有读写能力的社会中也是如此。在前读写时代的文化中,作品可固着在记忆中,通过口头或(通过排练)由表演者合奏来重现;在后读写时代,未来的作品将继续以那些古老的方式被固定与重现,但也可能以数字化的方式来固定,并通过合成器或 MIDI 来复制重现。事实上,这些事情已经成为可能,即使现在只有少数作曲家以这种方式创作。

当大多数作曲家以这种方式工作时,后读写时代就到来了。当——或如果——读音乐[reading music]成为一种罕见的专业技能,只对复现"早期音乐"有实用价值时,这种情况就会发生(这意味着所有作曲的音乐都是[510]现场表演)。这方面已经有了很大的进展。现在很少有人会把学习乐谱作为他们普通教育的一部分,尤其是在美国。读写音乐类型的文化声望降低,伴随并助长了音乐读写能力的边缘化;在复杂的作曲音乐的制作中绕开记谱法,这种技术上的可能性或许最终会让音乐读写能力像古代手稿的知识一样,除了学者之外,对于其他所有人来说都是多余的。

在更广的文化领域中,与音乐读写能力的普遍丧失有关的是音乐出版业的衰落。对于读写时代保留曲目的业余表演和学校表演,已远不如过去那样盛行,对"活页乐谱"的需求显示出最终枯竭的迹象。在所有出版的音乐类型中,新音乐是最昂贵的(因为它需要全新的设置与编辑,还要向作曲家支付报酬),同时也是最没有希望得到经济回报的,正如甘恩所说,"除了极少量最保守的新音乐之外,音乐出版商已放弃出版新音乐",这是不足为奇的。有趣的是,尽管如此,甘恩并不认为这完全是一种损失。像20世纪末许多富有冒险精神的作曲家一样,他期待着即将到来的后读写音乐文化的益处与代价:

> 1990年代,作曲家几乎不可能通过商业渠道发行自己的乐谱。另一方面,激光唱片的生产成本变得相对低廉,销售渠道也成倍增加。因此,今天的情况与20世纪中叶大不相同:20世纪中叶的作曲家主要通过乐谱来传播自己的音乐,并且很难被录制下来,而对于今天的年轻作曲家来说,这些可能性却是相反的。至少在某种程度上,这种逆转是健康的,因为20世纪中叶的作曲家们倾向于将乐谱视为真正的音乐,而相应地不太关心音乐的声音;但如今,越来越多的音乐只能根据它的声音来判断,因为乐谱可能不存在,或者实际上不可用。[76]

[76] Gann, *American Music in the Twentieth Century*, p. 354.

然而，尽管从长远来看，后读写作曲的到来会不可避免地影响到音乐生活的风格与其他每一个方面，但并不清楚的是，它是否一定会让音乐风格产生任何即时的变化。毕竟，记谱法的出现对于它被发明来保存的音乐风格并未产生即时影响。它与口传方法至少共存了几个世纪，且并未占据上风；口传方法也没有彻底被取代。我们完全有理由期待，作为读写传统的音乐历史的另一端会有一个类似的共存时期，这个时期将会比本书继续被人们阅读的时间要长久得多。

然而，读写时代的到来最终的确对音乐风格产生了深远影响。12世纪的素歌（例如，《牛津西方音乐史》卷一曾讨论和分析过的《"伴随欢呼"的慈悲经》[Kyrie Cum jubilo]），既是记谱法在修道院广泛使用了至少200年之后创作的，也是在大量的"理论"或分析工作之后创作的，这些工作是围绕着被记写下来并在音乐上（或"调式上"）分类的格里高利圣咏发展起来的。12世纪的素歌以一种优雅的综合与交织的形式记写，这种形式含有（将部分与整体相联系的）分析思维的所有特征。这正是由记谱法促进的（或者说，实际上是由记谱法使其成为可能的）一种思维方式。

[511]现在比较一下前文引述的约翰·佐恩对自己音乐的描述，其形成是经由"一个叠加过程，音乐家们一次只关注一个部分的细节，但就作品的整体走向而言，他们是相对盲目的"。这是一种非分析性的，甚至是反分析性的思维。在20世纪末，这依然是一种特殊的（因此也是值得注意的）思考作曲的方式，但它可能预告了后读写时代的未来，到那个时代，这种音乐思维将被认为是正常的，不值得评论的。

在相当大的程度上，后读写媒介已经让我们习惯了非分析性的或叠加的思维过程：想一想广播新闻的"声音片段"，或者音乐电视唐突的非线性剪辑技术，这些技术影响了所有的电影编辑。本质上来说，叠加的思维过程在"智能"上并不亚于分析思维，只不过它们需要不同的技巧：快速处理印象而不是"深刻"反思，从表面并置（对比性）而不是潜在联系（相似性）得出推论。这就是人们聆听佐恩音乐的方式，也是他同时代的许多人（即便不是大多数人）所采取的方式，更不用说他的后辈了。后读写的聆听与后读写的创作已经摆在我们面前。

但我们并非毫无准备。正如理论家乔纳森·克雷默在本章开篇题词中提醒我们的那样,"我们都在转动表盘"。21世纪初,即使当我们在听传统的古典音乐曲目时,也经常是(即便不总是)脱离上下文和打破顺序地去听。如果我们在去购物中心的路上打开了车载收音机,可能会在一首最喜爱的交响曲第一乐章的展开部逗留片刻,然后在回家的路上邂逅终曲乐章。我们的闹钟收音机通常会在清晨用一首结构严谨的乐曲的中间部分来问候我们,即便这是一首不熟悉的乐曲,只要它符合我们存储在记忆中的许多原型中的一个或多个(就像"广播音乐"必定会做的那样),我们就不会有严重的方向迷失感。与原型进行比较的过程也使拼贴作品变得易懂并且(有时)有趣。

回归自然?

我们安于碎片化的聆听可能是现代生活的产物(或对现代生活的适应)。但它也或许是"自然的",至少有一种近期的音乐理论如此主张,其本身可能就是新兴的后读写时代的产物。这一理论,名为"拼接主义"(concatenationism),它在1997年的一部名为《瞬间中的音乐》[Music in the Moment]的著作中得到最广泛的阐述。这个题目反映了许多研究先锋派音乐的理论家(如乔纳森·克雷默)的持久兴趣,他们对卡尔海因茨·施托克豪森的"瞬间形式"(Moment form)概念做出了回应,即当代作曲是(或可能是,或应该是)基于一系列独一无二且不可化约的印象或格式塔,这一概念明显指向"音乐原子"理论,该理论出自1990年代像凯尔·甘恩这样的高科技理论家。

然而,《瞬间中的音乐》是哲学家杰罗尔德·莱文森[Jerrold Levinson]的著作,而不是作曲家或音乐理论家的著作,该书提出的理论立刻引发了争议。莱文森坚持认为,"瞬间形式"的概念其实描述了所有真实的音乐聆听(无论是谁在听),而整体的(或综合的、统一的、"有机的")音乐结构理论,与整体或统一的结构分析体系[512](直到且包括被大肆夸耀的申克分析法在内,1990年代许多欧洲的与几乎所有美国的音乐学院和大学都在讲授这种分析法,它将复杂的音乐作品简

化为一个被称为"元结构"[Ursatz]的单一基础或支配性的基本进程），都不是基于听音乐，而是基于看音乐——更确切地说，是基于看乐谱。

莱文森提出，听者实际感受到的音乐连贯性，是基于一个瞬间到另一个瞬间的联系，这种联系是随着音乐在时间中的展开而"叠加性地"加以把握与处理的，而不是基于分析者所分析的大跨度的"总体"关系（那些受过这种分析训练的作曲家，有可能会尝试在作曲中将这种关系概念化）。莱文森认为，像这样的关系是非时间性的，本质上是非音乐性的。在探讨"音乐理解需要对音乐架构或大型音乐结构的反思或智性意识的程度"问题时，这位哲学家的结论是"这个程度大约为零"。与此相反，他坚持认为，"可以说，所有基本的音乐理解所需要的，是在瞬间中聆听"。⑰

为了达到效果，这一立场显然被夸大了。每个人都从经验中得知，记忆与预测在音乐理解中发挥着重要的作用，就像它们在对任何时间性展开的理解中所起到的作用，例如所有的谈话（不仅仅是叙述），还有戏剧、电影和舞蹈。此外，经验磨砺了每个人的记忆与预测能力，我们对于任何话语的理解都充满了无意识理论和对语境的感知。没有人真的只在瞬间中聆听。但是正如莱文森有力论证的那样，也没有人真的聆听到音乐的整体。他以四个假设的形式陈述了"拼接主义者"的立场：

> 1. 音乐理解在核心上既不包含听觉上对大跨度音乐的整体把握，也不包含智力上对各部分之间的大型连接的把握；理解音乐的核心在于领会音乐的个别片段，以及从片段到片段的即时推进。
>
> 2. 音乐乐趣只存在于一首乐曲相继出现的各个部分中，而不存在于整体或在时间上相隔很远的部分之间的关系之中。
>
> 3. 音乐形式的核心问题是相继性的说服力，从瞬间到瞬间，从部分到部分。

⑰ Jerrold Levinson, *Music in the Moment* (Ithaca: Cornell University Press, 1997), p. xi.

4. 音乐价值完全取决于各部分给人的深刻印象与它们之间的相继性，而不取决于大型曲式本身的特性；音乐体验的合价值性仅与前者直接相关。⑱

这一论点的某些方面已被经验主义的心理测试所证实，它受到了广泛欢迎，因为它至少是对其相反极端的一种健康纠正；并且它的受欢迎程度还因为它的时机而提升。它加入了本章所描述的朝向后读写时代的其他力量与趋势。

使音乐变得既是可视的又是可听的，既可占据空间又可占据时间，一直是音乐记谱法的主要优点之一。通过记谱的[513]方式，音乐可以被存储和积累，可以很容易地从一个地方带到另一个地方，可以通过死记硬背之外的方式学习，也可以用新的方式概念化，其中一些方式对于经历了一千多年发展的作曲艺术来说不可或缺。但是，记谱法总是有利也有弊，至少是潜在的弊端，因为它总是带给有文化修养或"有学问的"音乐家们一种诱惑，让他们将注意力集中在"音乐如所见"(music-as-seen)的虚拟现实上——正如莱文森将它们称为音乐的"空间化表征"(spatialized representations)⑲——而不是"音乐如所听"(music-as-heard)的物理现实上。

正如第三章所述，这种趋势在20世纪中叶创作的一些音乐中达到令人不安的高峰，尤其是在学术的中心——学院中。与此同时，另一个高峰开始受到谴责，此即乏味的谱面主义(literalism)，它已成为受学术影响的古典音乐表演的规范，这一规范首先要求努力再现谱面上看到的音乐，有时还主动轻蔑地拒绝在表演者之间传播的传统，这一传统作为现代音乐文化的口头组成部分持续存在。在20世纪最后25年中，这两种超读写(hyperliteracy)的高峰都得到显著的抑制。

莱文森理论中更为激进的构想，明显是对这些不愉快的高峰做出的反应(并且可能是一种过度反应)。但更重要的是，许多世纪之交的

⑱ *Ibid*., pp. 13—14.

⑲ *Ibid*., p. ix.

音乐家,包括悔悟的分析家与作曲家,都严肃地将其铭记于心,尽管莱文森明确表示,他所针对的不是有学问的音乐家,而是像他自己一样的音乐爱好者,他已着手维护他们聆听和欣赏音乐的习惯,以抵御学院派的势利。他承认:

> 毫无疑问,有些人在他们的音乐教育过程中,获得了善于分析的性格倾向与描述性的技术资源,发现他们的基本聆听已在很大程度上发生了转变。但我不是他们中的一员,我怀疑,不能以这样的听众为标准,来衡量那些有充分理由宣称自己对大量古典音乐曲目既了解又热爱的听众。这本书的一个隐含目的就是为这些听众辩护——尽管他们未受过专业教育,但他们经验丰富、专心致志且充满激情。[80]

但是,莱文森也触动了专业音乐教育者的神经,他们中的许多人不得不同意他的观点,即支撑20世纪作曲(与表演)的大多数理论都基于"滥用音乐分析结果的倾向"[81](尽管他们自己也使用这些理论),因此从根本上是基于对音乐读写能力的滥用。在像帕奇与蒙克这样的"绿色"特立独行者的鼓动之下,在新技术的强力支持下,后读写的转向正是在读写传统的堡垒中得到理论上的强化。至于莱文森的理论是否有效,这种判断与我们当前的目的关系不大,不如将它(更具体地说,将它的接受)视为一种普遍趋势的症候,这种趋势还有许多其他症候。一言以蔽之,像这样的理论如果早25年出现,它就永远不会在音乐学院中获得申辩的机会。

新兴的后读写文化的最后一个预兆,也是特别生动的一个预兆,是20世纪末"交互声音[或声音与图像]装置"的兴起——这是一种电脑软件程序,它允许用户创造出非常[514]复杂的声音模式,有时候也与视觉模式相结合,只需要在一个装有传感器的空间里移动穿过,并配置

[80] *Ibid.*
[81] *Ibid.*, p. x.

一个电子手套或手持信号设备即可。这些程序的创造者们,称他们自己是"声音设计师"(sound designers)而非作曲家。(回想一下晚年的贝多芬,坚持称自己是"声音诗人"[Tondichter],而不是作曲家。)确实如此,因为他们的作品消除了作曲家、表演者与听众之间的差别。一个交互装置的使用者同时具备三者的身份——或者三者都不是。这些"声音设计师"包括卢克·杜布瓦[Luke DuBois]、马克·麦克纳马拉[Mark McNamara]、蒂莫西·普拉舍克[Timothy Polashek]、詹森·弗里曼[Jason Freeman]、戴维·伯奇菲尔德[David Birchfield]以及其他人等,2000年7月,他们的声音装置在哥伦比亚大学举办的一个壮观的、广受报道的展览上展出,这场展览与一个电子音乐节有关。

《纽约时报》的乐评家安东尼·托马西尼[Anthony Tommasini],发现这场展览"既诱人又令人不安",尤其是因为(他认为)一旦听众有能力即刻创造出符合他们个人品味的音乐,就再也不需要评论家了。但他设法用一个有趣的想法安慰自己:

> 我们坚持认为音乐创作是训练有素的艺术个体的创造性陈述,对于我们这些人来说,有一件令人安心的事情:虽然这些互动装置的使用者是单独工作的,但有目击者观看并在临时耳机上收听似乎是一大享受。因此,我们所知道的作曲家有一天可能会消失。然而,也许音乐会,或至少是一种新的集体聆听体验,将会继续存在下去。[82]

付费点歌

无论如何,根据目前可以观察到的趋势,在第三个千年的黎明之际,这是一个可以想象的可能的未来。但这是否是一个可能的未来(更不用说"这一"未来),将取决于迄今还无法预见的因素与变量,这种因

[82] Anthony Tommasini, "Music, Minus Those Pesky Composers," *New York Times*, 6 August 2000, Arts and Leisure, p. 28.

素与变量总是串通一气把"未来学家"变成一群猴子。如往常一样,赞助模式是其中最有力和最不稳定的因素之一。因此,让我们在这一章也即本书的末尾,最后看一下这个因素是如何发挥作用的,在所有因素中它最容易受到(人口、社会政治、经济等)"外部"刺激。

自1960年代的分水岭以来,关于"古典音乐"即将消亡的预言一直很流行。由于公共音乐教育的衰落和变节转向流行音乐领域,古典音乐的观众被认为正在老化,实际上在逐渐消亡。无论是作为这一过程的症候还是作为其原因之一,媒体对于古典音乐的报道在1970与1980年代稳步且大幅地减少(与之相应,媒体对于"严肃"流行音乐的报道则持续增长),提供这种报道的广播电台的数量也是如此。

1970年代,古典音乐在日本(它最渴望的市场)占唱片销量的20%,在西欧占10%,在北美占5%。1980年代中期,随着商业录音的媒介从唱片转为光盘,古典唱片在美国的市场份额稳定在3%左右(与爵士乐的份额差不多,爵士乐越来越被看作和描述为"美国的古典音乐"),它的地位被降级为一种"小众产品",服务于一小撮封闭的客户群,他们的需求可以通过[515]标准曲目的重新发行而不是昂贵的新唱片来满足。主要的交响乐团,尤其是美国的交响乐团,发现他们自己没有录音合同,这对其成员的收入造成严重的后果。各大唱片公司开始专注于"跨界"项目,在这些项目中,最受欢迎的古典音乐表演者与音乐生活其他领域的艺人合作,努力实现可能超越古典音乐"小众"极限的销售。这些艺人收取的巨额费用几乎把其他表演者完全挤出了录制预算。古典音乐似乎注定成为文化产业的"一无是处者"。

这对于作曲家的影响似乎特别严重,因为这段减员时期对于在受保护的学院围墙内接受训练的人数来说没有什么影响,学院总是能暂时地隔绝市场的变幻莫测。其结果就是作曲家的数量过剩,即使他们越来越没有销路,但他们的数量却在膨胀。具有讽刺意味的是,他们的活动,正如前文已经暗示的那样,变得类似于那种自我出版和自我推销的形式,这在衰落的苏联(在那里是对政治压力而不是经济压力的回应)被称为"地下出版物"(*samizdat*)。消费者对他们作品的需求尚未达到可计量的标准,这些作品也找不到补助来源。其主要目的变成了

确保学术就业与晋升——另一种小众——并让它的创造者能够训练下一代不被社会支持与需要的作曲家,如此等等可能永远都毫无意义。

然而,1980年代末与1990年代,这种模式出人意料地开始发生变化,这一时期出现了一批作曲精英,或许人数极少,但比以往任何时候都多,他们的作品突然受到欢迎,由传统演出机构在主要场馆演出,在某些情况下,他们可以依靠委约与演出版税生活,而不必寻求学术就业。例如,纽约大都会歌剧院自1960年代以来就未曾举办过首演,却在此期间委约了四部歌剧,其中三部已完成制作:第一部是由约翰·科里利亚诺[John Corigliano]创作的歌剧《凡尔赛幽灵》[*The Ghosts of Versailles*,作于1987年;1991年出品],脚本改编自《有罪的母亲》[*La mère coupable*],此剧是博马舍"费加罗三部曲"中的一部,也是仅存的一部未被莫扎特(《费加罗的婚姻》)或罗西尼(《塞维利亚的理发师》)变为歌剧经典的戏剧;第二部是由菲利普·格拉斯创作的《航海》[*The Voyage*,1992年首演于哥伦布纪念日],为纪念哥伦布抵达新大陆500周年而作;第三部是由约翰·哈比森[John Harbison]创作的《了不起的盖茨比》[*The Great Gatsby*,于2000年新年当天首演],脚本根据F. 斯科特·菲茨杰拉德[F. Scott Fitzgerald]的同名小说改编。

哈比森的作品由大都会歌剧院与芝加哥抒情歌剧院联合委约;这确保它除了首演制作以外还有一次生命(也让作曲家有机会根据其接受情况对歌剧做出修改,就像歌剧全盛时期的传统一样,但在20世纪后期却受到经济条件与现代主义意识形态的阻碍)。大都会歌剧院与芝加哥抒情歌剧院还联合委约威廉·博尔科姆[William Bolcom]创作了一部歌剧,脚本改编自亚瑟·米勒[Arthur Miller]的戏剧《桥上风景》[*A View from the Bridge*],这部歌剧于1999年首演于芝加哥,并为2001年的纽约演出进行了重要修改。

[516]还不止这几家歌剧院:旧金山歌剧院也在1990年代委约了几部作品,包括安德烈·普列文[André Previn,1929—2019]的《欲望号街车》[*A Streetcar Named Desire*],脚本改编自田纳西·威廉斯[Tennessee Williams]的戏剧;杰克·赫吉[Jake Heggie,生于1961年]的《死囚漫步》[*Dead Man Walking*],改编自海伦·普雷让修女

图 10-9　菲利普·格拉斯的歌剧《航海》第一幕中的场景

[Sister Helen Prejean]的一本关于死囚的回忆录,这本回忆录已被拍成一部好莱坞大片。至于大都会认为现在新歌剧的商品有多"卖座",从丰厚的委约条款中就可以看出——尤其是对格拉斯的委约,达到了32.5 万美元(歌剧制作支出接近 200 万美元)。

在某种程度上,这种表面上的重生是由"后现代主义"在作曲风格的相对声望方面造成的变化的结果。哈比森曾被训练成一位序列主义者,当然,格拉斯在 1960 年代是"硬核"极简主义的创始人之一。他们都放弃了早期的先锋派立场,现在会合在被称为"新浪漫主义"的广阔温和的中间地带。然而,一直以来都有相对"容易接近的"作曲家可供委约,包括一些声乐或剧场体裁的专家,如内德·罗雷姆或雨果·维斯格尔[Hugo Weisgall,1912—1997],他们在 1970 与 1980 年代都未曾被主要的歌剧院开发。看起来,对于歌剧的新兴趣与支持它的新资金来源有关。也就是说,它与新赞助人的利益息息相关。

新的话题性

在传统"观众"类型中,支持古典作曲的新的兴趣影响到了音乐厅

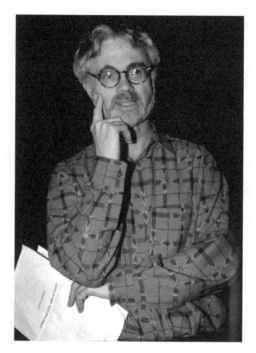

图 10-10 约翰·亚当斯,1991 年

与歌剧院。或许,最惊人的例子是约翰·科里利亚诺的第一交响曲(1989),1990 年由[517]芝加哥交响乐团首演,之后又在国际上被近百支其他交响乐团演奏。促成这部作品成功的因素,除了它的奢华配器(包括为技艺精湛的钢琴与大提琴独奏而作的部分)、修辞强度,以及偶尔对拼贴的深刻运用之外,还有这部交响曲的话题性。作为对艾滋病受害者的纪念,它的四个乐章分别献给四位已故的朋友,公开表达了作曲家的"失落、愤怒与沮丧之情",并与"对回忆的苦乐参半的怀旧"交替出现。

2000 年 11 月,作曲家约翰·亚当斯曾对一位采访者谈到他的一个"印象",即"就委约而言,美国历史上从未有过比 1990 年代更乐观的时期了"。㉘ 如果这一"印象"真实的话,那么它就证明了作曲家与他们的赞助人之间的一种新共识,即当代古典音乐可以并且应该具有某种

㉘ "In the Center of American Music" (interview with Frank J. Oteri conducted on 21 November 2000), *New Music Box*, no. 21 (II, no. 9): www.newmusicbox.org/first-person/jan01/5.html.

更常见于流行文化的话题关联性，与当代文化精英关注的话题相关的作品将会（并应该）得到奖赏。约翰·亚当斯作为这一形势的最显著的受益者之一，对此会有更清楚的了解。事实上，清楚显示该形势出现的时刻之一是在1990年，这一年旧金山歌剧院取消了原本已给雨果·维斯格尔的歌剧委约，这部歌剧是关于以斯帖的"永恒"圣经故事，转而支持约翰·亚当斯的一部名为《克林霍弗之死》[The Death of Klinghoffer]的话题歌剧，歌剧脚本是根据1985年一名美国犹太人在一艘意大利游轮上被恐怖分子杀害的事件改编。

《克林霍弗》是亚当斯与诗人爱丽丝·古德曼[Alice Goodman，生于1959年]与导演彼得·塞拉斯[Peter Sellars，生于1957年]合作的第二部歌剧。第一部歌剧是《尼克松在中国》[Nixon in China，1987]，正是它最先刺激了委约的新浪潮。这部歌剧得到四家歌剧院的联合委约，很大程度上是基于塞拉斯作为歌剧界"坏小孩儿"的名声（他以对熟悉歌剧的极端"更新"而闻名，比如以纽约贫民窟为背景的《唐璜》与以一座豪华公寓大楼为背景的《费加罗的婚姻》，这座建筑通常被认为是特朗普大厦），以及基于它会讽刺美国最具争议的一位政治人物的假设。这四家歌剧院分别是：休斯顿大歌剧院、布鲁克林音乐学院、位于华盛顿特区的约翰·F.肯尼迪表演艺术中心，以及荷兰歌剧院。这部歌剧于1987年10月与1988年6月之间举行了四次首演。

这部作品出乎人们的意料，因为它不是被塑造成一出闹剧，而是一部英雄歌剧，它把主人公尼克松，以及中国领导人毛泽东[518]与周恩来，都塑造成了他们各自国家——天真的理想主义的美国与古老而有远见的中国——的神话代表。亚当斯的音乐，与格拉斯《航海》的音乐一样，都被定位于所谓的"后极简主义"风格，在这种风格中，极简主义自由组合与重组的子节拍律动和琶音，以及通过在对位中对峙不同速率的律动而获得的有趣织体等，与一种相当传统的和声语汇、自然的人声朗诵、充满娱乐性的合唱与舞蹈序进的整齐"分曲"模式，以及对各种流行音乐风格的频繁引用等相调和。一支相当标准的管弦乐队被赋予20世纪后期史蒂夫·赖希式的声音优势，它用一个萨克斯四重奏取代了大管，并在打击乐器部分增加了两架钢琴和一个键盘采样器。

图 10-11　歌剧《尼克松在中国》第一幕场景（休斯顿大歌剧院，1987 年）

亚当斯的和声始终围绕着大小三度的循环进行，就像传统和声始终围绕五度循环进行一样，因此使得 20 世纪早期的"法—俄"语汇成为他的世纪晚期风格的基础，也使他得以绕过 20 世纪德国与德国影响下的音乐，其迂回战术有点像 20 世纪中叶的"新古典主义者"（尤其是留学法国的"布朗热的"美国学生）在他们的时代绕过 19 世纪德国音乐一样。但是在亚当斯的作品中，这种语汇是"去极繁化的"（demaximalized）、驯服的、使人[519]舒适的。这些和弦相继出现在若隐若现的协和进行中，换作斯特拉文斯基，可能会将它们混入不协和的"复和声"（polyharmonies）中。

$$[C\,(+m3)\ E^b\,(-M3)\ B\,(+m3)\ D\,(-M3)\ B^b]$$
$$[C\,(+m3)\ E^b\,(-M3)\ B\,(+m3)\ D\,(-M3)\ B^b]$$
$$[C\,(+M3)\ E\,(-M3)]$$
$$[C\,(+m3)\ E^b\,(-M3)\ B\,(+m3)\ D\,(-M3)\ B^b]$$
$$[C\,(+M3)\ E\,(+M3)\ A^b\,(+M3)\ C]$$

举个例子，乐谱中最具特色的和声进行是两个三和弦的交替，早在 1911 年这两个和弦就一起构成了斯特拉文斯基所谓的"彼得鲁什卡和弦"(*Petrushka*-chord)。(见例 10 - 4a，引自第一幕快结束时，周恩来在尼克松宴会上的祝酒词。)随后，当祝酒场景达到高潮时，亚当斯巧妙地让子节拍律动消失，这样，二分音符与附点二分音符的不规则连续(先前被四分音符的稳定流动所控制)仿佛自发地响起，使音乐达到真正的情绪高潮。此处和声形成一个模块，即一个根音呈三度关系的三和弦链条(用菲利普·格拉斯式且反教科书式的声部连接，赋予四六和弦完全的公民权)，当模块重复时加以扩展与插入(例 10 - 4b)：

例 10 - 4A 约翰·亚当斯，《尼克松在中国》，第一幕，周恩来的祝酒词

例 10－4A（续）

例 10-4B 约翰·亚当斯,《尼克松在中国》第一幕,合唱应答

例 10 – 4B（续）

《尼克松在中国》不同于大多数 20 世纪的歌剧，它重新唤醒了音乐的魅力，用一种"超然的"光环萦绕着历史人物，将他们转变成"永恒的"神一般的形象。尤其是这一特点，将这部歌剧与 20 世纪二三十年代的话题歌剧或"时代歌剧"（Zeitopern，或 now-opera）区分开来。在第一次世界大战的幻灭中，观众喜欢一种揭穿"永恒"艺术神话的歌剧类型，而在超级富裕与成功的[521]冷战后十年中，观众则寻求通过艺术为他们自己的历史经历塑碑。

这部歌剧将理查德·M.尼克松最令人印象深刻的外交破冰神话化，这令少数人感到不快，他们反对这种方式，因为它让人们忘却了那场结束尼克松总统任期的国内丑闻。它也让其他一些人感到不安，[522]这些人反对它以不加批判的、英雄般的方式塑造中国形象。但是，在 20 世纪余下时间中形成的批判性共识，似乎更倾向于用审美遮蔽"纯粹"的历史或政治。评论家亚历克斯·罗斯［Alex Ross］甚至预测道："一个世纪之后，观众将依旧对这部歌剧着迷，有些听众为了记住

理查德·尼克松是谁,不得不反复查看剧情梗概。"⑭这位评论家暗示,这部歌剧的价值与所有伟大艺术的价值一样,独立于它与外部现实的关系,而这种价值就是它创造精神原型的能力。

然而,这种评价,这种价值的规定,正是外部现实的产物;而另一个外部现实,阿拉伯与以色列的冲突,阻止了《克林霍弗之死》取得类似的成功。这部歌剧凭借《尼克松》的成功而得到另一国际财团的委约,其中包括布鲁克林音乐学院、皇家铸币局剧院(比利时布鲁塞尔)、里昂歌剧院(法国)、旧金山歌剧院、格林德伯恩音乐节(苏格兰)与洛杉矶艺术节(或者更确切地说,是由他们的各种企业赞助商委约而作)。

亚当斯在一定程度上效仿巴赫的受难乐,由被神话了的两个社群——犹太人与巴勒斯坦流亡者(扮演圣经中雅各与以实玛利的后代)进行合唱评论,与1985年11月[克林霍弗之死]的血腥事件构成戏剧性的对比。像《尼克松在中国》一样,这个主题足以[523]使该作品引发争议,并吸引观众的注意。而且,对于许多人来说,这是一个充满希望的迹象,它表明"高"艺术正在参与一场进行时的政治与道德辩论,因此对于当代社会与文化来说,"高"艺术似乎不那么边缘化了。但是这一次,其超然的立场被广泛解读为一种傲慢,或至少是一种自满,是在逃避道德判断。

一位评论家呼应作品创作者的主张而写道:"由于作者对这个敏感主题的处理方式是古典的,因此他并不偏袒任何一方。"⑮这激起了另一位评论家做出或许过激的反驳:

> [这部作品]表面效仿的典范——巴赫,并不知道"古典"为何物,所以他偏袒一边,好吧。或者我们更应该喜欢一部"古典"的受难乐,在这部受难乐中,基督和他的背叛者们受到"公正无私的"对待?如果这种道德上的冷漠可以作为衡量"古典"现在已变成什么样子的准确标准,那么"古典"的命运就该如此。它的死亡最终可

⑭ Alex Ross, "The Harmonist," *The New Yorker*, 8 January 2001, p. 46.

⑮ Robert Commanday, "'Klinghoffer' Soars Into S. F.," *San Francisco Chronicle*, 1 November 1992, Datebook, p. 42.

被判定为一场自杀。㊻

他继续抱怨道,"在一种假装的宗教虔诚中,古老的圣乐体裁形式(在这个例子中,是指巴赫的受难乐)被用来掩盖道德空虚与机会主义",这样做,可能无意中触碰到"外部现实",这巩固了古典音乐看似突然出现的新生命力。在一个物质主义与商业主义盛行的时代——在美国,这个时代被广泛地比作 19 世纪末的"镀金时代"(Gilded Age)——古典音乐(那时是瓦格纳;现在是亚当斯)因其"提升"的力量而被推销给一群有负罪感的富裕观众(19 世纪末是"强盗大亨";现在是"风险资本家"),他们渴望把自己描画成文雅高尚的形象。

彼得·塞拉斯,是这两部亚当斯—古德曼歌剧的幕后策划者,他直截了当地提出他的主张。他告诉采访者,"我认为,在这个电视与好莱坞电影的时代,古典音乐若想继续存在下去,最好有一个充分的理由"。然后,他又矛盾地转换为商业语言,补充道:"我们必须提供其他途径无法提供的东西。我认为它是精神性的内容,这正是我们周围的商业文化所缺失的。"而这一次讨论的主题不是一部歌剧,而是塞拉斯与亚当斯新合作的一部更明确的宗教作品:名为《圣婴》[*El Niño*]的具有话题倾向的圣诞清唱剧,由另一个国际化财团委约创作,包括夏特莱剧院(巴黎)、旧金山交响乐团、林肯行为艺术中心(纽约)、巴比肯艺术中心(伦敦),以及 BBC 英国广播公司,根据委约条款,在 2000 年 12 月至 2001 年 12 月期间,分别在巴黎、旧金山、柏林、纽约与伦敦上演。它将恰当地成为本书最后的展品。

新精神性

《圣婴》是诸多具有华丽"精神性内容"的作品之一,这些作品是在声望很高的赞助下为庆祝新千年而委约上演的。另一部是菲利普·格

㊻ R. Taruskin, "The Golden Age of Kitsch," *The New Republic*, 21 March 1994, p. 38; rpt. In R. Taruskin, *The Danger of Music*, p. 260.

拉斯的第五交响曲(1999)(就像马勒的几部交响曲,或贝多芬第九交响曲的终曲乐章一样),除名称之外实为一部清唱剧,为五位独唱、混声合唱队、儿童合唱队与管弦乐队而作。这部作品的副标题是"安魂、中阴、[524]应身"["Requiem, Bardo, Nirmanakaya"],这三个对比词语分别是指:葬礼仪式的拉丁文标题"安魂"(象征世界的过去);表示"之间"的藏语"中阴"(如西藏《度亡经》[*Bardo Thodol*]中描述的死后灵魂旅程),以及表示重生与肉体转化的大乘佛教梵文术语"应身"(表示人类所希冀的未来)。正如作曲家在一篇作品说明中所写的那样,唱词文本广泛借鉴了"世界上许多伟大'智慧'的传统",㊼从希腊语、希伯来语、阿拉伯语、波斯语、梵语、孟加拉语、汉语、日语、藏语、夏威夷语、祖尼语、玛雅语、班图语和布鲁语的经文典籍翻译而来。这部交响曲由美国ASCII电脑软件公司委约,在欧洲最豪华的夏季音乐节——萨尔兹堡音乐节上首演。

另一个例子是由四部受难乐——马太、马可、路加与约翰——组成的套曲,它是德国合唱指挥赫尔穆特·里林[Helmut Rilling]在斯图加特市与汉斯勒音乐出版社的支持下,委约四位作曲家而作,一位是德国人,另外三位具有引人注目的"多元文化"背景,作品在里林的故乡城市首演,然后进行世界巡演。《路加受难乐》由沃尔夫冈·里姆[Wolfgang Rihm,生于1952年]创作,一位代表德国"主流"的新表现主义者。《马可受难乐》由奥斯瓦尔多·格里霍夫[Osvaldo Golijov,生于1960年]创作,是一位居住在美国(随乔治·克拉姆学习)的阿根廷裔犹太人,他把拉丁美洲人、非裔古巴人和犹太人的合唱语汇组成一首华美的拼贴,抢尽了风头。

《马太受难乐》分配给了谭盾(生于1957年),一位毕业于北京中央音乐学院与哥伦比亚大学的中国作曲家,他的那部题为《交响曲1997》(《天、地、人》)的作品已证明他很适合这个受难乐的项目。《天、地、人》为交响乐队、儿童合唱队与一套中国编钟而作,还有一个独奏大提琴的

㊼ Philip Glass, "A Bridge Between the Past, the Present, and the Future," booklet essay accompanying Glass, *Symphony No. 5: Requiem, Bardo, Nirmanakaya*, Nonesuch Records 79618—2 (2000).

部分专为马友友而作,他是一位生于巴黎的华裔美国大提琴家,擅长"跨界"演出,包括爵士乐、巴西流行音乐、阿巴拉契亚民间音乐,以及中亚古典音乐等各种各样的曲目。

最后一部《约翰受难乐》交给了索菲娅·古拜杜丽娜,一位有着真正中亚("鞑靼"或蒙古人)血统的后苏联作曲家,后来居住在德国,在苏联政权日渐式微的年代,她对于宗教题材的偏爱被认为是政治异见的标志。然而,事实上,为受难乐项目选择的作曲家中有两位都不是基督徒——格里霍夫[Golijov]是其中之一,他欣然承认,自己是在接到委约之后才第一次浏览了《新约全书》——这表明该项目背后的推动力,并非来自通常意义或教义意义上的宗教性。

亚当斯与塞拉斯合作的清唱剧也有显著的"多元文化"内容。《圣婴》的唱词文本取材于《新约全书》、《伪经》[Aprocrypha]、古英语的"韦克菲尔德神秘剧"(Wakefield Mystery Plays)与希德嘉·冯·宾根(12世纪德国女修道院院长,她自己的音乐在20世纪后期通过唱片获得了不可思议的流行)的拉丁文赞美诗,此外,还包括几位拉丁美洲诗人的现代诗歌,如胡安娜·伊内斯·德·拉·克鲁兹修女[Sister Juana Inés de la Cruz, 1651—1695]、鲁本·达里奥[Rubén Dario, 1867—1916]、加夫列拉·米斯特拉尔[Gabriela Mistral, 1899—1957],以及最突出的罗萨里奥·卡斯特利亚诺斯[Rosario Castellanos, 1925—1974],她将艺术生涯与外交生涯结合在一起,在生命最后阶段担任了墨西哥驻以色列的大使。

[525]这部清唱剧最引人注目的时刻之一是在接近结尾时,作品将《圣经》中对屠杀无辜者的简短叙述与《特拉特洛尔科纪念》[*Memorial de Tlatelolco*]并置在一起,前者是关于希律王在伯利恒屠杀所有不满两岁的男婴,以确保婴儿耶稣不能存活,后者是卡斯特利亚诺斯的一首长诗,由独唱女高音在合唱队的衬托下演唱。该长诗强烈抗议警察对1968年10月2日发生在墨西哥城特拉特洛尔科广场的学生示威游行的暴力镇压,早在400多年前,该广场曾是阿兹特克人与埃尔南多·科尔特斯[Hernando Cortez]领导的西班牙征服者之间最后一次血腥对抗的地方(1521年8月13日)。

这首长诗见证了一桩罪行,当时的墨西哥媒体因受政府控制而未作报道。它被纳入清唱剧的唱词文本,使得宗教仪式、政治良知或反抗行为明确与艺术家作为公共记忆和良知守护者的角色平行。亚当斯的音乐,在他公开宣称要恪守的一种迎合观众的语汇范围内,运用大跳的音程扭曲抒情的线条,其强烈的音调让人联想到表现主义。

　　清唱剧《圣婴》的最后一个编号部分,为平衡《特拉特洛尔科纪念》的激烈气氛,并置了《伪经》中一段关于婴儿耶稣首次行神迹的描述,在这段描述中,他命令一棵枣椰树弯下腰,以便他的母亲可以采摘枣椰,同时并置的还有卡斯特利亚诺斯的一首抚慰性的诗歌,这首诗向一棵以色列枣椰树表达敬意,因为它在当代中东的动荡局势中激发了一个和平反思的时刻。可以说,亚当斯是通过在儿童合唱中复活被屠杀的无辜婴儿,来强调这里的抚慰与历经磨难的乐观主义信息,在一对西班牙吉他的伴奏下,儿童合唱队唱出了清唱剧的最后一个词语——"诗意"(Poesia)。

　　或许,用描绘一部以宗教(特别是基督教)为主题的作品,来结束一个始于罗马天主教会仪式音乐的历史叙事,会有某种令人满意的对称性。但就像任何关于终结的暗示一样,这种对称是虚幻的。在真正的仪式音乐与影射神圣故事的娱乐之间存在天壤之别,这种差别反映出过去一千多年西方文化中的艺术——至少是"高"艺术——的基本轨迹。

　　这种对称也是偶然的。[西方艺术音乐历史]的叙事从圣乐开始,只是因为它是最早被记写下来的音乐——这里的区别是,[叙事从圣乐开始]只是部分因为它是圣乐。该叙事以圣乐的娱乐结束,只是因为在创作此曲的时候,这类作品似乎是最有市场和利润的音乐,在读写传统的终结已可预见的时刻,尚可为此自夸一下。

　　圣乐既有市场,又有利可图:这似乎是一个自相矛盾甚至亵渎神灵的观念。但它并非史无前例。大约在300年前,亨德尔的清唱剧同样机会主义地——也同样成功地——利用宗教题材去开拓市场。正如我们现在通过解读宗教隐喻来解决亨德尔案例中的悖论一样,我们认为这是亨德尔式清唱剧"真实的"(即民族主义的)吸引力。20世纪末,

"多元文化"的宗教狂热找到了如此令人难忘且广泛的音乐表达,尝试对此[526]进行类似的解读,也许已不算太早。

历史学家们认为,亨德尔的清唱剧之所以取得惊人的成功,不仅是凭借它们的音乐水准,还通过取悦精英阶层的英国观众——一个贵族与高级资产阶级的混合体(由"这个国家的一流国民素质"组成,这句话引自1739年的一篇值得注意的评论,内容是向亨德尔的《以色列人在埃及》致敬)——把他们比作圣经中的希伯来人(即上帝的选民)。在今天沸腾而挣扎的古典作曲家中,只有极少数人是处于顶端的成功者,赞助这极少数成功者作品的观众便是新的社会精英。2000年出版的《天堂里的布波族》[Bobos in Paradise]是一项有趣而深刻的研究,其作者、社会评论家戴维·布鲁克斯[David Brooks]将新的社会精英定义为"布尔乔亚式的波西米亚人"(布波族),他们是信息时代受过高等教育的新贵,过着舒适且时尚的生活,但仍对关涉他们青春的"60年代"心怀眷恋,他们是被那种反映他们道德自我形象的艺术所极力奉承的人。布鲁克斯写道:"在这一时期蓬勃发展的人,是那些能将观念与情感转变为产品的人。"而这正是作曲家所做的工作之一。

布波族珍视的自我形象是一种个人的本真性,它不是依据完全原创的世界观构建的,而是按照折衷主义——即在全球文化与精神菜单的无限选项中做出的个人选择。布鲁克斯认为,新的机制面临的最大挑战是"如何在他们富裕与自尊之间的浅滩上航行;如何协调他们的成功与他们的精神性,以及他们的精英地位与平等主义理想"。⑱ 在构建自己的身份时,他们的任务是协调传统上相左的价值观:一方面是资产阶级的抱负、社会稳定与物质享受的价值观,另一方面是波西米亚人的价值观,将自身认同为资产阶级秩序的受害者:穷人、罪犯、族群与种族的弃儿。最根本的困境是,如何协调精神性需求与对于个人自主和无限选择的更迫切的需求,因为"真正的"宗教是强加义务并要求牺牲的。

⑱ David Brooks, *Bobos in Paradise*: *The New Upper Class and How They Got There* (New York: Simon and Schuster, 2000), p. 40.

不难发现,千年之交精神化的古典音乐是如何迎合这些需求与困境的。寻求净化体验的观众很容易被纯真的象征所迷惑,因此在上述作品中儿童合唱无处不在。(但这并不是什么新鲜事:长期以来,童声一直被浪漫怀旧的交易员利用,将其作为一种保险策略:马勒的第二、第三与第四交响曲,都以真实或隐喻的儿童表演者为特色;在政治高压时期的苏联作曲家也是如此。)1980年代,像派尔特、古雷斯基与塔文纳等"神圣简约主义者"的成功,更具体地与即将到来的"布波"现象有关。它已表明一种渴望,渴望以一种"审美"或"欣赏"的方式回到一个"精神完整"的世界,而不需要承担实际宗教承诺的负担。

在1990年代的作品中,"多元文化主义"——显而易见的折衷主义——的附加吸引力,完全与"布波"心态平行,这种心态最看重"个人化"的杂烩拼盘。戴维·布鲁克斯引用普林斯顿大学对于当代宗教实践的一项研究,发现了一个极端而有特色的[527]例子:一位26岁的残疾顾问,卫理公会牧师的女儿,采访时把自己描述成一位"卫理公会教徒、道教徒、美洲原住民、贵格会教徒、俄罗斯东正教教徒、佛教徒与犹太教徒"。⑧⑨ 菲利普·格拉斯后极简主义的第五交响曲就是为她创作的,甚至就是由她构成的。

亚当斯与塞拉斯的《圣婴》发掘了另一个历史悠久的纯洁本真的比喻,尤其是在最初上演时,舞者与歌手一起诠释唱词内容,并与塞拉斯拍摄的一部电影同步,这增加了另一层的评论。这部电影与正在展开的耶稣诞生故事平行,用镜头展示了洛杉矶拉美裔社区匿名成员的自然生活:一对奇卡诺人(Chicano)夫妇代表约瑟夫与玛丽,他们的婴儿代表耶稣,几位新手警察代表牧羊人,一些当地占卜者代表东方三博士,等等。观众与影评人均惊叹于这部电影的美,无名演员的美与他们情感生活的美。

布鲁克斯研究中最尖刻的段落之一,正是致力于讨论这种对新原始主义古老神话的更新。最直接的主题是旅行:

⑧⑨ *Ibid*., p. 242.

布波族一如既往地在寻找宁静,寻找一处人们扎根于此并重复简单仪式的地方。换言之,布波旅行者通常想要摆脱他们的富裕生活,不断提升自我进入一个精神上更优越的世界,这个世界未曾受到全球精英统治的太多影响……所以,布波族最喜欢身穿深色衣裳的农民、年老的农夫、吃苦耐劳的渔民、偏远地区的工匠、饱经风霜的老人、体格魁梧的地方厨师——也即任何可能从未拥有或听说过常客飞行里程的人。因此,布波族成群结队地涌向各种各样的民俗地区,或者阅读相关书籍,这些"简单的"人在这些地区生活富足,如普罗旺斯、托斯卡纳与希腊的丘陵地带,或安第斯山脉或尼泊尔的小村庄等。在这些地方,当地人没有信用卡债务,相对来说也很少有人穿迈克尔·乔丹的T恤。因此,生活似乎与古老的模式以及久远的智慧连接在一起。在我们旁边,这些当地人看起来很安详。他们虽是更穷苦的人,但他们的生活似乎比我们更富足。[90]

但正如亚当斯与塞拉斯所展示的那样,你不需要走那么远的路就能向"土著人"或"高贵的野蛮人"暗送秋波。任何城市的贫民区都可以大量供应这些人。同样不清楚的是,展示一个被审美化与浪漫化的幻想的穷人形象,以此熏陶或挑逗一下富人,是否真的促进了平等主义的理想。将穷人想象成过着比自己还要富裕的生活,会激发他们的社会行动吗?还是这样的观念会助长自满的情绪?它会激发物质享受与社会良知之间的真正和解吗?还是会让那些生活舒适的人庆幸自己的仁慈,并让内心喋喋不休的声音安静下来?

那么,这种新精神性是否只是另一层幕布,幕后是高艺术所从事的通过创造精英场合来加强社会分化的传统事业?困扰现代主义的老问题并未随着后现代主义的到来而消失——这或许是怀疑后现代主义不过是最新的现代主义阶段的另一个原因。或者说,艺术家创造美是一种永恒的使命,可以超越当下的政治(或"政治正确"),这种可疑的道德

[90] *Ibid*., pp. 206—7.

担忧是否有益于艺术或艺术家？这场争论仍在继续。

[528]因此，我们必须在这场争论尚未解决的情况下告别。我们已经观察到，在 20 世纪末至少有三类共存的（即便不是相互竞争的）读写音乐创作：一是日渐衰弱的传统现代主义者的派别，他们大多上了年纪，但也不乏年轻的新成员，他们保持着读写传统最本质和最迫切的读写能力；二是一个严重过剩的作曲家阶层，到目前为止几乎没有非专业的听众，他们对于新技术的利用，预示了读写传统的淡化与最终消亡；三是一小部分在商业上取得成功的精英，迎合新崛起的赞助人阶层的需求，当下只要主流表演与传播媒体仍旧对精英艺术开放，它们的命运便由这个阶层所控制。所有这三类作曲家均精力充沛、富有成效，并具有真正的天赋。从长远来看，哪一类会占据上风？

从长远来看，人们明智地指出，我们都已离开人世。⑨¹ 这么长远的事已与历史学家无关。目前，事情还在进行中。这是我们所能要求的一切。未来谁也说不准。我们的故事必然要中道而止。

⑨¹　John Maynard Keynes, *Tract on Monetary Reform*（1923）.

索引

（以下页码均为原书页码，即本书方括号内页码，斜体字页码表示图例）

A

Absolute music 绝对音乐,177

Abu Hassan（Weber）《阿布·哈桑》（韦伯）,176

Adams, John 约翰·亚当斯,369,379,517,527

 Death of Klinghoffer, The and 与《克林霍弗之死》,517,522—23

 in conversation with David Gates 与戴维·盖茨的谈话,473

 neotonality and 与新调性,454,455

 works of 其作品

 El Nino《圣婴》,523—27

 Nixon in China《尼克松在中国》,517—23,518,522

Ades, Thomas 托马斯·阿迪斯

 Grawemeyer Award and 与格文美尔奖,454,474

 Sur incises,《基于切音》,474

Adorno, Theodor Wiesengrund 阿多诺,17,89,108,147,395

 "autonomy" "自律",17

 "gemassigte Moderne" "温和的现代主义",20

 "Philosophy of New Music, The" "新音乐的哲学",17

Adventures Underground（Del Tredici）《地下历险记》（德尔·特雷迪奇）,442

AEG., 175。另参 Allgemeine Elektrizitäts Gesellschaft 德国通用电气公司

"Aesthetics of Rock, The"（Meltzer）"摇滚乐美学"（梅尔策）,332

Against Interpretation（Sontag）《反对阐释》（桑塔格）,325

Agon（Stravinsky）《竞赛》（斯特拉文斯基）,122

Aida（Verdi）《阿依达》（威尔第）,20

Air-Conditioned Nightmare, The（Miller）《空调梦魇》（米勒）,186

Albert, Steven, neotonality and 新调性和史蒂文·艾伯特,454

"Aléa"(Boulez)"骰子"(布列兹),65

Alice in Wonderland,Del Tredici and 德尔·特雷迪奇与《爱丽丝漫游奇境记》,442

Alice's Adventures in Wonderland, Final Alice (Del Tredici) and《最后的爱丽丝》(德尔·特雷迪奇)与《爱丽丝漫游奇境记》,443

Alice Symphony(Del Tredici)《爱丽丝交响曲》(德尔·特雷迪奇),442

All American Music: Composition in the Late Twentieth Century(Rockwell)《全美国音乐:20世纪后期的作曲》(洛克威尔),333

Allgemeine Elektrizitäts Gesellschaft 德国通用电气公司,175

All in the Golden Afternoon(Del Tredici)《都在这金色的午后》(德尔·特雷迪奇),444

Altamont Festival 阿尔塔蒙特音乐节,311

American academic serialism 美国学院派序列主义,210

American Civil Liberties Union 美国公民自由联盟,107

American Legion 美国退伍军人协会,109

American Society of University Composers(ASUC)美国大学作曲家协会(ASUC),164

Amériques(Varese)《阿美利加》(瓦雷兹),184

Ampex Company, tape recorders and 磁带录音机与安培公司,176

Anaklasis(Penderecki)《折射》(潘德雷茨基),217

Ancient Voices of Children, Crumb and 克拉姆与《远古童声》,422,423,426

Bach's *Notebook for Anna Magdalena* and 与巴赫《为安娜·玛格达莱娜而作的笔记簿》,423

Lorca and 与洛尔卡,422

Mahler's "Farewell" motif from *Song of the Earth* and 与马勒《大地之歌》中的"告别"动机,423

Ancient Voices of Children: no. 3, "Dance of the Sacred Life-Cycle"《远古童声》第三首,"神圣生命周期之舞",424—25

Anderson, Laurie 劳里·安德森,492—95,492

Androgynous persona and 与双性人格,492

"punk"/unisex style and 与"朋克"/中性化风格,492

self-parody and 与自我戏仿,493

technology and 与技术,493

vocoder and 与声码器,493

"Voice of Authority" and 与"权威之声",493

works of 其作品

"O Superman"《哦,超人》,493—94

Walking the Dog《遛狗》,494

Andriessen, Louis 路易斯·安德里森, 397—400, 407

　　De Staat《国家》, 397, 398, 399—400

　　De Stijl《风格》, 398, 399

　　De Volharding（Perseverance）and 与"不屈不挠"（合奏团）, 397

　　Hague Conservatory and 与海牙学院, 398

　　Hoketus and 与霍克图斯（乐队）, 397

Anima 7（Kosugi）《神圣之灵 7》（小杉）, 91

Annus horribilis 恐怖之年, 310

Anthony, Susan B., Thomson's *The Mother of Us All* and 汤姆森的《我们大家的母亲》与苏珊·B.安东尼, 225—26

Antiphony I（Brant）《轮唱 I》（布兰特）, 421

Any Resemblance Is Purely Coincidental（Dodge）《任何相似都纯属巧合》（道奇）, 499

Apocrypha, *El Nino* and 《圣婴》与伪经, 526

Apollo 11 moon landing, *Night of the Four Moons* and 《四个月亮之夜》与阿波罗 11 号登月, 422

Arab-Israeli conflict, *The Death of Klinghoffer* and 《克林霍弗之死》与阿以冲突, 522

Arditti Quartet 阿尔迪蒂四重奏, 359

architecture 建筑,

　　modern 现代, 412—13

　　postmodern 后现代, 412

Arel, Bülent 布伦特·阿雷尔, 208

Arnold Schoenberg's Society for Private Musical Performances 阿诺德·勋伯格私人音乐演出社, 158

Artdécoratif d'aujourd'hui, L'（Le Corbusier）《当代装饰艺术》（勒·柯比西耶）, 209

Arte dei rumori, L'（Russolo）《噪音的艺术》（鲁索洛）, 179

Artikulation（Ligeti）《发音法》（利盖蒂）, 52—53, 191, 214

Atlas eclipticalis（Cage）《黄道图》（凯奇）, 75, 76, 88, 96

Atmospheres（Ligeti）《大气层》（利盖蒂）, 217, 220, 363, 501

Attali, Jacques 雅克·阿塔利, 346

　　Bruits《噪音》, 346

Auden, W. H. W. H. 奥登, 117, 228, 246, 343

　　Paul Bunyan and 与《保罗·班扬》, 226

Audience Pieces（Vautier）《观众作品》（沃捷）, 92

Augenmusik（eye-music）视觉音乐（眼睛音乐）, 168, 425

Available Forms I（Brown）《可用形式 I》（布朗）, 96

"Avant-Garde and Kitsch"（Greenberg）《先锋与刻奇》（格林伯格）, 221—22

B

Babbitt, Milton 弥尔顿·巴比特, 94, 135, 136—73, 177—205, 210, 277, 331, 367, 374, 448, 453, 473

 Carl Hempel and 与卡尔·亨佩尔, 155

 "combinatoriality" and 与"配套", 424

 complementation, principle of 补集, 141

 "Composer as Specialist, The"《作为专家的作曲家》, 157

 "Darmstadt method" "达姆施塔特方法", 140

 Grundgestalten 基本型, 156

 Joshua Rifkin and 与约书亚·里夫金, 330

 "New Romanticism" festival and 与"新浪漫主义"音乐节, 474

 "Past and Present Concepts of the Nature and Limits of Music" (lecture) "过去与目前关于音乐的性质与界限的观念"(讲座), 155

 Philomel《夜莺》, 211

 "pitch class" "音级", 136

 "Pointwise Periodic Homeomorphisms" (lecture) "逐点周期性同胚"(讲座), 172

 Princetonian serialism and 与普林斯顿序列主义, 136

 Princeton University 普林斯顿大学, 157

 RCA Mark II music synthesizer and 与 RCA Mark II 音乐合成器, 198, 478, 497

 "rhythmic series" 节奏序列, 140

 Richard Maxfield and 与理查德·马克斯菲尔德, 94

 Score, The《乐谱》, 153

 serialism and 与序列主义, 474

 "Some Aspects of Twelve-Tone Composition" (article)《十二音作曲法面面谈》(文章), 153—54

 "The More Than Sounds of Music"《不仅仅是音乐之声》, 475

 Vision and Prayer《显圣与祈祷》, 210—11

 "Who Cares If You Listen?"《谁在乎你听不听?》, 157—58, 170, 331, 449, 454

 works of 其作品

 Composition for Four Instruments 为四件乐器而作的作品, 143—48, 153

 Composition for Twelve Instruments 为十二件乐器而作的作品, 148—53, 168

 "Function of Set Structure in the Twelve-Tone System, The" (essay)《十二音体系中集合结构的功能》(论文), 136

 Three Compositions for Piano 钢琴作品三首, 137—39, 141, 153

 Perle's analysis of 珀尔对其的分析,

137

"Twelve-tone Rhythmic Structure and the Electronic Medium" "十二音节奏结构与电子媒介", 167—172

Bacchae（Euripides）《酒神伴侣》（欧里庇得斯）,343

Bacchanale（Cage）《酒神节》（凯奇）, 60—61,74

Bacchanale（Fort）《酒神节》（福特）, 59,73,74

Bach, Johann Sebastian 约翰·塞巴斯蒂安·巴赫,332,347

 George Crumb and 与乔治·克拉姆,423

 works of 其作品

 Brandenburg Concerto no. 5 in D major D大调勃兰登堡协奏曲第五首,368

 Fifth Suite 第五组曲,144

Bach's Greatest Hits（Swingle Singers）《巴赫精选辑》（史温格歌手）,347

Back to Methuselah（Shaw）《千岁人》（肖）,198

Backus, John 约翰·巴克斯,165,166

Baden-Baden Festival（Germany）巴登-巴登音乐节,198

Baez, Joan 琼·贝兹,315

Baker's Biographical Dictionary of Musicians, Richard Maxfield's entry in《贝克音乐家传记词典》中的理查德·马克斯菲尔德词条,

94

Balanchine, George 乔治·巴兰钦,122

Bang on a Can 敲罐头,399—400

Baraka, Amiri 阿米里·巴拉卡,335

Barbican Centre（London）, *El Niño* and《圣婴》与巴比肯艺术中心（伦敦）,523

Baron, Samuel 塞缪尔·巴伦,213

Baroque Beatles Book, The（Rifkin）《巴洛克风披头士》（里夫金）,332

Barrère, Georges 乔治·巴雷尔,186

Barron, Bebe 贝贝·巴伦,196

Barron, Louis 路易·巴伦,196

Bartók, Béla 贝拉·巴托克,19,49, 50,51,108,141,326,456

 György Ligeti and 与捷尔吉·利盖蒂,438

 Sonata for solo cello（Crumb）and 与独奏大提琴奏鸣曲（克拉姆）, 423

 works of 其作品

 Concerto for Orchestra 乐队协奏曲,19,229

 Quartet no. 4 第四四重奏,4,19

Bassarids, The（Henze）《酒神伴侣》（亨策）,343,344

Batstone, Philip 菲利普·巴茨腾

 Multiple Order Functions in Twelve-Tone Music（essay）《十二音音乐中的多阶功能》（论文）,160

"Battle Symphony"（"Wellington's Victory"）（Beethoven）《战役交响曲》（《惠灵顿的胜利》）（贝多芬）,

177

Beach Boys, "Good Vibrations" 沙滩男孩,《好心情》,183

beat generation 垮掉的一代,62,309

Beatles 披头士,316—33

 "concept albums" "概念专辑",319

 concert at Shea Stadium 谢伊体育场音乐会,318

 George Martin and 与乔治·马丁,318

 Liverpool 利物浦,324

 plunderphonics compact disc and 与声音掠夺光盘,504

 Requiem for a Young Poet(Zimmermann)与《青年诗人安魂曲》(齐默尔曼),420

 tribute to by Ned Rorem 内德·罗雷姆的致敬之作,431

 works of 其作品

 "Day in the Life, A"《生命中的一天》,321—25

 "Eleanor Rigby"《埃莉诺·里格比》,321

 Revolver《左轮手枪》,319

 Sgt. Pepper's Lonely Hearts Club Band《佩珀中士的孤独心灵俱乐部乐队》319

 "Taxman"《税务员》,319

 "Tomorrow Never Knows"《明日永远未知》,319—20

"Beatles Revive Hopes of Progress in Pop Music, The"(article, Mann)《披头士重燃流行音乐的进步希望》(文章,曼),324

Beaumarchais, Pierre-Augustin Caron de, *Figaro* trilogy 皮埃尔-奥古斯汀·卡朗·德·博马舍,《费加罗三部曲》,515

Beckett, Samuel 塞缪尔·贝克特,89,296

 Unnamable, The《无名者》,347

BecVar, Bruce 布鲁斯·贝克沃,317

Beethoven, Ludwig van 路德维希·凡·贝多芬,71,72,73,74,76,261,269,305,306,347

 plunderphonics compact disc and 与声音掠夺光盘,504

 Rochberg and 与罗克伯格,436

 Rochberg's *Music for the Magic Theater* and 与罗克伯格的《魔剧院音乐》,415

 as "sound poet" 作为"声音诗人",514

 Symphony no. 9, *Requiem for a Young Poet*(Zimmermann) and 与第九交响曲,《青年诗人安魂曲》(齐默尔曼),420

 works of 其作品

 Diabelli Variations, op. 120 迪亚贝利变奏曲,Op. 120,83

 "Hammerklavier" Sonata, op. 106《"钢琴"奏鸣曲》,Op. 106,177

 Heiliger Dankgesang eines Genesenen and die Gottheit, in der lydischen Tonart《痊愈与神性的神圣感恩歌,利第亚调式》,430

"Ode to Joy" "欢乐颂", 3

String Quartet no. 15 in A minor, op. 132 A 小调弦乐四重奏, Op. 132, 290

Symphony no. 9 in D minor, op. 125 D 小调第九交响曲, Op. 125, 3, 71, 347

"Wellington's Victory" ("Battle Symphony") 《惠灵顿的胜利》 (《战役交响曲》), 177

Beethoven myth 贝多芬神话, 222

Behrman, David 戴维·贝尔曼, 366, 369

 Columbia Records 哥伦比亚唱片, 369

 New Sounds in Electronic Music 电子音乐新声, 369

Bell, Daniel 丹尼尔·贝尔, 155, 312

Bellini, Giovanni 乔万尼·贝里尼, 343

Bell Telephone Laboratories, development of transducer and 传感器的发展与贝尔电话实验室, 495

Benjamin, Walter 瓦尔特·本雅明, 101, 169

Berberian, Cathy 凯西·伯布里安, 193, 196

Berg, Alban 阿尔班·贝尔格

 Luric Suite, *Variazioni per orchestra* (Crumb) and 《乐队变奏曲》(克拉姆) 与《抒情组曲》, 423

 twelve-tone row technique 十二音音列技术, 415

 Wozzeck《沃采克》, 223, 241

Berger, Arthur 阿瑟·贝格尔, 3, 165

 Perspectives of New Music《新音乐视角》, 165

Bergsma, William 威廉·贝格斯马, 368

 Steve Reich and 与史蒂夫·赖希, 368

Bergson, Henri 亨利·柏格森, 277

Berio, Luciano 卢奇亚诺·贝里奥, 37, 65, 193, 195, 211, 212, 319, 346, 347, 348, 368, 396

 "Commenti al Rock" (article)《论摇滚》(文章), 328—30

 Sinfonia, collage technique and 拼贴技术与《交响曲》, 417—418

 twelve-tone technique and 与十二音技法, 415

 works of 其作品

 "O King"《哦！金》, 348, 350

 "Omaggio a Joyce"《致敬乔伊斯》, 193, 197

 Ritratta di citta《城市肖像》, 193

 Sinfonia《交响曲》, 348, 349

 Thema《主题》, 193

Berkeley Barb 伯克利芒刺报, 326—27

Berkshire Music Center 伯克希尔音乐中心, 157

Berlin Philharmonic Orchestra 柏林爱乐乐团, 343

Berlin Wall, fall of 柏林墙倒塌, 437, 508

Bernard, Jonathan W. 乔纳森·W. 伯纳德, 454, 455

Berstein, Leonard 伦纳德·伯恩斯坦, 6, 75, 96, 113, 198, 348, 431, 431

 Aaron Copland and 与亚伦·科普兰, 116

 Chichester Psalms《奇切斯特圣歌》, 431

 New York Philharmonic and 与纽约爱乐, 431

 Serge Koussevitsky and 与谢尔盖·库谢维茨基, 3

Berry, Chuck 恰克·贝瑞, 396

Berry, Wallace 华莱士·贝瑞, 170—72

Bertrand, René, "dynaphone" and "戴拿风电琴"与雷内·贝特朗, 184

Bibliothèque Nationale (Paris) 国家图书馆(巴黎), 43

"Bicycle Built for Two, A"《双人自行车》

 voice-synthesized rendition of 人声合成演奏的, 496

"Big Troika" (Denisov, Schnittke, and Gubaidulina) "三驾马车"(杰尼索夫、施尼特凯, 以及古拜杜丽娜), 464

Billy Budd (op. 50) (Britten)《比利·巴德》(作品50)(布里顿), 225, 227

Billy the Kid (Copland)《小伙子比利》(科普兰), 268

Bingen, Hildegarde von, *El Nino* and《圣婴》与希德嘉·冯·宾根, 524

Birchfield, David, "interactive sound installations" and "交互声音装置"与戴维·伯奇菲尔德, 514

Bird, Bonnie 邦尼·伯德, 56

 John Cage and 与约翰·凯奇, 56, 73

 Syvilla Fort and 与西维拉·佛特, 58

Birtwistle, Harrison 哈里森·伯特威斯尔, 426, 429

Bitter Music (Partch)《苦涩音乐》(帕奇), 481, 483, 487

Black Angels (Crumb)《黑天使》(克拉姆), 424

Blacking, John 约翰·布莱金, 380—83

 fieldwork among the Venda 在文达的田野调查, 381, 383

 How Musical Is Man?《人的音乐性》, 380—83

 Queen's University, Belfast 女王大学, 贝尔法斯特, 380

Blackmur, R. P. 布莱克默尔, 39

"Recent Advances in Musical Thought and Sound" "近期以来音乐思想与声音的进步", 39

Black Panthers 黑豹党, 348—49

Bloch, Gregory 格里高利·布洛赫, 392

Blood of a Poet, The (Cocteau)《诗人之血》(科克托), 290

Blood, Sweat, and Tears "血、汗和泪"乐队, 328

Bloom, Claire 克莱尔·布鲁姆, 172

Bloom, Harold 哈罗德·布鲁姆, 82, 434—35

Bloomfield, Mike 迈克·布鲁姆菲尔德, 334
 Bob Dylan and 与鲍勃·迪伦, 334
"Blowin' in the Wind" (Dylan)《在风中飘荡》(迪伦), 315
Bobo phenomenon 布尔乔亚-波西米亚族现象(布波族现象), 526—27
"Bohemian Rhapsody" (Queen)《波西米亚狂想曲》(皇后乐队), 328, 329
Bolcom, William 威廉·博尔科姆
 neotonality and 与新调性, 454
 View from the Bridge, A (opera)《桥上风景》(歌剧), 515
Boléro (Ravel)《波莱罗》(拉威尔), 424
Boretz, Benjamin 本杰明·伯莱茨, 164, 165, 303
 Elliott Carter and 与艾略特·卡特, 303—4
 Meta-Variations: Studies in the Foundation of Musical Thought《元变奏:音乐思想基础研究》, 160
Born, Georgina, "ethnography" of IRCAM and IRCAM 声学与音乐研究院的"民族志"与乔治娜·博恩, 480
Bose, Hans Jürgen von, Sonata for Solo Violin 独奏小提琴奏鸣曲, 汉斯·于尔根·冯·博斯, 432
Boston Symphony Orchestra 波士顿交响乐团, 157, 276

Boulanger, Nadia 娜迪亚·布朗热
 Andrey Volkonsky and 与安德烈·沃尔孔斯基, 111, 268, 461
 Elliott Carter and 与艾略特·卡特, 268, 295
"Boulangerie" group 布朗热小组, 268
Boulez, Pierre 皮埃尔·布列兹, 19—22, 26—40, 43—44, 45, 50, 63, 69, 84, 154, 183, 188, 189, 207, 216, 223, 277, 345, 396, 453, 463, 476—80
 electronic music and 与电子音乐, 495
 Ensemble InterContemporain and 与当代乐集合奏团, 478
 4X computer and 与4X电脑, 478
 Grawemeyer Awards and 与格文美尔大奖, 474
 IRCAM and 与IRCAM
 New York Philharmonic and 与纽约爱乐, 477
 Olivier Messiaen and 与奥利维尔·梅西安, 1, 19, 26, 27, 37, 269
 Perspectives of New Music《新音乐视角》, 165
 precompositional strategy 预设作曲策略, 28
 Rene Leibowitz and 与雷内·莱博维茨, 19
 "Schoenberg est mort"《勋伯格死了》, 19, 27, 37, 154
 "total serialism" "整体序列主义", 36, 37, 38, 39, 41, 42, 48

twelve-tone technique and 与十二音技法,415

works of 其作品

"Aléa" "骰子",65

Incises《切音》,478

Le Marteau sans Maitre《无主之锤》,451,452,463

Répon《应答》,478,479

Second Piano Sonata 第二钢琴奏鸣曲,63

Structures《结构》,27—36,38,39,41,45,47,49,50,64,140,153,165,166

Third Piano Sonata 第三钢琴奏鸣曲,65

Bowie, David, *Low*《低》,戴维·鲍伊,391

Brahms, Johannes 约翰内斯·勃拉姆斯,261,347

György Ligeti and 与捷尔吉·利盖蒂,438

Brant, Henry 亨利·布兰特,421—22,424,426

collage technique and 与拼贴技法,421—22

maximalism and 极繁主义,421

works of 其作品

Antiphony I《轮唱I》,421

Kingdom Come《天国降临》,421

Meteor Farm《流星农场》,422

Brecht, George 乔治·布雷赫特,91

Organ Piece《管风琴作品》,91

Piano Piece 1962《钢琴作品1962》,91

Three Telephone Events《三个电话事件》,91

Brett, Philip 菲利普·布雷特

British Broadcasting Corporation, *El Nino* and《圣婴》与英国广播公司,523

Britten, Benjamin 本杰明·布里顿,224—59,228,429,434

Coal Face and 与《煤层截面》,227,228

homosexuality and 与同性恋,246—47,261,265,295,350

life peerage and 与终身贵族,224

Pacifist March and 与《和平主义者进行曲》,228

Peace of Britain and 与《不列颠的和平》,227

Stay Down Miner and 与《蹲下,矿工》,228

works of 其作品

Billy Budd《比利·巴德》,225,227,250

Burning Fiery Furnace, The《火窑剧》,225

Curlew River《麻鹬河》,225

Death in Venice《魂断威尼斯》,225,249,254,255,257

Gloriana《荣光女王》,225

Midsummer Night's Dream, A《仲夏夜之梦》,225,250,252

Noye's Fludde《诺亚洪水》,225

Owen Wingrave《欧文·温格雷

夫》,225
Paul Bunyan《保罗·班扬》,226,228,229
Peter Grimes《彼得·格赖姆斯》,304,225,229—51
Peter Grimes, Passacaglia《彼得·格赖姆斯》,帕萨卡利亚,241—42
Prince of the Pagodas, The《塔王子》,225,256
Prodigal Son, The《回头浪子》,225
Sinfonia da Requiem《安魂交响曲》,228,229
Turn of the Screw, The《旋螺丝》,225,226,249,250,253,254—55
Violin Concerto 小提琴协奏曲,228
War Requiem《战争安魂曲》,257,422
Britten of Aldeburgh, Lord 奥尔德堡的布里顿勋爵,224
Brroklyn Academy of Music 布鲁克林音乐学院
 Death of Klinghoffer, The and 与《克林霍弗之死》,522
 Nixon in China and 与《尼克松在中国》,518
Brooks, David, Bobos in Paradise 戴维·布鲁克斯,《天堂里的布波族》,526—27
Brown, Earle 厄尔·布朗,75,76,95—98,196,197
 John Cage and 与约翰·凯奇,75,95
 works of 其作品
 Available Forms I《可用形式I》,96—97
 December 1952《1952年12月》,95
 Synergy《协同增效》,95
Brown, James 詹姆斯·布朗,313
 plunderphonics compact disc and 与声音掠夺光盘,504
Browne, Tara 塔拉·布朗,321
 death of 之死,321
Brown v. Board of Education 布朗诉教育委员会案,336
Bruckner, Anton 安东·布鲁克纳,347
Bruits (Attali)《噪音》(阿塔利),346
Burgess, Guy 盖伊·伯吉斯,7
Burning Fiery Furnace, The (Britten)《火窑剧》(布里顿),225
Busbey, Fred 弗雷德·巴斯比,107
Busoni, Feruccio 费鲁齐欧·布索尼,177,181,192,207
 "free music" and 与"自由音乐",184,193
 Sketch for a New Aesthetic of Music《新音乐美学概要》,177,182,184
Bussotti, Sylvano 西尔万诺·布索蒂,95,96
Byrds, The 飞鸟乐队
 "Mr. Tambourine Man," cover of《铃鼓先生》封面,334

C

Cage, John 约翰·凯奇, 4, 55—101, 161, 162, 176—77, 181, 182, 185, 187, 189, 191, 192, 195, 196, 201, 212, 269, 322, 372, 402, 423, 448, 496

 Adolph Weiss and 与阿道夫·魏斯, 73

 Amadeo Roldan and 与阿马德奥·罗尔丹, 58

 Black Mountain College 黑山学院, 89

 Bonnie Bird and 与邦尼·伯德, 56, 73

 Brussels World Fair 布鲁塞尔国际博览会, 65

 childhood 童年, 55

 Christian Wolff and 与克里斯蒂安·沃尔夫, 82

 Composition of Experimental Music 实验音乐作曲, 91

 "dadaist" "达达主义者", 55, 372

 Darmstadt 达姆施塔特, 65, 77

 David Tudor and 与戴维·都铎, 65

 divorce from Xenia 与仙妮娅离婚, 59

 Earle Brown and 与厄尔·布朗, 75, 95

 education in California 加州的教育, 55

 "Future of Music, The: Credo" (lecture) "音乐的未来:信条"(讲座), 56

 Gita Sarabhai and 与吉塔·萨拉巴伊, 61

 Henry Cowell and 与亨利·考埃尔, 55, 59, 73

 Henry David Thoreau, kinship with 与亨利·戴维·梭罗的亲密关系, 74

 homosexuality 同性恋, 59

 "How the Pino Came to Be Prepared" "钢琴是如何成为预置钢琴的", 73—74

 I Ching 《易经》, 63, 65, 70, 74, 82, 371, 643

 James Joyce, Kinship with 与詹姆斯·乔伊斯的亲密关系, 74

 "Lecture on Nothing" "关于无的演讲", 69

 Lejaren Hiller and 与勒加伦·希勒, 74

 Louis Andriessen and 与路易斯·安德里森, 397

 Merce Cunningham and 与梅尔西·坎宁安, 58, 59

 Milton Babbitt and 与弥尔顿·巴比特, 154

 modernism 现代主义, 66

 Morton Feldman and 与莫顿·费尔德曼, 77

 New School and 与新学院, 91

 Notations 记谱法, 95

 "prepared piano" "预置钢琴", 59

 "prophet of purity" "纯粹的先知",

73

Robert Rauschenberg and 与罗伯特·劳申贝格,77,353

Schoenberg pupil 勋伯格弟子,55,73,74

tala 塔拉,61

Virgil Thomson and 与弗吉尔·汤姆森,70

"well-tampered clavier" "擅改律键盘",59

Zen Buddhism and 与禅宗佛教,62,62—64,68—70,74

works of 其作品

4'33'《4分33秒》,73,95,355

Atlas eclipticalis《黄道图》,75,76,88,96

Bacchanale《酒神节》,59,60—61

Constructions in Metal《金属中的构建》,57,58

Fontana Mix《丰塔纳混音》,196,197

"Future of Music: Credo, The" "音乐的未来:信条",175,181

HPSCHD《羽管键琴》,74

Imaginary Landscape No. 1《想象中的风景第一号》,56—58

Imaginary Landscape No. 3《想象中的风景第三号》,70

Imaginary Landscape No. 4《想象中的风景第四号》,70

Imaginary Landscape《想象中的风景》,185

"Living Room Music" "起居室音乐",55

Music for Piano《钢琴音乐》,65

Perilous Night, The《冒险之夜》,59,60

Primitive《原始》,59

Sonatas and Interludes《奏鸣曲与间奏曲》,59,64

Totem Ancestor《图腾先祖》,59

Williams Mix《威廉姆斯混音》,196,197

Cage, Xenia 仙妮娅·凯奇

Cahill, Thaddeus 撒迪厄斯·卡希尔,177

Calder, Alexander 亚历山大·考尔德,96

Cale, John 约翰·嘉尔,362

La Monte Young and 与拉·蒙特·扬,362

"Canaries" (Carter) "金丝雀"(卡特),273,274,275,279,285

Cantata, Stravinsky 斯特拉文斯基,《康塔塔》,118—22

Canticum Sacrum (Stravinsky)《圣马可颂歌》(斯特拉文斯基),122

Cantor, Georg 格奥尔格·坎托,136

Cardew, Cornelius 科内利乌斯·卡迪尤,84—88,101

"List of 1001 Activities" "1001个行动的列表",87

Michael Nyman and 与迈克尔·尼曼,355

Royal Academy of Music 皇家音乐学院,84

training at 训练, 84

Scratch Music 乱写音乐, 84, 85

Stockhausen Serves Imperialism《施托克豪森服务帝国主义》, 88

Carnap, Rudolf 鲁道夫·卡纳普, 155

Der Logische Aufbau der Welt（treatiese）《世界的逻辑结构》（论文）, 155

Carroll, Lewis, Del Tredici and 德尔·特雷迪奇与刘易斯·卡罗尔, 442

Carter, Elliott 艾略特·卡特, 224—225, 261—306, 332, 426, 442, 448, 453, 474

 Benjamin Boretz and 与本杰明·伯莱茨, 303—4

 Celebration of Some 100 × 150 Notes, A《100×150个音符的庆典》, 474—75

 Charles Ives and 与查尔斯·艾夫斯, 268, 269

 David Schiff and 与戴维·席夫, 268, 280, 303

 early training 早年训练, 268

 Guggenheim Foundation Fellowship 古根海姆基金会奖金, 280

 Harvard Francophile music department and 与哈佛亲法派的音乐系, 268

 hermetic image 与世隔绝的形象, 280

 lecture at University of Texas 得克萨斯大学的演讲, 277

 Louisville Orchestra 路易维尔管弦乐团, 295

 "Music and the Time Screen"（essay）"音乐与时间屏幕"（论文）, 277

 musical background 音乐背景, 268

 Nadia Boulanger and 与娜迪亚·布朗热, 268, 295

 New Music Edition 新音乐集, 153

 "New Simplicity" and 与"新简单性", 474

 Princeton Seminar in Advanced Musical Studies 普林斯顿高等音乐研究讨论会, 295

 Pulitzer Prizes 普利策奖, 300

 review of Concord Sonata (Ives) 对《康科德奏鸣曲》的评论（艾夫斯）, 269

 Richard Franko Goldman and 与理查德·弗朗科·戈德曼, 269

 Stanley Quartet of the University of Michigan's commission 密歇根大学斯坦利四重奏的委约, 295

 on Susanne Langer 关于苏珊·朗格, 277

 String Quartet no. 1 第一弦乐四重奏, 415

 tempo modulation 速度转调, 275

 Walden Quartet of the University of Illinois and 与伊利诺伊大学的瓦尔登四重奏, 293

 years in Paris 巴黎岁月, 268

 works of 其作品

"Canaries" "金丝雀", 273, 274, 275, 279, 285

Cello Sonata 大提琴奏鸣曲, 278—79

Double Concerto 二重协奏曲, 261, 262, 265—268, 275, 280, 302—4

cosmological allegory 宇宙哲学寓言, 303

first performance of 其第一次演出, 265

Eight Etudes and a Fantasy《八首练习曲与一首幻想曲》, 269—73

Eight Pieces for Four Timpani 为四只定音鼓而作的八首乐曲, 273—75

First String Quartet 第一弦乐四重奏, 280—85, 287—98

Holiday Overture《节日序曲》, 276

Piano Sonata of 1946 1946 年的钢琴奏鸣曲, 269

Pocahontas《波卡洪塔斯》, 268

Second String Quartet 第二弦乐四重奏, 295—300, 328

Six Studies for Four Timpani 为四只定音鼓而作的六首练习曲, 269

Symphony for Three Orchestras 为三支乐队而作的交响曲, 301

Third Quartet 第三四重奏, 300—301

Variations for Orchestra 乐队变奏曲, 295

Cartier-Bresson, Henri 昂利·卡迪耶-布雷松, 14

Caruso, Enrico 恩里克·卡鲁索

Any Resemblance Is Purely Coincidental (Dodge) and 与《任何相似都纯属巧合》(道奇), 499

Castellanos, Rosario 罗萨里奥·卡斯特亚诺斯

El Nino and 与《圣婴》, 524

Memorial de Tlatelolco《特拉特洛尔科纪念》, 525

Castelli, Leo 利奥·卡斯泰利, 76—77

Catton, Bruce 布鲁斯·卡顿, 107

Cavell, Stanley 斯坦利·卡维尔, 42—43

"Music Discomposed"《失衡的音乐》, 42

nihilism 虚无主义, 42—43

Cello Sonata (Carter) 大提琴奏鸣曲（卡特）, 278—279

Center of the Creative and Performing Arts in the State University of New York at Buffalo 水牛城纽约州立大学创意与表演艺术中心, 363

Central Committee of the Soviet Communist Party 苏维埃共产党中央委员会, 9

Chadabe, Joel 乔尔·夏达贝, 195

Chaikovsky, Pyotr Ilyich 彼得·伊里奇·柴可夫斯基, 223, 224

1812 Overture, Schnittke's Concerto for Piano and Strings and 施尼特

凯的钢琴与弦乐协奏曲与《1812 序曲》, 467—68

homosexuality of 其同性恋倾向, 148—49

Symphony no. 6 in B minor, op. 74 (Pathétique) B 小调第六交响曲, Op. 74（悲怆）, 75

Chamber Concerto（Berg）室内协奏曲（贝尔格）, 265

Charles, Ray 雷·查尔斯, 313

Chiang Kai-shek 蒋介石, 14

Chicago Eight 芝加哥八人案, 310

Chicago Lyric Opera, Harbison's *The Great Gatsby* and 哈比森的《了不起的盖茨比》与芝加哥抒情歌剧院, 515

Chicago Symphony, *Final Alice* and 《最后的爱丽丝》与芝加哥交响曲, 443

Chichester Psalms（Berstein）《奇切斯特圣歌》（伯恩斯坦）, 431

Child Alice（Del Tredici）《孩童爱丽丝》（德尔·特雷迪奇）, 442—45

Chomsky, Noam, tonal music and 调性音乐与诺姆·乔姆斯基, 446, 447, 449

Chopin, Frédéric, George Crumb and 乔治·克拉姆与弗里德里克·肖邦, 423

Chou-En-lai, *Nixon in China* and 《尼克松在中国》与周恩来, 517—18, 519

Christgau, Robert 罗伯特·克里斯高, 333

Esquire《时尚先生》, 333

Village Voice《村声杂志》, 333

Churchill, Winston 温斯顿·丘吉尔, 6

Requiem for a Young Poet and 与《青年诗人安魂曲》, 420

Civil Rights Act 民权法案, 307

Clapping Music（Reich）《拍手音乐》（赖希）, 374—75, 385, 386

"classical" minimalism "古典的"极简主义, 368—72

Clementi, Muzio 穆齐奥·克莱门蒂, 326

Clocks and Clouds（Ligeti）《钟与云》（利盖蒂）, 438

Coe, Richard, Philip Glass Ensemble and 菲利普·格拉斯合奏团与理查德·科埃, 392

"Cognitive Constraints on Compositional Systems"（Lerdahl）"作曲体系的认知约束"（勒达尔）, 451—52

cold war 冷战, 6—18, 103—73, 460

Central Committee of the Soviet Communist Party 苏联共产党中央委员会, 9

"containment" "围堵政策", 7

"Cuban missile crisis" "古巴导弹危机", 8

Cultural and Scientific Conference for World Peace 世界和平文化与科学大会, 106

Fall of Berlin Wall and 与柏林墙的

倒塌,437
"formalism" "形式主义",9
"fraternal republics" "兄弟共和国",11
"Great Patriotic War of 1941—1945" "1941—1945 伟大卫国战争",8
"mutual assured destruction"（MAD）"确保相互摧毁"（MAD）,8
North Atlantic Treaty Organization（NATO）北大西洋公约组织,7,8
Red Channels: The Reports of Communist Influence in Radio and Television 赤色频道：共产主义对广播电视之影响力的报告,106
Soviet atomic bomb explosion 苏联原子弹爆破,7
"Soviet bloc" "苏联阵营",7
Stunde Null 零点,18
Zhdanovshchina 日丹诺夫主义,11
collage techniques 拼贴技法,415,417—22
　　Rochberg and 与罗克伯格,415
　　secret structure and 与隐秘结构,415
　　Zimmermann and 与齐默尔曼,418—21
Collins, Judy 朱迪·科林斯,315
Columbia-Princeton Electronic Music Center 哥伦比亚-普林斯顿电子音乐中心,208
Columbia University 哥伦比亚大学,164,310
　　computer music-synthesis program 电脑音乐合成课程计划,497
"combinatoriality," Babbitt and 巴比特与"配套",424
Come Out（Reich）《涌出》（赖希）,369—70,374
"Commenti al Roch"（Berio）《论摇滚》（贝里奥）,328
Committee for a Sane Nuclear Policy 理智核政策委员会,309
Common Sense Composers Collective 常识作曲家集团,400
Communist Manifesto, The（Marx-Engels）《共产党宣言》（马克思与恩格斯）,89,93
"Composer as Specialist, The"（Babbitt）《作为专家的作曲家》（巴比特）,157
"Composers Forum" concerts (Columbia University) "作曲家论坛"音乐会（哥伦比亚大学）,192,198
Composition for Four Instruments（Babbitt）为四件乐器而作的作品（巴比特）,143—48,153
Composition for Twelve Instruments（Babbitt）为十二件乐器而作的作品（巴比特）,148—53,168
Composition with Arrays（essay, Winham）阵列作曲（论文,温汉姆）,159—60
Compositions 1960（Young）《作品1960》（扬）,92,355,359

computer-assisted music 计算机辅助音乐, 495—96

"computer music" "计算机音乐", 495

"concatenationism" "拼接主义", 511, 512

Concert de bruits (Schaeffer)《噪音音乐会》(舍费尔), 188

Concerted Piece for Tape Recorder and Orchestra (Ussachevsky) 磁带录音机与管弦乐队的协奏曲(乌萨切夫斯基), 198

"Concert Suite from *Dromenon*" (Maxfield) "《卓敏农》音乐会组曲"(马克斯菲尔德), 92

concerti futuristichi, Russolo and 鲁索洛与未来主义音乐会, 179

Concerto, op. 24 (Webern) 协奏曲, 作品24(韦伯恩) 143, 153

Concerto for Orchestra (Bartók) 乐队协奏曲(巴托克), 19, 229

Concerto for Piano and String (Schnittke) 为钢琴与弦乐队而作的协奏曲(施尼特凯), 467—70

Concerto Grosso No. 1 (Schnittke) 第一大协奏曲(施尼特凯), 465—66

Concord, Mass., 1840—60 (Ives piano sonata) 康科德奏鸣曲(艾夫斯的钢琴奏鸣曲), 268, 269

Cone, Edward T. 爱德华·T. 科恩, 161—63

"One Hundred Metronomes" (essay)《一百个节拍器》(论文), 162

Confidence Man, The (Rochberg)《骗子》(罗克伯格), 436

Congress for Cultural Freedom 文化自由议会, 21, 293, 295, 304

Nicolas Nabokov and 与尼古拉斯·纳博科夫, 21

Connotations (Copland)《内涵》(科普兰), 115

Conrad, Tony 托尼·康拉德, 362

Theatre of Eternal Music 永恒音乐剧场, 362

Constructions in Metal (Cage)《金属中的构建》, 57, 58

Contra mortem et tempus (Rochberg)《对抗死亡与时间》(罗克伯格), 415

Contrastes (Davidovsky)《对比》(达维多夫斯基), 211

Coomaraswamy, Ananda 阿南达·库马拉斯瓦米, 68

Copland, Aaron 亚伦·科普兰, 3—6, 12, 16, 21, 104—16, 120, 124, 172, 228, 268, 276, 431

American Legion target 美国退伍军人协会的目标, 109

Clifford Odets and 与克利福德·奥德茨, 10

"Effect of the Cold War on the Artist in the U. S., The" (speech) "冷战对美国艺术家的影响"(演讲), 108

Harvard University 哈佛大学, 116

"Tradition and Innovation in Recent European Music" (lecture) "近来欧洲音乐的传统与创新"(讲座), 116

homosexuality and 与同性恋, 248—49

Leonard Bernstein and 与伦纳德·伯恩斯坦, 116

National Council of American-Soviet Friendship 美苏友好全国委员会, 106

Permanent Subcommittee on Investigations 常设调查小组委员会, 107—8

rivalry with Roy Harris 与罗伊·哈里斯之间的竞争, 3

serialism and 与序列主义, 414

works of 其作品

 Billy the Kid《小伙子比利》, 268

 Connotations《内涵》, 115

 Fanfare for the Common Man《平凡人鼓号曲》, 112, 114

 Lincoln Portrait, A《林肯肖像》, 107, 109

 Music for the Theatre《剧场音乐》, 3

 Piano Fantasy《钢琴幻想曲》, 112, 114

 Piano Quartet 钢琴四重奏, 109—13

 Third Symphony 第三交响曲, 3—5, 8, 105, 112

Corigliano, John 约翰·科里利亚诺

 Ghosts of Versailles, The《凡尔赛幽灵》, 515

 neotonality and 与新调性, 454

 Symphony no. 1 第一交响曲, 516—17

Corner, Philip 菲利普·科纳, 93

Cornish Theatre, The 康沃尔剧场, 73

Covent Garden (London) 科文特花园（伦敦）, 225

 Peter Grimes and 与《彼得·格赖姆斯》, 225

Cowell, Henry 亨利·考埃尔, 192

 Celtic pieces and 与凯尔特音乐作品, 153, 268, 269, 276

 John Cage and 与约翰·凯奇, 55, 59, 73

 "Music of the World's People" (course at New School) "世界各民族的音乐"（在新学院的课程）, 74

 New Music Edition 新音乐集, 153

 New Musical Resources 新音乐资源, 268

Crabbe, George 乔治·克拉布, 228, 229, 230, 232, 240, 243, 242, 247

 The Borough and 与《自治镇》, 228, 229, 231

Craft of Musical Composition, The (Hindemith)《音乐作曲工艺》（欣德米特）, 103

Craft, Robert 罗伯特·克拉夫特, 117—18, 206, 246, 261

 Igor Stravinsky and 与伊戈尔·斯特拉文斯基, 117, 126, 128—29, 134

Crawdaddy!《龙虾王!》, 332

"Aesthetics of Rock, The"(Meltzer)《摇滚乐美学》(梅尔策),332

Creation, The (Haydn)《创世纪》(海顿),347

Critique of Judgement (Kant)《判断力批判》(康德),68

Crocker, Richard 理查德·克罗克, 161,451,452

Crosby, Bing 平·克罗斯比,312
 Tape-recording and 与磁带录音,176

Crouch, Stanley 斯坦利·克劳奇, 335
 critique of Miles Davis 对迈尔斯·戴维斯的批评,335
 New Republic, The《新共和国》, 335

Crumb, George 乔治·克拉姆, 422—26,422,431,524
 eclecticism and 与折衷主义,423
 Garcia Lorca, Federico and 与费德里科·加西亚·洛尔卡,422, 423,442
 Sonata for solo cello, Bartók and 独奏大提琴奏鸣曲与巴托克,423
 works of 其作品
 Ancient Voices of Children《远古童声》,422,423,424,426
 Black Angels《黑天使》,424
 Night Music《夜乐》,422
 Night of Four Moons《四个月亮之夜》,422,423
 Songs, Drones, and Refrains of Death《死亡的歌曲、持续音与叠句》,422,423
 Variazioni per orchestra《乐队变奏曲》,423

Cruz, Sister Juana Inés de la, El Nino and《圣婴》与胡安娜·伊内斯·德·拉·克鲁兹修女,524

"Cuban missile crisis" "古巴导弹危机",8

Cultural and Scientific Conference for World Peace 世界和平文化与科学大会,106

cultural miscegenation 文化种族混合, 314

Cunningham, Merce 梅尔西·坎宁安, 58,92
 John Cage and 与约翰·凯奇,58

Curlew River (Britten)《麻鹬河》(布里顿),225

Current Musicology《当代音乐学》, 161

D

Dallapiccola, Luigi 路易吉·达拉皮科拉,94,295
 Richard Maxfield and 与理查德·马克斯菲尔德,94

Dance for Burgess (Varèse)《伯吉斯舞蹈》(瓦雷兹),186

"Dance of the Sacred Life-Cycle" (Ancient Voices of Children) "神圣生命周期之舞"(《远古童声》), 424—25

Danger Music（Higgins）《危险音乐》（希金斯），94

Danielpour, Richard, neotonality and 新调性与理查德·丹尼尔普，454

Dario, Rubén, El Nino and《圣婴》与鲁本·达里奥，524

Darmstadt 达姆施塔特，21—22，27，37，38，44，45，50，54，63，65，67，77，111，121，193，345，432，463，464

Darmstadt school 达姆施塔特学派，432，454，463，460，463

Darmstadt serialism 达姆施塔特序列主义，135

David-Néel, Alexandra, Atlas and《阿特拉斯》与亚历桑德拉·戴维-奈尔，490

Davidovsky, Mario 马里奥·达维多夫斯基，211—13
 Contrastes《对比》，211
 Synchronisms no. 1《同步第 1 号》，211—13

Davis, Miles 迈尔斯·戴维斯，335
 Bitches Brew《泼妇酿酒》，335
 In a Silent Way《静默之道》，335
 "Stella by Starlight" and 与《星光史黛拉》，415

"Day in the Life, A"（Beatles）《生命中的一天》（披头士乐队），321—25

Dead Man Walking（opera）《死囚漫步》（歌剧），516

Death in Venice（Mann）《魂断威尼斯》（曼），225

Death in Venice（Britten）《魂断威尼斯》（布里顿），225

Death of Klinghoffer, The（Adams）《克林霍弗之死》（亚当斯），517
 Arab-Israeli conflict and 与阿以冲突，522
 Alice Goodman and 与爱丽丝·古德曼，517
 Peter Sellars and 与彼得·塞拉斯，517

Death without Weeping, The Violence of Everyday Life in Brazil（Scheper-Hughes）《没有哭泣的死亡：巴西日常生活中的暴力》（谢佩尔-修斯），450

Debussy, Claude 克劳德·德彪西，347

Del Tredici, David 戴维·德尔·特雷迪奇，438—44，438，459，460
 serialism and 与序列主义，442
 works of 其作品
 Adventures Underground《地下历险记》，442
 Alice Symphony《爱丽丝交响曲》，442
 All in the Golden Afternoon《都在这金色的午后》，444
 Child Alice《孩童爱丽丝》，442—45
 Final Alice《最后的爱丽丝》，442—45
 March to Tonality《向调性前进》，444

In Memory of a Summer Day
《纪念一个夏日》,443

Pop-Pourri《混成曲》,442

Syzygy《朔望》,438—42

Vintage Alice《复古爱丽丝》,442

De natura sonoris(Penderecki)《关于声音的性质》(潘德雷茨基),217

Denisov, Edison 爱迪生·杰尼索夫, 463, 464, 465, 471

Sun of the Incas, The《印加人的太阳》,463

Denora, Tia 蒂娅·德诺拉,306

Densité 21.5(Varese)《密度21.5》(瓦雷兹),186

De Rerum Natura(Lucretius)《物性论》(卢克莱修),302

Déserts(Varése)《荒漠》(瓦雷兹), 207, 208, 211, 214, 415

Devan, William Carrolle 威廉·卡罗尔·德文,43

DeVoto, Mark 马克·德沃托,160

Diabelli Variations(Beethoven)《迪亚贝利变奏曲》(贝多芬),83

Dialogues of the Carmelites(Poulenc)《加尔默罗会修女的对话》(普朗克),225

Diamorphoses(Xenakis)《构造》(塞纳基斯),189

"digital revolution" "数字化革命", 479—80

Dion, Partch's *Revelation* and 帕奇的《启示录》与迪昂,485—86

Dionysus, Partch's *Revelation* and 帕奇的《启示录》与酒神,485—87

"disco" "迪斯科",392—93

"disco" music "迪斯科"音乐,367, 392—96

Discotheque 迪斯科舞厅,392—93

Dodge, Charles 查尔斯·道奇

computer music and 与计算机音乐, 496, 497

serialism and 与序列主义,497,498

speech synthesis and 与语音合成, 498

works of 其作品

Any Resemblance Is Purely Coincidental《任何相似都纯属巧合》, 499

Changes《变化》,497

Earth's Magnetic Field, The《地球磁场》,497—98, 497, 498

Speech Songs《语音歌曲》,498—99

Dolan, Robert Emmet, *Lady in the Dark* 罗伯特·艾默特·道兰,《黑暗中的女郎》(《嫦娥幻梦》),183

Dolmatovsky, Yevgeniy 叶甫根尼·多尔马托夫斯基,12

Dolmen Music(Monk)《支石墓音乐》(蒙克),489

Donaueschingen Festival(Germany)多瑙埃兴根音乐节(德国),65, 217, 463, 464

Don Giovanni(Mozart)《唐璜》(莫扎特),117, 280

Donizetti, Gaetano 盖塔诺·多尼采蒂, 343

Double Concerto (Carter) 二重协奏曲（卡特）, 261, 262, 265—68, 275, 280, 302—4

 cosmological allegory 宇宙哲学寓言, 303

 first performance of 其首演, 265

Downes, Olin 奥林·唐斯, 182

Druckman, H. Jacob, New York Philharmonic and 纽约爱乐与H. 雅各布·德鲁克曼, 435

Drumming (Reich)《击鼓》（赖希）, 379—80, 383, 384, 386

DuBois, Luke, "interactive sound installations" and "交互声音装置" 与卢克·杜布瓦, 514

Duchamp, Marcel 马塞尔·杜尚, 72, 354

 Dadaist 达达主义者, 354

 Fountain《泉》, 72

 John Cage and 与约翰·凯奇, 72

Du Fay, Guillaume 纪尧姆·迪费, 43

Duino Elegies (Rilke)《杜伊诺哀歌》（里尔克）, 415

Duo concertante (Rochberg)《二重协奏曲》（罗克伯格）, 414

Duo for Pianists II (Wolff)《为钢琴家而作的二重奏II》（沃尔夫）, 82

Dutschke, Rudi 鲁迪·杜契克, 344

 German Student Socialist League 德国学生社会主义联盟, 344

Dylan, Bob 鲍勃·迪伦, 315, 324, 332, 334

 "Blowin' in the Wind"《在风中飘荡》, 315

 Mike Bloomfield and 与迈克·布鲁姆菲尔德, 334

 "Mr. Tambourine Man"《铃鼓先生》, 334

 Newport Folk Festival 纽波特民谣音乐节, 334

Dynamophone 电传簧风琴, 177

"dynaphone" 戴拿风电琴, 184

E

Earth's Magnetic Field, The (Dodge)《地球磁场》（道奇）, 497—98, 497, 498

East Village Other, The《东村他者》, 327

echoplex 回送, 362, 370

Eco, Umberto, *Name of the Rose, The* 翁贝托·艾柯,《玫瑰之名》, 434—35

Ecuatorial (Varese)《赤道》（瓦雷兹）, 186, 209

Editions Russes de Musique《俄罗斯音乐出版社》, 229

Ed Sullivan Show 艾德·苏利文秀, 314

Edwards, Allan 艾伦·爱德华兹, 276, 280, 284

 Elliott Carter and 与艾略特·卡特, 280, 284

 Flawed Words and Stubborn Sounds

《有缺陷的话与顽固的声音》,276

"Effect of the Cold War on the Artist in the U. S., The"（Copland, speech）"冷战对美国艺术家的影响"（科普兰,演讲）,108

Ehrenburg, Ilya, "Thaw" and "解冻"与伊利亚·爱伦堡,460

Eight Etudes and a Fantasy（Carter）《八首练习曲与一首幻想曲》（卡特）,269—73

Eight Hitchhiker Inscriptions from a Highway Railing at Barstow, California（Partch）《加州巴斯托高速路栏杆上的八个搭便车者的题字》（帕奇）,482,483—85,486

Eight Pieces for Four Timpani（Carter）《为四只定音鼓而作的八首乐曲》（卡特）,273—75

Eight Songs for a Mad King（Davies）《疯王之歌八首》（戴维斯）

King George III and 与乔治三世,427

Pierrot Players and 与"彼埃罗演奏者",426—27

Randolph Stow and 与伦道夫·斯托,427

Eighth Congress of the International Society for Musicology 国际音乐学协会第八次大会,265

Eighth Sonata for Piano（Prokofieff）第八钢琴奏鸣曲（普罗科菲耶夫）,9

Eighth Symphony（Shostakovich）第八交响曲（肖斯塔科维奇）,8

Eimert, Herbert, twelve-tone music and 十二音音乐与赫伯特·艾默特,19,37,44,51,189

Györge Ligeti and 与捷尔吉·利盖蒂,49

Ein Gespenst geht um in der Welt（Nono）《一个幽灵在世上徘徊》（诺诺）,89,90

Einstein, Albert 阿尔伯特·爱因斯坦,2—3,321

Einstein on the Beach（Glass）《沙滩上的爱因斯坦》（格拉斯）,388—89

"electronic glove" "电子手套",509,509

electronic music 电子音乐,189,495

Elégie（Poulenc）《哀歌》（普朗克）,103

Elegy（Massenet）《哀歌》（马斯内）,181

Elektrax, John Oswald and 约翰·奥斯瓦尔德与《埃莱克特拉克斯》,504

Elektronische Studie II（Stockhausen）《电子音乐练习曲 II》（施托克豪森）,190,190

Emerson, Keith 基斯·艾默生,328

Emerson, Lake, and Palmer 艾默生、莱克与帕尔默,328

Engels, Friedrich 弗里德里希·恩格斯,89

Communist Manifesto《共产党宣言》,89

English Opera Group, Britten and 布

里顿与英国歌剧团,225

Eno, Brian 布莱恩·伊诺,328,351,387—88

 education 教育,352

 Low《低》,391

 Theatre of Eternal Music 永恒音乐剧场,362

Ensemble InterContemporain, Pierre Boulez and 皮埃尔·布列兹与当代乐集合奏团,478

Epstein, Paul 保罗·爱泼斯坦,374

 Temple University 天普大学,374

Ernste Musik ("E-Musik") 严肃音乐,15,189

"Escape from Freedom" (Fromm) "逃离自由"(弗洛姆),2

essence 本质,2

"etherphone," Termen and 泰勒明与"以太琴",181

ethnomusicology 民族音乐学,382

étude aux casseroles (Schaeffer)《锅盘练习曲》(舍费尔),188

étude aux chemins de fer (Schaeffer)《铁路练习曲》(舍费尔),188

étude noire (Schaeffer)《黑色练习曲》(舍费尔),188

étude pour Espace (Varese)《空间练习曲》(瓦雷兹),186

étude violette (Schaeffer)《紫色练习曲》(舍费尔),188

Euripides 欧里庇得斯

 Bacchae, Harry Partch and 哈利·帕奇与《酒神伴侣》,485—86

Exos Dexterous Hand Master ("Electronic glove") 艾克索斯灵巧手部控制器("电子手套"),509,509

Extensions (Feldman)《延展》(费尔德曼),98

"Extents and Limits of Serial Technique" (Krenek) "序列技法的范围与局限"(克热内克),40

F

Fanfare for the Common Man (Copland)《普通人的号角》(科普兰),3

Feeling and Form (Langer)《情感与形式》(朗格),277,332

Feldman, Morton 莫顿·费尔德曼,77,98,351,359

 "free-rhythm notation" "自由节奏记谱",100

 John Cage and 与约翰·凯奇,77

 Stefan Wolpe and 与斯特凡·沃尔佩,98

 works of 其作品

 Extensions《延展》,98

 For Philip Guston《为菲利普·加斯顿而作》,101

 Intersections《交叉》,98

 Piece for Four Pianos《为四架钢琴而作的作品》,99—100

 Projection I《投射 I》,98—99

 Projection II《投射 II》,99

 Projections《投射》,98

 Second String Quartet 第二弦乐

四重奏,101

feminist movement, performance art and 行为艺术与女权主义运动,492

Ferneyhough, Brian 布莱恩·费尼霍夫
 Darmstadt Summer Courses and 与达姆施塔特暑期课程,475
 "nested rhythms" and 与"嵌套节奏",476
 String Quartet no. 2 第二弦乐四重奏,476

Fibonacci series 斐波那契数列,51

Fifth Brandenburg Concerto (Bach) 勃兰登堡协奏曲第五首(巴赫),368

Fifth Suite (Bach) 第五组曲(巴赫),144

Final Alice (Del Tredici)《最后的爱丽丝》(德尔·特雷迪奇),442—45

Fink, Robert 罗伯特·芬克
 "Madison Avenue" and minimalism "麦迪逊大道"与极简主义,396
 History of Photography in Sound《声音中的摄影史》,476

Firebird (Stravinsky)《火鸟》(斯特拉文斯基),127,134

First String Quartet (Carter) 第一弦乐四重奏(卡特),280—85,287—98

First Symphony (Mahler) 第一交响曲(马勒),343

First Violin Sonata (Ives) 第一小提琴奏鸣曲(艾夫斯),284

Fischer-Dieskau, Dietrich 迪特里希·费舍尔-迪斯考,258

Fitzgerald, F. Scott, The Great Gatsby F. 斯科特·菲茨杰拉德,《了不起的盖茨比》,515

Flawed Words and Stubborn Sounds (Edwards)《有缺陷的话和顽固的声音》(爱德华兹),276

Fluorescences (Penderecki)《荧光》(彭德雷茨基),217

Fluxus 激浪派,91—95

folk music 民间音乐,314—16

Fontainebleau 枫丹白露,389

Fontana Mix (Cage)《丰塔纳混音》(凯奇),196,197

For Philip Guston (Feldman)《为菲利普·加斯顿而作》(费尔德曼),101

formalism 形式主义,9

Forster, E. M. E. M. 福斯特,228,229,230

Fort, Syvilla 西维拉·佛特,58,73
 Bacchanale《酒神节》,59,73
 Bonnie Bird and 与邦尼·伯德,58

Fortner, Wolfgang 沃尔夫冈·福特纳,20—21,94

Fountain (Duchamp)《泉》(杜尚),72

Four Dreams of China, The (Young)《四个关于中国的梦》(扬),359

Four Organs (Reich)《四架管风琴》(赖希),375—79,384,386

Four Passions cycle《四部受难乐》套曲,524

Four Saints in Three Acts（Thomson-Stein）《三幕剧中的四圣徒》（汤姆森-斯泰因），394

Four Seasons, The（Vivaldi）《四季》（维瓦尔第），75

4'33'（Cage）《4分33秒》（凯奇），73，95，355

Fourth Quartet（Bartók）第四四重奏（巴托克），19

Fourth Quartet（Schoenberg）第四四重奏（勋伯格），153

Fourth String Quartet（Carter）第四弦乐四重奏（卡特），304

Fourth Symphony（Ives）第四交响曲（艾夫斯），268

Fox, Christopher 克里斯多夫·福克斯，476

Franck, César 塞扎尔·弗朗克，430

Frankenstein, Alfred 阿尔弗莱德·弗兰肯斯坦，365

"Fraternal republics""兄弟共和国"，11

Free Music for string quartet（Grainger）为弦乐四重奏而作的《自由音乐》（格兰杰），182

Free Music No. 2（Grainger）《自由音乐之2》（格兰杰），182，184

"Free Music Machine" Grainger and 格兰杰与"自由音乐机器"，183

Free Speech Movement 言论自由运动，94

Freed, Alan 艾伦·弗里德，313
 coining term "roch 'n' roll" 创造出"摇滚乐"一词，313

Freud, Sigmund 西格蒙德·弗洛伊德，93，415

Friedan, Betty 贝蒂·弗里丹，307

Fripp, Robert 罗伯特·弗里普，328

Fromm, Erich 埃里希·弗洛姆，2

Fromm Music Foundation 弗洛姆音乐基金会，261，262

Fromm, Paul 保罗·弗洛姆，164—65，261
 Seminar on Advanced Musical Studies 高级音乐研究研讨课，164

Fuleihan, Anis 阿尼斯·弗雷翰，182，183

"Function of Set Structure in the Twelve-Tone System, The"（essay, Babbitt）《十二音体系中集合结构的功能》（论文，巴比特），136

"Future of Music: Credo, The"（Cage）"音乐的未来：信条"（凯奇），56，175

"Future Tense: Music, Ideology, and Culture"（Meyer）"将来时：音乐、意识形态、与文化"（迈尔），411

Futurism 未来主义，188，189，209

futurismo 未来主义，178

Futurist Manifesto of 1909（Marinetti）《1909未来主义宣言》（马里内蒂），178

G

Gandhi, Mahatma 圣雄甘地，321
 Satyagraha and 与《非暴力不合作

运动》,397

Gann, Kyle 凯尔·甘恩,426,480,492,502,509—10,511
 computer music and 与电脑音乐,496

Garbutt, J. W. J. W. 加伯特,243—245,247

Garroway, Dave "Today" show and "今日秀"与戴夫·加罗韦,198

Gazzelloni, Severino 塞维里诺·嘉泽洛尼,212

Gebrauchsmusiker 实用音乐者
 Hindemith and 与欣德米特,419—20
 Stockhausen and 与施托克豪森,419
 Zimmermann and 与齐默尔曼,419

Gelatt, Roland 罗兰·盖拉特,157
 High Fidelity 《高保真》,157

Generative Theory of Tonal Music, A (Lerdahl-Jackendoff)《调性音乐生成理论》(勒达尔-杰肯道夫),446—48,453

Genesis of a Music (Partch)《音乐起源》(帕奇),482

George III, King of Great Britain 乔治三世,大不列颠国王
 Eight Songs for a Mad King and 与《疯王之歌八首》,427

German Student Socialist League 德国学生社会主义联盟,344

Gershkovich, Filip, twelve-tone score and 十二音乐谱与菲利普·格什科维奇,461,463

Gershwin, George 乔治·格什温,327

Gesamtkunstwerk, Partch and 帕奇与"整体艺术作品",482,485

Gesang der Jünglinge (Stockhausen)《青年之歌》(施托克豪森),191

"Gilded Age, The" "镀金时代",523

Gitlin, Todd 托德·吉特林,312
 "cultural miscegenation" 文化种族混合,314

Giugno, Giuseppe di, 4X computer and 4X 电脑与朱塞佩·迪·朱尼奥,478

Glasperlenspiel, Das (Hesse)《玻璃球游戏》(黑塞),44

Glass, Philip 菲利普·格拉斯,388—96,402,411—12,413,519
 "additive structure" and 与"累加结构",390
 background 背景,389—90
 "crossover" and 与"跨界",391—92
 David Byrne (Talking Heads) and 与戴维·伯恩("传声头像"乐队),391
 Einstein on the Beach, "Spaceship" finale《沙滩上的爱因斯坦》,"太空船"终场,395
 minimalism and 与极简主义,388—96
 "module" procedure "模块"程序,392—93
 "packages language" and 与"语言包",392
 Paul Simon and 与保罗·西蒙,391

rock appeal and 与摇滚魅力, 393
rock influence and 与摇滚影响, 391
works of 其作品
 Einstein on the Beach《沙滩上的爱因斯坦》, 388—89, 391
 Fifth Symphony 第五交响曲, 523, 527
 Low Symphony《低交响曲》, 391
 "Night Train""夜间火车", 394, 395
 Satyagraha《非暴力不合作运动》, 397
 Strung Out《一字排开》, 390—91
 Two Pages for Steve Reich《为史蒂夫·赖希而作的两页》, 391
 Voyage, The《航海》, 389, 515—16, 516, 518
Glinsky, Albert 艾伯特·格林斯基, 183
Glock, William 威廉·格洛克, 293, 296
Gloriana (Britten)《荣光女王》, 225
Glyndebourne Festival (Scotland), *The Death of Klinghoffer* and 《克林霍弗之死》与格林德伯恩音乐节（苏格兰）, 522
Goebbels, Joseph 约瑟夫·戈培尔, 18
 Requiem for a Young Poet and 与《青年诗人安魂曲》, 420
Goehr, Lydia 莉迪娅·戈尔, 71
Goetz, Hermann 赫尔曼·格茨, 261
Golden Section 黄金分割, 50
Goldman, Richard Franko 理查德·弗朗科·戈德曼, 269, 275
Elliott Carter and 与艾略特·卡特, 269
Golijov, Oswaldo, *Four Passions* cycle and《四部受难乐》套曲与奥斯瓦尔多·格里霍夫, 524
Gomułka, Władysław, Communist Party and 共产党与瓦德斯瓦夫·哥穆尔卡, 216—17
Goodman, Alice, *The Death of Klinghoffer* and 爱丽丝·古德曼与《克林霍弗之死》, 517
"Good Vibrations" (Beach Boys)《好心情》（沙滩男孩）, 183
Gorbachev, Mikhail, 'glasnost' and "公开性"与米哈伊尔·戈尔巴乔夫, 465
Gorecki, Henryk 亨里克·古雷茨基, 407, 526
"Holy minimalism" and 与"神圣简约主义", 408
Third Symphony 第三交响曲, 407—8
Gould, Glenn, Soviet tour and 苏联之旅与格伦·古尔德, 460
Graham, Martha 玛莎·葛兰姆, 325
Grainger, Percy 珀西·格兰杰, 182, 184
Free Music for string quartet 为弦乐四重奏而作的《自由音乐》, 182
Free Music No. 2《自由音乐之2》, 182, 184
"Free Music Machine" and 与"自由

音乐机器",183

Grand macabre, Le (Ligeti)《伟大的死亡》(利盖蒂),438

Grandma Moses 摩西婆婆,330

Grawemeyer Awards 格文美尔奖,454

 Incises (Boulez) and 与《切音》(布列兹),478

 Pierre Boulez and 与皮埃尔·布列兹,474

"Green" movements, postmodernism and 后现代主义与"绿色"运动,414,513

Greenberg, Clement 克莱门特·格林伯格,264,303,304

 "Avant-Garde and Kitsch"《先锋与刻奇》,221

Gregorian chant 格里高利圣咏,510

Griffiths, Paul 保罗·格里菲斯,25,305

Grisey, Gérard 杰拉德·格里塞,499—501

 Les espaces acoustiques《声响空间》,500

 musique spectrale and 与"频谱音乐",499—500

Group for Contemporary Music at Columbia University 哥伦比亚大学当代音乐小组,164

Group des Six, Le, Honegger and 奥涅格与六人团,183

Grundgestalt (Schoenberg term), *musique spectrale* and 频谱音乐"与基本型(勋伯格的术语),500

Gubaidulina, Sofia 索菲亚·古拜杜丽娜,464,471

 Four Passions cycle and 与《四部受难乐》套曲,524

 Offertorium, Concerto for Violin《奉献经》小提琴协奏曲,464

Guthrie, Woody 伍迪·格思里,334

H

Habermas, Jürgen 尤尔根·哈贝马斯,508

 "Modernity—And Incomplete Project"《现代性——一项未完成的方案》,221

Habilitationsschrift 特许任教资格论文,50

Haight-Ashbury 海特-黑什伯里区(嬉皮区),309

Hakobian, Levin, Schnittke and 施尼特凯与列翁·哈考比安,467

Halaphone, 4X computer and 4x 电脑与"哈勒风",478

Hamm, Daniel 丹尼尔·哈姆,370

"Hammerklavier" Sonata in B flat (Beethoven) 降B大调"钢琴"奏鸣曲(贝多芬),177

Handel, George Frideric, oratorio and 清唱剧与乔治·弗里德里克·亨德尔,525—26

Hansen, Al 阿尔·汉森,92

"Happy Birthday to You" (song)《祝你生日快乐》(歌曲),481

Harbison, John 约翰·哈比森,516

Great Gatsby, The (opera)《了不起的盖茨比》(歌剧),515
Harris, Roy 罗伊·哈里斯,21,268
　rivalry with Aaron Copland 与亚伦·科普兰的竞争,3
　Symphony no. 3 第三交响曲,3
Harrison, George 乔治·哈里森,317,318
　performance on Indian sitar 用印度西塔尔琴表演,317—318,320
　"Taxman"《税务员》,319
Harvard University 哈佛大学,116,268
Haydn, Franz Joseph 弗朗茨·约瑟夫·海顿,368
Hegel, Georg Wilhelm Friedrich 格奥尔格·威廉·弗里德里希·黑格尔
　Phenomenology of Spirit《精神现象学》,332
Heggie, Jake, Dead Man Walking (opera) 杰克·赫吉,《死囚漫步》(歌剧),516
Heilbroner, Robert 罗伯特·海尔布罗纳,413
　"Historic optimism" and 与"历史乐观主义",413—14
Helm, Everett 埃弗雷特·赫尔姆,20
Help, Help, the Globolinks! (Menotti)《救命,救命,外星人来了!》(梅诺蒂),226
Hempel, Carl 卡尔·亨佩尔,155,162
　Milton Babbitt and 与弥尔顿·巴比特,155

Henderson, Robert 罗伯特·亨德森,342—43
Hendricks, Barbara, Final Alice and《最后的爱丽丝》与芭芭拉·亨德里克斯,443
Henry, Pierre 皮埃尔·亨利,188
　Groupe de Recherche de Musique Concrete and 与具体音乐研究小组,188
　Orphée《奥菲欧》,188
　"Veil of Orpheus, The"《奥菲欧的面纱》,188
Hentoff, Nat 纳特·亨托夫,318
Henze, Hans Werner 汉斯·维尔纳·亨策,18,21—22,342—46,474
　Darmstadt 达姆施塔特,342
　emigration to Italy 移居意大利,342
　Lehrstück vom Einverständnis《教育剧》,21
　The Rolling Stones and 与滚石乐队,343—44
　works of 其作品
　　Bassarids, The《酒神伴侣》,343,344
　　Musen Siziliens《西西里的缪斯》,344—45,346
　"Henze Turns the Clock Back" (Stuckenschmidt)《亨策让时钟倒转》(施图肯施密特),345
Herrmann, Bernard 伯纳德·赫曼,184
Hesse, Hermann 赫尔曼·黑塞
　Das Glasperlenspiel《玻璃球游戏》,

44

Steppenwolf《荒原狼》,415—16

Hexachord and Its Relation to the Twelve-Tone Row, The（Rocheberg）《六声音阶及与十二音音列的关系》（罗克伯格）,414

Hidden Persuaders, The（Packard）《隐藏的说客》（帕卡德）,396

Higgins, Dick 迪克·希金斯,91,93

Danger Music《危险音乐》,94

High Fidelity《高保真》,157

Hilburn, Robert 罗伯特·希尔伯恩,333

Los Angeles Times《洛杉矶时报》,333

Hill, Peter 彼得·希尔,27

Hiller, Lejaren 勒加伦·希勒,74

John Cage and 与约翰·凯奇,74

Hillier, Paul, Arvo Pärt and 阿沃·派尔特与保罗·希利尔,402,403

Hindemith, Paul 保罗·欣德米特,21,103—4,326,449

Konzertstück《音乐会作品》,184

Tuba Sonata 大号奏鸣曲,104

historicism 历史主义,413

History of Photography in Sound（Finnissy）《声音中的摄影史》（芬尼西）,476

Hitchcock, Alfred 阿尔弗莱德·希区柯克

Spellbound《爱德华大夫》,183

To Catch a Thief《捉贼记》,198

Hogarth, William 威廉·贺加斯,117

Holiday Overture（Carter）《节日序曲》（卡特）,276

Holland, Charles 查尔斯·霍兰德,493

Hollander, John 约翰·霍兰德,65

Philomel and 与《夜莺》,201

"Holy Minimalists" "神圣简约主义者",526

Hommage à John Cage（Paik）《致敬约翰·凯奇》（派克）,92,94

Homme Armé, L'（Davies）《武装的人》（戴维斯）,427

Honegger, Arthur 阿尔蒂尔·奥涅格,13

Les Six group and 与六人团,183

Hook, Sidney 西德尼·胡克,293,294

"Horizons' 83: Since 1968, A New Romanticism?," Jacob Druckman and 雅各布·德鲁克曼与"地平线83：自1968以来,一种新浪漫主义?",435—36

Hortus Musicus 霍图斯音乐家,401

Houston Grand Opera, Nixon in China and《尼克松在中国》与休斯顿大歌剧院,518

How Musical Is Man?（Blacking）《人的音乐性》（布莱金）,380—83

"How Rock Communicates"（Williams）"摇滚怎样交流"（威廉姆斯）,332

"How the Piano Came to be Prepared"（Cage）"怎样预置钢琴"（凯奇）,73—74

HPSCHD（Cage）《羽管键琴》（凯奇）,

74
commission of 其委约, 74
Hrabovsky, Leonid 莱奥尼德·赫拉波夫斯基, 463, 471
Hume, Paul 保罗·休姆, 107
"Hurrian" (or Sumerian) hymn "胡里安人"(或苏美尔人)赞美诗, 451
Hymnen (Stockhausen)《颂歌》(施托克豪森), 191, 420
Hyperprism (Varese)《高棱镜》(瓦雷兹), 185

I

I Ching《易经》, 63, 65, 70, 74, 82
"I" matrix 矩阵"I", 29
Imaginary Landscapes (Cage)《想象的风景》(凯奇), 185
 No. 1 (Cage) 第一首(凯奇), 56—58
 No. 3 (Cage) 第三首(凯奇), 70
 No. 4 (Cage) 第四首(凯奇), 70
In a Silent Way (Davis)《以沉默的方式》(戴维斯), 335
In C (Riley)《C调》(赖利), 363—68, 369, 373
 algorithmic composition of 其算法作品, 364
 premiere performance of 其首演, 365
 reception of 其反响, 365
Incantation (Luening-Ussachevsky)《咒语》(吕宁-乌萨切夫斯基), 198
In Memoriam Dylan Thomas (Stravinsky)《纪念迪伦·托马斯》(斯特拉文斯基), 122
In Memory of a Summer Day (Del Tredici)《纪念一个夏日》(德尔·特雷迪奇), 443
Incises (Boulez)《切音》(布列兹), 478
Ingarden, Roman 罗曼·茵加尔顿, 69
Inno alla vita (Pratella)《生命赞歌》(普拉泰拉), 178
"interactive sound installations" "交互声音装置", 513—14
International Summer Courses for New Music 新音乐国际暑期课程, 20
Intersections (Feldman)《交叉》(费尔德曼), 98
intonarumori ("noise intoners") 噪音吟诵者, 179, 180
"inversion," homosexuality and 同性恋与"倒错", 248
Ionesco, Eugène 尤金·尤奈斯库, 89
Ionisation (Varèse)《电离》(瓦雷兹), 185, 186, 2, 09
IRCAM 声学与音乐研究院, 471, 501
Iron Curtain 铁幕, 6, 508
Isherwood, Christopher 克里斯多夫·伊舍伍德, 228, 234, 246
It's Gonna Rain (Reich)《要下雨了》(赖希), 369—70
Ivashkin, Alexander, Alfred Schnittke and 阿尔弗莱德·施尼特凯与亚历山大·伊瓦什金, 466—67
Ives, Charles 查尔斯·艾夫斯, 21, 93, 268, 269, 326, 418
 Elliott Carter and 与艾略特·卡特,

268,269
　George Rochberg and 与乔治·罗克伯格,415
　"tempo simultaneity" and 与"速度共时",415
　twelve-tone technique and 与十二音技术,415
　works of 其作品
　　Concord Sonata《康科德奏鸣曲》,268
　　First Violin Sonata 第一小提琴奏鸣曲,284
　　Fourth Symphony 第四交响曲,268
　　Quartet no. 2 第二四重奏,296
　　Three Places in New England《新英格兰三地》,268,272
　　Unanswered Question, The《未被回答的问题》,290,300
　　Universe Symphony《宇宙交响曲》,359

J

Jackendoff, Ray 雷·杰肯道夫,446—52
Jackson, Michael 迈克尔·杰克逊
　plunderphonics compact disc and 与声音掠夺光盘,504
Jakobsleiter, Die (Schoebnerg)《雅各的天梯》(勋伯格),347
James, Henry, Turn of the Screw, The 亨利·詹姆斯,《旋螺丝》,225
Jameux, Dominique 多米尼科·雅莫,479

Jeanneret, Charles (Le Corbusier) 夏尔·让纳雷(勒·柯布西耶),77
Jencks, Charles 查尔斯·詹克斯,412—13,454
　"double coding" and 与"双重编码",412,437
　pluralism and 与多元主义,412
　postmodern architecture and 与后现代建筑,412—13
　What Is Post-Modernism?《什么是后现代主义?》,411
Joe《乔》,310—11
Johnson, Lyndon (U. S. President) 林登·约翰逊(美国总统),309
Johnson, Robert Sherlaw 罗伯特·谢洛·约翰逊,25
Johnson, Samuel 塞缪尔·约翰逊,250
Johnston, Ben 本·约翰斯顿,485,487
Jones, Daniel 丹尼尔·琼斯,348
Jones, Spike 斯派克·琼斯,505,506。另参 Spike Jones and His City Slickers
Jonny spielt auf (Krenek)《容尼奏乐》(克热内克),38
Journal of Music Theory《音乐理论期刊》,169
Joyce, James 詹姆斯·乔伊斯,74,193,332
　Syzygy (del Tredici) and 与《朔望》(德尔·特雷迪奇),438,442
　Ulysses《尤利西斯》,193
Juilliard Quartet 茱莉亚四重奏,164,

296,300

Juilliard School of Music (New York) 茱莉亚音乐学校(纽约), 163,300

K

Kallman, Chester 切斯特·卡尔曼, 117,343

Kampflieder (Wolpe)《大众歌曲》(沃尔佩),13

Kant, Immanuel 伊曼纽尔·康德,42, 68,371

Kaprow, Allan 艾伦·卡普罗,91,332
 Fluxus 激浪派,91

Karlowicz, Mieczyslaw 米切斯罗夫·卡尔沃维奇,437

Kassel, Richard 理查德·卡塞尔, 483,486

Kassler, Michael 迈克尔·卡斯勒,160
 Trinity of Essays, A (dissertation)《三论》(博士论文),160
 "Toward a Theory That Is the Twelve-Note-Class System" "论十二音级体系理论",160

Kennan, George F. 乔治·F.凯南,7

Kennedy Center for the Performing Arts, Nixon in China and《尼克松在中国》与肯尼迪表演艺术中心, 518

Kennedy, Jacqueline 杰奎琳·肯尼迪, 113

Kennedy, John F. (U. S. President)约翰·F.肯尼迪(美国总统),310
 assassination of 暗杀,310

Kennedy, Robert F. 罗伯特·F.肯尼迪,310
 assassination of 暗杀,310

Kerman, Joseph 约瑟夫·科尔曼, 160,243

Kernfeld, Barry 巴里·克恩菲尔德, 335

Kernis, Aaron Jay, neotonality and 新调性与亚伦·杰·柯尼斯,454

Kerouac, Jack 杰克·凯鲁亚克,62

Khachaturian, Aram Ilyich 阿兰姆·伊里奇·哈恰图良,9
 "Sabre Dance"《马刀舞曲》,9
 Simfoniya-Poema《交响诗》,12

Khrushchev, Nikita 尼基塔·赫鲁晓夫,103

Kiev composers, twelve-tone compositions and 十二音作品与基辅作曲家,463

King Lear, Orson Welles and 奥森·威尔斯与《李尔王》,198

"King Lear Suite" (Luening-Ussachevsky) "李尔王组曲"(吕宁-乌萨切夫斯基),214

King, Martin Luther, Jr. 小马丁·路德·金,309,349,350
 assassination of 暗杀,310
 boycott of city buses in Montgomery 联合抵制蒙哥马利公车运动,309

Kingdom Come (Brant)《天国降临》(布兰特),421

King Oedipus（Partch）《俄狄浦斯王》（帕奇），481，485

Kingston Trio 金斯顿三人组，315

Kirkpatrick，Ralph 拉尔夫·柯克帕特里克，302

Klavierstück X（Stockhausen）《钢琴曲 X》（施托克豪森），83

Klavierstück XI（Stockhausen）《钢琴曲 XI》（施托克豪森），54，64，82

Knecht，Joseph 约瑟夫·克内西特，44

Knussen，Oliver 奥利弗·纳森，44

Koblyakov，Lev 列夫·科布里亚科夫，451

Komar，Arthur 阿瑟·柯马尔，160

Kontakte（Stockhausen）《接触》（施托克豪森），191

Korot，Beryl 贝丽尔·克罗特，504

Kosugi，Takehisa 小杉武久，91
 Anima 7《神圣之灵 7》，91

Koussevitzky Music Foundation 库谢维茨基音乐基金会，229

Koussevitzky，Natalie 娜塔莉·库谢维茨基，229

Koussevitzky，Serge 谢尔盖·库谢维茨基，3，229，276
 Leonard Bernstein and 与伦纳德·伯恩斯坦，3

Kozinn，Allan 艾伦·科赞，324

Krainev，Vladimir，Schnittke's Concerto for Piano and Strings and 施尼特凯的钢琴与弦乐协奏曲与弗拉基米尔·克莱涅夫，467—68

Kramer，Jonathan 乔纳森·克雷默，471，506，511
 Time of Music，The《音乐的时间》，473

Krenek，Ernst 恩斯特·克热内克，38—44，123—26，296，448
 analysis of Webern's symmetrical row structures 对韦伯恩对称音列结构的分析，123
 "Extents and Limits of Serial Technique" "序列技法的范围与局限"，40
 "rotation" technique "轮转"技术，123—24
 Studies in Counterpoint，publishing of 出版《对位法研究》，123
 Vassar College 瓦萨学院，123
 works of 其作品
 Jonny spielt auf《容尼奏乐》，38
 Lamentations《哀歌》，123，126
 Sestina《六节诗》，39，40，140

Kreuzspiel（Stockhausen）《十字交叉游戏》（施托克豪森），44，45—48，153

Kronos Quartet 克洛诺斯四重奏，503—4，506

Krosnick，Joel 乔尔·克洛斯尼克，164

Krukowski，Damon 达蒙·克鲁科夫斯基，487

Kubrick，Stanley，2001：A Space Odyssey 斯坦利·库布里克，《2001：太空漫游》，220，496

Kunst，Jaap 亚普·孔斯特，381

Kyrie IX，Cum jubilo《"伴随欢呼"的

慈悲经 IX》, 510

L

"La méchanisation de la musique" (Paris)"音乐的机械化"(巴黎), 185

Lady in the Dark (Dolan)《黑暗中的女郎》(道兰), 183

Lady Macbeth of the Mtsensk District, The (Shostakovich)《姆钦斯克县的麦克白夫人》(肖斯塔科维奇), 230—31, 241, 243

Lake, Greg 格雷格·莱克, 328

Lamentations (Krenek)《哀歌》(克热内克), 123, 126

Langer, Susanne 苏珊·朗格, 277, 332
 Feeling and Form《情感与形式》, 277

Lansky, Paul 保罗·兰斯基, 501
 in conversation with Kyle Gann 与凯尔·甘恩的谈话, 473

Larsen, Libby, neotonality and 新调性与利比·拉森, 454

La Scala (Teatro alla Scala; Milan), Peter Grimes and《彼得·格赖姆斯》与米兰斯卡拉歌剧院, 225

Lasky, Melvin 梅尔文·拉斯基, 293

Last Savage, The (Menotti)《最后的野蛮人》(梅诺蒂), 226

Lawrence, D. H. D. H. 劳伦斯, 93

League of Composers 作曲家联盟, 107

Lear, Edward, "Owl and the Pussy-Cat, The" 爱德华·里尔, "猫头鹰与小猫咪", 128

Le Corbusier (Charles Jeanneret) 勒·柯布西耶(夏尔·让纳雷), 77
 definition of a house 房子的定义, 412

"Lecture on Nothing" (Cage) "关于无的演讲"(凯奇), 69

Lehrstück vom Einverständnis (Henze)《教育剧》(亨策), 21

Leibowitz, Rene 雷内·莱博维茨, 15—20, 108
 Anton von Webern and 与安东·韦伯恩, 16
 Arnold Schoenberg and 与阿诺德·勋伯格, 16
 Schönberg et son École: L'état contemporaine du langage musical《勋伯格与他的学派：当代音乐语言》, 15—16

Leipzig Gewandhaus, Schnittke's Third Symphony and 施尼特凯的第三交响曲与莱比锡布商大厦管弦乐团, 467

Lendvai, Erno 厄尔诺·兰德卫, 50—51

Lenin, Vladimir Ilich 弗拉基米尔·伊里奇·列宁, 86, 181

Lennon Companion, The《列侬指南》, 330

Lennon, John 约翰·列侬, 317, 318, 332
 "Not a Second Time"《没有第二次》, 318

Tavener's The Whale and 与塔文纳的《鲸》,408

Lerdahl, Fred 弗莱德·勒达尔,445—60,463

 "Cognitive Constraints on Compositional Systems"《作曲体系的认知约束》,451—52

 "Composing and Listening: A Reply to Nattiez"《作曲与聆听:答复纳蒂埃》,411

 composing style of 其作曲风格,455—60

 Generative Theory of Tonal Music, A (with Ray Jackendoff)《调性音乐生成理论》(与雷·杰肯道夫),446—48,453

 String Quartet no. 1 第一弦乐四重奏,456—60

Letter: A Depression Message from a Hobo Friend, The (Partch)《信件:来自一位流浪汉朋友的沮丧消息》(帕奇),482

Levi-Strauss, Claude 克劳德·列维-施特劳斯,347

 Raw and the Cooked, The《生食与熟食》,347

Levinson, Jerrold, Music in the Moment 杰罗尔德·莱文森,《瞬间中的音乐》,511—14

Lewin, David 戴维·勒温,496

Lewis, John 约翰·刘易斯,336—37,339—42

 Manhattan School of Music 曼哈顿音乐学校,336

 Milt Jackson Quartet (MJQ) and 与米尔特·杰克逊四重奏(MJQ),337

 Sketch《素描》,337,341—42

Lewontin, Richard, Darwin's Revolution《达尔文的革命》与理查德·莱旺廷,221

"Liberation of Sound, The" (Varèse)《声音的解放》(瓦雷兹),184,187

Lieberson, Goddard 戈达德·利伯森,366

Lied von der Erde, Das (Mahler)《大地之歌》(马勒),318,319

Life and Times of Joseph Stalin, The, Robert Wilson and 罗伯特·威尔逊与《约瑟夫·斯大林的生活与时代》,393

Ligeti, György 捷尔吉·利盖蒂,41,42,49—54,162,165,220,437,463

 Darmstadt 达姆施塔特,50

 "electronic music" "电子音乐",51

 Herbert Eimert and 与赫伯特·艾默特,49

 Karlheinz Stockhausen and 与卡尔海因兹·施托克豪森,49

 Liszt Conservatory 李斯特音乐学院,49

 works of 其作品

 Apparitions《幻影》,51

 Artikulation《发音法》,52—53,

191,214

Atmospheres《大气层》,214,215,217,219—30,363,501

Clocks and Clouds《钟与云》,438

Le grand macabre《伟大的死亡》,438

Mikropolyphonie and 与微复调,215

Poème symphonique《交响诗》,162,373

"Self-Portrait with Reich and Riley (and Chopin in the Background)" "以赖希与赖利风格创作的自画像（背景带有肖邦）",438

Three Pieces for Two Piano 为双钢琴所作的三首乐曲,438

Trio for Violin, Horn and Piano 小提琴、圆号、钢琴三重奏,438

Lincoln Center for the Performing Arts (New York) 林肯表演艺术中心（纽约）,113,114,116

El Nino and 与《圣婴》,523

Lincoln Portrait, A (Copland)《林肯肖像》（科普兰）,107

Linear Contrasts (Ussachevsky)《线性对比》（乌萨切夫斯基）,198

Lipatti, Dinu 迪努·利帕蒂,461

"List of 1001 Activities, by Members of the Scratch Orchestra" "1001个行动的列表,由乱写乐队成员创作",86

Liszt, Franz 弗朗茨·李斯特,77

Litweiler, John 约翰·李特韦勒,335

"Living Room Music" (Cage) "起居室音乐"（凯奇）,55

Livre d'orgue (Messiaen)《管风琴曲集》（梅西安）,26

Logische Aufbau der Welt, Der (treatise, Carnap)《世界的逻辑结构》（论文,卡纳普）,155

Lomax, Alan 艾伦·洛马克斯,334

Long, Michael P. 迈克尔·P. 朗,328

Lorca, Federico Garcia 费德里科·加西亚·洛尔卡

Ancient Voices of Children《远古童声》,422

George Crumb and 与乔治·克拉姆,422,423,442

Night of Four Moons《四个月亮之夜》,422

Night Music《夜乐》,422

Songs, Drones, and Refrains of Death《死亡的歌曲、持续音与叠句》,422

Los Angeles Festival of the Arts, The Death of Klinghoffer and《克林霍弗之死》与洛杉矶艺术节,522

Los Angeles Philharmonic 洛杉矶爱乐乐团,75

Louisville Orchestra 路易维尔管弦乐团,295

Love for Three Oranges, The (Meyerhold)《三个橘子的爱情》（梅耶霍德）,11

Low, Jackson Mac 杰克逊·马克·

洛,91

Lucretius 卢克莱修,303

De Rerum Natura《物性论》,302

Luening, Otto 奥托·吕宁,192,199,211

 Incantation《咒语》,198

 "King Lear Suite"《李尔王组曲》,214

 Rhapsodic Variations《狂想变奏曲》,198

Lyotard, Jean-François 让-弗朗索瓦·利奥塔,413

M

Ma, Yo-Yo 马友友,524

McCarthy, Joseph, U. S. Senator 约瑟夫·麦卡锡,美国参议员,107

 Permanent Subcommittee on Investigations 常设调查小组委员会,107

McCartney, Paul 保罗·麦卡特尼,317,318,319,321,328,332

 "Not a Second Time" "别再来第二次",318

McClary, Susan 苏珊·麦克拉瑞,492,493

 John Zorn and 与约翰·佐恩,507—8

MacDonald, Ian 伊恩·麦克唐纳,321

Machaut, Guillaume de 纪尧姆·德·马肖,409—10

Machover, Tod, "electronic glove" and "电子手套"与托德·麦秋夫,509

Maciunas, George 乔治·马修纳斯,91

 Fluxus 激浪派,91

MacLise, Angus 安格斯·麦克利斯,362

 Theatre of Eternal Music 永恒音乐剧场,362

McNamara, Mark, "interactive sound installations" and 交互声音装置"与马克·麦克纳马拉,514

McPhee, Colin 科林·麦克菲,255—56

Maderna, Bruno 布鲁诺·马代尔纳,22,94,193,463

 Musica su due dimensioni《二维音乐》,211

 Richard Maxfield and 与理查德·马克斯菲尔德,94

 Ritratta di città《城市肖像》,193

Maelzel, Johann Nepomuk 约翰·内波穆克·梅尔策尔

 Panharmonicon and 与万和琴,177

 pendulum metronome and 与钟摆节拍器,177

magnetophone 磁带录音机,175

Maharishi Mahesh Yogi, transcendental meditation and 超在禅定派与冥想大师圣者玛赫西,408

Mahler, Gustav 古斯塔夫·马勒,37,326,348,415,433,436,437

 works of 其作品

 Das Lied von der Erde《大地之歌》,318,319

 Symphony no. 1 第一交响曲,343

Symphony no. 2 第二交响曲, 347
"Maidens Came, The"（Stravinsky）"少女们来了"（斯特拉文斯基）, 118
Mallarmé, Stéphane 斯特凡·马拉美, 65
Mann, Thomas, Death in Venice 托马斯·曼,《魂断威尼斯》, 225
Mann, William 威廉·曼, 318, 319, 324, 326, 327
　"Beatles Revive Hopes of Progress in Pop Music, The"（article）《披头士重燃流行音乐的进步希望》（文章）, 324
Mao Tse-tung 毛泽东, 14, 48, 86
　Long March 长征, 14
March to Tonality（Del Tredici）《向调性前进》（德尔·特雷迪奇）, 444
Marcus, Greil 格雷尔·马库斯, 333, 334
　Mystery Train: Images of America in Rock 'n' Roll Music《神秘列车：摇滚乐中的美国印象》, 333
　recordings editor at Rolling Stone《滚石》的录音编辑, 333
Mariés de la tour Eiffel, Les（Cocteau）《埃菲尔铁塔上的新郎和新娘》（科克托）, 56
Marinetti, Filippo 菲立波·马里内蒂, 179
　Futurist Manifesto of 1909《1909未来主义宣言》, 178
　sintesi radiofonici and 与无线电合成, 188
Maritain, Jacques 雅克·马利坦, 281
　Art and Scholasticism《艺术与经院哲学》, 221
Marshak, Samuil 萨姆伊尔·马尔沙克, 12
Marteau sans Maitre, Le（Boulez）《无主之锤》（布列兹）, 451, 452, 463
Martenot, Maurice, ondes martenot and 马特诺电琴与莫里斯·马特诺, 183
Martin, George 乔治·马丁, 318, 322
　Beatles and 与披头士乐队, 318, 391
Martino, Donald 唐纳德·马蒂诺, 164
Marwick, Arthur 阿瑟·马威克, 327
Marx, Karl 卡尔·马克思, 86, 88, 106
　Communist Manifesto, The《共产党宣言》, 89
Massenet, Jules 朱尔·马斯内
　works of 其作品
　　Cid, Le《熙德》, 493
　　Elegy《哀歌》, 181
Masterpieces of the Twentieth Century 二十世纪杰作, 294
Mathews, Max V. 马克斯·V.马修斯, 495—96, 498—99
　"transducer" and 与"传感器", 495—96, 498
Mausefalle, Die（Wolpe）《捕鼠器》（沃尔佩）, 13
Max, Peter 彼得·马克斯, 319
Maxfield, Richard 理查德·马克思菲尔德, 92, 94

Baker's Biographical Dictionary of Musicians, entry in《贝克音乐家传记词典》条目
 Bruno Maderna and 与布鲁诺·马代尔纳, 94
 "Concert Suite from Dromenon" "《卓敏农》的音乐会组曲", 92
 Fulbright Fellowship 富布莱特奖学金, 94
 Luigi Dallapiccola and 与路易吉·达拉皮科拉, 94
 Milton Babbitt and 与弥尔顿·巴比特, 94
 Princeton 普林斯顿, 94
 Roger Sessions and 与罗杰·塞欣斯, 94
 suicide 自杀, 94
Maxwell, James, Clerk 詹姆斯·克拉克·麦克斯韦, 472
Maxwell-Boltzmann law 马克思韦-玻耳兹曼定律, 79
Maxwell Davies, Peter 彼得·麦克斯韦·戴维斯
 Eight Songs for a Mad King《疯王之歌八首》, 426—29
 L'homme armé《武装的人》, 427
 Revelation and Fall《启示与堕落》, 427
 Vesali icones《维萨里的肖像》, 427, 429
Mead, Andrew 安德鲁·米德, 147—48
 pupil of Milton Babbitt 弥尔顿·巴比特的学生, 147
Meck, Nadezhda von 娜杰日达·冯·梅克, 223
Medium, The (Menotti)《神巫》(梅诺蒂), 226
Medtner, Nikolai 尼古拉·梅特纳, 53
Meegeren, Hans van 汉斯·范·米格伦, 436
Meltzer, Richard 理查德·梅尔策, 332
 "Aesthetics of Rock, The"《摇滚乐美学》, 332
 Allan Kaprow and 与艾伦·卡普罗, 332
Melville, Herman 赫尔曼·梅尔维尔
 Billy Budd and 与《比利·巴德》, 225
 Rochberg's The Confidence Man and 与罗克伯格《骗子》, 436
Mendel, Arthus 阿瑟·门德尔, 330
 Joshua Rifkin and 与约书亚·里夫金, 330
Menotti, Gian Carlo 吉安·卡洛·梅诺蒂, 226—27
 Amahl and the Night Visitors《阿玛尔与夜来客》, 226
 Amelia al ballo《阿梅利亚赴舞会》, 226
 Consul, The《领事》, 226
 Festival of Two Worlds and 与"两个世界音乐节", 227
 Help, Help, the Globolinks!《救命,救命,外星人来了!》, 226

Last Savage, The《最后的野蛮人》,226

Medium, The《神巫》,226

Pulitzer prizes and 与普利策音乐奖,226

Saint of Bleecker Street, The《布利克大街的圣者》,226

Telephone, The (film) and 与《电话》(电影),226

Wedding, The《婚礼》,226

Mercury, Freddie 弗雷迪·墨丘里,328

Meredith, Burgess 伯吉斯·梅雷迪斯,186

Merriam, Alan 艾伦·梅里亚姆,381

Mertens, Wim, Amerikaanse repetitieve muzick 威姆·默滕斯,美式重复音乐,397

Mescalin Mix (Riley)《酶斯卡灵混音》(赖利),362

Messiaen, Olivier 奥利维尔·梅西安,19,22—30,35—37,44—45,61,153,166,183,189,301

 "chromatic scales" "半音阶",26

 "divisions" "分部",23—24

 "motivic consistency" "动机一致性",26

 "O" matrix 矩阵"O",29—30,32

 Pierre Boulez and 与皮埃尔·布列兹,1,19,26,27,37,269

 works of 其作品

 Livre ãorgue《管风琴曲集》,26

 Mode de valeurs et ãintensités《时值与力度的模式》,22—24,26—27,29,35,44,45,153

 "Soixante-quatre durées" "64 种时值",26

 Turangalila-symphonie《图伦加利拉交响曲》,183

Metallica, plunderphonics compact disc and 声音掠夺光盘与金属乐队,504

Metastasio (Pietro Antonio Trapassi) 梅塔斯塔西奥(彼得罗·安东尼奥·特拉帕西)

 works by 作品

 Metastasis (Xenakis)《变形》(泽纳基斯),78,80

 Meta-Variations: Studies in the Foundations of Musical Thought (Boretz)《元变奏:音乐思想基础研究》(波雷茨),160

 Meteor Farm (Brant)《流星农场》(布兰特),422

Method of Transferring the Pitch Organization of a Twelve Tone Set through All Layers of a Composition, A, a Method of Transforming Rhythmic Content through Operations Analogous to Those of the Pitch Domain (essay, Weinberg)《十二音集合的音高组织经作品所有层次进行转移的方法,一种以音高领域的类似操作方式转换节奏内容的方法》(论文,魏因贝格),160

metrical modulation 节拍转调, 275, 279

　　in "Music and the Time Screen" 在《音乐与时间屏幕》中, 277, 279

Metropolitan Museum of Art 大都会艺术博物馆, 265

Metropolitan Opera House (New York City), *Peter Grimes* and 《彼得·格赖姆斯》与大都会歌剧院(纽约), 225

Metropolitan Opera Orchestra 大都会歌剧院乐队, 336

Meyer, Leonard B. 伦纳德·B. 迈尔, 411—12, 450—51, 471—72

　　"Future Tense: Music, Ideology, and Culture"《将来时：音乐、意识形态与文化》, 411

　　"Seven, Plus or Minus Two" rule and 与"七，加二或减二"定律, 450

　　organicism and 有机体论, 413

　　Romanticism and 与浪漫主义, 412, 413

Meyer-Eppler, Werner 维尔纳·迈尔-埃普勒, 52

Meyerhold, Vsevolod 弗塞沃洛德·迈尔霍尔德, 10

　　Love for Three Oranges and 与《三个橘子的爱情》, 11

MIDI 乐器数字接口（迷笛）, 501—02, 508—09

"MIDI revolution" "迷笛革命", 501

Midsummer Night's Dream, A, (Britten)《仲夏夜之梦》(布里顿), 225, 250, 252—53

Milan studio 米兰工作室, 193, 195, 197

Miller, Arthur, *View from the Bridge*, A 亚瑟·米勒,《桥上风景》, 515

Miller, Henry 亨利·米勒, 186

　　Air-Conditioned Nightmare, The《空调梦魇》, 186

　　"With Edgar Varèse in the Gobi Desert" "与埃德加·瓦雷兹在戈壁荒漠", 186

Miller, Robert 罗伯特·米勒, 212

Milt Jackson Quartet (MJQ) 米尔特·杰克逊四重奏(MJQ), 337

　　John Lewis and 与约翰·刘易斯, 337

Minimalism 极简主义, 351—410

　　Ad Reinhardt 艾德·莱因哈特, 353—54, 361

　　Angus MacLise 安格斯·麦克利斯, 362

　　Barnett Newman 巴尼特·纽曼, 353

　　Brian Eno 布莱恩·伊诺, 328, 351—52, 362, 387, 391

　　"disco" music "迪斯科"音乐, 367, 392

　　Edward Strickland 爱德华·斯特里克兰, 359

　　ethnomusicology 民族音乐学, 381—83, 450

　　etic versus emic 客位-主位, 382

　　John Blacking 约翰·布莱金, 380—83

Keith Potter 基思·波特, 371, 378

La Monte Young 拉·蒙特·扬, 92, 355—63, 366, 409

Lou Reed 卢·里德, 362

Mark Rothko 马克·罗斯科, 353

Michael Nyman 迈克尔·尼曼, 355, 385

minimalist music 极简主义音乐, 351, 355, 369, 392, 395, 400, 411, 413, 426

Mies van der Rohe 密斯·凡·德·罗, 353—54

"mood" music "气氛音乐", 367

Morton Feldman 莫顿·费尔德曼, 351, 359

"New Age" music "新世纪"音乐, 367

Philip Glass 菲利普·格拉斯, 388—97

Pran Nath 普莱恩·纳兹, 359, 360

Richard Wollheim 理查德·沃尔海姆, 353

Steve Reich 史蒂夫·赖希, 351, 352, 368—88, 402, 407, 422, 438, 459, 490—91, 503—04, 518

Terry Riley 特里·赖利, 351, 362—71, 373, 390, 392, 397, 407, 438

Theatre of Eternal Music 永恒音乐剧场, 359—62

Miro, Joan 胡安·米罗, 52

Missa l'Homme Armé（Du Fay）《"武装的人"弥撒曲》（迪费）, 285, 286—87

Mistral, Gabriela 加布里埃拉·米斯特拉尔

　Niño, El and 与《圣婴》, 524

　Sun of the Incas, The,（Denisov）and 与《印加人的太阳》（杰尼索夫）, 463

Mitchell, Danlee, Harry Partch and 哈里·帕奇与丹里·米切尔, 484—85

Mitchell, Joni 琼尼·米切尔, 315, 334

Mode de valeurs et d'intensités（Messsiaen）《时值与力度的模式》（梅西安）, 22—27, 153

modern architecture 现代建筑, 412—13

Monk, Meredith 梅瑞狄斯·蒙克, 487—91, 493—94, 508, 513

　American Music Theater Festival and 与美国音乐剧场艺术节, 490

　Atlas《阿特拉斯》, 490, 491

　Boosey and Hawkes contract 签约布西与霍克斯公司, 491

　Dolmen Music《支石墓音乐》, 489

　Houston Grand Opera and 与休斯顿大歌剧院, 490

　"oral" ideal and 与"口头"音乐的理想, 490

Monteverdi, Claudio 克劳迪奥·蒙特威尔第, 326, 436

"mood music" "气氛音乐", 367

Moore, Douglas 道格拉斯·穆尔, 198

Moorman, Charlotte 夏洛特·穆尔曼, 93—94

Opéra sextronique，performance of《性电歌剧》的演出，93

Tonight Show appearance 出席"今夜秀"，94

Morgan, Robert P., *Twentieth-Century Music* 罗伯特·P. 摩根，《二十世纪音乐》，455

Moses und Aron（Schoenberg）《摩西与亚伦》（勋伯格），44，129

Mother of Us All, The（Thomson）《我们大家的母亲》（汤姆森），225

Movements for piano and orchestra（Stravinsky）《乐章》为钢琴与乐队而作（斯特拉文斯基），124，129

Mozart, Wolfgang Amadeus 沃尔夫冈·阿玛多伊斯·莫扎特，117，261，305，326，415—16，515

Don Giovanni《唐璜》，117，280

Mullin, John 约翰·穆林，176

Multiple Order Functions in Twelve-Tone Music（essay, Batstone）《十二音音乐中的多阶功能》（论文，巴茨腾），160

Munkacsi, Kurt, Philip Glass and 菲利普·格拉斯与库尔特·芒卡西，391

Muradeli, Vano 瓦诺·穆拉杰利，9

Velikaya druzhba《伟大的友谊》，9

Murail, Tristan, *musique spectrale* and "频谱音乐"与特里斯坦·米哈伊，499

Musen Siziliens（Henze）《西西里的缪斯》（亨策），344—45，346

Musical Instrument Digital Interface. See MIDI 乐器数字接口。参 MIDI 501

musical notation, obsolescence of 音乐记谱法的退化，177

Musical Quarterly（journal）《音乐季刊》（期刊），40

"Music and the Time Screen"（Carter）《音乐与时间屏幕》（卡特），277，279

metrical modulation, in 节拍转调，275，279

"Music as a Gradual Process"（Reich）《作为渐进过程的音乐》（赖希）371，375

Musica stricta（Volkonsky）《严格的音乐》（沃尔孔斯基），461—62

Musica su due dimensioni（Maderna）《二维音乐》（马代尔纳），211

"Music Discomposed"（Cavell）《失衡的音乐》（卡维尔），42

Music for 18 Musicians（Reich）《为十八位音乐家而作的音乐》（赖希），383—88

Music for Piano（Cage）《钢琴音乐》（凯奇），65

Music for the Magic Theater（Rochberg）《魔剧院音乐》（罗克伯格），411，415—18，420，423

Music for the Theatre（Copland）《剧场音乐》（科普兰），3

Music from Mathematics（record）《来

自数学的音乐》(唱片),496
Music in the Moment (Levinson)《瞬间中的音乐》(莱文森),511
"concatenationism" and 与"拼接主义",511,512
musicisti futuristi《未来主义音乐家》,178
Music of Changes (Cage)《变化的音乐》(凯奇),64,66
"Music of the Beatles, The" (Rorem)《披头士的音乐》(罗雷姆),325
"Music Television" "音乐电视",506,511
Musique concrete 具体音乐,187—89,191—93,200
Musique pour les soupers du Roi Ubu (Zimmerman)《乌布王的晚宴音乐》(齐默尔曼),419
Mustonen, Andres, Hortus Musicus and 霍图斯音乐家与安德烈斯·穆斯托宁,401
Myaskovsky, Nikolai 尼古莱·米亚斯科夫斯基,9
Mysterium (Scriabin)《神秘之诗》(斯克里亚宾),186,347,359
Mystery Train: Images of America in Rock 'n' Roll Music (Marcus)《神秘列车:早期摇滚乐中的美国形象》(马库斯),333

N

Nabokov, Nicolas 尼古拉斯·纳博科夫,293,294
Congress for Cultural Freedom and 与文化自由议会,21
Nabokov, Vladimir 弗拉基米尔·纳博科夫,293
Name of the Rose, The (Eco)《玫瑰之名》(艾柯),434
Nath, Pran 普莱恩·纳兹,359,360
National Endowment for the Arts (U.S.) 国家艺术基金会(美国)
Final Alice and 与《最后的爱丽丝》,442—43
National Organization for Women (NOW) 全国妇女组织(NOW),307
National Symphony Orchestra 国家交响乐团,107
NBC Symphony 全美广播公司交响乐团,8
neoclassicism 新古典主义,59,64,117,124,185—87,198,295,312,345,353,367,389,401,431,466
"neotonalists" "新调性主义者",454
Netherlands Opera, Nixon in China and《尼克松在中国》与荷兰歌剧院,517
"New Age" music "新世纪"音乐,367,408
"New Complexity" "新复杂性",475—76
New German School 新德意志学派,16,159,222,437
New Grove Dictionary of American Music, The《新格罗夫美国音乐

辞典》

Elvis Presley in 埃尔维斯·普雷斯利条目,314

John Cage in 约翰·凯奇条目,76

New Grove Dictionary of Music and Musicians, *The*《新格罗夫音乐与音乐家辞典》,301,381,382

John Zorn in 约翰·佐恩条目,504

Newlin, Dika 迪卡·纽林,170

 Arnold Schoenberg and 与阿诺德·勋伯格,170

Newman, Barnett 巴尼特·纽曼,353

 Onement 1《太一1》,353

 Stations of the Cross《拜苦路》,353

New Music Edition《新音乐集》,153,268

New Republic, *The* 新共和国,335

New School 新学院,74,91,93

New York City Ballet 纽约城市芭蕾舞团,122

New York Metropolitan Opera, 1980 and 1990 opera commissions 纽约大都会歌剧院,1980与1990年歌剧委约,515

New York Museum of Modern Art 纽约现代艺术博物馆,58

New York Philharmonic-Symphony 纽约爱乐交响乐团,75,88,96,113,346

New York Review of Books《纽约书评》,305,325—26

Nietzsche, Friedrich 弗里德里希·尼采,415

Wagnerian dualism and 与瓦格纳式的二元论,77

Night Music, Lorca and 洛尔卡与《夜乐》,422

Night of the Four Moons (Crumb)《四个月亮之夜》(克拉姆),422,423

Night of the Four Moons, Lorca and 洛尔卡与《四个月亮之夜》,422

Nikolais, Alwin 阿尔芬·尼古拉斯,482

Ninth Symphony in D minor (Beethoven) D小调第九交响曲(贝多芬),3,71,347

Ninth Symphony (Shostakovich) 第九交响曲(肖斯塔科维奇),10,12—13

Nixon, Richard M. 理查德·M.尼克松,521—22

Nonesuch Records 典范唱片公司,497

Nono, Luigi 路易吉·诺诺,88—90,217,460,463

 Ein Gespenst geht um in der Welt《一个幽灵在世上徘徊》,89—90

 Italian Communist Party and 与意大利共产党,88

 Nuria Schoenberg, marriage to 与努丽娅·勋伯格结婚,89

North Atlantic Treaty Organization (NATO) 北大西洋公约组织(NATO),7,8

Northcott, Bayan 巴扬·诺思科特,301

 on Elliott Carter 关于艾略特·卡

特,301
Nose, The (Shostakovich)《鼻子》(肖斯塔科维奇),185
"Not a Second Time" (Lennon/McCartney)《没有第二次》(列侬/麦卡特尼),318
Notations (Cage)《记谱法》(凯奇),95
"now-opera" "时代歌剧",519
Noye's Fludde (Britten)《诺亚洪水》(布里顿),225
Nude Paper Sermon, The (Salzman)《裸纸布道》(萨尔兹曼),95,96
Nuova Rivista Musicale Italiana《意大利新音乐杂志》,328
Nuremberg trials 纽伦堡审判,19
Nyman, Michael 迈克尔·尼曼,355
 Cornelius Cardew and 与科内利乌斯·卡迪尤,355

O

Odets, Clifford 克利福德·奥德茨,106
 Aaron Copland and 与亚伦·科普兰,106
"O King" (Berio) "哦！金"(贝里奥),348,349
"Omaggio a Joyce" (Berio)《向乔伊斯致敬》(贝里奥),193
"O" matrix "O" 矩阵,29,30,32
ondes martenot ("Martenot Waves") 马特诺电琴("马特诺波"),183—85
ondes musicales ("musical waves") 乐波琴("乐波"),183

"One Hundred Metronomes" (Cone) "一百个节拍器"(科恩),162
Ono, Yoko, Tavener's The Whale and 塔文纳《鲸》与小野洋子,408
Opéra de Lyon (France), The Death of Klinghoffer and《克林霍弗之死》与里昂歌剧院(法国),522
Opera sextronique (Paik)《性电歌剧》(白南准),93
Oppenheimer, J. Robert J.罗伯特·奥本海默,2
oral tradition 口头传统,480,489
Orff, Carl 卡尔·奥尔夫,344
"organized sound" "有组织的声音",56,187,206—07
Organ Piece (Brecht)《管风琴作品》(布雷赫特),91
Onement 1 (Newman)《太一1》(纽曼),353
Orphée (Henry)《奥菲欧》(亨利),188
Osborne, Nigel, Introduction to Musical Thought at IRCAM 奈杰尔·奥斯本,《IRCAM音乐思想导论("社论")》,473
Osmond-Smith, David 戴维·奥斯蒙德-史密斯,348
 Playing on Words: A Guide to Luciano Berio's Sinfonia《文字游戏：卢奇亚诺·贝里奥的〈交响曲〉指南》,348
Oswald, John 约翰·奥斯瓦尔德
 Elektrax and, 与《埃莱克特拉克斯》,504

"plunderphonics" and 与"声音掠夺",504

Overton, Hall 霍尔·奥弗顿,368
 Steve Reich and 与史蒂夫·赖希,368
 Vincent Persichetti 文森特·佩尔西凯蒂,368

Owen, Wilfred 威尔弗雷德·欧文,257—58

Owen Wingrave, op. 85 (Britten)《欧文·温格雷夫》op. 85 (布里顿),225

"Owl and the Pussy-Cat, The" (Lear)《猫头鹰与小猫咪》(里尔),128

P

Packard, Vance 万斯·帕卡德
 Hidden Persuaders, The《隐藏的说客》,396
 Status Seekers, The《社会地位的寻求者》,163

Paepcke, Walter 瓦尔特·佩普基,257

Paik, Nam June 白南准,92—94,162
 Darmstadt refugee 达姆施塔特流亡者,94
 Wolfgang Fortner, pupil of 沃尔夫冈·福特纳的学生,94
 works of 其作品
 Hommage à John Cage《致敬约翰·凯奇》,92,94
 Opéra sextronique《性电歌剧》,93

Palmer, Carl 卡尔·帕尔默,328

Palmer, Robert 罗伯特·帕尔默,391,393

Panorama de "Musique Concrète"《"具体音乐"全景》,191

Panufnik, Andrzej 安杰伊·帕努夫尼克,53,54

Parker, Horatio 霍雷肖·帕克,198

Parker, Tom ("Colonel") 汤姆·帕克("科洛内尔")
 appearance on the *Ed Sullivan Show* 出席艾德·苏利文秀,314
 contract with RCA Victor 签约"胜利者"唱片公司,314

Parrenin Quartet 帕勒南四重奏,293,296

Pärt, Arvo 阿沃·派尔特,400—09,466,471,526
 bell imagery and 钟鸣意象,402
 Cantus in memoriam Benjamin Britten《纪念本杰明·布里顿之歌》,404
 Estonia and 与爱沙尼亚,400—01,404
 Fratres《兄弟》,404
 "Holy minimalism" and 与"神圣简约主义",408
 minimalism and 与极简主义,400—08
 St. John Passion《圣约翰受难乐》,403,404
 Socialist Realism and 与社会主义现实主义,401—02,407
 Symphony no. 3《第三交响曲》,

401,407

Symphony no. 3,"Landini sixth" and "兰迪尼六度"与《第三交响曲》,401

Tabula rasa《白板》,404—06

Tabula rasa,II(Silentium)《白板》II(《静默》),405—06

"tintinnabular" style and 与"钟鸣"风格,402—04,407

Partch, Harry 哈里·帕奇,473,481—89,491,513

Bitter Music《苦涩音乐》,481,483,487

"Corporeal versus Abstract Music" "有形音乐 vs. 抽象音乐",482

Eight Hitchhiker Inscriptions from a Highway Railing at Barstow, California《加州巴斯托高速路栏杆上的八位搭便车者的题字》,482—86

"Gate 5" label "五号门"厂牌,485

Genesis of a Music《一种音乐的起源》,482

Gesamtkunstwerk and 与"整体艺术品",482,485

hobo experiences 流浪汉经历,481,482

instrumentarium 特制乐器,482,483

King Oedipus《俄狄浦斯王》,481,485

Letter:A Depression Message from a Hobo Friend, The《信件:来自一位流浪汉朋友的沮丧消息》,482

Revelation in theCourthouse Park《法院公园里的启示录》,485,487

San Francisco:A Setting of the Cries of Two Newsboys on a Foggy Night in the Twenties《旧金山:二十年代一个雾夜两个报童哭喊的配乐》,482

"speech—melodies" and 与"语音旋律",481,483

tablature notations and 与奏法谱,483—85

US Highball:A Musical Account of a Transcontinental Hobo Trip《美国蒸汽火车:横贯大陆的流浪汉之旅的音乐记述》,482

Wayward, The《任性》,481

Parton, Dolly, plunderphonics compact disc and 声音掠夺光盘与多莉·帕顿,504

Pashchenko, Andrey, Simfonicheskaya misteriy 安德烈·帕先科,《神秘交响曲》,182

Passacaglia(Wolpe)《帕萨卡利亚》(沃尔佩),296

"Past and Present Concepts of the Nature and Limits of Music"(Babbitt)《过去与目前关于音乐的性质与界限的观念》(巴比特),155

Pathétique Symphony in B minor(Chaikovsky)《B 小调悲怆交响曲》(柴可夫斯基),75

"pattern and process music" "模式与过程音乐", 351

Paul, David 戴维·保罗, 428

Paulus, Stephen, neotonality and 新调性与斯蒂芬·保卢斯, 454

Peace Conference 世界和平大会, 108

Pears, Peter 彼得·皮尔斯, 225, 228—32, 241, 243, 247—48, 258

Penderecki, Krzysztof 克里斯托夫·潘德雷茨基, 217—18, 322, 437, 501

 Anaklasis《折射》, 217

 De natura sonoris《关于声音的性质》, 217

 Fluorescences《荧光》, 217

 Polymorphia《多形体》, 217

 Roman Catholic faith and 与罗马天主教信仰, 407

 Solidarnosé movement (Poland) and 与团结工会运动(波兰), 437

 St. Luke Passion《圣路加受难乐》, 217

 Stabat Mater《圣母悼歌》, 217

 Symphony no. 2 第二交响曲, 437

 Symphony no. 2, "Christmas at Wotan's" and "沃坦圣诞节"与第二交响曲, 437

 Symphony no. 2, "Silent Night" and "平安夜"与第二交响曲, 437

 Tren ofiarom Hiroszimy《广岛受难者的挽歌》, 217—20, 363

pendulum metronome, Maelzel and 梅尔策尔与钟摆节拍器, 177

Pendulum Music（Reich）钟摆音乐（赖希）, 372—73, 375

Pentecostal revival meetings, Partch's *Revelation* and 帕奇的《启示录》与五旬节的复兴集会, 485

"People United Will Never Be Defeated!, The"（Rzewski）《团结的人民永远不会被打败!》（热夫斯基）, 84, 85

Perilous Night, The（Cage）《冒险之夜》（凯奇）, 59, 60

Perle, George 乔治·珀尔, 137, 169, 456, 474

 analytical table summarizing "set complex" of Babbitt's *Three Compositions for Piano* 巴比特《钢琴作品三首》"集合复合"分析图表, 137

 Twelve-Tone Tonality《十二音调性》, 456

Perotin, organa quadrupla 佩罗坦, 四声部奥尔加农, 378

Persichetti, Vincent 文森特·佩尔西凯蒂, 368

 Hall Overton and 与霍尔·奥弗顿, 368

 Steve Reich and 与史蒂夫·赖希, 368

personal computers, music making and 作乐与个人电脑, 495

Perspectives of New Music（Berger and Boretz）《新音乐视角》（贝格尔与波莱茨）, 164—65, 167—72,

200,303,442

Peter Grimes (Britten)《彼得·格赖姆斯》(布里顿),225,229—33,238—51,256,304

Peter, Paul, and Mary "彼得、保罗与玛丽"乐队,315,334

 Paul Stookey and 与保罗·斯图基,315

 "Puff, the Magic Dragon"《神龙帕夫》,315

Petrassi, Goffredo 戈弗雷多·佩特拉西,295

Phenomenology of Spirit (Hegel)《精神现象学》(黑格尔),332

Philby, Kim 金·菲尔比,7

Philip Glass Ensemble 菲利普·格拉斯合奏团,390,391,392

Philips Pavilion 飞利浦展馆,67,77,79,81,208

Philomel (Babbitt)《夜莺》(巴比特),201—05,211

 John Hollander and 与约翰·霍兰德,201

Philosophy of New Music, The (Adorno)《新音乐的哲学》(阿多诺),17

Pianissimo (Schnittke)《极弱的》(施尼特凯),463

Piano Fantasy (Copland)《钢琴幻想曲》(科普兰),112,114

Piano Phase (Reich)《钢琴相位》(赖希),373—74,390

Piano Piece 1962 (Brecht)《钢琴作品 1962》(布雷赫特),91

Piano Piece for David Tudor (Young)《为戴维·图德而作的钢琴作品 1 号》(扬),355

Piano Quartet (Copland) 钢琴四重奏(科普兰),109—13

Piano Variations (Webern) 钢琴变奏曲(韦伯恩),23

Piano Variations (Wolpe) 钢琴变奏曲(沃尔佩),20

Piatti, Ugo 乌戈·皮亚蒂,179

Picker, Tobias, neotonality and 新调性与托拜厄斯·皮克尔,454

Pictures at an Exhibition (Musorgsky)《展览会上的图画》(穆索尔斯基),328

Pidgeon, Walter 沃尔特·皮金,107

Piece for Four Pianos (Feldman)《为四架钢琴而作》(费尔德曼),99—100

Piece for Tape Recorder (Ussachevsky)《为磁带录音机而作》(乌萨切夫斯基),198

Pierrot Players "彼埃罗演奏者"

 Eight Songs for a Mad King and 与《疯王之歌八首》,426—29

 Schoenberg's *Pierrot Lunaire* and 与勋伯格《月迷彼埃罗》,426

Pini di Roma (Respighi)《罗马松树》(雷斯皮基),179

Piston, Walter 沃尔特·辟斯顿,21

Pithoprakta (Xenakis)《皮托普拉克塔》(泽纳基斯),78,219

Playing on Words: A Guide to Luciano Berio's Sinfonia（Osmond-Smith）《文字游戏：卢奇亚诺·贝里奥的〈交响曲〉指南》（奥斯蒙德-史密斯），348

"plunderphonics," John Oswald and 约翰·奥斯瓦尔德与"声音掠夺"，504

Pocahontas（Carter）《波卡洪塔斯》（卡特），268

Poem in Cycles and Bells, A（Ussachevsky）《循环诗与钟声》（乌萨切夫斯基），198

Poeme électronique（Varese）《电子音诗》（瓦雷兹），184，208，209，502

Poeme symphonique（Ligeti）《交响诗》（利盖蒂），162，373

"Pointwise Periodic Homeomorphisms"（Babbitt）"逐点周期性同胚"（巴比特），172

Polashek, Timothy, "interactive sound installations" and "交互声音装置"与蒂莫西·普拉舍克，514

Polish Composers Union 波兰作曲家联盟，216

"Polish renaissance" "波兰文艺复兴"，217

Polish State Publishing House for Music 波兰国家音乐出版社，220

Pollini, Maurizio 毛里奇奥·波利尼，89

Luigi Nono and 与路易吉·诺诺，89

Pollock, Jackson 杰克逊·波洛克，77，264，353

"Dionysian" art "酒神式的"艺术，77

Polymorphia（Penderecki）《多形体》（潘德雷茨基），217

Pompidou, Georges, IRCAM and IRCAM 与乔治·蓬皮杜，478

Pope, Alexander, *Dunciad* 亚历山大·蒲柏《愚人记》，302

Pop-Pourri（Del Tredici）《混成曲》（德尔·特雷迪奇），442

Poppy Nogood and the Phantom Band（Riley）《无用罂粟与幻影乐队》（赖利），366

Porter, Andrew 安德鲁·波特，301，426，436，444

review of Carter's *Symphony for Three Orchestras* 卡特《为三支乐队而作的交响曲》乐评，301

review of Carter's Third Quartet 卡特第三四重奏，301

postmodernism 后现代主义，304，346—47，351—52，383—84，388，411—72，494，499，501，503—04，507—08，516，527

architecture and 与建筑，412

"Green" movements and 与"绿色"运动，414

Potsdam Conference 波茨坦会议，6

Potter, Keith 基思·波特，371，378

Poulenc, Francis 弗朗西斯·普朗克，13，326，434

Dialogues of the Carmelites《加尔默罗会修女的对话》，225

Elegie《哀歌》, 103
Pousseur, Henri, *Scambi* 亨利·普瑟尔《交换》, 195
Pratella, Francesco Balilla, *Inno alla vita*, 弗朗切斯科·巴利拉·普拉泰拉《赞美生活》, 178
Prejean, Sister Helen, *Dead Man Walking*, 海伦·普雷让修女《死囚漫步》, 516
Presley, Elvis, 埃尔维斯·普雷斯利, 313—14, 318,, 336
 appearance on the *Ed Sullivan Show* 出席艾德·苏利文秀, 314
 "Elvis the Pelvis" "骨盆猫王", 314
 Partch's *Revelation* and 与帕奇的《启示录》, 314
Previn, Andre, *Streetcar Named Desire, A* (opera) and, 516《欲望号街车》(歌剧) 与安德烈·普列文, 516, 485
Primitive (Cage)《原始人》(凯奇), 59
Prince of the Pagodas, The (Britten)《塔王子》(布里顿), 225, 256
Princetonian serialism 普林斯顿序列主义, 136
Princeton Seminar in Advanced Musical Studies 普林斯顿高等音乐研究讨论会, 295
Princeton University 普林斯顿大学, 39, 134, 136, 155, 157, 159—60, 162, 164, 200, 304, 330, 496, 526
Problems of Modern Music《现代音乐的问题》, 40

"progressive" music "进步"音乐, 411
Projection I (Feldman)《投射I》(费尔德曼), 99
Projection II (Feldman)《投射II》(费尔德曼), 99
Projections (Feldman)《投射》(费尔德曼), 98
Prokofieff, Serge 谢尔盖·普罗科菲耶夫, 9—13, 294, 434
 response to "Resolution on Music" 回应"关于音乐的决议", 11
 works of 作品
 Eighth Sonata for piano 第八钢琴奏鸣曲, 9
 Na strazhe mira《保卫和平》, 12
 "Ode to the End of the War"《战争终结颂》, 12
 Semyon Kotko《谢苗·科特科》, 11
 Seventh Sonata for piano 第七钢琴奏鸣曲, 9
 Sixth Symphony 第六交响曲, 9
 Zimniy kostyor《冬日篝火》, 12
Proust, Marcel, *In Search of Lost Time* 马塞·普鲁斯特《追忆似水年华》, 248
Pulitzer Prizes, "classical" composers and "古典"作曲家与普利策奖, 454

Q

Quartet for trumpet, saxophone, piano, and drums (Wolpe) 小号、萨克

斯管、钢琴与鼓的四重奏（沃尔佩），14，15

Quartet no. 2 (Rochberg)，*Duino Elegies* and《杜伊诺哀歌》与第二弦乐四重奏（罗克伯格），415

Quartet no. 2 (Schoenberg) 第二四重奏（勋伯格），425

Quartet no. 7 (Rochberg) 第七弦乐四重奏（罗克伯格），437

Queen "皇后"乐队，328
 "Bohemian Rhapsody"《波西米亚狂想曲》，328，329
 Freddie Mercury 弗雷迪·墨丘里，328
 Night at the Opera, A《歌剧院之夜》，328

Quine, W. V. W. V. 奎因，332

R

Radio Berlin 柏林电台，176

Radio Cologne 科隆广播电台，51，189，211

Radiodifusion française (Paris) 法国广播电台（巴黎），188—89，198

Radio Frankfurt 法兰克福电台，176

Radio Italiana 意大利广播电台，197

Rainbow in Curved Air, A (Riley)《弧形空气中的虹》（赖利），366

Rake's Progress, The (Stravinsky)《浪子历程》（斯特拉文斯基），117—18，225，，343

Randall, J. K., computer composition and 电脑作曲与 J. K. 兰德尔，496

Rat《老鼠》，327

Rauschenberg, Robert 罗伯特·劳申贝格，77，91，353—54，361
 John Cage and 与约翰·凯奇，77，353

Ravel, Maurice 莫里斯·拉威尔，326，347，424

Raw and the Cooked, The (Levi-Strauss)《生食与熟食》（列维-施特劳斯），347

RCA Mark II music synthesizer, Babbitt and 巴比特与 RCA Mark II 音乐合成器，198，478，497

Read, Herbert 赫伯特·里德，294

"Recent Advances in Musical Thought and Sound" (Blackmut) "音乐思维与声音中的新发展"（布莱克默），39

Red Channels: The Reports of Communist Influence in Radio and Television《赤色频道：共产主义对广播电视之影响力的报告》，106
 Aaron Copland's reaction to 亚伦·科普兰的回应，106

Reed, Lou 卢·里德，362

Reich, Steve 史蒂夫·赖希，351，352，368—88，402，407，422，438，459，490—91，503—04，518
 association with San Francisco Tape Music Center 与旧金山磁带音乐

中心的联系, 369
background 背景, 368
Balinese gamelan 巴厘岛加美兰, 369
Cornell 康奈尔大学, 368
drumming lessons 鼓乐课程, 369
education 教育, 352, 368
Hall Overton and 与霍尔·奥弗顿, 368
Juilliard School 茱莉亚音乐学校, 368
Mills College, master's degree from 于米尔斯学院获硕士学位, 368, 369
orthodox Judaism and 与正统犹太教, 407
"phase" procedure and 与"相位"过程, 390
San Francisco Bay Area 旧金山湾区, 369
Steve Reich and Musicians 史蒂夫·赖希与音乐家们, 375
Terry Riley and 与特里·赖利, 369
West African drumming 西非鼓乐, 369
William Bergsma 威廉·贝格斯马, 368
works of 作品
 Cave, The 《洞穴》, 504
 Clapping Music 《拍手音乐》, 374—75, 385, 386, 391
 Come Out 《涌出》, 369—70, 374
 Different Trains 《不同的火车》, 503—04
 Drumming 《击鼓》, 379—80, 383, 384, 386
 Four Organs 《四架管风琴》, 375—79, 384, 386
 It's Gonna Rain 《要下雨了》, 369—70
 "Music as a Gradual Process" (essay) 《作为渐进过程的音乐》(论文), 371, 374, 375
 Music for 18 Musicians 《为十八位音乐家而作的音乐》, 383—88
 Pendulum Music 《钟摆音乐》, 372—73, 375
 Piano Phase 《钢琴相位》, 373—74, 390
 Three Tales 《三则故事》, 504
Reihe, Die 《序列》, 37, 41, 50, 67, 165, 212
Reinhardt, Ad (Adolph) 艾德(阿道夫)·莱因哈特, 353—54, 361
"Rules for a New Academy" "新学派规则", 354
"Six General Canons or Six Noes, The" "六点基本原则或六个不", 354
"Twelve Technical Rules" "十二技术原则", 354
Reise, Jay 杰伊·赖泽, 436
Répons (Boulez) 《应答》(布列兹), 478—79
"Requiem, Bardo, Nirmanakaya" (El Nino) "安魂、中阴、应身" (《圣婴》), 523—24

Requiem Canticles（Stravinsky）《安魂圣歌》（斯特拉文斯基），128—35

 first performance of 首演，134

 Lacrimosa "泪经"，129—32

 Libera me "拯救我"，131，133

 performance at Princeton University 在普林斯顿大学演出，134—35

 Postlude 后奏曲，132，134—35

Requiem for a Young Poet（Zimmermann），《青年诗人安魂曲》（齐默尔曼），420

 Beatles songs and 与披头士歌曲，420

 Beethoven's Ninth and 与贝多芬第九交响曲，420

 Churchill and 与丘吉尔，420

 Goebbels and 与戈培尔，420

 Ribbentrop and 与里宾特罗普，421

 Stalin and 与斯大林，420

"Resolution on Music" "关于音乐的决议"，11，49

 response to 对决议的回应，11

Respighi, Ottorino, *Pini di Roma* 奥托里诺·雷斯皮基《罗马松树》，179

Reuter, Ernst 恩斯特·罗伊特，293

Revelation and Fall（Davies）《启示与堕落》（戴维斯），427

Revelation in the Courthouse Park（Partch）《法院公园里的启示录》（帕奇），485，487

Revolver（Beatles）《左轮手枪》（披头士乐队），319，321

Rhapsodic Variations（Luening-Ussachevsky）《狂想变奏曲》（吕宁-乌萨切夫斯基），198

Ribbentrop, Joachim von, *Requiem for a Young Poet* and《青年诗人安魂曲》与约阿希姆·冯·里宾特罗普，420—21

Riegger, Wallingford（pseud. J. C. Richards）沃林福德·里格（笔名 J. C. 理查德），21

Rifkin, Joshua 约书亚·里夫金，330—32

 Arthur Mendel and 与阿瑟·门德尔，330

 Baroque Beatles Book, The《巴洛克风披头士》，332

 Darmstadt 达姆施塔特，330

 Karlheinz Stockhausen and 与卡尔海因茨·施托克豪森，330

 Lennon Companion, The《列侬指南》，330

 "Music of the Beatles, On the"（article）《论披头士的音乐》（文章），330

 Princeton University 普林斯顿大学，330

Rihm, Wolfgang, *Four Passions* cycle and《四部受难乐套曲》与沃尔夫冈·里姆，524

Riley, Terry 特里·赖利，351，362—71，373，390，392，397，407，438

 algorithmic composition of 其"算法"作品，364

Berkeley degree 伯克利分校学位,362

echoplex, use of 运用回声控制器,362

nomadic existence 游牧民族一般的存在,367

premiere performance of 作品首演,365

reception of 其音乐接受,365

Yogic meditation and 与瑜伽冥想,407

works of 作品

In C《C 调》,363—369,373,397

Mescalin Mix《酶斯卡灵混音》,362

Poppy Nogood and the Phantom Band《无用罂粟与幻影乐队》,366

Rainbow in Curved Air, A《弧形空气中的虹》,366

Rilke, Rainer Maria, Duino Elegies 赖纳·玛利亚·里尔克《杜伊诺哀歌》,415

Rilling, Helmut 赫尔穆特·里林,524

Rimsky-Korsakov, Nikolai 尼古拉·里姆斯基-科萨科夫,216

Ring des Nibelungen, Der (Wagner)《尼伯龙根的指环》(瓦格纳),347

Ringer, Alexander 亚历山大·林格,415,416

Risset, Jean-Claude 让-克劳德·里塞特,499

"Fall," from Music for Little Boy "坠落",出自《写给小男孩的音乐》,499

IRCAM and 与 IRCAM,499

Rite of Spring (Stravinsky)《春之祭》(斯特拉文斯基),59,75,93,127,178,206,368,432

Ritratto de citta (Berio-Maderna)《城市肖像》(贝里奥-马代尔纳),193

Robbe-Grillet, Alain 阿兰·罗布-格里耶,65

Rochberg, George 乔治·罗克伯格,221,414—37,442,453—54,459—60,471

Confidence Man, The《骗子》,436

Duo concertante《二重协奏曲》,414

Hexachord and Its Relation to the Twelve-Tone Row, The《六音列及与十二音音列的关系》,414

Contra mortem et tempus《对抗死亡与时间》,415

Music for the Magic Theater《魔剧院音乐》,411,415—18,420,423

Quartet no. 7 第七弦乐四重奏,437

"Reflections on the Renewal of Music"《关于音乐革新的反思》,221

Second Quartet 第二四重奏,442

serial composition and 与序列作曲,414

String Quartet no. 2 第二弦乐四重奏,415

String Quartet no. 3 第三弦乐四重奏,414,429—30

"tempo simultaneity" and 与"速度

共时",415
 Third Quartet 第三四重奏,429—34
 Third Quartet's Adagio 第三四重奏柔板乐章,429,431,433
 "Transcendental Variations"《超验变奏曲》,431
 University of Pennsylvania and 与宾夕法尼亚大学,414
Rockmore, Clara 克拉拉·罗克摩尔,182
Rockwell, John 约翰·洛克威尔,333,393,426,493
 All American Music: Composition in the Late Twentieth Century《全美国音乐:20世纪后期的作曲》,333
 New York Times, The《纽约时报》,333
 Rolling Stone magazine《滚石》杂志,393
Rohe, Mies van der 密斯·凡·德·罗,353—54
Roldan, Amadeo 阿马德奥·罗尔丹,58
Rolling Stone《滚石》杂志,327,333
 George Martin in 乔治·马丁,318,322,391
 Nat Hentoff in 纳特·亨托夫,318,325
Rolling Stones, The 滚石乐队,316,343,346
Romanticism 浪漫主义,75
Rorem, Ned 内德·罗雷姆,326,344,431,516
 dismissal of Nat Hentoff 驳斥纳特·亨托夫,325
 "Distortion of Genius""天才畸变",325
 "Music of the Beatles, The"(essay)《披头士的音乐》(论文),325
 tribute to the Beatles 致敬披头士乐队,431
Rorschach, Dr. Hermann 赫尔曼·罗夏博士,95
Rosen, Charles 查尔斯·罗森,265,268,305
 Classical Style, The《古典风格》,305
Rosenberg, Harold, 49 哈罗德·罗森贝格,49
Rosenberg, Julius and Ethel 朱利尔斯·罗森贝格与埃塞尔·罗森贝格,7
Ross, Alex 亚历克斯·罗斯,522
Rossini, Gioacchino, *Barbiere di Siviglia, Il*, 焦阿基诺·罗西尼《塞维利亚的理发师》,515
"rotation" technique "轮转"技法,123—24
Rothko, Mark 马克·罗斯科,353
Rouse, Christopher, neotonality and 新调性与克里斯多夫·劳斯,454
Rousseau, Jean-Jacques, *Social Contract* 让-雅克·卢梭《社会契约论》,82,177
Rózsa, Miklós, *Spellbound* and《爱德

华大夫》与米克洛什·罗萨,183
Ruggles, Carl 卡尔·拉格尔斯,268
"Rules for a New Academy" (Reinhardt) "新学派规则"(莱因哈特),354
"Six General Canons or Six Noes" "六点基本原则或六个不",354
"Twelve Technical Rules" "十二技术原则",354
Russolo, Luigi 路易吉·鲁索洛,178—80
concerti futuristichi and 未来主义音乐会,179
Il risveglio di una città《一座城市的苏醒》,179,180
L'arte dei rumori《噪音的艺术》,179
Rzewski, Frederic 弗雷德里克·热夫斯基,82—85,89
"People United Will Never Be Defeated!, The"《团结的人民永远不会被打败!》,84,85

S

"Sabre Dance" (Khachaturian)《马刀舞曲》(哈恰图良),9
St. Luke Passion (Penderecki)《圣路加受难乐》(潘德雷茨基),217
Saint of Bleecker Street, The (Menotti)《布利克大街的圣者》(梅诺蒂),226
Saint-Saëns, Camille, "Swan, The" 卡米尔·圣-桑,《天鹅》,181

Salzburg Festival, 343 萨尔兹堡音乐节,343,474,524
Salzman, Eric, 95—96 埃里克·萨尔兹曼,95—96
Darmstadt 达姆施塔特,95
Nude Paper Sermon, The《裸纸布道》,95—96
San Francisco: A Setting of the Cries of Two Newsboys on a Foggy Night in the Twenties (Partch)《旧金山:二十年代一个雾夜两个报童哭喊的配乐》(帕奇),482
San Francisco Opera 旧金山歌剧院,255,516—17,522
1990 commissions 1990 年委约作品,516
Death of Klinghoffer, The and 与《克林霍弗之死》,522
San Francisco Symphony, El Nino and《圣婴》与旧金山交响乐团,523
Sarabhai, Gita 吉塔·萨拉巴伊,61
John Cage and 与约翰·凯奇,61
Sartre, Jean-Paul 让-保罗·萨特,2,19
L'existentialisme《存在主义》,3
Saunders, Frances Stonor 弗朗西斯·斯托纳·桑德斯,295,304
Savage, Roger 罗杰·萨维奇,38
Scambi (Pousseur)《交换》(普瑟尔),195
Schaeffer, Pierre 皮埃尔·舍费尔,67,188,206
Concert de bruits《噪音音乐会》,188

Étude aux casseroles《锅盘练习曲》,188

Étude aux chemins de fer《铁路练习曲》,188

Étude noire《黑色练习曲》,188

Étude violette《紫色练习曲》,188

Groupe de Recherche de Musique Concrète and 与具体音乐研究小组,188

musique concrète and 与《具体音乐》,188,&188

Scheper-Hughes, Nancy, *Death without Weeping, The Violence of Everyday Life in Brazil* 南希·舍佩尔-休斯《没有哭泣的死亡:巴西日常生活的暴力》,450

Scherchen, Hermann 赫尔曼·谢尔欣,206

Schiff, David, 戴维·席夫,268,280, 293,298,300,303,454,475

Schiller, Friedrich 弗里德里希·席勒,67

Schnittke, Alfred 阿尔弗雷德·施尼特凯,463—71

Chaikovsky's 1812 Overture, Concerto for Piano and Strings and 钢琴与弦乐协奏曲与柴可夫斯基《1812序曲》,467—68

Concerto for Piano and Strings 钢琴与弦乐协奏曲,467—70

Concerto Grosso No. 1 第一大协奏曲,465—66

Concerto Grosso No. 1, postmodernist collage and 后现代主义拼贴与第一大协奏曲,466

Darmstadt serialism and 与达姆施塔特序列主义,466

Franz Kafka and 与弗兰兹·卡夫卡,463

Konzert zu 3《三重协奏曲》,467

Pianissimo《极弱的》,463

"polystylistics" and 与"复风格",465,466

postmodernism and 与后现代主义,466

Shostakovich and 与肖斯塔科维奇,466

Symphony no. 1, 第一交响曲,465,466,471

Symphony no. 1, Dostoevsky and 陀思妥耶夫斯基与第一交响曲,465

Symphony no. 1, modernism and 现代主义与第一交响曲,465

Symphony no. 1, orchestra and 管弦乐队与第一交响曲,465

Symphony no. 1, single performance in Gorky (Nizhniy Novgorod) 第一交响曲,在高尔基的首演(下诺夫哥罗德州),465

Symphony no. 3 第三交响曲,467

"Thanksgiving Hymn" and 与"感恩赞美诗",467

tone clusters and 与音簇,466

Schoenberg, Arnold 阿诺尔德·勋伯格,16,17,18,20,44—45,49,51,

56, 74, 89, 118, 126, 136, 137, 144, 170, 189, 331, 347, 372, 414

Craft of Musical Composition, *The*《音乐创作技法》,103

Dika Newlin and 与迪卡·纽林,170

Grundgestalt and 与基本型,156

John Cage and 与约翰·凯奇,55,73

Rochberg and 与罗克伯格,437

serial technique 序列技术,157

"sprechstimme" technique "念唱"技巧,424

works of 作品

Chamber Symphony, op. 9 室内交响曲,op. 9,416

Jakobsleiter, Die《雅各的天梯》,347

Moses und Aron《摩西与亚伦》,44,129

Pierrot lunaire《月迷彼埃罗》,426

Quartet no. 2 第二四重奏,425

Quartet no. 4 第四四重奏,153

Suite, op. 23 组曲,op. 23,356

Suite, op. 25 组曲,op. 25,138

Suite, op. 29 组曲,op. 29,122

Wind Quintet 管乐五重奏,17

"Schoenberg est mort" (Boulez)《勋伯格已死》(布列兹),18,27,37,154

Scholia enchiriadis《音乐手册指南》,44

Schönberg et son école: L'état contemporaine du langage musical (Leibowitz)《勋伯格与他的"学派": 当代的音乐语言》(莱博维茨),15—16

Schopenhauer, Arthur 阿图尔·叔本华,68

Schrade, Leo 利奥·施拉德,21

Schubert, Franz 弗朗茨·舒伯特,326

Schuller, Gunther 冈瑟·舒勒,336,368

Metropolitan Opera Orchestra 大都会歌剧院乐队,336

Third Stream 第三潮流,336—40,368

Transformation《转化》,337,338—40

Schuman, William 威廉·舒曼,164

"Conversation" A《一次谈话》,473

Schumann, Robert 罗伯特·舒曼,347

Schwantner, Joseph, neotonality and 新调性与约瑟夫·施万特纳,454

Schwartzkopf, Elisabeth 伊丽莎白·施瓦茨科普夫,176

Schwarz, K. Robert, "additive and subtractive" structure and "加减"结构与罗伯特·K. 施瓦茨,390

Score, The《乐谱》,153

Scratch Music (Cardew)《乱写音乐》(卡迪尤),85—87,355

Scratch Orchestra, 乱写乐队,84—89,99—100

"Scratch Orchestral Piece with Gramophone" "带留声机的乱写乐队作品",86

Scriabin, Alexander Nikolayevich 亚历

山大·尼古拉耶维奇·斯克里亚宾,37,192

Mysterium《神秘之诗》,186,347,359

Scriven, Michael 迈克尔·斯克里文,155—56

Second International Congress of Composers and Music Critics 第二届"作曲家和音乐批评家国际大会",11

Second Piano Sonata（Boulez）第二钢琴奏鸣曲（布列兹）,63

Second String Quartet（Carter）第二弦乐四重奏（卡特）,295—300,328

 commission of 其委约,295

 metronomic plan for 其节拍器的安排,297

Second String Quartet（Feldman）第二弦乐四重奏（费尔德曼）,101

 first performance of 其首演,101

Second Symphony（Mahler）第二交响曲（马勒）,347

Seeger, Charles 查尔斯·西格,315

Seeger, Pete 皮特·西格,315,334

Seeger, Ruth Crawford 鲁思·克劳福德·西格,268

"Self-Portrait with Reich and Riley（and Chopin in the Background）"（Ligeti）《以赖希与赖利风格创作的自画像（背景带有肖邦）》（利盖蒂）,438

Sellars, Peter 彼得·塞拉斯,523

 Don Giovanni and 与《唐璜》,517

 El Nino and 与《圣婴》,523—27

 Marriage of Figaro and 与《费加罗的婚姻》,517

Sender, Ramon 雷蒙·森德,362

 development of echoplex 回声控制器的发展,362

Sgt. Pepper's Lonely Hearts Club Band（Beatles）《佩珀中士的孤独心灵俱乐部乐队》（披头士乐队）,319,321,324,327

Sessions, Roger 罗杰·塞欣斯,94,160,163

 Richard Maxfield and 与理查德·马克斯菲尔德,94

Sestina（Krenek）六节诗（克热内克）,39—41,140

Seventh Sonata for piano（Prokofieff）第七钢琴奏鸣曲（普罗科菲耶夫）,9

Seventh Symphony（Shostakovich）第七交响曲（肖斯塔科维奇）,8

Shankar, Ravi 拉维·香卡,389

Shaporin, Yuri, Andrey Volkonsky and 安德烈·沃尔孔斯基与尤里·夏波林,461

Shaw, George Bernard 萧伯纳,261

 Back to Methuselah《千岁人》,198

Sheppard, W. Anthony W. 安东尼·谢泼德,256,486

Shifrin, Seymour 西摩·希弗林,359

 composition seminar at Berkeley and 与伯克利分校作曲讨论课,438

 La Monte Young and 与拉·蒙特·

扬, 359

Shostakovich, DmitriyDmitriyevich 德米特里·德米特里埃维奇·肖斯塔科维奇, 8—13, 104, 107, 294, 305, 434, 438

 Alfred Schnittke and 与阿尔弗雷德·施尼特凯, 466

 Edison Denisov and 与爱迪生·杰尼索夫, 463

 "formalism" of 其"形式主义", 12

 Moscow Conservatory and 与莫斯科音乐学院, 12

 Testimony, "The Memoirs of Dmitry Shostakovich as Related to and Edited by Solomon Volkov"《见证》"与所罗门·沃尔科夫相关并由他编辑的德米特里·肖斯塔科维奇的回忆录", 471

 works of 其作品

 Lady Macbeth of the Mtsensk District, The《姆钦斯克县的麦克白夫人》, 230—31, 241, 243

 Nad rodinoy nashey solntse siyayet《阳光照耀着我们的祖国》, 12

 Nose, The《鼻子》, 185

 Pesn' o lesakh《森林之歌》, 12

 Symphony no. 7 第七交响曲, 8

 Symphony no. 8 第八交响曲, 8, 10

 Symphony no. 9 第九交响曲, 10, 12—13

 Symphony no. 15 第十五交响曲, 422

 Twelfth Quartet 第十二四重奏, 104, 105

Sibelius, Jean 耶安·西贝柳斯, 429

Silver Apples of the Moon (Subotnick)《月亮的银苹果》(苏博特尼克), 497

Silvestrov, Valentin, Third Symphony ("Eschatophony") 瓦伦丁·西尔韦斯特罗夫, 第三交响曲("末世之音"), 463

Simfoniya-Poèma (Khachaturian)《交响诗》(哈恰图良), 12

Simfonicheskaya misteriya (Pashchenko)《神秘交响曲》(帕先科), 182

Simon, Paul, Philip Glass and 菲利普·格拉斯与保罗·西蒙, 391

Sinatra, Frank 弗朗克·辛纳屈, 312—13

 Partch's *Revelation* and 与帕奇的《启示录》, 485

Sinfonia (Berio)《交响曲》(贝里奥), 348—49

 collage technique and 与拼贴技巧, 417—18

sintesi radiofonici (Marinetti)《无线电合成》(马里内蒂), 188

Six Studies for Four Timpani (Carter)《为四只定音鼓而作的六首练习曲》(卡特), 269

Sixth Symphony (Prokofieff) 第六交响曲(普罗科菲耶夫), 9

Sixties, The 60 年代, 307—50

 Altamont Festival 阿尔塔蒙特音乐

节,311

annus horribilis 恐怖之年,310

Beatles 披头士乐队,316—33

Betty Friedan 贝蒂·弗里丹,307

Bing Crosby 平克·克罗斯比,312

Bob Dylan 鲍勃·迪伦,315

"bourgeois" "资产阶级的",309

Chicago Eight 芝加哥八人案,310

Civil Rights Act 民权法案,307

"Colonel" Tom Parker 汤姆·帕克"上校",314

"counterculture of" 反主流文化,309,310—11,326—27,335

cultural miscegenation 文化种族混合,314

Daniel Bell 丹尼尔·贝尔,312

Democratic National Convention 民主党全国大会,310

drug culture of 毒品文化,309

Ed Sullivan Show 艾德·苏利文秀,314

Elvis Presley 埃尔维斯·普雷斯利,313—14,318,327,336,485

Feminine Mystique, The《女性的奥秘》,307

folk music 民谣,314—16

Frank Sinatra 弗朗克·辛纳屈,312—13

Gustav Mahler 古斯塔夫·马勒,326,347—48

Haight—Ashbury 海特—黑什伯里区,309

"hippies" "嬉皮士",309,311,326

James Brown 詹姆斯·布朗,313

Joan Baez 琼·贝兹,315

John F. Kennedy (President) 约翰·F.肯尼迪(总统),310

Johnson, Lyndon (President) 林登·约翰逊(总统),309

Joni Mitchell 琼尼·米切尔,315

Judy Collins 朱迪·科林斯,315

Kent State University, shootings at 肯特州立大学,枪击,310,311

Kingston Trio "金斯顿"三人组,315

Martin Luther King Jr. 小马丁·路德·金,309—10,349,350

National Organization for Women (NOW) 全国妇女组织(NOW),307

Ohio State Militia 俄亥俄州民兵,310

Ray Charles 雷·查尔斯,313

Robert Allen Zimmerman 罗伯特·艾伦·齐默尔曼,315

Robert F. Kennedy 罗伯特·F.肯尼迪,310

assassination of 的暗杀,310

rock 'n' roll 摇滚乐,312—13

Rolling Stones, The 滚石乐队,316,343—344,346

Stonewall riots 石墙暴乱,307—08

Strom Thurmond 斯特罗姆·瑟蒙德,309

Students for a Democratic Society "学生民主社会",310

"Summer of Love" "爱之夏",309

Todd Gitlin 托德·吉特林, 312
Vietnam War 越南战争, 308—09
Weavers, The "织工"乐队, 315
Who, The "谁人"乐队, 316, 327—28, 332
Woodstock 伍德斯托克, 311
Wozzeck《沃采克》, 312, 344

Sketch (Lewis)《素描》(刘易斯), 337, 341—42
Sketch of a New Aesthetic of Music (Busoni)《新音乐美学概要》(布索尼), 177, 182, 184
Skinner, B. F., behavioral psychology and, 行为心理学与 B. F. 斯金纳, 446, 448, 449
Slater, Montagu 蒙塔古·斯雷特, 228, 234, 240
Slonimsky, Nicolas 尼古拉斯·斯洛尼姆斯基, 93, 106, 185
Social Contract (Rousseau)《社会契约论》(卢梭), 82, 177
Socialist Realism, Arvo Pärt and 阿沃·派尔特与社会主义现实主义, 401
"Soixante-quatre durée" (Messiaen) "64 种时值"(梅西安), 26
Soldaten, Die (Zimmerman)《士兵们》(齐默尔曼), 418
Solidarnos'e movement (Poland) 团结工会运动(波兰), 437
Sollberger, Harvey 哈维·佐尔贝格尔, 164, 212, 213
Solti, Sir Georg, Final Alice and《最后的爱丽丝》与乔治·索尔蒂爵士, 443
Solzhenitsyn, Alexander 亚历山大·索尔仁尼琴, 469
"Some Aspects of Twelve-Tone Composition" (article, Babbitt),《十二音作曲法面面谈》(文章, 巴比特), 153—154
Sonatas and Interludes (Cage)《奏鸣曲与间奏曲》(凯奇), 59
Songs, Drones, and Refrains of Death, Crumb and 克拉姆与《死亡的歌曲、持续音与叠句》, 422, 423
Songs, Drones, and Refrains of Death, Lorca and 洛尔卡与《死亡的歌曲、持续音与叠句》, 422
Sontag, Susan 苏珊·桑塔格, 325
　Against Interpretation《反对阐释》, 325
Sorbonne 索邦大学, 347
　riots at 骚乱, 347
"sound designers" "声音设计师", 514
Sounds of New Music《新音乐的声音》, 192
Southwest German Radio (Baden-Baden) 西南德国电台(巴登-巴登), 217
Souvtchinsky, Pierre 皮埃尔·索福钦斯基, 277
Soviet music, demise of 苏维埃音乐的终结, 460—64
"spectral" music "频谱"音乐, 499—501

spectralism 频谱主义, 499—501

Speech Songs（Dodge）《语音歌曲》（道奇）, 498—99

Spellbound（Hitchcock）《爱德华大夫》（希区柯克）, 183

Spellbound, Rózsa and 罗萨与《意乱情迷》, 463

Spiegelman, Joel, Kievcomposers and 基辅作曲家与乔尔·斯皮格尔曼, 463

Spike Jones and His City Slickers 斯派克·琼斯与他时髦的城市人, 505
　"Fuehrer's Face, Der"《元首的脸》, 505

Sprechstimme technique 念唱音调, 424

Sputnik "斯普特尼克"人造卫星, 157

Stabat Mater（Penderecki）《圣母悼歌》（潘德雷茨基）, 217

Stalin, Joseph 约瑟夫·斯大林
　death of 之死, 216
　Requiem for a Young Poet and 与《青年诗人安魂曲》, 420

Stanley Quartet of the University of Michigan 密歇根大学斯坦利四重奏, 295

Starr, Ringo 林戈·斯塔尔, 317

Stations of the Cross（Newman）《拜苦路》（纽曼）, 353

Status Seekers, The（Packard）《社会地位的寻求者》（帕卡德）, 163

Stein, Gertrude, *Four Saints in Three Acts* 格特鲁德·斯坦《三幕剧中的四圣徒》, 394

Stein, Leonard 伦纳德·斯坦, 94
　La Monte Young and 与拉·蒙特·扬, 94, 356

Steinecke, Wolfgang 沃尔夫冈·施泰内克, 20

"Stella by Starlight"《星光下的史黛拉》, 415

Steppenwolf（Hesse）《荒原狼》（黑塞）, 415—16

Steve Reich and Musicians 史蒂夫·赖希和音乐家们, 375, 387

Stiller, Andrew 安德鲁·斯蒂勒, 487

Stockhausen, Karlheinz 卡尔海因茨·施托克豪森, 21—22, 37, 40, 44—49, 52, 54, 63—65, 84, 165, 189, 220, 319, 321, 396, 463, 474
　Catholic upbringing 天主教教养, 44
　Cologne Musikhochschule 科隆音乐学院, 44
　Elektronische Studie II《电子音乐练习曲 II》, 190
　György Ligeti and 与捷尔吉·利盖蒂, 49
　Hymnen《赞美歌》, 191, 420
　"intermodulation" and 与"互调", 191—92
　Kontakte《接触》, 191
　Momentform and 与"瞬间形式", 511
　"mosaic of sound" "声音马赛克", 25
　Rochberg's *Music for the Magic Theater* and 与罗克伯格《魔剧院的音乐》, 415

Studien《练习曲》,189
Summer Courses at Darmstadt 达姆施塔特夏季课程,44
works of 作品
 Gesang der Jünglinge《青年之歌》,191
 Gruppen for three orchestras《群》为三支管弦乐队而作,421
 Klavierstück X《钢琴曲 X》,83
 Klavierstück XI《钢琴曲 XI》,54,64,82
 Kreuzspiel《十字交叉游戏》,44,45—48,153
 Telemusik《远距离音乐》,420
 World Trade Center terror attack and 与世贸中心恐怖袭击,474
Stockhausen Serves Imperialism (Cardew)《施托克豪森服务帝国主义》(卡迪尤),88
Stokowski, Leopold 利奥波德·斯托科夫斯基,54,193
Stone, Kurt 库尔特·斯通,497
Stonewall Bar 石墙酒吧,307
 riot at 暴动,307—08
Stookey, Paul 保罗·斯图基,315
Stoppard, Tom, *Travesties* 汤姆·斯托帕德《戏谑》,162
Stow, Randolph, *Eight Songs for a Mad King* and《疯王之歌八首》与伦道夫·斯托,427
Strand, Mark, Charles Dodge and 查尔斯·道奇与马克·斯特兰德,498

Strauss, Richard 里夏德·施特劳斯,437
Stravinsky, Igor 伊戈尔·斯特拉文斯基,13,49,116—35,172,216,246,261,265,268,294—95,301,326,347,431
 denunciation of *War Requiem* 对《战争安魂曲》的谴责,261
 "major-minor triad" "大-小三和弦",125
 meeting with Khrushchev 会见赫鲁晓夫,460—61
 plunderphonics compact disc and 与声音掠夺唱片,504
 Robert Craft and 与罗伯特·克拉夫特,117—18,126,128—29,134
 serialism and 与序列主义,414
 Studies in Counterpoint, use of 采用《对位法研究》,122—23
 "verticals" technique "纵合"技法,125
 "zero pitch" "零音高",132—33
 works of 作品
 Agon《竞赛》,122
 Cantata《康塔塔》,118—22
 Canticum Sacrum《圣马可颂歌》,122
 Firebird《火鸟》,127,135
 In Memoriam Dylan Thomas《纪念迪伦·托马斯》,122
 "Maidens Came, The" "少女们来了",118
 Movements for piano and orchestra

《乐章》为钢琴与乐队而作,124,129

Poetics of Music《音乐诗学》,277

Rake's Progress, The《浪子历程》,117—18,225,343

Requiem Canticles《安魂圣歌》,128—35

Rite of Spring, The《春之祭》,59,75,93,127,178,206,368,432

Three Songs from William Shakespeare,《威廉·莎士比亚歌曲三首》,122

Threni《特雷尼》,122,124

"Tomorrow Shall Be My Dancing Day""明天将是我跳舞的日子",118—19,122

Variations for orchestra《变奏曲》为乐队而作,124—25,127—28

Streetcar Named Desire, A (opera)《欲望号街车》(歌剧),516

Strickland, Edward 爱德华·斯特里克兰,359

String Quartet no. 2 (Ferneyhough) 第二弦乐四重奏(费尼霍夫),476

String Quartet no. 2 (Rochberg) 第二弦乐四重奏(罗克伯格),415

String Quartet no. 3 (Rochberg) 第三弦乐四重奏(罗克伯格),414,429—30

String Quartet (Webern) 弦乐四重奏(韦伯恩),23

String Trio (Young) 弦乐三重奏(扬),356—59

Strobel, Heinrich 海因里希·施特罗贝尔,217,345

Structures (Boulez)《结构》(布列兹),27—36,38—39,41,47,49—50,64,69,140,153,165,166

Stuckenschmidt, Hans Heinz 汉斯·海因茨·施图肯施密特,345

"Henze Turns the Clock Back"《亨策让时钟倒转》,345

Schoenberg's biographer 勋伯格传记作者,345

Technical University of Berlin 柏林工业大学,345

Students for a Democratic Society 学生争取民主社会组织,310

Studies in Counterpoint《对位法研究》,122—23

Studio di Fonologia Musicale 音乐音韵学工作室,193

Stuessy, Joe 乔·斯图西,393

Subotnick, Morton, *Silver Apples of the Moon* 莫顿·苏博特尼克《月亮的银苹果》,497

Suite, op. 23 (Schoenberg) 组曲,op. 23(勋伯格),356

Suite, op. 25 (Schoenberg) 组曲,op. 25(勋伯格),138

Suite, op. 29 (Schoenberg) 组曲,op. 29(勋伯格),122

Summer, Donna, "Love to Love You Baby" 唐娜·萨默,《爱你宝贝》,393

"Summer of Love" "爱之夏", 309
Sun of the Incas, The (Denisov)《印加人的太阳》(杰尼索夫), 463
Sur incises (Boulez)《基于切音》(布列兹), 474
Suzuki, Daisetz 铃木大拙, 62
Svadebka (Stravinsky)《婚礼》(斯特拉文斯基), 212
Swingle, Ward 沃德·斯温格尔, 346
 Bach's Greatest Hits《巴赫精选辑》, 347
 Swingle Singers 斯温格尔歌手, 346—47
Symphony for Three Orchestras (Carter)《为三支乐队而作的交响曲》(卡特), 301
 Andrew Porter's review of 安德鲁·波特的乐评, 301
Synchronisms (Davidovsky)《同步》(达维多夫斯基), 211—12
Synergy (Brown)《协同增效》(布朗), 95
Syzygy (Del Tredici)《朔望》(德尔·特雷迪奇), 438—42

T

"Take Me Out to the Ballgame" (song)《带我去看棒球赛》(歌曲), 481
Talking Heads "传声头像" 乐队, 328
 Philip Glass and 与菲利普·格拉斯, 391
Tan, Margaret Leng 陈灵, 76
Tan Dun 谭盾

Four Passions cycle and 与《四部受难乐套曲》, 524
Symphony 1997 (Heaven Earth Mankind)《交响曲 1997：天地人》, 524
Tanglewood (Massachusetts) 檀格坞 (马萨诸塞州), 211
tape recorder, advent of 磁带录音机的出现, 175—76, 187
 Ampex Company and 与安培公司, 176
Tavener, John 约翰·塔文纳, 408—10, 526
 Ikon of Light《光明的圣像》, 409
 ma fin est mon commencement《我的结束即是我的开始》, 409
 nomine Jesu《耶稣之名》, 408
 Russian Orthodox faith and 与俄国东正教信仰, 408
 Whale, The《鲸》, 408
"Taxman" (Harrison)《税务员》(哈里森), 319
Teatro La Fenice 凤凰歌剧院, 117
Telharmonium 电传簧风琴, 177
Telegraphone 录音电话机, 175
Telemusik (Stockhausen)《远距离音乐》(施托克豪森), 420
Telephone, The (Menotti)《电话》(梅诺蒂), 226
"tempo simultaneity" "速度共时"
 Ives and 与艾夫斯, 415
 Rochberg and 与罗克伯格, 415
Tenney, James, Noise Study 詹姆

斯·坦尼《噪音练习曲》,496

Termen, Lev Sergeyevich, See also Theremin, Leon 列夫·谢尔盖耶维奇·泰勒明,另参利昂·泰勒明,180—81

"etherphone" and 与"以太琴",181

Termenvox 泰勒明电琴,181

Testimony, "The Memoirs of Dmitry Shostakovich as Related to and Edited by Solomon Volkov"《见证》"与所罗门·沃尔科夫相关并由其编辑的德米特里·肖斯塔科维奇的回忆录",471

"Thanksgiving Hymn," Schnittke and 施尼特凯与"感恩赞美诗",467

"thaw"decade, Soviet Bloc and 苏维埃集团与"解冻"十年,216,460

Théâtre des Champs-Elysées (Paris) 香榭丽舍剧院(巴黎),206

Théâtre du Chatelet (Paris), *El Nino* and《圣婴》与夏特莱剧院(巴黎),523

Théâtre of Eternal Music 永恒音乐剧场,359—62

Théâtre Royale de la Monnaie (Brussels), *The Death of Klinghoffer* and《克林霍弗之死》与皇家铸币局剧院(布鲁塞尔),522

Thema (Berio)《主题》(贝里奥),193

Theremin, Leon, See also Termen, Lev Sergeyevich theremin 利昂·泰勒明,另参列夫·谢尔盖耶维奇·泰勒明,180—83

"Thereministes" "泰勒明琴",181

Third Piano Sonata (Boulez) 第三钢琴奏鸣曲(布列兹),65

Third Quartet (Carter) 第三四重奏(卡特),300—01

Third Stream 第三潮流,336—40,368

Third Symphony (Copland) 第三交响曲(科普兰),3—5,105

Third Symphony (Harris) 第三交响曲(哈里斯),3

Thomas, Michael Tilson 迈克尔·蒂尔森·托马斯,378—79

Boston Symphony and 与波士顿交响乐团,378—79

Thomson, Virgil 弗吉尔·汤姆森,227,268,289

John Cage and 与约翰·凯奇,70

review of Carter's First String Quartet, 对卡特第一弦乐四重奏的评论,289,292

works of 作品

Four Saints in ThreeActs《三幕剧中的四圣徒》,394

Mother of Us All, *The*《我们大家的母亲》,225—26

Thoreau, Henry David 亨利·戴维·梭罗,74

Three Compositions for Piano (Babbitt)《三首钢琴作品》(巴比特),137—39,141,153

Perle's analysis of 珀尔的分析,137

Three Little Pieces for Cello and Piano, op. 11 (Webern)《大提琴与

钢琴的三首小曲》op. 11（韦伯恩），356

Three Pieces for Two Pianos（Ligeti）《为两架钢琴而作的三首小曲》（利盖蒂），438

Three Places in New England（Ives）《新英格兰三地》（艾夫斯），268，272

Three Songs from William Shakespeare（Stravinsky）《威廉·莎士比亚歌曲三首》（斯特拉文斯基），122

Three Telephone Events（Brecht）《三个电话事件》（布雷赫特），91

Threni（Stravinsky）《特雷尼》（斯特拉文斯基），122，124

Threnody（Penderecki）. See Tren ofiarom Hiroszimy（Penderecki）《挽歌》（潘德雷茨基），参 Tren ofiarom Hiroszimy（Penderecki）

"Threnody for the Victims of Hiroshima." See Tren ofiarom Hiroszimy（Penderecki）《广岛受难者的挽歌》，参 Tren ofiarom Hiroszimy（Penderecki）

Thurmond, Strom 斯特罗姆·瑟蒙德，309

Tilbury, John 约翰·蒂尔伯里，86

Tippett, Michael 迈克尔·蒂皮特，224，232

To Catch a Thief（Hitchcock）《捉贼记》（希区柯克），198

Toch, Ernst 恩斯特·托克，181，182

"Today" show, Dave Garroway and 戴夫·加罗韦与"今日秀"，198

Tolstoy, Leo 列夫·托尔斯泰，380

War and Peace《战争与和平》，461

Tomkins, Calvin 卡尔文·汤姆金斯，92

Tommasini, Anthony 安东尼·托马西尼，514

Tommy（The Who）《汤米》（谁人乐队），327—28

"Tomorrow Never Knows"（Beatles）《明日永远未知》（披头士乐队），319—20

"Tomorrow Shall Be My Dancing Day"（Stravinsky）《明天将是我跳舞的日子》（斯特拉文斯基），118—19，122

Tone Roads 音之路，93，94

Toop, Richard 理查德·托普，52
"The New Complexity" and 与"新复杂性"，475—76

Torke Michael, neotonality and 新调性与迈克尔·托克，454

Tortoise, His Dreams and Journeys, The（Young）《乌龟，他的梦想与旅行》（扬），361

total serialism 整体序列主义，36—44，48，78，277，280，301，303，312

Totem Ancestor（Cage）《图腾先祖》（凯奇），59

"Toward a Theory That Is the Twelve-Note-Class System"《论十二音级体系理论》，160

Tower, Joan, neotonality and 新调性

与琼·托尔,454,455

Townshend, Pete 皮特·汤曾德,327,332

"Tradition and Innovation in Recent European Music"(Copland)"近来欧洲音乐的传统与创新"(科普兰),116

Transcendental meditation, Maharishi Mahesh Yogi and 玛哈里希·玛赫西·优济与超在禅定派,408

"Transcendental Variations"(Rochberg)《超验变奏曲》(罗克伯格),431

 Beethoven and 与贝多芬,431

 Concord Quartet and 与康科德四重奏,431

Transformation(Schuller)《转化》(舒勒),337—40

trautonium 特劳托宁电琴,183—84

Trautwein, Friedrich, trautonium and 特劳托宁电琴与弗里德里希·特劳特韦因,183—84

Travesties(Stoppard)《戏谑》(斯托帕德),162

Treib, Marc 马可·特雷布,208

Tren ofiarom Hiroszimy(Penderecki)《广岛受难者的挽歌》(潘德雷茨基),217—20,363

Trinity of Essays, A(Kassler)《三论》(卡斯勒),160

Trio for Violin, Horn, and Piano(Ligeti)《三重奏》(为小提琴、圆号与钢琴而作)(利盖蒂),438

Truax, Barry 巴里·特鲁奥克斯,476

Truman, Harry 哈里·杜鲁门,309

Truppe 31, Die 31 号剧团,13—14

Tuba Sonata(Hindemith)大号奏鸣曲(欣德米特),104

Tudor, David 戴维·图德,65

 John Cage and 与约翰·凯奇,65

Turn of the Screw, The(James)《旋螺丝》(詹姆斯),225

Turn of the Screw, The(Britten)《旋螺丝》(布里顿),225,226,250

Twelfth Quartet(Shostakovich)第十二四重奏(肖斯塔科维奇),104,105

twelve-tone music, Eimert and 艾默特与十二音音乐,189

twelve-tone principle 十二音原则,63

"Twelve-tone Rhythmic Structure and the Electronic Medium"(Babbitt)《十二音节奏结构与电子媒介》(巴比特),167,172

"twelve-tone technique" "十二音技巧",415

Twelve-Tone Tonality(Perle)《十二音调性》(珀尔),456

Twentieth-Century Music(Morgan)《20世纪音乐》(摩根),455

Two Pages for Steve Reich(Glass)《为史蒂夫·赖希而作的两页》(格拉斯),391

U

Ulman, Eric 埃里克·乌尔曼,476

Ulysses（Joyce）《尤利西斯》（乔伊斯），193

Unanswered Question, *The*（Ives）《未被回答的问题》（艾夫斯），290，300

"*Underwater Valse*"（Ussachevsky）"水下圆舞曲"（乌萨切夫斯基），192

United States' bicentennial, *Final Alice* and《最后的爱丽丝》与美国建国 200 周年，442—43

Universe Symphony（Ives）《宇宙交响曲》（艾夫斯），359

Unnamable, *The*（Beckett）《无名者》（贝克特），347

Unterhaltungsmusik（"U-Musik"）《娱乐音乐》（"U-Musik"），15

US Highball: A Musical Account of a Transcontinental Hobo Trip（Partch）《美国蒸汽火车：横贯大陆的流浪汉之旅的音乐记述》（帕奇），482

Ussachecsky, Vladimir 弗拉基米尔·乌萨切夫斯基，192，199—200，207，211，214，362，497

 Concerted Piece for Tape Recorder and Orchestra《磁带录音机与管弦乐队协奏曲》，198

 Incantation《咒语》，198

 "*King Lear Suite*" "李尔王组曲"，214

 Linear Contrasts《线性对比》，198

 Piece for Tape Recorder《为磁带录音机而作的小曲》，198

Poem in Cycles and Bells, *A*《循环诗与钟声》，198

Rhapsodic Variations《狂想变奏曲》，198

"*Underwater Valse*" "水下圆舞曲"，192

V

Van, Guillaume de 纪尧姆·德·范，43

Varèse, Edgar（Edgard）埃德加·瓦雷兹

 Amériques《阿美利加》，184

 Dance for Burgess《伯吉斯舞蹈》，186

 Densité 21.5《密度 21.5》，186

 Déserts《荒漠》，207—08，211，214，415

 Ecuatorial《赤道》，186，209

 Étude pour Espace《空间练习曲》，186

 Hyperprisms《高棱镜》，185

 Intégrales《积分》，185

 Ionisation《电离》，185—86，209

 "*Liberation of Sounds*, *The*"《声音的解放》，184，187

 Poème électronique《电子音诗》，208，208，209，502

 Rochberg's *Music for the Magic Theater* and 与罗克伯格《魔剧院音乐》，415

 twelve-tone technique and 与十二音技巧，415

Variations for orchestra (Stravinsky)《变奏曲》为乐队而作(斯特拉文斯基),124—25,127—28

Variazioni per orchestra (Crumb)《乐队变奏曲》(克拉姆),423
- Berg's *Lyric Suite* and 与贝尔格《抒情组曲》,423

Vautier, Ben 本·沃捷,92
- *Audience Pieces*《观众作品》,92

"*Veil of Orpheus*, The" (Henry)《奥菲欧的面纱》(亨利),188

Velvet Underground "地下丝绒"乐队,328,362
- Lou Reed 卢·里德,362

Verdi, Giuseppe 朱塞佩·威尔第,224,227,237,343

Vermeer, Jan 扬·维米尔,436

Vesali icones (Davies)《维萨里的肖像》(戴维斯),427,429

Vesalius Andreas, *Vesali icones* and《维萨里的肖像》与安德里亚斯·维萨里,427

Vietnam war 越南战争,308—10

Vintage Alice (Del Tredici)《复古爱丽丝》(德尔·特雷迪奇),442

Vischer, Antoinette 安托瓦妮特·菲舍尔,74

Vishnevskaya, Galina 加琳娜·维什涅夫斯卡亚,258

Vision and Prayer (Babbitt)《显圣与祈祷》(巴比特),210—11

Vitry, Philippe de (later Bishop of Meaux) 菲利普·德·维特里(后来的莫城主教),285

Vivaldi, Antonio, *Quattro stagioni, Le* (The Four Seasons) 安东尼奥·维瓦尔第《四季》(The Four Seasons),75

Volkonsky, Andrey 安德烈·沃尔孔斯基,461—63,471
- *Concerto for Orchestra* 乐队协奏曲,461
- *expulsion from Moscow Conservatory* 被莫斯科音乐学院开除,461
- *Lamentations of Shchaza, The*《沙萨的哀歌》,463
- *Musica stricta*《严格的音乐》,461—62
- Nadia Boulanger and 与娜迪亚·布朗热,461
- twelve-tone composition and 与十二音作曲,461—62
- Union of Soviet Composers and 与苏联作曲家联盟,461
- *War and Peace* and 与《战争与和平》,461

W

Wagner, Richard 里夏德·瓦格纳,68,222—23,261,368,414
- Ring cycle 尼伯龙根的指环,347

Wakefield Mystery Plays, *El Nino* and《圣婴》与韦克菲尔德神秘剧,524

Walden Quartet of the University of Illinois 伊利诺伊大学瓦尔登四重奏,293,295

Walküre, Die (Wagner), Shostakovich's Fifteenth Symphony and 肖斯塔科维奇的第十五交响曲与《女武神》(瓦格纳), 422

Walsh, Michael 迈克尔·沃尔什, 392

Wangenheim, Gustav von 古斯塔夫·冯·旺根海姆, 13, 14

War and Peace, Andrey Volkonsky and 安德烈·沃尔孔斯基与《战争与和平》, 461

Warhol, Andy 安迪·沃霍尔, 332

War Requiem (Britten)《战争安魂曲》(布里顿), 257, 261, 422

Warsaw Autumn Festival 华沙之秋音乐节, 217, 463

Warsaw Pact 华沙公约, 7

Wayward, The (Partch)《任性》(帕奇), 481

Weavers, The "织工"乐队, 315
 Pete Seeger 皮特·西格, 315

Weber, Carl Maria von, *Abu Hassan* 卡尔·玛丽亚·冯·韦伯,《阿布·哈桑》, 176

Webern, Anton von 安东·冯·韦伯恩, 16—20, 22—23, 51, 62—63, 126, 140, 143—44, 159, 189, 356
 BACH cipher and 与巴赫姓氏密码, 189, 415
 refinement of Schoenberg's twelve-tone methods 对勋伯格十二音作曲法的完善, 62
 "Sator Arepo" diagram "萨拓回文方阵"图, 28?
 symmetrical row structures 对称音列结构, 123
 works of 其作品
 Concerto, op. 24 协奏曲, op. 24, 143, 153
 Piano Variations 钢琴变奏曲, 23
 String Quartet, op. 28 弦乐四重奏, op. 28, 23
 Three Little Pieces for Cello and Piano, op. 11《大提琴与钢琴的三首小曲》op. 11, 356

"Webern cult" "韦伯恩狂热", 18

Webernian palindromes 韦伯恩式回文, 29

Wehinger, Rainer 赖纳·魏因格, 52

Weinberg, Henry 亨利·魏因贝格, 164
 A Method of Transferring the Pitch Organization of a Twelve Tone Set, etc. (essay)《十二音集合音高组织的转移方法》等(论文), 160

Weisgall, Hugo 雨果·维斯格尔, 516

Weiss, Adolph 阿道夫·魏斯, 55, 73

Welles, Orson, *King Lear* and《李尔王》与奥森·威尔斯, 198

Well-Tuned Piano, The (Young)《纯律钢琴》(扬), 360

Wessel, David 戴维·韦塞尔, 480

Westergaard, Peter 彼得·韦斯特加德, 164, 168—69

What Is Post-Modernism? (Jencks)《什么是后现代主义?》(詹克斯), 411

"white noise" "白噪音", 190

Who, The "谁人"乐队, 316, 327—28, 332

 Pete Townshend 皮特·汤曾德, 327—28

 Tommy《汤米》, 327

"Who Cares If You Listen?" (Babbitt)《谁在乎你听不听?》(巴比特), 157—58, 170, 449, 454

Wilde, Oscar, homosexuality and 同性恋与奥斯卡·王尔德, 246

Williams, Paul 保罗·威廉斯, 332

 Crawdaddy!《龙虾王!》, 332

 "How Rock Communicates"《摇滚乐如何交流》, 332

 Swarthmore College 斯沃斯莫尔学院, 332

Williams, Tennessee, A Streetcar Named Desire 田纳西·威廉斯《欲望号街车》, 516

Williams Mix (Cage)《威廉姆斯混音》(凯奇), 196—97

William Tell (Rossini), Shostakovich's Fifteenth Symphony and 肖斯塔科维奇第十五交响曲与《威廉·退尔》(罗西尼), 422

Wilson, A. N. A. N. 威尔逊, 350

Wilson, Edmund 埃蒙德·威尔逊, 242—43

Wilson, Ransom 兰塞姆·威尔逊, 395

Wilson, Robert 罗伯特·威尔逊

 De Materie and 与《物质》, 399

 Einstein on the Beach and 与《沙滩上的爱因斯坦》, 388, 393

 "knee plays" and 与"膝盖戏", 393

 Life and Times of Joseph Stalin, The and 与《约瑟夫·斯大林的生活与时代》, 393

Wind Quintet (Schoenberg) 管乐五重奏(勋伯格), 17

Winham, Godfrey 戈弗雷·温汉姆, 159—60, 201, 496

 Composition with Arrays (essay)《阵列作曲》(论文), 159—60

 computer music technology course (Princeton) 电脑音乐技术课程(普林斯顿), 201, 496, 501

"With Edgar Varèse in the Gobi Desert" (Miller)《与埃德加·瓦雷兹在戈壁沙漠》(米勒), 186

Wolfe, Tom 汤姆·乌尔夫, 348

Wolff, Christian 克里斯蒂安·沃尔夫, 63—64, 82—83, 88

 Duo for Pianists II《为钢琴家而作的二重奏 II》, 82

Wollheim, Richard 理查德·沃尔海姆, 353

Wolpe, Stefan 斯特凡·沃尔佩, 13—15, 21, 105, 296

 appearance in New York Composers Collective's Workers Song Book No. 2 见于纽约作曲家集团的《工人歌曲集第2册》, 13

 Morton Feldman and 与莫顿·费尔德曼, 98

 Palestine Conservatory 巴勒斯坦音

乐学院, 13
United States 美国, 13
Vienna 维也纳, 13
works of 其作品
 Die Mausefalle《捕鼠器》, 13
 Kampflieder《大众歌曲》, 13, 14
 "Ours Is the Future"《未来是我们的》, 13
 Passacaglia《帕萨卡利亚》, 296
 Piano Variations 钢琴变奏曲, 20
 Quartet for trumpet, saxophone, piano, and drums 小号、萨克斯管、钢琴与鼓的四重奏, 14—15
Woodstock Music and Arts Fair 伍德斯托克音乐与艺术节, 311
world's oldest song 世界上最古老的旋律, 451, 452
Wozzeck (Berg)《沃采克》(贝尔格), 241, 312, 343
 Peter Grimes and 与《彼得·格赖姆斯》, 230
Wuorinen, Charles 查尔斯·武奥里宁, 164—65, 353

X

Xenakis, Iannis 伊恩内斯·泽纳基斯, 51, 77—81, 89, 184, 189
 Le Corbusier and 与勒·柯布西耶, 77
 "stochastic music""随机音乐", 78
 works of 其作品
 Diamorphoses《构成》, 189
 Metastasis《变形》, 78—79, 80
 Pithoprakta《皮托普拉克塔》, 78, 219

Y

Yalta Conference 雅尔塔会议, 6
Yeats, W. B., Partch's King Oedipus and 帕奇《俄狄浦斯王》与 W. B. 叶芝, 485
Young, La Monte 拉·蒙特·扬, 92, 355—66, 409
 Darmstadt refugee 达姆施塔特的流亡者, 94
 Fluxus 激浪派, 94, 355
 John Cale and 与约翰·嘉尔, 362
 Leonard Stein, pupil of 伦纳德·斯坦的学生, 94, 356
 Marian Zazeela (wife) 玛丽安·扎泽拉(妻子), 359—61
 Pran Nath and 与普莱恩·纳兹, 359
 religious lifestyle 宗教性的生活方式, 359
 Buddhism 佛教, 360
 Hinduism 印度教, 360
 Seymour Shifrin and 与希弗林·西摩, 359
 Theatre of Eternal Music 永恒音乐剧场, 359—62
 Yogic meditation and 与瑜伽冥想, 407
 works of 其作品
 "Black LP""黑胶唱片", 360—61
 23 VIII 64 2:50;45—3:11 am the Volga Delta《1964年8月23

日上午 2：50：45—3：11 伏尔加三角洲》,361

31 VII 69 10：26—10：49 pm 《1969年7月31日下午10：26—10：49》,361

Compositions 1960《作品1960》,92,355,359

Four Dreams of China, The《四个关于中国的梦》,359

Map of 49's Dream The Two Systems of Eleven Sets of Galactic Intervals Ornamental Light-years Tracery,361

Piano Piece for David Tudor ♯1《为戴维·图德而作的钢琴作品1号》,355

String Trio 弦乐三重奏,356—59

Tortoise, His Dreams and Journeys, The《乌龟,他的梦想与旅行》,361

Well-Tuned Piano, The《纯律钢琴》,360

Z

Zahortsev, Volodymyr 沃洛迪米尔·扎霍采夫,463

Zakharov, Vladimir 弗拉基米尔·扎哈罗夫,9,10

Zappa, Frank 弗兰克·扎帕,328

Zazeela, Marian 玛丽安·扎泽拉,359—361

　　La Monte Young (husband) 拉·蒙特·扬(丈夫),359

Zeitopern 时代歌剧,519

"zero hour""零点",14—18,55,64,117,135,176,189

Zhdanov conference 日丹诺夫会议,13

Zhdanov, Andrey Alexandrovich, 安德烈·亚历山德罗维奇·日丹诺夫,9—10,19,156,163,172

"Zhdanovite" movement "日丹诺夫主义"运动,49

Zhdanovshchina 日丹诺夫主义,11,14,21

Zimmermann, Bernd Alois 贝尔恩德·阿洛伊斯·齐默尔曼,418—24,426

　　collage technique and 与拼贴技巧,418—21

　　suicide of 的自杀,420

　　works of 其作品

　　　　Die Soldaten《士兵们》,418

　　　　Requiem for a Young Poet《青年诗人安魂曲》,420

Zimmerman, Robert Allen (AKA Bob Dylan) 罗伯特·艾伦·齐默尔曼(又名鲍勃·迪伦),315

Zorn, John 约翰·佐恩,473,504—08

　　Asian-American women and 与亚裔美国女性,506—07

　　cartoon soundtracks and 与动画片原声,505

　　Cat o' Nine Tails《九尾猫》,506

　　in conversation with Cole Gagne《与凯尔·甘恩的对话》,473

　　"Forbidden Fruit"《禁果》,507

Spillane《斯皮兰》,505

Torture Garden《酷刑花园》,507

Zukofsky, Paul 保罗·朱可夫斯基, 393

Zweck "目的", 68—69

Zwilich, Ellen Taaffe, neotonality and 新调性与艾伦·塔弗·兹维里奇, 454

图书在版编目（CIP）数据

牛津西方音乐史.卷五,20世纪后期音乐/(美)理查德·
塔鲁斯金著；何弦,班丽霞译.—上海：华东师范大学
出版社,2022
ISBN 978-7-5760-3512-4

Ⅰ.①牛… Ⅱ.①理…②何…③班… Ⅲ.①音乐史—
西方国家—现代 Ⅳ.①J609.5

中国国家版本馆 CIP 数据核字(2023)第 019482 号

华东师范大学出版社六点分社
企划人 倪为国

本书著作权、版式和装帧设计受世界版权公约和中华人民共和国著作权法保护

牛津西方音乐史·卷五
20 世纪后期音乐

作　　者	(美)理查德·塔鲁斯金
译　　者	何　弦　班丽霞
校　　者	洪　丁
责任编辑	倪为国　王　旭
责任校对	徐海晴
特约审读	卢　荻
封面设计	吴元瑛
出版发行	华东师范大学出版社
社　　址	上海市中山北路 3663 号　邮编　200062
网　　址	www.ecnupress.com.cn
电　　话	021 - 60821666　行政传真　021 - 62572105
客服电话	021 - 62865537
门市(邮购)电话	021 - 62869887
地　　址	上海市中山北路 3663 号华东师范大学校内先锋路口
网　　店	http://hdsdcbs.tmall.com/
印 刷 者	上海盛隆印务有限公司
开　　本	700×1000　1/16
印　　张	53.5
字　　数	550 千字
版　　次	2024 年 7 月第 1 版
印　　次	2024 年 7 月第 1 次
书　　号	ISBN 978-7-5760-3512-4
定　　价	218.00 元
出 版 人	王　焰

(如发现本版图书有印订质量问题，请寄回本社客服中心调换或电话 021 - 62865537 联系)

THE OXFORD HISTORY OF WESTERN MUSIC: MUSIC IN THE LATE TWENTIETH CENTURY
by Richard Taruskin
Copyright © 2005, 2010 by Oxford University Press, Inc.
THE OXFORD HISTORY OF WESTERN MUSIC: MUSIC IN THE LATE TWENTIETH CENTURY was originally published in English in 2005. This translation is published by arrangement with Oxford University Press. East China Normal University Press Ltd. is solely responsible for this translation from the original work and Oxford University Press shall have no liability for any errors, omissions or inaccuracies or ambiguities in such translation or for any losses caused by reliance thereon.
《牛津西方音乐史·卷五：20世纪后期音乐》最初于2005年以英文出版。本翻译版经牛津大学出版社授权出版，华东师范大学出版社有限公司对翻译负全部责任，牛津大学出版社对翻译文本中的任何错误、遗漏、不准确或歧义或因依赖该翻译文本而造成的任何损失不承担任何责任。
Simplified Chinese Translation Copyright © 2024 by East China Normal University Press Ltd.
All rights reserved
上海市版权局著作权合同登记 图字：09－2018－1284号